방근택 평전

전위와 계몽을 향한 미술평론가의 여정

방 근 택

방근택 평전

전위와 계몽을 향한 미술평론가의 여정

2021년 10월 10일 초판 1쇄 발행

지은이 양은희
펴낸이 조동욱
기 획 조기수
펴낸곳 헥사곤 Hexagon Publishing Co.
등 록 제 2018-000011호 (2010. 7. 13)
주 소 경기도 성남시 분당구 성남대로 51, 270
전 화 070-7743-8000
팩 스 0303-3444-0089
이메일 joy@hexagonbook.com
웹사이트 www.hexagonbook.com

ISBN 979-11-89688-62-2 93600

* 이 책은 제주특별자치도와 제주문화예술재단의 2021년도 제주문화예술지원사업
 지원을 받아 발간되었습니다.

방근택 평전

전위와 계몽을 향한 미술평론가의 여정

양은희

WWW.HEXAGONBOOK.COM

책 소개

방근택(1929-1992)은 6.25 이후 정치적 사회적 혼란기에 전위예술론과 현대미술을 옹호하며 한국의 추상미술 전개에서 중요한 역할을 했던 평론가이다. 1958년 박서보 작가의 도움으로 평론의 길을 가기 시작한 그는 청년 작가들과 어울리며 앵포르멜 미술의 토착화에 기여했고 1960년대 후반까지 평단에서 활발하게 활동했다. 그러나 이후 주류 미술계에서 멀어지기 시작했으며 1980년대에야 미술계로 돌아와 활동하다 사망했다고 알려져 있다.

1992년 사망 후 그에 대한 기억은 점점 사라지고 있다. 간혹 일부 앵포르멜 미술과 관련된 연구 논문이나 글에서 인용될 정도이다. 그러나 그의 존재가 완전히 망각되지도 않는다. 미술계의 원로작가들을 만나보면 자신들이 화단에 나올 때 이미 '실력 있는 평론가'로 언급되고 있었다는 증언부터 그의 글을 읽고 자신의 무지를 깨달았다는 고백, 그로 인해 자신감을 얻었다는 증언, 그리고 번뜩이는 박식함에도 불구하고 외골수 성격으로 인해 성공하지 못한 비운의 평론가라는 평가까지 다양하다.

또한 그가 살았던 동시대 인물들인 박서보, 김창열, 하인두 등 근거리에서 그와 교류했던 작가들이 한국미술사의 거대서사로 들어가 있고, 그들의 과거를 쫓다 보면 방근택의 이름과 그림자를 발견하게 된다. 특히 최근 단색화가 부상하며 한국 추상미술의 역사에 대한 재조명이 이루어지자 그의 이름이 회자되기도 했다.

김달진미술자료박물관이 2016년 〈한국 추상미술의 역사〉전시를 개최하면서 국내의 미술전문가를 대상으로 진행한 설문 '한국 추상미술에 기여한 인물'에서 방근택은 최근 국내외 미술시장에서 활발하게 거래되는 이우환 작가(1936-)와 『한국현대미술사』(1979)를 비롯하여 다수의 책과 평론을 발표해 온 미술평론가 오광수(1938-) 다음으로 3위에 올랐다. 그가 수많은 인물 중에서 이우환, 오광수와 더

불어 세 번째를 차지한 것은 작고한 인물임에도 한국미술사에서 확고히 각인된 그의 입지를 반증해 준다고 하겠다.

그동안 미술사는 늘 빼어난 재능을 가진 예술가를 발굴하여 신화화하는데 중점을 두었다. 활동했던 작가 중에서 소수이기는 하나 박수근, 이중섭, 김환기 등 유명 작가의 반열에 든 인물은 신화화되고 그에 비례해서 국내 미술시장에서 시장 가치로 환산되곤 했다. 개인적 삶과 비극, 불굴의 예술혼을 부각한 서사와 평문은 작품의 상품성을 높이며 작고 작가라는 점 때문에 시간이 갈수록 그 가치는 더 높아지곤 했다.

그에 비해서 미술평론가는 이경성, 이일 등 극소수의 평론가를 제외하면 대부분 작가만큼 조명을 받지 못하고 망각되는 경우가 많다. 그들은 생전에 작가들의 작품을 해석하고 평론의 타당성을 의심받는 수모를 당하면서도 작가들에게 현실에 안주하지 말고 새로운 예술정신을 찾도록 촉구하곤 했다. 미술평론가들이 한국미술사의 중요한 축을 담당해왔다는 것은 부인할 수 없다.

지난 20여 년간 한국근현대미술사에 대한 연구가 대거 나타나면서 그동안 연구되지 못했던 인물과 사건과 맥락이 드러나고 있다. 연구의 폭과 깊이가 확대되면서 미술시장이 고대하는 주요 작가에 대한 작가론뿐만 아니라 전시, 미술관, 미술비평 등 미술제도 전반을 다룬 글들도 나오고 있다. 이러한 연구는 모두 기존의 서사를 넘어 입체적으로 한국미술사를 볼 수 있게 하며 기존의 미술사를 재고할 수 있는 단서들을 제공한다. 그러나 여전히 거대서사를 지탱하는 인물과 사건 뒤에서 때가 오기를 기다리는 또 다른 수많은 기록들이 있다. 향후 작가 중심의 미술사에서 소외된 미술평론가들에 관한 자료도 주목해야 할 대상이다.

그러나 현재까지의 미술사 서사에서 미술평론가의 자리는 작가에 비해 협소하다. 더 안타까운 것은 사망 후 그들이 쓴 글이 한 자리에 모이지 못하고 잊혀져간다는 것이다. 난해한 미술이론과 미학을 공부하며 작가 못지않게 힘든 창작의 과정을 거쳤으나 사후에는 그저 이름으로만 회자되거나 심지어 망각되곤 한다. 그나마 학교나 미술관 등 제도권에 안착했던 평론가는 후배나 제자들에 의해 추모작업

이 연구로 이어지는데 운이 좋은 경우이다. 제도의 바깥에서 지면을 바라보며 외롭게 글을 쓰던 방근택과 같은 인물들의 경우 망각의 속도가 빠르다. 작고한 작가의 예술작업이 시간이 지날수록 희소가치로 인해 시장에서 대접받는 것과 비교할 때 미술평론가에 대한 대접은 슬플 정도로 박하다.

2022년은 미술평론가 방근택이 사망한 지 30년이 되는 해이다. 이 책은 그의 작고 30주년을 앞두고 평전 형식으로 그의 삶과 활동을 살펴본다. 그가 남긴 글과 삶의 궤적을 쫓아가며 그동안의 활동을 시대적 맥락과 미술사적 맥락에서 해석한다. 1950-60년대 미술에 관련되어 알려진 기존의 사실과 더불어 그 이전과 이후의 새로운 사실들을 발굴하여 그의 삶 전체를 조망하고 그가 남긴 주요 글들의 맥락과 의의를 살펴본다. 무엇보다도 방근택이라는 평론가의 지적 체계가 형성된 과정을 들여다보고 그를 중심으로 1945년 이후의 한국 미술계의 여러 이슈를 재구축하는 데 의의를 둔다.

방근택에 대해 자료를 찾아볼수록 그동안 통념과 편견으로 인해 가려진 부분이 많았다는 것을 알게 된다. 방근택은 미술과 작가, 그리고 평론가라는 개념조차도 일반에게 어색했던 시대에 평론가로서의 위상을 확보하려고 고군분투했다. 자신의 작업이 제대로 인정을 받지 못하는 현실에 한탄하면서도 한국현대미술의 현장에서 '미술평론'이라는 분야를 정립하기 위해 부단히도 애썼던 인물이다. 방근택이 남긴 수많은 글들은 6.25 이후 현대미술의 존재가치를 강조하며 미술의 현대성이 왜 중요한지, 그리고 미술평론가의 역할은 무엇이며, 평론의 방향은 어디로 가야하는지에 대해 다루고 있다. 그런 면에서 그의 글과 생애는 한국미술에서 미술평론과 미술평론가라는 직업이 형성된 과정을 고스란히 드러낸다.

그의 생애를 들여다보면 몇 개의 초상이 보인다.가장 도드라지는 모습은 사망할 때까지 한국근현대사의 굴곡을 따라 부단히도 생존하고자 애쓴 한 개인이다. 1929년 일제 강점기 제주에서 출생한 후 제국주의 교육을 받았으며 해방 공간의 부산에서 자랐고 미군의 상륙과 6.25, 4.19, 5.16, 냉전과 반공 이데올로기의 부상으로 인해 많은 부침을 겪었다. 6.25가 발발하자 군대에서 생과 사의 경계를 넘

나들기도 했으며, 폐허가 된 서울의 명동에서 술잔을 앞에 두고 문학, 영화, 미술인들과 어울리며 사르트르의 실존주의를 글과 몸으로 겪었던 소위 명동시대의 인물이기도 하다. 반공법 위반으로 감옥에 갇히는 수모를 당하고 표현의 자유를 빼앗기면서도 살아남은 역사의 증인이자 가장으로서의 의무와 삶에 대한 불확실성에 좌절하고 고민했던 아버지이기도 하다.

두 번째는 20세기 근대화의 바람 속에서 자신의 의사와는 상관없이 제국주의 확산으로 인해 자신의 주체성을 서구식 근대성에 맞춰야 했던 한국 지식인의 초상이다. 그 과정에서 그는 한국어, 일본어, 한자, 영어, 불어, 독일어 등을 오가며 새로운 지식을 부단히 배운 근대주의자였다. 제국주의가 남긴 근대화의 물결, 그리고 냉전 시대의 반공 이데올로기, 혼란과 빈곤의 1960년대를 지나 유신정권의 삼엄한 통제 속에서도 서구 모더니즘적 사고와 지식을 습득하고 자신의 인식 체계의 원형으로 삼곤 했다. 한 번도 해외로 나갔던 적이 없었음에도 서양철학의 개념들을 홀로 깨우쳤으며 역사, 문화, 예술을 아우르며 서양 문명의 핵심에 다가가고자 했다.

그가 산 시대는 제국주의와 식민주의의 지배, 자본주의의 확산과 냉전의 강압적 분위기로 점철되어 있었다. 그가 배운 서양의 철학과 예술은 절대적인 가치, 즉 개인의 존재와 자유를 숭배했으나 그가 거친 시대는 끊임없이 이데올로기와 자본주의에 굴복하도록 강요했다. 지식으로 배운 이상과 그가 살아야 했던 현실의 괴리는 그를 허무주의로 이끌었다. 신뢰했던 사람들이 변하고 가치가 무너지는 것을 보며 모든 것은 사라진다는 것을 체험하기도 했다. 그러면서도 자신에게 주어진 삶에 최선을 다하는 방법은 결국 글을 남기는 것이라고 믿고 질병으로 사망할 때까지 펜을 놓지 않았던 인물이다.

그래서 이 평전은 방근택이라는 개인을 통해 한국이 근대로 들어간 과정을 포착하는 것에도 주의를 기울였다. 식민지에서 태어나 민족이 착취당하고 스스로 국가의 운명을 결정하지 못했던 시기에 명민했던 한 소년의 성장 과정, 일본과 가까운 제주에서 빠르게 수입된 근대 문명의 수혜자로 커간 모습 등 이모저모를 포착하고

자 했다. 호기심에서 접한 서양의 문학과 학문을 통해 한 번도 가보지 못한 파리, 베를린 등의 주요 근대 도시의 문명과 문화를 상상하며 자란 그의 지적 배경, 니체를 통해 철학에 입문하고 사르트르와 같은 철학자의 개념을 통해 세상을 파악했던 과정도 따라가 보았다. 6.25가 발발하자 당시의 대부분의 청년엘리트들이 그랬듯이 국가의 부름에 부응해서 군대에 들어간 그가 정작 자신의 성향과 다른 군대 생활에 실망하고 추상미술에 눈을 뜬 과정, 미국공보원 도서관에서 책과 잡지를 읽으며 배운 추상미술의 가치와 용감하게 미술을 직접 그려본 과정도 다루었다. 그리고 한국 현대미술이 미국을 중심으로 재편되던 가운데 자의반타의반 미술평론가로 활동하기 시작했으나 정작 그의 말년에야 냉전이 종식되는 것을 보면서 자신의 처지, 즉 '제3세계' 지식인으로서 서구와 미국의 지식을 계속 파악해야 했던 자신의 삶을 스스로 애도하는 모습도 담고자 했다.

오늘의 눈으로 그의 글을 읽다 보면 수많은 한자와 다소 고답적인 단어와 문체 때문에 종종 해독이 느려진다. 한자도 축약된 형태로 사용되어 한글세대에게는 접근이 어렵다. 그가 오랫동안 일본을 통해 수입된 서양의 지식을 수용했고 평생 철학, 역사, 종교, 미술사 등 수많은 책을 읽으며 자신만의 지적 세계를 만드는 과정에서 대중적인 문구와 표현보다는 자신이 읽은 서구 지식인들의 문체를 은연중에 체화했기 때문이다. 또한 그가 읽은 책들은 대부분 이미 전문용어로 점철된 서구의 지식을 일본어로 번역한 책과 잡지들이었기 때문에 일본어 문체도 그의 글에 종종 나타난다. 이런 요인들 때문에 그의 글의 가독성은 더 떨어진다. 그럼에도 불구하고 종종 그만의 번쩍이는 성찰이 보이며 현재에도 유용하게 다가오는 지점도 많다. 이 책에서는 그러한 부분들을 다수 인용하여 그의 의도를 최대한 있는 그대로 전달하려고 노력했다.

이 평전은 전반적으로 연대기 순으로 서술하고 있으나 이해하기 쉽게 소주제를 달아서 사건과 사실의 맥락을 부분적으로 조명한다. 그래서 때로 설명의 맥락상 그 연대순이 다소 일관적이지 못할 때도 있다는 점을 미리 밝힌다.

먼저 1장 〈근대 제주와 방근택의 성장기〉는 방근택의 출생 전후의 제주의 상황

과 그의 가족 이야기를 다룬다. 일본과의 교류가 빈번했던 제주에서 책을 좋아하는 소년으로 성장한 그가 1944년 가족을 따라 제주를 떠날 때까지의 이야기를 다룬다. 근대 제주의 분위기, 소학교 시절의 면모 등 그가 일찍이 서양의 문화를 빠르게 흡수하게 된 배경을 살펴본다.

2장 〈청년 방근택의 실존주의: 해방공간부터 1950년대까지〉는 부산으로의 이주, 그리고 6.25를 겪으면서 군인으로서 전쟁터에서 고뇌하던 방근택이 그 탈출구로서 실존주의 철학과 추상미술을 선택한 배경을 살펴본다. 전쟁의 상흔과 군대의 규범을 강조하는 문화 속에서 자신을 추스르기 위해 지식과 예술에 기대었던 그의 모습, 그리고 서울에 올라와 명동의 다방 가에서 당시 주요 인물들과 어울리던 시절, 그리고 그가 박서보, 김창열, 하인두 등과 어울리며 앵포르멜 미술을 전파한 과정을 살펴본다.

3장 〈미술평론가 등단과 추상미술의 전도〉는 박서보의 도움으로 미술평론가로 등단한 과정, 그리고 1958년부터 현대미술가협회 회원들과 어울리며 지속적으로 추상미술을 옹호했던 그의 여정을 살펴본다. 국제추상미술과의 관계 속에서 현대미술을 주장하던 그의 입지와 배경을 돌아보고 주요 작가들과의 교류와 영향을 살펴본다.

4장 〈냉전 시대의 추상미술과 평론가의 역할〉은 방근택이 추상미술을 옹호하던 시기의 정치적 지형이 그의 활동에 우호적이었다는 점을 밝히고 1960년대 냉전이 한국 미술계에 미친 영향을 다룬다. 또한 작가들과의 갈등 속에서 미술비평의 정당성을 강조한 그의 활동을 살펴본다.

5장 〈전위예술과 도시문명론을 외치다〉은 방근택이 1960년대 중반부터 미술평론뿐만 아니라 도시와 문명 등 여러 주제로 확장해 나간 과정을 살펴본다. 포스트-앵포르멜을 기대하던 미술계에서 고군분투하며 전위적인 미술의 중요성을 설파하고, 박정희 정권의 공공예술 정책을 비판하는가 하면 '민족기록화' 비판으로 작가들과 각을 세우며 미술평론가의 역할을 강조하던 모습을 그린다.

6장 〈검열과 감시의 시대〉는 반공 이데올로기 속에서 늘 검열과 감시에 시달렸

던 상황을 다룬다. 반공법 위반으로 구속되어 감옥에서 생활했을 뿐만 아니라 평론 활동을 금지 당했던 과정, 그로 인해 미술계와 거리가 멀어진 시간을 되짚어본다. 그리고 표현의 자유를 빼앗긴 시대에 그의 일기에 담은 정치 비판과 개인적, 지적 고민을 통해 냉소적 태도와 허무주의가 커진 과정을 살펴본다.

7장 〈미술평론을 넘어서〉에서는 방근택이 1970년대 이후 발표한 평론과 글을 살펴본다. 치열하게 박서보와 단색화에 대한 검증을 시도하던 모습, 『현대예술』의 주간을 역임한 전후의 평론활동, 문예비평부터 도시미학, 그리고 지식인에 대한 책 번역까지 그의 폭넓은 관심사를 들여다 보며 근대주의자의 모습을 그린다.

8장 〈종말로서의 예술〉은 그의 일기와 글에 등장한 죽음, 허무주의 등을 주요 단서로 삼고 1980년대 이후부터 사망 시까지의 그의 지적 활동을 정리한다. 그가 1980년대에 가장 공을 들인 『세계미술대사전』 시리즈 집필부터 그가 쓰고자 했던 책의 주제 '종말로서의 예술'의 착상, 후기구조주의와 포스트모더니즘의 수용으로 커져간 허무주의와 제3세계의 평론가로서의 자괴감 속에서 번민하던 모습을 살펴본다.

이 책은 그동안 그에 대해 단편적으로 알려진 사실을 정리하면서도 사실과 다르거나 확인되지 못한 부분은 적절하게 수정하고자 했다. 다행히도 유족의 허락으로 그의 일기, 학적부, 법원 판결 자료 등 사적, 공적인 자료를 토대로 그의 삶을 재구성할 수 있었다. 그리고 여러 미술계 인물들과 인터뷰하며 그동안 잘 알려지지 못한 책과 문헌들도 확보할 수 있었으며 모두 요긴하게 사용되었다. 필자에게 소중한 기억을 공유해주신 모든 분들게 감사드린다.

그동안 그의 글들은 여러 곳에 흩어져 있어서 전체적인 면모를 파악하기 어려웠다. 그나마 그의 사망 직후 26편 정도가 선별되어 『미술평단』(1993년 4월호)에 실렸는데 찾기 어려운 1950년대-70년대의 그의 글의 일부를 확인할 수 있는 자료가 되었다. 이 책에서는 그 외에도 누락된 수많은 글들을 찾아서 추가했다. 특히 삼성미술관 리움 자료실에는 그의 유족이 기증한 자료들, 그가 신문에 발표한 리뷰 등을 모은 철과 그의 일기 등이 보관되어 있어서 큰 도움이 되었다.[도판1] 그리고 오

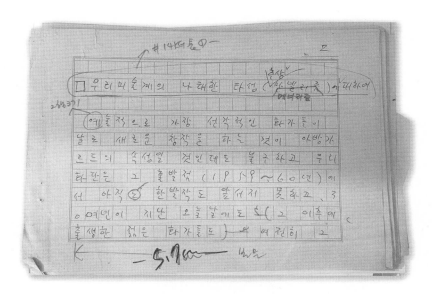

[도판 1] 방근택 원고지 작업

래된 잡지나 신문을 뒤적이다가 그가 쓴 글들이 새로 발견되는 경우도 있었다. 지금까지 확인한 그의 글 목록이 이 책의 뒤에 실려 있다. 향후 방근택에 대한 연구 자료가 되기를 고대한다. (양은희)

차례

1장

근대 제주와 방근택의 성장기

제주에서 태어나다

방근택은 1929년 6월 28일(음력 5월 22일) 제주에서 방길형(1898-1960)과 김영아(1910-1995)의 장남으로 태어났다. 3남 2녀의 장남으로 남동생 2명과 여동생 2명을 두었다. 그의 부친은 함경도 단천 출신이며 모친은 제주 토박이였다. 멀리 함경도에서 온 부친과 제주에서 나고 자란 모친이 혼인을 올릴 수 있었던 것은 일제 강점기 근대 제주에 불어온 변화 때문이었다.

일제 강점기 제주는 전례 없이 사람과 물자의 교류가 늘어나고 있었다. 제주로 오고 가는 교통편이 제한적이었던 조선 시대와 달리 근대화의 물결을 따라 자유로이 사람이 오고 갈 수 있었다. 그의 부친은 일자리를 쫓아 제주에 온 이주민이었다. 당시 조선총독부가 제주에 근대식 항구를 건설하겠다는 개발계획을 세우고 노동자들을 모집하자 이미 다른 곳에서 항만 건설 경험이 있던 근로자들이 그 기회를 잡기 위해 제주에 들어오게 되는데 그중 한 명이 방길형이다.

제주에 들어온 그는 항구 근처의 하숙집에 자리를 잡았다가 하숙집 딸 김영아를 만나게 된다. 김영아는 1남 3녀의 장녀로 제주항(산지포) 근처 동문통에 살며 어머니(방근택의 외조모 윤여환)를 도우며 생활하고 있었다. 두 사람이 결혼 후 얻은 첫 아이가 방근택이다. 방근택은 장남답게 의젓했으며 부모와 외조모의 보살핌 속에 근대 제주에 도래한 새로운 문물과 지식을 습득하며 자랐다. 1944년 만 15세의 나이로 식구들과 같이 제주를 떠날 때까지 근대식 교육을 받으며 푸른 바다와 한라산을 배경으로 감수성을 길렀다.

일본의 통치 체제가 가속화되고 있던 엄중한 시절이었지만 방근택의 부모는 일본이 가져온 근대화의 바람을 피하지 않았고 세상의 변화에 잘 적응했다. 사람과 물자가 오고 가는 항구 인근에서 부지런히 일하고 자식을 키웠다. 제주의 오랜 토속 신앙과 불교, 그리고 기독교 등 여러 종교가 경쟁하던 시대였으나 특별히 한 종교를 믿지도 않았다. 오히려 신문을 통해 세상의 변화를 배우고 제주 특유의 합리주의적 사고방식을 고수했다.

방근택은 그런 부모의 영향 속에서 빠른 속도로 제국주의 교육의 엄격함과 질서를 습득했다. 어떻게 보면 섬에서 살면서도 섬을 넘어 세상을 넓게 보고 상상하며 자랐다고 할 수 있다. 한반도 본토, 만주, 중국 등 일본이 구축한 동아시아의 제국주의적 주도권에서 비롯된 '동양'이라는 확장된 영토를 배웠고, '동양의 영원평화'를 들으며 대영제국을 모방한 일본의 제국 시민 교육을 받았다. 비록 일본의 황국신민화정책에서 비롯된 학교 교육이기는 했으나, 근대식 교육은 제주라는 섬의 지리적 환경을 넘어서 유럽의 문학과 예술을 배우며 타 문명을 상상할 수 있게 해주었다.

따라서 방근택의 지적, 정서적 성장을 이해하려면 제국주의 하의 근대 제주의 상황을 빼고 말할 수 없다. 당시 제주는 농업과 어업, 그리고 목축업이 주된 전근대 산업구조에서 근대식 산업화로 이행하고 있었다. 그가 주로 살았던 제주 시내와 한림에는 일본인이 경영하는 공장과 시설이 다수 있었고 일본인들도 많이 살고 있다. 학교에서는 일본이 강요한 '황국신민서사'를 암송하고 엄격한 일본인 교사들의 지침을 받으며 질서와 규율을 배웠다. 오사카와 경성에서 일했던 이모부 정상조를 통해 세상의 변화를 듣기도 했고 부모가 귀하게 구해준 문학 전집을 읽으며 상상력을 길렀다. 제주 시내의 서양식 제과점에서 과자를 먹고 일본 우동가게 앞에서 기웃거리기도 하고 무성영화를 보며 넓은 세상을 꿈꾸곤 했다.

제주의 빼어난 자연은 그의 상상력과 감수성의 원천이 되었다. 아열대부터 온대까지 다양한 기후를 가진 섬 제주는 날씨가 변화무쌍한 곳이다. 1965미터 높이의 한라산은 시간마다 계절마다 다른 위용을 보여주고, 섬 제주를 에워싼 바다는 바람에 따라 검푸른 풍랑부터 평온한 해류까지 시시각각 변하곤 했다. 방근택은 그런 제주의 풍광을 보며 산과 바다를 그의 유년기 속에 담았다.

근대 이전의 제주

그가 태어나기 이전 조선 시대의 제주는 한반도에서 멀리 떨어진 절해고도였다.

따라서 중앙의 문화와 거리가 먼 변방이었다. 고대에 탐라라는 독립 국가였으나 삼국 시대 이후 한반도의 주도권을 가진 국가에 종속되곤 했다. 고려, 조선 등 본토의 정치적 환경이 변하고 왕조가 바뀔 때마다 그 영향을 받을 수밖에 없었다.

남해의 고도 제주는 중앙정권이 있는 서울[한양]과 가장 멀리 떨어진 곳이었고 섬이라는 점 때문에 오랫동안 유배지로 기능했다. 고려시대 원나라가 축출한 신하들부터 명나라에 패한 원나라의 양왕의 후손들까지, 조선시대에는 인조반정으로 축출된 광해군, 선조의 7번째 아들 인성군, 송시열, 최익현 등 다수의 정치인부터 추사 김정희 등까지 다양한 인물들이 제주로 보내졌다. 권력에서 밀려난 최고의 정치범일수록 가장 멀고 험한 곳이라 여겨졌던 제주로 보내진 것이다.

정작 제주도민은 섬을 떠나기가 어려웠다. 배로 바다를 건너는 것은 하늘에 운명을 맡기는 일이었다. 그럼에도 불구하고 사람들은 과도한 세금과 착취 때문에 바다를 건너 떠나곤 했다. 척박한 섬에서 얻는 곡식은 적고 해산물부터 귤까지 진상품은 늘어만 갔기 때문이다. 관리들은 세금 명목으로 먹을 것도 남기지 않고 수탈하곤 했는데 설상가상으로 왜구의 침입으로 삶을 유지하기 어려울 때도 많았다. 조선시대 수만 명의 노비가 그런 수탈을 견디지 못하고 제주를 떠나 남해의 섬들이나 중국으로 갔다고 한다. 그들의 탈출은 곧 세수 부족을 의미했다. 그러자 중앙정부는 아예 출륙을 법적으로 금지하는데 1629년부터 1825년경까지 200여 년 동안 출륙금지령이 내려진다. 제주인은 관아의 허락 없이 제주도를 떠날 수 없게 된 것이다.

출륙금지령이 내려진 제주에서 사람들은 제주를 떠나 보는 것이 소원일 만큼 바깥의 문화와 단절된 채 생존할 수밖에 없었다. 오랜 시간 고립되면서 제주는 중앙과 거리가 먼 문화적 변방이 되었다. 오늘날 제주어에서 오래된 고어가 발견되는 것은 바로 이 출륙금지령으로 폐쇄된 환경에서 언어가 갈라파고스화 되었기 때문이다.

배로 육지를 오고 가며 물건을 나르고, 배로 고기를 잡아 생계를 유지하던 시절 배에 탔던 남성의 과반은 바다 위에서 삶을 마감했다. 조선 시대 한 기록에 따르

면 항해에 나선 배의 50% 이상이 침몰하거나 표류했으며, 그래서 제주도에 남자 무덤은 적고, 마을에는 여성의 수가 남성의 세 배에 이르는 곳도 있었다고 한다.[1]

여성의 수가 과도하게 많아지면서 자연스럽게 모계 중심의 가족이 형성되곤 했다. 가족을 꾸리기 위해 부인이 있는 남자와 관계를 맺는 경우도 허다했다고 한다. 그래서 제주의 일부다처제는 유교 하의 일부다처제와 다소 성격이 다른 측면이 있었으며, 모계 중심의 문화가 적절하게 섞여서 제주 특유의 가족 문화를 형성했다.

1825년 출륙 금지령이 사라지며 사회, 문화적 고립을 벗어나기 시작했다. 사람이 이동하고 물자 교류가 늘어나며 생활의 수준에 변화가 오기 시작했다. 그러나 정치범들을 수용하던 유배지로서의 기능이 사라진 것은 아니었다. 대한제국 시기에도 김윤식이 명성황후 시해 음모를 방관했다는 명목으로 종신 유배형을 받아 왔으며, 개화파였던 박영효도 1907년 1년간 유배를 오기도 했다. 정변에 실패하고 일본으로 갔다가 돌아온 박영효는 제주에서 4만여 평의 땅에 원예 농사를 짓고 과수원을 운영하였고 여성 교육을 강조하며 신성여학교와 같은 근대교육기관 설립에 공을 들였다. 그가 마산으로 떠난 1910년은 공교롭게도 일본이 대한제국의 통치권을 접수한 해였다. 전근대적인 유배의 역사도 그렇게 끝이 났다.

일제 강점기의 제주

일제 강점기 제주의 위상은 조선 시대와 근본적으로 달라졌다. 과거에 한양과 멀리 떨어진 절해고도이자 유배지였던 것과 달리 산업기지이자 식민지로 크게 주목을 받았다. 무엇보다 일본과 지리적으로 가장 가까운 섬이자 해양 문화를 공유한다는 점에서 제주의 가치가 부각되었기 때문이다.

일제 강점기 이전에도 제주와 일본의 교류는 있었다. 상선이 오가기도 하고 어선이 조업하다 표류하면 서로 돌려보내기도 했다. 일본 어부들에게 제주 앞바다는

1 최부, 『표해록 권1』, 무신년 윤1월 12일.

고기가 잘 잡히는 곳으로 알려져 있어서 일본 어선이 출현하기도 했었다. 그렇게 일본은 일찍이 제주의 잠재력에 눈독을 들이고 있었다.

일제 강점기 동안 일본은 제주도를 새로운 산업기지로 삼고 주요 정책에 빼지 않고 포함시키곤 했다. 그로 인해 제주는 산업과 유통, 군사력, 노동력의 유동성이 증가하며 빠르게 근대화되었고, 어느 사이엔가 일본의 경제와 문화에 크게 의존하게 된다. 배로 쉽게 오갈 수 있다는 이점과 일본과 유사한 해양자원을 얻을 수 있는 섬이라는 점 때문에 일찌감치 많은 일본인들이 들어와 터를 잡고 산업에 종사했으며 일본 역시 병원, 학교, 기상대, 항구, 공항, 공장 등 중요한 기간시설을 도입할 때 빼놓지 않고 제주를 포함시키곤 했다.

일본은 1905년 제주도에 대한 학술조사를 처음으로 진행하기 시작했는데 이후 1944년까지 제주의 지리적 여건, 신화와 전설, 종교와 민속, 해녀문화, 제주어, 식물과 지질, 말 등 여러 분야에 대한 연구를 진행했다. 마치 유럽 제국들이 남미, 아시아, 아프리카를 연구하며 서서히 식민지화했던 것처럼 일본도 서양에서 배운 근대 학문을 도구로 삼아 제주에 대한 다각적인 분석을 시도하며, 그 이용 가치를 가늠했던 것이다.

일본의 제주도 연구는 과학적, 학문적 측면에서 분명히 공이 있다. 제주의 지리를 면밀하게 측정했으며, 제주의 수산자원 등에 대한 연구는 이전에는 볼 수 없었던 지식이었다. 그러나 거의 모든 연구는 향후 자원 활용을 위한 기본 자료구축을 목적으로 하고 있었다.

때로 제주의 신화를 해석할 때도 일본 중심적인 시각을 반영하여 동화정책에 활용하기도 했다. 그중의 하나는 탐라 창건 신화를 일본과 연계해서 해석한 후 일본과 제주가 혈족이라는 논리를 만든 것이다. 제주 창건 신화에 따르면 고, 양, 부라는 세 개의 성을 가진 형제들이 벽랑국에서 온 세 명의 여성을 맞이하여 터를 잡고 가족을 이루었다고 한다. 그런데 일본 연구자들은 벽랑국을 일본으로 해석하고 일본 여성이 제주인과 혼인하였다며 제주인에게 일본 여성의 혈통이 흐른다는 점을 부각하곤 했다. 그러면서 부지런한 제주 여성이 일본 여성을 닮았으며, 제주인의

혈통의 반은 일본이라는 시각을 학생들에게 가르치기도 했다.

더불어 제주도의 문화와 풍속이 한반도와 다르며 오히려 일본과 가깝다는 점을 부각하기도 했다. 섬이라는 공통점과 해산물이 풍부하다는 환경의 유사성에서 비롯된 관찰이기는 하나 식민사관을 위한 설득의 도구로 사용하곤 했다. 이렇게 제주가 일본과 문화적, 환경적으로 유사하다는 시각은 서서히 제주에 대한 인식을 바꾸기 시작했다. 더 나아가 일본인들에게는 단순히 자원의 보고를 넘어 일본에서 가까운 기회의 땅이자 일본인이 쉽게 동화될 수 있는 곳으로 홍보되곤 했다.

1928년경 제주에 온 일본인들이 부르던 노래에는 당시 그들이 어떻게 제주도를 보았는지 잘 드러난다. 그 노래 〈제주도 노래〉의 가사는 다음과 같다.

> 여기는 조선 남단 그 이름도 높은 제주도
> 세상에 둘도 없는 보물섬.
> 인구는 23만, 면적 130만 방리
> 기후는 온화하고 눈은 내리지 않네.
> 해륙산물이 많고 편안한 날이 많아
> 장수의 마을, 이 섬에 와서 살아보세.[2]

일본은 식민지 제주를 '남국'으로 부각시키곤 했다. 조선 시대까지도 '사람은 태어나면 한양으로 보내고 말은 태어나면 제주도로 보내라'는 말이 회자되었고 이 말은 일제 강점기 이후의 근대에도 살아남아 한양이 서울로 대체되곤 했다. 그러나 일제 강점기에는 변방 제주의 이미지에 고착된 '말의 섬'에서 '보물섬'이자 '남쪽의 낙원'이라는 이미지가 더해지기 시작했다. 1926년 10월 27일자 『동아일보』를 보면 제주 기행을 실으며 '기후가 온화하야 남국의 정서가 흐르고 풍광이 명미하야 남해중의 낙원'이라고 소개하고 있다. 1910년까지도 가장 험한 유배지였던

2 가지야마 아사지로, 「제주도 기행」, 『조선』160, 조선총독부, 1928; 김은희 편역, 『일본이 조사한 제주도』, 제주발전연구총서 11, 제주발전연구원, 2010, 170.

제주가 남해의 낙원으로 인식되기 시작한 것이다.

제주에 일본인들이 오기 시작한 것은 정기선이 다니기 시작하면서이다. 제주와 목포 등을 오가는 정기선이 1909년 운행하기 시작했고, 이후 제주 거주 일본인이 늘기 시작했다. 이 노선을 통해

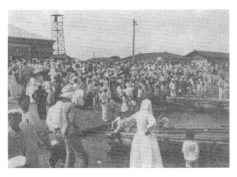
[도판 2] 제주 산지항의 여객들, 1934

제주에 온 일본인들 중에는 조선총독부의 공무원뿐만 아니라 전복과 어류 등 풍부한 수산자원을 거래하고자 사업차 건너온 이들도 많았다.

1922년 일본은 자유 도항제를 실시하며 일본으로 갈 수 있는 통로를 열었는데 그때 일본과 오가는 배들이 기항할 수 있는 도시로 제주와 부산을 우선 선정했다. 그만큼 일본은 제주를 교통 요지로 보고 있었다. 당시 제주-오사카 항로가 만들어지면서 일본에서 직접 오는 근대 문물과 인적 유동성이 가파르게 늘기 시작했다. 1928년경이 되면 제주와 외부를 잇는 정기선은 3개의 항로로 증가한다. 그중 제주-목포는 월 16회, 제주-부산 월 8회, 제주-오사카 월 8회 선박이 운행하고 있었다.[3] 주기적으로 운행하는 배 덕분에 사람과 물자가 오가면서 제주는 빠르게 근대화되었고 경제적으로도 이전보다 나아졌다. 전성기라고 할 수 있는 1934년을 기준으로 제주에는 제주인 20여만 명과 일본인 인구가 1천 2백 명 정도가 살고 있었다고 하니 식민지 제주의 변화를 가늠할 수 있다.[4]

제주-오사카 항로를 오간 배는 '군대환(기미가요마루)'이라고 불렸다. 이 배는 1923년경부터 1945년까지 운행했으며, 전성기에 이 배로 일본으로 일자리를 찾아 떠나거나 귀향하는 제주인은 한 번에 5백 명 정도였다고 한다.[도판2] 당시부터 지금까지도 오사카는 재일 제주인이 가장 많이 사는 곳이다. 그들은 일본에서 노

3 『제주도 개세』, 제주연구원, 2019, 56
4 김태일, 『제주근대건축산책』, 루아크, 2018, 57

동으로 번 돈을 제주로 송금하여 가족의 채무를 갚는 경우가 많았다.

일본으로 간 친인척들이 큰돈을 벌어 자수성가했다는 소식은 또 다른 가족의 이주로 이어지곤 했고, 일본과의 경제적 의존이 커지면서 일본어 보급에도 크게 영향을 미쳤다. 일본어를 배우고 배를 타고 오사카로 가서 공장과 시장에서 성공한 자본가가 되거나 돈을 벌어 신식 대학 교육을 받을 수 있다는 이야기가 확산된다. 물론 소수의 사례이기는 했으나 제국과 바다로 연결된 일제 강점기 제주에서 들을 수 있었던 새로운 신화였다.

1945년 해방과 함께 제주-오사카 노선은 중단되었다. 갑자기 제주와 일본을 잇던 배가 중단되자 제주의 경제는 빠르게 쇠퇴했다. 이에 일본에 거주하는 제주인들이 고향에 물자를 제공하려고 화물선을 보내기도 했으나 해방 이후 경색된 분위기 속에서 군경에 물자를 압수당하곤 했다. 해방과 함께 제주는 다시 한반도의 변방으로 돌아갔다. 그리고 혹독한 경제 침체와 한반도에 드리운 냉전의 그림자 속에서 유혈사태인 4.3을 피할 수 없게 된다.

그리고 다시 제주~오사카 직항로가 연결된 것은 그로부터 26년이 지난 1971년 대한항공이 주3회 직항으로 취항하면서이다. 이 노선은 일본인들의 제주 관광을 용이하게 했으며, 1970년대 소위 '기생관광'의 활성화로 이어졌다. 무엇보다도, 일제 강점기 제주에서 태어나 자랐으나 1945년 강제로 귀국할 수밖에 없었던 일본인들, 즉 제주가 고향인 일본인들의 귀향도 가능해졌다. 식민지 시대와 탈식민지적 상황이 낳은 아이러니였다.

제주 산지항

구석기 시대 이래로 제주는 섬 북쪽에 위치한 제주시를 중심으로 새로운 문명을 접하고 토착화하곤 했다. 북쪽에서 온 외부의 문명은 예외 없이 배를 통해 들어왔다. 중국이나 몽골의 배가 와서 무역을 하기도 하고, 때로 침략을 당하기도 했다.

광해군과 추사 김정희와 같은 유배인들도 배를 타고 들어왔다.

　북쪽의 포구는 여러 개였다. 조선시대까지 특별히 큰 포구가 없었으며 제주도의 북쪽 해안가의 마을들이 골고루 관문 역할을 했고 동네 어선들의 기지역할을 했다. 그나마 조천포구가 뭍과 오가는 큰 통로라고 할 수 있었다. 일제 강점기에 들어서자 제주의 작은 포구들 사이에 새로운 질서가 만들어졌다. 일본은 조천포구를 제치고 산지포구에 주목했다. 산지포구는 제주성과 바로 인접한 북쪽 바닷가에 있었으나 원래 수심이 깊지 않아 큰 배가 들어오기 어려운 곳이었다. 그러나 일본은 이 포구가 행정관청이 다수 포진하고 있고 도내 유지들이 많이 살고 있는 제주읍에 인접해 있다는 점을 높이 평가했다. 제주도의 주요 시설이 집약된 제주읍으로 들어가는 항구로서 빠른 시간 내에 제주도를 장악할 수 있다고 판단한 것이다.

　1920년 조선총독부는 산지포구를 산지항으로 부르며 제주의 공식항구로 만들기 위한 축항사업을 추진한다. 얕은 수심을 깊이 파내고 방파제를 만들어 상선과 큰 배가 취항할 수 있도록 대규모 토목공사에 들어간 것이다. 조선총독부령 41호에 따라 예산 30만원으로 시작된 축조공사는 1926년 12월 16일 착공하여 1929년 3월 31일까지 진행되었고 이후에도 종종 공사가 추가되었다. 이 사업은 제주에서 처음으로 국고를 들여 만든 항만 공사였으며 이후 신작로 건설, 철도 등 여러 사업이 추진된다. 산지항이 정비된 이후 목포와 부산에서 들어오는 선박의 빈도가 늘었으며 오사카-제주를 연결하는 직항 항로가 더욱 활기를 띄게 된다. 이후 산지항은 확장을 거듭해 오늘날의 제주항으로 성장했다. 지금은 국제 크루즈선이 들어오는 국제여객터미널 등을 갖춘 제주 최대의 항구가 되었다.

부친 방길형

　방근택의 부친 방길형은 1926년 경 산지항 축조공사가 시작되자 외지에서 몰려든 노동자 중의 한 명이었다. 당시 산지항 공사를 진행한 노동자들은 전라도

와 함경북도 출신이 많았는데, 그중에는 함경북도 청진의 청진항 공사를 진행했던 경험자들이 꽤 있었다. 1921년 시작된 청진항 축항공사는 1927년경 완성되어 함경선, 청회선 철도와 이어진 중요한 수출입항으로서 1930년대 청진을 중공업 도시로 성장시키는 데 기여했다. 청년 방길형은 이 청진항 축항공사에 참여했던 것으로 보이며 측량술을 배운 뒤 고향을 떠나 제주에 온 것이다. 당시 축항공사의 노동자 임금은 상당히 높은 편이었다고 한다. 쌀 한가마니에 5원 정도였던 시절이었는데 그들은 일당 3원을 받았다고 하니 고임금 노동자였다는 것을 알 수 있다.

수심이 깊지 않은 산지항의 바닥을 파내고 돌을 쌓아 방파제를 만드는 축조 공사는 일본 기술자들의 지도로 이루어졌다. 한국인 인부들은 앞에 4명, 뒤에 4명, 총 여덟 명이 한 조가 되어 자재와 돌을 운반하며 공사를 진행했다. 포구 인근의 동네 주민들은 난생 처음 보는 축항공사도 신기했지만 일사불란하게 움직이는 목도공들의 모습을 보며 '청진 팔목도'라는 이름을 짓기도 했다.[5] 말 그대로 함경북도 청진에서 온 8인조 목도공들이란 뜻이다.

방길형은 청진 인근에 위치한 단천 출신으로 그가 제주에 온 이유는 일자리를 찾아서이기도 했으나 1910년을 전후로 그의 가족이 항일운동을 하면서 가족이 뿔뿔이 흩어졌기 때문이기도 했다. 방근택의 여동생 방영자는 아버지의 형제들 모두 만주로 항일운동에 나섰으며 3형제 중 막내인 아버지는 혼자 제주로 왔다고 회고한 바 있다. 방길형은 제주에서 결혼한 후에도 이북과 만주에 있던 친척들과 편지를 주고받았다고 한다. 그는 늘 신문을 볼 정도로 사회변화에 민감했으며 1944년 제주를 떠나기까지 노동자와 농민을 규합한 적색운동이자 항일운동에 참여하기도 했다. 이에 대한 이야기는 뒤에 이어진다.

5 고영일, 「건입동 제주항」, 고영일의 역사교실 http://jejuhistory.co.kr/bbs/view.php?id=local&page=9&sn1=&divpage=1&sn=off&ss=on&sc=on&cate=time&cate_no=7&select_arrange=headnum&desc=asc&no=1820)

방길형과 김영아의 결혼

산지항 토목공사에 참여한 '청진 팔목도'를 비롯한 이주 노동자와 기술자들은 작업 현장과 가까운 제주성내에 하숙을 했다. 방길형은 동문통에 살던 윤여환(1886-1972)의 집에 자리를 잡았다. 방근택의 외조카 정경호에 따르면 윤여환의 집은 동문통 큰 길가에 위치해 있었으며 (구)동문파출소 건너편이었다. 현재의 주소로 제주시 동문로 35번지로 보인다. 바로 제주성의 동문과 인접해 있었고 제주성 동쪽의 사람들이 성내로 일을 보러 올 때마다 반드시 통과해야 하는 곳이었다. 산지항과도 5-6분 거리였다. 오늘날 동문시장으로 알려진 재래시장도 바로 이 동문통에 자리를 잡고 있었다. 그래서 동문통은 산지항을 통해 들어온 외래 문물과 인력이 오고가는 곳이었으며 제주도 동쪽의 토박이들이 그 문물을 구입하려, 또는 성내의 관공서에 일을 보려고 통과해야 하는 관문이기도 했다.

윤여환은 1남 3녀의 자녀를 둔 어머니로 멀리 선흘리에 본가를 둔 남편 김문선(1891-?)의 특별한 도움 없이 생계를 꾸리고 있었다. 김문선은 첫째 부인에게서 3남 1녀를 두고 있었기 때문에 윤여환은 그의 두 번째 부인이 된다. 아들을 얻기 위해 동문통에 두 번째 살림을 차린 것은 아니었다. 그는 이미 아들 3명을 두고 있었기 때문이다. 오히려 윤여환이 김문선을 남편으로 삼았다고 할 수 있는데, 남성이 귀한 제주에서 가족을 꾸리기 위해 여성들이 선택할 수밖에 없었던 불가피한 조치라고 봐야 할 것이다.

제주의 일부다처제는 여성 인구가 많은 제주도의 특수한 상황을 반영한다. 한반도의 유교의 영향권에서 허용된 상식적인 일부다처제는 남존여비, 가부장제라는 가치 때문에 세도를 누리는 가장이 첩을 들이거나 또는 아들을 얻기 위해 또 다른 부인을 얻는 경우가 많았다. 제주는 한양과 멀리 떨어진 곳이었기에 엄격한 유교 문화와 다소 거리가 있었다. 조선시대에 유교를 장려하며 신당을 파괴하는 등 탄압이 있었음에도 불구하고 여전히 무속신앙이 보편화되어 있었다. 거친 바다와 싸우며 배를 타는 남성이 일찍 사망하는 경우가 많았기 때문에 여성의 숫자가 늘 남

성보다 많았다. 그래서 혼기가 찬 여성이 이미 결혼한 남성과 따로 살림을 차리고 가족을 꾸리곤 했으며, 자신이 만든 가족을 위해 실질적인 가장 노릇까지 하곤 했다. 아이들이 생기면 부친의 호적에 올리기는 하지만 첫 번째 부인과 두 번째 부인은 각자의 아이들을 데리고 따로 살면서 독립적으로 생계를 꾸렸고 집안 대소사에서나 얼굴을 볼 뿐 서로 크게 다투거나 갈등하는 일도 드물었다고 한다.

1937년 제주도를 여행한 한 학자에 따르면 제주에는 남성의 성적 방종을 허용하고 여성을 억압하는 문화가 없으며, 남녀가 "가정생활에서 서로서로 그 의견을 존중"하며 상호 억압적으로 상대를 대하지 않을 뿐만 아니라, 경제적, 물질적으로 서로 밀접하게 결합되어 있지 않아서 "'성애'가 희박하여진 순간 능히 서로 서로의 자유로운 분리"를 추구한다고 설명한 바 있다.[6] 즉 인연을 맺었다 하더라도 이미 각자 경제적으로 자립을 유지하고 있기에 성적 관계가 멀어질 때 자유로이 헤어진다는 것이다.

산과 바다에서 쉽게 식량을 구할 수 있는 제주의 특성상 남녀 모두 경제적 활동을 하고 있었으며 각자 자립능력이 있었기에 남성중심의 위계가 작용하지 않았던 것이다. 또한 남편이 다른 여성을 얻으면 부인은 남편과 헤어질 수 있었고, 남편도 처에게 버림을 받더라도 불명예라고 생각하지 않는 분위기였다고 한다. 그래서인지 이 학자는 제주에 법원이 있기는 하나 이혼소송이나 간통죄 등이 처리된 적이 없다는 얘기를 들었다고 하며 제주의 일부다처 문화는 성적방종에서 나온 것이 아니라는 결론을 내린다. 그러나 이후 제주의 일부다처제는 근대화 과정 속에서 서서히 사라지기 시작했고 지금은 거의 찾아볼 수 없다.

동문통의 거주민들이 종종 상업에 종사했기 때문에 윤여환도 상업과 하숙을 겸하지 않았나 추측된다. 어쨌든 윤여환은 김문선과의 사이에 1남 3녀를 두었고, 홀로 아이들의 생계를 책임지고 있었다. 윤여환은 방길형이 과묵하고 조용하며 근면하게 일하는 것이 마음에 들었던 것 같다. 그래서 첫째 딸 김영아를 방길형과 결혼시킨다. 김영아는 방길형이 자신보다 12살 연상이라는 것이 마음에 들지 않았

6 최용달, 「제주도종횡관 7-독특한 남녀관」, 『동아일보』 1937.9.3.

지만 경제력을 갖춘 신랑감을 마음에 들어 하는 어머니가 강권하자 마지못해 식을 올렸다고 한다.

방길형은 장남 방근택의 외모가 자신의 큰 형, 즉 방근택의 숙부를 닮았다고 말하곤 했다. 한 번도 본 적이 없는 숙부의 외모를 물려받은 그는 어릴 적부터 머리가 크고 강렬한 눈에 이마가 넓었다. 키가 크고 날렵한 부친의 외모와는 거리가 멀었던 것 같다. 대신에 방근택의 여동생 방영자는 아버지를 닮았다고 한다.

방근택 가족 모두 외할머니 윤여환의 집에서 같이 살았다. 김영아의 여동생들인 김보배와 김창아, 그리고 남동생 김하준과 같이 기거했다. 윤여환을 중심으로 장녀 김영아의 가족과 아직 결혼하지 않은 차녀들과 아들과 사위, 외손자까지 같이 살면서 대가족을 이룬 것으로 보인다. 방근택의 외삼촌 김하준은 방근택과 호적상 2살 차이이나 실제로 5살 차이였다. 둘은 조카와 삼촌지간임에도 형제처럼 친하게 지냈으며 서당이나 근대식 학교에 같이 다니곤 했다. 김하준은 북소학교(현재의 제주북초등학교) 30회 졸업생으로 1940년 3월에 졸업했으니 방근택보다 4년 먼저 졸업한 셈이다. 두 사람은 1970-80년대에도 서로 어울리며 친하게 지냈고 회포를 풀곤 했다.

산지에서의 어린 시절

방근택은 제주읍에서 살던 시절 종종 산지천에서 수영을 배우며 놀았다. 산지천에는 늘 한라산에서 내려온 맑은 물이 흘렀다. 화산섬이라는 특성상 제주의 하천은 대부분 건천인데 반해서 산지천은 드물게 사시사철 물이 흐르는 곳이었다. 산지천 위로 버드나무들이 늘어지고 아치형의 다리 홍예교가 운치를 뽐냈다. 산지천 인근의 바다에는 먹돌이라고 불리는 매끈하고 둥근 현무암들이 파도에 뒹굴었다.

산지항은 1차, 2차, 3차로 장기간에 걸쳐 완성되었다. 방파제가 하나, 둘 들어서고 항구에는 배가 수십 척이 정박하곤 했다. 일본 어선들은 제주 앞바다에 머

물며 고등어, 황동, 다금바리 등을 잡았고 폭풍이 오면 산지항에 피신하곤 했다. 목포와 부산뿐만 아니라 일본에서 정기선이 오면 수백 명이 우르르 내리는 풍경이 빚어졌다. 아울러 수입된 상품과 물건들도 배를 통해 산지항으로 들어왔다.

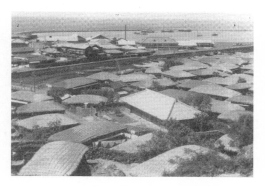

[도판 3] 산지항과 인근 소주공장, 1939

항구가 커지자 인근에는 일본인이 설립한 공장과 상업시설이 늘어났다. 제주의 소라껍질을 활용하여 단추를 만드는 단추공장, 청정 용천수를 활용하여 일본식 사이다를 만든 사이다 공장, 전기를 생산하는 발전소도 들어왔다. 자연히 인근에는 일본인이 많이 거주했다. 제주에서 새로운 사업을 시작하고자 찾아온 일본인들은 일본식 가옥을 짓고 여관을 열고 가게를 열었다. 그러면 목포, 부산, 오사카에서 온 일본인들이 배에서 내리자마자 그 여관에 짐을 풀고 머물렀으며, '보물섬' 제주에서 사업거리를 찾곤 했다.[도판3]

산지천변에 들어선 가게와 공장 중에서도 흑산호 가공공장 겸 가게는 그중 제일 신기한 가게였다.[도판4] 19세기 중반 산호 줄기의 어두운 색이 발견된 이후, 희소가치 때문에 귀한 재료가 되었다. 중국 등 아시아에서는 악을 막아주는 효과가 있다거나 약효가 있다는 신화가 생겨나면서 수요가 늘어났다. 제주에 온 일본인은 흑산호의 가치를 알고 제주의 근해에 자라던 산호를 가공해서 파이프, 지팡이, 펜꽂이 등 장식품을 제작하여 팔았다. 방근택 역시 아이들과 이 가게 앞에서 신기한 물건들을 기웃거리며 구경하곤 했다.

해방 후 가게는 사라졌으나 흑산호라는 귀한 재료에 대한 기억은 남았다. 6.25를 피해 온 문인 계용묵은 1953년 제주에서 '흑산호'라는 제목의 잡지를 만들었는데, 양중해 등 제주의 문인과 피난 온 문인들의 발표의 장이 되었다. 그는 산지천

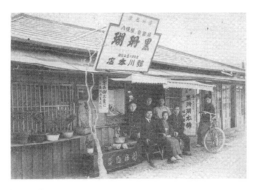

과 연결된 칠성통에서 3년 정도 머물며 문학청년들을 지도했다. 동백다방에서 사람들을 만나곤 하며 제주의 다방문화 시대를 이끈 인물이기도 하다. 전쟁기 제주문학을 설명할 때 그의 이름과 이 잡지가 언급되곤 한다.

[도판 4] 제주 산지항 인근의 흑산호 가게, 1920년대

산지천 인근에는 여러 중요한 시설이 들어섰다. 발전소(1927년)뿐만 아니라 측후소(1923년), 주정공장(1943) 등이 들어섰다. 발전소의 기계에서 순환된 물은 산지천 인근 금산 수원지로 흘렀으며 주민들은 그 뜨거운 물로 목욕을 하며 문명의 이기를 누리곤 했다. 제주측후소는 웅기측후소(1914), 중강진측후소(1914) 등과 함께 조선총독부 관측소가 설립한 것이다. 평양측후소(1907), 경성측후소(1910), 대구측후소(1910), 부산측후소(1910), 성진측후소(1910) 등 대한제국 시대 완성된 것들보다는 늦었으나 지방의 시설로는 빠른 편이었고 그만큼 일본은 식민지 제주도를 남쪽 바다의 거점으로 인식하고 있었다.

산지항 인근의 주정공장은 일본이 1940년대 건설한 것으로 크고 긴 연통이 인상적인 곳이었다. 이 공장은 2차 세계대전 말기에 일본이 제주도에서 생산된 고구마를 원료로 해서 순도가 높은 알코올을 생산하고자 만든 것이다. 여기서 생산된 알코올은 도내의 자동차 연료로 사용되기도 했고 일본군 군용 비행기의 연료가 되기도 했다.

주정공장은 제주시 건입동 918-32번지 일대에 들어섰던 동양척식주식회사의 주요 시설이었다. 동양척식주식회사는 일종의 일본국책회사로 영국의 동인도회사와 유사한 목적으로 1908년 세워졌으며 제주부터 만주까지 식민지에서 경제적 이익을 얻기 위해 농지 매매, 임차, 관리를 하거나 건물의 건축 및 매매 등을 추진했다. 종종 일본인 거주 지역을 건설하고 정착을 돕는 사업을 추진하기도 했다.

1920년대 이후에는 광공업에 투자하며 유연탄, 안연광 등의 공장과 회사를 수십 개 거느리기도 했다.

제주에 들어온 동양척식주식회사는 이 공장의 일본인 사원들을 위해 산지 위쪽의 건입동에 30여 채의 사택을 조성하여 일본식 주택단지를 선보이기도 했다.[7] 이 주택단지의 일부 건물은 지금도 남아있다. 주정공장 건물은 해방 후 미군정하에서 잠시 가동되다가 1948년 4.3이 발발하자 무기 공장과 수용소로 사용되기도 했으나 지금은 완전히 사라지고 현대식 아파트가 들어서 있다.

방근택은 산지 일대를 누비며 자랐다. 푸른 바다와 하천을 누비며 수영을 배웠고 하루 종일 놀다가 가게 앞을 지나면서 먹고 싶은 것들을 눈요기하기도 했다. 칠성통에 처음으로 우동가게가 들어서자 그 앞에서 맛있는 냄새를 맡으며 먹어볼 날을 기다리기도 했고, 배에서 내리는 수많은 사람들을 구경하기도 했으며 주정공장에서 나오는 연기를 보며 문명의 위용을 느끼기도 했다. 언덕 위 하얀 측후소 건물과 언덕 아래의 산지천과 제주 성내의 고즈넉한 풍경은 그의 기억 속에 단단히 자리를 잡았다.

산지와 칠성통

산지에서 서쪽으로 이어진 제주 성내는 일제 강점기 동안 제주면이라 불리다가 제주읍이 되었으며 해방 후 제주시로 성장한 도시이다. 방근택이 태어날 즈음에는 제주면이라 불리었다. 제주면은 동문, 서문, 남문, 북문, 이렇게 4개의 문을 가진 타원형의 성으로 성내는 주요 시설과 유력자들의 거주지로 이루어져 있어서 권력과 재화가 집중된 곳이자 신문물 수용의 1번지였다.

1928년 일본정부가 작성한 『제주도 개세』에는 당시의 제주면을 이렇게 묘사하고 있다.

7 김태일, 64-65

면적은 16방리 5, 인구 41,655명을 헤아리며, 내지인[일본인] 370명, 지나인[중국인] 20명이 있다...남문 밖에는 삼성혈 고적이 있고 서문 밖에는 공자묘가 있으며 성내는 도청, 법원지청, 경찰서, 우편국, 도립의원, 무선전신국, 조선총독부영림서, 전매국출장소, 은행, 금융조합, 기타 농학교, 소학교, 보통학교, 사원 등의 관공서 및 사설회사 외에 청량음료, 소주공장, 조개단추 제조공장 등이 있다. 그리고 시내전화와 전등 설비가 있어 문명기관을 완비한 정치경제의 중심지이다.[8]

　방근택이 태어날 즈음 이미 병원, 은행, 학교 등 근대 문명이 빠르게 들어와 있었다는 것을 알 수 있다.

　이외에도 극장이 들어서 일본에서 제작된 영화들을 상영하며 아이들의 상상력을 자극하기도 했다. 1930년 창심관, 1940년 조일구락부 등이 들어서 근대 영화를 선보이곤 했다. 이곳에서 영화를 보던 소년 중 한명인 김종원은 후에 서울로 가서 1950년대 말부터 영화평론가로 활동하게 되는데 방근택과 명동시대를 같이 보내기도 했다.

　산지와 이어진 칠성골은 원래 성내의 거리 중의 하나였다. 그러나 일제 강점기에 들어 칠성통이라는 일본식 명칭으로 바뀌며 근대식 주택과 상가가 형성되었고 그에 따라 전보다 더 붐비는 곳이 되었다. 당시 '혼마치 1정목'으로 불리던 서울의 명동처럼 이곳도 '혼마치 1정목'이라 불렸던 것을 보아 상권의 중심이었다는 것을 짐작할 수 있다.[9]

　칠성통에는 정기선이 산지항으로 싣고 온 물건과 사람이 쏟아졌다. 덩달아 경제, 문화 중심지로서 자리를 잡았다. 당시 제주의 일본인들 다수가 칠성통 인근에 살고 있었다. 그들은 2층 건물을 짓고 1층에 상가, 2층에 주택을 두곤 했다. 1929년경이면 일본인과 한국인이 운영하는 잡화상이 200여개가 될 정도로 이 일대는

8 『제주도 개세』, 48. []안은 필자의 해석.
9 『일도1동 역사문화지』, 제주특별자치도문화원연합회, 2018, 534

근대적인 상업지구로 자리를 잡았다.[10]

이후 칠성통은 인근의 관덕정 등 행정기관과 권력가들의 거주지와 인접해 있다는 장점 때문에 해방 후에도 활황을 누린다. 1980년대 신제주가 형성되기 전까지 제주

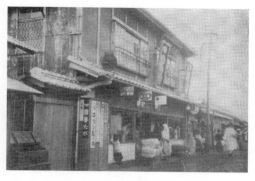

[도판 5] 일제 강점기 제주읍의 일본인 상점, 1929

도의 중심 상업 거리라고 할 수 있다.

1930-40년대 전성기의 칠성통 상가에는 일본인이 경영하는 가게들이 많았다.[도판5] 그래서 일본인들이 한국인보다 더 많이 보이곤 했다고 한다. 잡화점, 포목점, 약종상, 철물점, 마곡상, 과자점, 목재상, 양복점, 시계점, 전당포 등 다양한 업종이 들어서 있었다. 칠성통과 인근에 문을 연 일본가게를 보면 제주도에서 가장 큰 숙박업소였던 '이시마츠 여관', 시계, 축음기, 귀금속, 미술품 판매 및 수리 등을 했던 '미즈하 시계점', 식료품 등 잡화를 판매한 '기사와 잡화점' 등을 꼽을 수 있다. 칠성통의 제과점 '경성실'과 '동경실' 두 곳은 일본식, 서양식 제과를 팔면서 인기가 많은 곳이었다. 그중에서 '경성실'은 동문통과 서문통, 산지포 등 여러 곳에 분점을 둘 정도였다. 제주인이 운영한 가게 중에서 갑자옥은 서양식 모자를 제작 판매하는 곳으로 목포, 대전 등 여러 지역에 분점을 둔 '조선인 최초 모자 체인점'이었다고 한다.[11]

일본인 상점들은 한 가지 종목에 집중된 전문점이라기보다는 여러 분야의 일과 물건을 다루는 종합상점이 많았다. 예를 들어 '에토 상점'은 간장, 신발 등과 같은 물건을 판매하기도 했지만 생명보험 대리점을 겸하고 수입인지, 우표와 같은 것들을 다루었다. '요츠모토 가츠미 상점'은 서양식 문구류를 판매했을 뿐만 아니라 '

10 김태일, 60; 『일도1동 역사문화지』, 535
11 『일도1동 역사문화지』, 538

제주인쇄사'를 같이 운영하면서 인쇄업을 겸했고 부산일보, 광주일보, 오사카 아사히신문의 지국으로도 활동했다. '고사카 상점'은 오이타 출신의 고사카라는 성을 가진 인물이 운영한 곳으로 차와 일본어 책, 신문, 장난감 등을 판매했다고 기록되어 있다.[12] '다구치 상점'은 문구류, 화약류, 석탄 등 다양한 물건을 판매했으며, 제주문화를 사진으로 담은 엽서도 제작하여 판매하였다. 이외에도 많은 가게들이 있었다.

그러나 해방 후 일본인들이 떠나면서 그들이 두고 간 주택, 상가, 사무실 등은 모두 적산가옥으로 분류되어 국가에 귀속되었고 이후 각종 연고권을 주장하며 적산가옥을 싸게 불하받아 집을 마련하는 사람들이 많았다.

한림시절, 1934-1939

방근택 일가는 1934년경 동문통에서 한림리로 이주한다. 부친 방길형이 1934년 시작된 한림항 공사에 참여하게 된 것이다. 당시 일본은 12만원을 들여 제주면 서쪽의 작은 어촌마을 한림리를 주요 항구로 만들고자 했고 이 공사는 1931년 시작되어 1937년경까지 이어진다.

일본은 이미 1926년 서귀포의 서귀항과 모슬포항에 방파제를 만들어 선박의 입항을 용이하게 하였으며 이후 산지항 축항을 진행하여 도내 항구를 정비하고 있었다. 그리고 산지항 공사가 끝나자 한림항 공사를 진행한 것으로 보인다.

방길형은 가족을 데리고 바닷가에 위치한 한림리 1327번지에 기거하기 시작했다. 당시 한림에는 일본인들이 다수 거주해서 한림동공립심상소학교가 들어서는데 일본인 학생들만 다니는 학교였다. 1938년 방근택은 인근에 있던 서당에 다니다가 집 근처에 소재한 한림소학교(공식명칭은 한림공립심상소학교이다)에 입학했다. 처음으로 한국인을 위한 근대식 정규학교에 다니게 된 것이다.

12 『일도1동 역사문화지』, 541

한림공립심상소학교는 원래 한림읍 동명리에 있던 서당에서 비롯되었다. 조선시대 제주도의 중산간은 '반촌', 즉 유교를 숭배하는 선비와 양반이 많이 거주하고 있어서 교육열이 높았다. 특히 동명리, 명월리, 금악리 인근은 조선 시대에 제주 서부에서 유독 교육열이 높았고, 유학자, 묵객들이 모이는 곳이었다. 그런 동명리에 제주 목사가 1831년 우학당을 설립했고 이후 이 자리에 1914년 '보명의숙'이라는 개량서당이 들어섰다. 이 서당은 1921년 사립구우보통학교가 되었다가 공립학교로 인정받게 된다. 방근택이 입학하던 당시에는 동명리에서 한림리로 이전하여 한림공립심상소학교라는 명칭 하에 6년제로 운영되고 있었다.

방근택은 한림에서의 어린 시절을 '아름답고 재미있었던 소년시절'이라고 회고한 적이 있다. 바다와 포말을 보고, 바람과 나지막한 초가집에서 살면서 유년기를 보냈던 것 같다. 1963년 한림을 방문했을 때 그 시절을 회고하며 다음과 같이 썼다.

> ...바다는 검푸르고 거기 이는 파도는 새하얗다. 정말로 나는 이러한 진짜 바다를 볼 수가 없어서 육지에서 이십여 년 동안 여름이 되면 질식할 지경이었다. 비로소 삶의 보람을 느낀다. 버스에 탄 시골 할머니들의 사투리 그대로의 순수한 제줏말에 나는 눈물이 날 정도로 반갑고 마음 편하였다.[13]

한림은 인근에 협재해수욕장이 있고 앞바다에는 비양도라는 섬이 있어서 지금도 관광객이 많이 몰리는 지역이다. 방근택 역시 어릴 적부터 이 지역의 빼어난 풍광과 푸른 바다를 보며 감수성을 길렀던 것 같다. 그래서인지 1963년 방문 당시 쓴 수필에서 어린 시절을 회고하며 다음과 같이 적는다.

> 비향도[비양도]가 앞바다에 보이는 협재에 다달으자 나는 눈물나게 감격하고 말았다. 눈부시게 허연 모래사장 시컴은 돌바위 초록 파랑 검정으로 알룩거리는 맑디맑은 바다. 초석배가 떠 있고 갈매기가 날으고 그

13 방근택, 「바다의 예술」, 『제주도』 11, 1963, 371.

리고 아이들이 발가벗어 헤엄치고 있는 이 바다의 눈앞엔 비스듬히 감
도는 듯한 비향도가 멋있게 떠있는 것이다. 어디서 눈익혀 본듯한 섬
의 모습은 한림에서 어렷을 적 바라다 보았든 바로 그 모습이었던 것
이다.[14]

근대도시 한림

1930년대 한림은 일본의 근대화 과정에서 수혜를 많이 받은 곳이다. 원래 한림
은 제주의 흔한 어촌마을 중의 하나였으나 일주도로가 통과하는 어촌이 되고 한림
항 공사가 마무리되면서 산업기지이자 근대 도시로 떠오른다. 조선 시대에 인근
의 애월보다도 작은 포구였던 이곳이 새로운 항구도시가 된 것은 일본의 정책 때
문이었다. 일본은 조선 시대의 문화와 인물이 집중된 주요 마을이었던 조천, 명월,
성읍 등을 외면하고 새로운 도시를 만들기 시작하는데 성산포, 서귀포, 한림 등이
바로 그 수혜지역이었다. 이후 일제 강점기 동안 한림은 제주에서 2번째로 큰 도
시로 성장한다.

당시 한림과 인근의 옹포리에는 일본인들이 지은 통조림공장과 얼음공장, 우에
무라 제약회사의 공장 등이 들어선 공장지대가 있었다. 청어와 쇠고기를 가공한
통조림, 제주산 감태를 가공하여 만든 약품 등이 한림항에서 배에 선적된 후 일본
으로 수출되곤 했다. 공장에서 일하는 사람이 늘고 경제적으로 여유로운 일본인들
이 많아지면서 지역 경제도 활발하게 돌아갔다. 일본이 태평양 전쟁에 몰두할 때
이곳의 생산품은 군수용으로 생산되기도 했다.[도판6]

일주도로는 일찍이 일본이 제주도 내의 이동을 용이하게 하기 위해 만든 신작로
이다. 제주의 해안가를 돌아서 섬을 한 바퀴 도는 일주도로는 1912년 공사가 시작
되어 1925년경까지 진행되었다. 한림은 그 일주도로 개설의 혜택을 받아 발전했
다. 그러나 일주도로 공사는 모두 토박이 제주인들의 노동력으로 채워졌다. 한림

14 방근택, 「바다의 예술」, 372.

뿐만 아니라 제주도 전역에 일본인이 거주하며 상업과 공업에 종사하고 있었으나 정작 근대화, 산업화의 바람 속에서 필요한 토목공사는 비용을 줄이기 위해 제주도민을 동원하곤 했던 것이다. 마을마다 주민들이 동원되어 돌

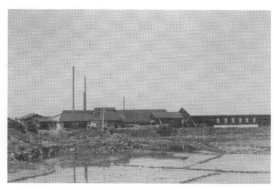

[도판 6] 한림읍 옹포리의 다케나가 신타로 통조림 공장 전경, 1935년경

과 잡초가 무성하던 길을 평평하게 정비하고 차량의 이동을 수월하게 만들었다.

1932년에는 제주읍과 서귀포를 잇는 한라산 횡단 도로가 건설되는 데 이 역시 제주도민의 노동으로 만들어진 것이다. 농사를 짓던 도민들은 공사 현장에 불려 나가 제주의 울퉁불퉁한 현무암을 하나씩 깨면서 널찍한 도로를 만들곤 했다. 면장의 지휘 하에 마을마다 경쟁적으로 사람을 동원하여 길을 닦곤 했는데 당연히 원성이 높을 수밖에 없었다.

방길형과 항일운동

제주-오사카 정기선을 타고 오고 갔던 제주인들은 단순히 경제적 활동만 한 것이 아니라 일본의 학교와 노동현장에서 노동운동과 사회주의에 눈을 떴다. 일본에는 이미 1922년 공산당이 들어섰으며, 국제노동운동에 참여하고 있었다. 사회주의자들은 천황제 폐지를 주장하고 제국주의에 반대하며 일본 정부로부터 탄압받기도 한다. 그런 일본에서 새로운 이념을 배우고 귀환한 제주인들은 일본에 대한 저항의식과 노동운동을 전파하는데 한림도 그런 지역 중 하나였다.

제주 출신의 청년들은 일본뿐만 아니라 경성에서 사회주의 운동을 배우고 제주

에 돌아와 주로 야학을 통해 농민을 교육시키곤 했다. 그 결과 조선공산당 제주 야체이카가 결성되는데 1920년대 말이다. 이후 와해, 설립을 반복하며 일제 강점기 노동운동에 촉매제가 된다. 야학과 노동자 교육이 결실을 맺어 산지항의 노동자 파업과 구좌면 해녀 조합의 투쟁이 전개되기도 했다. 제주의 지식인과 노동자들은 근대적 정치투쟁의 중요성을 알리기 위해 〈윤독회〉와 같은 독서회를 지역마다 설립했으며 이를 토대로 '혁명적 농민조합'을 결성하였으며, '적색노농연구회'등을 조직하며 세를 늘려갔다.

방근택의 부친 방길형은 바로 이 시기에 자연스럽게 사회주의 노선을 지향한 노조 활동에 참여하게 되었다. 그가 제주에 올 때 같이 온 노동자들뿐만 아니라 그 이후에 온 이주 노동자들과 함께 임금, 노동 조건 등 여러 가지 조직적인 활동에 참여했으며 노동자들을 규합하고 상부의 지시를 전달하는 역할을 맡았던 것으로 보인다.

일제 강점기 제주에서 방길형의 항일운동을 보려면 그가 처한 당시의 제주의 상황을 살펴볼 필요가 있다. 특히 제주도의 조선공산당 활동의 연장선에서 살펴야 할 것이다. 1920년대 말 서울과 일본 등지에서 공부한 제주도 출신 인재들 중에는 사회주의 운동가인 강창보(1902-1945)가 있었다. 제주에서 태어나 서울의 중동학교(현 중동고등학교)를 졸업한 그는 제주에 내려와 1928년 제주청년연합회를 만들어 4천여 명의 회원을 거느리고 조직적인 활동을 펼쳤다. 그러다가 제4차 조공(조선공산당) 사건으로 검거되기도 했으며, 다시 1931년 조선공산당 제주도위원회를 조직하여 농민과 노동자를 규합했던 인물이다.

이들의 활동을 파악한 일본 경찰은 1934년 10월 18일부터 3일간 제주도 전역에 걸쳐 일시 검거작전에 들어갔고 한림 축항 공사장에서 일하던 방길형도 같이 체포된 것으로 보인다.[15] 당시 언론은 이렇게 기록하고 있다.

15 「김두경의 항일운동」, 출처 https://www.jeju.go.kr/culture/history/person.htm;jses-sionid=WeMLr7Mi8MZdWa7TdSZE5h9ON3ZWuqLQ6OquEhKgMAkhkyIf9jLMzEyh-2sCV2RTm.was2_servlet_engine1?nameCodeP=&page=5&act=view&seq=591&_lay-out=playout&_view=print)

지난 18일 새벽 네 시에 제주도경찰서에서는...한림에 출장하야 구우면 일대에서 장공우, 김두경, 이기선 등 청년 오십이명을 감거하여다가 엄중히 취조 중이던 바 또 다시 지난 이십일 새벽에는 모실포 방면에 출장하야 청년남녀 십여명을 검거하는 동시에 그 가택까지 일일이 수색하야 적색서적과 불온문서를 다수히 압수 하얏다고 한다.[16]

당시 검거된 이들은 20대에서 30대에 이르는 청년들로 이들을 잡기 위해 경찰은 제주의 경찰뿐 아니라 전라남도의 인력까지 투입하였고 그 결과 제주도 전역에 걸쳐 공산당원들과 노동운동 주도자들 다수가 입건되었다. 그중 16명이 기소되어 광주지법 목포지청에서 재판을 받았다.

방길형은 1934년 경찰에 체포되어 1935년 1월 7일 광주지법 목포지청에서 재판을 받았다. 현재 국가기록원에 있는 판결문에 따르면 방길형은 기소유예 처분을 받은 것으로 보인다. 이 문서에는 방길형이 37세로 전라남도 제주도 구우면 한림리 1327에 주소를 두고 있으며 치안유지법 위반으로 1935년 1월 7일 기소유예, 불기소되었다고 기록되어 있다.[17]

그가 언제부터 얼마나 조선공산당 제주도위원회에 참여했는지 알려진 바는 없다. 그의 판결문과 당시의 항일운동 기록을 보면 강창보가 확보한 노동자들을 인계받은 김두경(1910-1936)과 함께 항일운동을 벌였으며 김두경은 '혁명적 농민조합준비위원회'를 이끌었기 때문에 그와 가까이서 그에 필적할 만한 활동을 했던 것으로 추측된다. 검거된 김두경과 방길형 등은 심한 고문을 당했으며 김두경은 병보석으로 나왔으나 1936년 고문 후유증으로 사망했다. 나머지는 징역 2년 6월부터 기소유예에 처해졌다. 방길형은 기소유예를 얻었으나 당시 고문으로 인해 이전처럼 자유롭게 일을 할 수 없게 되었다.

1934년 검거 사건 이후 풀려난 사람들중 일부는 일본으로 도피했으며, 결국 지

16 「제주경찰대활동 남녀육십여명 검거」, 『동아일보』 1934.10.27.
17 국가기록원 관리번호 CJA0018878.

도층을 잃은 사회주의 운동은 제주에서 약화 되기 시작했다. 일본이 원했던 대로 대규모 검거와 탄압이 조직의 해체로 이어진 것이다. 이후 해방이 될 때까지 사회주의 노동운동은 약화되었다.

그러나 당시 일본으로 떠났던 사람들은 해방 후 다시 돌아왔고 일본인이 떠난 치안의 공백기에 '인민위원회'를 꾸리고 미군정과 공존기를 거치기도 했다. 1948년 4.3이 발발하면서 그들은 이념의 대립 속에서 '적색분자'가 되어 미군 및 군경과 투쟁하였고 제주는 극심한 내전의 현장이 된다. 미군정 하에서 '빨갱이 소탕'을 하려는 경찰과 군대, 그리고 통일의 기회를 잃고 분노한 사회주의자들은 서로 대립하며 유혈 충돌로 이어졌다. 그로 인해 수많은 마을이 불타고 수만 명이 사망 또는 실종된다.

그중에는 방근택이 유년기를 같이 보낸 한림의 친구들과 이모부 등 친척들도 있었다. 교육열이 높았던 지역이었던 만큼 신지식이었던 사회주의를 배운 이들이 많았기 때문이다. 이후 냉전이 가속화되고 1990년대 초까지 그 영향 하에 놓이면서 4.3이나 그 피해자에 대한 이야기는 언론뿐만 아니라 가족 사이에서도 금기가 되었다. 1990년대 들어서야 제주의 일부 지식인들을 중심으로 4.3의 실체와 희생자에 대한 공론이 대두되기 시작했다.

제주공립심상소학교 시절, 1940-1944

한림에서 일이 끝나자 방근택 일가는 제주읍 삼도리로 이주한다. 방근택은 한림공립심상소학교에서 제주공립심상소학교(현재의 제주북초등학교)로 전학하게 된다. 1940년 1월 13일의 일이다. 그의 학적부에는 제주 성내인 삼도리로만 표기되어 있는데 아마도 삼도리 184번지를 일컫거나 인근이었던 것 같다. 184번지는 그의 이모 김보배가 제주 유지 정두정의 장남 정상조와 결혼하여 살고 있던 집으로 한짓골에서도 저택이었다.

보통 '제주북소학교'로 불리던 제주공립심상소학교는 혼란의 근대 초기에 신학문을 가르치겠다는 제주군수의 주도로 1907년 제주관립보통학교로 문을 열었다. 조선시대 제주목사가 손님을 맞던 객사인 영주관 자리에 들어선 것은 1908년이다. 1910년 첫 졸업생 26명을 배출하였고 지금까지도 운영되고 있는 제주에서 가장 오래된 학교 중의 하나이다. 방근택이 전학한 직후인 1941년에는 제주북공립국민학교로 개칭되었다. 제주 성내에 위치해 있어서 유력 집안 자제들이 주로 입학했고 멀리 동쪽과 서쪽의 마을에서 공부하러 오는 학생들도 있었다.

반면에 일본인들은 방근택의 학교에서 남쪽으로 약 600미터 떨어진 제주남공립심상소학교에 다녔다. 이 학교는 1906년 '제주도재류민회'를 구성한 일본인들이 아이들을 교육하기 위해 만든 학교로 1941년 제주공립남국민학교로 개명한다. 일본 본토의 교육과 유사하게 일본 국정교과서로 공부하며, 학생들을 다수 배출했다. 그러나 2차 세계대전 막바지에 일본이 제주의 일본인들을 육지로 이주시키고 군인 20만 명을 주둔시키는 과정에서 학교의 명운이 다하게 된다.

1900년대 초부터 일본인들이 제주에 거주했기 때문에 제주에서 태어나 자란 학생들도 다수 있었다. 그들은 제주에서 학교를 마치고 목포, 광주로 유학을 떠나기도 했고 아니면 일본 본토로 가서 공부하는 학생도 있었다. 일부는 부모가 운영하는 사업을 도우면서 살기도 했다. 따라서 그들에게는 제주가 고향이었고 제주남공립심상소학교가 모교였다. 그러나 1945년 일본이 연합군에 항복하자 이 학교에 남아있던 교사와 학생들은 학적부 등 모든 서류를 불태우고 떠나야 했다. 제주에서 태어나서 이 학교에 다녔던 일본인 학생들의 기록이 소멸된 것이다. 현재의 제주남초등학교는 해방 후 새롭게 출발한 기관이다.

현재 제주북초등학교에 남아있는 기록을 보면 방근택이 다니던 시기에 교장은 일본인이었고, 한국인 선생은 전체 교사 20여 명 중 3분의 1 정도였다.[18] 그만큼 일본인의 주도 속에서 교육이 이루어졌다는 것을 알 수 있다. 방근택의 학적부를 보면 2학년에 '조선어'를 마지막으로 배운 이후 어학 교육은 일본어인 '국어'로 이

18 『제주북초등학교 100년사(1907-2007)』, 제주북초등학교 총동창회, 2009 참조.

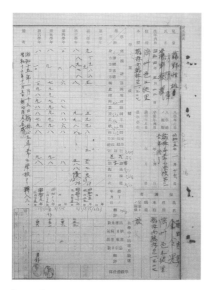
[도판 7] 방근택 학적부.
과목별 성적이 왼쪽 상단에 보인다.

어진다.[도판7] 그래서 그의 일본어는 나날이 늘 수밖에 없었고 이때부터 책 읽기를 좋아했다. 그의 이모부 집안은 모두 일본에서 유학했기에 자연스럽게 일본에서 발행된 책들을 쉽게 접할 수 있었다. 그리고 일본인 상점에서도 수입된 문학서적을 구입할 수 있었다. 그는 "현실 세계보다는 '책의 세계가 바로 나 자신'"이라고 여길 정도로 문학의 세계에 빠지곤 했다.[19] 그가 얼마나 책에 빠져있었는지 그의 담임선생들은 학적부에 그가 독서를 너무 좋아해서 야외운동이 필요하다고 적을 정도였다.

그의 학적부는 방근택의 성장기를 비교적 자세히 보여준다. 그는 2학년 2학기부터 6학년까지 이 학교에 다니는 동안 산술, 국어, 국사, 지리, 도화, 수신(현재의 도덕 과목), 창가, 체조 등 대부분의 과목에서 10점 만점에 8점 이상을 받으며 우수한 성적을 유지했다. 고학년의 담임선생들은 학적부에 그의 면모에 대해 자세히 적고 있는데, 5학년 담임은 다음과 같이 적었다.[도판8]

> 침착하고 명랑하며 매사에 열정적이다. 공부기억과 실행이 풍부하다.
> 독서를 좋아한다. 목소리가 명료하며 언어가 논리적이며 행동은 민첩하고 정확하다. 용모는 항상 단정하고 다른 학생에게 모범이 된다.

마지막 학년인 6학년이 되자 사춘기에 들어선 문학 소년의 면모가 나오기 시작해서인지 담임은 그에 대해 다음과 같이 적었다.

19 방근택, 「격정과 대결의 미학 : 표현추상화」, 『미술평단』16(1990.3), 11

명랑하고 침착하다. 자기중심적으로 행동하고 여러 가지 성격을 가지고 있다. 공부실행력은 높다. 방랑하는 면이 있고 주의가 산만하다. 독서(소설)를 좋아한다. 언어는 명확하고 명료하나 동작은 느리고 정확하지 않다. 용모는 단정하고 정갈하다. 1학기에는 상당히 진지했으며, 2학기에는 방랑하는 편이었다.

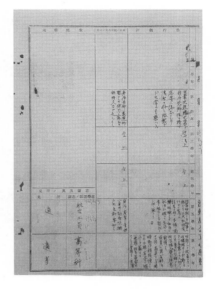
[도판 8] 방근택 학적부 뒷면. 담임들의 소견이 일본어로 적혀있다.

그의 독서량이 많아졌고 책에서 만난 다채로운 인간의 모습을 통해 사색적으로 변했던 것 같다. 미래에 대한 고민과 자신의 세계에 몰두하며 그는 학교 학습에 집중하지 못했을 것이다.

5학년부터 적기 시작한 미래직업 란에는 '항공공원'이라고 적었다가, 6학년 때는 '고등과'라고 적은 것으로 미루어 보아 한때 비행기와 관련된 일을 꿈꾸었으나 곧 상급학교로 진학하려고 마음을 바꾼 것 같다.

그가 '항공공원'이라고 적은 이유는 당시 일본의 항공 산업이 절정기였고 제주에도 그 영향이 미치고 있었기 때문이다. 일본은 유럽의 기술을 받아들인 후 항공기를 국산화하여 생산하고 있었고 함상전투기들이 중일전쟁에서 요긴하게 쓰이자 이후 연간 수천대가 넘는 전투기를 생산하기 시작했다. 특히 진주만 공격으로 미국과 격전에 돌입한 이후에는 그 생산력을 높여서 1944년경에는 연간 2만 5천 대까지 만들고 있었다고 한다.

일본은 제주도 모슬포에 1920년대와 1930년대 사이에 '알뜨르 비행장'을 만들어 군용 비행기를 주둔시켰다. 1937년 중일전쟁 때 이 비행장은 일본 전투기들의

기지 역할을 했다. 일본에서 뜬 전투기들이 난징으로 가서 폭격을 가하고 다시 일본으로 돌아가기에는 기술이 부족했다. 그래서 제주도 알뜨르 비행장에 착륙하여 쉰 다음에 다시 연료를 넣고 난징으로 날아가곤 했던 것이다. 1940년대에 일본은 이 비행장 인근을 요새화하여 최후의 결전의 장으로 삼기도 했다.

일본은 1940년대 들어 태평양전쟁을 대비하기 위해 비행장을 추가로 건설한다. 일본 육군이 제주읍 정뜨르(현재의 용담동)에 만든 군용비행장은 그중 하나이다. 방근택이 다닌 소학교에서 직선거리로 2.5km 떨어진 곳으로 그리 멀지 않은 곳이었다. 이 비행장 건설에 수많은 제주도민들이 동원되었고 그 때문에 방근택은 학교와 집에서 이 비행장 이야기를 종종 들었을 것이며 일부 비행기가 나는 모습을 보았을 것이다. 그래서 비행기 산업에 종사하고 싶다는 생각을 했을지도 모른다. 전쟁의 그림자 속에서 일본이 승리하고 있다는 선전을 들으며 자란 어린 소학교 학생의 순진한 꿈이었을 것이다. 후에 이 군용비행장은 현재의 제주국제공항이 되었다.

방근택은 4학년 1학기에 들어선 1941년 가을, 일본의 창씨개명 정책에 따라 이름을 바꾸어야 했다. 당시 이 학교에서 창씨개명 한 이름들은 한국성을 앞에 유지하며 중간에 일본식으로 한자를 하나 첨가하고 이름을 붙이는 식으로 4자 이름을 유지하곤 했다. 예를 들어 '고상수'라는 이름이었다면 '고O상수'로 바꾸었는데, 특이하게도 방근택은 '방O근택'이 아니라 '등야근택(藤野根澤 후지노 네사와)'로 바뀐다.

이 이름은 그가 자발적으로 선택한 것이 아니라 선생이 일방적으로 고른 것으로 보인다. 왜냐하면 얼마 되지 않아 藤野根澤 위에 선이 그어지고 그 옆에 藤野性雄 (등야성웅; 후지노 세이오수) 라는 새로운 이름이 쓰여져 있기 때문이다. '세이오수'는 말 그대로 '남성'이라는 단어로 원래 이름 방근택과 아무런 관련이 없는 단어들의 조합이었다. 다행히도 1944년 졸업생 명단에는 藤野根澤 으로 기재되어 있고, 현재 이 학교의 졸업생 명단에도 이 이름이 올라가 있다.

왜 이렇게 이름이 바뀌었는가에 대해 추측할 수 있는 단서가 있다. 일본이 창씨

[도판 9] 제주북소학교 졸업식 1944

개명을 명령한 것은 1939년이나 구체적으로 완료하라고 지정한 기간은 1940년 2월부터 8월까지였다. 그러니까 방근택의 학적부에 '방근택'이라는 이름이 적힌 지 1-2개월 지나자마자 창씨개명을 요구받았을 것이다. 그러나 그는 1941년 11월까지 2년 가까이 버티었던 것 같다. 왜냐하면 학적부의 비고란에 '소화 16년 11월 5일 창씨개명 굴복'이라고 기록되어 있기 때문이다. 이름이 2번이나 바뀐 것도 그가 이름을 바꾸지 않고 버티었기 때문이었을 것이다.

　방근택은 1944년 3월 졸업했다. 제주북소학교 35회 졸업생이다. 당시 졸업생 317명 중에서 남학생은 225명, 여학생은 92명이었다. 35회 졸업생이 모여서 찍은 졸업사진이 이 학교 100년사를 정리한 책에 남아있는데, 이 사진 속에는 15세의 방근택이 모습이 선명히 보인다. 반듯한 얼굴에 넓은 이마가 유독 눈에 띈다.[도판9, 10]

[도판 10] 제주북소학교 졸업식 1944
방근택은 위에서 두번째 줄 왼쪽에서 세번째이다.

1944년, 제주를 떠나 부산으로

방근택은 소학교를 졸업한 1944년 가을에 접어들 무렵 부모님을 따라 제주를 떠나 부산으로 이주한다. 가족 전체가 제주를 떠난 것이다. 이주의 원인은 복합적이었던 것 같다. 6학년 당시 그의 미래희망은 '고등과'로 진학하는 것이었기에 그의 부모는 총명한 방근택의 학업을 위해 대도시로 가야 한다고 생각했었을 것이다. 만 15세가 된 방근택이 징용으로 끌려갈지 모른다는 걱정도 했던 것으로 보인다. 제주가 점점 일본의 전쟁터로 변모하고 있었기 때문이다.

1944년 제주는 태평양 전쟁의 한복판에 있었다. 미군 잠수함이 4월 중순경 한림항 인근에서 일본군 지원함과 호위함 등을 격침시킬 정도로 전쟁은 가까이 도달해 있었다. 그 다음달인 5월에는 산지항을 떠나서 목포로 가던 여객선 고와마루(晃和丸)가 다음 날 해상에서 미군기의 공격을 받고 격침된 사건이 일어났다. 배에 있던 500여명이 사망하며 큰 충격을 주었다. 같은 해 7월 3일에도 제주에서 목포로 가던 배 에이마루(豊榮丸)가 목포항 인근에서 기뢰에 부딪치며 침몰하는 사건이 일어났다. 일설에 의하면 조선인을 믿지 않았던 일본은 군사정보가 노출될까봐 제주에 거주하는 주민 대부분을 육지로 보내고 미군과의 최후의 항전을 준비하는 중이었으며 그 배에 탄 사람들은 바로 일본이 보낸 사람들이라는 것이다.

전쟁은 급변하고 있었다. 6월 21일 필리핀 해 해전에서 일본군이 패배했고, 7월 9일에는 미군이 일본군을 토벌하고 사이판을 점령했다. 열세를 만회하고자 일본은 1944년 4월에 학도동원체제정비에 관한 훈령을, 9월부터 국민징용령을, 10월부터 학도근로령을 시행하여 본격적인 강제 동원이 시작되었다. 그해 10월 필리핀이 미군에 함락되자 일본은 서서히 제주를 최후의 결전지로 삼고 일본 본토를 지키는 요새로 만들기 시작했다. 미국역시 일본과 동중국해의 연결을 차단하고자 한반도 해역을 봉쇄하기 시작했다. 일본은 이에 서울에 주둔하던 96사단을 제주로 이동시켰으며, 그 결과 1944년 상반기에 제주에 주둔한 일본군이 수백 명에 불

과했으나 1945년 해방 직전에는 6만-7만 명의 일본군이 제주에 머무르게 된다.[20]

당시 제주의 인구가 20만 명 정도였다는 점을 고려하면 5명 중 1명이 군인일 정도로 위협은 가시적으로 다가왔다. 전쟁에 쓸 물자를 마련하기 위해 가정집에서 쓰는 놋그릇과 숟가락까지 빼앗아가던 시기였기에 제주도민이 느낀 공포감도 그에 비례해 커져만 갔을 것이다.

코앞까지 임박한 전쟁 속에서 제주를 떠나는 사람들이 늘기 시작했다. 방길형 역시 제주가 전쟁터로 변하는 상황을 보면서 미래를 위해 가족을 이끌고 탈제주를 선택한 것으로 보인다. 어쨌든 그가 식솔들을 이끌고 부산으로 간 지 1년도 지나지 않은 이듬해 8월에 해방을 맞았다.

제주를 떠난 후 방근택이 다시 제주를 찾은 것은 미술평론가로 이름을 날리던 1963년이었다. 무려 19년 만에 제주도에 온 그는 섬을 한 바퀴 도는 일주 여행을 하며 추억에 잠기곤 했다. 이에 대한 이야기는 3장에서 이어진다.

20 김종민, 「김종민의 '다시 쓰는 4.3': 4.3사건 전개과정 요약 1-일제강점기의 제주도」, 『프레시안』 2017년 3월 21일 http://www.pressian.com/news/article/?no=153600&ref=daumnews#09T0

청년 방근택의 실존주의:
해방공간부터 1950년대까지

부산시절, 1944-50

 1944년 가을 부산으로 이주한 방근택의 가족은 부산항 근처에 자리를 잡았다. 1945년 8월 15일 일본이 패망하자 부산의 일본인들은 재산을 빠르게 처분하거나 두고 가기 시작했고, 그러한 혼란기 속에서 방길형은 일찌감치 적산가옥 인수에 성공한다. 당시 적산가옥 인수와 점유를 두고 분쟁이 많았으나 큰 무리 없이 인수할 수 있었던 것은 그가 미리 해방을 내다보고 일본인의 자산 처리에 대해 어느 정도 준비하지 않았을까 추측된다.

 방길형이 확보한 집은 부산시 대창동 1가 1번지에 소재하고 있었으며 부산 세관과 관련된 일본 관리가 쓰던 집이었다. 당시 대창동 일대는 일본인이 거주하던 왜관이 가까이 있었고 이 주소지 바로 인근에 부산항, 부산 세관과 부산역이 있을 정도로 중심지였다. 방근택의 여동생 방영자의 회고에 따르면 일본식 정원과 연못이 있었다고 하며 남아있는 사진에도 근대식 일본 주택의 모습을 보여준다.[도판11]

 부친 방길형은 고문을 받고 감옥에 수감되었던 후유증으로 고생하고 있었기에 이전처럼 일을 할 수 없었다. 대신에 식당을 운영하기 시작한 어머니 덕분에 빠르게 경제적으로 안정을 얻었다. 방근택의 모친 김영아는 한식을 요리하는 '제일식당'을 운영하며 가족의 경제를 책임졌다. 식당은 위치가 좋아서 손님이 많았다고 한다.

 동생 방영자의 회고에 따르면 어머니가 현금을 많이 가지고 있었으며 식당으로 얻은 수입의 대부분은 장남 방근택의 취미와 교육에 아낌없이 사용했다고 한다. 어머니 덕에 방근택은 부산을 통해 들어오는 새로운 문화를 누렸다. 독서로 접한 유럽과 미

[도판 11] 부산 본가의 정원, 동생 방영자
1950년대 후반

국의 문화에 대한 호기심은 커졌다. 음악을 배우기 위해 아코디언과 바이올린을 샀고, 비싼 도화지에 그림을 그렸으며, 이국적인 영화에 몰두하며 배우들의 이름을 기억했다. 문학청년의 상상력은 항구를 통해 들어온 신문물로 채워지고 있었다.

부산도 제주처럼 일본에 의해 만든 새로운 식민지 도시라고 해도 과언이 아니다. 1876년 개항 당시 한적한 어촌이었던 부산은 해방 직전 인구가 약 33만 명에 이를 정도로 대도시가 되어있었다. 그리고 전체 인구의 19% 정도, 즉 6만 명 이상의 일본인 공동체가 형성되어 있을 정도로 일본인이 많았다. 부산과 시모노세키를 오가는 '관부연락선'이 1905년부터 일본을 오가는 사람과 문물을 실어 날랐고, 부산역에서 서울역으로 이어지는 경부선 철도는 한반도 깊숙히 그 사람들을 운송했다. 따라서 부산은 일본에서 온 사람들이 한반도로 들어가기 위해 첫발을 딛는 곳이자 번잡한 항구였다.

부산의 도시화는 일본인 정착과 거류지 확대의 결과이다. 개항할 때 11만 평 정도였던 일본인 거류지는 1905년경 549만여 평으로 확대될 정도로 수십 년에 걸쳐 빠르게 식민지 도시로 건설되었다. 금융가 및 상권 형성, 항만 매축 및 항만 시설 건설, 도로망 건립 등 부산의 도시 기반은 모두 당시에 만들어진 것들이다.

해방 후 일본인은 떠났지만 부산은 여전히 항구로서 많은 유동 인구를 끌어오고 있었다. 인근 지역에서 사람들이 몰려들었기 때문이다. 해방 후 불안한 상황 때문에 빈곤한 농촌의 인력뿐만 아니라 부유층도 시골을 떠나 도시로 이주하던 시기였다. 도시 이주민들은 일본이 남긴 시설과 상권을 확장하였고 덩달아 도시의 경제도 커져 갔다. 새로이 들어온 부유층과 중산층뿐만 아니라 일거리를 찾아온 빈곤층에다, 해방 후 귀국한 동포들, 그리고 6.25로 인해 월남한 피난민이 정착하면서 부산은 급속도로 빠르게 대도시로 성장한다.

이런 변화 속에서 방근택 일가는 어머니가 운영하는 식당 덕분에 경제적으로는 여유로웠으나 미국이 들어오면서 불안한 해방공간을 보낸다. 좌와 우로 정치 지형이 갈리기 시작했고 치안을 위해 들어온 미군은 시도 때도 없이 집에 들어오곤 했다. 동생 방영자에 따르면 당시 흑인 병사들이 갑자기 집에 들어와 여기저기 뒤

지자 아버지와 방근택이 자신을 집 안에 숨게 하고 집에 더이상 들어오지 못하게 막았다고 한다.

1947년, 서울여행

부산에서 방근택은 상급학교에 진학한 것으로 보이나 정확하게 어느 학교를 다녔 는지 알려져 있지 않다. 방영자는 교복을 입은 오빠를 기억하며, 1945년 봄, 조용 히 자신을 불러서 태극기를 인쇄하는 어두운 건물로 데리고 간 적이 있다고 했다.

그는 대학에 들어가기 전, 1947년 처음으로 서울을 방문했다. 아들의 식견을 높 이고자 부모가 보내준 여행이었다. 방근택은 영어뿐만 아니라 프랑스어를 공부하 며 언젠가 프랑스 유학을 가겠다는 꿈을 꾸고 있었다.

해방 직후의 서울은 일제 강점기 경성의 모습을 그대로 간직하면서도 수도로서 당당한 모습을 하고 있었다. 그런 서울은 그에게 부산의 혼잡스러움과 달리 고즈 넉한 모습으로 다가왔던 것 같다. 특히 경복궁과 남대문 일대를 걸어 다니며, 말로 만 듣던 '경성'을 입체적으로 경험할 수 있었다.

1946년 '경성'으로 불리던 도시는 '서울'로 명칭이 바뀌었고, 1947년이 되면 주 소에 '서울시'라고 쓰게 된다. 그러나 정치적으로는 여전히 혼란기였다. '반탁'운 동이 벌어지고 미군정은 임원봉 등 소위 '좌익인사'들을 체포하고 있었다. 그 와중 에 여운형, 장덕수 등이 저격을 당하며 긴장이 서서히 고조되고 있었다.

그런 혼란기에도 청년 방근택은 정치적인 상황보다 서울이라는 도시에 매료되었 던 것 같다. 수십 년이 흘러 당시를 회고하면서 방근택은 다음과 같이 쓰고 있다.

내가 소년 시절 처음으로 와 보았던 당시만 하더라도 옛 이조 시대의
잔향이 그윽했던 가장 전통적인 동네들이 남단의 남대문(흥화문)에서
서북북의 경복궁을 낀 일대의 처마가 구부러진 한옥이며 구불구불한 동
네길이 온통 널려 있어, 그것들이 인왕산과 백악을 장벽으로 해서 적선

[도판 12] 한국은행에서 본 중앙우체국 1953

동에서 지상하여 경복궁의 고색어린 긴 담을 끼고 신무문 앞을 지나 삼
청동으로 나와서는 개울을 따라 내려오면 사간동이요, 여기에 관자다
리를 건너서 좌로 꼬불꼬불한 골목길 동네를 지나 행길에 나오면 어느
새 안국동이 나온다. 이 지역 일대가 모두 옛궁을 둘러서 전래적으로 있
어 온 양반골의 동네들이다.[21]

 이외에도 동대문에서 영등포로 이어지는 전차, 경성방직공장, 종로4가에서 돈암
동으로 가는 전차길, 미아리 고개 등을 걸어 다니며 서울을 경험했다. 그중에서도
서울역에서 남대문을 거쳐 종로1가의 화신백화점으로 이어진 길을 걸었던 경험은
근대도시에 대한 환상을 심어주었던 것 같다. 그는 서울역의 '비잔틴 스타일의 돔'
을 보고 '남대문통의 한쪽 길가에 즐비하여 있는 금은방'에서 화려함을 보았고 신
세계백화점 앞의 광장, 즉 맞은편에 있는 중앙우체국 때문에 중앙우체국 광장이라
고 부르는 곳에 이르러 잠시 쉬며 즐비한 근대식 건물을 감상하기도 했다.[도판12]
 그의 눈에 비친 해방 직후 서울의 모습은 조선 시대와 일제 강점기의 유산이 적
절하게 섞여 있는 매력적인 도시였던 것 같다. 기억력이 좋은 청년 방근택에게 당
시의 경험은 오랫동안 남았고 1950-1960년대 서울의 변화를 보며 도시 문명론
을 펼치는 데 활용되기도 한다. 왜냐하면 서울은 6.25를 거치며 상당 부분이 파괴

21 방근택, 「도시의 경험과 도시디자인」, 『미술세계』 (1992.6), 이글은 원래 「도시의 경험과 도시디
자인적 논구: Passage와 Feedback」, 『산업미술연구』 3 (1986)로 발표되었던 것을 방근택의 사후
에 재수록한 것이다.

되었고 다시는 그 이전의 모습을 볼 수 없게 되었기 때문이다. 그는 1960년대부터 아파트, 고가도로의 건설로 변모한 서울을 보면서 한국의 근대성에 대해 사색하기 시작했고 동시에 빠르게 과거의 흔적을 지워버리는 개발 중심의 야만적인 변화에 분노하고 인문학적인 관점에서 문명과 도시에 대한 관심을 갖게 되었다. 1947년의 서울 방문은 그 시발점이 되었다.

부산의 가족들

방근택의 부친 방길형은 부산으로 이주한 지 16년 후인 1960년 부산에서 사망했다. 방근택이 서울에서 미술평론가로 활동하던 때였다. 고문의 후유증으로 고생하던 그는 해방된 공간에서 가족의 보금자리를 만들고 3남 2녀를 챙기며 살았다. 장남 방근택과 차남 방원택이 6.25에 징집되어 가는 고통을 겪었고, 아들들이 살아오는 기쁨을 누리기도 했다. 경제력은 상실했으나 가족을 챙기려고 끝까지 노력했고 희로애락을 겪으면서도 자식들을 끔찍이 아꼈다. 그러나 어머니의 사랑을 독차지했던 방근택은 그런 부친을 후에 일기에서 '무기력'한 모습으로 기억했다. 반면에 동생 방영자는 아버지가 키가 크고 식구들에게 인자했고 늘 신문을 즐겨 읽었으며 무서운 어머니 대신에 아이들에게 방패가 되어 주었다고 회고했다.[22]

방근택의 이모 일가(김보배와 그 자녀들)도 6.25 직후 제주에서 부산으로 이주해 왔다. 제주에서 가까이 지냈던 두 일가는 부산에서도 서로 오가며 친하게 지냈다. 방근택의 이종 사촌 정경호에 따르면 자신의 집 뒤뜰에 있던 감나무 그늘에서 방근택이 바이올린을 켜곤 했다고 한다.

모친 김영아의 식당은 남편의 사망 후 위기에 처하게 된다. 1960년대 초반 살고 있던 적산가옥 인근에 대형 화재가 발생하는데, 집도 그 화재로 소실되었다. 이후 가세가 기울기 시작한다. 그러나 생활력이 강했던 그의 모친은 계속 집안의 대들

22 필자와의 인터뷰, 2019.12.7.

보 역할을 했고 방근택이 서울에서 미술평론가라는 불안한 길을 갈 때에도 종종 그에게 경제적 보조를 하곤 했다. 그의 어머니는 사망 시까지 계속 부산에서 거주했고 방근택이 1980년대 부친의 제사를 지내기 시작할 때까지 남편의 제사를 지내며 집안의 중심이 되었다.

제주에 있던 방근택의 외조모도 1960년대 말 부산으로 이주해 이모 김보배의 집에서 기거하기 시작했다. 6.25와 5.16을 거치며 대부분의 가족과 친척들이 부산으로 이주한 것이다. 이후 제주도로 귀향한 사람은 이종 사촌 정경호와 외삼촌 김하준 정도였고 대부분 부산과 서울에서 터를 잡았다. 외조모 윤여환은 부산에서 살다가 1972년경 사망했다.

방근택은 간혹 부산에 들리긴 했으나 어머니를 모실 생각은 없었던 것 같다. 그의 모친은 차남의 집에서 살기도 하고 장녀와 같이 살기도 했다. 방근택의 여동생의 딸이자 출가한 여서스님에 따르면 자신은 1970년대부터 할머니와 같이 살았다고 한다. 스님의 회고에 따르면 할머니와 살던 부산집 다락에는 방근택이 쓰던 영화 테이프, 데생 그림들 등 많은 물건이 있었다고 한다. 이외에도 제주도에서 가져온 궤(옷장)를 오랫동안 가지고 있었으며 늘 한복에다 쪽진 머리를 하고 있었다고 한다. 특히 큰 액수의 돈을 암산으로 계산하는 능력이 탁월했다고 한다.

방근택의 모친은 방근택이 사망하고 나서 3년 후인 1995년 부산에서 사망했다.

부산의 헌 책방에서 만난 니체

해방 이후의 부산은 문학을 좋아하던 청년 방근택의 지적 호기심을 넓히기에 더없이 좋은 곳이었다. 수만 명의 일본인들이 급하게 떠난 도시에는 그들이 남긴 일본어 책들이 중고서점에 널려 있었다. 일본이 항복한 이후 미군 해군이 부산항에 상륙하여 일본이 사용하던 시설들을 인수하고 부대를 주둔시킨 후 다채로운 서양의 문물이 들어왔다. 미군이 가지고 들어온 물건과 잡지들도 시장에 유통되곤 했다.

미군정기에 들어선 이후 반탁 통치 운동이 벌어지며 정치적으로 불안감이 고조되고 있었다. 설상가상으로 1946년에는 콜레라가 발생하고 식량이 부족하여 불안감은 더욱 확산 되었다. 그러나 모친의 전폭적인 지지를 받던 방근택은 격변기의 엄중한 현실 속에서도 일본어 책을 읽으면서 세상의 질서를 배우기 시작했다. 문학책에 빠져 있던 10대 전반과 달리 10대 후반의 그는 서서히 인문학 서적으로 옮겨갔다. 다독을 통해 유럽의 지성들을 발견하고 정신적 스승으로 삼았다. 한때 문학 소년을 꿈꾸었던 방근택은 어느 새 철학에 빠지게 되었다.

그중에서도 부산의 한 서점에서 발견한 프리드리히 니체(Friedrich Nietzsche)는 그의 삶과 사고에 가장 큰 영향을 미쳤다. 니체의 책을 읽고 난 후 특유의 '고답적인 독선적인 초비유의 문체'가 방근택의 사고를 지배하기 시작했는데 후에 그가 자신이 '신경질적 괴팍한 아집장이'가 된 것은 해방 이후 읽기 시작한 니체 때문이라고 고백할 정도였다.[23]

사실 그는 어떤 면에서 니체의 젊은 날과 많이 닮았다. 니체가 헌 책방에서 새로운 지성 쇼펜하우어를 발견하고 철학적 사고의 스승으로 삼았던 것이나, 바그너의 음악을 듣고 영감을 받았던 것, 군대에 근무했던 점, 이후 『우상의 황혼』(1888)등의 글을 통해 '망치로 철학하기,' 즉 그동안 구축된 기독교적 전통과 도덕적 가치를 허물고 새로운 가치를 주창했다는 점은 방근택의 삶에서도 그대로 나타난다. 그 역시 니체를 읽으며 철학에 입문했고, 평생 헌책방을 다니며 새로운 지성을 찾았고, 클래식 음악을 '하느님'이라고 여겼으며, 6.25를 거치며 군대에서 장교로 근무했다. 무엇보다도 자신이 설득되기 전에는 그 어떤 우상의 권위도 받아들이지 않고자 했던 방근택의 삶은 그가 원했던 그렇지 않던 니체의 것과 흡사했다.

23 방근택 일기, 1980.11.7

부산대 시절

방근택은 한때 외국 유학을 꿈꾸기도 했으나 결국 부산에서 부산대학교에 진학했다. 외국으로 가기 어려웠던 시절 탓에다 경제적인 이유도 있을 것이고 장남을 멀리 보내고 싶지 않았던 부모의 영향도 컸을 것으로 보인다. 그는 1949년 부산대학교 인문학부에 입학하여 철학을 공부하기 시작했다. 책방에서 읽던 니체의 철학책이 그를 이 전공으로 이끈 것이다. 만 20세의 청년 방근택은 특별한 가르침을 받지 않고서도 스스로 독서를 통해 철학의 기본을 터득하곤 했으며 관념론이 가진 추상적인 개념의 나열에도 불구하고 그 핵심을 쉽게 파악하곤 했다.

부산대는 1946년 부산수산전문학교를 토대로 개교한 상태로 인문학부와 수산학부 2부로 구성되어 있었다. 방근택은 1950년 6.25가 발발할 때까지 부산대학교 인문학부에서 수학하였으나 아쉽게도 그의 입학관련 서류는 분실되어 남아있지 않다. 6.25로 인해 군대에 간 이후 공부는 중단되었지만 방근택은 당시 부산대에서 같이 수학했던 교우들과 이후에도 만나곤 했으며 그가 미술평론가로 데뷔한 후에 부산일보 등에 글을 발표할 수 있었던 것도 그런 인맥 덕분으로 보인다.

그는 1955년 군대에서 제대한 이후 다시 공부를 계속하고자 부산대에 돌아갔으나 상황이 여의치 않았다. 이미 결혼한 상태에서 공부보다는 직장이 필요했기 때문이다. 결국 공부를 그만두고 서울로 이주하여 영화사에 취직했다. 이후 그는 부산대 철학과 중퇴라는 이력을 달기 시작했다. 간혹 일부 문헌에서 이를 확대하여 부산대 철학과 졸업이라는 소개도 등장하나 사실이 아니다. 필자가 부산대 철학과에 문의해본 결과 졸업생 명단에 그의 이름은 들어있지 않았다.

6.25 전쟁과 육군종합학교

6.25가 발발하자마자 방근택은 동생 방원택과 함께 부산 시내를 걷다 갑자기 차출되어 전쟁터로 끌려가게 된다. 후에 가족에게 토로한 말에 따르면 당시 강제로

기차에 태워진 후 하염없이 가면서 '이대로 죽음으로 내몰리겠구나'라는 생각에 어느 기차역에 이르러 감시가 소홀한 틈을 타서 탈출했다고 한다. 동생 원택은 그 대로 전쟁에 끌려가 싸우다가 후에 집으로 돌아왔다. 반면에 방근택은 필사적으로 탈출한 것이다.

부산에 돌아온 그는 전쟁에 나가 싸워야 한다면 차라리 장교로 임관하는 것이 낫다고 판단하고 육군종합학교(현재의 육군사관학교 전신) 사관후보생 7기로 지원했다. 당시 육군종합학교는 단기에 장교양성을 하던 사관학교로 1950년 동래여자고등학교 건물에서 개교한 후 6주에서 9주의 훈련을 마친 학생들을 장교로 임관하여 전장으로 내보내고 있었다. 전쟁 통으로 훈련이 약소할 수밖에 없었으나 급박하게 돌아가는 상황에서 나온 최선의 대책이었다.

방근택은 1950년 9월에 들어가 11월 25일 졸업하는데 당시 졸업 기념사진을 보면 300여명의 학생들이 교관들과 함께 교정에서 포즈를 취하고 있다.[도판13, 14] 제대한 직후 졸업생들은 뿔뿔이 흩어져 전쟁터로 보내졌고 이후 생사를 오고 갔다. 전쟁이 끝난 후 300여명의 졸업생 중 살아남은 사람은 방근택과 다른 동료 1명뿐이었다고 한다. 후에 방근택은 가족들에게 이 졸업사진을 보여주며 자신이

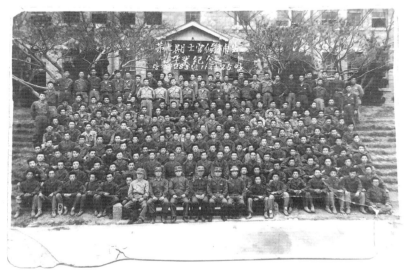

[도판 13] 1950년 육군종합학교 사관후보생 7기 졸업사진

얼마나 운이 좋게 살아남았는
지 설명하면서 치열한 전쟁이
빼앗아간 청년들을 애도했다
고 한다.

6.25 전쟁의 포화 속에서

비록 장교로 근무하기는 했
으나 청년 방근택은 전쟁을
겪으며 삶과 죽음을 오가는

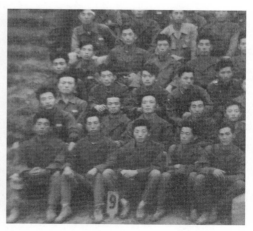

[도판 14] 1950년 육군종합학교 사관후보생 7기 졸업사진
앞에서 세번째 줄 왼쪽 첫 인물이 방근택이다.

현실에 압도당할 수밖에 없었다. 그는 후에 이 시기에 대해 적으면서 "이성의 눈을
가지고서는 그냥 보아 넘길 수는 없었던" 상황의 연속이었으며, 매춘, 가난, 굶주
림을 목도하고 정신을 차릴 수 없을 지경이었다고 회고한 바 있다.[24]

그가 전쟁에 대한 기억을 남긴 수필을 보면 20대 방근택의 힘든 시간을 엿볼 수
있다. 군사훈련은 '처량한 인간소모품'으로 전락한 자신을 발견한 시간이었고, '하
루가 지옥의 천년 같던' 훈련을 거쳐 '사람의 그림자라곤 찾아 볼 수 없는 황량한
겨울바다의 앙상한 빈곤'과 '늑대같은 하사관들이 판을 치는 판자집 술집과 작부
들'의 밤을 멀리서 지켜보며 장교로서 그리고 한 인간으로서 존엄을 지키고자 고
군분투했다.[25] 그동안 문학 속에서 상상하던 세계가 산산이 파괴되고 정신을 차릴
수 없을 정도였다. 생존을 위한 몸부림, 피난민 여성과 군인들 사이의 매춘, 가난,
굶주림은 큰 충격으로 다가왔다.

그러나 한쪽 감성이 극으로 달할수록 균형을 잡으려는 욕망도 커지곤 했다. 그는
눈이 덮인 겨울 산을 보며 그 풍경 속에서 행복했던 과거를 찾고 소설 속의 완벽한
사랑을 찾기도 했다. 그는 오래전 화집에서 본 '르느와르, 마네의 여인들의 외모'를

24 방근택, 「자전적 청춘에세이: 전쟁속의 환상의 여인」, 『수정』 4/11(1978.11), 33
25 방근택, 「자전적 청춘에세이: 전쟁속의 환상의 여인」, 30-32.

상상하기도 하고 근무하던 지역의 시골처녀를 보며 '이국적인 티가 없는 '뜨겁고 깨끗한' 여인'의 이미지를 떠올리기도 했다.

[도판 15] 장교로 근무중인 방근택, 1951년경

그가 살아남을 수 있었던 건 어느 정도의 운과 어릴 적 다친 귀 때문에 청력이 좋지 않았기 때문이었다. 보통 이하의 청력을 가진 청년 방근택의 총명함과 강직함을 좋게 본 상사들이 그를 아끼며 상대적으로 죽음의 사선과 먼 후방지원부대로 보내주곤 했다. 그는 주로 경북 영천, 안동, 영주, 단양 지역에서 근무했으며 전쟁 말기에는 광주에서 교관으로 근무하게 된다.

전쟁 초에 그가 맡은 일은 전방 통신보급소 소장이었다. 그로 인해 이후 육군본부 통신감실 통신보급관과 육군보병학교 통신 교관으로 복무했다. 처음에는 주로 대대간 유선통신망을 가설했는데, 당시 통신병이 까다로운 신상 검사를 통과해야 했던 것을 보면 그가 군에서 군사 기밀과 장비를 다룰 정도의 신뢰를 얻었던 것 같다.

청년 장교 방근택은 군대에서도 반듯한 모범생이었다. 갑자기 몰아닥친 초현실적인 전쟁의 혼란 속에서도 그동안 옳다고 믿었던 것들과 자신을 지키기 위해 노력했던 것 같다. 스트레스를 해소하고자 아래 부하들이 방종한 행위를 할 때에도 그들에게 술, 담배, 여자를 금하라고 명령하곤 했으며 자칫 방종한 시간이 삶을 위협할까 걱정하며 스스로에게 엄격하게 대했던 것 같다. 당시 자신이 "외곬으로 영내 생활만 하였다"고 술회한 바 있다.[26] 장교로 근무중 군복을 입고 찍은 방근택 사진이 남아있는데 날렵한 몸매에 큰 눈은 지쳐 보이면서도 선함을 보여준다[도판15].

26 방근택, 「자전적 청춘에세이: 전쟁속의 환상의 여인」, 32

결혼과 이혼

전쟁이 한창이던 1951년경 방근택은 부대가 이동하는 과정에서 피난 행렬에 낀한 남자를 알게 된다. 서울에서 대학교를 다녔다는 그는 자신의 여동생 이영숙을소개한다. 서로 대화가 통했던 두 청년의 만남은 처남과 매제 사이로 이어졌다. 방근택과 이영숙은 부산 대창동의 방근택 친가에서 신접살림을 차렸고 1952년 봄첫딸 방영일을 낳았다. 방근택은 군대에서 근무하는 중에도 부산을 오가며 가정을돌보게 된다. 그러나 방근택의 친가에서 시작된 결혼이었기 때문에 모친 김영아의경제적 주도권 속에서 살 수밖에 없었다.

방근택의 결혼생활은 지속되지 못했다. 전쟁 동안 부대에서 근무했고 전쟁이 종료된 후에는 광주에서 근무했기 때문이다. 그럼에도 불구하고 부부는 세 명의 딸을 두었다. 그러나 1957년 방근택이 서울로 이주하면서 별거하게 된다. 이 별거의원인은 여러 가지가 있겠지만 방근택이 제대로 된 직장을 구하기 위해서이기도 했고, 그의 모친과 아들을 낳지 못한 부인과의 고부갈등이 관계를 악화시켰을 것이라 추측된다. 어쨌든 1959년 장녀 방영일이 초등학교 입학 직후 이영숙은 아이들을 데리고 나가 따로 살기 시작했다. 그는 후에 당시의 상황을 "완전히 나로서는수동적인 입장에서" 할 수밖에 없었던 선택이었다고 일기(1983년 1월 23일)에 적는데, 모친과 부인의 갈등을 가리키는 것 같다.

방근택은 1960년대 중반 민봉기를 만나 새로 살림을 꾸렸으며 사실상 재혼하게 된다. 그는 민봉기와의 사이에 그토록 바라던 아들을 얻었다.[도판16] 부인과 별거한 이후 세 명의 딸과는 거의 교류가 없었으나 1980년대에 들어서야 어느정도 회복된다.

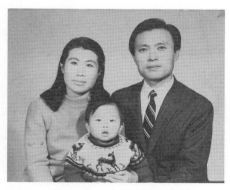

[도판 16] 방근택과 민봉기, 아들 방진형, 1970년경

6.25 중에도 책을 읽다

방근택은 휴가를 받아 부산으로 가면 헌책방 거리에서 철학책을 사서 읽곤 했다. 1951년 여름, 아마도 이영숙과 신접살림을 차릴 무렵으로 보이는데, 그는 일어로 된 사르트르, 카뮈 등의 책을 읽고 있었다.[27] 당시 부산 국제시장에는 헌책들이 쏟아져 나오고 있었다. 주로 서울의 공공도서관에서 나온 것들과 피난민들이 먹고 살기 힘든 상황에서 팔려고 내놓은 것들이었다. 그는 구입한 책에 언제 어디서 구입했는지 메모를 남기곤 했다. 1952년 6월에도 그는 부산의 한 서점에서 에른스트 그로스(Ernst Grosse, 1862-1927)의 『예술의 시원(Die Anfange der Kunst)』(1894; 암파서점, 1936) 일어판 헌책을 구입하였고 앞장에 구입한 날짜와 장소, 그리고 자신의 이름을 남겼다.[도판17] 이 책은 그가 사망할 때까지 보유하고 있던 수천 권의 장서 중 하나이다.

부산의 대청동과 보문동 헌책방 거리는 일서들과 영어책 등 중고서적이 모인 곳으로 책을 좋아하는 방근택에게는 보물같은 장소였다. 6.25 때 피난민들이 헌책과 미군 부대에서 흘러나온 잡지 등을 팔면서 형성되기 시작한 노점이었다. 유명한 '보문서점'이 등장한 것도 이때였다. 이곳에서는 헌책뿐만 아니라 신간도 유통이 되었다. 미군부대 하야리야(Hialeah) 부대가 주둔하고 있어서 전쟁물자가 외국에서 빨리 도착하기도 했고 부산이라는 항구의 특성상 책 수입 속도가 빠르다는 점도 작용했다.

그러나 해방 이후의 일본어 책은 양면의 날을 가지고 있었다. 근대 일본은 서양의 철학뿐만 아니라 사회주의와 같은 새로운 사상을 포용하며 지식인 사회를 키워왔기에 전후 일본어 책과 잡지들도 그러한 연장선에서 출판되고 있었다. 일본어에 익숙한 방근택과 같은 청년들에게 일본어 책은 새로운 서구의 지식을 얻는 창구였다. 그러나 반일정서가 확산되고 미군정 하에 들어간 이후 이념을 소개하는 외국

27　방근택, 「50년대를 살아남은 「격정의 대결」장 : 체험으로 본 한국현대미술사①」, 『공간』19/6 (1984.6), 43. 또한 그의 일기 1980년 9월 4일자. 이날 1951년에 다 구하지 못했던 사르트르의 책을 고서점에서 보고 구입. 25년 만에 보고 싶었던 책을 얻은 소감을 적음.

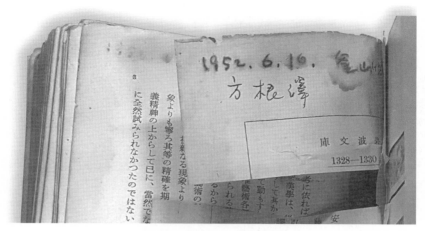

[도판 17] 그로스의 책 앞에 기입된 방근택의 메모. 1952년 6월 16일

도서들은 정부의 주목을 받게 된다. 1952년 3월 정부는 공보처를 통해 담화문을 발표하고 외국간행물 특히 일본서적과 잡지가 시중에 불법으로 수입되어 유통되고 있다며 이러한 유통은 "건전한 국내출판문화에 위협이 될 뿐만 아니라 고유한 양풍미속을 조해하는 것"이라며 일본어 책의 유통을 통제하기 시작했다.[28] 더 이상 자유롭게 일본어책을 볼 수 없게 된 것이다.

그러나 방근택을 비롯해 이미 일본어를 통해 학문을 습득해 왔던 지식인들은 독서를 포기하지 않았다. 예전처럼 자유롭게 구할 수 없게 되자 밀수입된 책을 어렵게 구해서 읽곤 했다. 방근택은 오랫동안 원하는 책들을 구할 수 없었던 1960-70년대를 지식인들의 암흑기라며 그러한 정권 하에서 살 수밖에 없던 자신의 처지를 비관하기도 했다. 그러나 말년까지도 계속해서 서울의 서점가를 통해 일본어 서적을 구해 읽는 습관은 포기하지 않았다.

28 「일서적수입단속」, 『경향신문』, 1952.3.16.

광주 육군보병학교 교관 시절과 인연들

방근택은 1952년부터 1956년까지 광주 육군보병학교 통신학 교관으로 근무하게 된다. 당시 이 학교의 교관들은 대학을 다니다가 온 사람이 대부분이었다. 이곳은 전쟁 중 엘리트들이 많이 모여 있던 곳이었다. 그가 이곳에서 만난 동료와 상관들은 이후 그의 중요한 인맥이 된다. 그중에는 문학 지망생들이 많았는데 김동립(소설가), 송기동(소설가, 언론인), 백시걸(시인), 강태일, 주명영, 박봉우 등 〈영도〉 동인들이 있었다. 〈영도〉는 1953-54년 광주와 전남출신 문인들이 만든 동인이자 동명의 잡지로 이곳을 거친 후 신춘문예에 당선된 경우가 많았다.

이런 인맥은 후에 그가 미술계 인사들보다 문학계 인사들과 더 가까이 지낼 수 있었던 이유를 설명해준다. 그중에서도 김동립과 송기동은 문단에 등단하여 주목을 받았고 이후에 언론인으로 활동하며 방근택과 막역하게 술잔을 기울이곤 했다. 1960-70년대 방근택이 미술평론가로 활동하며 지면이 필요할 때『세대』와『일요신문』에 종종 글을 발표한 것은 바로 군대에서부터 이어진 그들과의 인연 덕분이었다.

김동립은 1959년『사상계』(1959년 6-7월호)에「영웅」을 발표하며 신인상을 수상했고 이후에도 소설을 발표하며 소설가로 활동하는 한편 잡지 편집을 맡기도 했다. 잡지『세대』의 주간을 역임했으며 후에는『현대경제일보』와『일요신문』사장을 역임하였다. 그는 문단의 권위주의에 저항하며 젊은 문인들이 만든 '전후문학인협회'(약칭 전후문협, 1960) 결성에 참여한다. 이 협회는 일제 강점기 말부터 해방을 거쳐 6.25를 거친 세대의 문학을 '전후문학'이라는 틀로 묶으며 인정을 받은 문인들의 모임으로 신동문, 구자운, 박희진, 오상원, 서기원, 송병수, 이호철, 이어령 등이 참여했다.

김동립은 1961년 5.16이 발발한 후 과거 군대 인연으로 군사정권 하에서 문학계와 언론계를 오가며 활동하게 된다. 당시 정권은 포고령을 내리고 문화단체 해산을 명령했으며 대신에 정부 주도로 '한국문인협회'라는 단일한 통합단체를 만들

어 정부와의 소통 창구를 일원화시켰다. 김동립은 1963년 창간된 잡지 『세대』의 주간을 맡았는데 가까이 지내던 문학평론가 이어령도 그 창립과정에 참여했다고 알려져 있다. 어쨌든 그는 5.16이후 새로이 설립된 잡지, 신문사 등에 참여할 기회를 얻으며 승승장구했다.

송기동 역시 광주에서 교관으로 근무하던 문인 지망생으로 소설 「회귀선」(1958년 5월호 『현대문학』, 계용묵 추천)으로 김동립보다 먼저 등단했다. 이 소설은 예수를 성불구로 만들었다는 이유로 언론의 비난과 기독교단체의 고소 위협을 받았다.[29] 「회귀선」은 전후 청년 세대의 허무와 정권의 기독교화에 저항한 소설로 금기에 가까운 주제를 다루었다는 점에서 파격적이었다. 예수 부활의 비밀을 다룬 내용으로 예수가 칼프시스에게 자신을 대신해서 연기하라고 하고서 처형 받게 한 후 자신은 도피해서 동굴에서 살다가 사망한다는 허구적인 이야기이다. 예수를 추종하며 옆에서 시중을 들던 막달라 마리아는 예수를 유혹하지만 그가 죽은 후 시신에서 본 '새끼손가락보다도 작은 한점 살'을 보고 실망한다는 내용도 들어있다. 송기동의 소설은 당시 청년들이 얼마나 용감하게 사회적 금기에 도전했는지 단적으로 보여준다.

송기동은 소설가로 데뷔는 했으나 생계를 위해 신문사에서 근무하기 시작했다. 덕분에 방근택, 송기동, 김동립 세 사람은 이후에도 언론사를 중심으로 계속 어울리곤 했다. 그 과정에서 김동립은 방근택에게 이어령을 소개해주었으며, 그가 『현대경제일보』사장을 역임할 때 송기동이 그 아래서 편집국장을 지냈고, 그 시기에 방근택은 그들의 신문에 글을 발표하곤 했다.

개인전, 1955

방근택은 대위이자 교관으로 근무하면서도 군대의 일률적이며 틀에 박혀 사는

29 김병익, 「창작의 자유와 압력」, 『동아일보』, 1968.7.20.

삶에 힘들어했다. 장교의 권위적인 목소리를 굳히고 있기는 했으나 반복적인 일에 지겨워했고, 대신에 그의 인문학적 호기심을 채울 만한 일과 시간을 찾곤 했다. 그래서 광주 미국공보원의 도서실에서 책이나 잡지를 빌려 읽곤 했으며 『Art News(아트뉴스)』지와 『LIFE』지 등에서 로버트 마더웰(Robert Motherwell), 윌렘 드 쿠닝(Willem de Kooning), 잭슨 폴록(Jackson Pollock) 등의 그림과 관련된 글을 읽으며 정보를 얻곤 했다. 그러다 어느 날부터 화구를 구입해서 그들의 그림을 따라 그리기 시작했다.

물감을 마련할 여유가 있던 시절에 부릴 수 있던 객기이기도 했다. 풍경화를 그리기도 하고 잡지에서 본 추상표현주의 그림을 보고 따라 그리거나 직접 붓을 격렬하게 움직이며 모방하곤 했다. 추상미술이 음악에서 영감을 받기도 한다는 것을 알고 자신이 좋아하는 클래식 음악을 들으면서 그림을 그리기도 했다.

그림이 2백여 점을 넘어가자 그중에서 60점을 골라 전시를 열기로 결심한다. 1955년의 일이다. 방근택이 개인전을 열기로 한 그 장소는 다름 아닌 광주의 미국공보원이었다.[도판18] 그가 추상미술에 대해 배운 곳이 전시장이 된 것이다.

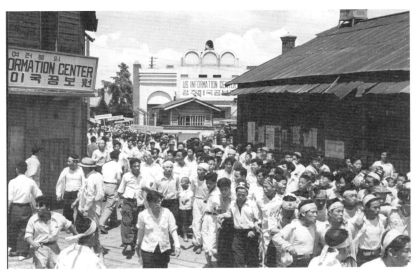

[도판 18] 1950년대 광주 미국공보원. 휴전에 반대하는 데모가 벌어지고 있다.

[도판 19] 방근택 유화 개인전 리플렛 후면-1955년 10월 18-24일 광주미국공보원

이 전시는 그가 소속된 육군보병학교와 광주의 재광삼신문사의 후원으로 그해 10월 18일부터 24일까지 7간 열린다. 그의 생애 최초의 개인전이자 마지막 전시였다.

이 개인전을 위해 발간된 네 쪽으로 구성된 브로슈어에는 작품의 이미지는 없으나 60점의 크기와 제목이 명기되어 있다.[도판19] 전시된 작품들은 F4(33.4x24,2cm) -F8(45.5x37.9cm) 사이의 작은 캔버스가 대부분이며 P40(100x72.7cm) 1점, F30(90.9x72.7cm) 6점, F20(72.7x60.6cm) 6점도 있다. 현재 작품은 모두 사라지고 남아있지 않다. 그의 회고에 따르면 추상화 30여 점과 구상화 30여 점이라고 하는데, 구체적인 작품에 대해서는 알려져 있지 않다.

대신에 목록에 남아있는 작품 제목에서 당시 그가 몰두한 주제의 실마리를 찾아볼 수 있다. 전쟁 직후의 상황에 영향을 받은 듯 '삼등차간', '재판', '폐허의 밤', '벽', '밤의「알레고리」'가 보이는 가하면, 서양철학과 문화예술 취향을 반영한 '사로잡힌「푸로메튀우스」', 「싸르뜨르」의「출구없는 방」', '추락하는「이카루

스」, 「뭇쏘르구스키」의 「秀山의 一夜」과 같은 제목도 보인다. 자신의 심경을 대변하듯 '겨울 풍경', '겨울의 교외', '가을의 숲', '바다의 월광', '初春의 전망', '初春의 들', '자화상'이 보이며, 「다이야몬드」, '시인의 출발', '화실', 「오브제」, 「포-즈」, '항구', '바닷가의 동리', '전람회장의 인상', '언덕의 교회', '기독교의 창' 등 미술관련 제목과 일상의 풍경에서 영감을 받은 것들도 있다. 위 제목 표기는 그의 브로셔에 실린 그대로 옮겼다.

방근택은 후에 이 시기를 회고하면서 자신이 그린 그림 중에서 추상화 30여점이 '당시의 뉴욕파나 파리파의 액션페인팅이나 앵포르멜회화 운운하기 이전에…질식할 것 같은 비인간적인 살벌한 상황에 대한 탈출의 정신적인 본능'에서 나온 '분출표현'이라고 말한 바 있다.[30] 견디기 힘들었던 군대생활에서 스스로를 보호하고 자신을 표현할 방법을 찾던 20대의 몸부림이었던 것이다.

브로슈어 마지막 페이지에는 오지호의 축사가 실려 있다. 오지호는 「방근택 개인전에 제하여」라는 제목의 글에서 직업 군인으로 일하는 방근택이 단조로운 생활을 극복하고자 '일요화가'로 나선 것을 칭찬하며 폴 고갱이나 앙리 루소처럼 비미술계에서 시작한 작가들이 성공한 예를 들며 화업을 계속할 것을 권하고 있다.[도판20] 다음은 축사의 전문으로 오타까지 그대로 옮긴다.

> 그림을 그리는 기쁨! 뼈 속으로 부터 스며 나오는 이 지극한 기쁨을 나 혼자만 차지하기에는 너무도 아까운 것을 나는 가끔 느낀다. 그래서 불란서에는 『일요화가』라는 말이 있다. 다른 직업을 갖고 일하면서 일요일 날만 그림을 그리는 사람들을 말 함이다. 일요일의 파리 교외에서는 수많은 이 하로의 화가들을 볼 수 있다고 한다. 이것이 바로 예술의 생활화일 것이오 창조의 기쁨을 다 가치 나누어 갖는다는 것, 여기까지 이르는 것이 앞으로의 문화 발전의 가장 높은 단계가 아닐 것인가?
> 이런 의미에서 나는 방대위의 창작 생활에 대하여 마음으로 부터의 친근과 뜻을 느낀다. 전문적인 시각에서 볼 때 그의 일이 얼마만한 것인

30 방근택, 「격정과 대결의 미학 : 표현추상화」, 『미술평단』 16(1990.3), 11

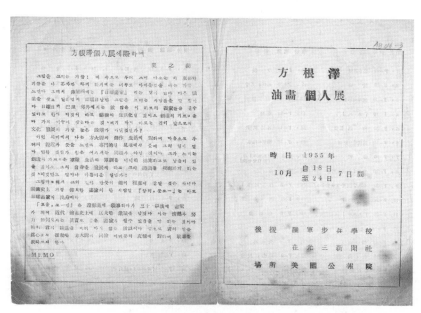

[도판 20] 방근택 유화 개인전 리플렛 전면. 1955. 왼쪽에 오지호의 축사가 보인다.

가. 힘은 여기서는 문제가 아닌 것이다. 그가 느끼는 창조의 기쁨은 군대 생활의 단조를 넉넉히 보충하고도 남음이 있을 것이오. 그의 자신을 발전케 하고 그의 주위를 명랑하게 하는 것, 이것만도 얼마나 아름다운 일인가!

그렇다고 해서 그의 일이 반듯이 취미 정도에 끝일 것은 아니다. 미술사상 가장 위대한 화가의 한 사람인 『앙리 룻쏘』는 바로 일요화가의 출신이다.

『포울 고-갱』은 증권업에 종사하다가 삼십 이후에 화가가 되어 근대 회화사상에 거대한 업적을 남겼다. 이는 정열과 노력 여하로서는 진실로 좋은 화가가 될 수 있음을 말하는 것이다. 특히 군의 정진을 바러마지 않는 소이이다. 끝으로 君의 일을 진심으로 원조한 방대위의 동료 여러분의 우정에 대하여 경의를 표하고저 한다.

오지호와의 인연

방근택은 광주에서 근무하면서 강용운, 양수아 등 여러 지역작가들과 교류했으며 특히 오지호에게 호기심을 가지고 있었다. 그러다가 방근택의 전시에 오지호가 축사를 쓰게 된 것은 그의 정중한 방문 때문이었다. 방근택은 오지호가 일제 강점기인 1938년경 김주경과 함께 일본의 아트리에사에서 2인 화집을 발간할 정도로 유명작가라는 것을 알고 있었다. 이 출판사는 반 고흐, 고갱 등 유럽 미술가들의 화집을 발행한 유명출판사였기에 인상 깊게 책을 보았었는데, 강용운을 통해 오지호가 광주에 살고 있다는 것을 알고 그가 살던 지산동 자택을 찾아가 인사를 한 것이다.

오지호는 전남 화순 출신으로 일본 동경미술학교에서 서양화를 공부하고 귀국한 후 교사로 지내다가 1945년 해방을 맞았다. 이후 고희동이 중앙위원장을 맡은 조선미술건설본부 서양화부의 중앙위원으로 참여하기도 했고 조선미술가동맹의 미술평론부 위원장 등을 맡기도 했다. 1949년 조선대학교 미술학과 교수로 근무하다가 6.25때 남부군 빨치산이 되어 산 생활을 했으며 1960년 4.19가 일어나자 교수직을 그만두었다. 그 후에도 5.16 이후 격변기를 거치며 삶의 굴곡이 컸던 작가이다.

1955년경 오지호는 광주에서 조용히 창작을 하던 자신을 찾아온 방근택이 대견하면서도 반가웠던 것 같다. 자신보다 23세나 어리지만 박식한 방근택을 인상 깊게 보았을 수도 있다. 방근택으로서는 이미 작고한 줄 알았던 그가 광주에 생존해 있다는 점, 그리고 여러 곡절을 겪었으면서도 자신을 만나서 "초대면의 나에게도 서슴치 않고 당당히 시대비판을" 하는 50대의 선배가 존경스러웠다.[31] 그런 인연이 축사로 이어진 것이다. 오지호는 자신의 아들과 함께 방근택의 전시 오프닝에 참석한다.

그러나 이 인연은 방근택이 미술평론가로 데뷔한 이후 이어지지 못한다. 1930년

31 방근택, 「50년대를 살아남은 「격정의 대결」장 : 체험으로 본 한국현대미술사①」, 42.

대 말부터 추상회화를 비판해 온 오지호는 구상회화를 옹호하는 회화이론을 전개하고 있었다. 전후 화단에서 구상미술의 대변자로서 색채와 선을 통한 형상의 구현을 강조하곤 했다. 그런 입장을 정리해 발간한 책 『현대회화의 근본문제』(1968)는 추상을 기반으로 하는 모더니즘 회화에 반감을 표하고 있었다. 이후 추상미술의 옹호자가 된 방근택과는 다른 길이었다.

미국공보원

방근택이 추상미술을 발견한 곳도 그리고 전시한 곳도 미국공보원이었다는 점은 주목할 만하다. 1950년대 중반 한국에서 엘리트 청년들이 새로운 정보와 지식을 얻으며 지적으로 성장할 수 있는 곳이었기 때문이다. 미국공보원은 청년, 군인, 농민 등 목표 그룹을 설정하여 그에 맞는 정책을 펼치곤 했는데, 특히 엘리트 청년들을 모으는 장소가 되었다. 광주에서 근무하던 청년장교 방근택도 미국공보원에서 새로운 영어잡지와 번역서 등을 접하며 전후 미국문화의 세례를 받기 시작한다.

미국공보원은 미국이 점령한 세계 여러 지역에 들어선 기관으로 문화외교를 목적으로 하고 있었다. 미국은 1942년 멕시코를 시작으로 전 세계에 미국공보원을 설치하기 시작했다. 한국에서는 미군정기에 설립한 민정공보국이 시발점이었으며 6.25이후 미국공보원으로 확장되었다. 기본적으로 미국에 대한 이해와 동맹으로서의 인식을 높이며 '자유' 수호를 위한 연대를 지향한 미국공보원은 한국에 들어와 있는 여러 군사, 원조기구들의 공보활동을 수행하였고, 영화제작, 도서관, 전시장 등을 운영하였다. 이외에도 한국정부의 지원을 받지 못하고 있던 목포, 함양 등의 지방문화원 다수를 지원하기도 했다. 미국의 서적을 번역, 출판하는 사업을 지원하였으며, 국내의 『사상계』와 같은 잡지의 출간을 지원하기도 했다. 이렇게 도서 번역, 출판에 공을 들인 결과 냉전시대의 한국의 지식인들에게 지대한 영향을 미친다. 1957년경 주한 미공보원은 연간 61권의 번역서를 출간할 정도였으며, 1951

년에서 1957년 사이에 총 310여권의 출판을 지원했다고 한다.[32]

광주의 미국공보원은 1947년 4월에 문을 열었으며 서울, 부산, 대구와 함께 도서관과 전시실을 갖춘 곳이었다. 1천여 권에 달하는 미국 도서 및 잡지를 볼 수 있었을 뿐만 아니라 전시장에서 각종 전시를 접할 수 있었다. 이외에도 음악회, 영화 상영, 영어교육, 세미나 등을 통해 미국문화를 확산시켰고, 미국에 대해 우호적인 인식을 갖게 했다.

미국공보원 도서관에서 빌린 잡지에는 추상미술이 종종 언급되었다. 당시 추상미술은 전후 미국의 민주주의 가치를 반영한 예술로 국가차원에서 홍보되고 있었다. 미국의 잡지들은 그런 정부의 방침을 반영하여 적극적으로 추상미술을 소개하고 있었다. 군대생활의 스트레스를 풀고 싶었던 방근택의 시야에 그 잡지 속 미술 사진들이 들어온 것이다. 반복적 생활과 규율에 얽매인 군대를 벗어나고 싶었던 청년 방근택은 그림 속의 붓자국을 흉내 내며 몰입의 희열을 맛보게 된다. 그는 후에 "집에 와서 제작 중에 있는 캔버스를 대하면 미친 듯한 터치며 폭발하는 색채 등에 그냥 거기에 몰입되어 버려서 군대규율이며 모든 것을 포기하더라도 이 그림만은 제대로 완성시키고 싶은 충동을 도저히 억제할 수 없는 것"이라고 당시를 회고한 바 있다. [33]

박서보와의 만남

방근택은 육군보병학교에서 교관으로 근무하던 중 교육생 박서보와도 가까이 지냈다. 방근택은 홍익대를 다니던 박서보와 미술에 대해 대화를 나누는 것이 즐거웠고, 박서보 역시 힘든 군사훈련 중에 대화가 통하는 방근택의 존재를 좋아했다. 광주를 떠난 후 방근택을 미술평론가로 이끈 것도 박서보였다. 나이 차가 많지 않았던 두 사람은 20, 30대를 같이 보내며 작가와 평론가라는 애증의 관계를 유지했

32 허은, 『미국의 헤게모니와 한국 민족주의』, 고려대학교 민족문화연구원, 2008, 252-258.
33 방근택, 「격정과 대결의 미학 : 표현추상화」, 11

고 추상미술의 확산에 중요한 역할을 하게 된다.

그래서인지 방근택은 1950-60년대 자신의 경험을 기록한 여러 글에서 박서보와의 인연, 즉 처음 만남부터 추상미술을 도모하던 당시를 상세하게 기술하곤 했다. 그중에서 1984년에 쓴 글에 나온 내용을 정리하면 두 사람의 만남은 다음과 같이 시작되었다.[34]

1955년 2월경 병역기피자를 위한 ROTC 교육을 받던 박서보는 윤대위라는 인물이 수업에서 등고선으로 표시된 독도를 '이건 뭐 피카소의 그림 이상인데?' 라고 말하자, 그에게 다가가 반가움을 표시한다. 박서보는 교관이 피카소를 안다는 것 자체에 호감을 느끼고 '나는 홍대 미술학생으로서 아까 교관님이 말씀하셨던 피카소 운운으로 미루어 보건데, 혹시 화가 출신은 아니신지요?'라며 자신의 작품 도판을 보여주었고, 윤대위는 방대위, 즉 방근택을 '맨날 예술 이야기며 그림 그리기며 하는 전문가'라며 박서보에게 소개시킨다.

방근택은 당시 만난 박서보를 '고된 훈련에 지쳐 자포자기 상태'에 빠져있었으며 무엇엔가 쫓기듯 불안한 인상으로 기억한다. 그러면서도 규율에 연연하지 않는 모습에 호감을 느꼈다. 특히 박서보가 교육생 신분이면서도 고된 훈련에 지친 듯 "난 될대로 되라예요. 야외훈련장에도 번번히 가기 싫으면 안 따라 나갔어요. 아마도 성적이 형편없어, 유급되면 또 이 지겨운 훈련기간을 연장시킨다던데…"라며 말하는 것조차도 예술가답다고 평가했다.[35]

박서보와 같이 훈련을 받던 동기생 중에는 이수헌도 있었다. 대화도 통하지 않는 훈련생들 사이에서 답답해하는 미대생들에게 방대위는 대화가 잘 통하는 상대였다. 세 사람은 주말이면 시내에 나가 어울리며 예술 이야기를 나누곤 했으며, 광주의 작가들과도 어울린다. 당시 광주의 '신성'다방과 '아카데미' 다방은 그들이 종종 가던 장소였으며 아카데미 다방은 광주의 명사들이 모이는 곳으로 드물게 고전음악을 들을 수 있었다고 한다.

34 방근택, 「50년대를 살아남은 「격정의 대결」장 : 체험으로 본 한국현대미술사①」, 44.
35 같은 곳.

화가 강용운에게 배웠던 한 제자는 스승과 함께 이 다방에서 만난 방근택에 대해 이렇게 기억한다. 주말이면 박서보와 더불어 '대위 계급장을 단 커다란 이마를 가[진]' 방근택이 들리곤 했으며, '비록 대위 복장의 군인이었지만 해박한 지식으로 클래식 음악뿐 아니라 현대 회화에 대한 폭넓은 인식을 토대로 새롭고 실험적인 회화에 관심'을 가지고 있었다고 한다.[36]

방근택은 박서보를 자신의 숙소에 데리고 가서 당시 그리고 있던 그림들을 보여 주기도 했다. 그는 실험 중이었던 그림들—방근택의 표현대로 '아직도 기술적으로 서투른' 그림들을 보여 주었다. 박서보는 방근택과의 만남 이후 '우박을 맞으며 귀대하였다'라는 쪽지를 전하며 새로운 대화 상대를 만난 것에 대한 반가움을 표하기도 했다.

그러나 방근택의 기억과 달리 박서보는 당시를 회고하며 방근택의 그림을 보고 '재주가 되게 없구만요'라고 했고 그림보다 박식한 지식을 가지고 비평이나 하는 것이 좋겠다고 말했다고 한다.[37]

다른 인터뷰에서는 이렇게 말한 바 있다. 두 사람의 사이가 멀어진 후이자 방근택이 사망한 이후의 회고이다.

> 한번 지가 그림을 그렸데...그게 그림이야? 발로 그려도 그거보단 낫지...혼색이라는 걸 몰라!...얘는 노랑, 빨강, 그저 군청색, 검정 가지고 들입다 바르는 거야, 뭐 중간색이 없어. 그래서 내가 '재주 되게 없구만요!' 그랬다고...그림 그만 때려 치우라구.[38]

그래서인지 방근택은 이후 작가로서의 길을 포기했다. 대신에 취미로 드로잉이나 회화를 그리곤 했다. 그러나 박서보의 신랄한 비평과 솔직함은 호기어린 두 사

36 박남, 「현대회화로의 고독한 여정」, 『강용운』, 전일산업, 1999, 169; 김허경, 「한국 앵포르멜의 '태동 시점'에 관한 비평적 고찰」, 『한국예술연구』 14(2016), 124 재인용.
37 필자와의 전화 인터뷰, 2021.2.18.
38 정무정, 『박서보 구술채록』, 아르코, 2015, 66.

[도판 21] 방근택, 겨울의 들, 1974. 유화　　　　　[도판 22] 방근택, 겨울의 들, 1974, 뒷면

람의 관계를 돈독하게 만든다. 방근택으로서는 그림을 여러 분야를 탐구하며 만난
한 분야로 간주했기 때문에 박서보의 비판에 수긍했던 것 같다.

박서보의 훈련이 끝나면서 두 사람의 만남은 끝이 났다. 그러나 1957년 말-1958
년 초 사이에 서울에서 다시 재회하며 인연을 이어갔으며 한국 추상미술의 본격적
전개 과정의 주역이 된다. 그 이야기는 뒤에서 이어진다.

방근택은 교관 시절 유화를 그린 경험과 개인전을 여러 글에 밝히며 자신이 그림
을 할 수밖에 없었던 이유가 "나의 군대 생활에서의 실존적인 허무를 달래기 위한
나 개인의 자위"였다고 술회한 바 있다.[39] 그래서인지 추상미술이 흔하지 않던 시
절 표현적이며 격렬한 추상미술을 직접 실험했다는 것을 내내 자랑스럽게 생각했
고 종종 자신의 약력에 당시 전시를 포함시키곤 했다.

비록 전업 작가의 길은 가지 않았으나 이후 간혹 시간이 생길 때 간헐적으로 그
림을 그리곤 했다. 현재 그가 그린 삽화 몇 점이 신문에 남아있고, 유화 1점이 동
생 방영자에게 남아있다. 유화는 눈이 쌓인 들판에 헐벗은 나무와 덤불이 있는 풍
경화이다. 〈겨울의 들〉(1974년 2월)이라는 제목의 이 그림은 그가 옹호했던 추상
미술과는 거리가 멀다. 보통 미술학도가 그리는 인상파 기법으로 붓자국이 선명
하게 드러나는 화면을 보여준다. 앞면에는 'Bang '74'라는 사인이 있고 캔버스 뒤
에는 '1974.2 方根澤 畵 〈겨울의 들〉'이라고 그의 필체로 쓰여 있다.[도판21, 22]

39 방근택, 「50년대를 살아남은 「격정의 대결」장: 체험으로 본 한국현대미술사①」, 43.

범한영화사 근무

방근택은 1956년 6월 대위로 제대했다. 곧장 부산집으로 돌아가서 부산대에 복학했으나 이미 아이를 둔 가장으로서 학교를 계속하기는 어려웠던 것 같다. 부산에 있는 동안 그는 전쟁 상황으로 인해 늦어진 혼인 신고를 하게 되는데 1956년 12월 20일의 일이다.

부산에서 청년 방근택이 할 일은 딱히 없었던 것 같다. 모친의 식당은 번창하고 있었기에 경제적으로 어려운 형편도 아니었다. 오히려 장남이자 남편으로서 번듯한 일이 필요했던 그는 처남과 함께 일하기 위해 서울로 가게 된다.

그가 가족을 두고 서울로 간 것은 1957년 초여름이었다. 처남이 만든 범한영화사(서울특별시 종로구 신문로1가 7번지 소재로 현재의 포시즌스 호텔 오른쪽 건물로 추정된다)에서 근무하기 시작했다. 그는 이 영화사에서 수입 영화의 대본을 번역하고, 필름 수입과 통관에 관련된 일을 맡았다. 그의 외국어 실력이 요긴하게 쓰인 것이다. 1956년 가을 영업을 시작한 범한영화사는 〈죠니-다크(Johnny Dark)〉(1956), 〈추억의 이스탄불(Istanbul)〉(1957), 〈사랑할 때와 죽을 때〉(1959) 등의 외국 영화를 수입하여 배급했다.

방근택이 당시 영화사에서 했던 일을 보여주는 자료가 있다. 1957년 한 신문에 범한영화사가 배급한 〈추억의 이스탄불〉의 광고가 실리는데, 광고 문구에 지적 모험을 좋아하던 방근택의 흔적이 보인다. 보통의 영화 광고처럼 영화 주인공의 얼굴이나 큰 문자로 제목을 알리는 것과 달리 이 광고는 텍스트가 주를 이룬다. 영화에 대한 설명과 더불어 퀴즈를 제시하며 그에 대한 답을 제출하면 상금과 초대권을 준다는 조건을 내걸고 있다.[도판23]

〈추억의 이스탄불〉은 아카데미 오리지날 각본상을 받은 씨-븐.아이.밀러[Seton I. Miller]-의 원작이며 영국영화아카데미에서 1954년경 최고우수외국여우상을 받은 명여우 코넬.보-챠스[Cornell Borch-

[도판 23] 〈추억의 이스탄불〉 광고
1957년 12월 16일 경향신문

ers]-가 한국에서 절찬을 받은 〈애수의 이별〉(룩하드손[Rock Hudson] 공연)에 뒤이어 인기절정의 호남 에롤.푸린[Errol Flynn]과 경연하여 이 영화에 등장하였으며 특히 미국 최고의 흑인인기가수 낫트.킹.콜[Nat King Cole]이 실연과 아울러 빅터-양의 명곡을 그 쏘후르[soul]한 노래로소 들려줍니다. 이 영화야말로 금년도 최고의 화제가 될 연애명화이며 우리나라 전영화 팬에게 최대의 감동과 만족을 충족시킬 영화입니다.[40]

이런 설명 이후에 나온 질문들을 보면 '1. 추억의 이스탄불의 원명은?'부터 '10. 추억의 이스탄불의 서울개봉극장명은?'까지 10개의 문제를 내고 있다. 주연배우의 이름, 주제곡의 제목 등을 물어보는데 여러모로 세밀한 정보와 지식을 좋아했던 방근택의 면모가 드러나는 지점이다.

1950년대 한국에는 연간 150편 정도의 외국영화가 들어오고 있었으며 영화사들은 경쟁적으로 미국영화를 수입하고 있었다. 바야흐로 정치 지형이 미국으로 기울어지면서 영화계도 미국문화의 영향권에 들어가고 있었다. 당시 한국영화는 흑백으로 제작되고 있었으나 미국은 이미 시네마스코프 영화를 제작하고 있어서 고화질의 대형 영화들이 수입되어 손쉽게 한국 관객을 사로잡을 수 있었다. 일제 강점기 말기에 적대 국가 미국의 영화가 금지되고 프랑스 등 유럽의 영화가 허용되던 것과 대조적으로 1950년대는 미국영화의 전성시대였다.

젊은이들은 영화배우 클라크 게이블, 그레고리 펙 등의 미국 배우들을 선호했다. 그런 분위기를 반영해서 한국영화사들은 미국영화를 모방한 영화를 제작하기도

40 『경향신문』 12.16. 4면의 광고 참조. []안은 필자가 첨가한 원어 표현들임.

했다. 1955년 상영된 〈로마의 휴일〉이 인기를 끌자 〈서울의 휴일〉 등이 제작되기도 했다. 신상옥의 〈어느 여대생의 고백〉(1958)은 프랑스 영화와 일본영화 〈여검사의 고백〉과 유사한 내용으로 제작한 것이었는데도 상업적으로 성공했다.

방근택이 근무했던 범한영화사는 미국영화가 확산되던 가운데 등장한 무수한 영화배급사 중의 하나였다. 그러나 시장에 비해서 과다할 정도로 영화사들이 난립하게 되자 5.16 이후 정부는 대대적인 문화예술계 정비에 들어간다. 우후죽순 나왔던 군소 영화사들을 통폐합시켜 시장을 통제하기 시작했다. 당시 취해진 조치로 범한을 비롯해 동성, 제일, 삼양, 대한영화 등 여러 영화사가 통폐합되어 '유니온영화주식회사'로 변경되었다. 다행스럽게도 방근택은 영화 수입과 번역이 자신의 천직이라기보다는 "나의 본질 지향과는 영 관계가 없고 꽤나 바쁜, '타인의 일'"이라 생각하고 있었기에 1958년부터 미술평론가로 활동하며 서라벌예대의 강사로 출강하게 되자 영화사를 떠난다.[41] 영화사의 통폐합 이전인 1959년의 일이다.

실존주의와 방근택

일본에서 미국으로 한반도의 정치적 지배가 바뀌는 과정에서 겪은 위협과 6.25 중 군인으로 근무하면서 본 참상은 그를 허무주의로 이끌었다. 일상이 파괴되고 생존을 위해 가족을 챙기지 못하는 절박한 상황, 자신의 꿈과 상관없이 국가가 요구하는 삶을 살아야 하던 무거운 시간, 정돈된 마을과 도시가 폐허로 변하고 수백만 명이 희생된 시간의 무게는 그에게 큰 상처로 남았다. 군대에 있으면서도 문학 분야의 학자나 비평가, 아니면 소설가로 데뷔하려는 꿈을 꿀 정도로 예민한 감수성의 소유자였던 그였기에 자신의 운명을 마음대로 할 수 없는 현실은 그를 더욱 사색적으로 만들었다.

41 방근택, 「50년대를 살아남은 「격정의 대결」장: 체험으로 본 한국현대미술사①」, 44.

해방공간에서 그는 폴 발레리(Paul Valery), 제임스 조이스(James Joyce)등의 문학과 니체의 철학을 읽곤 했으나 전쟁을 거치며 광기와 죽음을 안고 사는 인간 집단에서 몸부림쳐야 하는 성인으로 변모했다. 인간의 존재가 얼마나 연약한지 눈앞에서 확인했으며, 자신의 의지로 무엇인가를 선택할 수 없는 강요된 상황은 그를 힘들게 했다. 그럴 때마다 더욱 더 책속으로 빠져들어 위안을 얻고자 했다. 실존주의 철학에 빠져들며 "동족상잔의 잔인하고 비열한 부조리의 전쟁 속에 있는 정신상황"을 깨달았고 책 속에 나온 문장 하나하나를 현실에서 확인하며 "실존적으로 실감"하고 있었다.[42]

1951년 초여름 군에서 받은 첫 휴가 중 부산의 대청동을 지나다 한 서점에서 산 책이 바로 사르트르의 『존재와 무』(1943)와 『상상력의 문제』(1940)였다.[43] 사르트르가 2차 세계대전 중에 발표한 『존재와 무』는 인간의 존재에 대한 기존의 철학을 이어가면서 현상과 존재에 대한 인간의 의식을 다룬 책이다. 난해한 문장에도 불구하고 인간과 인간을 둘러싼 현상의 관계를 설명하면서 전쟁으로 지친 젊은 영혼들에게 삶의 방향을 제시하던 책으로, 2차 대전 이후 한국뿐만 아니라 전 세계에서 커다란 반향을 일으켰다. 방근택은 사르트르의 책들을 군대의 동료들과 돌려가며 읽곤 했는데, 그만큼 당시는 사르트르의 '대유행'이라 불릴 만한 시대였다. 그는 후에 사르트르의 책으로부터 철학적 사유에 대한 '개안'과 '스릴'을 얻었다고 일기에서 고백한 바 있다.

그런 실존주의는 시대정신처럼 그의 의식에 남았고 전쟁 이후 서울에서도 비슷한 감성의 예술인들을 만나면서 이어진다. 영화사에 다니던 시기부터 그는 명동의 다방을 드나들며 예술가와 지식인들을 만나게 된다. 그들과 동지처럼 어울리며 전쟁에서 살아남았다는 안도감과 허무함, 그리고 미래에 대한 불안을 공유하곤 했다. 그는 사람들과 전쟁의 경험을 나누면서도 마음 속 깊이 "영원히 이 세대의 모

42 방근택, 「한국현대미술의 출발 – 그 비판적 화단회고 1: 1958년 12월의 거사」, 『미술세계』 8권 3호 (1991.3.), 118.
43 방근택 일기, 1980.9.4. 또한 방근택, 「50년대를 살아남은 「격정의 대결」장: 체험으로 본 한국현대미술사①」, 43.

든 사람들의 마음 속에서 다시는 도로 찾을 수 없는 것은 '인간적인 안도감'의 상실"임을 확인하고 있었다.[44]

폐허의 서울

방근택이 6.25이후 다시 서울을 찾은 것은 제대하기 1년 전인 1955년이다. 미래에 대한 희망이 보이지 않던 당시 그는 부산에 보유하던 책을 팔기 위해 서울을 찾았다. 1957년 정착하기 2년 전의 일이다. 1947년 보았던 단아한 도시가 폐허가 된 것을 보며 충격을 받은 그는 후에 쓴 글에서 이렇게 묘사했다.

> 종로거리에 즐비해 있는 상가건물은 1가에서 3가까지가 특히 심하게 폭격당하여 벽돌벽만 거의 부서진 상태로 드문드문 서 있고 을지로통이며 명동거리 등등 시내의 중심부는 대부분 한쪽 끝에서 한쪽 끝이 거의 터 보이는 상태로 시가 전체가 완전히 파괴당한 것과 같았다. 또 종로통에서 청계천 거리, 을지로를 지나 퇴계로까지도 그냥 터 있었다.[45]

폭탄으로 사라진 건물들 때문에 휑한 길을 걸으며 '피난살이에서 돌아 온 시민들의 살벌한 인심'을 접하고 전쟁 이후의 처절함을 경험한다. 그래서인지 서울이라는 도시 전체가 '마치 웅성대는 무허가 간이식당(주점)'처럼 보였다고 술회한 바 있다. 그는 '한 국가의 새로운 탄생이란 피비린내 나는 사상전'에서 살아남은 자로서 천막과 판자촌이 즐비한 서울의 거리를 터벅터벅 걸을 수 밖에 없었다.

폐허 속에서 불안을 안고 사는 서울의 모습은 한국인의 실존을 시각적으로 확인시켜주었다. 사르트르와 카뮈의 사상이 한국 문화계에 널리 확산된 것도 무리는 아니었다 한 문학평론가는 1950년대 실존주의의 확산을 두고 "문학이 마치 실존

44 방근택, 「50년대를 살아남은 「격정의 대결」장 : 체험으로 본 한국현대미술사①」, 44.
45 방근택, 「도시의 경험과 도시디자인적 논구; Passage와 Feedback」, 『산업미술연구』 3, 성신여대 산업미술연구소, 1986; 방근택, 「도시의 경험과 도시디자인」, 『미술세계』(1992.6), 36 재수록.

주의의 해설판처럼 되어 있다"고 평가할 정도로 문학에서 주된 화두가 되었다.[46] 한 문인은 당시를 "누구나 실존주의를 말할 수 있는 숙명적인 시간"이라 부를 정도였으며 방근택을 포함한 청년들은 그 숙명이 무엇인지 피부로 느끼고 있었다.[47]

전후 유럽의 지식인들은 2차 세계대전을 통해 인본성의 파괴와 문명의 위기를 겪으며 폭력적 상황을 마주한 보편적인 인간의 속성을 확인하곤 했다. 스스로의 힘으로 근대성을 확보하지도 못하고 제국주의와 이데올로기의 경쟁 속에서 불안한 근대화를 거쳐야 했던 한반도의 상황은 분명 자신이 만든 문명을 파괴한 유럽과 달랐다. 그럼에도 불구하고 당시 한국의 지식인들은 실존주의를 보편적 지식으로 받아들였고 방근택도 예외는 아니었다. 그는 문명과 야만, 자유와 책임이라는 보편적 이분법적 관념들을 수용하며 자신이 처한 현대사회의 상황을 이해하고자 몸부림쳤다.

명동시대와 이어령과의 만남

방근택이 서울에 온 1957년경 명동은 다방문화의 전성시대였다. 문인, 연극인부터 영화인까지 전후의 예술인과 지식인들은 명동의 다방과 술집으로 몰려들었다. 소설가나 문학평론가를 꿈꾸던 방근택도 자연스럽게 명동의 다방가를 누비기 시작했다. 문학계 인사들과 영화사에 근무하는 동안에 알게 된 배우, 감독 등 영화인들까지 만나며 명동문화의 한 가운데로 들어갔다.

그중에서 군대 상관이었던 소설가 김동립의 소개로 만난 이어령(1934-)은 명동에서 처음 만나 평생 의견을 주고받던 지식인 동료였다. 방근택은 평론가로 활동하던 1960년대 이어령이 발간에 참여한 잡지 『세대』(1963년 1월 창간), 그리고 1970년대에는 이어령이 주간을 맡았던 잡지 『문학사상』(1972년 10월 창간)에

46 최일수, 「우리문학의 현대적 방향」, 『자유문학』(1956.12.).
47 조연현, 「실존주의 해의」(1953), 『1950년대 전후문학비평 자료 2』, 최예열 엮음 (월인, 2005), 68

글을 발표하곤 했다. 『문학사상』은 발간 초기부터 1985년 12월 잡지 체제가 바뀔 때까지 이어령이 경영과 편집 전반을 맡고 있던 잡지로, 방근택은 1974년경부터 1986년 2월까지 10년이 넘게 이 잡지에 「문학과 미술의 랑데부」 시리즈를 연재한다. 이 시리즈는 제목 그대로 문학과 미술에 관련된 여러 주제와 작품을 두고 예술가, 이론가 등을 연결하여 분석한 에세이로 그림 도판이 함께 실리곤 했다. 12년이 넘는 장기간 동안 그가 글을 발표할 수 있었던 것은 편집자 이어령과의 각별한 관계가 작용했다고 봐야 할 것이다.

두 사람이 만난 1957년 즈음 이어령은 방근택보다 5살 아래였으나 22세의 나이에 「우상의 파괴」(1956)라는 평문으로 문학평론가로 데뷔했으며 천재라는 말을 듣고 있었다. 니체의 영향을 받은 듯한 개념 '우상'은 바로 문단의 권력자들을 가리키는데, 이 평문에서 특히 조연현과 『현대문학』의 선배 작가들을 비판하며 새로운 세대를 위한 물꼬를 텄다. 그는 서울대 문리대 재학시절 3학년 때 문리대 학보를 창간해서 편집자로 활동했으며, 심지어 '종합국문연구'라는 대학입시용 국어 참고서를 대학동기 안병희와 함께 저술할 정도로 왕성한 글솜씨를 가지고 있던 인물이다.

그런 명성을 누리던 이어령에 대해 호기심이 생긴 방근택은 김동립을 통해 만나게 해달라는 부탁을 했던 것 같다. 명동에서 만난 두 20대 청년의 대화는 열띤 토론으로 이어진다. 미래 방향을 모색하던 방근택으로서는 문학계로 들어가는 것이 어떨지에 대한 조언을 구하는 자리였으나 정작 두 사람은 대화를 나누다가 문단 데뷔의 필요성에 대해 논쟁을 벌이게 된다.

방근택은 진지한 작가라면 폴 발레리처럼 20여 년간 글을 발표하지 않다가 46세에 등장해도 무방하다고 보았던 것 같다. 그래서 "'데뷔 여부의 문제는 우리가 피에로가 되어서 무대 위에 올라 스포트라이트를 관중 앞에서 받느냐, 아니면 무대 뒤의 어두운 곳에 그냥 앉아 있으면서 우울해 하느냐"라는 문제라고 주장하면서 발레리처럼 문단에 연연하지 않는 태도를 옹호했던 반면에, 이어령은 문인이라면 데뷔가 필요하며 지속적으로 작업을 발표해야 한다고 주장하며 그의 의견에 비판

적이었다고 한다.[48] 철학을 통해 질문하는 지성의 힘을 배웠고, 전쟁 속에서 인간의 밑바닥을 보면서 삶의 허무함을 느꼈던 방근택은 문학인을 꿈꾸면서도 정작 세상에 나가 주목을 갈구하는 것이 꼭 필요한 것인가라고 주저하고 있었다. 그의 마음속 깊이 허무주의가 자라고 있던 것이다.

이어령과 방근택의 공통점은 감성적으로 예민한 청년기를 6.25 전후의 시대에 보냈다는 점이다. 서양의 지식을 흡수하며 논리적인 청년 지식인의 면모를 갖추기도 했으나, 한반도의 거친 현실을 보며 무기력할 수밖에 없던 시절이기도 했다. 이어령은 자신의 청년기를 회고하면서 광기와 자살 충동에 흔들리던 힘든 시간이었으며 세상이 변하는 속도가 너무 빨라서 달리지 않으면 살아남을 수 없던 시대였다고 고백한 바 있다.[49]

> 우리의 시대는 시속 300km로 달린 카레이서의 시대였어. 시속 300km로 질주하는 카레이서들은 먼 지평선에 시선을 고정해 놓고 앞만 보고 달린다고 해요. 한순간이라도 좌우로 시선을 돌렸다가는 뒤집히니까. 문자 그대로 좌고우면하지 않고 좌우지간 달리기만 해야하는 것이지. 그런데 우리 사회, 우리 역사를 지배한 건 아이러니하게도 좌냐 우냐의 싸움판이었어요. 광복이 되고 중학교에 들어가자마자 선생 학생 할 것 없이 좌우 싸움으로 동맹휴학이다 뭐다 공부를 하는 둥 마는 둥 하다가 6.25 전쟁이 터진 거지. 그 전쟁도 끝난 것이 아니라 휴전 상태이고. 그 속에서 우파는 산업화로 땀을 흘리고 좌파는 민주화를 피를 흘리고 그 사이에 낀 젊음들은 눈물을 흘렸지.[50]

이어령의 기억을 통해 방근택이 접했던 명동 문화도 유추해 볼 수 있다. 이어령은 음악다방에 모여 가난과 슬픔을 달래기 위해 예술인과 지식인들이 모이던 전후 명동을 이렇게 회고한 바 있다.

48 방근택, 「50년대를 살아남은 「격정의 대결」장 : 체험으로 본 한국현대미술사①」, 45.
49 김민희, 「이어령의 창조이력서: 처녀작 출생의 비밀」, 『주간조선』 2401(2016.4.4)
50 같은 곳.

전쟁이 끝나고 서울에 올라와 보니 도시는 폐허가 돼 있었지. 명동이
특히 심했고...'르네상스' '돌체'같은 음악감상 전용 살롱이 생겨났어요.
말이 뮤직홀이고 뮤직 살롱이지 음악 소리보다 바늘 소리가 더 크게 들
리는 구식 SP판을 틀어대던 다방들이지. 우리는 벽만 앙상하게 남은 남
의 집 빈터를 지나 음악감상실을 드나들었어. 상상해봐요. 안방, 부엌,
마루같은 흔적이 남아있는 집을 가로질러 모차르트를 들으러 가는 거
야. 유령처럼 남의 집 벽을 가로질러 다닌 거예요.[51]

명동은 1930년대부터 밀집한 다방과 카페, 주점에 일본인과 모던 보이와 모던
걸이 모이던 곳이다. 이상, 김동인, 김유정, 나혜석 등과 같은 예술인들이 앞서 이
곳을 거쳐 갔다. 해방 직전 미국과의 전쟁기동안 다방과 술집을 폐쇄하면서 침체되
었다가 해방 이후 '다방 봉선화'를 시작으로 사람들이 몰리기 시작했다. 6.25 동안
침체기를 거쳤으나 전쟁이 끝난 1953년부터 다시 명동의 전성기가 온다.
한국 문화사에서 '1950년대 명동'은 특별한 시기이다. 이 시기는 문학, 미술,
음악 등 여러 분야에서 전후 문화를 꽃피웠고 5.16을 거치며 보수적인 분위기가
확산되며 다소 주춤하기는 했으나 1960년대 말까지 문화예술의 전성기를 이어
갔다. 명동을 드나들던 사람들중에 문인 이봉구는 유독 명동의 문화와 감성을 좋
아해서 거의 매일 명동의 다방과 술집을 드나들었고 그런 그를 사람들은 '명동
백작'이라고 부르곤 했다. 그는 이 시기의 명동을 소설과 산문으로 남겼는데, 드
라마 〈명동백작〉(2004)은 그의 글을 토대로 당시를 입체적으로 그리며 향수를 자
아낸 바 있다.
명동의 '문예싸롱'은 서정주, 김동리, 조연현 등 문단 실세가 모이던 곳이었으며
'동방싸롱'은 청년실업가 김동근이 지은 건물 1층에 있던 곳으로 역시 예술인들
이 활발하게 모이던 곳이다. 1954년 '문예싸롱'과 '명천옥'이 문을 닫자 '갈채다

51 같은 곳.

방'으로 손님이 옮겨가기도 했다. '갈채다방'은 문인들이 많이 가던 다방 중 하나로 오후 3시가 되면 원고청탁, 일감을 찾는 문인들로 가득했다고 한다. 당시에 문인으로 등단하려면 거물 문인들의 추천을 받아야 했기 때문에 그들의 영향력이 컸다. 그들이 빈번하게 가는 다방은 선배 문인들을 만나기 위해 몰려온 문인지망생들로 붐비곤 했다.

명동시대의 방근택

방근택은 당시의 명동을 이렇게 회고한 바 있다.

> 예술지향의 청년들은…전쟁의 참가와 피난길에서 이제야 막 돌아와서, 지난날 같이 다녔던 학우며, 같이 세상을 노래했던 시인 음악가들이며, 같이 이 세상을 아름답고 진실되게 세잔(Cesanne)류로 표현하고팠던 그림 동지들을 서로 수소문하면서 서울의 중심지, 만남과 향락의 마을 명동에 모두 모였던 것이다.[52]

젊은이들은 명동의 다방과 주점에서 술을 마시고 '전쟁 동안에 겪었던 어이없는 일'을 이야기하며 밤새 시간을 보냈다고 한다. 그래서 모두 '예술동지'였고 '인생동지'였던 시대라고 기억했다.

그가 미술평론가로 데뷔한 때도 바로 명동시대였다. 문학부터 추상 미술까지 다양한 주제로 대화를 나누며 명동문화 속으로 들어갔다. 그 가운데 새로이 명동에서 만난 사람들도 있다. 시인 고은(1933-)과 김종원 영화평론가(1937-), 그리고 부인 민봉기(1938-)는 그중 일부이다.

고은은 그의 회고록에서 1960년을 전후로 명동, 인사동 일대의 술집에서 만난 방근택을 기억하며 "사변적인 미술사전의 방대한 지식을 토해냈다"고 기록한 바

52 방근택, 「한국현대미술의 출발 – 그 비판적 화단회고 1: 1958년 12월의 거사」, 119.

있다.[53] 탄탄한 독서를 배경으로 대화를 나눌 때마다 거침없는 지식의 향연을 펼쳤다고 알려진 방근택의 면모를 알 수 있는 일화이다. 그를 기억하는 사람들은 대부분 그가 영화, 문학, 철학, 미술, 음악, 건축 등 다방면에 걸쳐 달변이었으며 지식이 깊었고 목소리가 커서 듣는 이들에게 강렬한 인상을 남기곤 했다고 한다.

　김종원은 제주 출신으로 명동에서 처음 방근택을 만났다. 그는 방근택이 졸업한 제주의 북소학교를 나왔다. 방근택이 졸업하던 1944년 입학을 했으니 제주에서 서로 만난 일은 없다. 김종원은 한학을 하는 선비 집안의 아들로 컸으나 고등학교까지 제주에서 보낸 후 서울에 있는 대학에 진학했다. 일찍이 영화평론가로 활동하기 시작했으며 현재 국내 1세대 영화평론가로 일컬어진다. 6.25 이후 등장한 1세대 미술평론가와 1세대 영화평론가가 근대 제주에서 성장한 것은 우연이 아니다. 근대 제주가 낳은 '모던 보이'들이 빠르게 서구의 지식을 흡수하며 성장한 결과라고 할 수 있다.

　김종원은 최근 『김종원의 영화평론 60년』(2021)에서 1950-60년대 자신이 경험한 명동을 구술하는 한편 직접 손으로 지도를 그려서 자신이 만났던 사람들과 장소를 밝히기도 했다. 그는 방근택과 처음 만난 곳이 명동의 엠플레스 다방(후에 돌체로 바뀜)이었다고 기억한다. 이 다방에서 방근택과 더불어 이어령, 문우식, 정영렬, 최기원, 이일 등을 만났으며 이어령은 이 다방에서 후에 부인이 된 강인숙과 데이트를 즐기기도 했다고 전한다. 방근택은 자신이 제주 출신이라는 것을 알고 살갑게 대해주었고 혹여 술을 마시다 밤이 늦으면 방근택의 하숙집에서 신세를 지기도 했다고 한다. 세종문화회관 뒤쪽 적선동의 하숙집에 살던 방근택의 방은 깔끔했고 방근택이 하숙을 옮긴 후 그가 살던 방으로 들어가 살기도 했다. 그는 방근택을 "눈이 부리부리하고 열정적인 사람"으로 기억하며 방근택이 민봉기와 결혼한 이후에도 계속 교류했고 자신의 첫 평론집 출판기념회(1985)에 올 정도로 정이 많았으며 1988년경 그를 마지막으로 보았다고 한다.[54]

53　고은, 「고은의 자전소설, 나의 산하, 나의 삶 142: 1961년 새벽술상에서 맞은 5.16 쿠데타」, 『경향신문』 1993.8.1.
54　필자와의 전화 인터뷰, 2019.11.22.

갈채다방에서 만난 민봉기

방근택이 자주 가던 다방 중에 갈채다방은 주로 문인들이 모이던 곳이었다. 기라성 같은 문인들이 이곳에 오곤 했는데 김동리, 손소희, 조연현, 박재삼, 천상병 등이 그중 일부이다. 그러면 그들을 만나 추천을 받으려고 문학도들이 찾아오곤 했다.

방근택은 갈채다방에서 1966년경 민봉기를 만난다. 9살 연하의 민봉기는 수도여자사범대학(현재의 세종대)에서 국문학을 전공한 문학도로 언젠가 소설가로 데뷔할 꿈을 꾸면서 친구들과 함께 종종 이 다방에 가곤 했다. 친한 친구들과 차를 마시던 어느 날 다방 한쪽에 앉아있던 방근택이 다가와 드로잉 한 점을 건넸다고 한다. 이미 여러 신문 지면에서 미술평론을 발표하던 방근택을 알고 있었지만 그날 처음으로 인사를 나누게 된 것이다. 38세의 방근택은 날렵한 민봉기의 다리에 매료되었는지 수줍게 날씬한 다리를 그린 드로잉을 들고 인사를 청했고, 이후 둘은 사귀게 된다. 민봉기는 그가 박학다식한 언변에다 카리스마가 넘쳤고 문학, 음악, 철학 등 모든 분야에 막힘이 없는 지식에 반해 청혼을 승낙했다고 한다. 두 사람은 신접살림을 차리고 1968년 아들 방진형을 낳았다.

그러나 지식인 방근택은 경제적으로 무기력했다. 원고료나 강의료를 받으면 모두 책을 사는데 써버리곤 했다. 결혼하면서 특별히 남편에게 큰 기대를 하지 않았던 민봉기는 자신이 가장이 되기로 결심했고 혼자 살림을 꾸려갔다. 출판사, 미용협회 등 여러 직장을 다니며 생활비를 마련했다. 결혼 직후 방근택이 반공보안법 위반으로 구금되고 사회 활동에 지장을 받던 시기에도 그를 챙기며 사실상 가장 역할을 했다.

민봉기의 회고에 따르면 방근택은 민봉기를 만나기 전 민봉기의 학교 선배이자 영화배우인 김애림과 잠시 사귀었다고 한다. 김애림은 빼어난 미모로 명동의 다방가에서 유명했다. 그가 주연한 영화 〈인생화보〉(1957)는 6.25동란 피난길에 여자 주인공이 1억 원이 든 손가방을 잃고 벌어지는 이야기로 1950년대 전후 예술

에 친숙한 주제였다. 여주인공을 맡은 김애림은 가난과 사기, 그리고 생존을 위해 거짓말을 하는 사람들, 그 와중에서도 남녀의 연애로 잠시 위로를 받던 시대를 표현했다.

민봉기와 김애림은 친한 사이였으나 민봉기와 방근택이 살림을 차리면서 자연스럽게 멀어졌다고 한다. 미술평론가와 여배우, 그리고 문학도가 예술과 사랑, 그리고 우정을 통해 한 시대를 공유하던 명동시대의 풍경이었다.

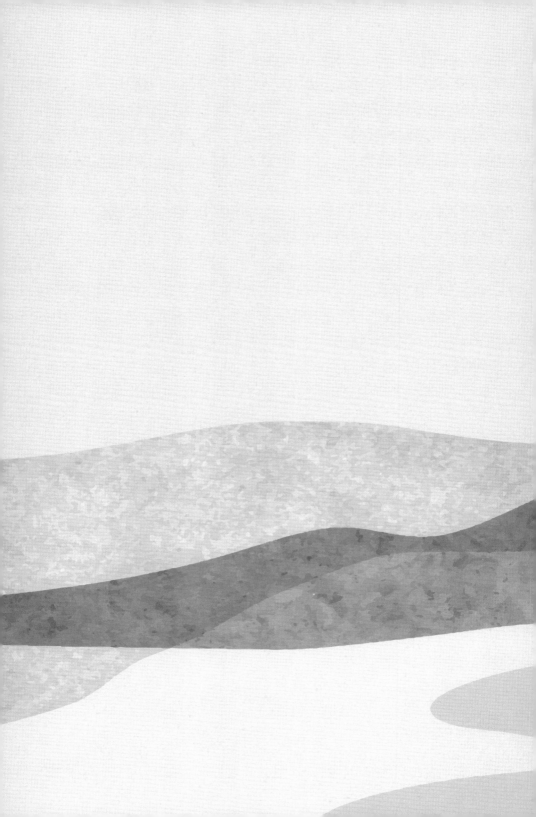

3장

미술평론가 등단과 추상미술의 전도

다시 만난 방근택과 박서보

광주에서 헤어진 이후 방근택과 박서보가 서울에서 재회한 것은 1957년 말과 1958년 초 사이이다. 방근택은 1958년 초라고 기억하나 여러 가지 정황상 1957년 12월경 '현대미술가협회'의 2회전 즈음으로 보인다.

방근택의 기억에 따르면 범한영화사를 다니며 문인들과 교류하며 명동시대의 분위기에 휩쓸리고 있던 어느 날 문득 광주에서 교류했던 박서보와 이수헌을 보고 싶은 생각이 들었다고 한다.[55] 신문에서 미술에 대한 기사를 읽고 그들을 기억했는지도 모른다.

박서보의 기억에 따르면 자신이 참여한 현대미술가협회전 전시장에 방근택이 찾아왔다고 한다.[56] 광주에서 군사훈련을 받았으나 약속과 달리 군대를 면제시키지 않고 다시 동원하려 하자 박서보는 그에 응하지 않고 추적을 따돌리며 이름을 박재홍에서 박서보로 바꾸고 활동하고 있었다. 그래서 방근택이 혹여 자신을 잡으러 온 줄 알고 경계했으나 이미 제대해서 영화사에 다닌다는 말을 듣고 안도했다고 한다.

당시 박서보는 안국동의 '이봉상미술연구소'에서 미술 교사로 근무하고 있었다. 이 연구소는 이봉상의 명의로 되어있었으나 실질적인 운영은 박서보가 맡고 있었다. 박서보와 함께 광주에서 군사교육을 받았던 이수헌은 풍문여중의 미술교사로 근무하고 있었다.

다시 만난 방근택과 박서보는 자주 만나며 관계를 이어갔다. 박서보는 화단의 이야기를 들려주고 방근택은 미술에서 '표현주의적인 순추상화'의 당위성을 피력하며 서로 시간가는 줄 몰랐다. 방근택은 박서보의 작업을 보고 '앵포르멜'과 닮았다고 했고, 박서보는 처음 듣는 용어에 매료되었고 자신의 노력을 알아줄 뿐만 아니라 서양미술의 흐름에 박식한 그가 좋아서 친하게 지낸다.[57] 이후 방근택이 근무하던 광화문의 영화사 사무실에 오전부터 찾아가 거의 매일 대화를 나누었다. 종

55 방근택, 「50년대를 살아남은 「격정의 대결」장 : 체험으로 본 한국현대미술사①」, 44.
56 필자와의 전화인터뷰, 2021.2.18.
57 필자와의 전화인터뷰, 2021.2.18.

.. 96

[도판 24] 1958. 2. 연합신문에 실린
방근택의 루오에 대한 글

종 그가 속한 '현대미술가협회'(이하 '현대미협') 의 멤버들을 데리고 오면 방근택
은 문을 연지 얼마 되지 않아 인기가 많았던 아카데미 극장에서 무료로 영화를 볼
수 있게 주선해주기도 했다.

그러던 중 박서보는 방근택이 박학한 미술지식을 활용해서 미술평론가로 활동하
기를 바랐고 자신에게 원고청탁이 오자 방근택에게 그 기회를 준다. 방근택은 2월
13일 루오의 사망 소식을 막 접한 때라서 「죠르쥬 루오의 생애와 예술」이라는 원
고지 15매의 글을 쓴다. 박서보는 이 글을 신문사에 전달했고 다행히 『연합신문』
1958년 2월 어느 날 신문의 지면 반 페이지에 걸쳐 크게 실린다. 당시 발표된 글에
는 루오의 초상사진과 작품 2점을 함께 싣고 있다.[도판24] 방근택은 루오의 생애
와 예술을 시대별로 개관한 후 루오가 준 교훈을 서술했다. 글의 말미에 '필자는 미

술평론가'라고 명기되어 있는데 아마도 박서보의 요구를 신문사에서 반영한 듯하다. 왜냐하면 그가 이후에 미술평론가라는 명칭을 쓴 것은 한참 지나서였기 때문이다. 그렇게 방근택은 얼떨결에 미술평론가라는 명칭을 얻게 된다. 아쉽게도 현재 남아있는 신문 스크랩에는 정확한 날짜가 보이지 않는다. 어쨌든 방근택이 쓴 미술에 관한 첫 번째 글이다.

박서보는 이봉상 등 미술계 사람을 만날 때마다 방근택을 평론가라고 소개하고 그에게 글을 쓸 것을 권한다. 이봉상은 '이제 작가들은 남의 그림이 어떻다고 하는 글을 지상에 쓰지 않을 시기가 왔다'면서 격려했고 박고석 작가도 비슷한 반응을 보였던 모양이다. 방근택은 그렇게 1958년 2월-3월 사이에 미술평론가라는 새로운 직함을 얻었고, 이후 자신의 출사표가 된 역사적인 글 「회화의 현대화문제」(『연합신문』 1958.3.11-12)를 2회에 걸쳐 발표하게 된다.

방근택의 본격적인 첫 평론

「회화의 현대화문제」(1958)는 방근택의 두 번째 평문이자 현대미술을 보는 시각을 담은 본격적인 첫 평론이다.[도판25] 29세의 청년 방근택이 독학으로 공부한 지식을 토대로 한국현대미술의 방향성을 제시한 글로, 그가 미술사나 미학에 대한 체계적 교육을 받지 않았음에도 얼마나 정련된 시각을 보유하고 있었는지 잘 보여준다. 후에 그는 이글이 그동안 읽었던 사르트르, 야스퍼스, 하이데거 등 독일 실존철학의 풍미가 나는 글이라고 스스로 평가한 바 있으며 실존철학이 평론가로서의 자신의 태도의 기저가 되었다고 고백한 바 있다.[58]

「회화의 현대화문제」상편은 '작가의 자기방법확립을 위한 검토'를 부제로 달고 있다. 전반적으로 현대 예술가의 목표와 방향에 대해 피력하며 '현대'라는 상황에 처한 예술가가 '무엇을 그릴 것인가'라는 고민을 하는 것은 꼭 필요한 작가의 개인

58 방근택, 「50년대를 살아남은 「격정의 대결」장 : 체험으로 본 한국현대미술사①」, 45.

[도판 25] 1958. 3. 12 연합신문에 실린
방근택의 「회화의 현대화문제」

적 문제이자 과정이라고 설명한다. 그러면서 이 글이 한국 현대회화의 모방성을 설명하고 작가들을 위한 방향성이 되길 바란다는 입장을 밝힌다.

이어서 한국 화단을 3개의 세대로 구분한다. 먼저 '자연주의나 인상주의의 일본화된 일본 관학파의 아류의 영향 하에 있는 40-50대'를 1세대, 일본 유화의 영향을 받으며 '제1세대와 같은 영향 하에 있거나 그런 것에 의식적으로 반항하려는 30-40대의 세대'를 2세대로, 그리고 앞선 세대에 반항하면서 '아직 현대라는 오늘 의식을 통하여 내일에 기여할 어떤 모색기'에 있는 3세대라 부른다. 3세대 작가들은 바로 박서보를 비롯한 주변의 젊은 작가들, 즉 '현대미협' 작가들을 말한다. 방근택은 그들을 위해 다음과 같은 조언을 내놓는다.

선배들의 영향에서나 외국의 첨단적 모방으로는 결코 현대적 작가로 표방할 수 없다. 젊다는 것이 곧 새롭다는 증좌가 될 수는 없다. 그렇다고 해서 자기만족적 자위로서 지역적 폐쇄성에만 기울일 수는 없다. 그러면 뭣을 어떻게 그릴 것인가? 이 번잡한 조형의 일대 교착 중에 과연 눈만 감고 자기 모색만 할 수 있단 말인가! 아니다. 누구보다도 먼저 현대의 국제적 균형감각의 섭취를 주저하지 말아야 할 것이며, 어떤 것이 현대적 '인터내셔날'일까 하는 것을 짐작해 둠으로써 자기의 맹용을 비판할 줄도 알아야 알 것이다. 그러나 그런 것보다도 먼저 모든 것에 앞서 '자기'가 문제이다.

이제 이 자기문제를 철저히 구명함으로써 천박하고 협소한 한국의 서양화 전통으로 인한 현대라는 이 다산적 세상에서 체질적인 우리네 예술로부터 유리되어 수다한 재능을 미궁에 빠뜨릴 정력의 소모로부터 이제는 탈피해야 할 단계에 있다 할 것이다.

그는 그 길을 '앵포르멜' 회화의 표현주의에서 찾아야 한다고 주장한다. 따라서 그에게 현대미술은 국제적 감각을 반영하면서도 작가 개인의 창작의욕을 통해 승화된 미술이자 추상미술이었다.

「회화의 현대화문제」하편은 추상회화의 당위성에 대한 설명으로 시작해서 초현실주의 예술의 대세에서 벗어나야 한다는 논리를 이어가는데, '이데움', '쉬르-레알', '엣쌍스' 등 외국어를 구사하며 관념적 설명을 펼친다. 번역투의 문장으로 다소 이해하기 어려운 표현도 보이나 전반적인 글의 논지는 다음의 발췌한 문장에 담겨있다.

추상회화란 회화로서 해석하기보다 정신에서 해석하여야 한다...오늘 우리는 모든 데마고기에서 해방되어야 하며 또 그러한 외식적 기교를 해체할 수 있는 능력을 지녀야 한다. 그러한 능력은 각기의 자신에게 있다. 숨겨진 엣쌍스를 어떻게 가장 자유롭게 발휘할 수 있는가 하는 회화

창조에서 화가는 제 장르에 이바지하여야 한다. 그러기 위해서는 그는 프로메테적 반항에 대항하여야 하고 모든 제약에 부딪쳐 자리를 부셔야 한다. 그림 그리는 그림장이에서부터 출발할 것이 아니라 생각하는 인간의 전일(全一)에서 출발하여 그림을 그려야 한다...존재로서의 전적인 '나'가 나일 수 있는 가장 자유한 것으로서의 회화...[작가의 자유를 강조하며]..그에게는 자기만의 유일한 개체로서 이 세계에 대항할 하나의 편향한 주장을 지니게 되는 것...그의 자기방법의 특수한 개인적 이유에서 자기의 출발과 도달과의 합치를 위한 스스로의 제한된 좁은 문을 지닌다는 숙명을 인정하여야 한다. 여기에서 자기방법 확립을 위한 가능성도 열리게 되는 것이다.

요약하면 예술가는 자유로운 자기의 세계를 모색해야 하며 결국 추상을 통해 세계에 맞서는 자신의 방법을 찾아야 한다는 것이다.

1958년 5월 현대미협 3회전 전시 리뷰

방근택이 영화사에 근무하던 1958년 봄 어느 날 박서보는 '현대미협' 전시평을 써달라는 부탁을 한다. '현대미협'의 3회 그룹전(화신백화점 화랑)이 5월에 열리자 회원들을 위해 방근택에게 평문을 써달라고 했던 것이다. 방근택은 미술평론가로 나가야 할지 주저하고 있었다. 고민 끝에 전시장을 찾은 방근택은 그날을 이렇게 기억했다.

나는 미(술)평(론)가로서의 본업(?)을 할 결심이 아직은 덜 서있는 상태라, 몇일을 미루었으나 독촉을 받고, 서보 기타 몇 명의 안내를 받으며 화신화랑엘 가 보았다....햇살이 전시장 안에까지 비쳐 들어오는 낡은 분위기는 그들의 그림에까지 깔려 있어서, 그것들은 그 주조가 박서보 것을 제외하고는 거의 표현주의적 구상화였다. 내 기억에 의하면, 김

창렬 것이 그중 가장 대작(백호가량)이었는데 그것은 어선을 그린 포구 풍경으로 투명한 청색톤이 고왔다.[59]

방근택이 쓴 평문을 본 회원들의 반응은 좋지 않았다. 일부 작가들에 대해서 비판적이었기 때문이다. 박서보는 글을 분실했다며 방근택에게 다시 요청한다. 방근택 역시 신문에 실릴 줄 알았으나 분실했다는 말을 듣자 다소 완화된 글을 쓰게 된다. 그렇게 해서 방근택이 두 번째로 쓴 전시평 「신세대는 뭣을 묻는가?; 현대미협 3회전」(『연합신문』, 1958년 5월 23일)이 나온다.

이글은 작가들의 반응을 의식해서인지 '현대미협' 작가들이 '앵포르멜의 한국적 성격'을 어느 정도 보여주고 있다고 표현한다. 그중에서 박서보는 현대라는 현실을 마티에르로 표현하고 있으며 김창열은 추상과 구상이 융합되어 '긴장상태'를 보여주고 있다고 평가했다. 이외에도 나병재, 장성순, 이양로, 하인두를 거론하고 존경할 만한 선배작가를 두고 있지 못한 이들이 '황무지 속에 무원한 자기의 독절에서 오직 자기 감동의 비극을 읊을 수밖엔 없지 않겠는가'라며 청년세대의 딜레마를 설명하고 현재를 예술로 표현하는 '혁명'을 기대하고 있다고 적는다.

그러나 그의 진심을 모두 담지는 못했던 것 같다. 이후 그는 이 3회전을 회고할 때마다 박서보 이외에는 앵포르멜 추상에 가까운 작가가 없었다고 적는다. 특히 김창열은 '아직도 구상적 심상풍경의 세계를 못 벗어나 있는 상태'였으며 박서보만 '구상과 추상 사이의 가장 전진적인 자기 탈피를 대담하게 시도'하고 있었다고 쓴 바 있다.[60]

그럼에도 불구하고 이 글은 앞서 나온 「회화의 현대화문제」와 더불어 현대미술의 옹호자로서 그의 입지를 잘 드러내고 있으며 현대미협 작가들을 앵포르멜로 이끌려는 그의 의도가 드러난 글이다. 이후 현대미협 작가들은 방근택이 요구한 '혁명', 즉 사실적인 구상미술을 탈피하고 앵포르멜과 추상미술이라는 새로운 언어를

59 방근택, 「50년대를 살아남은 「격정의 대결」장 : 체험으로 본 한국현대미술사①」, 45.
60 방근택, 「한국현대미술의 출발 – 그 비판적 화단회고 1: 1958년 12월의 거사」, 121.

실험하기 시작했다. 방근택은 현대미협 작가들과 같이 어울리며 그들의 정신적 자양분을 제공하는 역할을 맡게 된다. 그러나 역으로 현대미협 작가들의 이익을 정당화하는 평론가로 각인되며 비판과 견제를 받기도 했다.

현대미협과의 관계

박서보는 왜 방근택의 평론가 데뷔에 적극적이었을까?

그 배경은 현대미협 작가들이 처한 미술계의 환경 때문이었을 것이다. 당시 정부의 인정을 받은 미술 단체들은 국전(대한민국미술전람회 1949-1981)을 두고 힘겨루기를 하고 있었고 그 가운데에 국전을 중심으로 전개되는 아카데믹한 구상미술에 대한 반감이 일어나고 있었다. 기존의 제도권 속에 안주하려는 작가들과 그 제도로 들어가려는 작가들 사이의 갈등도 심화되고 있었다. 소외된 작가들 사이에서 '반국전' 분위기가 형성되면서 국전에서 대접받는 미술과 다른 '현대적' 예술이라는 개념이 부상하고 있었다. '현대미협' 작가들은 명칭이 보여주듯 현대미술을 통해 '반국전'의 길을 모색하고 있었다.

현대미협 회원들은 대부분 20대 청년들이었으며 기성작가와 다른 길을 가려는 자신들을 대변할 평론가가 필요했다. 그때 박서보가 소개한 방근택이 서양미술에 대한 지식을 뽐내며 앵포르멜을 비롯한 국제적 동향을 소개하자 자연스럽게 그에게 끌리게 된 것이다. 미술평론가라고 해야 몇 명 되지 않았고, 그 개념을 현실에서 어떻게 실현할지도 모호하던 시절 그의 등장은 시선을 끌기에 충분했다.

방근택은 미술평론가로서의 길을 가기로 마음을 먹었고 일본에서 발간된 잡지와 책을 읽으며 평론가로서의 면모를 스스로 만들어가기 시작했다. 그는 이들과 만나기 시작한 1958년부터 1959년까지 2년 동안에만 42개의 미술평을 신문 지상에 발표할 정도로 맹렬히 글을 썼다.

방근택은 작가들을 만나면서 미술인들이 자신보다도 미술에 모르고 있다는 것

에 실망하면서도 평론가로서 활동할만다는 자신감을 얻었다. 후에 그는 당시를 이렇게 기억한다.

> ...오늘의 삶을 직접적으로 표출하는 앵포르멜(무정형)미술이나, 발동적으로 몸부림치는 스트로크 터치(Stroke touch)의 액션페인팅 등이 다른 무엇보다도 먼저 가장 신체적으로 다가오는 충동을 어찌 우리가 느끼지 않을 수가 있겠는가 하는 미학적 충동이 50년대 후반의 우리 예술청년들의 정신상태여야 함에도 불구하고 나는 서울화단의 이 답답하고 무식하고—화가들은 특히 철저하게 무식하고 너무나 세속적이었다—진부하고 빈곤하기 짝이 없는 그들의 그림세계에 대해 아주 실망하고 말았던 것이다.[61]

이 회고는 주관적일 수 있다. 왜냐하면 현대미협 작가들과 멀어진 지 오래되었고 그의 말년에 쓰여진 것이기 때문이다. 확실한 것은 그가 작가들의 빈곤한 지식과 예술정신에 실망하면서도 오히려 그런 점 때문에 자신이 차지할 공간을 발견한 것이다.

이후 그는 영화사 일이 끝나면 저녁마다 현대미협 작가들과 가까이 지내며 앵포르멜을 전도하기 시작했다. 20대의 젊은 패기로 의기투합하며 밤마다 술을 마시고, 토론하며 많은 시간을 같이 보내게 된다. 방근택은 그들을 위해 외국의 문헌들을 번역하여 소개하고 전후 추상미술의 정당성을 설파하곤 했다. 그렇게 한국의 앵포르멜은 '세대'간 대립 구도 속에서 집단적으로 움직인 현대미협 작가들과 방근택을 중심으로 동력을 형성하게 된다. 그가 한국현대미술사에서 추상미술 운동이 격렬하게 전개된 50년대 말-60년대 초를 언급할 때마다 빼놓을 수 없는 평론가가 된 것은 이러한 배경 때문이다. 마찬가지로 박서보와 김창열, 하인두 등이 모인 '현대미협'도 방근택을 빼고 설명할 수 없을 정도이다.

61 방근택, 「한국현대미술의 출발 – 그 비판적 화단회고 1: 1958년 12월의 거사」, 118.

반국전 운동와 현대미술가협회, 그리고 추상으로의 전환

현대미협은 반국전을 지향하며 한국미술의 '현대성'을 모색했다. 국전에 대한 반감이 현대미술을 강조하게 된 것이다. 발단은 1955년으로 거슬러 올라가야 한다. 당시 미술계에는 정부수립 이후 대한미술협회(회장 고희동)가 설립되어 있었고 정부에서 관리하는 전국문화단체총연합회에 속해 있으면서 미술계를 대표하는 기관으로 군림하고 있었다. 그런데 미국에 피난을 갔던 서울대 교수 장발이 1954년 돌아온 후 갈등이 일어난다. 이 협회가 운영하는 '대한미협전'을 두고 위원장 선출, 서예의 포함 여부 등 여러 사안에서 충돌하다가 장발은 1955년 서울대학교 출신 작가들을 주축으로 하는 '한국미술가협회'를 만들었다. 이러한 시도에 대해 대한미술협회는 작가 제명이라는 강수를 둔다. 이 갈등은 서울대와 홍익대라는 학연을 토대로 한 갈등의 계기가 되었으며 이후 구상/추상, 동양화/서양화 등 다른 갈등 구도와 더불어 미술계의 논란의 씨앗이 되곤 했다.

1956년 국전 보이콧 사건은 대표적이다. 문교부가 국전의 심사위원을 선정하면서 1952년 출범된 예술원의 미술분과위원회 자문을 받아 뽑았는데 그중에 한국미술가협회에 관련된 인물들이 포함되자 대한미협은 그에 반발하여 국전에 참가하지 않겠다는 성명을 발표한다. 당시 대한미협은 자신들이 "멸공문화전선의 일익을 감당하여 민족미술문화건설에 이바지"하고자 "미술문화건설에 관한 일이라면 국전을 비롯하여…적극 노력해왔(는)"데도 불구하고 자신들이 제명한 작가들이 모인 한국미술가협회를 포함시키는 것은 올바른 일이 아니라며 성명서를 발표한다.[62] 양분된 상황에서 보이콧 선언까지 나오자 문교부는 국전을 무기한 연기하겠다는 방침을 내세우기도 했으나 다행히 가까스로 봉합되어 개최된 바 있다.

청년 작가들은 이러한 갈등 구도에 실망하고, 1956년 상반기에 '반국전 선언'을 내걸며 〈4인전〉(1956 5.16-25)을 열었다. 이 전시에 참가한 박서보, 김영환, 김충선, 문우식이 김환기의 지도를 받은 청년 작가들이라는 점은 주목할 만하다. 김

62 대한미술협회,「제5회 국전 '보이콧'에 관한 해명서」,『동아일보』 1956.10.5.

환기는 1952년부터 홍익대에서 가르치기 시작했는데 봉건적 회화이념에 저항하는 청년작가들의 정신적 지주였다. 그들은 분열된 상황이 미술계의 미래에 적절하지 않고 자신들에게도 우호적이지 못하다고 보고 일종의 대안을 모색한 것이다. 마치 19세기 파리의 '살롱'전의 권력화와 회화의 아카데믹화 과정에 실망한 청년작가들이 '살롱 데 레퓨제'를 만들어 탈살롱을 시도하며 새로운 미술로 이행해 갔던 것과 유사하다. 그런 파리의 선례에서 영감을 받았는지도 모른다.

〈4인전〉 이후 반국전 움직임은 더욱 확산되었다. 첫 번째는 국전의 아카데믹한 예술에 반발하는 중견작가들이 모여 1957년 4월 만든 모던아트협회이다. 여기에는 박고석, 유영국, 이규상, 한묵 등이 모였고, 이후 김경, 문신, 정규, 정점식, 천경자 등이 합류하며 확대되었다.

두 번째는 〈4인전〉에 참여했던 작가 중 박서보를 제외한 3인이 다른 청년 작가들과 함께 1957년 5월 1일 '현대미술가협회'(현대미협)를 발족시키고 첫 전시를 미국공보관에서 개최한 것이다. 김서봉, 김영환, 김종휘, 김창열, 김청관, 김충선, 나병재, 문우식, 이철, 하인두 등 주로 20대 작가들이 주를 이루었다. 그러나 같은 해 12월 열린 2회전(화신백화점 화랑)은 내부의 분열로 약간의 변화가 생긴다. 이때 박서보가 참가하고 문우식이 빠지게 된다. 회원 일부가 신조형파로 빠져나가면서 이 협회의 3회전 참가자에도 변동이 생겼다. 당시 언론은 청년 작가들의 잦은 이동이 '신진들이 빠지기 쉬운 사회적 조숙욕' 때문이라고 평가하곤 했다. 그럼에도 불구하고 박서보, 이수헌, 이양노, 김영환, 장성순, 김창열 등을 비롯한 작가들은 세대 간 구별을 내세우며 기존의 체제를 탈피한 현대미술을 내걸게 된다.

방근택의 국전 비판

1950년대와 60년대 미술계의 화두에서 국전에 대한 비판이 빠진 적이 없을 정도로 국전은 늘 논란과 사건의 장이었다. 심사위원 선정에서부터 심사과정, 그리

고 선정된 작가의 작품에 대한 부정 등 해마다 문제가 대두되곤 했다. 국가에서 운영하는 전시에 선정된 작가는 '국전 작가'라는 권위를 얻었기 때문이었다. 반면에 결과에 동의할 수 없는 사람들은 신랄한 비판을 하는 악순환이 계속되었다. 무엇보다 구상미술 등 보수적인 성향의 미술인들이 심사를 진행하면서 새로운 미술 경향을 허용하지 못하는 분위기도 비판의 한 몫을 차지했다.

방근택 역시 미술평론가로 활동하면서 국전 비판에 참여하게 된다. 방근택의 첫 국전 비평은 평론가로 등단한 1958년 10월에 나온다. 「아카데미즘의 진로: 제7회전 국전을 평한다」는 제목으로 발표한 글에서 그는 "사실주의적인 조화"를 따르고 있는 국전이 "오늘의 새로운 가치를 내포"한 작업을 보이지 않고 있으며 그저 "아카데미즘의 생리"를 가진 작품들이 익숙한 가치를 수용한 채 "유형적인 상식성의 건설"에 그치고 있다고 평가했다.[63]

유럽의 미술사에서 아카데미즘은 프랑스의 미술 아카데미에서 시작된 창작 태도를 말한다. 이 미술학교는 신고전주의를 태동시키며 사물과 인물의 정교한 묘사와 환영주의를 지향했고 이런 경향은 여러 대에 걸쳐 작가들에게 정형화되어 19세기까지도 반복되곤 했다. 이후 아카데미즘에 저항하는 일군의 작가들이 탈환영주의를 표방하면서 작가의 의지대로 형태를 파편화시키고 색채를 자유롭게 구사한 작업들이 나온다. 바로 인상파로 시작되는 모더니즘 미술의 대두라고 할 수 있다.

19세기 중반 이후 현대성을 추구하는 예술가는 아카데미즘이 지향한 자연스러운 묘사와 거리를 두고 자신의 주관적 조형 의식을 통해 새로운 형상을 만들어내곤 했다. 여기에다 파리의 근대화 속에서 도시 곳곳에 등장한 '플라뇌르(flaneur)', 즉 산책자처럼 '현대적 삶을 사는 예술가'들이 등장한다. 보들레르(Charles Baudelaire)가 「현대의 삶을 그리는 화가」(1863)에서 언급한 유형, 즉 동시대를 관찰하고 자신의 영혼을 따라 사는 작가가 현대적인 예술가가 된 것이다. 이후 과거의 전통에 저항하는 '아방가르드' 정신을 장착하고 새로운 시대의 변화를 관찰하여 예

63 방근택, 「아카데미즘의 진로: 제7회전 국전을 평한다」, 『한국일보』 1958.10.25; 『미술평단』28 (1993.4), 18-19 재수록.

술로 승화시킨 작가들이 모더니즘 미술의 계보를 만들어 갔다.

결이 다르기는 하나 아카데미즘에 대한 비판은 이미 일제 강점기 한국의 엘리트 예술인들에게도 나타난 바 있다. 예를 들어 임화(1908-1953)는 1927년경 프롤레타리아 예술론을 펼치며 아카데미 예술은 '유한계급의 예술'로서 부르주아의 가정을 장식하는 미술에 불과하다고 비판했으며 비슷한 시기에 김용준(1904-1967) 역시 유사한 관점에서 '반아카데미' 미술을 주장하며 기성 사회의 관념에 저항하고 부르주아 사회를 혼란 시킬 예술의 필요성을 제기한 적도 있다.

방근택은 임화나 김용준과 달리 유럽의 아방가르드 미술 개념의 전개에서 대두된 아카데미 회화에 대한 비판에 초점을 두고 있었다. 그의 언어에는 유한계급이나 부르조아 사회 교란이라는 표현이 없었으며 아카데미즘과 모더니즘의 대립 구도에서 현대성을 지향한 미술이 시대적으로 정당성을 확보했던 역사에 대한 설명이 주를 이루고 있었다.

그는 국전이 사실적 묘사를 벗어나지 못하고 있다며 동양화에서 공예까지 여러 분과와 일부 작가의 이름을 거론하며 비판한다. 예를 들어 동양화가 '현대화함에 있어 어떠한 주제성이 적용되어질 것이냐'는 문제, 즉 현대적인 풍경을 담아내는 수준을 넘어 현대적인 주제를 제시할 필요가 있다고 진단했다. 서양화는 '인상주의적인 원색조' 그림부터 '표현주의의 상징적인 우울'까지 다양하게 나타나고 있으나 '추상정신'의 측면에서 볼 때 극소수의 작가를 제외하고는 부족하다고 보았다. 조각 분야 역시 일부 작업이 ''모델레'의 무난함과 집약적인 양감'이 좋아 보이기는 하나 전반적으로 주목할 만한 작품이나 '새로운 재료에 의한 실험적인 의욕작'이 보이지 않고 공예 분야 역시 '새로운 재료의 발견을 통한 새로운 창의'가 보이지 않는다고 평가했다.[64]

반면에 같은 해 11월에 나온 그의 글 「국전과 화가의 문제: '아카데미즘'에 대하는 화가의 '모랄'」(『민족문화』 3/11, 1958년 11월)은 앞서 지적한 아카데미즘과 현대화의 문제로 접근하면서도 일본의 영향을 받을 수밖에 없었던 한국미술의 상

64 같은 곳.

황을 정리하며 식민지 시대의 유산을 넘어서야 한다는 논지를 펼친다. 그는 유화가 한국에 수입된 과정에서 일본 유학파 작가들과 일본이 만든 '선전(조선미술전람회)'에서 성장한 작가들이 미술계의 주요 계통을 만들어왔으며, 일본식 유화 관습을 '한국적으로 체질화'해왔다고 지적한다. 그러나 시간이 흐르며 일본에서 '관학파'와 구별되는 '추상주의 회화'가 하나의 조류를 형성했는데, 정작 한국에서는 외국의 근대회화에 영향을 받고 '평면적으로 시각화한 작업들', 태평양 전쟁 기간에 나온 '전시미술'과 '아세아식 서양화' 등이 대두되어 '야릇한 기형'을 이루고 있다면서, '아세아적 비극의 식민적 서양화를 강요'하고 있다고 비판한다.

따라서 신세대 작가들은 국전에서 주도권을 잡고 있는 작가들, 즉 '식민적 서양화를 강요'하는 '해방 전에 등장한 세대들의 회화적 혼혈아'들이 휘두르는 주도권과 권위에 도전해야 한다며 사실상 '현대미협' 작가들을 위한 세대론을 펼친다. 새로운 세대는 '전위적인 회화전선'을 추구하며 기교를 연구하는 것보다 '인간의 사고에 더 치중'해야 한다는 이전의 주장을 반복하며 국전은 그들을 위해 '개방의 길'을 가야 한다고 강조한다.

국전의 식민주의적 맥락을 비판한 이러한 시각은 이후에 미술평론가 이경성에게도 나타난다. 이경성은 1962년 한 글에서 국전을 일제 강점기 '선전(조선미술전람회)'의 복제물이라 비판하며 1회 국전이 반일(反日)을 내세웠으나 사실 선정된 작품은 '선전의 연장선'에 있었다고 지적했다.[65] 이경성이 국전의 식민주의적 맥락에 주목한 것은 당시 식민지주의 청산을 위해 미술계의 반성을 촉구하던 분위기에서 비롯되었다고 보인다.

그러나 방근택은 1960년대 들어서자 탈식민지적 국전보다, 국전의 구체제와 비전위적 성격에 초점을 두고 비판했다. 그는 더 나아가 추상미술을 위한 새로운 전시를 만들어야 한다고 주장할 정도였다.

65 이경성, 「국전 연대기」, 『신세계』 (1962.11.); 임창섭, 「비평으로 본 해방부터 앵포르멜까지」, 『비평으로 본 한국미술』 대원사, 2001 수록.

미술의 '현대성'

당시 지식인들 사이에서는 '현대성'에 대한 논의가 무르익고 있었다. 1948년 새로운 국가가 설립된 지 10여 년이 지난 시점이었다. 오랜 식민지 시대가 끝나고 냉전체제 속에서 국가의 정체성을 확립하는 가운데, 과거의 실수를 반복하지 않고 국제적 변화와 동시대 상황을 파악하여 새로운 문명과 사회를 지향해야 한다는 시대적 과제를 안고 있었다.

미술계의 화두에도 '현대성'과 '현대미술'이 등장하고 있었다. 현대미협의 명칭에도, 모던아트협회의 명칭에도 '모던' 즉 '현대'가 공통으로 등장한다. 예술가들도 새로운 시대에 걸맞는 미술을 화두로 삼았던 것이다. 일부에서는 작가 개인의 조형적 의지를 통한 미술의 현대성을 강조하기도 했다.

냉전 하의 한국에서 현대예술은 민주주의의 표상이라는 미국의 논리도 수용되고 있었다. 작가이자 평론가인 김영주는 예술가가 "현대를 의식하고 '데모크라시'를 우리들의 예술의 환경으로 삼는" 태도를 가져야 한다고 촉구하는 한편, 작가 의식의 발현을 통해 "한국미술의 현대적 의의"를 밝혀야 한다고 주장한다.[66] 그의 관점은 과거를 극복하기 위해 새로운 작가 그룹이 등장하여 기존의 미술이 가진 '후진성에 저항'하고 '혁신적인 작품실현'이 나와야 한다는 것이었다. 서구 근대주의가 진하게 배어나오는 관점이었다.

현대미술 옹호론자였던 김영주는 1956년에도 현대미술을 근대미술과 구분하며 근대미술에서 나타난 "구성 단순화"가 현대미술에서는 "추상의식"으로 확대되어 "대상 형태로부터의 해방"을 보여준다고 소개한 바 있다.[67] 해외의 동향에 밝았던 그는 현대미술이 과거와 달리 '감각적인 대상의 흡수'보다는 '표현적인 감성'을 지향하고 있다며 현대의 실존의식을 반영한 현대미술이 표현주의적 경향을 보이는 것은 당연한 것이자 불안한 시대에 토대를 둔 미술의 현상이라고 설명한다. 추상표현주의, 앵포르멜 등을 그러한 모색을 보여주는 사례로 언급한 바 있다.

66 김영주, 「미술계는 연합해야 한다: 속된 정신의 공장경영자는 누구?(하)」, 『경향신문』, 1957.7.4.
67 김영주, 「현대미술의 방향–신표현주의의 대두와 그 이념 (상)」, 『조선일보』 1956.3.13.

그러나 '현대'의 정의가 가변적이며 유동적인 만큼 그 재현의 방식도 유연하게 전개되었던 것으로 보인다. 당시 국내외에서 열린 일련의 전시들을 살펴보면 현대미술의 의미와 범위, 그리고 '현대'에 내포된 함의를 파악하는 단서들이 보인다. 특히 미국과 유럽의 미술을 소개한 국내의 전시들과 한국현대미술을 해외에 소개한 전시들이 잇달아 열리는데 그 과정에서 미국 중심의 현대미술이 서서히 현대미술의 기준으로 고착되기 시작한 것은 우연이 아니었다.

〈미국현대회화조각 8인전(Eight American Artists. Paintings and Sculpture)〉(1957년 4월 9일-4월 21일, 국립박물관)은 6.25 이후 한국에 처음으로 미국미술을 소개하는 전시였다. 이 전시는 시애틀미술관이 기획한 순회전으로 영국의 요크시 미술관(City of York Art Gallery)와 런던의 ICA에서도 1957년 전시되었던 것으로 보아 미국이 공보원을 통해 동맹국에 보낸 일종의 문화교류를 위한 전시이자, 홍보성 행사였던 것 같다. 전시에는 가이 앤더슨(Guy Anderson, 마크 토비(Mark Tobey), 모리스 그레이브스(Morris Graves), 케네스 칼라한(Kenneth Callahan), 라이스 카판(Rhys Caparn), 데이빗드 헤어(David Hare), 시무어 립튼(Seymour Lipton), 에지오 마티넬리(Ezio Martinelli) 8인이 참여했으며, 동양의 서예 전통을 수용한 추상회화와 추상조각들로 전반적으로 미국 추상미술의 현재를 확인할 수 있는 기회였다. 토비, 그레이브스, 앤더슨과 같은 미국 서부지역 출신 작가들과 뉴욕추상표현주의로 분류되는 립튼과 마티넬리, 헤어 등이 혼합되어 있었다.

이 전시에 대한 미술계의 반응은 주로 '미국에 대한 발견'이라고 할 수 있다. 정규는 미국미술이 서구적인 전통에서 벗어나고 있으며 '동양적 환상'이 나타난다고 평가했고, 이봉상은 마크 토비 등의 추상 작가들을 보면서 이 전시가 미국미술의 시대정신과 성격을 파악하는데 도움이 되었다고 썼다.[68] 이경성은 「미국현대미술의 의미」(『동아일보』, 1957.4.17.)에서 '미국미술의 특질을 보여준 최초의 전

68 정규, 「동양적 환상의 작용: '미국현대미술8인전'을 보고」, 『조선일보』, 1957.4.16.; 이봉상, 「1957년이 반성, 미술계 전환기의 고민(상)」, 『동아일보』 1957.12.24.

시'라고 평가했다. 이 전시가 미국미술에 대한 홍보와 정보 전달의 기회로 작용했다는 것을 알 수 있다.

〈미국현대회화조각 8인전〉과 거의 비슷한 시기에 경복궁 미술관에서는 〈인간가족전(The Family of Man)〉(1957년 4월 3일-28일)이 열렸다. 이 전시는 뉴욕현대미술관이 1955년 기획한 전시로 에드워드 스타이첸(Edward Steichen)이 전 세계의 사진작가들이 찍은 수백만 장의 사진에서 고른 작품을 8년 동안 순회전 형식으로 세계 37개국에서 개최한 것이다. 미국공보원의 후원을 받아 세계 곳곳에서 선보였으며 미국의 새로운 동맹 한국에 이 순회전이 도착한 것은 자연스러운 일이었다. 전시는 제목 그대로 인류가 하나라는 메시지를 담고 있었다. 한국 전시에는 이승만 대통령이 참여할 정도로 관심을 모았고 국내 지식인들은 '자유와 평화를 위한 하나의 세계를 건설'하라는 시대적 사명을 보여준 전시라고 평가했다.[69]

이외에도 국제판화협회에서 보내온 〈미국현대판화전〉(1957)과 같은 전시도 미국 미술을 볼 수 있는 기회였다. 이렇게 미국 정부가 냉전 구도 속에서 우방국으로 보낸 전시들이 공교롭게도 한국에서 '현대성'에 대한 관심을 고조시키고 있었다.

같은 해인 1957년 조선일보가 주최한 1회 〈현대작가초대전〉은 당시 한국에서의 현대미술의 방향성에 대한 고민을 잉태한 채 출범했다고 할 수 있다.

<한국현대회화 (Contemporary Korean Paintings)> 전, 1958

미국미술의 영향 하에서 현대성과 추상이 동일시되기 시작한 당시의 상황을 뒷받침해주는 또 다른 전시가 있다. 바로 1958년 2월에 뉴욕에 있는 월드하우스 갤러리(World House Galleries)에서 열린 〈한국현대회화 (Contemporary Korean Paintings)〉전이다. 이 전시는 현대미술에 대한 인식에 새로운 전환점이 되는데 바로 작가 선정과정에서 무엇이 현대미술이 될 수 있는지, 그리고 한국을 대표

69 김형석, 「인간애의 세계: '우리모두 인간가족' 사진전을 보고」, 『조선일보』 1957.4.6.

하는 미술의 기준을 제시하게 된다.

이 갤러리로부터 작가 선정을 위임받은 조지아 대학교(University of Georgia)의 엘렌 프세티(Ellen D. Psaty) 교수 (동양 미술 전공)는 1957년 8월 내한하여 한국 작가들을 만나기 시작했다. 약 2주 동안 작가 선정에 착수했는데 이 사실을 알게 된 미술계는 해외에서 열리는 한국현대미술 전시라는 점에 고무되었던 것 같다. 국전을 두고 분열된 상태였음에도 전반적으로 협조적이었다. 그러나 부득이하게 작가 선정 과정에서 계파별로 장소를 달리하여 프세티를 초대하게 된다. 대한미협은 숙명여중고 체육관, 한국미협은 서울대 미대, 그리고 기타 무소속 작가들은 코리아하우스(이승만 정권이 외국귀빈을 위해 1957년 개관한 영빈관 '한국의 집'을 말한다)에서 작품을 진열하였고 일부 원로작가의 경우는 직접 그들의 자택을 방문하여 작품을 보고 선정할 수 있었다. 최종적으로 30여 명이 선정되었고 동양화에서 김기창, 이응로를 비롯한 9명, 서양화에서 김병기, 이중섭, 박서보 등을 비롯한 22명, 판화에서 유강렬과 최영림 등 2명이었다.

미술계는 미국에 처음으로 소개되는 한국 미술전이자, 한국을 대표하는 작가로 선정된다는 점에서 프세티의 선정 기준에 긴장했던 것으로 보인다. 특히 선정된 작가 중 대다수가 서양화에 기반을 둔 작가들이라는 점은 반감을 사기에 충분했다. 한 작가는 프세티의 작가 선정 방법이 "안하무인격이요 독선적"이며 "논리나 순서를 도외시하는 무지요 만행"이라며 비판했고 또 다른 작가는 "물의를 일으킨 일"이라고 완곡하게 섭섭함을 표명했다.[70] 1인의 외국인에게 한국미술의 대표성을 위임한다는 것에 동의하지 않았던 작가들은 "우리들의 손에 의한 심사"가 아니라는 점에서 한국미술을 대표하는 작가 선정이라고 할 수 없다는 주장이 나오기도 했으나 역으로 전시가 열릴 지역의 인물이 이해관계로부터 자유롭게 선정함으로서 공정성을 기할 수 있다는 의견이 제시되기도 했다.[71]

당시 프세티 교수가 제시한 선정 기준은 최근 10년 이내에 제작된 것으로 "현대

70 박고석, 「프셋티여사에게 한마디」, 『조선일보』 1957.8.23, 4면; 정규, 「정유문화계총평 미술계」, 『경향신문』, 1957.12.27.
71 「'뉴욕'에 일괄전시」, 『동아일보』 1957.8.21.

적"이며 "개성적"인 것이었다.[72] 프세티가 내세운 '현대적'인 것은 "지나친 전통 위주의 작품과 모방 작품을 배제하고...감상자인 미국인의 취향에 맞는 작품"으로 해석되기도 했다.[73]

한국현대미술을 외국에 소개하는 전시라는 점에 고무된 한 평론가는 "아마도 한국현대미술사에서 그의 이름은 커다란 글자로써 기록될 것이다"라고 적기도 했다.[74] 그러나 작가들의 반발이 커지고 논란이 이어지자 한국미술의 현대성 또는 현대미술에 대해 재고하지 않을 수 없었다. 특히 작가 선정 기준이 된 한국미술의 '현대성'에 대한 주장은 한국 작가 다수의 공감을 얻기 어려웠던 것 같다. 작가들은 이전의 국전에서처럼 미술인들이 모인 단체나 기관의 추천을 받은 작가들이 선정되어야 한다고 생각했던 반면에 프세티는 서양화를 수용하여 추상적으로 형태를 발전시킨 미술이 한국현대미술을 대표해야 한다고 생각했던 것이다.

이 사건은 1950-60년대 한국미술계가 미국의 영향 속으로 들어가던 과정을 단면적으로 보여준다. 결과적으로 '현대적'인 예술이 서양화에 기반을 둔 작품으로 이해되면서 향후 한국현대미술의 '현대'의 기준을 서양의 모더니즘 미술의 연장선에서 이해해야 한다는 선례를 만든 것이다. 물론 여기서 서양은 유럽 모더니즘 미술을 수용한 미국 미술에 방점을 두고 있었다. 따라서 프세티의 관점이 관철됨으로서 미국적 추상미술의 가치를 한국에도 적용할 수밖에 없는 환경이 만들어고 있었다.

엘렌 프세티

엘렌 프세티 교수는 1957년 내한 당시 미국에서 동양 미술을 전공하고 CAA(미국대학미술연합회)의 심포지엄에서 일본 현대미술에 대한 논문을 발표하던 유망

72 같은 곳.
73 「한세기를 그리다-101살 현역 김병기 화백의 증언 35) 현대미술운동과 비평활동」,『한겨레신문』 (2017.9.28) http://www.hani.co.kr/arti/culture/culture_general/812875.html 2020.5.17)
74 김영주, 「과도기에서 신개척지로, 정유년의 미술계, (하)」,『조선일보』 1957.12.21.

한 학자였다. 또한 1957년 방한이 처음은 아니었다. 1954년 주한 미대사 엘리스 브릭스(Ellis O. Briggs, 1899-1976, 1952년 11월부터 1955년 4월까지 주한 미대사를 지냄)의 초대로 처음 한국에 왔으며, 1957년은 두 번째 방한이었다.

프세티는 1957년 내한했을 때 미국대사관의 도움을 많이 받았는데 그 과정에서 당시 서울에 체류하던 시어도르 코넨트(Theodore Conant, 1926-2015)를 만나 사랑에 빠진다. 코넨트는 미국의 유명한 화학자이자 하버드대학교 총장을 역임한 제임스 코넨트(James B. Conant, 1893-1978)의 아들로 미국 해군에서 근무한 후 한국에 와서 유네스코의 직원으로 UN을 위한 라디오 프로그램, 영화 등을 제작하고 있었다. 그가 제작한 〈위기의 아이들(Children in Crisis)〉(1955)은 6.25 고아들을 다룬 영화로 같은 해 베를린 영화제에서 수상하기도 했다.

두 사람은 서울에서 만난 지 3주 만에 결혼을 했는데, 소설과 같은 두 사람의 결혼 소식은 국내 언론에 소개될 정도였고 아시아 외교가의 가십이 되기도 했다.[75]

엘렌 프세티는 결혼 후 미국으로 돌아가지 않고 엘렌 P. 코넨트로 이름을 바꾸고 서울과 교토에서 살며, 1남 1녀를 두었다. 1960년 7월 한국미술평론가협회가 결성되자 초대 회원으로 이름을 올리기도 했으나 이후 가족과 함께 미국으로 귀국했으며, 필자와 연락을 주고받은 2020-21년까지도 일본 근대미술 전문가로 저술 활동을 하고 있었다. 코넨트의 아들 제임스 코넨트(James Ferguson Conant, 1958-)는 미국 시카고 대학의 철학교수가 되었으며, 딸 제닛 코넨트(Jennet Richards Conant(1959-)는 작가이자 저널리스트로 활동하고 있다.

월드하우스 갤러리

〈한국현대회화〉전을 기획한 뉴욕의 월드하우스 갤러리(1953-1968)는 허버트 메이어(Herbert Mayer, 1911-1993)가 1953년 설립한 화랑으로 냉전 시대 미국

75 「단상단하」, 『동아일보』1957.8.28.

과 유럽의 현대 미술을 널리 확산시킨 곳이다. 동시에 전후 미국미술의 국제화에 기여한 곳이기도 하다. 1950-60년대 경제적으로 활황이었던 뉴욕을 배경으로 세계 각국에 뻗어나간 정치적 영향력에 힘입어 활발한 활동을 전개했다.

설립자 메이어는 변호사이자 컬렉터로 변호사 일을 하다가 '엠파이어 코일사 (Empire Coil Company)'라는 회사를 차려 운영했으며 화랑을 설립하기 직전에는 클리블랜드, 포틀랜드 등의 도시에 텔레비전 방송국을 세우기도 했다. 그러던 중 1953년 사업을 정리하고 월드하우스 갤러리를 차렸으며, 당시 맨해튼의 고급 호텔 칼라일 (Carlyle Hotel)의 2개 층을 사용할 정도로 큰 규모의 화랑을 운영했다.

이 화랑은 페기 구겐하임(Peggy Guggenheim)이 미국에 돌아와 설립한 '금세기 미술 화랑'(1942-47)의 디자인을 맡았던 프레드릭 키슬러(Frederick Kiesler, 1890-1965)가 인테리어를 맡았는데, 이 선택만 보더라도, 메이어는 구겐하임처럼 현대미술 추종자였으며 현대적인 공간을 선호했다는 것을 알 수 있다. 키슬러는 일찍이 유럽에서 활동할 때부터 혁신적인 디자인을 매개로 예술과 삶을 가까이 만들고자 했으며 특히 추상미술의 확산에 기여한 인물이다. 그가 '금세기 미술 화랑'에 도입한 디자인은 벽을 휘어지게 만들고 조명, 의자 등을 유기적으로 결합하여 어디서도 보지 못한 모험적인 인테리어였다. 기이하면서도 새로운 키슬러의 화랑 인테리어는 1940년대 유럽의 실험적 디자인 철학을 담고 있었다. 금세기 화랑을 통해 키슬러와 구겐하임이 보여준 유럽 현대미술의 정수는 5년이라는 짧은 기간에도 불구하고 뉴욕미술계에 큰 영향을 미친다. 이 화랑은 호앙 미로, 마르셀 뒤샹 등 유럽 작가들의 작업을 볼 수 있었을 뿐만 아니라 전쟁을 피해 뉴욕에 있던 그들을 직접 볼 수 있는 곳이기도 했다. 그래서 잭슨 폴록과 같은 미국의 젊은 작가들이 모이고 미술관장이던 알프레드 바가 들리는 명소가 된다. 그렇게 이 화랑은 2차 세계대전을 피해 이주한 인물들과 미국 미술인들이 어울리는 곳이 되었고 이후 뉴욕 현대미술의 방향을 바꾸며 추상표현주의의 태동에 영향을 미친다. 따라서 월드하우스 갤러리는 키슬러를 통해 다시 한번 유럽 모더니즘 미술 정신이 구

현된 예라고 볼 수 있다.

당시 메이어는 콜게이트 대학(Colgate University)의 교수였던 알프레드 크라쿠진(Alfred R. Krakusin, 1903-1965)을 고문으로 두고 같이 해외를 돌아다니며 새로운 예술을 발굴하려고 노력했다. 전후 미국의 경제적 상황이 활황을 이루고 미국의 국제적 역할이 확장되면서 현대미술을 매개체로 국제적 작가들을 소개하는 장으로서의 역할을 모색했던 것 같다. 두 사람은 1968년 화랑을 닫을 때까지 뉴욕뿐만 아니라 유럽, 호주 등 여러 지역의 현대미술을 표방하는 국제작가들을 소개하고자 했는데, 그동안 전시한 작가는 250명이 넘었다고 한다.[76]

따라서 프세티의 방한은 월드하우스 갤러리에 한국현대미술을 선보이려는 야심찬 계획의 일환이었다. 그러니 프세티로서는 자신의 관점을 관철시키지 않을 수 없었던 것이다.

<한국국보전(Masterpieces of Korean Art)>, 1957-59

월드하우스 갤러리의 전시에는 또 다른 요인이 작용하고 있었다. 바로 전후 한미 관계가 밀접하게 전개되면서 나온 대형 전시였다.

미국은 한국에 대한 호기심과 더불어 한국이 가진 문화적 자산에도 관심이 많았다. 이런 지형을 이용하려는 일부 한국인들은 6.25를 거치며 많은 문화재를 상실하게 되자 한국의 국보 문화재 일부를 하와이 대학의 박물관으로 이전하자는 안을 추진하기도 했다. 그 결과 1953년 1만 8천8백3십 점을 해외로 보내 전시하자는 안이 국회에 제출되었다.[77] 그러나 작품을 이전하는 안은 다행히도 좌절되고 대신에 국보 미술품의 미국전시가 추진된다.

구체적인 계획 없이 지난하게 진행되다가 1957년에야 전시의 규모와 내용이

76 Katherine Rushworth, "Fascinating Picker exhibit can leave viewer wanting more information," Syracuse (2011, June 26), https://www.syracuse.com/cny/2011/06/fascinating_picker_exhibit_can_leave_viewer_wanting_more_information.html (2020, 5,22)
77 「국보 만팔천 여점 해외 반출안 국회에 제출」, 『동아일보』1953.10.4.

결정되었다. 한국과 미국의 전문가가 참여하여 국보급 187점이 선정되었고, 이후 〈Masterpieces of Korean Art: An Exhibition under the Auspices of the Government of the Republic of Korea〉라는 제목으로 1957년 12월 15일부터 1959년까지 2년 동안 워싱턴 DC의 내셔널 갤러리, 뉴욕의 메트로폴리탄 미술관, 보스턴미술관, 시애틀미술관 등 미국 여러 도시에서 순회 개최되었다.[78] 국내에서는 미국으로 가기 전 1957년 5월에 덕수궁미술관에서 〈해외전시국보전〉이라는 명칭으로 열리기도 했다. 현재 국내 학계에서는 '한국국보전'으로 표기하고 있다.

국립중앙박물관 관장이던 김재원 박사가 미국 측 큐레이터 로버트 페인(Robert Paine)과 앨런 프리스트(Alan Priest)와 함께 작품선정에 참여했으며, 직접 미국에 가서 현지에서 개막할 때에도 참석했다고 한다. 로버트 페인은 당시 보스턴미술관에, 그리고 앨런 프리스트는 뉴욕 메트로폴리탄 미술관에 각각 근무하고 있었다.

이 전시는 디스플레이에 많은 공을 들였고 조명, 설치 효과를 극대화하여 동양의 작은 나라가 가진 섬세함과 이국적 미에 초점이 맞추어졌다.[도판26] 미국에서는 최초로 열린 포괄적인 한국미술 전시이자 신라 시대 왕관, 반가사유상, 고려청자, 수묵화 등 고대부터 조선 시대까지의 국보급 작품들을 볼 수 있었던 귀한 기회였다. 결과적으로 한국문화에 대한 관심을 고조시키며 17만 명에 가까운 관람객이 8개 도시에서 이 전시를 관람했다.[79]

이 전시는 미국의 참전으로 생존의 희망을 얻은 국가 한국에 대한 이미지를 높이는 계기가 된다. 세련된 예술과 문화, 그리고 오랜 역사를 가진 국가인 한국을 보호할 만했다는 안도감을 주기에 충분했던 것이다. 한국으로서는 전쟁에서 승리를 이끌 수 있도록 도운 미국에 대한 문화적 선물이기도 했다. 국보급 문화재를 분실할 수도 있는 위험에도 불구하고 6.25에 참전해 싸워준 국가에 대한 고마움을 표

78 「예술가치는 영원불멸」, 『경향신문』 1957.12.24.
79 Sang-hoon Jang, "Cultural Diplomacy, National Identity and National Museum: South Korea's First Overseas Exhibition in the US, 1957-1959," Museum & Society, November 2016, 464.

시한 것이다.

이 전시의 또 다른 성과는 전후 한국미술을 해외에 선보이는 형식 면에서 하나의 선례가 되었다는 것이다. 즉 한국미술의 시기 구분과 내용을 언급할 때 기초 근거로 사용되었으며 당시 발간된 전시 도록은 이후에도 한국

[도판 26] 한국국보전에서 설명하는 김재원 관장
워싱턴 내셔널 갤러리 1957

미술에 대한 이해도를 높이는 중요 자료가 되었다. 런던의 빅토리아 앤 앨버트 뮤지엄(Victoria and Albert Museum)에서 열린 〈Korean Art Treasures〉(1961), 샌프란시스코 아시아미술관(Asian Art Museum of San Francisco)에서 열린 〈5000 Years of Korean Art〉(1979) 등은 이 전시를 선례로 삼아 나온 한국미술 소개의 장이었다.

뉴욕에서 열린 <한국현대회화>전

한국의 국보급 미술이 미국 역사상 최초로 선보인다는 소식을 접한 월드하우스 갤러리는 바로 이 전시가 뉴욕 메트로폴리탄 미술관에서 열리는 시기에 맞추어 한국 현대미술을 선보이면 시너지 효과를 얻을 수 있다고 보고 〈한국현대회화〉전에 착수한다. 갤러리 고문 크라쿠진 교수는 동아시아 미술 전공자인 프세티에게 작가 선정을 부탁했고 프세티는 미국대사관을 거쳐 한국의 문교부에 그러한 취지를 편지로 알렸다. 프세티의 편지를 받은 문교부는 그 취지에 공감하기는 했으나 국내의 관습대로 작품선정을 예술원 미술분과위원회에 의뢰하고자 했다. 그러자 프세티는 자신이 직접 선정하겠다는 의사를 밝히고 결국 이를 고수한 것이다.[80] 이후 작

80 「미술작품전도 추진」, 『경향신문』 1957.7.15.

가 선정과정은 위에서 설명했던 대로 논란과 황망함 속에서 전개되었다.

예정대로 〈한국현대회화〉전은 〈한국국보전〉이 뉴욕 메트로폴리탄 미술관에서 1958년 2월 초에 개막한 직후인 2월 25일 월드하우스 갤러리에서 열렸다. 당시 발간된 브로셔에 프세티는 〈한국국보전〉이 〈한국현대회화〉전시를 개최하게 된 이유라고 밝히고 자신의 선정과정에 도움을 준 인물들을 나열한다. 주한 미국대사관의 직원들, 문교부 장관부터 김재원 관장, 서울대학교의 장발 교수, 홍익대학교의 윤효중 교수, 이화여고의 김병기, 대한미협의 도상봉 등의 도움을 받았다고 적고 있는 것으로 보아 당시 정부와 대사관뿐만 아니라 미술대학의 주요 교수들까지 다양한 인물들로부터 도움을 받았던 것 같다.

뉴욕에서의 한국현대미술 전시에 대한 반응은 호기심 이상은 아니었던 것 같다. 한 기록에 따르면 전시 오프닝에 4백 명이 참여했으며, 1개월이 채 못 되는 전시 기간 동안 약 1천7백 명이 전시를 관람했고, 아홉 작품이 판매되었다고 한다.[81] 대신에 아트 뉴스를 비롯한 잡지에서는 입체주의나 표현주의가 엿보이는 '미술대학 졸업생 수준'이라 보도하는가 하면 '파리파'(School of Paris)의 영향이 보인다고 평가했다.[82]

조선일보의 <현대작가초대미술전>(1957-1969)

1957년과 1958년 사이에 고조된 '현대성'에 대한 관심은 국내의 민간주도의 전시로도 이어지는데 바로 조선일보가 주최한 〈현대작가초대미술전〉이다. 종종 '현대작가초대전'이라고도 불린 이 전시는 위에서 언급한 것처럼 국전에 식상함을 느낀 일련의 작가들의 염원을 반영한 일종의 민전, 또는 재야전이라고 할 수 있다. 국전을 중심으로 과거 일제 강점기의 미술 전통이 확고하게 자리를 잡고 있는 가

81 Susie Woo, Framed by War: Korean Children and Women at the Crossroads of US Empire, New York, New York University Press, 2019, 각주 67.
82 정무정, 「1950년대 미국에 소개된 한국미술」, 30-31.

운데 일부 작가를 중심으로 탈일본, 탈국전, 탈관습, 탈구상 등의 화두가 대두되며 국전과 달리 민전, 즉 민간이 주도하는 현대미술의 장을 만들어야 한다는 여론이 형성되고 있었다. 작가들은 "혁신적이며 참신성있는 전위적인 기구"를 열망했고 새로운 전시제도를 만들어야겠다는 의지에 민간 언론사인 조선일보가 동참한 것이다.[83]

이 전시의 출범에는 미술에 대한 관심이 많았던 조선일보의 주필 홍종인(1903-1998)의 역할이 컸던 듯하다. 그가 김병기와 의기투합하여 시작되었다는 이야기도 있고, 재일화가 김청풍이 홍종인에게 제안한 것이라는 설도 있다. 어쨌든 홍종인이 일제 강점기부터 오랫동안 조선일보에 근무했으며 1958년 조선일보 회장을 역임할 정도로 영향력을 가지고 있던 점이 유력하게 작용한 것 같다. 그는 1950년대 후반 미술에 관심을 갖게 되어 소위 '일요화가'가 되는데, 그 배경에는 유럽 여행을 다녀온 후 현대미술에 관심을 갖게 되었다는 설과 1957년 한국에 온 넬슨 록펠러가 예술 이야기만 하는 것을 보고 난 이후라는 설도 있다.[84]

〈현대작가초대미술전〉은 김병기, 유영국, 김영주를 발기인으로 두고 1957년 11월 22일부터 2주간 덕수궁 미술관에서 첫 전시를 열었다. 처음 나온 전시 공지문에는 취지를 이렇게 설명했다.

> 새 나라를 이룩하고 새 문화의 창조를 다시 구상하는 오늘 우리 미술계는 개성의 자유롭고 기우의 활달한 것으로써 민족정서의 현대적 표현을 보여야 할 때를 맞이했다 할 것이다. 이에 조국강산의 풍치도 아름다운 사색의 가을 계절을 맞이하여 〈현대작가초대미술전〉의 이름으로 우리 화단의 특색있는 작가 서양화, 동양화를 아울러 30 몇 분의 작품을 전시하여 우리 미술계의 새롭고 힘찬 발전을 촉진코자한다.[85]

83 이봉상, 「1957년이 반성, 미술계 전환기의 고민(하)」, 『동아일보』1957.12.25.
84 김형국, 「작품속의 공간을 찾아서-서양화가 김병기」, 『한국문화예술』(2005.11), 51.; 박파랑, 「조선일보 주최 〈현대작가초대미술전〉 연구」, 석사학위논문, 서울대학교, 2014, 14
85 「사고: 현대작가초대미술전」, 『조선일보』 1957.10.9.

건국 이후 한국이 나아가야 할 일종의 방향으로서 언급되고 있던 '현대성'이 미술에서의 현대성으로 이어지고 있던 것이다. 미술의 현대화를 위해 동양화와 서양화라는 대립된 매체를 인정하면서도 그 매체를 초월한 현대성을 공통분모로 강조한 것이다. 첫 전시에는 35명 정도가 참여했다. 그중에는 이응노, 박생광, 서세옥뿐만 아니라 박서보, 김창열 등 '현대미협' 작가들도 참여하며 국전과 다른 노선이자 대안으로서의 가능성을 보여주었다.

조선일보와 가까운 일부 작가가 주도한 전시이기는 하나 이 전시에 대한 기대는 높았던 것 같다. 이경성은 첫 전시를 보고 "오랜 방황과 모색이 여로에서 피곤과 권태를 맛보았던 한국현대미술"의 "하나의 이정표"이며 "현대미술의 과감한 전진"을 이룩했다고 평가했다.[86] 정규는 이런 전시를 기대하고 있던 작가들이 많다고 전하며 "현실적인 냉대와 무이해 때문에 한 번도 공동된 현대미술의 광장을 가져보지 못했던" 과거에서 벗어나서 어려운 여건의 현대미술을 위한 장이 되어야 한다고 지지를 보내기도 했다.[87]

이 전시의 발기인인 김영주는 "저항과 혁신, 오로지 이 두 개의 과제를 짊어지고...부조리와 대결하며 사회에 호소"한 전시로 "한국미술의 과도기를 극복할 수 있는 역량을 제시"할 것이며 앞으로 시간이 갈수록 "전위적인 성격"을 확보하여 "한국미술의 현대적 의의"를 드러낼 것이라고 평가하기도 했다.[88]

2회는 1958년 6월 덕수궁미술관에서 개최되며 순조롭게 진행되었다. 미술계의 호응에 고무된 듯 조선일보는 이 전시의 의의를 "창조의 정신은 민족발전의 원동력"이기 때문에 "새로운 시대적 조류와 왕성한 창작의욕"을 보여주는 전시를 지향하고 있다고 밝히기도 한다.[89]

그러나 논란이 없을 수가 없다. 아마도 현대작가들만 초대하는 방식에 불만을 제기한 이들이 있었던 듯 이경성은 3회전을 앞두고 이 전시가 작가선정에서 지나치

86 이경성, 「한국현대미술의 이정표, 현대작가초대미술전평 (상)」, 『조선일보』 1957.10.9.
87 정규, 「한국의 현대미술」, 『조선일보』, 1958.5.24.
88 김영주, 「과도기에서 신개척지로, 정유년의 미술계, (하)」, 『조선일보』 1957.12.21.
89 「제2회 현대작가초대미술전」, 『조선일보』 1958.5.14. 특이한 것은 2회전부터 분야를 3개부로 나눈다고 알리면서, 서양화부, 동양화부, 조각부라는 용어를 사용하고 있다는 점이다.

게 '현대성'만을 인정하면서 화단의 갈등을 야기하고 있다고 전한다. 그는 미술이 "현대적 자세를 갖추고 있을 경우 그 작품이 예술 가치로서는 우수하거나 열등하거나를 막론하고...현대성이 있는 것으로 인정"하고 있기는 하나 그러한 태도가 갈등을 일으키고 있다는 것이다.[90] 논란에도 불구하고 그는 근대성을 버리고 현대성을 수립하여 '세계적 광장에서 인류의 일원으로서 조형적 발언'을 해야 하며 그 목적을 달성하기 위해 전통을 통해 '우리의 독자성'을 성취해야 한다고 주장한다.

주한미국대사관 문정관 그레고리 핸더슨(Gregory Henderson)의 부인이자 미술평론가로 활동한 마리아 핸더슨(Maria-Christine von Magnus Henderson)은 2회전을 평가하며 서구 미술의 영향이 크게 나타난다고 했다. 오랫동안 지속된 '억압과 전쟁', 위기의 시간 속에서 작가들이 과거에 지켰던 가치에 회의를 품게 되었고 과거의 전통을 계승하는 데 소극적이라며, 그들의 작업은 "약동하는 강렬한 색채를 사랑하는 애정과 거의 무제한으로 투입되다 싶이하고 있는 창작적 '에네르기'"를 낳고 있다고 평가했다.[91] 핸더슨은 특히 프랑스 미술의 영향이 두드러진다며 문우식, 김영주, 이항성, 정창섭, 김훈 등의 작품에 대해 구성, 실루엣, 색채, 텃치 등 유럽미술의 형식주의적 용어를 사용하여 분석을 시도하기도 했다.

철저히 유럽의 모더니즘 미술의 전개를 토대로 평론을 하고 있던 핸더슨은 3회 〈현대작가초대미술전〉에 대해서도 유사한 분석을 이어갔다. 동양화는 "서구적 심미감"을 기법에 결합하고 있다고 보고, 서양화는 "현대의 서방세계와 보조를 맞추려고 노력"하고 있다고 평가했다.[92] 미술가란 '자신과 복잡한 세계에 대한…반응을 표현하는 존재'이며 현대미술은 '형식과 미술가의 직관 및 내적 요구에 대한 감응도'를 중요시한다는 관점을 펼친다.

방근택도 기본적으로 핸더슨의 관점을 공유하고 있었다. 그 역시 미술의 현대성을 탈구상, 즉 추상과 동일시했다. 한 예로 그는 1958년 11월 모던아트협회의 전

90 이경성,「새로운 기풍의 창조, 현대미술작가초대전의 과제」,『조선일보』1959.2.28.
91 마리아 M. 헨더슨,「서구에의 지향-제이회 현대작가미술전을 보고」,『조선일보』1958.7.4-7, 이 글은 3회에 걸쳐 연재되었다.
92 마리아 헨더슨,「현대미술의 대표적 단면-제3회 현대작가전을 보고」,『조선일보』1959.5.11-12, 이글은 2일에 걸쳐 연재되었다.

시를 보고 중견작가들이 모여 있는 이 그룹이 해결해야 하는 과제는 일본화 풍의 연장선에서 벗어나 독립적으로 작가의 의식을 발휘하는 것이라고 지적한다. 과거에 배운 구상을 토대로 창작하는 작가들, 그리고 구상과 추상의 중간지대에 머무르는 작가들이 나타나고 있으나 추상에 대해 "애매한 태도"가 보이며 보다 "적극적인 상황의식"을 가지고 추상화에 매진해야 한다는 평가를 내리기도 한다.[93]

방근택이 〈현대작가초대미술전〉에 대해 쓴 최초의 평은 3회전(1959)이다. 이 평에서 그는 이 전시의 의의를 설명하며 유럽에서 그러했던 것처럼 아카데미즘이 한 시대를 대변할 때 새로운 예술이 등장하여 미래로 나아가야 한다고 주장한다. 특히 예술은 자유의 표상이기 때문에 〈현대작가초대미술전〉은 예술가에게 "창조적 자유"를 보장해주는 "독립적인 종합장"으로서 새로움을 발견하고, "모방과 타성"을 벗어난 개성적 표현을 위한 표준을 제시해야 한다며, 단체에 소속된 작가만큼이나 개별적인 '무소속' 작가들에게도 기회를 주어야 한다고 적고 있다.[94] '위대한 것은 언젠가 발견되지 않을 수 없다'라는 쥘 르나르(Jules Renard)의 글을 인용하면서 '추상주의'도 아카데미즘화하여 이미 식상한 단계에 있는지 반성해야 한다고 강조한다.

방근택이 가장 높이 평가했던 전시는 4회전(1960)이다. 당시 전시 리뷰에서 그는 '현대미술의 빛나는 승리'를 작품으로서 증명하고 있다며 '모던아트'의 기점, 즉 '추상주의'라는 본 괘도에 올랐다고 진단한다. 그러면서 김병기, 김영주와 같은 선배부터 김창렬, 박서보 등 동료들까지 하나하나 이름을 거론하며 이들이 결집하여 "이 대전람회가 여기에까지 도달하기란 정말로 관료예술에 대한 처참한 투쟁"을 통해 나온 결과라며 반국전의 노정을 평가했다.[95]

현대미술에 관심이 높은 작가들에게 이 전시는 국전의 폐해를 넘을 수 있는 새로운 미술전이라는 기대를 품게 했다. 광주에 살던 작가 양수아는 〈현대작가초대미술전〉을 보기 위해 서울에 왔다가 신문에 자신이 기대하는 바를 기고하며 '중

93 방근택, 「화단 과도기적 해체본의:「모던아트」전평」, 『동아일보』1958.11.25.
94 방근택, 「새로운 미가치의 발견-한국현대작가 초대전이 뜻하는 것」, 『조선일보』1959.4.14.
95 방근택, 「제4회 현대작가 미술전평-국제적 발언의 민족적 토대」, 『조선일보』1960.4.15.

앙화단에 대해 몇 가지 제언'을 내놓기도 했다. 그는 추상미술이 이미 수십 년 전부터 시작되어 '전 세계적인 조류'로 자리를 잡고 있는데 서울의 중앙화단에서 여전히 '한국적'이나 '모방'이라는 표현이 나오고 있다며 실망을 표시했다. 미술이라는 것은 "이 세대에 생을 향유하고 있다는 것을 자각하고(세계성) 어느 나라 어느 민족 속에서 생을 이어왔으며(민족성) 어떠한 환경의 일원이란 것(사회성) 입각하여 자기에 가장 충실하려고 할 때 그의 회화이념은 서 있을 것"이라고 일침한 후, 국전의 논란과 불공정을 벗어나기 위해 독립적인 '앙데팡당'전이 필요하다며 이 전시에 대한 기대를 표명했다.[96] 그역시 광주에서 추상 작업을 하고 있었기에 4회전부터 이 전시에 초대받게 된다.

그러나 4.19와 5.16을 거치면서 이 전시는 미래를 예측하기 어렵게 된다. 4.19가 발발하자 4회전은 개막하자마자 중단되었고 우여곡절 끝에 7월 다시 문을 열어 개최되었다. 다행히 5.16이 발발한 1961년과 그 이후에 몇 년간 계속 열렸고 1962년 전시에는 외국 작가들을 전시에 초대하기도 했으며 박정희 대통령이 참여하여 문화예술에 우호적인 태도를 보였다. 추상 회화 이후의 예술을 촉구하는 분위기가 형성되자 1963년 전시부터는 추상과 구상 미술을 모두 포함하기 시작했다.

이 전시는 새로운 미술의 방향성을 찾지 못하고 작가들이 각기 저마다의 시도를 하고 있던 상태에서 서서히 동력을 잃게 된다. 1964년과 1965년, 1967년에는 개최되지 못했으며 1969년 마지막으로 개최되었다. 공교롭게도 이 전시의 동력이 약화되던 시기에 김환기, 김병기, 김창열과 같은 현대미술 옹호자들이 외국으로 떠나기 시작했다. 그들 중 일부는 돌아오지 않는 경우도 제법 있었다. 1960년대 전반기의 정치적 굴곡은 미술계에도 불안하게 영향을 미치고 있던 것이다. 그리고 반공을 지향하며 보수적인 분위기가 확산되자 관 주도의 미술정책이 펼쳐지며 민간주도의 전시는 힘을 얻지 못하게 된다.

96 양수아, 「중앙화단에 제언: 한 지방화가로서」, 『조선일보』 1957.11.30.

현대미협 4회전(1958), 본격적인 앵포르멜의 대두

한국미술의 '현대성'에 대한 고민이 여러 방식으로 나타나고 있던 시기에 등장한 현대미술가협회는 그 명칭 자체가 시대적 산물이라고 할 수 있다. 청년 작가들은 세력을 만들어 구습과 결별하고자 했으나 아직 그들의 '현대성'의 논의에 '추상'이 정착하지는 못하고 있었다. 방근택을 만나기 전 이 협회의 정기전에서는 추상적 접근이 조금씩 보이고 있었으나 '완전한 추상'에 도달한 상태는 아니었다.[97]

방근택이 1958년 3월 자신의 첫 평론에서 앵포르멜 회화의 표현주의에서 '창작적 자유의 가능성'을 찾아야 한다고 주장한 것은 국제미술 이해가 이 협회 회원들에게 필요하다고 보고 쓴 것이었다. 당시 이 연구소에 나오던 하인두 작가 역시 당시 방근택이 '우리의 앵포르멜 세뇌에 큰 역할을 보태주고 있던 것'을 인정한 바 있다.[98]

방근택은 현대미협 회원들과 어울리는 동안 충무로, 명동의 서점에서 일본의 미술잡지 『미즈에』의 1956, 1957년 간행물 수십 권을 구입하여 미셀 타피에, 조르주 마티유와 같은 프랑스 앵포르멜 작가에 대한 기사를 분석했을 뿐만 아니라, 타피에의 글을 번역하여 주위에 빌려주기도 했다. 방근택은 순수 추상으로 가는 것이 현대미술의 핵심이라고 파악했고 독서를 통해 '작가적인 창의력과 학자적인 체계화 이론정립'을 추구했다고 자부할 정도로 선동적이며 기획적인 태도를 견지하곤 했다.

1958년 12월에 덕수궁에서 열린 제4회 현대미협 전시는 이해 3월부터 12월 사이 약 9개월 동안 방근택의 열렬한 추상미술 이론 홍보를 흡수한 결과물이라고 할 수 있다. 전시는 세간의 이목을 끌기에 충분했다. 그는 당시를 이렇게 회고한 바 있다.

> 모두가 1백호-3백호 정도의 액션적인 대작들...우리는 음산하니 추운

97 박파랑, 「조선일보 현대작가초대미술전」, 10
98 하인두, 「애증의 벗, 그와 30년」, 『선미술』(1985.겨울)

겨울 날씨도 잊고, 서로의 열기에 찬 새 발견을 대견히 여기며 마냥 통쾌하기만 하였다. 이때 나는 서보의 득의양양한 예의 쾌남자다운 표정을 새삼 발견하였고, 우리는 회장입구에 서서 이것을 보러 오는 모든 (나하고는) 미지의 젊은 작가들을 쌍수로 환영하여 주었다. 그 중에 몹시도 능변스런 문우식을 나는 처음 보았고, 그날 밤은 그의 신혼 축하를 겸한 초대연에 모두들 그의 왕십리집에 가서 기세를 올렸다.[99]

방근택은 이 전시를 "한국 최초의...앵포르멜의 집단적 출현"이라고 평가한다.[100] 이 전시에 참여했던 하인두 역시 '한국 앵포르멜 미술 절정전'이라고 했고, 박서보의 대형 캔버스가 두드러진 전시였다고 전한다.[101] 이 전시가 주목을 받자 방근택은 자신의 지식이 유용하다는 것을 깨닫고 힘을 얻기 시작했다. 그렇게 청년 평론가 방근택이 만들어지고 있었다. 이 모든 것이 1955년 박서보와의 운명적 만남과 1957년 그와의 재회가 가져온 결과였다.

안국동 시절

안국동에 위치한 이봉상미술연구소는 현대미협 작가들과 방근택이 밀접하게 지낸 시기의 아지트와도 같았다. 저녁마다 어울리며 미술에 대한 이야기부터 살아갈 이야기까지 나누곤 했다. 박서보는 방근택에게 앵포르멜에 대한 강의를 부탁하였고 방근택은 연구소의 학생들 앞에서 작품 이미지들을 보여주며 강의하기도 했다. 현대미협작가들 뿐만 아니라 미술연구소에 드나드는 학생들도 토론에 끼곤 했다. 당시 연구소는 학생을 가르치는 미술학원 같은 곳이었기에 늘 사람들로 북적였다. 때로 주변의 다방(남매다방, 도라지 다방)이나 술집에서 토론을 이어가기도 했

99 방근택, 「50년대를 살아남은 「격정의 대결」장 : 체험으로 본 한국현대미술사①」, 48
100 같은 곳.
101 하인두, 「애증의 벗, 그와 30년」, 30.

다. 돈이 없으면 다방에 외
상을 요청해도 허용되었고,
경제적 여유가 있는 사람이
나 후원자가 술값이나 밀린
외상값을 내던 시절이었다.
　도라지 다방에서 단골로
오는 인근의 한국일보 기
자들을 알게 되면서 평론을

[도판 27] 안국동 거리를 걷는 방근택 1961년 4월

실을 기회를 얻기도 했다. 변변한 미술 잡지도 없던 시절에 신문은 전시평을 발표
할 수 있는 거의 유일한 창구였다. 그는 한국일보에 「김영학 조각개인전평」(1958
년 9월 5일), 「수정적 아카데미즘의 세계: 창작미협전평」(1958년 9월 19-20일),
「아카데미즘의 진로-제7회 국전평」(1958년 10월 29일), 「새해 미술계의 과제: 예
술 전형의 창조로」(1959년 1월 17일) 등의 글을 발표하며 빠르게 평론가로서 이
름을 알리게 된다.[도판27]
　특히 도라지 다방에서 만난 한국일보의 문화부 기자 이명원(1931-2003)은 그
가 글을 발표할 기회를 준 인물이다. 이명원은 방근택 뿐만 아니라 당대의 지식인
들과 어울리며 문화계 동향에 민첩하게 반응했다. 자신의 신문사 문화면에 기고하
는 필자들을 모아 시인 고은 등과 함께 사회사상연구회를 만들어 활동하기도 했는
데 고은에 따르면 '진취적인 감각'의 소유자였다고 한다.[102] 이후 1960년대에 영
화를 전문으로 다루는 기자가 되었으며 퇴사 후에 영화평론가로 활동하기도 했다.
　박서보는 1958년 12월 이봉상연구소에서 '어린이 미술연구소'를 만들어 과거와
달리 아이들의 창의성을 살리는 프로그램을 시도하려고 했다. 이때 박서보를 대표
로 김창열, 방근택이 강사로 이름을 올리기도 했다. 미술교육을 매개로 미래를 같
이 꿈꾸기 시작한 것이다.
　이 즈음 박서보는 방근택이 서라벌예대의 강사로 활동하도록 주선한다. 방근택

102 고은, 「나의 산하 나의 삶 (125)」, 『경향신문』1993.4.4.

은 1959년 다니던 범한영화사를 사직하고 전업평론가로서의 길에 들어선다. 자신의 지식을 활용할 수 있는 기회가 주어지자 그로서는 우쭐해지지 않을 수 없었다. 후에 그는 당시를 이렇게 회고했다.

> ...나의 독특한 뜨거운 예술론의 변설과 격렬한 글, 그리고 군인(장교) 출신다운 거만한 독선으로 안국동 소재의(당시는 서울에 유일한) 미술 연구소...와 노타리 부근의 다방에 본거지를 두고 '전화단의 제패론'을 우선은 이념적으로 작품 실력적으로, 그러한 다음에는 전략적으로 요리 (?)하며 거드름을 펴고 있었던 것이었다![103]

현대미협의 메니페스토 작성, 1959

방근택은 제5회 〈현대미협〉전시(1959년 11월)를 계기로 그룹의 선언문 작성을 맡게 된다. 그는 이 그룹이 화단의 주목을 받기 시작하자 그 위상을 공고히 하기 위해서라도 선언문이 필요하다고 김창열에게 권고하게 되었고 자연스럽게 그 임무가 그에게 온 것이다. 30세의 방근택이 열정을 들여 작성한 이 선언문은 아쉽게도 그의 이름을 명시하지 않고 전시 도록에 수록되었다.[도판28, 29] 그리고 김창열이 한 대학교수에게 번역을 부탁하여 선언문은 한글과 불어로 싣게 된다. 방근택은 당시를 이렇게 회고했다.

> 나는 누하동의 차가운 하숙방에서 하루 밤을 꼬박 세우면서, 머리 속에 서로 반향하는 다다이스트 선언에서의 츠아라(Tristan Tzara), 마야 콥스키(Majakovsky)나 이반 골(Ivan Goll)의 입체주의, 다다적인 시구며, 스트라빈스키의 다이네믹한 음악소리 등을 그 울림의 배경으로 깔면서, 무엇보다도 앵포르멜의 따삐에의 그 문장(『다시 하나의 미학』에

103 방근택, 「이 작가를 말한다: 김봉태가 미국생활 17년 만에 판화작품전 하러 왔다」, 『현대예술』 (1977.8), 68

[도판 28] 현대미술가협회 제5회 현대전 브로셔 전면-1959년 11월 11-17일 중앙공보원

서)의 구절마다 울려 퍼지고 있는 저 베르그송(Bergson) 철학의 '생명의 비약'(elan vital)적인 울림이며 그리고 니체(Friedrich Nitzsche)의 『짜라투스투라』에서의 '산상의 소리' 등을 영상, 음향, 감각의 반향 등으로 깔면서...그 난해한 선언문을 작성하였다.[104]

미셸 타피에의 미학과 앙리 베르그송과 프리드리히 니체의 철학에 심취했던 방근택이 유럽의 선구자들의 예술 정신을 한국 청년작가들을 위한 맥락으로 풀어내려고 했던 것 같다. 스스로 난해하다고 했을 만큼 이 선언문은 관념적인 표현으로 점철되어 있으나 작가 개개인에서 출발하여 추상미술을 통해 예술의 심오한 세계로 진입하려는 뜨거운 열정과 패기를 담고 있는 것은 분명하다. 다음은 그 선언문 전문이다.

104 방근택, 「한국현대미술의 출발-그 비판적 화단 회고 2: 1959년도의 현황」, 113

[도판 29] 현대미술가협회 제5회 현대전 브로셔 내면, 1959. 방근택이 쓴 메니페스토.

우리는 이 지금의 혼돈 속에서 생(生)에의 의욕을 직접적으로 밝혀야 할 미래에의 확신에 건 어휘를 더듬고 있다.

바로 어제까지 수립된 빈틈없는 지성체계의 그 모든 합리주의적 도화극을 박차고 우리는 생의 욕망을 다시없는 '나'에 의해서 '나'로부터 온 세계의 출발을 다짐한다. 세계는 밝혀진 부분보다 아직 발들여 놓지 못한 보다 광대한 그 외의 전체가 있음을 우리는 시인한다. 이 시인(是認)은 곧 자유를 확대할 의무를 우리에게 주고 있는 것이다. 창조에의 불가피한 충동에서 포착된 빛나는 발굴을 위해서 오늘 우리는 무한히 풍부한 광맥을 짚는다. 영원히 생성하는 가능에의 유일한 순간에 즉각 참가키 위한 최초이자 최후의 대결에서 모험을 실증하는 우연에 미지의 예고를 품은 영감에 충익한 '나'의 개척으로 세계의 제패를 본다. 이 제패를 우리는 내일에 걸은 행동을 통하여 지금 확신한다.[105]

105 방근택, 「한국현대미술의 출발-그 비판적 화단 회고 2: 1959년도의 현황」, 113-114

한국미술평론인협회(1958)에서 한국미술평론가협회(1960)로

그가 전업평론가로 나설 당시 미술평론은 아직 만들어지고 있던 분야였고, 6.25 이후 평론계는 불모지에 가까웠다. 그 이전까지 활동하던 김용준을 비롯한 다수의 인사들이 월북했기 때문이다. 방근택보다 10년 선배인 이경성은 6.25 동란 중에 김환기의 권유로 평론을 시작하였고 종종 '한국미술의 현대화와 세계화'를 강조하며 미술비평의 정당성을 주장하고 있었다. 작가로 활동하면서 글을 쓴 김병기와 김영주 외에도 오지호, 정규, 한묵 등이 있었으며, 문인 김영삼, 신문 기자 천승복, 주한 외국인 마리아 핸더슨 등 다양한 배경의 인물들이 혼재된 상태였다.

그래서 미술계 일각에서는 '화단은 문단의 식민지가 아니다'라고 주장하며 타 분야의 인물들이 평문을 쓰는 것에 대한 반감과 더불어 예술가가 다른 예술가의 작업에 대해 비평을 한다는 것에 대한 거부감도 나오고 있었다. 그럼에도 불구하고 미술에 대해 글을 쓸 수 있다는 것만으로도 주의를 끌어서인지 평론을 하는 사람들이 모여서 집단으로 어떤 일을 도모해야 한다는 생각은 종종 있었던 것 같다.

1956년에 '한국미술평론가협회'가 만들어지는데 김영주, 김중업, 이경성, 정규, 최순우, 한묵 등이 이름을 올렸다. 미술잡지 발간, 전람회 개최, 협회상 제정 등 여러 가지를 꿈꾸었으나 실현되지는 못했다.

1958년 '한국미술평론인협회'가 만들어지자 방근택은 회원으로 이름을 올린다. 9월에 결성된 이 협회는 북창동에 있던 중앙공보관 5층에 사무실을 두고 출범했으며 회원으로는 29세의 방근택을 비롯하여 이항성(1919-1997), 김중업(1922-1988), 배길기(1917-1999), 천승복(1923?-1983) 등과 리할트 헬쓰, 죠지 G 윈, 그레고리 핸더슨 등 외국인들과 한국인들이 모인 단체였다. 당시 언론에는 그레고리 핸더슨이 참여했다고 나왔으나 사실 신문에 평문을 종종 쓰던 그의 부인 마리아 핸더슨이 회원이었을 수도 있다.[106]

106 「한국미술평론인협회, 신발족」, 『경향신문』1958.9.4. 최열은 『문예연감』(1976)을 인용하며 그레고리 핸더슨 대신에 그의 부인 마리아 핸더슨이 회원이었다고 주장한다. 최열, 『한국현대미술비평사』(2012), 210 참조.

이 협회가 사무실을 차린 중앙공보관 건물은 정부가 1957년 12월부터 체계를 갖추고 운영한 곳이다. 정부의 일을 홍보하는 홍보관이자 여러 부대시설을 갖춘 곳이었다. 도서관에서는 국내외 서적과 책을 볼 수 있었으며 3개의 전시실을 두고 회화, 서예, 사진, 패션 등 다양한 전시를 열고 있었다. 이외에도 음악실에서 음악감상회를 열었으며, 영화관에서는 영화상영, '문화싸롱'에서는 담소를 나누는 공간 등을 운영했다. 특히 전시실은 김환기, 정규, 이세득과 같은 작가부터 '현대미협' 5회전(1959), 녹미회 등의 그룹전, 반공정신을 고취시키기 위해 〈반공미술전시회〉까지 폭넓은 행사를 통해 중요한 문화공간으로 자리를 잡고 있었다.

한국에 와있던 외국인 지식인들과 국내 미술인들이 모인 이 협회가 중앙공보원에 사무실을 두고 출범할 수 있었던 것은 그러한 조직의 필요성이 대두되었기 때문이다. 미국의 영향권에 들면서 미국을 비롯한 서방세계에서 온 지식인들과 가까이 지내며 정보를 교환하려는 한국인과 그런 한국인을 통해 한국사회의 동향을 파악하려는 외국인들의 이해 관계가 맞물린 것이다.

이 모임의 주역은 천승복으로 알려져 있다. 천승복은 신문 『코리언 리퍼블릭(The Korean Republic)』의 문화부장을 지내고 있었으며 영어 구사력이 뛰어난 인물이었다. 그가 글을 쓰면 외국인이 교정볼 필요가 없다고 할 정도로 어학 실력이 뛰어났으며 전통 다도 등 문화적 취향이 빼어났다. 그는 미술 관련 뉴스와 글을 발표하곤 했다. 지금은 잘 알려진 박서보의 추상회화 제작 장면이 이 신문의 1958년 12월 3일자에 사진으로 실린 것도 천승복 덕분이었다. 마치 미국에서 잭슨 폴록이 작업하는 모습이 잡지에 소개되었던 사례나, 조르주 마티유의 작업 장면이 프랑스의 언론에 소개되었던 것을 응용한 듯한 이 사진은 '현대미협' 4회전 즈음 실렸다. 지금은 표현적 추상의 한국적 토착화 과정을 증명하는 귀중한 자료이다.

『코리언 리퍼블릭』은 이승만 정부가 1953년 설립한 영어신문으로 해외에 한국의 정세와 상황을 홍보하는 창구로 만든 매체였다. 6.25동란 중 정부가 만든 코리아 타임즈(The Korea Times)가 이승만 정부를 비판하며 독자적인 행보를 하자 이를 대체하기 위해 만든 것으로 알려져 있다. 1965년에는 다시 '코리아 헤럴드'

로 명칭을 바꾸었고 천승복은 명칭이 바뀐 신문사에서 계속 문화부장을 맡아 영어로 미술관련 리뷰와 칼럼을 썼다. 1960년에는 미국과 서독 정부의 후원으로 6개월간 해외시찰의 기회를 누릴 정도로 외국인 유력자들과 어울리며 혜택을 누리기도 했다. 또한 한국미술평론인협회를 국제평론가협회에 가입시키려고 노력했다고 알려져 있다. 그러나 4.19와 5.16을 거치면서 미술계뿐만 아니라 평론가 단체도 통합과 결성을 반복하며 특별한 활동을 하지 못하게 된다. 그럼에도 불구하고 그는 1968년까지도 한국미술평론가협회 대표위원을 맡으며 미술평론계를 떠나지 않았다. 1960년대 말 코리아 헤럴드에 수개월 동안 한국의 실학파에 대한 글을 발표했는데, 그의 사후에 친구들이 그 글들을 모아 영어 책 『Korean Thinkers-Pioneers of Silhak(한국의 선구적 사상가들-실학파)』(1984)을 발간하기도 했다.

이항성(본명 이규성)은 판화 작가이자 미술 출판, 평론 등 여러 분야에서 활동했다. 조선시대 판화 컬렉션을 가지고 있을 정도로 경제적 여유가 있었고 다재다능한 인물이었다. 그는 1945년 '문화교육사'를 세워서 초등학교용부터 고등학교용까지 다양한 미술교과서 제작에 몰두했으며 미술잡지 『신미술』(1956-1958)의 발행인이기도 했다. 이 모임에 참여할 즈음 신문에 「'미소를 던져줘' 창덕여고미전평」(1957) 등 미술전시에 대한 평을 발표하고 있었다. 1956년 대한미술교육협회 회장을 시작으로 여러 협회회장 등을 역임하며 국내외 미술계의 정보를 빠르게 접했고, 해외로 진출할 수있는 기회를 얻기도 했다. 1950년대부터 미국, 필리핀, 일본, 프랑스 등 여러 나라에서 국제전시에 참가할 정도로 해외 진출에 관심이 많았다.

방근택은 1958년 봄 중앙공보관에서 열린 한 전시에서 이항성의 작품에 매료되었던 것 같다. 그 작품은 캔버스에 초서체로 그린 듯한 그림으로 "이런 것이 내가 지향하고 있는 추상화같은 것이야"라고 박서보에게 말하기도 했다.[107] 어쨌든 이때 이항성과 맺은 인연은 오래 지속되었고 그에 대해 종종 평문을 쓰곤 했다. 방근택은 그가 "우리의 서도예술을 체질적으로 동화한 나머지 현대적 표현주의의 극단

107 방근택, 「한국현대미술의 출발-그 비판적 화단 회고 2: 1959년도의 현황」, 114

한 추상화"를 만들고 있다고 평가했다.[108] 이항성이 서예 기법을 토대로 현대적 추상미술을 만들어냈다고 본 것이다.

이항성은 정보와 재력을 바탕으로 자주 국내외에서 전시를 하곤 했고, 1972년부터는 한국과 프랑스를 오가며 활동했다. 1973년 서울에 '한국예술화랑'을 만들어 고미술품과 현대회화를 전시, 판매를 하기도 하는데, 방근택은 당시 활동이 위축되어 있던 상황에도 불구하고 그의 화랑과 개관전 〈한국현대화가전〉을 다룬 글을 쓰기도 했다.

김중업은 일본에서 건축을 공부한 후 서울대학교 교수로 재직하다가 1952년부터 3년 6개월간 근대 건축가 르 코르뷔지에(Le Corbusier)의 아틀리에에서 그의 건축 철학을 배우며 작업했던 건축가이다. 한국미술평론인협회가 만들어질 당시 홍익대학교 교수로 재직하고 있었으며 서양 고전 음악을 즐기고 릴케 등의 유럽 문학을 즐길 정도로 서양 문화에 해박했으며 외국의 동향을 잘 아는 지식인으로 인정받고 있었다. 국제양식으로 20세기 건축에 큰 영향을 미친 르 코르뷔지에의 유일한 한국 제자라는 점은 그의 명성을 높였다. 그가 설계한 명보극장이 설계도대로 짓지 않자 이를 비판하며 소신있는 건축가로 부각되기도 했다. 국내 박물관 건축 디자인을 두고 건축가 김수근과 논쟁을 벌이기도 했다. 그러나 5.16 이후 대규모로 추진된 서울의 도시계획을 비판했다는 이유로 탄압을 받자 1971년 프랑스로 떠났고 이후 프랑스와 미국에서 활동하다가 1979년 귀국하였다.

배길기는 일본 니혼대학 법학과를 졸업한 서예가로 문교부예술과장을 지낸 후 1958년에 동국대학교 미술과 교수가 되었으며 1957년에는 최연소로 예술원 회원이 되었다. 이후 국전에서 서예 부분의 심사를 맡으며 막강한 영향력을 발휘했다.

방근택은 이 협회를 주도한 한국인 선배들보다 나이가 한참 어렸다. 그가 누구의 초대로 참여하게 되었는지 모르지만 장교 출신에 박학다식한 그를 아끼는 누군가의 도움으로 들어갔을 것이라 추정된다. 물론 청년 방근택의 인맥을 넓히는 계기가 되기도 했다. 방근택은 이후 이항성이 만든 미술잡지 『신미술』(1958년 11월호)

108 방근택, 「법열의 세계-이항성미술전평」, 『조선일보』 1959.1.29.

[도판30]에 국전에 대한 글을 발표하기도 했고, 김중업과 건축에 대해 토론하며 예술 전반에 대한 호기심을 넓혀갔다.

이 협회는 전후 한국사회의 지식인들이 서구의 근대 문화를 깊이 수용하고 있었으며 미국의 영향력이 커지던 가운데 내한한 외국인들과 적극적으로 교류하고 있었다는 것을 보여준다. 구성원 대부분이 외국어에 능통했으며 그중 일부는 한국의 암울한 시대를 탈피하고자 유럽이나 미국으로 이주할 정도로 자유를 추구했었다는 점은 주목할 만하다. 일제 강점기를 거치며 봉건적 가치를 버리고 자유와 이상을 추구하는 근대인의 모습이 이미 엘리트 계층에 체화되었던 것이다. 6.25 이후 자연스럽게 외국인 엘리트와 어울릴 수 있을 정도의 분위기가 형성되었던 것이다. 젊은 방근택에게 이들과의 만남은 그가 그동안 책에서 배운 자유로운 근대인의 모습을 실제로 확인하고 건축, 미술 등의 특수한 주제에 대한 이해뿐만 아니라 한국 사회에 대해 듣고 토론할 수 있는 기회를 가져다주었을 것이다.

당시 이 협회에 참여한 외국인들의 면면을 보면 다음과 같다. 먼저 '리할트 헬쓰'는 리하르트 헤르츠 박사(Richard Hertz, 1898-1961)로 1957년 한국에 온 독일 외교관이자 1대 대사이기도 하다. 그는 한국에 있는 동안 신문에 미술에 대한 글을 쓰곤 했다. 1958년 5월 11일 서울신문에 발표한 「현대미술의 특징」은 현대미술의 정신적 측면, 즉 "우주의 중심을 물질이 아닌 인간과 신"이라고 강조하며 마르크스의 유물론과 현대미술은 가까워질 수 없다는 견해를 피력하기도 했다.[109] 그가 서독에서 온 외교관이라는 점을 고려하면 냉전시대의 현대미술을 유물론으로부터 보호하려는 그의 태도를 이해할 수 있다. 그는 1960년 한국을 떠나 멕시코 대사로 취임했으나 부임한지 얼마 되지 않아 현지에서 심장마비로 사망했다.

'죠지 G 윈'의 영어명은 알려져 있지 않으나 당시 미국대사관에 근무하고 있다는 신문 기록이 있다.[110]

그레고리 핸더슨(Gregory Henderson, 1922-1988)은 하버드 대학 출신으로

109 리하르트 헤르츠, 「현대미술의 특징」, 『서울신문』 1958.5.11.; 최열, 『한국현대미술의 역사: 한국미술사사전 1945-1961』, 열화당, 2006, 535 재인용.
110 「숭례문에 심어지다」, 『경향신문』 1959.4.23.

동아시아 전문가였다. 1948년부터 50
년까지 한국에서 근무했으며 1957년
미국 국무성 한국담당관으로 일하다가
1958년부터 1963년까지 주한미대사
관의 문정관을 지냈다. 그는 외교관이
었으나 한국에 있는 동안 1958년 9월
『사상계』에 「한국문화에 대한 기대」라
는 글을 발표하기도 했다. 위에서 언급
했던 부인 마리아 핸더슨과 함께 예술
에 관심이 많았고 상당한 지식을 보유
하고 있었다.

[도판 30] 1958년 11월호 신미술 표지

마리아 핸더슨(Maria-Christine von Magnus Henderson, 1923-2007)은 유
대계 독일태생으로 베를린의 Hochschule der Kunste (현재의 베를린예술대학)
에서 조각을 전공했으며 1950년대 초 남편 그레고리 핸더슨을 만나 결혼한 후 남
편을 따라 일본, 한국 등지에서 활동했다. 1958년 한국에 온 이후 미술에 대한 글
을 발표하고 서울대와 홍익대 등에서 미술 강의를 했으며 외국 미술계 인사가 올
때마다 한국 작가의 작업실을 소개하기도 했다. 특히 약수동(372-3번지) 자택에
서 파티를 열어 영화를 상영하고 추상미술 강의를 하기도 했는데 그런 모임에 선
물을 들고 온 한국인들도 많았다고 한다.[111]

한국미술평론인협회는 표면상 한국에 온 외국인 지식인들과 외국어에 뛰어난 국
내의 지식인/예술가들이 어울리며 만든 단체였다. 그러나 단순히 지적인 교류를
넘어 냉전 시대의 정착기에 있던 한국의 상황이 만든 지형이라고 볼 수 있다. 이 단
체는 냉전 시대 한국의 새로운 우산으로 등장한 미국과 그와 같은 이념을 공유한
서독의 외교관들이 미술에 대한 글을 쓰는 국내의 인물들과 교감을 하는 자리였

111 서울조각회 엮음,『빌라다르와 예술가들: 광복에서 오늘까지 한국 조각사의 숨은 이야기』, 서울
대학교출판문화원, 2011, 131-32.

다. 천승복은 뛰어난 어학 실력과 기자라는 직업을 가지고 양측을 매개할 수 있는 위치에 있었으며 그래서 중앙공보원에 사무실을 둔 미술평론가 모임을 추진했던 것 같다. 그렇게 미술계도 냉전구도의 영향 하에 놓이게 된 것이다.

이 협회는 "미술평론활동을 통하여 국내미술활동의 발전에 진력함"을 내세웠지만 이후 얼마나 지속되었는지 알려지지 않고 있다.[112] 1년 반 후인 1960년 7월 한국미술평론가협회가 결성되는데, 아마도 이 협회로 자연스럽게 흡수된 것으로 보인다. 왜냐하면 김중업, 천승복, 이항성, 배길기, 방근택 모두 새 협회에 포함되었고 더불어 헤르츠 박사도 참여한 것으로 보아 그러한 추측의 개연성을 높인다. 이에 더하여 김영주, 김병기, 이경성 등이 참여하였고, 초대회원이라는 제도를 두고 외국인들을 포함시켰는데 그레고리 핸더슨이 빠지고 마리아 핸더슨이 이름을 올렸으며, 결혼을 하면서 엘렌 프세티에서 엘렌 코넨트로 이름을 바꾼 코넨트 여사도 초대회원에 포함되었다.[113] 전반적으로 국내 평론가 중심의 단체로 방향을 돌렸고 외국인들은 주변부로 배치되었다. 아마도 4.19이후 사회적 변화에 힘입어 자연스럽게 국내 인물 중심으로 재편된 것으로 보인다.

4.19와 미술계

전후 추상미술이 한국에서 본격적으로 전개되던 시기에 한국의 정치는 계속 불안한 상태였다. 이승만 정권의 부패는 커져 갔고 1960년 3.15선거는 관권이 개입되어 유권자 조작과 협박이 난무하게 되었다. 결국 이에 저항하는 데모가 대규모로 일어났으며, 4월에는 전국에서 학생과 시민들이 참여한 혁명이 촉발되었다. 치안력의 붕괴 속에서 미국은 이승만의 하야를 수용했으며 청년들의 희생과 시민의 지지를 받은 4.19 혁명이 성공으로 끝나면서 새로운 시대가 오는 듯 했다.

4.19가 가져온 변화는 미술계에도 영향을 미쳤다. 기존의 단체가 사라지고 새로

112 「한국미술평론인협회 신발족」, 『경향신문』, 1958.9.4, 4면.
113 「한국미술평론가협회 결성」, 『경향신문』, 1960.7.9, 4면.

운 단체가 만들어졌으며, 방근택은 변화의 한가운데에 적극적으로 참여하게 된다. 먼저, 한국미술평론가협회가 7월에 결성되자 책임위원으로 참여했고, 9월에는 4.19에 희생된 학생들을 추모하는 위령탑 공모의 심사위원으로 참여했으며, 10월에 '한국현대미술가연합'이 창립되자 그 선언문 작성을 맡기도 했다. 그는 열정적으로 혁명의 시대적 분위기를 고조시키려고 했고, 그 과정에서 여러 행사에서 사회를 보기도 했으나 열의와 달리 회의 진행 방식을 몰라서 당혹스러워하기도 했다.

방근택은 4.19전후의 서울 풍경을 후에 회고에 남긴 바 있다. 그는 데모가 한창이던 광화문 인근에서 데모하던 학생들을 보게 되는데, 마침 4월 10일 개막한 조선일보의 제3회 〈현대작가초대미술전〉을 경복궁에서 보고 난 후 전시평을 작성하여 광화문 인근의 조선일보사에 전달하던 중이었다. 그는 당시 본 한 광경을 잊을 수 없다며 이렇게 회고한 적이 있다.

> 연일 데모하다 경찰에 쫓기고 잡혀가고 했으나 그 중에서도 악에 바친 30여명의 고대 대학생들이 초라하게 국회의사당(조선일보사 바로 곁에 있는 건물) 앞에 쪼구리고 앉아서 결사적인 구호를 외치고 있는 그 광경을.[114]

방근택을 위시하여 당시의 추상미술 작가들은 혈기가 넘치던 30대였고, 그들 옆에는 그들을 추종한 20대 작가들이 있었다. 4.19에 직접적으로 참여하지는 않았으나 그렇다고 혁명의 시대에 침묵한 것도 아니었다. 4.19 직후에 결성된 '60년미술협회'(1960-61)는 서울대, 홍익대 출신의 청년 작가들이 모인 단체로 윤명로, 김종학, 김봉태, 손찬성 등이 참여했는데, 이해의 연도를 그룹의 명칭으로 삼아 혁명이 일어난 역사적인 해를 기리려고 했던 것 같다. 새로운 정치지형을 갈구한 1960년의 혁명은 젊은 미술인들에게 새로운 모험을 선택하라고 촉구하고 있었고 '60년'이라는 단어를 선택한 것은 그 요청에 대한 응답이었을 것이다.

114 방근택, 「한국현대미술의 출발-그 비판적 화단회고: 1960년의 격동 속에서」, 46.

덕수궁 담�벽락에 열린 전시들

'60년 미술협회'에 참여한 작가들은 방근택이 이봉상미술연구소에서 만났던 청년들이었다. 방근택은 후에 회고록에서 그들이 자신의 '계몽적 열변'을 자주 들었고, 앵포르멜 외국작가들의 원색 도판을 보여주며 강의할 때 '맨 앞줄에 앉아서 열심히 청강하던 바로 그들'이었다고 적은 바 있다.[115] 따라서 이 협회는 20대 청년들이 갑자기 만든 협회가 아니라 이전부터 앵포르멜과 추상을 통해 현대미술의 전위적 성격을 접한 청년 작가들이 4.19 시대의 정신을 나름 고민한 결과였다고 할 수 있다.

방근택의 회고록에는 당시의 정황이 담겨있다. 청년 작가들은 1960년 여름 시청 인근의 '돌다방'에 모여서 모임을 수 차례 가졌고, 그 과정에서 미술계의 부조리에 대해 성토하고 새로운 '시대정신의 각성'이 필요하며 반국전의 성향을 이어서 전위적인 예술운동을 펼쳐야 한다는 결론에 다다른다. 참가자 중 한 명인 윤명로는 성북동의 판자집을 빌려 합숙하면서 몇 달 동안 전시 준비를 했다고 한다.

그들이 준비한 첫 전시 〈60년 미협〉전은 10월 초 덕수궁 북쪽 담벽락에서 열렸다. 덕수궁 담 안의 덕수궁 미술관에서는 국전이 열리고 있었다. 반국전을 지향하는 작가들답게 담 밖에 사람들이 지나가며 볼 수 있는 벽에 커다란 그림들을 걸고 제도권의 변화를 촉구하는 전시였다. 당시 찍은 사진을 보면 벽에 걸린 50여 점의 그림들이 대형 추상회화 작업들이었다는 것을 알 수 있다.[도판31]

전시가 열리자 찾아온 사람들은 방명록에 전시를 축하하는 글을 남겼는데, 최근 그 방명록이 공개되었다. 참여 작가였던 손찬성이 가지고 있다가 그의 사후에 가족이 보관해오던 것이다. 이 방명록에는 80여 명의 미술계 인사의 글이 담겨있다. 박수근, 김환기, 장욱진, 최순우, 김영주 등 기라성 같은 이름들이 적혀있고, 그들의 자필을 보여준다. 대부분 전시를 축하한다는 글을 남겼지만 방근택과 김영주는 눈에 띄는 문구를 적는데 마치 청년 작가들에게 요구하는 메시지였다. 김영주

115 방근택, 「한국현대미술의 출발-그 비판적 화단회고: 1960년의 격동 속에서」, 49.

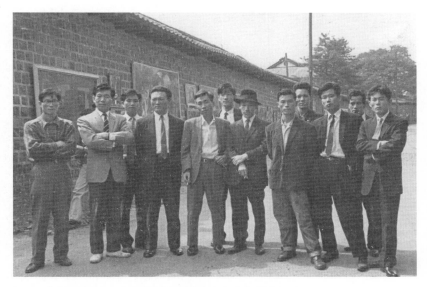

[도판 31] 1960년 10월 5일 덕수궁 담벼락에서 열린 60년 미협전에서.
　　　왼쪽부터 김봉태 윤명로 박재곤 방근택 이구열 최관도 박서보 손찬성 유영열 김기동 김대우

는 "전위의 절규"라고 적었고 방근택은 "반역과 창조!"라고 적었다.[116]

〈60년 미협〉전시보다 며칠 빠른 10월 1일부터 15일까지 덕수궁 담벼락 다른 쪽, 즉 영국대사관 인근의 돌담 벽에서는 또 다른 전시가 열렸다. 서울대학교 미술대학 학생이었던 김정현, 김형대, 이동진, 박홍도 등 10여 명이 참여한 〈벽전(壁展)〉이 그것이다. 그들은 길거리 전시를 개최하는 이유가 '재래의 불필요하고 거추장스러운 형식과 시설 그리고 예의를 제거하고...우리들의 개성과 주장에서 오는 보다 생리적인 욕구'라고 선언문에서 밝혔다. 구습에 얽매이지 않고 젊은 충동을 발산하며 청년의 힘을 보여준 것이다.

방근택은 이 전시를 보고 「'벽전'창립을 보고-새로운 감각의 시위」라는 글을 서울신문(1960년 10월 10일)에 발표했다.[도판32] 학생들이 미술대학의 보수적인 교육에서 벗어나 '물결치는 현대예술의 과감한 참가대열에 투신'했다며 추상을 선택한 것을 높이 샀다. 캔버스에 구멍을 뚫고 판자에 철망 조각을 붙여서 재료와

116 곽아람, 「"전위의 절규"...박수근, 김환기도 응원」, 『조선일보』 2011.5.23. http://news.cho-sun.com/site/data/html_dir/2011/05/23/2011052300070.html)

[도판 32] 1960. 10. 10.
서울신문에 쓴 방근택의 벽전 리뷰

질감을 가지고 씨름한 작업들과 캔버스 천을 휘날리는 작업들을 거론하며, 일부 진부한 작업에도 불구하고 '자기 세대의 자주권'을 잡고 선배 세대가 시작한 '추상주의'라는 길을 선택했다고 평가했다.

덕수궁 담벼락에서 열린 두 전시는 많은 주목을 받았다. 국전의 보수적인 태도의 변화를 촉구하며 길거리에서 예술을 보여주는 모습은 미술계에서도 신선한 충격이었기 때문이다. 평론가 김영주는 이 전시가 혁명의 시대에 집단적으로 만든 '사월의 신화'라고 부르며 "기성세대에게 시위하는 일은 좋은 현상"이라고 평가했다.[117] 이전까지 길거리에서 대규모 전시를 본 적이 없는 언론은 이 두 전시가 야외에서 열렸다는 점에 주목하고 '우리나라 최초의 벽전시회'라고 부르며 호의적으로 보도했다. 이런 '가두전'이 프랑스 등 외국에서는 흔한 형식이며 참여한 작가들이 젊은 세대로서 '기성가치를 부정하고 모순된 현존질서를 고발'하면서 국전에 대한 도전을 시도한다는 점을 높이 평가했다.[118] 두 전시는 전통적 회화와 아카데미즘을 옹호하는 국전에 대항하여 4.19의 정신을 미술 혁명으로 승화시키려던 시도였다. 4.19가 도래했는데도 변화의 길을 가지 못하는 국전을 질타하고 있었다.

117 김영주, 「1960년도 미술계 세계무대로 진출하는 길」, 『동아일보』 1960.12.29.
118 P, 「가두전과 국전의 권위」, 『경향신문』 1960.10.10.

혁명의 추상

4.19를 기점으로 추상미술에 '혁명'이라는 개념이 덧붙혀지기 시작했다. 1960년 국전이 예외없이 논란을 빚자 일부 작가들이 4.19 시대에 어긋나는 '혁명모독의 처사'라고 비판하기도 했다. 정치적 개념과 수사가 미술에서의 구태와 새로움의 대비에 적용되고 있었던 것이다. 또한 국전의 보수적인 미술과 차별화된 미술로서 추상의 가치를 인정받을 수 있는 분위기가 무르익고 있었다.[119]

방근택도 이런 상황을 읽고 있었다. 후에 그는 회고록에서 당시 추상회화가 혁명적인 태도를 반영하고 있다는 것을 알지 못하고 정부가 담벼락 전시를 허락했다면서 "민주혁명의 열기와 더불어 바로 이 그림들(표현추상적 앵포르멜, 액션페인팅)이 '혁명 그것'이었다는 것을 알아차리지 못한 관계당국의 무지에 감사하다"고 쓴 바 있다.[120] 당시의 추상 작가들이 표면적으로는 정권을 잡고 있는 주류인 '우익에 맹종'하기는 했으나 무의식적으로는 '1950년대의 냉전사상을 예술가적 감각으로 부정, 파괴'하며 미술에서의 '추상 혁명'을 이루어냈고, 청년 작가들은 그러한 혁명 시대를 의식하며 유토피아를 지향했다고 평가했다. 그러면서 소련과 같은 사회주의 국가에서 추상화가 탄압당했던 사례를 들며 추상은 '예술상의 혁명'이라고 주장했다.

방근택의 이런 평가에도 불구하고 4.19 혁명과 한국 현대미술은 앞으로도 더 밝혀야 할 주제이다. 왜냐하면 한국은 냉전 속에서 미국을 의식해야 했고 미국은 추상을 전략적으로 활용하고 있었기 때문이다. 한국 정부의 보수적인 성향에도 불구하고 소련과 같은 국가에서 말레비치와 같은 추상 작가들이 사회주의 리얼리즘에 밀려났던 사례와 비교하기에는 복잡한 상황에 놓여있었다고 할 수 있다. 미국이 이승만을 포기하고 4.19의 성공을 도왔던 점이나 추상미술이 미국/소련으로 나뉜 정치적 환경에서 미국의 이념을 대변하는 미술 언어로 유통되던 시기에 한국에도 추상미술이 뿌리를 내리기 시작했다는 점은 분명 우연이 아니었다. 다음 장

119 같은 곳.
120 방근택,「한국현대미술의 출발-그 비판적 화단회고: 1960년의 격동 속에서」, 46.

에서 더 살펴볼 것이다.

한국현대미술가연합 창립 선언문 작성, 1960년 10월

10월 하순에 기성 미술인들도 4.19 시대의 혁명적 열기에 동참하며 새로운 단체 '한국현대미술가연합'을 출범시켰다. 이 단체가 등장하기 직전 미술계에는 이미 여러 단체들이 활동하고 있었다. 국전을 두고 양분되기 시작한 미술계에 여러 그룹과 단체가 결성되었고 그런 단체들이 일종의 세력을 이루면서 오히려 미술계의 반목을 일으키고 있다는 시각이 대두하면서 미술계의 연합을 촉구하는 목소리가 등장하곤 했다.

한국현대미술가연합은 '모던 아트' 즉 현대미술을 지향한 작가들의 모임으로 그동안 기득권이었던 대한미협과 거리를 둔 재야의 작가들이었다. 약 70여 명이 모였는데 유영국, 김병기, 김영주, 조용익, 한봉덕, 이항성, 박서보, 김창렬, 윤명로 등이 주축을 이루고 있었다.

방근택은 당시 이 단체가 만들어지기 직전의 과정을 이렇게 설명한다.

> 우리 미술계에서도 그동안에 울적해 있던 각종의 부조리한 억압에 대하여 이제는 우리 재야의 현대미술가들이 중심이 되어 무언가 국민 앞에 외쳐봐야겠다는 욕구가 너나할 것 없이 용솟았다. 그러나 막상 발기인들이 광화문의 어느 미술연구소 사무실에 일단 모여들었으나 구체적으로 우리가 어떻게 하느냐 하는 막다른 길에서, 시가행진데모 하기도 뭐하고 해서 일단 그날은 그냥 해산했으나, 여기에 참가한 화가들의 열기는 대단하였다.[121]

정치적 혁명의 소용돌이 속에서 예술가의 역할도 중요하다고 보았고 바로 한국

121 방근택,「한국현대미술의 출발-그 비판적 화단회고: 1960년의 격동 속에서」, 50.

미술계의 고질적인 문제들을 해결하는 것이 올바른 방향이라고 본 것이다. 물론 방근택 혼자 해결할 수 있는 일은 아니었다.

방근택은 이 단체의 탄생의 실무를 맡았다. 첫 모임과 10월 23일 중앙공보관에서 연 창립 전국대회의 사회를 맡았으며 선언문을 작성하여 발표했다. 뿐만 아니라 이 단체의 출범을 홍보하는 역할도 맡았다. 그는 창립대회 다음날 조선일보(10월 24일)에 「하나로 통합된 전위예술가들-현대미련 탄생이 뜻하는 것」이라는 글을 발표한다. 그러나 그는 자신의 이름을 밝히지 않고 마치 이 협회의 대변인처럼 전날 나온 선언문과 성명서를 포함해서 그 맥락을 설명하는 글을 작성했다. 그만큼 작가들과 긴밀한 관계를 유지하고 있었고 그들의 목소리가 되고자 했다.

이 선언문에서는 '전국 현대미술가의 권익을 옹호'하는 것과 '전위적인 작품활동 정신과 예술사회환경의 유대를 강화하여 미술문화의 혁신'을 도모할 것, 그리고 '국제교류에 적극 참가'하여 '현대미술의 역사적인 사명'의 구현을 강조했다. 단어의 선택이나 표현은 여러모로 혁명의 시대를 반영하고 있었다. 그는 이어진 설명에서 이 단체가 '미술의 가치기준에 새로운 질서를 세우고 미술문화가 당면한 여러 가지 혁명과업"을 목표로 하고 있으며 오랫동안 국전을 비판하던 작가들이 뭉쳐서 '집단화'를 통해 한국현대미술사에서 한 기점을 이룰 것이라고 자평했다. 이 글에는 창립대회 날 발표한 성명서도 포함되어 있는데 선언문과 마찬가지로 미술계의 혁신을 촉구하고 있다.

1)반민주적인 문화보호법을 개정하라.

2)반혁명적인 예술원을 폐지하고 권위있는 예술원을 새로이 구성하라.

3)정부의 편파적인 미술행정을 시정하라.

4)미술문화의 발전을 위하여 민주적인 기구 밑에 전국 현대미술가들
 이 기꺼이 참가할 수 있도록 국전을 개혁하라.

5)미술재료에 부가되는 부당한 고율관세를 하루속히 철폐하라.

6)문화반역자를 문화예술계에서 추방하는 입법을 요구한다.

7)미술의 국제교류에 적극 참가할 수 있는 미술행정과 아울러 외교

 적 방도를 강구하라.

8)현대미술관을 설치하라.[122]

 이 성명서와 선언문을 보면 방근택과 현대미술가연합이 지향하던 목표가 잘 드러난다. 4.19를 계기로 미술계 전반에 대한 변화를 기대했던 것으로 보인다. 조직적으로 움직이며 국전 중심의 편파적인 미술 행정을 바꾸고 미술인을 위한 전반적인 환경을 개선하고자 했으며 국제전에 참가할 수 있도록 외교적인 노력을 기울여달라고 요구하고 있었다. 한국을 넘어서 외국의 현대미술과 교류하려는 야망은 곧 가시화되기 시작했다.

베니스 비엔날레 한국관 건립 기금모금전, 1960

 현대미술가연합이 표방한 '국제교류에 적극 참여하여 현대미술의 역사적인 사명'을 구현하겠다던 다짐이 나온 지 2개월 후인 1960년 12월, 현대미협은 6회전을 열면서 '베니스 비엔날레 한국관 건립 기금모금전'을 표방하였다.[도판33] 이 전시는 전후 한국미술 작가들이 집단적이며 본격적으로 해외 진출을 시도한 첫 사례라고 할 수 있다. 추상미술 자체가 국제적 미술이었기에 언젠가 해외의 작가들과 교류해야 한다는 생각은 있었다. 직접적인 계기는 그동안 베니스 비엔날레 측에서 한국에 참가 요청을 해왔으나 초대장이 문교부 직원의 책상 속에서 잠자고 있었다는 사실이 밝혀지면서이다. 작가들은 행정의 변화가 필요하다는 인식을 공유하게 되었고 해외로 나갈 길을 찾던 작가들, 특히 현대미협 작가들은 그에 대한 변화를 촉구하는 의미에서 6회전을 기금 모금전으로 개최하게 된다.

 방근택은 '베니스 비엔날레 한국관 건립 기금모금전'에 참가한 작가들에 대해 '첨

122 방근택, 「하나로 통합된 전위예술가들—현대미련 탄생이 뜻하는 것」, 『조선일보』 1960.10.24.

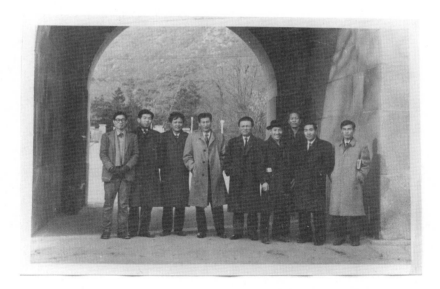

[도판 33] 1960년 12월 3일 현대미협 6회전 전시를 진열한 날.
오른쪽에서 4번째가 박서보, 5번째가 방근택이다.

단경향의 뚜렷한 예술성격'을 가지고 있으며, '센세이셔널한 영향'을 미치고 있다
며 이런 분위기 형성에 기여한다.[123] 그들의 추상미술은 '앵포르멜'이라 불리는 '절
대자유한 무형식 미학'의 발현이라며 그러한 작업을 가지고 해외로 나가는 것은 그
동안 이승만 정권에서 '봉쇄'당했던 상황을 벗어나는 것이라고 설득한다. 또한 '세
계미술의 현대전 중에서 최고 최대의 무대'인 베니스 비엔날레에 참가함으로서 국
제친선의 길을 가야한다고 주장한다. 시기적으로도 베니스 비엔날레를 비롯한 파
리, 도쿄, 상파울로의 여러 비엔날레에 한국의 현대미술이 참가해도 될 만한 질적
수준을 보여주고 있다며 '우리의 천재들을 세계에 빛낼 진실한 현대외교를 이 예술
경기에서부터 시작해야' 한다고 설파했다.

　비록 소수이기는 했으나 현대미협 작가들이 주축이 되어 베니스 비엔날레 참가
열망을 드러냈고 방근택은 그 옆에서 30여 개국이 이미 국가관을 가지고 있는 베
니스 비엔날레 참가는 세계 미술과 교류하는 중요한 기회라고 분위기를 고조시키

123　방근택, 「국제전 참가의 문 열리다」, 『조선일보』 1960.12.5.

고 있었다. 특히 일본이 이미 국가관을 가지고 있다는 정보를 제공하며 시간이 걸리더라도 한국관이 필요하다는 설득에 나선다.

베니스 비엔날레 한국관 건립에 대한 염원은 즉각 실현되지는 못했다. 그러나 개인적 자유의 표현뿐만 아니라 유사한 분야의 타 문화와도 접촉해야 한다는 사고, 그리고 국가 단위의 문화 경쟁의 장에 적극적으로 참여하려는 자세는 이후 중요한 동력이 되어 종종 국제미술에 민감하게 반응하게 된다. 한국관의 꿈은 계속 살아남았고 냉전이 끝나고 세계화가 화두가 된 1995년에야 실현되었다.

'베니스 비엔날레 한국관 건립 기금모금전' 직후인 1961년 1월 박서보는 어렵게 마련한 사비와 아시아재단의 후원으로 파리에서 열릴 예정인 〈세계청년화가대회 (Jeunes Peintres du Monde à Paris)〉에 참석하기 위해 출국한다. 몇 달 사이에 선언문과 성명서가 나왔고, 기금마련 전시에 이어서 직접 해외의 전시에 참여하는 실천력을 보인 것이다. 그만큼 해외 진출을 향한 의지가 강했다는 말이기도 하다. 그러나 박서보는 주최 측과 한국 행정당국 간의 소통과정에서 전시 기간이 변경되었다는 연락을 받지 못했고 현지에 도착한 후에야 알게 된다. 10개월 정도 지나야 전시가 개막한다는 말을 듣고 그는 현지에서 버티기로 결정한다. 이후 파리에 있던 한국 유학생 이일 등의 도움을 받으며 생활했고 고생 끝에 결국 전시를 마치고 같은 해 연말에 귀국한다. 그의 도전은 1960년대 한국작가들의 해외전시 참가의 길을 텄다고 할 수 있다. 동시에 박서보와 이일의 관계가 시작된 계기이기도 하다.

박서보는 1년 가까이 파리에 체류하며 위의 전시 이외에도 1961년 10월에 열린 파리비엔날레에 참가하면서 2개의 국제전에 참가하는 기록을 세운다. 방근택은 김병기, 김환기, 권옥연, 유영국과 함께 작가 선정을 맡았는데 심사위원 면면을 보면 박서보와 더불어 김창열, 정창섭, 장성순, 조용익 등이 선정될 수밖에 없었다.

박서보가 물꼬를 튼 이후 해외로 향한 작가들의 노력은 보다 구체적이며 집단적으로 나타났다. 정부 차원에서 파리비엔날레와 상파울로 비엔날레에 한국작가들을 보내기로 결정하면서 해외전시 참여가 더 구체화되었고 이후 어떤 작가가 한국을 대표한 것이며 누가 그 작가를 선정할 것인가의 문제가 첨예하게 대두되었다.

방근택의 국제전 참여 촉구

 방근택은 현대미술가연합이 설립되던 1960년 10월 '세계미술계'라는 용어를 사용하며 국제전 참가의 필요성을 강조한 바 있다. 파리 등 유럽에서 열리는 국제전의 존재를 알리고 그러한 국제전에 나타나는 '전위적인 성격'을 강조하며 한국도 세계미술계에서 고립되지 않기 위해 적극적으로 참가해야 한다고 주장했다.[124] 그러면서 방법론으로 '전위 미술가들의 집단적인 움직임'을 권유했으며 향후 현대미술가연합을 기반으로 국제전에서 고립되지 않도록 적극적으로 추진할 것이라고 강조하기도 했다. 이런 주장이 나온 지 몇 달 되지 않아 박서보가 파리로 출국했다는 점은 주목할 만하다.

 사실 방근택은 1958년 미술평론가로 데뷔할 때부터 지속적으로 한국의 현대미술은 국제적 미술과 교류해야 한다는 관점을 견지해왔다. 앞서 언급했던 「회화의 현대화문제」(1958)에서 그는 한국의 작가라면 국내의 좁은 서양화 전통에서 벗어나 '현대의 국제적 균형감각의 섭취를 주저하지 말아야 할 것'을 주장하며 2차 세계대전 이후의 국제 현대회화를 설명한 바 있다. '현대미협'의 전시와 작업을 추상으로 이끌어 간 것도 그것이 국제적 조형언어라고 믿었기 때문이며 전시 평에서도 '오늘의 문제에 직면한 작가가 국제적 조형언어를 각기의 창조적 근원에서 발언'하는 것이라고 정당화했다.

 방근택의 적극적인 해외 진출 필요성의 주장, 그리고 그러한 주장을 실천으로 옮긴 박서보, 그리고 문교부 등을 돌며 해외 진출의 기회를 찾던 김창열 등의 모습이 낯선 장면은 아니다. 이미 김환기, 남관 등은 1950년대부터 파리를 시작으로 외국으로 진출하고 있었다. 청년 작가들이 그 대열에 합류하기 시작하면서 그 수가 늘기 시작했을 뿐이다. 이후 해외 진출도 파리 비엔날레와 상파울로 비엔날레 뿐만 아니라 유학을 가는 경우도 있었고 일부 작가는 미국으로 방향을 바꾸고 현지에 정착하기도 했다.

124 방근택, 「하나로 통합된 전위예술가들—현대미련 탄생이 뜻하는 것」, 『조선일보』 1960.10.24.

그러나 정작 방근택은 평생 해외로 나갈 기회를 얻지 못했다. 그럼에도 불구하고 국내와 외국의 작가들의 정신적 교류의 장으로서 현대미술의 가치는 그의 신념의 일부였다. 1961년에 쓴 「기대되는 한국전위미술」에서는 파리비엔날레와 베니스 비엔날레를 언급하며 '각국 화가들의 독특한 민족성의 개성을 살리고...질적인 경쟁을 하는 마당'인 외국의 대형 미술제들은 '미술의 올림픽'으로서 '각국을 대표하는 청년 미술가들의 꾸밈없는 자기발간에서 공통된 인간의 본질을 추구'하는 장이라고 소개했다. 1961년 파리비엔날레 준비과정을 거론하며 서구와 동아시아의 작가들이 만나서 전시하는 국제전은 '세계적인 접촉에서 얻는 새로운 이질의 영양을 구하고 있는 것'이며 해외 전시에 참가하는 한국작가도 단순히 참여하는 것에 의미를 둘 것이 아니라 자신의 예술적인 가치를 어떻게 드러내느냐가 중요하다고 강조했다.[125]

국제미술에 대한 관심은 물론 방근택만의 것은 아니었다. 김영주, 김병기 등 서구의 모더니즘 미술을 추종한 평론가들에게서도 찾아볼 수 있다. 김영주는 1960년 한 글에서 4.19의 정신을 강조하는 한편 다음과 같이 주장하기도 했다.

> 국제적인 테두리에서 문명사회의 온갖 상황을, 인간이 지니는 모든 반영을 실현하는 현대미술의 찬란한 행진에로 이르는 문을 열자. 우리들이 할 일은 현대의 미술가로서 세계의 조형언어와 통하는 길을 만드는 데 있는 것이다.[126]

한국의 앵포르멜, 1957-1961

방근택이 그토록 옹호했던 앵포르멜(Art Informel)은 어떻게 한국에서 그 용어와 개념을 확립하게 되었을까. 정리해보면 한국의 앵포르멜은 일본과 미국에서 발

125 방근택, 「기대되는 한국전위미술」, 『서울일일신문』 1961.3.7.; 『미술평단』(1993.4) 재수록, 25-26
126 김영주, 「1960년도 미술계 세계무대로 진출하는 길」, 『동아일보』1960.12.29.

간된 잡지를 통해 접한 프랑스의 앵포르멜 미술과 미국의 추상표현주의(Abstract Expressionism)가 혼합되어 토착화된 것이다.

프랑스에서는 1940년대 중반부터 50년대까지 장 뒤뷔페, 장 포트리에, 볼스, 피에르 술라지 등이 표현적 추상을 펼쳤으며 붓 자국을 강조하는 '타쉬즘(Tachisme)'이나 조르주 마티유가 말한 '서정적 추상' 등을 통틀어 앵포르멜 미술이라고 불렀다.

일본의 오사카를 중심으로 활동했던 요시하라 지로와 그의 제자들은 1954년경 구타이 그룹을 만들고 흙, 종이, 물감 등의 재료와 직접적인 신체 접촉과 행위를 통해 퍼포먼스와 회화를 시도한다. 요시하라는 프랑스 앵포르멜을 이론화한 미셸 타피에와 우편을 주고받기도 했으며 조르주 마티유는 일본에 와서 회화 퍼포먼스를 선보이기도 했다. 이후 타피에는 일본을 방문하여 요시하라와 만났으며 도쿄에서 전시 〈세계현대미술전(Contemporary World Art)〉(1957, 브리지스톤 미술관/요미우리 신문주최)를 기획하며 일종의 정신적 연대를 형성한다.

행위로서의 회화는 이미 1940년대 후반 미국의 잭슨 폴록 등이 시도하고 있었고 그런 작업을 '액션 페인팅'이라고 부른 해롤드 로젠버그의 글은 1952년 '아트뉴스'지에 소개된다. 따라서 구타이 작가들이 그룹을 만든 1954년이면 이런 정보가 일본에도 알려졌다고 보아야 할 것이다. 어쨌든 구타이 그룹 작가들이 회화와 행위를 접목시키고 유럽 미술계는 그들을 앵포르멜 미술의 맥락에서 소개하기 시작하면서 '일본 앵포르멜'이라는 타이틀을 얻게 된다. 그런 과정에서 일본 미술계에 프랑스와 미국의 추상미술이 대거 소개되었고 미술 잡지에 실리곤 했다. 일본의 잡지 『미즈에(Mizue)』나 『미술수첩(BT)』은 대표적인 잡지로 한국에 수입되어 추상미술의 확산을 알리게 된다. 이외에도 미군과 미공보원을 통해 들어온 『TIME』이나 『LIFE』지 등도 잭슨 폴록을 위시한 미국의 추상표현주의 작가들에 대한 정보를 제공했다.

한국의 앵포르멜은 그 시기를 1957-1961년으로 본다. 1957년은 일본에서 타피에가 기획한 〈세계현대미술전〉이 열린 해이자 프세티 교수가 한국을 대표하는

현대미술 작가들을 선정하기 위해 한국에 온 해이며 〈현대작가초대미술전〉이 조선일보에서 개최되기 시작한 해이다. 그리고 1961년은 5.16이 발발한 해이자 국전에 추상미술이 등장하고 있던 시기였으며 박서보가 파리에서 전시를 마치고 돌아온 해이다.

6.25가 종료된 이후 일제 강점기의 것을 답습하거나 그 연장선에 있던 미술을 뒤로 하고 1957-1961년 사이에 추상을 향한 움직임이 나타났으며 본격적인 앵포르멜이 확산되다가 국전에까지 추상의 바람이 불었다고 할 수 있다. '현대미협' 작가들의 집단적 움직임과 방근택의 열정적인 추상미술 전도는 1958년 본격적으로 전개되었고 '현대미협' 4회전은 이후 추상미술의 확산을 알린 계기로 평가받는다. 그러나 1961년 말이 되면 추상미술이 보편화되어 국전에도 나타날 정도가 되었으며 식상하다는 반응을 얻기 시작한다.

그러나 이런 기존의 시각을 반박하는 연구도 나오고 있다. 광주를 중심으로 활동한 강용운과 양수아는 일제 강점기 일본에서 유학한 작가들로 일본에서 유럽의 현대미술을 배우고 돌아와 1948년부터 비구상 작업을 시도하고 있었다는 것이다.[127] 이런 주장을 뒷받침하는 것은 바로 1945년 2차 세계대전 직전까지 유럽의 미술은 초현실주의를 중심으로 추상적 회화와 조각이 전개되고 있었기 때문이다. 장 아르프, 호앙 미로 등 초현실주의 작가들의 1930년 전후의 작업에는 이미 추상적 형태들이 나타나고 있었다. 따라서 유럽의 미술 정보를 손쉽게 입수할 수 있었던 일본에서 광주 출신의 두 작가가 그 영향을 받고 해방 후에도 추상적인 작업을 이어가고 있었을 가능성도 있다. 만약 서울 중심의 화단에서 '현대미협' 작가들과 방근택을 중심으로 서술된 서사에 광주지역의 작가들이 소외되었다면 향후 더 면밀히 들여다 볼 필요가 있을 것이다.

1950년대 앵포르멜은 다양한 표기를 거치며 정착되었다. 그중에는 '앙-훌멜', '앙휠메', '앙호르멜', '앵포르멜', '앙 포루멜', '앵훠르멜', '앙훠르멜', '안휠멜' 등

127 김허경, 「한국 앵포르멜의 '태동 시점'에 관한 비평적 고찰」, 『한국예술연구』 14(2016), 120-121

이 있다. 누가 먼저 이 개념과 용어를 썼느냐는 계속 파악해야 할 과제이다.

지금까지는 김영주가 1956년 몇 개의 글에서 앵포르멜을 언급한 것이 첫 사례라고 할 수 있다. 당시 현대미술의 방향을 언급하면서 전후 표현주의를 '신표현주의'라고 부르며 추상 의식을 반영한 '비형태' 미술인 '앙휠메'를 언급한 바 있다.[128] 이경성은 1957년 제1회 〈현대작가초대미술전〉을 평하면서 '다다'와 더불어 '안휠멜'을 각각 근대와 현대미술의 사례로 들고 있다.[129] 이 용어의 의미에 대해서는 설명하지 않고 있으나 현대미술의 가치 중에서 '부정'과 '저항'을 설명하며 사용하고 있다. 양수아도 상경하여 같은 전시를 보고 한 언론에 기고한 글에서 '앙 포루멜'을 언급하며 민족성과 사회성을 확보한 새로운 미술을 촉구한 바 있다.[130]

따라서 방근택이 1958년 3월 11일자 자신의 평론이 '앵포르멜'이라는 단어가 처음 사용된 사례라고 생각했던 것과 달리 사실은 그보다 앞서서 이미 언급되고 있었다.

이외에도 『신미술』 9호(1958년 6월)에는 권옥연의 「앙호르멜에 위치하고 싶어」라는 글이 실렸고, 김병기는 1959년 조선일보의 제3회 〈현대작가초대전〉을 계기로 쓴 평문에서 한국미술을 세계미술과 그 관계를 설정에 대해 설명하면서 서구미술을 도입하며 갈등을 빚어온 한국의 상황에서 최근 추상미술인 '앵휠르멜'을 언급하는데 전후에 등장한 새로운 추상미술 '앵휠르멜'과 '프리미티비즘'이 불안해 보인다고 진단한 바 있다.[131] 앵포르멜이 과거의 미술을 고정관념으로 보고 그에 대한 부정으로서 등장했다면서 그러한 미술을 그대로 수용하는 것은 "앵휠르멜'의 기본태도에서 벗어나는 것'이라며 과거를 부정하려는 태도 없이 단순히 기법을 배우는 선에서 수용하는 태도의 문제를 지적하기도 했다.

박서보는 파리에서 1961년 귀국한 후 파리에서 본 '앙휠르멜'이 포화상태에 이르렀다면서 이미 제도권으로 들어갔다는 것을 알렸다. 그러나 한국에서 추상미술

128 김영주, 「현대미술의 방향-신표현주의의 대두와 그 이념 (상)」, 『조선일보』 1956.3.13.
129 이경성, 「한국현대미술의 이정표, 현대작가초대미술전평 (상)」, 『조선일보』 1957.11.27.
130 양수아, 「중앙화단에 제언-한 지방화가로서」, 『조선일보』 1957.11.30.
131 김병기, 「회화의 현대적 설정문제, 한국미술과 세계미술」, 『동아일보』1959.5.30.

의 현대성을 확보하고 있는 앵포르멜을 포기하지는 않는다. 그는 앵포르멜의 포화는 "추상자체 속에 있는 내적 모순 때문"이지 구상이 다시 돌아와야 한다는 의미는 아니라고 주장한다.[132] 즉 추상 이후의 새로운 미술을 대기하고 있는 과정이지 과거의 구상미술로 회귀해서는 안된다는 취지였다.

앵포르멜의 다양한 표기만큼이나 추상미술은 빠르게 유행처럼 확산되었고, 추상의 정신성, 또는 특별한 의식의 전환을 강조하기보다는 서로 형식적 모방에 몰두하며 막다른 골목으로 가고 있었다. 그러니 1962년 방근택이 한국 추상미술이 5-6년 사이에 의미있는 발전을 보여주었지만 서로 모방하기 시작하면서 그 동력을 상실하고 있다고 진단한 것도 무리는 아니었다. 그는 작가들이 서로 무의미하게 모방하고 있으며 정작 어느 방향으로 갈지 길을 헤매고 있다며 '반성과 재검토의 시대'에 도달했다고 진단했다.[133]

앵포르멜 홍보, 1960-61

추상미술이 확산되고 있었으나 앵포르멜이라는 단어의 유통에 거부감을 가진 이들도 있었다. 그중의 한 명이 바로 김환기이다. 김환기는 1956년부터 1959년까지 파리에 체류하며 프랑스 현대미술의 변화를 확인한 바 있다. 그는 파리에서 돌아온 직후 쓴 한 글에서 한국에 '엥포르멜'이라는 용어가 유행하고 있으나 자신이 파리에서 본 바로는 아직 '시험과정'이며 '불가사의하고 기괴한 일'로서 '하나의 조류'로 끝날 우려가 있다고 진단했다.[134]

반면에 방근택은 열심히 앵포르멜을 설파했다. 그중에서도 논문 형식의 「현대미술과 엥포르멜 회화」는 공교롭게도 김환기의 글이 실린 책 『현대예술에의 초대』 (1961)에 같이 수록되었는데 이 글에서 김환기와 달리 앵포르멜을 중심으로 세계

132 「일요대담: '앙훠르멜'은 포화 상태」(박서보와 한일자의 대담), 『경향신문』, 1961.12.3.
133 방근택, 「모방의 홍수기」, 『민국일보』 1962.5.28; 『미술평단』(1993.4) 재수록, 28.
134 김환기, 「입체파에서 현대까지」, 『현대예술에의 초대』, 현대사상강좌 시리즈 4권, 동양출판사, 1963, 209-211

현대미술을 설명해야 한다고 주장했다. 그는 서양에서는 추상미술이 1930년경부터 집단적으로 나타나기 시작했다며 스스로 '순수한 조형'과 '새로운 형식화'를 추구하며 '내적 경험'에 호소하는 것이 바로 앵포르멜이라고 보았다. 그리고는 뒤뷔페, 포트리에, 볼스 등을 언급하며 그들의 미술에 '통절한 인간상'과 '깊은 고백'과 더불어 '생명적 비약'이 담겨있다고 평가했다.

이 논문에서 그는 앵포르멜의 핵심을 이렇게 정리한다.

> 절연된 백지의 마당에서 새로운 조형수단이 낳아졌으나 여기에서는 그 순수한 백지위에 인간의 가장 순수한 창작의 작용을 밀어 나아갈려는 것이다. 인간이 살고 있다하는 이 느낌은...말로서나 모양으로서나 나타내기란 거의 불가능한 것이다. 그것은 연속적이며, 유동적이며 무한정한 감동 위에 성립되어 있는 것이다. 그칠 바를 모르며 멈추는 점에서 귀착하는 것은 아니다. 멈춘다는 것은 죽음이며 어디까지나 움직이고 연속하여 넓혀나가는 데에 살고 있는 것의 감동을 볼 수 있는 것이다.[135]

방근택에게 앵포르멜은 보이지 않는 정신을 시각적으로 표출한 것이자 서양의 미술이 스스로 진화하면서 도달한 '일종의 종합적인 예술형식'이었다. 그는 앵포르멜이 유럽에 고착된 지역적 운동이 아니라 미국과 일본의 사례가 보여주듯이 여러 문화권에서 보편성을 획득할 수 있다는 기대도 품었던 것 같다. 그래서 지역의 '풍토성이나 민족성'이 자랄 수 있는 여지가 있다고 보고 한국에서의 앵포르멜의 가능성을 이렇게 설명한다.

> 우리 한국의 경우에서 생각해 보자면 직접적 파악의 기반이나 직각적 감수성의 경향은 동양적인 특성의 하나로서 전통 속에 뿌리 박혀져 있

135 방근택, 「현대미술과 엥포르멜 회화」, 『현대예술에의 초대』, 현대사상강좌 시리즈 4권, 동양출판사, 1963, 379-380.

는 것이다. 그들 작가들이 가장 관심을 기울이고 있는 것이 바로 동양의 서예이며 또 수묵화인 것이다. 거기에는 공간을 자유롭게 달리며 무한 적인 유동이 직관적인 형식으로서 생생히 움직이고 있기 때문에 그들은 지극한 애착심을 보여주고 있는 것이다. 특히 초서나 파묵산수와 같은 묘법에 대해서는... 우리의 민족적인 것 전통적인 것이 더욱 더 순수하 게...가장 현대적인 양상에 있어서 발현시킬 수 있는 가능성....한국적인 체질과 내용을 실을 수 있는 것....적어도 현대적 형식중에 있어서 이 입 장이야말로 가장 자연스럽게 그리고 역사적 회화전통의 단층을 비약적 으로 뛰어넘고 우리가 서구적인 것과 동양적인 것과의 결부되는 그 접 점으로서 우리들의 노력의 중심목표가 되는 것이겠다.[136]

요약하면 앵포르멜은 한국의 서예와 수묵화와도 연결될 수 있으면서 현대적 조형성을 가지고 있어서 동양과 서양이 만나는 접점으로서 타당하다고 평한 것이다.

『현대예술에의 초대』, 1961

방근택과 김환기의 글은 대략 1959년 말에서 1960년 사이에 쓰여졌다. 그러나 그들의 글이 실린 이 책『현대예술에의 초대』는 그로부터 다소 시간이 흐른 1961 년에 발간되었고 이후 여러 번 인쇄되었다.

원래 이 책은 〈현대사상강좌〉 시리즈로 기획된 것으로 총 10권중 4권에 해당한 다. 이 시리즈는 전후 한국에서 국가적 정체성을 모색하던 시기에 철학, 예술, 종 교, 사회, 법률, 과학 등 여러 주제를 10권의 책으로 출판한 것이다. 앞서 설명했 던 '현대성'이라는 화두를 여러 분야에 접목시켜 나온 시리즈라고 할 수 있다. 전 체 편집지도위원은 김기석, 김형석, 백철, 성창환, 이어령, 이종진, 황산덕이며 각 권마다 수많은 필자들이 참여했다.

136 방근택, 「현대미술과 엥포르멜 회화」, 389-390.

『현대예술에의 초대』는 미술뿐만 아니라 예술 전반을 다룬 것으로 이어령이 기획한 것이다. 다시금 방근택과의 인연을 확인할 수 있는 부분이다. 이어령은 머리말에 이 책의 방향을 설명하듯 「하나의 초대장」이라는 짧은 글을 싣는데 예술이 없는 문명은 비극이며 타락의 시대라고 강조한다.

> 우리는 나르시스의 전통을 기억하고 있다. 열오른 미소를 머금고 아름다운 호면에 어리는 자신의 얼굴을 언제고 들여다 보고 있던 나르시스의 그 행복한 비극....예술은 설명하기 전에 이간 그것의 운명을 비쳐준다. 그러나 이 반영된 인간(예술)은 이미 새로운 인간생활을 창조해 주고 있다....[예술을 이해하지 못하는 시대는]...희망없는 타락만이 사막을 이룰 것이다....그 악몽과 같은 가상이 지금 실현되고 가고 있다...

이 〈현대사상강좌〉 시리즈는 전례가 없던 규모로 전문가들의 논문들을 수록했다는 점에서 주목을 받았다. 그만큼 새로운 국가가 출범하고 전쟁이 끝난 사회에서 교양있는 시민을 길러내기 위해 지식인들이 각 방면에서 재건의 방향을 제시하는 것이 중요하다는 판단을 했던 것 같다. 그런 기획의 의미를 인정받아서 제1회 한국출판문화상을 수상했고 1960년대 내내 신문의 1면에 광고와 수상을 홍보하며 판매되었다. 1970년에는 도서관협회가 선정한 우량도서로 선정되기도 했다.
　그러나 저자들은 대부분 일제 강점기와 해방 공간에서 성장한 지식인들이었다. 그들이 글에서 강조한 현대는 제국주의 시대의 교육이 낳은 관점, 즉 서양의 근대에 토대를 둔 현대였다. 따라서 이 시리즈는 유럽의 근대가 다시금 한국의 근대를 설정하는 배경으로 수용되는데 기여한 셈이다. 이런 시각은 전후 한국사회의 중심으로 자리를 잡는다. 위의 글에서 이어령이 그리스 신화의 '나르시스'를 통해 인간과 예술의 관계를 설명했던 것처럼 서양의 지식과 인식론을 체화하는 태도는 지식인 사회에서뿐만 아니라 교양서, 그리고 교육제도 내에서 계속 확산되었고 한국의 근대성 담론의 기저에 단단히 자리를 틀게 된다.

4장

냉전 시대의 추상미술과 평론가의 역할

냉전 시대의 추상미술

1950년대 후반 이후 한국미술계에 '모던아트' 또는 '현대미술'이라는 용어와 개념이 유통되는 동안 방근택은 적극적으로 그 현대성을 추상미술로 이해하고 주창했던 사람 중 한 명이다. 그래서 '추상미술의 전도사'라고 불리기도 한다. 방근택의 현대미술론은 예술가의 자율성과 주체성을 통해 보편적인 예술의 언어를 구체적이며 특수한 자기표현으로 승화시켜야 한다는 것에서 출발한다. 예술가의 자아, 즉 주체의 의식을 강조하고, 미술의 역사적 흐름과 변화에 머무르는 것이 아니라 스스로 생각하는 능력을 통해 주체적으로 그리고 자유롭게 길을 찾아가야 한다고 강조했다. 창작자는 '그림장이'라는 특정 분야에 몰두하기보다 '생각하는 인간'으로서 '전 세계에 대항하는 개척' 정신과 '존재로서의 온 자유'를 지향하며 예술의 '좁은 문'을 향해가야 한다고 주장한 것이다.

그의 주장이 시대적으로 탄력을 받을 수 있었던 것은 당시 정치적 지형이 추상미술에 우호적이었기 때문이다. 특히 뉴욕에서 시작된 미국의 추상표현주의는 냉전 시대 미국의 얼굴과도 같았다. 1942년경 유럽의 아방가르드 작가들이 나치와 2차 세계대전을 피해 뉴욕으로 오면서 유럽식 모더니즘의 가치는 미국의 젊은 예술가들에게도 확산되었다. 그 결과가 바로 '액션 페인팅' 즉 추상표현주의라고 불리는 미국 미술의 출현이다. 1940년대 아쉴 고르키 (Ashile Gorky) 등 유럽 출신의 작가를 중심으로 전개되다가 어느 정도 응집된 형태로 전시에 소개되기 시작한 것은 1951년 레오 카스텔리 (Leo Castelli)가 기획에 참여한 〈9번가 전시(9th Street Show)〉에서부터이다. 이 전시에는 추상표현주의 작가들, 특히 잭슨 폴록과 윌렘 드 쿠닝의 작업이 소개되었다.[137] 이후 1950년대를 거치면서 마크 로스코 (Mark Rothko), 바넷 뉴만(Barnett Newman) 등으로 넓혀갔고 잭슨 폴록의 영향을 받은 헬렌 프랑켄탤러 (Helen Frankenthaler), 프랑켄탤러의 영향을 받은 케네스 놀랜드 (Kenneth Noland) 등이 생 캔버스에 얇은 물감을 바르며 '색

137 Dore Ashton, *The New York School: A Cultural Reckoning*, Berkeley: University of California Press, 1992 참조.

면회화'를 출범시켰다.

이들의 작업이 미술관뿐만 아니라 국제전시에서 추상의 바람을 일으키기는 했으나 그 과정은 순탄하지 않았다. 보수적이었던 미술계는 추상미술의 형태 파괴를 두려워하고 있었다. 정치인들도 추상미술의 혁신성이 사회적으로 전복적이며 미국의 이해에 위협이 될 수 있다고 보았다. 동시에 현대미술의 고유한 특성을 내셔널리즘의 언어로 판단하는 것은 소련의 사회주의 정권과 독일의 나치 정권이 사용했던 전체주의 방식과 유사하다는 비판이 미술계 내부에서 대두되었다.

급기야 미술관장들을 비롯한 주요 인사들이 추상표현주의를 옹호하는 글을 발표하게 된다. 뉴욕현대미술관(MoMA)의 관장이었던 알프레드 바 (Alfred H. Barr Jr.)가 1952년 「모던 아트는 공산주의적인가?(Is Modern Art Communistic?)」라는 에세이를 뉴욕타임즈 매거진에 기고한 것은 그런 배경 때문이다. 그는 미술과 이념의 결합이 불가피했던 당시에 현대미술이 위협을 받자 '예술가의 자유를 억압하려는 것은 전체주의 국가에서나 하는 일이다'라고 주장하며 소련과 나치하에서 벌어진 탄압을 거론하며 강하게 변호하기도 했다. 냉전이 심화되고 이념의 공포가 미술에 드리우자 적극적으로 분위기를 바꾸고자 한 것이다.

그의 이런 노력은 미술계뿐만 아니라 정부의 공감을 얻었고 빛을 보기 시작했다. 1958년 뉴욕현대미술관이 기획한 〈신미국회화(The New American Painting)〉는 추상표현주의가 제도권으로 진입했다는 증거였으며 유럽 순회전을 떠나면서 미국 추상표현주의를 홍보하는 창구가 되었다. 그렇게 1950년대 미국적 추상미술은 자유로운 예술가를 후원하는 민주주의의 표상으로 자리잡고 있었다.

미국에서 추상표현주의가 등장했다면 유럽에서는 앵포르멜이 전쟁의 상흔을 '비정형'의 미학으로 승화시키고 있었다. 두 미술사조는 추상미술이라는 점에서 유사했으나 형성된 배경은 달랐다. 앵포르멜은 1930년대부터 이어진 초현실주의의 유산과 2차 세계대전을 겪으며 피폐해진 정신을 회복하기 위한 몸부림에서 출발했던 반면에 추상표현주의는 유럽의 초현실주의 전통과 미국의 낙관적인 미래에 대한 기대가 만나서 도출된 미술이다. 그럼에도 불구하고 두 사조를 연결하는 끈은 역

시 유럽 모더니즘 미술의 정신이다. 개인의 자유로운 표현과 아방가르드 정신을 존중하는 근대적 태도가 미국에 토착화되는 과정에서 나온 것이 추상표현주의였다.

배경은 달랐으나 미국, 프랑스 등 자유주의 진영에서 명칭이 다른 추상미술이 국제적으로 확산되기 시작하자 종종 국가적 차원의 지원을 통해 이데올로기의 타당성을 드러내는 창구로 활용하기도 했다. 사회주의 리얼리즘을 표방한 소련이나 중국의 미술이 재현적 이미지에 공을 들이던 시대에 형상이 없는 미술, 즉 추상미술은 그에 대한 대항마가 된 것이다. 동시에 추상미술은 국가의 후원하에서 정치적 지형을 따라 빠르게 국제적 연대를 도모할 수 있었으며 주류 미술계로 진입하게 된다. 1960년 베니스 비엔날레에서 장 포트리에(Jean Fautrier), 한스 하르퉁(Hans Hartung)과 같은 작가들이 그랑프리를 수상한 것은 대표적인 사례이다. 1963년 상파울로 비엔날레에서는 미국의 추상 작가 아돌프 고트리브(Adolpf Gottlieb)가 대상을 받기도 했다.

따라서 일본 잡지에서 발견한 '앵포르멜'이 표현적 추상을 일컫는 용어로 한국에 자리를 잡기는 했으나 이미 한국이 미국의 정치적, 경제적, 문화적 영향권에 들어간 상황에서 추상미술의 확산은 미국 주도의 전후 냉전 이데올로기 하에서 촉진되었다고 할 수 있다. 앞에서 살펴보았듯이 한국미술에서 '현대성'을 모색하던 시기에 한국에 온 전시들, 〈미국현대회화조각 8인전〉(1957), 〈인간가족전〉(1957)은 모두 미국이 정책적으로 세계의 우방국가에 보낸 순회전들이었으며 미국을 중심으로 인류애와 민주주의의 가치를 전파하고 있었다. 그러니 미국의 우방 한국은 그 순회 과정에 빼놓을 수 없는 공간이었던 것이다.

방근택의 입지

1950년대 말 방근택은 이런 상황을 파악하고 있었을까? 그는 미국공보원에서 정보를 얻고 주한 외국인들과 교류하면서도 추상미술의 확산이 냉전 이데올로기의

작용 속에서 이루어졌다는 큰 그림을 보지는 못했던 것 같다. 자신의 사는 시대를 분석할 수 있는 시각은 청년 방근택에게 아직 부족한 부분이었다. 대신에 그는 해외의 동향을 차곡차곡 정리하며 국내에 소개하고 있었다. 방근택은 1960년 베니스 비엔날레에서 장 포트리에 등의 수상 소식을 접하고 앵포르멜이 '무형식의 미학'으로서 '마침내 현대의 세계미술을 정복'했으며, 새로운 세대인 알베르토 부리 (Alberto Burri)와 로베르토 크리파(Roberto Crippa) 등이 등장하여 회화, 조각 등 기존의 장르를 해체하려고 시도하는 한편 '휴머니즘'을 이끌고 있다며 추상미술의 국제화를 지지하고 있을 뿐이었다.[138]

방근택의 추상미술 전도는 이미 정치적으로 우호적인 지형에서 출발했고 1940-50년대 외국 작가들의 작업을 잡지에서 볼 수 있었기에 그 의미를 파악하고 알리는 것은 크게 어려운 일이 아니었다. 이미 서양철학을 통해 인간의 존재 가치에 대해 배웠기 때문에 그 존재의 자유를 표현하는 추상미술은 매력적이었을 것이다. 그러나 그러한 가치를 아는 사람은 소수였고 특히 작가들에게는 더욱 그러했다. 따라서 자연스럽게 그의 역할은 한국 미술계가 그러한 관점을 수용할 수 있도록 설득하는 것이었다. 바로 이 지점, 한국의 작가들에게 추상미술의 가치를 알리고 설득하는 과정이 바로 1960년대 초까지의 그의 역할이었고 그는 현대미협 작가들과 그 주변의 청년들을 대상으로 그 역할을 충실히 수행한 것이다. 다행히도 그가 어울렸던 작가들은 새로운 예술을 실험할 만한 배짱과 도전정신을 갖추고 있었다.

방근택이 냉전 구도와 추상미술의 연관성을 파악하기 시작한 것은 1970년대로 보인다. 그러나 그가 본격적으로 자신의 평론이나 글에서 이런 맥락을 언급한 것은 그가 사망하기 직전인 1991년경이다. 이미 소련이 붕괴되고 냉전이 종말을 고하던 시기였다. 당시 쓴 회고록에는 처음으로 냉전 시대의 맥락에서 한국 추상미술을 해석하고 있다. 자신이 추상을 설파하던 때로부터 30년이 지난 시점에서 그

138 방근택, 「현대예술은 어디로: 정착 모르는 대담한 실험정신」, 『한국일보』 1960.9.21; 『미술평단』(1993.4), 13-14.

는 냉전 시대의 불안한 상황을 이미지의 파괴를 통해 승화시킨 것이 바로 추상이라는 주장을 내놓는다.[139]

그의 관점은 1980-90년대 미국에서 나오기 시작한 수정주의 미술사와 유사하다. 미국학자들은 1960년대 말 이전에 전개된 미국의 '문화 냉전'을 설명하며 추상표현주의 작가들의 의도와 상관없이 그들의 미술이 미국의 냉전 이데올로기에 활용되었으며 CIA 등 국가기관이 개입했다는 것을 밝혀낸 바 있다. 서지 길보(Serge Guilbaut)의 『How New York Stole the Idea of Modern Art: Abstract Expressionism, Freedom and the Cold War(뉴욕은 어떻게 현대미술 개념을 훔쳤나: 추상표현주의, 자유 그리고 냉전)』(1983)을 시작으로 이후 프란시스 손더스(Frances S. Saunders)의 『The Cultural Cold War(문화적 냉전)』(1999), 그리고 최근까지 문화 냉전은 계속 연구되고 있다.

냉전 시대의 한국 추상미술에 대한 연구는 최근 국내에서 조금씩 등장하고 있다. 한 연구를 보면 1950년대 말부터 한국에 나타난 여러 현상에 주목하며 미국공보원의 역할, 1957년 한국에서 열린 〈미국현대회화조각8인전〉에서 소개된 미국 추상표현주의, 미국과 한국의 대학교류, 한국 작가들의 미국 연수 등은 미국미술이 한국에서 우호적으로 수용되고 안착하는 데 기여했다고 주장한다.[140] 사실 1950년대 이후 한국의 현대미술은 미국미술과의 관계를 빼고 설명하기 어렵다. 단순히 미국미술을 수용했는가 아닌가의 차원이 아니라 한국 작가들은 미국으로 유학과 이민을 떠날 정도로 미국을 새로운 미술의 중심지로 간주하기 시작했다. 그리고 미국의 한국에 대한 문화적 지원 속에서 미국의 현대미술은 냉전 시대 내내 한국에서 서양 현대미술의 첨단으로 인식되곤 했기 때문이다.

139 방근택, 「한국현대미술의 출발-그 비판적 화단회고: 1960년의 격동 속에서」, 46.
140 이상윤, 「문화냉전 속 추상미술의 지형도: 추상표현주의의 전략적 확장과 국내 유입 과정에 관하여」, 『통일과 평화』 10/2(2018)

냉전 시대의 미국의 문화정책

미국은 1941년경부터 국제관계에서 문화의 역할이 중요하다고 보았고 전후 한국에도 그 연장선에서 적용하기 시작했다. 특히 엘리트들의 교류와 지원을 통해 연결고리를 확대하곤 했다. 예술인들에게는 물질적인 지원을 하고 미국이 지향하는 가치와 문화를 보급할 수 있는 미국인을 한국에 보내기도 했다.

1950년대 냉전 구도가 확고해지면서 미국은 한국을 공산주의의 확장을 저지하는 교두보이자 미국의 지원하에 모범적인 국가로 만들기 위해 여러 방면에서 개입하고 있었다. 한국은 혼란한 상황에도 불구하고 정치, 경제, 사회, 문화적으로 새로운 국가로서 정체성을 세워야 하는 시기였으며 미국은 그러한 환경을 파고들어 다양한 채널을 통해 미국의 영향력을 확산하고 있었다. 6.25이후 외교관부터 기자까지 다양한 인물들이 국내에 들어왔는데, 그들과 한국인들의 소통은 이질적인 문화가 충돌하지 않도록 상황을 완화시킬 수 있는 중요한 창구였다.

앞에서 살펴보았듯이 1950년대와 1960년대 주한 미국공보원은 미국의 우호적 이미지를 구축하고, 미국문화에 대한 호의적 태도를 형성하기 위해 다양한 프로그램을 운영했다. 이 기관은 미국이 추구하는 '근대 자유국가'를 만들기 위해 한국인의 심리적 변화가 필요하다고 보고 통일된 의식, 자부심, 경제적 성취감, 근대적 개인관 등을 고취하고자 했으며 그 수단으로 한국의 엘리트를 집중 관리하기도 했다. 이때 선정된 엘리트들은 미국의 정책에 회의적인 사람들, 미국에 대한 정책 형성에 영향을 미치는 인물들로 주로 교수, 학생, 언론인, 공무원, 기타 시민사회와 문화 분야의 지도자, 국회위원 등이다.[141]

미국은 주한 미국대사, 유엔군 사령관, 한국을 방문한 미국인 전문가 및 풀브라이트(Fulbright) 기금을 받은 교수 등을 활용하기도 했다. 미술 분야에서는 〈한국현대회화〉전 작가 선정을 위해 한국에 왔던 엘렌 프세티, 한국에서 활동하면서 적극적으로 모더니즘 미술을 설파했던 마리아 핸더슨과 그의 남편 그레고리 핸더슨

141 허은, 「1960년대 미국의 한국 근대화 기획과 추진」, 『한국문학연구』 35(2008), 204-207.

등은 모두 그런 맥락에서 등장한 인물들이라고 할 수 있다. 미국공보원이나 국무부 또는 미국대사관을 통해 한국에 왔던 그들은 단기 또는 장기간 한국에 머무르며 활동을 했고 국내의 대학에서 특강이나 강의를 하는 경우도 많았다. 미국에서 성공한 중국계 작가 동 킹맨 (Dong Kingman, 1911-2000)은 미국 국무부 초청으로 1954년 5개월간 문화대사로 파견되어 한국, 일본, 중국의 여러 도시에서 강연을 한 바 있다. 1954년 봄, 일본을 거쳐 한국에 온 그는 서울에서 〈수채화작품전〉을 열었으며, 이후 부산, 광주 등의 대도시의 미술전공 학생을 대상으로 강연과 수채화 시연을 하면서 미국에서 성공한 아시아인의 모습을 보여주기도 했다.[142]

이외에도 아시아재단(Asia Foundation)과 그 전신인 자유아시아위원회(Committee for Free Asia)는 1950년대 초반부터 '반공산주의'와 민주주의 확산을 위해 한국미술계를 후원하고 있었다. 그 덕분에 고희동, 허백련, 김은호, 도상봉, 이봉상, 서세옥, 천경자 등 많은 작가들이 이 경로로 미술 재료를 기증받아 작업할 수 있었다.[143] 서울에서 열린 〈자유미술초대전〉(1957), 뉴욕 월드하우스 갤러리에서 열린 〈한국현대회화전〉(1958), 김병기의 기획으로 광주, 부산 등 지방 도시에서 열린 현대미술 전시와 순회강연(1957-1958), 1961년 파리에서 10개월간 연기된 전시를 기다리던 박서보의 생활비 지원 등도 아시아재단의 후원이었다. 그렇게 경제적으로 빈곤한 한국의 미술계는 전방위적으로 미국의 영향권 하에 있었던 셈이다.

미국은 단순히 후원자의 역할에 머무르지 않았다. 일제 강점기부터 한국 작가들은 미술의 중심지로 가려는 욕구가 강했고 그런 경향은 6.25 동란 직후부터 미국으로 향하게 시작했다. 김보현 (Po Kim, 1955), 이수재 (1955), 안동국 (Don Ahn, 1962), 김환기 (1963), 한용진 (1963), 최욱경 (1963), 문미애 (1964), 민병옥 (1964), 김병기 (1965)가 그들로 이중 다수가 뉴욕에 남았다. 미국으로 유학을 떠난 후 뉴욕에 정착하여 작가로 활동하는 인물들도 있다. 존 배 (John Pai,

142 "Official Dispatch: Artist Records His Mission on 40-foot Painted Scroll," Life, 1955.2.14., 66-68.참조.
143 정무정, 「아시아재단과 1950년대 한국미술계」, 『한국예술연구』 26 (2019), 62-63.

1947), 한기석 (Nong, 1952), 김옥지 (1968), 김 웅 (1970), 한규남 (1972), 임충섭 (1973), 최분자 (1975), 김차섭 (1975), 김명희 (1976), 이 일 (1977), 김정향 (1977), 김미경 (1979) 등이 있으며 한기석을 제외하고 모두 뉴욕 인근에 자리를 잡았다. 뉴욕에 정착하지는 않았으나 박래현과 김기창 부부 (1964), 김창열 (1965)처럼 한때 뉴욕에 체류하면서 새로운 미술을 접하고 작업의 영감을 찾았던 작가들도 있다. 1980년대에도 유학 행렬은 계속되었다. 이상남 (1981), 이수임 (1981), 최성호 (1981), 박모 (1982), 강익중 (1986), 변종곤 (1986), 조숙진 (1988) 등이 뉴욕으로 왔으며, 이후에도 뉴욕은 한국 작가가 선호하는 해외 유학 및 정착지 중 하나가 되었다.[144] 적어도 1990년대까지 미국은 한국미술계와 분리할 수 없을 정도로 정신적, 물리적 관계를 유지하게 된다.

세계문화자유회의와 한국작가들

냉전 시대의 미국이 주도했던 문화예술이 한국에 이식되던 가운데 나타난 현상 중에 세계문화자유회의(Congress for Cultural Freedom)를 빼놓을 수 없다. 이 기구는 1950년 서베를린에서 창설되어 '자유'를 기치로 전체주의, 공산주의에 반대하는 지식인 모임을 지향하기 시작했다. 특히 냉전 이데올로기 대립 속에서 공산주의를 거부하고 민주주의를 옹호하는데 문화를 동원하곤 했는데, 전성기에는 35개국에 지부를 가지고 있었고, 주로 서유럽, 일본, 멕시코 등에서 많은 국제회의를 열어 세를 결집하곤 했다. 프랑스의 『Preuves』, 영국의 『Encounter』와 같은 잡지들은 이 기구와 연결된 것들로 당시 지식인들의 주목을 받았다. 이 기구에는 전반적으로 스탈린, 히틀러와 같은 전체주의 치하에서 탄압당했던 지식인들이 다수 참여했고 미국의 민주당, 프랑스의 사회당, 영국의 노동당의 정치적 입지를 공유하는 사람들이 많았다.

144 양은희, 1960-70년대 뉴욕의 한국작가: 이주, 망명, 디아스포라의 미술, 미술이론과 현장 16(2013) 참조. 괄호안 연도는 미국에 이주한 해.

1953년 함부르크에서 열린 회의는 '과학과 자유'를 주제로 열렸고, 1955년 밀라노에서 열린 회의에서는 '이데올로기의 종말'을 제시하며 사회, 경제, 정치 환경에 대한 비전을 제시하기도 했다. 1960년 열린 회의에서는 민주주의 이념이나 자유, 권력과의 관계에 대해 재검토해야 할 단계라는 의견이 대두된다. 당시 영국 시인 스티픈 스펜더(Stephen Spender), 프랑스 평론가 레이몽 아롱(Raymond Aron) 등이 참석하여 이 회의의 권위를 높이기도 했다. 1966년까지 공산주의를 신봉한 예술가에 맞서서 캠페인을 벌이기도 했고 다수의 책을 발간하곤 했다. 그러다가 1966년 이 기구의 활동에 CIA가 개입되어 있다는 뉴욕 타임즈의 기사가 나온 후 위축되었고, 1967년 명칭을 Association for Cultural Freedom(문화자유협회)로 바꾸고 미국 포드 재단의 후원으로 운영되기 시작했다.

한국본부는 그 전성기였던 1961년 설립되었다. 4월 11일 열린 세계문화자유회의 한국본부 창립기념식에는 사무총장인 작곡가 니콜라스 나보크프(Nicolas Nabokov), 미국소설가이자 CIA 요원 존 헌트(John Hunt), 일본주재 미국인 동양학자 에드워드 사이덴스티커(Edward Seidensticker) 등이 방한하였다. 세계문화자유회의 한국본부는 일종의 문화 서클로 기능하며 사회, 인문부터 예술, 종교 분야의 지식인들이 참여하는 세미나를 개최하거나 실내악의 밤 등을 기획하며 문화를 통한 자유민주주의 확산에 주력하게 된다.

세계문화자유회의 한국본부는 1962년 〈제1회 초대미술전람회〉를 중앙공보관에서 열고 '혁신적인 현대미술의 세계적 향상과 호흡을 같이하며 창조적인 이념을 발판으로 한국미술문화의 발전을 꾀하고 국제교류를 추진'한다는 명목하에 권옥연, 박내현, 김기창, 박서보, 김영주, 서세옥, 김창열, 유영국 등 현대미술 작가를 다수 초대한 바 있다. 이 전시는 이후 '문화자유초대전'이라는 별칭으로 1965년까지 개최되었다.

1963년에는 파리의 랑베르 화랑(Galerie Lambert, 1959-1993)에서 세계문화자유회의 한국지부가 후원한 전시가 열리는데, 권옥연, 김종학, 박서보, 정상화 등 현대미술 작가들이 선정된다. 이 화랑은 세계문화자유회의와 밀접하게 연결되어

이 전시뿐만 아니라 동유럽 등 여러 국가에서 피난 온 작가들을 선보이기도 했다. 한국 작가들은 이념적 연대에 참여하는 것보다는 그러한 기회를 적극 이용하여 해외로 나갈 기회를 찾았다는 것에 의미를 두고 있었다.

방근택은 이 전시가 파리로 가기 전 한국에서 열린 전시를 보고 쓴 글에서 세계문화자유회의 본부가 파리에서 개최할 국제전에 참가할 한국의 대표작가 4명이 모두 현대미술 작가이자 35세 이하라면서 이들이 '우리나라 현대회화의 톱 라인급 작가들'이라고 평가한다.[145] 그러면서 추상미술이 적극적으로 진화하지 못하고 정지된 상태이기는 하나 현대성을 보여주어야 하는 국제전시에 한국의 '발언권'을 가지기에 충분하다는 논리를 펼친다.

그렇게 그는 냉전 시대의 추상미술이 문화전쟁의 최전선에서 활용되고 있는 가운데 국제성의 논리를 강조하며 해외로의 진출을 독려하고 있었다.

미술평론의 역할 제시와 논란, 1961

1960년 미술계를 정리하며 김영주는 이 해의 평론 활동이 주로 이경성, 김병기, 방근택 등에 의해서 진행되었다고 쓴다. 그만큼 지속적으로 글을 쓰는 인물이 많지 않았던 시절이었다.

이즈음 방근택은 미술평론이라는 분야의 불안정한 상황을 타파하기 위해 몇 개의 글을 발표했다. 하나는 「미술비평의 확립」(『현대문학』 1961년 1월호)이고 다른 하나는 「미술비평의 상황」(『자유문학』 1961년 3월호)이다.

그는 「미술비평의 확립」에서 화가나 문인들이 미술비평을 하는 상황의 불합리를 지적했다. 미술비평이 '황무지 상태'이기 때문에 그들의 놀이터 역할을 한 것이라며 특히 화가가 다른 화가의 작품에 대해 비평을 한다는 것의 문제를 지적한다. 서구에서는 작가와 평론가의 관계가 이미 작용하며 미술의 발전에 기여하고

145 방근택, 「추상회화의 정착-세계문화자유초대전」, 『한국일보』 1963.5.9.

있다면서 아폴리네르와 피카소, 앙드레 브레통과 초현실주의, 미셸 타피에와 앵포르멜 미술 등의 예를 언급한다. 이러한 예를 통해 평론가의 역할이란 '작가를 계몽시키고 작가들을 화단적으로 조직하고, 이것을 적극적으로 선전, 옹호하는 것'이라고 주장했다.

이글의 방점은 '계몽'에 있었던 것 같다. 작가와 평론가 사이의 거리, 즉 평론을 위한 일종의 객관적 시각을 확보하기 어려운 한국의 현실을 지적하며 김영주, 박고석, 김영삼 등의 글을 지적한다.

작가이자 평론가로 활동하던 김영주의 글은 권옥연이 파리에서 귀국한 후 연 개인전에 대한 것으로 작가를 '옥연'이라고 부르며 개인적인 당부의 성격이 강했다. 그는 '옥연의 작품은 아니말칼한 앵포르멜과 추상적인 주정이 혼합된 것들'이라며 향후 '거칠은 화단에서 감성의 균열을 막고…적극적이면서도 변화있는 길'을 가라고 격려하는 글이다. 작가에 대한 애정이 훈훈하게 배어있는 글이다. 이에 대해 방근택은 '입에 침바른 조의 방관적 입장'이라며 이런 글은 '적극적인 화단 분위기'에 저해된다고 주장한다.

마찬가지로 방근택은 서양화가이자 영화 〈열애〉(1955)의 미술감독을 지냈으며 미술에 대해 글을 쓰던 박고석(1917-2002)이 60년 덕수궁 외벽에서 열린 두 전시에 대해 쓴 평 「전후파의 두 가두전」을 지적했다. 박고석은 젊은 작가들이 충동적으로 그린 그림으로 '유쾌하다'라던가 '팽창하는 의욕이 이렇게 태양과 마주서는 용단이 이룩될 수 있는가'라며 '의욕도 그렇거니와 대담한 구도며 꽉 밀착시킨 거센 필촉'과 '청, 적, 흑, 백이 쏟아놓은 원색의 난무'는 그 세대들의 특징이라며 썼다. 그러나 방근택은 이런 글은 감상문에 지나지 않으며 '객관적인 적극성'을 결여하고 있다고 비판했다.

방근택은 시인 김영삼(1922-1994)이 권옥연 전시에 대해 쓴 글에 나타난 용어의 불명확한 사용을 지적하고, '시세계의 단조한 재현보다도 의미나 가치를 무한대로 창조해 보겠다는 작가의 열망이 엷은 화이트의 베일을 쓰고…'라는 표현이나 '전통에서 착취한 훈훈함' 등 이해할 수 없는 표현들을 지적하며 그 정확한 의

미를 파악할 수 없다고 지적한다. 김영삼이 시인처럼 불투명해 보이는 표현을 남발하자 이에 대해 일종의 태클을 걸며 '적극적이면서도 객관적인 미술비평'을 결여하고 있다고 비판한 것이다.

방근택이 자신보다 선배인 이들의 실명을 언급하며 그들의 문장을 지적하게 된 계기는 무엇일까? 그동안 그는 현대미협 작가들과 함께 일종의 '세대론'을 펴고 있었고 국전으로 대변되는 구세대를 비판하고 있었다. 그러던 중 4.19 시민 혁명이 일어나 구체제의 전복과 혁신을 외치자 이를 시대정신으로 읽고 비판의 수위를 더욱 높였다고 볼 수 있다. 그가 이 글을 쓰기 몇 개월 전 일어난 이 시민 혁명은 시민 스스로 정치적 억압을 깨고 자유와 민주주의를 실천했다는 성취감을 주었다. 방근택 역시 글을 쓰는 사람으로서 그러한 혁명의 분위기를 미술계에 가져와 새로운 질서를 구축해야 한다고 생각했던 것 같다. 그동안 문학 등 여러 분야에서 '4.19 세대'라는 용어가 회자된 것은 바로 이 시대가 가져다준 시민주도의 변혁이 미친 영향이었다.

동시에 미술평론가로 활동한 지 3년이 된 시점에서 자신의 역할을 부각하고 미술평론에 대해 알려야겠다는 목적도 있었을 것이다. 그래서 미술평론가란 미학, 미술사 등의 학문적 체계를 소화하여 '미술계 현실을 지도적으로 선도할 수 있는 학자, 창작자, 행동가'가 결합된 인물이어야 한다고 주장했고 평론가의 역할이란 '작가를 계몽시키고 작가들을 화단적으로 조직하고, 이것을 적극적으로 선전, 옹호하는 것'이라고 확신했다. 미술평론이라는 아직 정립 중인 분야에 대한 의심을 해소하는데 앞장서야겠다는 시도였다.

그러나 청년 평론가의 날카로운 글에 대한 반향은 컸던 것 같다. 특히 그의 당돌함은 논란을 불러일으켰다. 시인이자 대학교수로 미술평론을 신문에 발표하던 김영삼은 자신이 거론되자 같은 잡지 3월호에 「미술비평의 확립론의 맹점」을 발표하며 방근택을 공격한다. 방근택을 'B강사'라고 부르며 그의 표현은 비평이라기보다 욕설에 가까우며 미술비평가라는 호칭도 스스로 취한 것이지 누가 인정해준 것이 아니라고 조롱한다. 훌륭한 미술평론가를 찾을 수 없는 현실에서 혼자 날뛰고

있으며, 한 시대의 예술에 불과한 '앵포르멜파'만을 옹호하며 시대를 초월한 예술 가치를 놓치고 있다고 지적한다. 그리고 현대미술가연합 총회에서 방근택이 사회를 맡았다가 미숙함을 보여준 사건을 언급하며 그가 돋보이려는 것은 미술계의 주도권을 노리는 것이라고 일갈한다.

김영삼은 평양출신으로 1951년 단국대를 졸업한 후 『현대예술』주간, 『자유대한신문』주필을 역임했으며, 1954년 제주대학교 교수로 부임하였고 제주를 떠나던 해인 1958년 『제주민요집』(1958)을 발간했다. 이후 단

[도판 34] 명동의 다방에서 글쓰는 방근택
1960년 12월 14일

국대, 충북대 등 여러 곳에서 교수로 재직했고 세계시인회의 회장을 역임하기도 했다. 그러다가 마크 로스코의 작업에 대한 책 『눈물어린 무덤』을 1959년 번역했다.

김영삼이 왜 문학이 아닌 미술비평에 관심을 가졌는지 모르나 아마도 미국 추상미술 작가 마크 로스코의 책을 번역한 것을 계기로 미술에 대한 글을 쓰고 싶어진 듯하다. 그러나 그가 국전 등의 전시 리뷰를 신문에 발표하고 있던 시기에 정작 미술계에서는 미술평론이 작가나 문인이 아닌 전업평론가가 맡아야 한다는 의견이 형성 중이었다.

이즈음 방근택의 사진[도판34]을 보면 가지런히 뒤로 넘긴 머리에 양복을 정갈하게 입고 다니고 있었다. 깔끔함은 어릴 적부터 몸에 밴 습관이었다. 그런 이미지에 날카로운 평론과 고집스러운 자기주장으로 인해 방근택은 점점 더 가까이하기 어려운 사람이라는 인상을 얻는다. 어릴 적 귀를 다쳐 청력이 약했던 그는 목소리가 컸고, 자신이 옳다고 생각하면 끝까지 고집하는 비타협적인 태도로 인해 회피하는 사람이 늘어갔다. 반면에 박식함이 넘치고 소신 있게 말하는 모습을 좋아하는 소수도 있었다.

방근택의 미술비평론, 1961

그는 「미술비평의 확립」을 발표한 지 2개월 후 「미술비평의 상황」을 발표한다. 이 글에서 그는 미술비평을 줄여서 '미평'이라는 용어를 사용하며 평론의 역할을 정리한다.

그는 그냥 있는 사물에는 의미가 없으며 그 의미를 드러나게 하는 것이 평론의 역할이라며 '미술비평은 암실 속의 현상작업과도 같은 것'이라고 설명한다. 필름에 새겨진 이미지를 화면에 드러나도록 처리하는 과정처럼 미술비평은 평론가가 전시장에서 본 작품을 기억하고 그 '추상적인 시상의 기억'에서 '시각기억의 의식의 흐름'을 거슬러 올라가서 '시각상을 타재화' 한다는 것이다. 그러면서 사르트르의 글 「The Imaginaire」(1940)에서 베를린에 가 있는 친구 피에르를 생각하며 그의 이미지를 그려보는 장면을 인용하는데, 바로 사르트르가 친구의 시각상을 그리는 것이 바로 '지금 여기에 없는 작품'을 생각하며 미술평론을 쓰는 것과 유사하다고 설명한다.

그는 미술평론을 통해서 미술을 볼 수 있다는 관점을 펼친다. 마네의 그림에서 근대적 양식을 보고, 피카소의 그림에서 스페인 내란이라는 현대 사건의 의의를 볼수 있다는 것이다. 또한 서구 모더니즘의 전개 과정에서 미술비평이 하나의 분야로 구축되었던 것처럼 한국에서도 그것이 필요하다고 보았다. 서구 문화사에서 미술비평이 단순히 서술이 아닌 창작이 되었고 '예술 중에서도 가장 풍부한 전개'를 보여주고 '시각적인 확증을 뚫고 사상의 현실을 달리게 하는 이 빛나는 광휘'의 가치를 확보했던 선례를 한국에도 실현하고 싶었던 것이다.

그는 글의 후반부에 앵포르멜 회화를 옹호했던 평론가 미셸 타피에의 「또 하나의 미학」을 번역하여 인용한다. 타피에의 이 글은 1958년 가을 일본 잡지 『미즈에』에 실린 것으로 방근택이 번역하여 이봉상미술연구소에서 박서보를 비롯한 여러 작가들에게 소개하고 서로 돌려 읽었다는 바로 그 글이다. 「미술비평의 상황」에 실린 그의 번역을 그대로 옮겨 보면 다음과 같다.

'우리는 직면한다. 〈지금〉에 대해서의 의식을 갖고 모든 기회를 끌어넣어 가장 명쾌한 것이 동시에 〈보다 자극적〉이고 〈보다 낮은〉 것을 뜻하는 바의 미래로 향하여 즉각 전진할 수 있는 유효한 장치를 만들지 않으려는가.

결작의 빛나는 희생이었던 안정한 2500년의 세월 동안에 아주 고갈해버린 고전주의의 백도의 노래가 결국 입체주의의 형식상의 충동이었다. 다다의 일이었던 총결산의 이전에 형식(forme) 적어도 아리스토텔레스, 데까르프 류의 규범 속에서 완성을 구한 형식은 색채의 빛, 기타의 장식적 세공과 동시에 내면의 리리슴과 본질적인 구조에 비해서 훨씬 표면적인 것, 모든 것을 전도한 전면적으로 순수한 상태에 있는 입체주의적 각 작품 속에서도 볼 수 있었던 것이다. 그러나 이 상태는 그 이름에 합당하는 모든 고전적 작품에서도 늘 감추어져 있었던 것이나 이들의 매혹적인 세공에 속아 넘어가지 않고 똑바로 볼 수 있는 것이 곤란한 것이다. 이 참다운 계시, 마땅히 들어야 할 많은 작품들이 품고 있는 비밀을 벗기운 계시, 이 출발이야말로 동시에 청산인 것이다.'(미셀 따피에의 〈다시 하나의 다른 미학〉의 서문)

5.16 이후의 미술계

4.19혁명의 분위기에 힘입어 변화를 모색하던 미술계는 이듬해 일어난 5.16으로 인해 혼란에 빠진다. 시민 혁명에서 군부의 쿠데타로 바뀌며 미술계의 '혁명'이라는 화두도 과거와 다른 방향으로 전개되었다. 초반에는 정치적 혁명이 가져온 변화를 그대로 미술계로 확장하겠다는 의지가 강했다. 하지만 그 혁명에 기대어 새로운 시대를 기대했던 사람들은 계엄령하에서 자유의 폭이 축소되는 상황에 실망하기 시작했다. 1964년 이후 반공 이데올로기가 강화되면서 폐쇄적인 문화정책이 대두되자 서로 다른 혁명적 정신을 믿고 있다는 각성에 이르게 된다.

정치적 상황이 바뀔 때마다 미술계도 정부의 요구에 맞추어 기존의 단체를 해산하고 새로운 조직을 만들어야 하는 굴곡을 거쳐야 했다. 5.16 직후인 1961년 6월 한국미협, 대한미협, 현대미술가연합, 그리고 무소속이라고 분류된 개별 작가들을 모두 망라한 '한국미술가연합회 추진위원회'를 구성하였고 1961년 12월 한국미술협회(미협)가 출범한다. 과거의 구폐를 극복하자는 기치하에 외면상 통합한 것이다. 그러나 사실은 새 정부가 미술계와의 소통과 관계의 채널을 단순화하고자 내린 명령에 따른 것이었다.

현대미술가협회와 60년 미술가협회(60년 미술협회를 가리킴) 공동으로 〈연립전〉(1961년 10월 1-7일, 경복궁미술관)을 열고 새로운 방향을 모색한다. 당시 브로셔에 「선언 II」를 발표하고 일련의 정치적 변혁기의 자신들의 모습을 이렇게 표현했다.[도판35, 36]

> 그러니까 그것은 모든 것이 용해되어 있는 상태다. '어제'와 "이제" '너'와 '나' "사물" 다가 철철 녹아서 한 곬으로 흘러 고여있는 상태인 것이다. 산산히 분해된 '나'의 제 분신들은 여기 저기 다른 곳에서 다른 성분들과 부디쳐서 딩굴고들 있는 것이다....이 작위가 바로 '나'의 창조행위의 전부인 것이다. 그러니까 그것은 고정된 모양일 수가 없다. 이동의 과정으로서의 운동 자체일 따름이다. 파생되는 열과 빛일 따름이다. 이는 "나"에게 허용된 자유의 전체인 것이다. 이 오늘의 절대는 어느 내일 결정하여 핵을 이룰지도 모른다. 지금 "나"는 덥기만 하다. 지금 우리는 지글지글 끓고 있는 것이다.

작가들 스스로 창작의 돌파구를 찾을 수 없는 현실과 더불어 사회적 변화로 인해 혼란이 가중된 상황을 표현한 듯하다.

방근택은 정부의 문화계 통합책으로 급하게 나온 미협이 구심점이 없이 흔들리는 상황과 내부에서 임원이 되려는 치열한 경쟁을 지켜본다.[146] 미협 내에서의 영

146 방근택, 「혼선이룬 전위, 보수」, 『국제신문』 1962.12.21; 『미술평단』(1993.4), 29-30.

L'EXPOSITION CO-OPERATIF　　　　聯　立　展

Oct. 1-7 1961
Galerie du Palais Kyung-Bok

10·1 ― 1961
景福宮美術館

L'ASSOCIATION DES ARTISTES CONTEMPORAINES
L'ASSOCIATIONS DES ARTISTES 60 AN

現　代　美　術　家　協　會
60　年　美　術　家　協　會

[도판 35] 연립전 브로셔 앞면,1961년 10월 1-7일, 현대미술가협회, 60년미술가협회 공동 개최

향력을 넓히기 위해 회원들은 삼삼오오 모여 '동인'이나 작은 조직들을 만들기 시
작했다. 표면상으로는 국제적 미술과 병행하려는 진보적인 작가들과 전통에서 벗
어나지 못하는 보수적인 작가들이 분열되어 있었으나, 내면을 들여다보면 진보적
인 작가들이나 보수적인 작가들 내부에서도 다시 분열되어 '핥기고 뜯기우고 하여
마침내 이 양진이 다 지쳐서 쓰러 넘어져 버린' 상황이었다.

　그는 이렇게 미술계 안팎의 상황을 지켜보며 서서히 지쳐갔다. 그래서 기회가 나
는 데로 미술계의 문제를 지적하면서도 자의반 타의반 짊어진 '미술평론가'의 역할
에 대해 고민하기 시작한다. 그의 논조는 점차 길어졌고 날카롭게 변했다. 문제점
을 지적하고 그 스스로 역사의 증인이 되어야 한다는 의무감에 빠져들기 시작했다.

1960년대 국전

　국전은 거의 해마다 논란을 야기했다. 심사와 수상 과정에서 작가들의 의욕이 과

[도판 36] 연립전 브로셔에 담긴 선언문, 1961년 10월 1-7일, 현대미술가협회, 60년미술가협회 공동 개최

열되곤 했고 파벌이 작용하고 뇌물 시비가 종종 불거지기도 했다. 1949년 첫 국전은 김흥수의 누드화를 철거한 사건으로 논란이 되었고, 이후에는 심사위원을 선출하는 과정, 또는 심사현장, 심사결과를 두고서도 논란이 연이어 일어나곤 했다. 그동안 국전이 야기한 논란의 역사를 들여다보면 예술의 개념과 창작 방법, 그리고 분류 방법, 새로운 미술의 수용이 어떻게 전개되었는지 고스란히 드러난다.

1960년대 들어서도 미술계의 오래된 문제, 국전은 여전히 해결되지 못했다. 서양화/동양화, 구상/추상 등 갈등의 원인도 다양했다. 갈등을 피하려는 해결책은 질적 확신을 줄 수 없었다. 구상과 추상, 서예 등 분야별로 번갈아 가면서 수상자를 골라야 한다는 정도였다. 작품의 질보다 미술계의 권력 갈등을 잠재우기 위한 불가피한 선택이었다. 이런 논란에도 불구하고 국전이 폐지되지 않은 것은 국전의 수상 제도가 곧 미술계의 권위로 이어졌기 때문이다. 대통령상을 수상한 작가들은 그 경력을 가지고 대학교수로 임명되는 사례도 있었다.

1960년 국전에서 일어난 에피소드이다. 파리에서 돌아온 권옥연 작가는 파리에 가기 전부터 이미 국전에서 연이어 세 번 특선을 받았다고 한다. 그런데 다시 국전

에 출품하면 '무심사 추천'을 주겠다는 언약을 받고 작품 〈시〉를 출품했다. 그러나 기대와 달리 그의 작품은 특선에 선정되었고, 약속을 지키지 않은 이들에게 화가 난 작가는 국전이 개막한 10월 1일 오후 전시장 정리로 부산한 틈을 타 들어가 자신의 그림에 이미 표시된 서명을 고치겠다며 접근했다. 그리곤 전시된 작품을 떼어내서 택시를 타고 집으로 가버린 것이다. 당시 사건을 보도한 언론에 따르면 그는 부인과 함께 철거계획을 세웠고, 만일 철거가 불가능하면 면도날로 그림을 찢어버리려고 준비했었다고 한다.[147] 다행히 면도날을 쓸 일은 생기지 않은 것이다.

국전의 심사결과에 승복하지 않을 정도로 국전에 대한 신뢰가 바닥을 치고 있었다. 작가들이 졸업한 학교 간 명예 경쟁은 다반사이고 교수가 심사위원으로 들어와 제자를 선정하는 일이 빈번했다. 그런 과정에 심사위원 풀에 들어간 작가들은 평론가 등을 제3자로 간주하고 작품 심사를 맡기지 않으려고 했다. 구상/추상 미술의 갈등이 심할 때에는 심사장에서 구상 미술계와 추상 미술계가 대화를 나누지 않을 정도였다고 한다.

국전의 논란을 줄이고자 1964년 심사위원 제도를 법제화하기도 했다. 그러나 조각 부분의 심사위원의 딸이 특선을 받은 사건이 일어났고 여전히 심사 결과와 기준에 수긍하지 못하는 작가들이 분노하기도 했다.[148] 1965년 국전에서는 공예 부분 전시작품이 도난당하는 사건이 발발하여 작품 관리조차 못하는 국가 제도라는 오명을 안기도 했다.

국전을 둘러싼 논란은 미술 제도를 만들어가는 과정에서 나올 수밖에 없었다 하더라도 작가들 스스로가 그 제도의 정착을 위해 서로 합의하지 못하고 수상 작가가 되려는 욕망에 매몰되곤 했던 시대의 결과였다. 마지막 국전이 열린 1981년까지 크고 작은 사건이 벌어지곤 했는데, 그만큼 한국 미술계의 갈등의 구도가 심각했다는 것을 보여준다.

147 이구열,「국전여화 (완), 작품철거소동」,『경향신문』 1962.10.23.
148 「아버지 심사위원과 딸의 수상」,『경향신문』 1964.10.21.

1961, 국전 자문위원을 맡다

방근택은 1961년 가을, 32세의 나이에 제10회 국전의 자문위원이 되었다. 그 배경은 이렇다.

1960년 4.19가 발발하자 '혁명의 정신'으로 국전을 개혁하자는 분위기가 고조되었다. 그동안 국전의 심사위원은 예술가들이 맡곤 했다. 젊은 작가들은 국전이 지속되기는 해야 하나 심사위원회는 예술원 미술분과에 맡기지 말고 민관 합동을 구성해서 변화를 보여야 한다고 주장하곤 했다.

그러나 10월 열린 국전의 심사위원은 과거와 마찬가지로 예술원의 미술분과위원회에서 담당하게 되었고 그 과정에서 일부 심사위원이 부정적인 여론을 의식하여 사의를 표명했다. 국전에 출품을 거부하는 중견작가들이 늘며 논란은 커져 갔다. 김환기, 이종우, 이봉상, 유영국, 김영주부터 김기창, 천경자 등이 출품거부 작가 명단에 들어갈 정도로 미술계의 외면을 받고 있었다. 예술원 회원이 종신제였기 때문에 결국 장기간 국전의 심사위원을 좌지우지할 수 있는 상황에서 일부 작가들은 '예술원을 해체하라'고 주장하기도 한다. 그들의 논리는 이미 4월 혁명으로 국회를 해체했던 것처럼 예술원을 해체하여 일본의 사례처럼 미술관 대표자, 평론가 등이 참가하는 '평의원회'를 구성하자는 것이었다.[149]

방근택도 이런 분위기에 일조한다. 「국전은 개혁되어야 한다-제9회 국전심사발표를 보고」(『조선일보』 1960년 9월 24일)에서 그는 4.19 이후 열린 첫 국전이기에 청년 작가들이 '민주혁명의 문화적 과업'을 이행하여 '전폭적인 개혁'을 기대했으나 민주적 절차와는 거리가 먼 구습을 답습했다고 비판하면서 심사위원의 교체와 '공정한 민주적 방법'을 찾아야 한다고 제안한 바 있다.

5.16 이후 정부는 국전을 개혁하고자 했다. 그동안 예술원 주도로 운영되던 심사위원 제도에서 탈피하여 추천작가 36명 주도로 바뀌었고, 통상 10월에 열리던 국전은 11월 개최로 결정되었다. 당시 접수된 작품은 1470점에 달했으며, 그 이전

149 김청강, 「국전과 사월정신」, 『조선일보』 1960.10.11.

해보다 351점이 증가되었다고 하니 논란에도 커져간 국전의 위상을 보여준다.[150]

어쨌든 이런 변화에 힘입어 1961년 10월 열린 제 10회 국전심사에 처음으로 평론가인 방근택, 이경성 등이 포함된 것은 변화라면 변화라고 할 수 있다. 그러나 두 사람은 작가들의 저항으로 결국 심사위원을 맡지 못하고 자문위원으로 임명된다.

방근택으로서는 처음으로 국전의 심사과정을 내부에서 들여다보게 되었고 그 경험을 후에 기록한 바 있다. 출품작을 늘어놓고 심사위원들이 서로 의견을 모아가며 추려낸 후 마지막 단계에서 특선작을 고르는 과정에서 사건이 벌어지기도 했다. 한 원로 작가가 방근택의 의견에 반대하며 '네가 언제부터 화단에 나타난 평론가? 정치적으로 놀면서 평론가가 된 게 아니냐!'라는 말을 던진 것이다.[151]

방근택은 그동안 국전에 비판적이었으나 그 비판은 외부에서 본 제도비판이었다. 정작 그 국전 내부에 들어가 미술계 원로들이 주도권을 행사하는 현장에서 '미술평론가'라는 정체성까지 거부당하는 경험을 겪으며 크게 놀랐던 같다. 당당히 원로들의 불합리에 대해 자신의 의견을 개진하고자 했으나 여러 사람 앞에서 면박과 냉소를 받는 것으로 끝난 것이다. 이 사건은 그로 하여금 그동안 듣고 있었던 미술계의 권력구조와 생리에 대해 성찰하는 계기가 되었다. 미술계가 작가 모임을 중심으로 서로 회원을 돌보며 세를 확장하고, 그러한 끼리끼리 문화가 국전과 같은 주요 심사장에서 청탁과 배려로 이어진다는 점을 스스로 확인한 것이다.

당시 자문위원으로 참여한 이경성은 옆에서 방근택을 옹호해 주지는 않았으나 그날 장면은 그에게도 깊은 인상을 남긴 모양이다. 후에 국전을 회고하면서 당시의 사건을 거론하며 심사위원으로 활동한 추천작가들이 자신을 포함한 자문위원의 권한을 거부하며 이들에게 "우리나라에는 아직 미술평론가가 없다"는 공격을 퍼부었다고 적은 바 있다.[152] 그만큼 국전에서 기득권을 확보한 작가들은 평론가들과 심사 권한을 공유하려고 하지 않았다. 작가들이 점유한 국전에서 평론가의

150 「사설-국전의 체모를 갖추어 보자」, 『경향신문』 1961.10.26.
151 방근택, 「한국현대미술의 여명기 (6) 반추상계의 대두(60년대)와 70년대의 미술시장」, 『미술세계』, (1992.1.), 143
152 이경성, 「나의 젊음, 나의 사랑 미술비평가 이경성 〈8〉 땅에 떨어진 '국전'의 권위」, 『경향신문』, 1999.4.30.

목소리를 반영할 수 있는 공간은 없었다. 평론가들이 지속적으로 국전 해체의 목소리를 내었던 것도 이런 배경에 기인한다.

작가들의 이전투구를 보면서 방근택은 국전을 개혁하는 것이 불가능하다고 보았고, 더구나 그 안에서 추상미술을 위한 공간을 확보하는 일은 더디게 올 것이라고 예측한다. 운 좋게 어느 해에 추상미술이 허용되더라도 헤게모니 싸움에서 좋은 작가들이 선정되지 못하고 언제든지 밀려날 수 있다고 보았다. 그래서 이 경험 이후 그는 국전은 구상 미술의 장으로 두고 추상작가들은 다른 공간을 찾아야 한다는 입장을 취하게 되었다. 국전은 보수적 '아카데미즘'을 지향하도록 두고 국전 외부의 미술계는 '아방가르드'(전위)를 지키는 것이 현실적이라고 본 것이다.[153]

이런 관점은 이후에도 반복된다. 방근택은 국전이 사실적 미술, 즉 아카데미즘의 장으로 두고 추상미술은 국제전에 참여하게 하며, 그러한 중재 역할을 할 수 있도록 정부는 이해관계에서 제3자인 미술평론가들로 구성된 공인된 기구를 설치해야 한다고 주장하게 된다.[154]

비엔날레와 연판장 사건, 1963

국제전 참가는 첨예한 이슈였다. 추상미술 작가들뿐만 아니라 대부분의 작가에게 해외로 진출할 수 있는 드문 기회였기에 시선이 몰릴 수밖에 없었다. 그 과정에서 1963년 큰 사건이 벌어진다. 보통 '108인 연판장' 사건이라 불리는데 그 핵심은 이렇다.

이 해는 공교롭게도 상파울로 비엔날레(1951-)와 파리비엔날레(청년작가국제전, 1959-1985)가 동시에 열리는 해였고, 그에 따라 한국을 대표하는 작가들을 선정하게 되었다. 문교부는 선정과정을 미협에 위탁했다. 미협이 이사회를 거쳐 최종 선정하면 문교부 장관이 결재하는 방식이었다. 당시 미협의 이사장은 김환기로

153 방근택, 「혼선이룬 전위, 보수」, 『국제신문』 1962.12.21.; 『미술평단』(1993.4), 30.
154 방근택, 「모호한 전위성격」, 『동아일보』1963.12.20; 『미술평단』(1993.4), 32.

홍익대학교에 재직하고 있었다. 작가 선정은 "전위적인 것을 요구하는 두 국제전의 성격과 현대회화의 조류"을 반영한 것이라고 했으나 관습대로 장르별로 배분하면서 추상미술에 더 방점을 두고 있었다.[155]

상파울로 비엔날레의 경우, 서양화 3명, 동양화 2명, 조각 1명, 판화 1명으로 정했다. 김환기는 커미셔너이자 참여 작가 역할을 맡았고 추가로 김영주, 유영국, 김기창, 서세옥, 한용진, 유강렬 작가가 선정되었다. 파리비엔날레의 커미셔너는 작가 김창열이 맡고 참여 작가로는 박서보, 윤명노, 최기원, 김봉태 등이 선정되었다. 서양화뿐만 아니라 조각과 판화, 동양화도 전통 동양화가 아니라 현대 동양화라는 점 등은 선정 기준이 현대미술이었다는 것을 보여준다.

이런 결정은 화단의 대다수를 차지하는 구상 미술과 동양화 분야의 작가에게 반감을 일으킨다. 특히 미협 임원들이 참여 작가로 선정되자 그에 대한 반발이 심했다. 반대하는 작가들은 미협 총회를 소집하라고 제의했으나 수용되지 못했으며 급기야 108명의 반대 작가 서명을 담은 연판장이 나오게 된다. 앞서 프세티 여사가 작가 선정을 했던 1957년보다 더 복잡한 상황이었다. 60년대 초반의 미술계 구도를 고려할 때 합의를 찾는 일은 불가능에 가까웠을 것으로 보인다.

언론에 소개된 연판장을 보면 당시 미술계의 분열된 상황이 고스란히 드러난다. 김흥수, 최영림, 안상철, 박수근 등 한국화단의 중견작가들부터 구상 미술을 주로 하는 작가들은 "극소수의 추상작가에 국한"된 편파적인 선정을 인정할 수 없으며 "한민족의 미술문화를 대변하는 경쟁"의 장인 국제전에 추상 작가만을 보내는 것은 "본래의 성격에 배치된다"고 주장하며 기존의 선정을 백지화하여 대안을 제시하기도 했다.[156]

먼저 구상과 추상 작가들이 1작가 2점씩을 출품하고 '국전추천작과 재야미술단체가 책임 추천하는 작가'를 골고루 선정하고 심사는 '구상과 추상파에서 각각 3명 그리고 예술원 미술분과 위원'이 최종심사에 임하되 문교부 직원의 입회하에 진행

155 「반향」, 『동아일보』 1963.5.10.
156 「국제전참가 둘러싸고 백여명의 연판장 소동」, 『경향신문』 1963.5.25.

되어야 한다는 조건을 제시한 것이다. 그러나 선정 작가 재심사로 이어지지 않았으며 비엔날레가 열린 이후에도 한국미술의 정체성과 대표성을 두고 구상/추상, 동양화/서양화 등의 장르간 대립이 해소되지 않은 채 계속 남게 된다.

방근택은 당시 이 사건을 보며 작가 선정이 다소 편향된 것은 사실이나 그럼에도 불구하고 '작가역량이나 미술계 내의 작가 비중으로 보아 대체적으로 무난한 인선'이라고 평가했다.[157]

또 다른 글, 「해외로 가는 우리 회화」(1963)에서는 국제전시 참가를 두고 벌어진 논란이 한국의 미술계 상황을 보여준다면서 이 사건이 미술계 '현대화 질서'에 기여하고 있다고 진단한다. 즉 이 사건으로 인해 '현대미술이란 무엇인가?'라는 질문, 그리고 '어떤 방법으로 출품작가를 선정할 것인가?'라는 질문이 대두되었다는 것이다. 그는 그에 대한 답으로 결국 현대미술은 추상미술이라는 논지를 펼치며 자신과 가까운 박서보를 위시한 30대 작가들의 추상미술을 옹호한다. 또한 작가 선정은 미술행정의 일이며 이번 논란을 계기로 그러한 작업은 작가들이 처리하도록 하기보다는 국제적인 관습처럼 미술평론가에게 맡겨야 한다는 논리를 펼친다. 미국, 영국, 프랑스, 일본에서 평론가가 국제전 참가 선정을 했던 사례를 언급하며 한국도 그러한 방식을 채택해야 한다고 주장한다. 그러면서 다음과 같이 쓴다.

> 아직도 현대미술의 역사가 형편없이 얕은 우리나라에 있어선 따라서 전문적/미술평론가의 출현도 그만치 늦었지만 그나마 몇 사람 안되는 이들의 소중한 존재를 모르고 자기를 두둔 안해준다고 해서 억지로 헐뜯으려 하고 있는 한, 무지한 작가들로만 형성되어진 무질서한 작가 세계라는 건 그만치 헤어나오기가 힘드는 것이 아닌가.[158]

결국 이 논란은 한국미술의 대표성이 국제미술의 성격과 분리할 수 없다는 논리를 성립시킨 선례가 되었다. 즉 한국의 대표 예술은 '전위적 예술'이어야 하며 그

157 방근택, 「국제진출의 시금석-상파울로 출품전평」, 『한국일보』 1963.6.16.
158 방근택, 「해외로 가는 우리 회화」, 『세대』, 1963.8, 241-242

전위성은 서구 미술과의 관계 속에서 만들어져야 한다는 것을 부각시킨 계기가 되었다. 해외 비엔날레 참가를 통해 추상미술의 국제성과 보편성을 인정할 수밖에 없게 되었으며 더 나아가 한국을 떠나 미술의 중심지에서 국제미술에 참여할 수 있다는 자신감을 심어준다. 그리고 이러한 기조는 추상미술의 입지를 정당화했고 김병기가 예언했듯이 "우리 화단이 겪어야 할 하나의 시련"이 되어 1980년대까지 이어진다.[159] 방근택이 주장했던 평론가의 작가 선정 참여가 보편화되기 시작한 것은 1970년대 들어서이다.

매개자로서의 미술평론가

1963년 논란 당시 국제미술계에 한국적 미술을 보내야 한다는 시각과 이미 국제미술의 척도가 된 추상미술 작가를 내보내야 한다는 시각의 대립은 첨예했다. 후자의 시각은 방근택, 김병기 등 외국의 미술 동향을 잘 알고 있는 평론가들과 김환기처럼 추상을 선호한 작가들이었다. 대부분의 작가들은 추상미술의 이질적 형태를 보며 '외국미술의 모방'이라고 비판하곤 했다. 또한 국전을 중심으로 아카데믹한 미술을 추종한 작가들은 국전의 권위를 인정해야 하며 국전에서 추천한 작가가 한국을 대표해야 한다는 논리를 펼쳤다.

이러한 대립은 과거의 반복이었다. 국전을 두고 대립하던 1950년대 후반의 상황이 여러 단체로 통폐합되면서 표면상 봉합된 듯 보였으나 사실은 해결되지 못하고 있었던 것이다. 연판장 사건 이후에도 반목은 계속되었다. 국제전 참가 작가로 현대미술 계열이 차지하자 1963년 국전은 목우회가 거의 독점하다시피 운영했고, 그에 반발한 작가들이 악뛰엘, 신상회 등 여러 단체들의 작가와 결합하여 11월 '현대미술가연립회의'를 만들기도 했다. 그러나 특별한 활동없이 유야무야 된다.

159 「국제전참가 둘러싸고 백여명의 연판장 소동」, 『경향신문』 1963.5.25.

미술계의 분열은 계속 유사한 문제를 반복하면서 작가들 사이의 관계도 악화시켰다. 서로 대화를 나누지 않았고 심지어 추상 작가들과 구상 작가가 서로 상대측의 전시도 보지 않던 분위기를 방근택은 이렇게 묘사했다.

> 구상파의 주도 작가 김흥수나 장두건은 추상파의 주도 작가 김영주나
> 박서보와는 대포를 나누지도 않을뿐더러 서로 틀린 전람회장엔 나타나
> 지도 않는다.[160]

방근택은 이런 고질적인 문제들이 반복되는 소모적인 상황이 못마땅했다. 무엇보다도 예술가들이 홀로 창작에 몰두하는 '독립정신'이 부족하여 '대세의 눈치'를 보는 관습, 미협이 구성원들의 '상극되는 이해관계'를 해결하지 못하는 상황, 그리고 미협 임원들이 국제전 참가자로 선정되는 현상, 그에 대한 구상 작가들의 반발 등을 지적하곤 했다. 특히 미협 선거가 '각 파벌의 수적 득표에 좌우되는' 현실에서 파벌별로 미협의 임원을 차지하기 위해 선거운동에 주력하는 모습에 실망하곤 했다.[161] 작가들이 문교부 등 정부의 여러 기관을 찾아가 '정치'를 하고, 국제전 작가 선정에 우위를 차지하기 위해 미협의 임원으로 선출되려고 애쓰는 악순환이 반복되며 미술계가 권력의 장으로 변모하고 있었다.

그래서 1963년과 1964년 사이 그는 작가 선정과 같은 행정적인 일은 '미술평론가의 일'이어야 한다는 관점을 여러 곳에서 피력했다. 먼저 「추상과 분리되야 한다-제12회 국전 개막을 앞두고」(『동아일보』 1963년 9월 25일)에서는 전위적인 현대미술은 국제전으로 보내고 아카데미즘을 추구하는 미술은 국전에 남게 해야 한다면서 국가미술행정을 담당한 민영전문기구를 설치하여 미술평론가들을 포함시키라고 주장했다. 추상미술을 추종한 작가들이 세력을 규합하여 미협을 장악하려는 시도가 나오자 방근택은 「모호한 전위성격: '현대미술가회의' 구성을 보

160 「예술의식의 상극」, 『국제신보』 1963.12.23.; 『미술평단』(1993.4), 32.
161 방근택, 「모호한 전위성격」, 『동아일보』 1963.12.20.

고」(『동아일보』 1963년 12월 20일)에서 작가들이 '꾸준한 제작을 통한 독립정신'을 갖지 못하고 파벌을 조성하며 '화가들이 정치를 하는 현실'이 되었다고 지적하며 정부가 미술평론가들로 구성된 공인된 기구를 설치해야 한다고 주장한다.[162]

이어진 「64년의 과제: 국제전 참가는 전위작가가, 미술계의 '일'은 평론가에게 맡겨라」(『대한일보』 1964년 1월 7일)에서 그는 국내에 서양화가 약 7-8백 명이 활동하고 있으며 구상부터 추상까지 다양한 형식주의를 표방하고 있는데 저마다 자신의 예술을 인정받으려는 다툼 속에서 미술계의 질서만 혼란스러워졌다면서 다음과 같이 쓴다.

> 미술계의 일을 작가들에게 맡겨서는 그 혼미와 이기다툼이 그들 작가의 수만큼이나 겹치고 얽킨다. 작가는 오로지 작가답게 성실한 제작환경 속에서 좋은 작품을 조용히 생산해야만 한다. 그러한 제작에만 열중할 수 있게 '일'은 작가아닌 미술평론가의 것으로 인정해야 한다. 현대미술이 이와 같이 복잡해지고 그 원리와 현상이 자칫하면 혼시되기 쉬운 이 다양한 세계에서 서로가 전문적인 분야가 따로 있는 법인데 작가는 제작에 비평가는 미술계의 일에 명분있게 전념할 때 그리고 작가가 영감을 기다리며 자기를 가눌 때 비평가는 부지런히 공부하고 연구하며 전체 미술계의 공정한 이익을 위하여 그의 양식을 일에 종사시킬 때…. 질서가 근본적으로 잡히는 것이다.[163]

1960년대 미술평론계

다행히 방근택이 주장한 '미술평론가들로 구성된 공인된 기구'를 위한 토대는 만들어지고 있었다. 바로 '한국미술평론인회'의 출범이다.

162 같은 곳.
163 방근택, 「64년의 과제: 국제전 참가는 전위작가가, 미술계의 '일'은 평론가에게 맡겨라」, 『대한일보』 1964.1.7.; 『미술평단』(1993.4) 재수록

1963년 5월 9일 예총 회의실에서 발족된 '한국미술평론인회'는 '미술의 비평정신의 확립, 미술진흥을 위한 연구 및 활동, 그리고 미술의 국제교류를 목표'로 두고 최순우, 이경성, 방근택, 유근준, 석도륜, 김환기, 김영주, 이경성, 김병기 등이 참여하게 된다.

미술평론가에 대한 작가들의 신뢰가 높지 않은 환경에서도 새로운 미술평론가들이 등장하고 있었다. 방근택 이후 등장한 평론가들로는 석도륜, 이일, 오광수, 유근준 등이 있다.

석도륜(1919?/1923?-2011)은 방근택보다 나이가 많지만 늦게 평론을 시작했다. 특이하게 일제 강점기에 일본 가정에서 성장했고 도쿄대학교 예과를 다니다 2차 세계대전 동안 학병으로 근무했다고 알려졌다. 이후 해인사, 범어사 등에서 수행하기도 했다. 그는 1960년부터 미술평론가로 활동하면서 본명 대신에 '한일자(寒逸子)'를 사용했으나 지나치게 날카로운 글을 썼다면서 스스로 글을 멀리하고 1970년대 초에 미술평론에서 은퇴한 이후에는 '한면자(寒面子)'라는 호를 사용했다. 동양화 전각, 서예에 뛰어난 재능을 보였으며 일본, 캐나다 등지에서 전시를 하기도 했다. 국내의 서예 전시 심사위원을 맡으며 대학에서 20여년간 강의하는 한편 독일 카셀 대학에서 동양의 전각에 대해 초빙교수로 강의한 바 있다.『동양미술사론』(1975)를 썼으며 그에게 서예를 배운 제자들이 '뢰차동인'(자갈과 잡초 동인을 의미)을 운영하며 1979년 이후 전시를 여러 번 가진 바 있다. 일본 출신의 개념미술 작가 온 카와라가 1990년대 그를 만나러 한국에 온 적도 있다.

이일(1932-1997)은 프랑스에서 유학했으며 1960년대 중반 귀국한 후 홍익대 교수가 되어 30년 넘게 재직하였다. 그에게는 '처음'이라는 타이틀이 많다. 화가/평론가였던 김병기를 제외하고 미술평론가로서는 처음으로 상파울로 비엔날레(1971)의 한국 커미셔너를 지냈고, 1974년 평론집『현대미술의 궤적』을 출판하며 미술평론가로서는 최초로 저서를 발간하기도 했다.

오광수(1938-)는 1963년 동아일보 신춘문예의 미술평론에 당선되어 등단했다. 잡지『공간』의 편집장,『미술평단』주간 등을 지냈고 전업평론가로서 활발하게 활

동했다. 1970년대부터 미술관, 비엔날레 등 한국미술계의 주요 제도가 정착되는 시기를 거치며 미술관장, 문화예술위원회 위원장 등 요직을 두루 거쳤고 2000년대까지도 왕성하게 글을 발표하며 활동을 이어갔다.

유근준(1934-2019)은 1960년 서울대학교 미학과 대학원을 졸업한 후 대학의 시간강사로 일하면서 평론을 시작했다. 1970년대 핀란드에서 유학을 한 후 돌아와 모교의 교수로 재직했으며 귀국한 이후에도 미술평론을 이어갔다.

이렇게 젊은 평론가들이 등장하고는 있었으나 등장만으로 작가들의 존경을 받는 환경은 아니었다. 미술평론가들은 자신들이 좋은 작품을 감별할 수 있는 안목을 갖추고 있다고 확신하고 있었던 반면에 작가들은 자신들에게 우호적이지 않은 평론가를 배격하곤 했으며 평론가의 안목의 객관성을 의심하곤 했다. 그리고 무엇보다도 공모전이나 심사에서 평론가를 배제하고 있었다. 평론가들도 관점과 이해에 따라 껄끄러운 관계가 되곤 했다. 경제적으로 윤택하지 못한 시기였기에 작가도 평론가도 그 길을 포기하지 않을 만한 용기와 격려가 절실했던 시대였다.

상파울로 비엔날레와 뉴욕으로 간 작가들

앞서 언급했듯이 미국의 영향 속에서 1960년대 중반 한국작가들의 미국 이주가 이어지기 시작했다. 미협 이사장이었던 김환기와 김병기가 각각 1963년, 1965년 상파울로 비엔날레에 참여한 후 한국으로 오지 않고 뉴욕으로 현지에 정착한다. 김창열 역시 김환기의 추천으로 1965년 런던에서 열린 한 전시에 참가하며 한국을 떠나 이후 뉴욕을 거쳐 파리에 정착했다. 그는 뉴욕에 있던 시기에 김환기, 김병기와 재회하고, 백남준과 교류하며 새로운 미술 중심지로 떠오른 뉴욕의 열기를 체감하기도 했다. 고국에서 맛볼 수 없던 자유로움은 가난한 삶을 잊기에 충분했다.

이들의 탈한국은 여러 가지로 해석된다. 먼저 108인 연판장 사건이 남긴 후유증일 것이다. 방근택이 지적한 것처럼 작가들이 작품에 몰입하여 새로운 창작을 선

보이기보다 정치적으로 결집하여 세력을 도모하고 해외 전시에 참가할 기회를 확보하려는 움직임은 선정된 작가나 선정되지 못한 작가에게도 불편한 상황이었다.

여기에다 5.16 이후 사회가 보수적으로 변하고 있었고 여전히 미술에 대한 일반의 관심은 높지 않았기에 모더니즘 미술의 가치를 옹호하는 선진 도시에서 자유로이 예술가로 살고 싶다는 욕망도 작용했을 것이다. 또한 1960년대 초반 한국에서 예술가로 생존한다는 것은 많은 편견과 싸울 수밖에 없었다. 깨끗한 집과 수돗물과 같은 기본적인 생활조차 힘든 현실에서 사람들에게 미술을 이해하고 작품을 구매하도록 설득하는 일은 미안할 정도였다. 동시에 젊은 작가들에게 추상미술이 확산되었으나 그 이후 현대미술의 현대성을 보여줄 이렇다 할 변화가 보이지 않던 답보 상태에 있었다. 그런 가운데에 1961년부터 불기 시작한 해외전시 참가의 열기도 한 몫 했을 것이다. 좁은 한국을 떠나 선진국에서 새로운 미술을 마음껏 보고 현지의 예술가들과 당당하게 겨루어 보고 싶었을 것이다.

앞서 설명했듯이 미국의 문화정책은 한국의 엘리트 작가들을 계속 미국으로 이끌고 있었다. 미국의 록펠러 재단은 '록펠러 3세 기금'을 조성하여 1963년경부터 아시아 예술가들의 교육, 연구, 장학금을 지원하고 있었다. 한국의 연구자들과 작가들도 그 혜택을 받곤 했다.

김환기는 1963년 상파울로 비엔날레에 참석한 후 현지에서 특별상을 수상했다. 그러나 미국의 추상미술 작가 아돌프 고틀리브가 대상을 받자 그가 활동한 뉴욕을 경험하고자 귀국을 포기한다. 김환기는 고틀리브가 대상을 수상하는 것을 목도하고 나서 자신의 일기에 "뉴욕에 나가자, 나가서 싸우자"라고 적을 정도로 그에게 경쟁심을 느꼈던 것 같다.[164]

뉴욕에 도착한 김환기는 1964년과 1966년 사이 록펠러 기금을 받을 수 있었다. 현지에서 전업 예술가로서 새로이 출발하며 그동안 달과 항아리 등 여러 사물을 반추상으로 그리던 패턴에서 벗어나 추상으로 이동해 갔고, 말년에는 점을 찍고 그 둘레에 사각형을 그리면서 캔버스를 가득 매운 작업, 즉 오늘날 그를 유명하게

164 김향안, 『사람은 가고 예술은 남다』, 우석, 1989, 19.

만든 '점화'에 도달했다. 현재 그의 '점화' 시리즈는 1970년대 이후 한국 추상미술에 자극제가 되었다고 평가된다.

김환기가 뉴욕으로 간 후 다른 작가들이 그의 길을 따르기 시작한 것도 주목할 만하다. 김환기와 마찬가지로 추상미술을 옹호하던 김병기도 뉴욕 이주의 길을 선택했다. 두 사람 모두 일본에서 미술을 공부했고 현대미술에 대해 유사한 관점을 가지고 있었는데, 공교롭게도 김병기 역시 김환기가 간 이주 노선을 그대로 따랐다. 김병기는 1965년 상파울로 비엔날레에 참가한 후 뉴욕으로 향했고 록펠러 기금으로 1966년 미국을 둘러보기도 했다. 그의 회고에 따르면 상파울로에 가기 전에 김환기에게 현지에 대한 정보를 물었고 김환기는 김병기에게 상파울로 비엔날레에서 어떻게 처신해야 하는지, 누구를 만나야하는지에 대한 정보를 주었다고 한다. 그리고 두 사람은 뉴욕에서 재회했고, 종종 만나서 회포를 풀기도 했다.

김병기는 해방 전 고향 평양에서 활동하다 6.25 동안 남한으로 넘어왔고 피카소의 공산주의를 비판했던 인물이다. 원래 작가로 출발했으나 일본 유학중 츠구하루 후지타(Tsuguharu Foujita 또는 Leonard Foujita, 1886-1968)에게서 유럽의 모더니즘 미술을 배우며 상당한 지식을 가지고 있었다. 1954년경부터 신문에 전시평을 쓰면서 작가이자 미술평론가로 활동하기 시작했다. 김영주와 더불어 작가를 겸한 평론가로 활동했고 조선일보의 〈현대미술작가초대전〉을 1957년 출범시키며 현대미술의 전파에 기여했다. 그러나 그 역시 척박한 한국의 현실을 뒤로하고 1965년 상파울로 비엔날레 커미셔너를 맡고 참석한 이후, 귀국하지 않고 뉴욕으로 이주했다.

김환기로 시작된 뉴욕 이주 행렬은 김병기를 거쳐, 한용진, 문미애, 김창열 등으로 이어진다. 마침 미국은 문화예술계의 인물들에게 미국연수 등의 기회를 제공하고 있었고 이러한 배경을 활용할 수 있던 작가들은 한국을 떠나고 있었다. 그들 대부분이 동료이자 선생과 제자라는 인맥으로 서로 잘 알고 있었으며 미국의 문화적 영향력이 커지던 시기에 전후 현대미술의 중심지 뉴욕으로 진출하는 꿈을 꾸었다는 점은 분명 우연이 아니다. 또한 그들 모두 한국에서 현대미술을 지향했으

며, 뉴욕에 간 후에도 추상미술을 실천했다는 점은 전후 추상의 전개에서 미국의 영향력을 가늠케 한다.

제주도 방문, 1963

연판장 사건은 방근택에게도 영향을 미쳤던 것 같다. 실망을 넘어 해결의 길이 보이지 않는 미술계를 보면서 그 역시 어디론가 떠나고 싶었던 것 같다. 그러나 화재로 집을 잃은 부산의 가족은 경제력이 예전과 같지 않았다. 그런 현실에서 외국으로 가는 길은 그에게 요원했다. 대신에 그는 1963년 여름 제주로 간다. 그의 부친의 기일에 맞추어 부산에 내려왔다가 친척들을 만난 후 오랜만에 사투리를 들으면서 고향 제주가 그리워졌을지도 모른다. 20년 만에 제주를 찾아 외조모와 외가 친척들을 만났다.

그는 여행을 마치고 「바다의 예술」이라는 에세이를 쓴 후 『제주도』지(1963)에 발표했다. 아마도 제주에 남아있던 외삼촌 김하준이 신문기자로 있었기 때문에 그 인맥으로 기고할 수 있었던 것으로 보인다. 이 글에서 그는 자신의 어린 시절을 회고하며 1944년 가을 제주도를 떠난 후에도 '꿈에서도 잊지 않았던 섬' 제주를 찾은 감회를 섬세하게 그리고 있다. 어디에서나 볼 수 있는 한라산과 '어머니의 어진 품'과 같은 바다에 대한 추억을 더듬으며 유년기를 보낸 지역들을 돌아다니며 고향의 모습을 살펴본다.

대도시 부산과 서울에서의 삶이 힘들었다는 것을 우회적으로 표현하듯 그는 제주의 바다를 보면서 기억 속의 바다를 다시 찾은 감격에 젖는다. 그동안 '육지'의 삶은 바다를 볼 수 없어서 힘들고 '질식할 지경'이었다고 고백한다. 성인이 되어 본 제주의 풍경은 '육지 풍경처럼...단조롭고 번번한 것이 아니라...변화많고 생기' 넘치며 '땅들은 울퉁불퉁하니 꼬브라져 있거나 파여져 있고...규모는 적으나...천연적으로 꾸며진 정원'같다고 평론가답게 적는다.

그는 제주에 들어오면서 부산에서 배를 타고 제주항(산지항)으로 들어오는 경로를 택했다. 그의 부친이 축항공사에 참여했고 그가 어릴 적 보고 자랐던 바로 그 항구였다. 그래서 항구에 가까워지면서 산지항의 익숙한 풍경을 기억했다. 산지항 왼쪽의 주정공장과 연통, 그리고 한라산 방향의 언덕에 있는 기상대(측후소) 건물, 그 아래로 흐르는 산지천을 기억했다. 일제 강점기 지어진 건물들 사이로 나지막한 집들이 있는 오래전 풍경을 떠올렸다. 그러면서 그 풍경 속에 "나의 어린 시절의 발자욱과 나의 꿈이 구석마다 박혀있지 않았든 것이 한군데도 없다." 고 술회한다.[165]

제주에 도착한 그는 버스를 타고 동쪽 조천을 거쳐 남쪽 서귀포를 돌아 서쪽 한림으로 이어지는 섬 일주에 나선다. 어릴 적 미처 다 볼 수 없었던 지역들까지 돌아본 것이다. 어린 시절은 외조부가 살던 조천의 선흘리부터 서쪽의 한림 정도 사이에서 오갔던 듯, 글의 대부분은 이 지역에 초점을 둔다. 특히 자신이 살던 한림에 도착해서는 감정이 고조되었던 것 같다. 그래서 이렇게 쓴다.

산하도 10년이면 변한다는 말대로 그대로 있는 것은 그래도 하얀 조개껍질이 깔린 한림의 큰거리와 그 고갯길가에 있는 우편소 이발관 약방들이 그대로 여전히 남아 있는 걸 보면 제주도의 변치 않는 돌담처럼 감개무량하여 진다...그 초가집은 다 찌그러졌어도 그 집의 모습과 이웃 집들은 이십년 전대로 여전히 있지 않는가! 아는 사람은 한 사람도 없다. 놀러 뛰다니든 밭 거기 뛰어 넘느라고 넘나드렀든 돌담, 웃두리에 간 할머니가 언제 오시나 하여 나가 지켜 보든 언덕길, 그 모퉁이에 큰 나무......이런 모든 것들이 놀랍게도 그대로 있다.[166]

그러나 1945년 해방 후 제주는 4.3과 6.25를 겪으며 황폐해졌고 그로 인해 그가 성장했던 한림과 산지항 주변을 크게 바꿔 놓았다. 항구의 일부는 1945년 해

165 방근택, 「바다의 예술」, 『제주도지』, 1963, 368
166 방근택, 「바다의 예술」, 372.

방직전 미군의 폭력으로 파괴되었다. 당시 이 항구와 인근에 있던 일본 군사시설 때문이었다. 방근택은 한림의 공장지대가 사라지고 폐허가 된 건물들을 보며 '한참 연기가 내뿜아졌던 연통엔 지금은 한산하니 폐허로 된 공장과 같이 인기척이 없다'고 한탄했으며, 그가 어린 시절 1년 반 동안 다녔던 한림소학교가 증축되어 과거 모습이 보이지 않자 슬퍼하기도 했다. 배가 가득하던 항구는 '배 한척 없는 쓸쓸한 바닷가로 폐허화'되었고 사람의 인기척이 사라진 거리는 황량하게 다가왔다. 그래서 '일정 때 보다 못해진 이 불경기는 웬일이냐. 너무나 지나치게 중앙 집중된 탓으로 이 섬을 우리 정부는 버렸단 말인가'라며 탄식한다. 제주는 다시 한반도의 변방으로 돌아가 일제 강점기에 누리던 경제적 활황은 먼 과거의 것이 되어 있었다.

1963년의 제주시 역시 더이상 과거의 모습을 간직하고 있지 않았다. 6.25를 거치며 몰려든 수많은 피난민이 가지고 온 문화와 상업화로 크게 달라 보였던 것 같다. 그는 다음과 같이 적는다.

> ...제주시는 너무나 조잡하고 무질서한 육지의 씨먹지 않은 이상 야릇한 인공물이 침입해 버렸다...마치 서울의 변두리마을처럼 난잡하고도 무계획적 인공물의 추태가 밭과 들을 덮고 있는 것이다. 과거의 칠성통 산지 물이 있었든 냇가에 흐느러진 버드나무들은 지금은 간곳없이 그 자리엔 추한 술집이나 음식점의 바락촌이 도사리고...축항도 거의 허물어져 가고...과거의 영화가 이상한 인공물에 바뀌어 점점 병든 도시를 닮아가고 있다.[167]

그를 더욱 슬프게 한 것은 어릴 적 친구들이 모두 4.3에 희생되어 사망했다는 소식이었다. 한림과 옹포 지역은 특히 4.3 희생자가 많은 곳이었다. 바닷가에서 같이 놀던 소학교 친구들을 더이상 볼 수 없다는 현실에 그는 절망한다. 그는 친구들의

167 방근택, 「바다의 예술」, 373.

집을 찾아가 본 후 이렇게 적었다.

> 그의 어머니 그리고 할머니마저도 아직도 생존해 계신데도 허무하게 까닭없이 아직 어린 나이로 죽었다는 그 옛 벗은 없다. 그 동생마저도 없다. 허다하게 죽어간 젊음들은 이제 없고 도리어 그 부모네들과 조부모들은 그대로 살아남아 있는 이상한 현실 앞에 나는 어찌 대해야 할 것이냐.[168]

제주는 그가 기억하던 어린 시절과 너무나 거리가 멀었고, 과거의 고즈넉함과 여유로움을 잃고 있었다. 무엇보다도 친했던 친구들이 모두 죽고 사라진 고향은 그의 발길을 잡지 않았던 것 같다. 이후 그는 다시 제주를 방문하지 않았다.

1960년대 제주도

제주도는 1960년대 내내 언론의 주목을 받으며 아름다운 풍경과 독특한 원주면 삶을 볼 수 있는 파라다이스로 부각되고 있었다. 사실 그가 제주 방문을 결심한 것도 신문에서 제주도에 대한 신문 기사를 종종 보았기 때문이었는지도 모른다. 언론은 제주의 이미지에서 4.3을 지우고 일본인들이 주목했던 남국의 이미지를 되살리며 새로운 관광지로 소개하곤 했다.

1961년 동아일보는 새해 첫날을 기념하며 제2공화국의 미래를 예찬하는 기사를 내는데, 제주도의 사진을 신문 1면에 크게 싣는다. 한라산 정상에 눈이 쌓여 있고 산기슭에 소들이 방목된 목가적인 제주목장의 풍경으로 마치 일본에서 후지산을 강조한 풍경화와 유사한 구도를 취하고 있다. 그러면서 다음과 같은 설명을 붙인다.

168 방근택, 「바다의 예술」, 372-73

영광과 명일을 바라보며...조국이 걸어가는 길을 한걸음 한걸음 지켜
보는 이 산기슭, 평화로운 마을에서는 여명과 더불어 잠을 깬 소들이 기
름진 풀밭을 찾아 길을 떠나고 있다. 꿀과 젖이 철철 흐르는「카나안」의
이상향은 옛날「이스라엘」백성만의 꿈은 아니다. 삼천리 방방곡곡 구비
치는 언덕과 벌판들은 우리의 슬기로운 손길을 기다리고 있다. 하찮은
시비와 파쟁이 완전히 가시고 일단 우렁찬 건설의 함성이 일어나는 날
「카나안」은 바로 내가 선 자리에 이룩될 것이다....[169]

이 기사는 산을 배경으로 들판에서 소들이 한가롭게 풀을 뜯는 모습에서 기독교
의 '가나안'을 찾았고 이승만 독재 정권 이후의 시대를 낙관적으로 보려고 했던 것
같다. 제주를 남쪽의 이상향으로 묘사한 이 기사는 일제 강점기 일본인들이 만든
이미지를 이어가고 있었다. 앞서 설명했던 것처럼 제주는 일제 강점기를 거치며
한반도의 변방이 아니라 자연의 보고이자 따뜻한 이국으로 비쳐지기 시작했고, 그
러한 인식이 해방 후에도 이어지고 있던 것이다. 1962년 한 신문에는 제주의 봄을
소개하며 "새빨간 동백꽃...집집마다 돌담 넘어로 보이는 협죽도 나무가 과연 남국
을 느끼게 한다"며 이국적인 풍경을 소개한다.[170] 그렇게 1960년대는 제주를 이
상향과 낙원으로 재포장하고 있었다. 제주의 역사와 문화 그리고 자연이 제국주의
의 시선으로 가공되어 유배지에서 '남국'으로, 말을 키우던 곳에서 관광과 자원의
보고로 서서히 전환되었고 해방 후 제2, 제3공화국에 들어서도 제주에 대한 묘사
가 유사하게 반복되며 잠재적인 관광지로 고착된 것이다.

　1961년 박정희 정권이 들어선 후 제주를 관광지로 개발하기 위해 도로포장, 전
기와 수도 확장 등 기간 시설이 확충되기 시작했다. 제주인들이 '육지'라고 부르
는 뭍의 관광객이 오기 시작했으며, 이후 1970년대에는 일본인 관광객들이 대거
방문하여 '기생 관광'이라는 향락주의적 관광이 인기를 끌기도 했다. 2000년대에
는 중국인들에게 아시아의 하와이 같은 섬으로 각인되어 지금까지도 한국에서 가

169 『동아일보』, 1961.1.1.
170 「상록의 탐라 2: 잎마다 풍기는 남국서정」, 『동아일보』1962.3.31.

장 핫한 여행지가 되었다.

　그러나 방근택에게 이곳은 1944년 이전의 기억으로 돌아갈 수 없는 아픈 고향
이 되고 말았다. 어릴 적 친구가 모두 사라진 곳, 더이상 추억을 나눌 대상이 없는
곳이 된 것이다.

5장

전위예술과 도시문명론을 외치다

추상미술의 침체와 '악뛰엘'에 대한 기대

현대미협 작가들의 추상 실험이 본격화된 이후 이에 고무된 주변의 작가들과 후배들은 빠르게 추상미술을 흡수하기 시작했다. 1961년과 62년 사이 추상을 추종하는 다수의 작가들이 나오며 추상미술의 유행이 시작된다. 그러나 작가 고유의 형식적 실험이 되지 못하고 앞서 등장한 작가를 모방하거나 순간적인 제스춰에 머무르는 경우가 많았다.

조선일보가 개최한 5회 〈현대작가초대전〉(1961)의 수상자들과 평론가들이 모인 좌담회를 보면 우연히 입문한 추상미술로 신인상을 받은 경우도 있었던 것 같다. 한 청년 작가는 출품 이전에 구상미술을 하다가 최근에 '절망을 주제로 하고 보니 어느덧 '앵포르멜'을 하게 되었다'고 했고 다른 작가는 대학생 신분으로 '경험 삼아 출품'한 것인데 입상이 되었다고 하기도 했다. 큰 고민 없이 추상을 시도했는데 운 좋게 상을 받았다는 이야기들은 흉내 내기 정도로도 수상을 할 수 있던 당시의 분위기를 보여준다.

이러한 현상에 실망한 방근택은 1962년 중반 현대미술이 정체되고 있다며 새로운 예술을 촉구하게 된다. 추상미술이 이미 '화단의 대세'가 되어 그 확산 과정에서 추상이 오히려 '무미건조한 모방주의'로 빠지고 있다고 경고했다.[171] 특히 미술대학의 학생들마저 추상을 모방한 작품을 국전에 출품할 정도로 혼란 상태에 들어갔다면서 이러한 '모방의 홍수기'가 초래한 혼란을 극복할 힘은 그동안 추상미술을 선도해 온 30대 작가들에게서 찾을 수밖에 없다는 결론을 내리기도 했다.

그가 지칭한 30대 작가들은 물론 그와 1958년부터 동행한 동료들이었다. 그들은 1962년 3월 '현대미협'과 '60년 미협'을 해체하고 '악뛰엘'이라는 새로운 협회를 만들었다. 박서보와 더불어 김창열, 장성순, 정상화, 조용익, 하인두 등이 악뛰엘로 들어가 추상미술의 구심점이 되었다. 방근택에게 그들은 여전히 "우리 화단의 국제적 대표선수들"이자 그들이 도달한 수준은 국제적으로 선보여도 손색

171 방근택, 「모방의 홍수기」, 『민국일보』 1962.5.28.; 『미술평단』(1993.4) 재수록, 28.

이 없는 실력을 갖추고 있다고 인정받고 있었다.[172] 이런 그의 관점은 1963년까지도 지속되었다.

그러나 1963년 악뛰엘의 작가들이 조직적으로 움직이며 미술협회 내의 권력을 확보한 후 방근택의 시각은 달라지기 시작했다. 특히 미협 작가들이 해외 비엔날레에 대거 선정되면서 앞서 설명했던 108인 연판장 사건이 벌어지자 방근택은 다소 달라진 모습을 보인다. 한편으로 그들을 옹호하면서도 다른 쪽에서는 박서보를 위시한 작가들이 '작당과 상대적인 스타일 상의 전위'에 머물렀다고 평가하기도 했다.

악뛰엘은 연판장이 돌았던 논란의 1963년에는 회원전을 열지 못하고 1964년 2회 회원전을 열었으나 이 전시가 마지막이 되었다. 이미 미협 내에서 어느 정도 세력화에 성공한 이후에 결집할만한 동력을 찾지 못한 것이다. 그렇다고 추상작가들이 완전히 분열된 것도 아니었다. 108인 연판장 사건 이후 국전이 다시 보수적인 심사위원을 선정하여 논란이 계속되자 악뛰엘의 회원들은 '신상회'와 '앙가쥬망회' 등의 작가들을 규합하여 '현대미술가연립회의'를 결성하게 된다. 국전 중심의 작가들이 결속력을 보이자 현대미술 작가들이 집단화하며 대응한 셈이다.

이렇게 작가 그룹이 모였다가 해체하고 다시 결집을 반복하는 것을 보고 방근택은 그들의 목적이 국전 개혁을 내걸고 있으나 정작 바라는 것은 1964년에 있을 미협의 이사장 선거를 의식하여 미리 표수를 확보하려는 것이라며 이러한 움직임에 대해 비판하기 시작했다. 이런 행동은 작가들의 '질적 저하'를 가져오며 미래의 진로를 찾지 못하고 있다고 질타한다.[173] 또한 작가들이 결집과 해체를 반복하며 나온 예술 그룹은 '예술이념'이 없는 행동이며 그저 패거리 놀이에 불과하다고 비판했다.[174]

그가 추상미술이 주류로 진입하는 데 동행했던 작가들을 향해 쓴 소리를 내기 시작한 이유는 무엇일까? 추측컨대 평론가와 작가의 축소할 수 없는 거리를 확인하

172 방근택, 「혼선이룬 전위, 보수」, 『국제신문』 1962.12.21.; 『미술평단』(1993.4) 재수록, 30.
173 방근택, 「모호한 전위성격: '현대미술가회의' 구성을 보고」, 『동아일보』1963.12.20.
174 방근택, 「실현된 공상미술관-유네스코 세계명화전을 보고」, 『동아일보』1964.1.29.

고 지나치게 그들과 가까이 지냈던 과거를 후회하며 거리를 둔 것일 수도 있다. 아니면 박서보가 말하듯이 감정적으로 거리가 멀어지기 시작한 때문인지도 모른다. 어쨌든 그는 이때부터 과거의 동지들을 일방적으로 옹호하거나 대변하는 역할에서 서서히 멀어진다. 정치적 세력화에 몰두하는 동안 앵포르멜이 '고전'이 되었다면서 작가들 간의 친목에 그치는 전시를 타파하고 미술의 '금일화' 즉 동시대화가 필요하다고 주장한다.[175]

'포스트 앵포르멜'의 요구와 미술계의 확장

방근택은 지속적으로 앵포르멜 이후 새로운 미술의 필요성에 대해 쓰곤 했다. 앵포르멜이 한국에서 그동안 '무척 애매했던 추상미술의 논리'가 되어 주었고 3년여에 걸쳐 빠르게 한국현대미술의 주류를 차지한 것은 의미 있는 일이기는 하나 새로운 미술이 등장해야 현대성이 지속된다고 보았다. 미술사에 토대를 두고 전통을 현대화하고 예술의 가치를 현대적으로 승화해야 한다고 주장한다.[176]

그럼에도 불구하고 1962-65년 사이 미술계의 상황은 답보 상태에 있었다. 1950년대 말과 초반 추상미술이 맹렬하게 탄력을 받던 상황과 달리 추상미술을 대체할 만한 다른 경향은 쉽게 오지 않았다. 딱히 새로운 방향성을 정교하게 제시하는 사람도 없었다. 그 가운데 이경성은 추상미술을 하던 '버릇이 없는 신세대'와 그 이전의 구세대의 싸움은 혼란만 낳고 있다며 세대의 교체를 요구하였고, 이일은 '산업문명의 현실에 적극적으로 참여'하는 작가가 필요하다고 주장했다.[177]

방근택은 '네오 다다'를 소개하며 '현대문명의 추악한 매커니즘'을 드러냈듯이 '시대감각의 보다 예리한 반영과 헝클어진 현상을 뚫고 볼 수 있는 본질의 뼈다구

175 방근택, 「예술의식의 상극」, 『국제신보』 1963.12.23.; 『미술평단』(1993.4) 재수록, 34.
176 방근택, 「선도권의 확립」, 『부산일보』1964.1.9.; 『미술평단』(1993.4) 재수록, 35.
177 이일, 「현대예술은 항거의 예술 아닌 참여의 예술」, 『홍대학보』 1965.11.15.; 이경성, 「신세대 형성의 의의」, 『논꼴아트』 (1965). 이경성의 글은 『한국현대미술 다시읽기 II-1』(2001), 43-45 참조.

니'를 파악하는 태도가 필요하며, 그러한 태도는 기성세대보다 30대 작가를 형성하고 있는 앵포르멜 작가들에게서 기대하고 싶다고 주장한다.[178] 거리를 두기 시작했으나 여전히 과거의 동료들에게서 미래를 보려고 했던 것 같다. 미술계가 상호 비방과 '추잡한 작당'을 그만두고 국전 세대의 권위주의와 그에 종속하는 신세대로 이어지는 환경을 타파하기 위해 "예술만이 가지고 있는 그 자유스럽고 발랄한 '파괴정신'"을 불러와야 한다고 강조했다.[179]

그러나 새로운 예술을 찾는 일은 지난했다. 그래서인지 그는 앵포르멜 이후 '우리의 현대미술은 그냥 주저앉고 말았다'면서 한국현대미술이 외국에서 수입한 것에 토대를 두고 있는데 새로운 경향을 수입할 수 있는 '사회적인 문명적인 소지가 없기 때문'이라고 진단한다. 서양에서 네오 다다, 팝 아트 등이 나오고 있으나 한국에 수입되어 토착화되지 못한 것은 외국 미술의 모방에 대한 거부감, 그리고 '도덕적인 전통감정'이 작용한다고 보았다. 이전의 앵포르멜이나 추상미술이 다소 '동양적'이어서 공감대를 형성할 수 있었으나 1960년 이후의 국제미술은 한국에서 "낯설은 대안의 불장난 같은 것"으로만 비쳐지고 있다고 평가했다.[180]

그의 시선은 청년작가로 향할 수밖에 없었다. 젊은 조각가들이 모인 낙우회(1963)의 전시를 보고 전위의 가능성을 찾아보기도 하고, 원형회(1963)가 등장하여 '관습적 작업과 타협적 형식을 부정하고 전위적 행동의 새 조형의식'을 추구하겠다는 취지를 내걸고 추상을 비롯한 다양한 형식을 보여주자 그들의 전시에 주목하기도 했다. 『논꼴아트』라는 잡지를 만들고 '부정의 미학'을 논했던 논꼴 동인의 1965년 전시에 주목하기도 했다.

미술계는 공전을 거듭하는 무기력한 상태였으나 사회적으로는 인구가 늘고 교육의 기회가 늘면서 창작의 길을 가려는 미술인이 늘고 있었다. 초등학교부터 대학교까지 미술과 관련된 교육이 확산되었고 그런 교육을 받은 학생을 대상으로 하는

178 방근택, 「전위의 형성과 보수의 정비」, 『부산일보』 1965.1.5; 『미술평단』(1993.4) 재수록, 36-37.
179 같은 곳.
180 방근택, 「한국인의 현대미술」, 『세대』 (1965.10), 352

미술대회와 전시가 만들어지고 있었다. 초, 중, 고 학생들을 대상으로 한 미술대회가 늘기 시작했고 미술의 저변 인구가 증가하고 있었다.

그러나 전반적으로 1960년대 중반 미술계는 척박했다. 상파울로로 떠나기 전 1964년의 미술계를 평가하면서 김병기는 "미술의 외적 조건은 예나 지금이나 다름없이 올해에도 아무런 변화가 없었다"고 적을 정도였다.[181] 미술계가 원하는 현대미술관 건립 소식은 없었고 미술 잡지도 등장하지 않고 있었다.

조선일보의 〈현대작가초대전〉도 1964년 열리지 못했다. 경복궁 미술관에서 열리던 이 전시는 미술관이 군인들의 대기소로 사용되면서 개최가 불가능해진 것이다. 1964년 3월 24일 서울대와 고려대 학생 3백여 명이 한일회담에 반대하는 데모를 벌이며 경찰과 충돌했고 그 과정에서 '매국외교'라며 동조하는 학생들이 늘어나자 수도경비사 군인들이 경복궁 내에 주둔하게 된 것이다.

그로 인해 악뛰엘 그룹의 전시도 차질을 빚게 된다. 원래 4월 4일부터 10일간 경복궁 미술관에서 전시하기로 계획되어 있었으나 미술관 측에서 군대 주둔을 이유로 사전 통고 없이 작품을 반입하려던 작가들을 거부하게 된다. 전시 하루 전 생긴 이 사건으로 인해 개막 날 찾았던 관람객들이 돌아가야 하는 상황이 벌어졌고 이에 작가들이 항의를 하자 4월 18일부터 26일까지 전시가 열리게 된다. 그러나 여전히 군인들이 미술관 인근에 주둔해 있어 관람객이 거의 없는 전시가 되고 말았다. 5.16 이후 사회가 불안하게 전개되면서 나타난 현상이었다.

한일회담 반대와 문화종속 문제

8.15해방 이후 한국과 일본의 관계가 미국과 소련이라는 새로운 냉전 구도 속에서 전개된 것은 주지의 사실이다. 해방 후 양국간 교역의 필요성에 의해 한일통상협정이 추진되어 1949년 결실을 맺었고, 이에 따라 민간무역이 허용되기 시작

181 김병기, 「64년 레뷰-미술」, 『조선일보』 1964.12.15.

했다. 이후 한일회담을 통해 한국 내의 일본 재산권, 양국 억류자 상호 석방 등 식민지 이후 시대를 위한 여러 조치들이 나오기 시작했다. 특히 박정희 정권이 들어선 후 일본과의 회담은 경제 개발을 위해서라도 가시적인 결과물이 절실히 요구되고 있었다. 1951년 시작된 예비회담이 한일협정으로 타결된 것은 1965년 6월 22일이었다.

일본과의 통상관계를 국교 정상화로 확대하려던 시도는 국민들의 저항으로 이어졌다. 일본으로부터 적절한 보상을 받지 않고는 어떤 거래도 할 수 없다는 입장이 대두되기도 했다. 반대파들은 '대일굴욕외교 반대범국민투위'를 결성하고 '매국외교'를 당장 그만두라고 압박했다. 그리고 어업권이 걸린 '평화선'을 양보할 수 없다는 주장, 일본에 대한 청구액은 3억불이 아닌 27억불이어야 한다는 주장 등을 내놓으며 전국에서 반대 투쟁에 들어가기도 했다.

이즈음 한 잡지에서 각 분야 별로 '한일관계는 이렇게 수결되어야 한다'라는 주제로 여러 글을 실은 바 있다. 당시 방근택은 예술계를 대변하여 「한일관계는 이렇게 수결되어야 한다: 먼저 독자적 민족문화의 수호를 〈예술계〉」(『국회평론』, 1964년 3월)를 발표했다. 그 자신이 일본의 제국주의 교육을 받은 세대로서 해방된 국가에서 새롭게 문화적 정체성, 외교적 정체성을 모색하던 시기에 쓴 글이라는 점에서 주목할 만하다.

그의 입장은 현실적이었다. 일본의 근대문화는 한국의 근대문화와 마찬가지로 서양의 영향을 받은 것이며 한국은 일본을 거쳐서 '재탕된 개화'를 거쳤다고 보았다. 서구문화의 시각에서 보면 일본은 후진적이며 한국은 그보다 더 후진적이기는 하나, 유럽에서 퍼진 물결이 동양으로 곧장 확산되는 시대에 동아시아의 두 국가, 한국과 일본은 '문화적 숙명'이 유사한 위치에 놓여있다는 것이다. 그러면서도 그는 한국의 정신문화를 강조한다. 서양의 근대화를 수용하는 입장에서 서로 유사한 입장에 처해 있으나 '우리의 정신문화만큼은 일본의 정신문화...에 비겨볼 때 결코 개화의 선후로는 따질 수 없는 독자적인 문화양상을 가지고 있는 것이다'고 진단하며, 한일간 국교가 정상화되면 '우리 예술가가 당해야 하는 정신문화적 피해는

크다고 하지 않을 수 없을 것이다'라고 주장한다.

일본에서 나온 문헌을 통해 지식을 구축해왔고 서양의 현대에 적극적으로 동화되고자 했던 그를 생각하면 다소 의외의 모습이다. 아마도 그는 일본서적을 읽으면서도 일본의 지식이나 문화에 종속당한다고 생각하지 않았던 것 같다. 어떤 면에서 그에게 일본어로 번역된 책들은 서구의 지성인들의 생각에 다다르기 위한 일종의 도구였고 서구에서 생산된 보편적인 지식을 공유하는 방편이라고 보았는지도 모른다. 어쨌든 그는 이 글에서 민족주의적 태도를 보이며 '서구화된 일본문화'는 '주인을 잃은 흉내내는 문화'에 불과하며 '사무라이 영화, 일본 음반' 등 일본문화가 들어오기 전에 '우리 민족문화의 독자성이 침해받지 않도록 하기 위한 미묘한 인간 심리 문제부터 먼저 해결'해야 한다고 주장한다.

그림 그리는 평론가, 1964

1960년대 중반 미술계와 평론계의 무기력함 속에서 방근택은 다시 그림을 그리곤 했다. 사실 미술비평이란 분야는 20세기 내내 확고한 권위를 확보하지 못하고 형성 과정에 있었다고 해도 과언이 아니다. 방근택의 시대에는 더욱 그러했다. 화가가 글을 쓰기도 했고, 문인이 비평을 하기도 했다. 글과 그림을 병행하는 것은 흔한 일이었다. 두 개의 분야가 완전히 구분된 적도 없던 것 같다. 그나마 분리되어 보이기 시작한 것은 글을 쓰는 평론가들이 늘어나면서부터이다. 김용준도 그림을 그리고 글을 썼다. 미술평론가 이경성도 간혹 그림을 그렸다.

방근택 역시 취미로 간혹 그림을 그리곤 했다. 전남일보 1964년 8월 28일자에는 가을이 다가오는 계절의 변화를 담은 방근택의 그림과 글이 실린다. 아마도 미술평론가로 이름을 날리고 있던 그에게 지면을 부탁한 것으로 보인다. 신문 한 페이지의 상단과 하단을 채운 그의 글과 그림은 정갈한 방근택의 면모를 보여준다.[도판37]

먼저 「가을의 미각」이라
는 제목의 글을 통해 직접
그림의 배경을 설명한다.

 보름달이 맑고 크
게 비치는 마당에는
감나무가지가　비치
고 거기에 먹음직한
수박이 두어개 가운
데 우선 있다. 이것
으로 그림의 구도는
시작된다...이외에도
가을철에 피는 하구
많은 꽃같은 것과 흙
의 결실이 풍부한 것

[도판 37] 1964. 8. 28 전남일보, 방근택 글과 그림
「가을의 미각」

이나 당장엔 생각이 미처 그림속에 미치질 못하여-이런 오만 가들의 미
각들을 빼놓았다....뭐니뭐니 해도 가을의 미각은 일년동안의 총결산이
어서 흙속에서 창조된 가장 보람찬 풍부함이 있다. 이것들 모두가 뜨거
운 여름 동안에 익히고 맛들여진 것들이다. 그것이 시원한 가을에야 비
로소 수확되는 것이니 가을이야 말로 모든 날들의 황금이라고나 할까-.

 그림은 양식화된 나무가 왼쪽과 오른쪽에 비대칭으로 배치되어 있고 그 사이를
큰 원과 작은 원들이 리듬감 있게 배치되어 있다. 그 원들은 달, 감, 수박, 나뭇잎
들이 추상화된 곡선으로 언뜻 김환기의 양식화된 달과 달 항아리의 느낌을 주기
도 한다. 그림에는 'Bang'이라는 사인이, 그리고 글의 말미에는 '방근택'이라는 사
인이 들어있다.
 문인이나 화가의 평론에 비판적이었으나 정작 그 자신은 그림 그리는 취미를 포

기하지 않았던 것이다. 방근택은 1970년대에도 종종 그림을 그리곤 했다.

방근택의 전위예술론

미술계의 답보 상태가 길어지는 사이 방근택은 '전위예술론'을 강조하기 시작했다. 누군가의 담대한 시도가 보이기를 기대하면서도 정작 앞을 볼 수 없는 상황에서 나온 원론적인 주장이었다. 그러면서도 글의 설득력을 높이기 위해 현대미술의 계보를 점검하며 점점 성숙된 시각을 보여주고 있었다.

방근택이 처음으로 '전위'라는 말을 쓰기 시작한 것은 1959년이다. 한봉덕 작가의 전시를 보고 쓴 「정형이냐 해체냐, 오늘의 美란?-한봉덕 개인전을 보고」(『조선일보』1959년 4월 2일)에서 그는 한국미술의 전위의식을 언급하며 그가 그런 의식을 가진 작가 중 한 명이라고 평가한 바 있다.

그의 글에서 다시 이 단어가 나타난 것은 1960년 10월 현대미협에 대한 글 「하나로 통합된 전위예술가들-현대미협 탄생이 뜻하는 것」에서이다. 그는 종종 앵포르멜 작가를 위시한 추상미술 작가들을 언급하며 전위예술이라는 용어로 설명하는 한편, 그들이 한국미술에서 중요한 전진을 이루었다는 논지를 계속해 갔다. 제6회 현대미협전을 '전위예술의 제패'라고 부르기도 했고, 1961년 파리비엔날레에 참가하는 추상작가들의 작업을 '한국 전위미술'이라고 칭하기도 했다. 1963년에 들어서 그는 전위 대신에 아방가르드라는 표현을 쓰기도 했고 1964년에는 추상미술계를 '전위화단'이라고 부르기도 한다.

그의 전위예술론은 1950년대 후반에 현대미술의 당위성에 대해 설파했던 것의 연장선에서 전개되었다. 1965년에 쓴 「전위의 형성과 보수의 정비」(『부산일보』 1965.1.5.)에서 그는 새로운 미술이 '예술만이 가지고 있는 그 자유스럽고 발랄한 '파괴정신'을 동원하여 세계에 현대문명의 추악한 모순과 그 악의 양상을 가차없이 도려내어 그것을 고발해야 한다'고 일갈했다.

그가 같은 해 9월에 발표한 「전위예술론」(『현대문학』 1965년 9월호)도 추상미술이 고전이 된 후 한국미술이 어디로 가야 할 것인가에 대한 고민을 담고 있다. 그는 서양에서의 전위의 의미를 설명하며 과거부터 예술은 계속 변모해 왔으며 전위예술은 그 시대를 선도할 수 있는 영향력과 그다음 세대를 형성할만한 '새로움'이 있어야 한다고 강조한다. 인간의 자유를 표현한 예술, 즉 서양 모더니즘 미술의 역사에서 모네, 고갱, 독일 표현주의, 다다, 초현실주의와 더불어 세잔느, 피카소, 몬드리안 등을 이어 등장한 앵포르멜 등 아방가르드의 계보를 언급하며 한국의 예술계에도 이러한 전위가 필요하다고 강조한다. 넘쳐나는 '많은 잡것'을 넘을 수 있는 전위가 필요하며 '진정한 전위가 없음으로서 야기되고 있는 모방과 되풀이의 악순환을 하루바삐 청산시키기 위해서는 정말로 현 단계에 꼭 요청되는 불가피한 예술의 창조적인 전위가 필요'하다고 강조한다.

그러나 새로운 시도가 없었던 것은 아니다. 다만 한국의 상황에서 '소수의 실험'이 새로운 시대정신으로 인정받기 어려웠을 뿐이다. 그래서 방근택은 '모방의 발전적인 자기부정의 연속'을 생명으로 하는 현대미술이 한국에서는 멈춰버린 이유, 즉 한국에서 실험적인 예술이 나오지 못하는 이유가 '서구예술의 흡수소화에 진력이 나서 우리의 것을 찾기 위한 진통상태'일 수도 있으나 사실은 '문명비평사적인 안목'을 갖추지 못하고 있는 작가들의 역량 때문이라고 진단한다. 그래서 젊은 예술가들은 과거와 다른 '자기 세대의 기치'와 '전위의 대열'을 형성해야 한다고 외치곤 했다.

원형회 전시와 이승택

방근택이 그렇게도 바랐던 변화의 조짐은 느리게 왔다. 그중 하나는 1964년 11월 열린 제2회 원형회 조각전이다. 중앙공보관 전시실과 뒤뜰에서 열린 이 전시는 다수의 조각가들이 추상조각과 설치 작업을 선보이며 이목을 끌었다.

방근택은 이 전시의 출품작들이 '물체적인 박력이 발랄'하다고 평가하며 그중에

서도 청년작가인 이승택(1932-)과 조성묵(1940-2015)에 주목했다. 이승택의 입체 작업에 대해 물질을 재발견한 '네오 다다'적 예술이라며 높이 평가했고, 조성묵의 작업이 '레디메이드'를 활용한 것에 주목했다.[182]

이구열도 이 두 작가의 작업에 주목했다. 전시평에서 이 두 명의 작업이 "이질적인 조형"을 보여준다고 하며, 이승택의 작업에 대해 "시원스럽게 둥글둥글한 것들이 쇠고리로 공중과 벽면에 매달리고 혹은 하나씩 분리된 체로 벽에 나붙기도 한다"고 묘사했고, 조성묵에 대해서는 "검게 태운 둥근 바가지, 솥닦는 밤송이 모양의 솔, 시루밑을 까는 방석 등이 줄에 꿰어 매달려나오는 작업"으로 "민예적이고 흠없는 토속성"을 보여준다고 평가했다.[183]

김병기는 이승택, 이종각 등 젊은 작가에게 주목하고 "신인들의 구체성의 제시"가 뛰어나며 야외에 작품을 전시하면서 그 효과가 전반적으로 "우리 조각에 한 시기를 그었[다]"고 평가했다.[184]

오광수는 다른 관점을 취했다. 이승택의 작업이 "답보상태"에 머물러 있으며 조성묵은 "특이한 재질 실험"으로 "치밀한 조형계산"을 보여주나 "지나친 취미성이 오히려 감동의 초점을 흐리고 있다"고 평가한 바 있다.[185] 대신에 최기원의 작업에 주목하여 '아름다운 완성의 경지'를 보여준다고 평가했다.

4명의 평론가가 원형회 2회전에 주목했고 그중 3명의 평론가가 이승택의 재능을 거론했다는 점은 시사하는 바가 많다. 오늘날 국제미술계가 가장 주목하는 한국작가 중의 한명이기 때문이다. 지난 수십 년간 고집스럽게 평면작업부터 대지작업까지 폭넓은 예술을 선보였으며 2012년에는 영국의 테이트 모던(Tate Modern)미술관에서 그의 1958년 '고드렛 돌' 작업을 구입하여 소장할 정도로 외국에서 인정을 받고 있다. 이승택이 한국현대미술에서 차지하는 위상을 보면 당시의 평론가들이 그에게서 발견한 창의성이 근거 없는 것이 아니었음을 알 수 있다.

182 방근택, 「전위의 개척-제2회 원형회 조각전평」, 『조선일보』 1964.11.24.
183 이구열, 「열의찬 탐구욕-제2회 원형회조각전」, 『경향신문』 1964.11.25.
184 김병기, 「64년 레뷰-미술」, 『조선일보』 1964.12.15.
185 오광수, 「다양한 실험, 원형회 조각전」, 『동아일보』1964.11.24.

동시에 작가들이 오랫동안 평론가에게 가졌던 의심과 비판에도 불구하고 현대 미술의 변화무쌍한 흐름 속에서 새로운 시각을 찾는 안목은 평론가의 눈에 의존할 만하다는 안도감을 주기도 하다. 작가와 평론가는 어떻게 당대를 포착하여 시각화 해야 하는가에 대해 이견을 가질 수 있다. 그럼에도 불구하고 평론가 다수가 동의 하는 작품의 질과 의미를 무시할 수 없으며 언젠가는 시대적 가치를 확보할 수도 있다는 것을 상기시켜준 예이다.

방근택이 주목한 이승택과 조성묵은 이후에도 좋은 평가를 받았다. 조성묵은 1960년대 후반 AG를 거쳐 계속 입체작업을 했으며, 폴리우레탄, 청동, 국수 가락 등 다양한 재료를 활용하며 의자, 사다리 등 일상적인 사물과 맥락을 해석한 예술 을 선보였다. 이승택도 AG를 거치기는 했으나 본인의 말로는 '서자 취급'을 받을 정도로 미술계의 주류에서 소외받았던 것으로 보인다. 그는 '반예술'과 '비물질' 등 다양한 개념을 내걸고 광폭의 작업을 하며 홀로 고독한 길을 걸었다. 그러한 노정 에 대한 대가는 1990년대 이후 미술계가 글로벌화되면서 찾아왔다.

아쉽게도 원형회는 이후 2회전과 같은 동력을 보여주지 못한다. 1966년 덕수궁 의 혁명문 인근의 잔디밭에서 야외조각전을 열어 대형 설치 작업을 선보이며 난 해한 현대미술의 단면을 과시하기도 했다. 그러나 회원은 중견작가 4명만 남을 정 도로 축소되었다.

이승택과 방근택

이승택은 이 전시 평 이후 방근택과 가까이 지냈다. 이승택이 명동과 남산 인근 에서 거주할 때였고, 방근택 역시 명동 시대의 한 가운데에 있었다. 〈제2회 원형 전〉 직후 방근택은 이승택의 집을 방문해 '고드렛 돌' 작업을 보고 '독창적'이라고 칭찬하기도 했다.

방근택처럼 이승택도 일본에서 출판된 서적을 수시로 읽고 있었기에 둘은 대화

가 잘 통했다. 서로 일본 미술계에 대한 정보를 주고받기도 했으며 상대방의 집을 방문해 회포를 풀기도 했다. 혹 미술계에 볼 만한 전시가 있으면 서로 전화해서 알려주기도 했다. 방근택은 이승택을 통해 조각과 조각가에 대해 정보를 얻기도 했다.[186]

두 사람은 미술부터 정치까지 다양한 주제를 공유했는데 이승택이 들려준 한 에피소드가 있다. 어느 날 이승택이 히틀러와 유대인 학살 이야기를 하면서 나치만 학살에 참여한 것이 아니라 사실은 금융, 문화, 정치, 경제 등 대부분을 유대인이 장악하자 독일 국민이 히틀러를 이용해서 학살한 것이라는 의견을 개진하며 유럽의 역사 이야기를 풀어간다. 덩달아 러시아의 황제를 축출한 볼셰비키 혁명 역시 유대인 탄압이 혁명의 배경이 되었으며 유대인이 이 혁명의 주역이었다고 하자, 방근택은 '그걸 어떻게 알았어? 그걸 아는 사람을 본 적이 없다'며 놀랐다고 한다. 그러자 이승택이 '그냥 알게 되었다'고 하자 방근택 역시 '나도 미술에 대해 공부한 적이 없는데 한번 읽으면 다 알게 된다'고 응수했다고 한다.

이승택은 방근택에 대해 회고하면서 그의 '집에 가보면 미술책이 가득 있었다'며 학자다워서 돈이 궁해도 꼭 책을 구입해 읽었고 당시 미술자료를 가장 많이 가진 사람이었다고 기억한다. 방근택은 그를 '우리나라에서 유일하게 실험정신이 강한 진정한 예술가'라고 평했으며 이승택은 '그 평가가 내게 자신감을 주었다'고 회고한 바 있다.[187]

방근택은 1970년대 중반 해마처(A. M. Hammacher)의 『The Evolution of Modern Sculpture』(1969)를 번역하였으나 자신의 이름으로 출간하기 어렵게 되자 이승택의 이름을 빌리게 된다. 명목상 이승택은 '책의 디자인을 좀 봐주어' 자신의 이름으로 출판하도록 허락했다고 한다. 그 책이 바로 『현대조각의 전개: 그 전통과 개혁』(낙원출판사, 1977)이다.[도판38] 현재 이 책 어디에도 방근택의 번역이라는 말은 없다. 그러나 책의 문체를 보면 방근택의 문어체가 보이며, 이승

186 이승택과 현대화랑 권영숙 실장과의 대화, 2020.1.14.
187 김달진, 「내가 만난 미술인 121: 새로움에 대한 갈망과 도전, 이승택」, 『서울아트가이드』, 2017.5.1.

택 역시 방근택의 번역이라고 확
인해 주었으며 자신의 역할이 단
순히 디자인 감수였다고 밝힌 바
있다.[188]

방근택의 부인 민봉기에 따르
면 방근택은 이승택을 높이 평가
했으며 이승택이 그에게 준 한지
조각 작업(메주 모양)을 1960년
대부터 사망 시까지 계속 소장했
다고 한다.[189] 이승택은 1992년
방근택의 영결식에 참여할 정도
로 마지막까지 그에게 존경을 표

[도판 38] 현대조각의 전개, 1977, 속 표지

했다. 그에 따르면 방근택의 장례식이 끝난 후 얼마 지나서 문교부에서 근정문화
훈장을 주겠다며 민봉기의 소재지를 알려달라는 전화가 왔다고 한다. 그러나 당시
소재지를 알 수 없어서 알려주지 못했고, 이후 훈장 소식은 들리지 않았다며 아쉬
움을 표현한 바 있다.[190]

1960년대 중반 미술계에 대한 비판

1960년대 중반 방근택의 글은 점점 더 선명하게 비판의 대상을 특정하고 구체
적인 분석을 하기 시작했다. 그의 평론은 두 가지 방향에서 전개된다. 먼저 개인전
등 전시에 대한 분석은 주로 작가의 부족한 점을 지적하곤 했다. 반면에 전위예술
론처럼 서양의 이론과 관점을 한국적 맥락에 맞게 설명하고 한국미술계에 대한 진

188 이승택과 현대화랑 권영숙 실장과의 대화, 2020.1.14.
189 필자와 민봉기여사의 대화, 2020.3.10 통화
190 이승택과 현대화랑 권영숙 실장과의 대화, 2020.1.14.

단으로 이어지는 이론적 평문도 있었다. 어느 쪽이던 그의 글에는 그가 느낀 실망감이나 기대 등이 고스란히 담겨있다. 전반적으로 작가나 작품, 전시에 대한 칭찬이나 긍정적 언급은 적은 반면 날카로운 평가가 많은 편이다.

부정적 의견이 야기하는 결과에 대해 잘 알면서도 그가 그런 글을 포기하지 않은 것은 당시 그가 느끼던 좌절의 깊이를 짐작하게 한다. 그는 새로운 미술의 출현이 더딘 탓을 국전의 보수화, 작가들의 안일함, 협회나 그룹의 패거리화 등 고질적인 미술계의 문제들, 그리고 한국 문명의 기형적 상황 등 여러 곳에서 이유를 찾곤 했다. 여기에다 작가 개인의 인품의 부족, 외국 작품을 모방하는 수준의 창작 등 여러 문제들을 가멸차게 지적하고 비판하기도 했는데 이런 지적이 판도를 바꾸는 데 기여할 것이라고 기대했으나 결과는 또 다른 좌절이었던 것 같다. 그래서인지 그의 글에는 냉소주의가 두드러지곤 했다.

글마다 편차는 있으나 미술계의 부조리를 지적할 때 유독 신랄한 표현이 종종 등장한다. 「한국인의 현대미술」(『세대』 1965년 10월)은 대표적인 글이다. 이글에서 그는 예술가들이 '대가' 또는 '중견'으로 나뉘어 '서로 실속없는 자리를 다투느라 더러운 다툼'을 벌이는 모습을 실명을 거론하며 비판한다. 김환기가 도입한 모던 아트가 이미 한 시대 전에 등장하여 '해방 후의 한국 미술계의 재야 미술계의 스타일'로 자리 잡은 후 새로운 미술이 등장해야 하는 시대적 과제에도 불구하고 '한국화단에는 구역질 나는 어중이 떠중이 그룹이 더러 있다'며 '아무런 가치도 의의도 없는, 단지 회원들이 모여서 회비를 합치어 전람회를 겨우 치루는 그런 그룹들이 한국미술계의 단위들'이라고 평가하곤 했다. 또한 작가들이 세력화하는 데에만 관심을 가지고 협회와 그룹을 만들고 해체하곤 하는 상황은 '작당적 수의 대결'을 지향하는 '넌센스의 예술감각들'을 보이는 것이라고 지적하며 정신적 고뇌를 통해 창작을 지향하기보다 무의미한 작업을 하는 작가들에게 '예술도 스타일도 인간적인 고민도 시대적인 증인정신도 없는' 작업을 하며 '잠꼬대'와 같은 그림을 그리고 있다고 지적하기도 했다.

이 글은 30대 중반의 방근택의 신랄함을 담은 대표적인 글이다. 그는 자신보다

나이가 많은 작가들에 대해서도 가차 없이 자신이 느낀 대로 평가했다.

먼저 김영주에 대해서는 그의 화풍이 계속 변하고 있다면서도 작품의 외양은 좋으나 '그 이상의 아무것도 없다'라고 혹평하는가 하면, 그의 인품에 대해서는 다소 신랄할 정도의 분석을 내린다. 김영주가 '재빠른 센스의 소유자'이자 '재치가 그의 전부인 양 그 이상의 인간적인 심도의 풍김새가 없는 것이 커다란 결점'이며 '암시와 선동에 찬 빈말의 체스쵀'와 '고독한 태도'를 통해 연장자이면서 동시에 '우리 현대화단의 어떤 보쓰로 되어가고 있다'고 평가한다. 특히 그가 현대미술 작가들이 참여하고 싶어하는 〈현대작가초대전〉에 영향력을 미쳤던 것을 '요리'해 왔다고 묘사하며 그런 권력이 김영주의 '보스' 이미지에 기여하고 있다고 쓴다.

유영국에 대해서는 김영주와 대조적으로 '과묵하고 돌변적'이며 '묵직하여 무딘 인상'을 주지만 동시에 '안정감'을 주는 '온건파의 보쓰'라고 평가하는 한편, '협잡과 작당과 외국의 겉치례 모방에 지친 우리 화단에선 어느덧 안정의 바램이 요구될 때' 젊은 화가들은 그를 찾지만 그렇다고 '무슨 뾰족한 일이 없어 다시 실망'하게 되고 '역시 유영국씨는 유영국씨로군'하게 된다고 평가한다고 전한다. 그의 작품에 대해서는 '산골자기의 심상풍경을 추상화'한 것으로 경직된 선으로 화면을 나누는 방식이 '다분히 전세대적인 것'이라고 보았다. 그러면서도 기하학적인 선의 '따분한 분할'을 줄이기 위해 노력하는 그의 작업은 공간과 색채를 통해 '대자연의 서사시'를 보여준다고 평가한다.

권옥연은 미술계의 변화와 대안을 찾던 청년 작가들이 찾는 인물이라며 '등치와 풍채가 영낙없이 멋쟁이 화가다운' 작가이자 사교력이 뛰어나다고 묘사한다. 그의 '섬세한 그림'은 '우리 화단의 일반적 스타일'과 달리 '엷은 청회색조—마치 고려도자기의 색깔같은—의 바탕 가운데' 에로틱한 느낌을 주는 인형들이 파편화되어 펼쳐진다며 이를 초현실주의적 접근이라고 평가했다. 그러면서 단순히 작가의 성격과 인품, 그리고 작업에 대한 평가에 머무르지 않고 권옥연이 평소 하던 말과 행동도 그대로 옮긴다. 파리에서 유학 후 돌아온 그는 초현실주의 대부 앙드레 브레통(Andre Breton)을 만났던 사실을 종종 언급했던 것 같다. 그래서 권옥연은 브레

통의 '쉬르레알리즘'을 한국적으로 옮기는 것에 목표를 두고 '한국적인 것의 현대화라는 대의명분'을 위해 골동품(함지, 쌀두지, 목탁, 염주, 장 등)에서 소재를 찾고 있다는 소식도 전한다.[191]

권옥연처럼 파리에서 체류하다 귀국한 손동진에 대해서는 다소 긍정적이다. 그가 한국적인 것을 찾아다니며 백색을 발견하고 '강파른 백색—은 마치 회를 발라 햇살에 절은 흰벽과도 같이 백색'을 사용하고 있다면서 작업에 나타난 결과물은 '화면 전체가 그대로 해묵은 벽'과 같다고 평가한다. 그는 다소 거칠게 작가를 묘사하기도 하는데 지나치게 친절의 그의 매너 때문에 '자질구레한 상인답다'고 쓰는가 하면, 화가에게 드문 '두뇌의 소유자'로 문학과 음악 등에도 조예가 깊어서 '그의 그림과 그의 인품은 어디를 찔어도 허가 없다'고 평가했다.

각 작가의 면모를 묘사하는 한편 지나칠 정도로 솔직한 품평은 분명 그를 점점 소외시켰을 것이다. 비판에 취약한 한국사회에서 그가 생각한 이상적 평론가를 위한 자리는 매우 좁았다. 심장과 머리가 말하는 대로 글을 쓸 수 없는 시대에 미술평론가라는 명칭은 그냥 근사하게 들리는 타이틀일 뿐이었다. 작가의 길도 어려운 길이었으나 평론가의 길도 불안한 길이었다.

박서보와 멀어지다

「한국인의 현대미술」은 자신을 미술평론으로 이끈 박서보에 대한 평가도 담고 있다. 박서보의 주장을 정당화하면서도 그의 권력 지향적 태도에 대한 비판이 담겨있다.

먼저 박서보의 그림에 대해서는 '검은색이 갖는 심오한 풍김을 강철처럼 다진 화면의 기리로 더욱 냉혹한 현실을 도려내는' 작품이라고 평가한다. 박서보가 스스로 자신의 그림이 '전쟁의 체험'에서 비롯된 것이라는 주장을 펴듯이 '그의 가학적

191 방근택, 「한국인의 현대미술」, 『세대』 (1965.10), 349-350

인 파괴의 나이프가 문질러 버린 부분부분의 텃취들'이 캔버스에 도드라진다고 설명했다. 1957년 작업에 비해 박서보는 많은 변화를 보여주기는 했으나 그 이후의 앵포르멜 시기의 그림에서 크게 벗어나지 못하고 있다고 평가한다.

박서보가 주변을 조직화하려는 태도도 언급한다. 즉 그가 파리에 진출한 후 국내에 돌아와서 화단에서 주목을 받고 주변의 동료 작가들에게 영향력을 미치고 있으나 사실은 동료들이 '그 동화작용이 너무 지나쳐서 개인적으로는 서보를 꺼려'한다고 전한다. 또한 그가 이끄는 악뛰엘 그룹이 '전위예술가와는 관계없는 작당적 행동'을 보이면서 화단에 저해가 되고 있다면서 그러한 '작당행위를 그만 두어야 할 때'라고 비판한다. 한때 동지처럼 동고동락했던 박서보와 그 주변의 작가들에 대한 실망을 표하고, 과거에 세대교체를 주장하며 추상미술을 지향했던 이들이 권력화되어 후배 작가들에게 새로운 예술의 동력을 주지 못하는 현실을 '한국화단의 제1선'이 무너진 것과 같다고 진단했다.

실제로 박서보는 거침없이 젊은 추상미술 작가들을 조직화하고 있었다. 직접 글을 써서 자신과 주변 작가들의 입장을 설명하기도 했다. 박서보는 「가치있는 반동의 신념」(『홍익』 10호, 1965년 7월)이라는 글에서 격변기의 한국사를 살아남은 자신들은 '현실로부터 도피하기보다는 현실의 거의 신음에 찬 물결을 거슬러 올라가야 했다'며 그 과정에서 '정신적 육체적인 심각한 고뇌와 지적 고독'을 통해 창작욕을 얻었다고 주장했다.

그렇게 방근택과 박서보의 거리는 점점 멀어지고 있었다. 작가로서 영향력을 넓히려는 박서보와 평론가로서 그러한 권력화가 미술계를 왜곡시키고 있다고 본 방근택은 이후에도 공식적인 자리에서 서로 얼굴을 보기는 했으나 이전과 같은 우정은 유지할 수 없었다.

박서보는 이에 대해 필자에게 방근택에 대한 평이 나빠지면서 자신도 거리를 둘 수밖에 없었다고 말한 바 있다. 방근택이 자신이 있던 홍익대에 출강하고 싶다는 의사를 보였으나 자신의 입지도 불안했기 때문에 상황이 여의치 않았다고도 했다. 1965년 이일이 귀국하여 가까이 지내기 시작했고 방근택과의 거리는 더 멀

어졌다. 그러나 박서보가 '묘법' 시리즈를 내놓자 그 번역인 'ecriture'를 제안한 사람이 바로 방근택이었다. 박서보에 의하면 1967년경의 일이라고 하는데 두 사람이 멀어지기는 했으나 1960년대 말까지도 어느 정도의 관계를 유지하고 있었던 것 같다.

'한국미술계의 색은 절망과 같은 회색'

1965년경 방근택은 사회적 측면에서 예술의 현실을 보다 입체적으로 바라보기 시작했다. 평론을 하는 자신을 포함하여 현대미술을 지향하는 작가들이 경제적으로 이익을 실현할 수 없는 현실을 분석하고자 했다. 그는 한국 사회에서 예술을 한다는 것은 '거의 기적에 가까운 노릇'이라며, 그럼에도 불구하고 예술을 공부하는 청소년들이 늘어나는 것은 사회가 메마르고 각박해서 그런 상황을 상쇄하기 위한 현상이라고 보았다.[192]

1965년경 미국의 1인당 국민소득은 3,880달러였던 반면에 한국의 1인당 국민소득은 110달러였다. 엄청난 소득 격차는 곧 예술에 대한 인식과 경험에도 반영될 수밖에 없다. 선진국에 비해 턱없이 낮은 소득은 기본적인 삶을 유지하기에도 힘들었고 미술계도 미국의 후원이나 지원에 의지한 채 돌아가고 있었다. 그래서 그가 1960년대의 한국미술의 변화가 미약하고 새로운 동향을 추동시킬 여력이 없었다고 본 것도 무리는 아니었다.

예술의 가치를 이해하는 인구가 소수인 한국에서 문학, 미술, 음악 등 여러 분야의 예술인들도 타 장르에 대한 지식과 감성이 부족했다. 특히 문인들과 가까이 지낸 방근택으로서는 이런 현상을 보고 지나칠 수 없었다. 그는 「한국인의 현대미술」(1965)에서 지식인이나 일반인과 다른 '예술가의 길'을 가야 하는 작가들은 '가난과 몰이해' 그리고 '고독'을 품어야 하며, '예술적 용기와 직관'도 가지고 있어야 하

192 방근택, 「한국인의 현대미술」, 340

기 때문에 가기 힘든 길이라고 설명한다. 결국 예술로 생활을 할 수 없는 상황에서 '자기의 자유를 팔아야 만 산다는 자유를 얻을 수 있는 현대사회', 그리고 그러한 자유의 부족 속에서 지식인도, 일반인도 예술에 대한 지식과 감성이 부족한 사회에서 작가들이 겪는 고통은 비극적이라고 진단한다.

이 글은 힘든 예술가의 여건을 설명하는 듯 보이나 사실은 방근택 자신이 처한 현실에 대한 자각을 정리하고 있었다. 방근택은 기본적으로 한국의 현대미술이 규모와 질에 있어서 빈곤하며 그런 현실 속에서 무시를 받다보면 '자연 사람이 거만해지거나 초연해지는 법'이라고 설명하는데, 마치 그 자신의 이야기를 하는 듯 하다. 그래서 '젊어서의 꿈이 성년에 와서 인생을 헛디디었음을 깨달을 때의 절망과 같은 회색이 한국미술계의 색깔이다'라는 부분에서는 그의 개인적인 탄식과 자괴감이 느껴질 정도이다. 미술평론가라는 직업이 제대로 된 생계를 마련해 주지 않는 현실, 무엇보다도 예술에 대한 몰이해가 짧은 시간 내에 변하지 않을 것이라는 현실을 깨닫고 그 길로 들어선 채 꼼짝할 수 없는 자신의 삶을 애도하고 있었던 것 같다.

동시에 그의 글은 그 길을 갈 수밖에 없는 사명감도 밝히고 있다. 매체의 발달로 인해 소설보다 영화를 보는 사람이 많아지는 현실에 대한 실망, 그리고 자신이 옹호하던 추상미술을 넘어 '거리에 나붙어 있는 싸구려 광고' 같은 미술이 전위미술이라 불리는 현실에 실망한다. 그러면서 예술가라면 '시대의 증인'으로서 '오늘의 체험을 표현'해야 할 과제를 안고 있으며 '한국사회 속의 현대미술은 과연 오늘의 한국을 표현하고 있는 것인가' 그리고 '한국현대미술의 표현 방법은 진보적인 것인가'라는 질문에 답해야 한다고 주장한다.

방근택의 한국현대문명론, 1964-65

한국의 척박한 현실을 들여다보던 방근택은 사회와 예술의 관계에 주목하게 되었고 예술을 보는 시각도 문학 등 타 분야와 구분되는 장르로서의 미술보다는 인

류의 역사와 자산, 즉 문명의 일부로 보기 시작했다. 이러한 시각은 그가 서서히 미술평론에서 문화비평으로 확장하는 계기가 된다.

그리고 경제적, 사회적 빈곤 상태의 한국과 현대미술을 설명하기 위해 '현대문명'이라는 키워드를 얹기 시작했다. 현대문명이라는 주제는 6.25 이후 꾸준히 지식인들 사이에서 회자되고 있었다. 역사적 경험과 현실의 관계를 파악하기 위해 인류문명이 처한 현재를 들여다보아야 한다는 시각이 설득력을 얻고 있었다. 여기에는 한국에서 읽히기 시작한 아놀드 토인비와 사르트르 등 실존철학의 영향도 있었다. 앞서 언급했듯이 사르트르는 이미 읽히고 있었으며 토인비의 「문명의 조우」가 『사상계』(1954년 1월)에 번역되어 소개되기도 했다. 그의 「미국은 넓은 대서양생활공동체의 부분이다: 미국은 독자적 문명을 가졌는가」(『사상계』, 1959년 2월호) 등이 소개된 바도 있다. 2차 세계대전을 거치면서 서구에서 언급되기 시작한 현대문명의 위기론이 6.25 이후 급변한 한국에서 거론되면서 '공산주의'와 '민주주의'의 대립구도 속에서 한국의 현재를 파악하는 실마리로 제시되고 있었다. 고대 이전부터 20세기 중반에 이르는 과정에서 인간이 자연을 어떻게 파악하고 이용했는지를 해학적으로 분석한 로렌 아이슬리(Loren Eiseley)의 『The Firmament of Time』(1960)이 국내에 번역되어 『현대문명의 위기』(을유문화사, 1962)라는 제목으로 바뀐 것도 그러한 분위기의 반영이었다.

방근택이 1964년 10월에 발표한 「현대문명과 예술가의 위치」는 이런 환경 속에서 예술과 예술가의 위치를 사색한 첫 글이다. 이 글에서 그는 예술가에게 비우호적인 현대사회, 즉 한국사회의 현실을 알리면서 '오늘날 모든 분야에서 예술가들은 그 사회적 생존의 기본권마저 박탈당하고 있다'고 진단한다. 그리고 자본주의 사회의 생산과 소비의 구조 속에서 예술은 소수를 위한 질적 결과물로서 대중문화에 매몰된 사람들의 '정신적 양식'이어야 한다며 인간이 질식하는 현대문명의 위기를 탈피하는 길을 찾는 것이 바로 예술가의 역할이라고 주장한다. 현대소비문화에서 인간을 구제할 메시아적 역할을 강조하며 구원자, 또는 초인이나 영웅, 더 나아가 천재를 높이 평가해 온 서양철학에 기대어 한국사회의 미래를 낙관

적으로 보고자 했다.

그는 1965년 『세대』지에 5월호부터 10월호까지 6회에 걸쳐 「한국현대문명의 제상」이라는 시리즈를 발표하는데, 현대문명에 대한 그의 생각과 예술을 넘어 생활양식, 도시의 변화 등을 다루고 있다. 6개의 주제는 각각 '한국인의 정신풍토', '도시문명의 용모', '예술과 문명', '한국인의 생활양식', '문명과 야만', '한국인의 현대미술' 등으로 외래문물의 도입과 사회적 변화, 그러한 변화가 초래한 현실의 삶이 변모한 혼종된 한국문화를 포착한다. 이 글들은 때로 역사적 사례를 기술하고, 때로 한국 사회에 대한 일상적 관찰을 풀어 놓는데, 평론이라는 자유로운 형식을 십분 활용하고 있다.

「한국인의 정신풍토」(『세대』 1965년 5월)는 근대화 속에서 일본과 미국 등 외부의 영향을 받는 가운데 한국인이 처한 소외와 불안감을 지적하며 '토착문화'와 '서구 근대문명' 그리고 '일본식 개화' 사이에서 '이상한 복합심리'와 혼란 상태에 이른 상황을 설명한다. 이런 혼란 상태를 딛고 한국 문명을 창출하는 것은 타인의 구원의 손이 아니라 한국인의 손으로 찾아야 한다고 강조한다. 또한 토인비의 관점을 빌려 '문명이 역사를 움직이는 직접적인 힘이라기보다는 그 문명을 형성하고 있는 인간의 현실적인 관계가 더 구체적으로 나타나는 것이 역사'라는 점을 환기시킨다.

「도시문명의 용모」(『세대』 1965년 6월)는 발터 벤야민이 파리의 도시를 분석했듯이 명동, 남대문, 시청, 광화문 등 서울을 돌아다니며 서울이 어떻게 변모해 왔는지 정리한 글이다. 방근택은 도시가 그 '지역의 얼굴'이자 '역사의 총화'라는 시각에서 접근했다. 서울은 근대의 산물이자 일본제국주의자들이 만든 '식민지 도시'라고 보고 이에 대해 분석한다. 예컨대 식민지 근대가 들여온 다방은 낯선 장식으로 도배된 인테리어에 '쨍쨍 울려대는 째즈나 유행가' 때문에 기분을 들뜨게 하며, 광장은 시민들이 모이는 곳이자 '시민정신의 구현장'임에도 불구하고 서울에 없는 현실을 지적하며 '맥없이 죽은 도시, 표정이 없는 도시, 잠자는 도시'라고 한탄한다.

서울은 일자리를 찾으려는 사람들이 몰려들면서 해마다 수십만 명씩 인구가 증가하며 온갖 사회적 문제로 골머리를 앓고 있었다. 이에 서울시는 '도시계획백서'를 만들어 깨끗한 도시를 표방했으나 늘어나는 인구로 인해 교통, 주거, 환경 등 여러 문제를 해결하기에는 경제적, 사회적 자원이 부족한 시대였다. 방근택의 이 글도 그런 서울의 혼돈을 관찰하며 도시문명론을 펼치는데 텔레비전을 즐기고 매연에 시달리는 도시에서 문명이 인간성을 파괴하고 있다고 본다. 그래서 문명과 도시, 농촌과 미개라는 대립 구도를 벗어나서 인간성을 지키고 인간에게 이로운 방향으로 가꾸어야 한다고 주장한다.

　결국 그의 문명론은 직접적인 경험과 관찰에서 나온 분석을 토인비와 벤야민과 같은 서구의 지성의 시각을 빌려서 정리한 것이었다. 일제 강점기를 통해 들어온 근대 문명이 도시화를 부추기고 과거의 봉건적 유산을 포기하도록 만들었으나 급격한 변화 속에서 물질적, 정신적 혼돈을 겪고 있던 1960년대 중반의 상황을 반추하며 나온 것이었다. 그래서 「문명과 야만―한국현대문명의 제상 ⑤」(『세대』1965년 9월)에서 그는 정작 '문명이라는 탈속에 새로운 야만을 비쳐주고 있는 것'이라며 문명을 향해 갔지만 도달한 곳에서 야만적인 삶을 강요받고 있다고 분석한다. 한국의 상황이 문명을 강요당하면서 '닥치는 대로 아무 것이나 받아 그것들을 마치 꼴라주처럼 서로 이어대며 붙여대며 하여 맞추어 나가고 있다'고 쓴다.[193]

　방근택은 그러한 혼란과 불안의 상태에서 예술가들의 역할은 '한국적인 것'을 발견하여 독창적 예술을 만드는 것이라고 보았다. 현대문명을 위한 '한국적인 것'은 고립적인 것이 아니라 '국제적인 것'과 조화를 이루는 것이며 그 이유는 '이 문명 세계에서 우리는 언제나 소외당한 채 남의 나라에서 살고 있는 듯한 방관자의 입장'에 있는 현실을 극복해야 하기 때문이라는 것이다. 결국 '국제적'인 흐름과 병행하여 한국적인 예술이 발전되어야 한다는 것이다. 이런 그의 소신은 이후에도 지속된다.

193 방근택, 「문명과 야만-한국현대문명의 제상 ⑤」, 『세대』(1965.9.), 338-339.

방근택의 도시문명론, 1965

방근택의 현대문명론은 곧 도시문명론이기도 했다. 자신이 사는 서울을 통해 도시문명에 관심을 갖게 되었고, 그 결과 예술의 문제를 문화와 문명의 문제로 들여다보기 시작한 것이다.

그가 쓴 「도시문명의 용모」(1965)가 벤야민의 것을 따르고 있다는 점은 주목할 만하다. 벤야민이라는 근대 철학자의 시각을 반영한 글은 당시로서는 드물었기 때문이다. 국내에 벤야민에 대한 본격적인 글은 1970년대 말에나 나왔다. 벤야민의 예술이론이 『문학과 지성』(1979년 5월호)에 처음 소개되었고, 그의 저서 『현대사회와 예술』이 번역되어 문학과지성사에서 출판된 것도 1980년이다. 이후 벤야민은 지금까지 근대 유럽 사회와 문화를 냉철하고도 예리하게 분석한 학자로 자주 인용된다. 따라서 방근택은 벤야민이 한국에서 보편적으로 읽히지 않던 시절 그의 '도시 산책자' 시각을 차용할 정도의 지식을 가지고 있었다. 방근택이 소장했던 책(현재 그의 책들은 인천대학교 도서관에 '방근택 문고'로 소장되어 있다) 중에는 1969년 일본에서 발행된 『複製技術時代の藝術(기계복제시대의 예술)』이 있는데, 이 책보다도 그의 도시문명론은 4년이나 빠른 것으로 보아 다른 경로로 벤야민을 파악했던 것 같다.

방근택은 1965년의 글에서 서울을 누비던 경험을 이렇게 적는다.

> 나는 와글거리는 인파로 누벼지는 명동에서 시청 앞 광장을 건너 광화문까지를 걸어본다. 명동—한국의 유행이 한 곳에 진열되어 있는 쇼 윈도우에는 철따라 달라지는 양장점이 즐비하게 거리의 중심을 이루고 있다. 마네킹에 입힌 옷들은 길 가는 젊은 여자들의 눈을 끌려고 갖은 디자인이 다 해져있다. 거의 무국적이라 하리만치 너무나 국제적인 복장에는 세심한 미적 배려가 깃들어 있다...거리의 모습이 옛 모습은 커녕 수년전의 모습마저 찾아볼 수 없게 개조에 개조가 날마다 거듭되고 있다. 건물의 모습은 서울시청의 일본식 관청(대화식—야마또식)에서부

터 조선호텔의 미국 개척기의 아파트식을 중간에 두고 최신 건조의 것
일수록 기능주의적인 화사드(건물의 정면)로 바꾸어지고 있다. 골목길
의 하꼬방에서 부터 길가의 노점들과 어울리어 실로 잡다한 용안을 가
지고 있다.[194]

그가 늘 다니던 명동의 다방 인근에서 시작해서 시청, 광화문을 거치며 여러 양
식의 건물들을 품평하고 도로에서 보이는 풍경에 대한 인상을 적는다. 플라타너
스 가로수에서 위안을 얻으면서도 자가용 행렬과 길을 가득 매운 채 걸어가는 사
람들, 길거리 행상들과 신문팔이 소년들까지 좁고 번잡한 도시의 풍경 속에서 자
동차 매연을 마셔야 하는 서울에서 화려한 도시의 낭만보다 자본주의의 '더럽고
추한' 흔적들을 본다.

방근택의 도시론이 유럽 근대의 도시에 기초를 두었다는 것은 놀라운 일이 아니
다. 그가 받은 근대식 교육의 근저에는 유럽의 문명이 일종의 원형으로 자리를 잡
고 있었고, 그의 독서도 그러한 방향으로 진행되었기 때문이다. 그에게 가장 이상
적인 도시는 18세기 유럽의 도시로 인구 10만 내외의 도시에 자연과 인공물이 어
울려 있고 평화롭게 살 수 있는 곳이었다. 그런 도시가 '가장 인간적인 조건'을 갖
춘 곳이며 천재를 길러내기에 적합한 곳이라고 주장하는데, 한국에서는 수원시와
같은 소도시들이 그러한 가능성을 가지고 있다고 보았다.

그의 도시론은 단순히 사변적 관찰자의 시선을 넘어 '도시학'으로 나아간다. 도
시의 문제를 다루는 연구, 즉 도시의 산업자본부터 인구 밀집, 그로 인한 생활 변화
까지 여러 문제를 거론하며 서울의 문제는 급속한 인구증가로 인한 문제라고 진단
하며 이런 변화를 막을 수 없는 현실에서 삶의 질을 높이기 위한 노력이 필요하며
마지막으로 도시의 외관, 즉 건축의 미, 공간의 미에 신경을 써야 한다고 주장한다.

194 방근택, 「도시문명의 용모-한국현대문명의 제상 ②」, 『세대』(1965.6.), 262—263.

공공예술 비판

그의 도시에 대한 관심은 새로운 글 「미술행정의 난맥상」(『신동아』 1967년 6월)으로 이어진다. 그동안 그가 겪은 미술계의 문제를 정리하는 한편 미술평론가의 역할을 강조한 글이기도 하다. 그는 한국의 예술 환경과 풍토를 설명하며 '가난하고 그날그날의 삶에도 바쁜 이 나라에 무슨 예술이냐?'는 통념 때문에 무계획적인 일들이 일어나고 있으며 국가나 도시 차원에서 공공성으로서의 예술이 보이지 않는다고 지적한다.

1948년 건국 이후 이승만 동상을 비롯한 여러 기념비, 기록화 등 일반적인 공공예술 프로젝트가 진행되고 있었다. 그러나 4.19와 5.16을 거치며 파괴되는 기념물이 생기는가 하면 과도하게 정권의 이념을 강조하느라 흉물에 가까운 공공미술이 나오기도 했다. 윤효중이 제작한 이승만 동상은 4.19로 인해 파괴되었고 태극기를 두른 병사의 모습을 반공이라는 명목으로 제작하지만 '일제식 군국주의'적 이미지를 탈피하지 못해 실망을 주었다. 방근택은 한국에도 '아름다운 도시'에 대한 관심이 필요하다고 주장한다.[도판39]

'아름다운 도시'는 19세기 말 20세기 초에 미국에서 전개된 도시개발 프로젝트를 일컫는 표현이다. 미국은 단기간에 유럽에서 몰려온 수천만 명의 이민자들로 인해 주거, 위생, 범죄 문제로 골머리를 앓고 있었다. 매년 수백 개의 도시가 만들어지기도 했으나 사람들이 살기에 좋은 도시와는 거리가 멀었다. 1893년 시카고에서 열린 만국박람회는 유럽식 건물 외형을 모방한 건물들이 즐비한 잘 정돈된 거리와 공원을 선보이며 사람들의 이목을 끌었다. 행사를 치르기 위해 시멘트로 만든 임시 건물이기는 했으나 신고전주의 양식의 화려한 외양과 웅장한 경관은 미국에도 이런 도시를 구현해야 한다는 운동을 촉발시킨다. 그 운동이 바로 '아름다운 도시'이다.

이 운동은 시카고, 뉴욕, 워싱턴 DC 등의 도시에서 중상류층이 주도하며 도로, 광장, 기념비 등을 체계적이며 일관성 있게 추진하기 시작했다. 뉴욕의 경우를 보면 '문화예술위원회'를 가동하여 도시 외관에 영향을 미치는 사업들을 강력하게

통제하곤 했다. 이 위원회는 10명의 위원을 두고 시장, 메트로폴리탄 미술관 관장, 뉴욕공공도서관장 등을 당연직으로 두고 화가, 조각가, 건축가 등과 더불어 일반 시민 3인을 위원으로 두었다. 당연직이 아닌 위원은 예술협회가 추천한 명단에서 시장이 선임하는 방식이었다. 이 위원회는 가로수 심는 일부터

[도판 39] 서울시 토지구획정리 기공식 1966.
1960년대 서울은 급격한 도시개발을 진행한다.

주거시설 정비까지 도시에 관련된 전반적인 일들을 심의했다. 그 결과 예술미와 공공성이 어우러진 오늘날의 뉴욕을 만들었다고 할 수 있다.

방근택은 그런 미국의 '아름다운 도시'가 한국에 필요한 이유가 서울이 질서있고 예술적으로 변하는 것이 바로 '조국애'의 실현이라고 보았기 때문이다. 광장이나 공공조각조차 없는 서울의 '잡다하게 뒤범벅'된 모습에 미래를 위한 철학이 필요하다고 지적한다.

> 시 전체의 인상은 다닥다닥하게 붙어 있는 싸구려 간판마냥 혼란 그것이다. 삶과 자동차의 홍수, 음과 먼지투성이로 뒤덮혀 거리의 미와 정적은 여지없이 말살됐다. 모든 건물의 '화사드'(전면모양)는 국적이 없다.--마치 현대한국의 문화처럼 우리는 국적이라는 로칼 칼라가 없는 보헤미앙의 뜨내기 풍토에서 살고 있는 것이 아닌가.[195]

특히 도시개발을 할 때 '도시미'를 고려한 문화행정이 이루어지고 있지 못하다

195 「미술행정의 난맥상」, 『신동아』 34(1967.6), 209

며 거의 '무정부적 상태'에 있는 서울의 도시미는 수도로서의 격식도 없고 고유색이 없다고 지적한다.

1964년 중앙청(오늘날 광화문 인근)에서 남대문로까지 이어진 도로 중앙 녹지에 미술대학 조각과 학생들이 참여하여 선열상을 세우는 프로젝트가 진행된 바 있다. 그러나 결과는 참담했고 시민들의 비난으로 철거한 일이 있었다. 김종필의 지시로 추진된 이 프로젝트는 전문조직 없이 중구난방으로 진행되어 작품의 질이 떨어졌고 장소나 입지를 고려하지 못한 작업들이 다수여서 흉물스럽다는 비난을 피하지 못한 것이다.

방근택은 이 사건을 거론하며 '어떤 권력 있는 개인이 한 나라의 예술을 자기 마음대로 좌우할 수 없을 [것]'이며 공공예술 계획에서 '제대로 된 원칙과 객관적인 조건'이 필요하다고 지적한다. 국가 차원에서 국격에 맞게 미적 측면을 고려해야 하나 현실은 문화행정의 무관심으로 동상이나 기념물을 세우고 방치되고 있다는 것이다. 그러면서 향후 기념비와 공공조각은 '입지조건이나 역사적 주제, 그리고 예술적 성격'을 고려하여야 한다고 주장한다. 또한 도시개발 계획은 건축가와 미술가의 의견을 수용하여 기념비, 길거리의 조각, 음수대, 도시의 색채, 전차와 자동차의 색채 등 다방면을 고려해야 한다고 강조한다.

1960년대 중반 그는 도시 미학과 문화행정이 접목되어야 한다는 시각을 일관되게 주장하며 빠르게 팽창하는 서울의 혼돈 속에서 미술의 사회적 기능을 찾고 그 과정에서 전문가, 즉 미술인과 미술평론가의 개입이 필요하다고 외치고 있었다.

민족기록화 사업과 폭행사건, 1967

그의 글 「미술행정의 난맥상」(1967)에는 '민족기록화' 사업에 대한 비판도 들어 있다. 그러나 이 사업에 대한 비판 때문에 방근택은 작가들과 갈등을 빚게 되었고

폭행을 당하게 된다.

1967년 7월 12일부터 8월 31일까지 경복궁미술관에서 열린 〈민족기록화전〉은 여러모로 논란의 전시였다. 이 전시는 재단법인 5.16 민족상 주최로 55명의 작가들이 2개월간 각각 1점씩 제작한 기록화를 선보인 자리로 1천호 30점, 5백호 25점 등 여러 작품들이 출품되었다. 그림의 내용은 3.1 독립운동, 6.25 당시의 영웅적인 사건들, 미국 대통령의 한국방문, 베트남전에 참가한 한국군 등 주로 역사에서 주목할 만한 사건과 민족주의를 고취시키는 사건을 사실들이었다.

이 사업은 김종필이 주도한 사업 중의 하나이기는 했으나 원래는 이승만 정권 때부터 구상된 것이었다. 국가와 민족의 기상을 기리기 위해 전쟁화와 역사화를 그리자는 취지하에 추진되다가 실질적으로 예산을 확보하고 '기록화제작사무소'를 설립, 일본에서 캔버스와 화구 등을 수입할 수 있도록 만든 것은 김종필이었다.

김종필은 이 사업 외에도 박정희 정권하에서 각종 공공 기념물 사업에 공을 들이곤 했는데 그만큼 문화예술에 대한 관심이 컸다고 한다. 그는 1960년대 후반 정부와 관련된 인사들이 모인 '일요화가회'에서 활동할 정도로 그림솜씨가 좋았고 서예와 음악 등 예술 전반에 대한 조예가 깊었다고 알려져 있다. 박정희의 집권을 도운 권력자가 예술에 관심이 있다는 것은 다행이라면 다행이었다. 예술원, 문예진흥원, 펜클럽 등 여러 예술협회를 지원했다고 알려져 있으며 원로 문인과 예술인들은 그러한 김종필에 대해 지금도 종종 추억할 정도이다.

민족기록화 사업에 동원된 작가들은 추상미술을 옹호했던 박서보를 위시한 20여 명의 작가와 사실적 구상을 지향한 목우회 회원이 대부분이었다. 방근택은 추상미술 화가 20명이 이 사업에 참여한 것이 이율배반이라고 생각하고 구상이라는 국전의 아카데미 회화 전통을 극복하고자 같이 추상미술을 추동시켰음에도 그런 가치관을 잊은 듯 역사화를 그리는 그들의 무논리에 대해 지적하는 일련의 글들을 발표한다. 먼저 『현대경제일보』(1967년 5월 7일)에 「기록화-제작의 문제점」이라는 글을 발표했고, 이어서 『신동아』(1967년 6월호)에 「미술행정의 난맥상」을, 이후 『동아일보』에 「아쉬운 위정자의 예술식견-민족기록화전을 보고」(1967년 7월

20일)라는 글을 발표하며 이 사업의 졸속 기획과 운영, 그리고 미술계의 의견을 수렴하지 못한 불합리한 맥락에 대해 지적했다.

그가 지적한 사항들은 다른 평론가도 수긍하고 있던 차였다. 『주간한국』(7월 23일)은 평론가 임영방, 유준상, 이일, 오광수, 그리고 방근택에게 민족기록화 사업과 전시에 대해 솔직한 의견을 물었고 기자는 그것을 토대로 「민족기록화는 '기록'이냐 '화'냐」라는 기사를 내보내기도 했다. 여기서 임영방은 기록화라는 것이 유럽의 왕조가 행하던 '시대착오적' 구습이라며 비판했고, 위의 전시에 나온 것 중에도 '항구적으로 보존할 만한 작품이 거의 없다'라고 평가했다. 이일은 대작을 경험하지 못한 작가들이 제작한 듯 '한마디로 실망적이고 우리나라 화가들의 허약성-저력 없음이 그대로 실증되었다'고 피력했다. 유준상은 '한국적인 '민족형식'을 한 추구하려는 이념적인 노력을 한군데서도 발견할 수 없었던 것'이 아쉬우며 '국민학생 같은 상식 밖, 회화 밖의 그림이 너무 많아 들춰낼 수가 없다'고 했다.

방근택 역시 '영구보존할 만한 작품은 불과 수점'에 지나지 않는다고 평가하며, '이런 작품은 못쓰겠다'고 생각한 작품들, '상상력이 풍부, 구성에 묘미가 있어 어떤 의미로는 현대적인 기록화', 그리고 '기계적인 사진 복사판'같은 그림, '이상하고 수준 이하'인 그림 등을 분류하며 각각의 작가와 작품을 거론하며 비판했다. 다른 평론가와 비교해서 특별히 더 비판적이라고 할 수 없을 평이었다.

그러나 과거 가까이 지내던 일부 작가들은 민족기록화 사업을 계속 비판하던 방근택에게 반감을 가지게 되었고 급기야 그를 폭행하는 사건이 벌어진다. 언론에 따르면 방근택의 혹평을 받은 두 명의 화가가 '계획적으로 유인하여 폭행'했으며 폭행 장소는 태평로 1가의 기록화 사무소였다고 한다.[196] 두 사람 모두 1958년경부터 그와 어울리던 사이였으나 방근택은 위의 기사에서 두 사람의 작업을 '이상하고 수준 이하'인 그림으로 분류했었다.

이 폭행 사건은 날카로운 방근택의 평이 초래한 참사이기는 했으나 동시에 평론의 언어가 얼마나 솔직한 표현을 쓸 수 있는지 시험대에 오른 사건이기도 했다. 제

196 「민족기록화전의 불미론 뒷사건」, 『경향신문』 1967.8.26.

도를 두고 평론가와 작가가 긴장관계를 유지하던 상태에서 나온 비극이기도 했다. 마치 조폭을 동원해 반대 측 정치인을 폭행하던 것처럼 분노에 찬 작가들이 평론가를 폭행한 것이다. 이 소식을 접한 한국미술평론가협회에서는 회원 방근택이 "계획적인 폭행을 당하고 압력에 의해 해명서까지 쓴 사건에 대해 유감스럽게 생각"하며 "건전한 미술발전을 불신과 폭력으로 저해시키는 것을 우려"한다는 성명서를 발표하기는 했으나 그 이상의 대처는 할 수 없었다.[197]

불안한 미술평론가의 위상

이 사건은 미술평론가의 위상이 불안한 시대를 그대로 보여준다.

전후 한국의 많은 작가들이 미술평론가의 역할이 필요하다는 것을 인정하면서도 정작 그 비판이 본인의 작품에 가해질 때 바로 수긍하지 못하고 대립각을 세우곤 했다. 일부 작가는 평론가의 역할도 맡고 있었기에 작가와 평론가의 구분은 모호하고 역할은 혼재되어 있었다. 특히 국전과 같은 작품 심사나 해외에 보낼 작가를 선정할 때 그 모호한 상황은 관계를 악화시키곤 했다.

작가들은 미술평론가들이 자신과 다른 의견을 표할 때 '당신이 무슨 미술평론가냐? 우리나라에는 아직 미술평론가가 없다'라는 논리를 펴기도 했다. 일례로 작가 김흥수는 「미술과 평론」(1958)이라는 기고문에서 평론가로서 이경성만 인정한다며 글을 쓰는 작가에 대한 거부감을 표한 바 있다.[198] 김영주와 김병기는 평론을 하고 있으나 작가로 간주하고 싶다며 평론과 작품 제작은 고유한 영역을 가지고 있는데 그들의 글이 그 구분을 흐리고 있다는 것이다. 일부 언론이 전시평을 문인에게 의뢰하여 미술에 대해 정확하게 알지 못한 상태에서 나온 글들이 평론으로 간주되면 비평의 권위가 떨어진다며 아쉬움을 표한 바 있다.

역으로 평론가도 작가의 인정을 받지 못하는 상황에 대해 불만이 있었다. 방근택

197 「회원폭행에 議 미술평론가협회」, 『동아일보』1967.8.26.
198 김흥수, 「미술과 평론」, 『조선일보』 1958.1.13.

의 폭행 사건이 벌어진 이듬해인 1968년 이경성은 방근택 사건을 특정하지는 않았으나 비평가와 작가의 관계에 대해 작심한 듯 문제점을 지적한 바 있다.

> 한때 말꼬리에 붙어있는 파리와 같은 존재라고 귀찮아 한 비평가, 지금도 사이비예술가에게는 역시 귀찮은 존재인 비평가,...우리의 실정은 작가는 비평가를 인정하려 들지 않고 비평가도 작가를 불신하고 있다. 작가들이 자기들의 어느 이익을 옹호하기 위하여 때때로 우리나라에 비평가가 없다고 공언하며 스스로의 권익을 방어하는 수도 있지만 이 논리가 성립된다면 우리나라에는 역시 미술가가 없다는 말도 성립된다.[199]

1960년대 평론가의 불안한 위상은 여러 가지 이유에 기인한다. 언어를 자유자재로 구사하며 미술에 대한 식견을 보유한 인물은 소수였으며, 그러한 식견을 이해할 만한 지적 공동체도 크지 않았다. 서양미술사와 미학은 여전히 수용되던 단계였고 때로 서구의 지식을 글로 풀어내면 그 관념적 표현을 이해하기가 어려웠다. 소수 엘리트의 지적 자산이 다수의 예술가와 공유되기에는 그 중간과정이 척박했다. 혹여 어렵게 전업 평론가로 활동하더라도 비판받는 것에 익숙치 못한 작가들의 존경을 얻기가 어려웠다. 이처럼 미술평론가의 정체성과 작가와 평론가의 헤게모니를 두고 혼란스러운 상황은 1970년대, 심지어 그 이후에도 이어졌다.

그럼에도 불구하고 평론가들의 모임은 조금씩 규모를 키우고 있었다. 한국미술평론가협회가 국제미술평론가협회에 가입했고, 오광수, 이일, 유근준 등 새로운 평론가들이 등장하며 비평가 집단이 커지기 시작했다. 신춘문예를 통해 평론가로 등장한 오광수, 파리비엔날레를 통해 한국미술계와 가까워진 이일과 같은 새로운 평론가들은 작가들과 밀접하게 활동하기 시작하며 AG 등 새로운 미술운동의 촉매 역할을 한다. 1970년대 들어서는 화랑이 늘어나기 시작하자 미술작품의 가치

199 이경성, 「68년의 미술개관」, 『한국예술지』4권, 대한민국예술원, 1969; 이경성 『현대한국미술의 상황』, 일지사, 1976, 252-53.

를 설명하는데 주력하며 비판을 받기도 했다. 그러나 큐레이터의 시대라고 하는 지금까지도 미술평론가라는 명칭은 유효하다. 시각예술을 언어로 설명하는 텍스트 생산자로서의 평론가의 역할은 여전히 필요하기 때문이다.

이일과 유근준의 논쟁, 1966

1960년대 등장한 평론가들은 30대의 혈기를 발휘하듯 격한 논쟁을 벌이기도 했는데, 1966년 일어난 한 사건이 정체되어 있던 미술계에 자극이 된 바 있다. 당시 막 프랑스에서 돌아온 이일과 유근준이 벌인 지상 논쟁은 미술계의 시선을 끈다.

유근준은 「대학미술교육의 문제점」(『동아일보』1966년 11월 26일)에서 미술대학 학생들이 대거 전시를 열자 각각의 대학명을 거론하며 비교 분석한다. 예를 들면 '회화교육에의 편중을 드러낸 성신여사대의 경우 다원적인 지도계획의 수립, 그리고 학습활동 형식과 내용의 확충 및 타교과와의 연관'을 해결해야 한다는 논조였다. 그런데 홍익대 전시를 언급하며 '지도교수의 개성이 지나치게 노출된 동양화부'의 교실 전시를 언급하고 서양화부의 전시는 '현대조형의 기본언어와 문법을 외면한 유행적 양식화의 범람을 보인 추상 중심'이라고 평한 것이다.

그러자 당시 홍익대 교수로 있던 이일은 이에 대한 반박의 글을 발표했다. 그는 「대학미술교육의 새 가능성」(『동아일보』1966년 12월 3일)에서 유근준의 글이 '편협한 소견'이며 '미술평론가로서의 치명상'을 보인다고 비판했다. 대학에는 그 대학만이 갖는 기풍이 있어서 미술대학과 사범대학 미술과의 미술교육을 한꺼번에 묶어서 평하는 것은 관점이 없는 것이며 작가 양성과 미술교사 양성을 구분해야 한다고 주장한다. 예술가를 길러내는 미술대학은 재능과 개성의 발굴에 힘써야 한다며, '현대조형의 기본언어와 문법'을 외면했다고 쓴 의미를 묻는다.

그러자 유근준은 이에 반박하는 글에서 이일에게 이성을 찾으라며 '악의와 흥분과 무식이 가득찬 반응'을 보인다고 재공격하였고 급기야 '비평의 임무'를 거론하

며 다음과 같이 쓴다.

> 비판정신을 바탕으로 하는 비평은 자체의 성격상 독단이나 회의와는 근본적으로 입장을 달리한다. 비평은 타당성을 가진 것이어야 한다. 타당성의 적인 개인적 흥미나 호오, 특히 비평대상에 대한 애증이나 환경의 영향, 습관, 개인적 특수성, 이해타산 등의 이질적인 생각은 버려야 한다. 비평은 결코 단순한 찬미도 비난도 아니다. 이씨는 어떤 작가나 미술대학을 위해 희생봉사하는 불행에서 하루 속히 자신을 구원하기 바란다.[200]

전반적으로 그의 글은 논쟁을 끝내려는 글이라기보다 반박을 불러올 수밖에 없는 표현을 사용하고 있었다. 예를 들어 '이씨는 '현대조형의 기본언어와 방법'을 묻는 몰상식에서 대학미술교육의 특성을 이념에 비추어보지 않고 한낱 기풍으로 저울질하려는 무식에서 자신을 구원할 수 있기 바란다.'고 쓰거나 특정 미술대학에 편파적인 자세를 비판하며 이일의 감정을 자극했다.

이일은 즉각 이에 대한 반박문을 발표한다. 이일은 유근준을 '유씨'라고 부르며 이렇게 쓴다.

> 당신은 논전이고 비평이고가 뭣인지 모릅니다. 상대방의 글귀하나 제대로 새겨 듣지 못하는 사람에게 무슨 논전이 가능하겠으며 또 그런 사람이 어떻게 감히 비평의 붓을 들수 있겠소? 고작, 오다가다 한다는 소리가 '무식이다' '몰상식'이다 따위의 아찔한 말들이니, 그건 본론을 제쳐 놓은 악담을 위한 악담이오.[201]

논쟁이 이어지면서 감정이 악화되었고 서로 미술평론가로서의 자질이 없다는 평

200 유근준, 「미술비평의 임무」, 『동아일보』 1966.12.10.
201 이일, 「미술평론가와 무식」, 『동아일보』 1966.12.15.

가를 내리며 상처만 남게 되었다. 대학 미술교육에 대한 글에서 시작된 논쟁이 평론가의 시각과 임무에 대한 관점의 차이로 이어졌고 결국 선을 넘는 언사를 주고받으며 끝난 것이다.

이 사건은 한국미술계에서 여전히 미술평론가의 역할과 개념이 불안하게 형성 중이었던 시대를 고스란히 드러냈다. 그렇지 않아도 취약한 미술평론계와 미술평론가의 입지에서 견해 차이를 보이며 평론가의 관점에 대한 신뢰를 얻기도 전에 감정적 표현을 통해 구경거리를 만들고 있었다. 물론 이런 논쟁이 평론가의 언어를 단련시켜 줄 것이라는 기대도 있었다. 그러나 10명 내외의 평론가들이 작가 중심의 미술계에서 자신들의 입지를 확보하기 위해 보이지 않는 경쟁이 벌어지고 있었다고 할 수 있다. 그 경쟁은 대학간 경쟁, 구상/추상, 서양화/동양화 등 미술계의 분열 구도를 더욱 복잡하게 만들고 있었던 것이다.

1960년대 후반 방근택의 고민

그런 시대에도 방근택은 1년에도 수십 편씩 길고 짧은 평문을 동아일보, 조선일보, 한국일보 등 수많은 신문에 발표했다. 계속 해외의 동향을 파악하는 한편 미술평론가로서의 자존심을 지키기 위해 부단히 노력하곤 했다.

그러나 미술계는 여전히 척박했다. 전시장은 많지 않았고, 있다 하더라도 19세기 프랑스의 〈살롱〉전처럼 벽에 작품을 잔뜩 걸고 손님을 맞았다. 1966년 한국에 있던 USOM(United States Agency for International Development)의 직원으로 근무한 미국 작가 버트 미리폴스키(Bert Miripolsky, 1922- ?)는 국전의 전시장을 보고 한 신문에 기고한 글에서 젊은 작가들의 의욕이 넘치며 한국현대미술의 수준이 높으나 전시장은 먼지가 날리고 형편없다고 쓴 바 있다.[202]

척박한 시대였던 만큼 방근택의 수입도 제한적이었다. 강의를 하더라도 변변치

202 버트 미리폴스키, 「나의 의견으로는...체한외국인 전문가의 한국문화에 대한 조언 ② 미술」, 『조선일보』 1966.1.13.

않았다. 1959년부터 강의하던 서라벌 예술대학은 1960년대 중반 이후 그만두게 되었고 이후 숙명여대 음대에서 예술사를 가르쳤다. 1964년부터 1967년까지는 숭의보육여전의 강사로 활동하며 생계를 이어갔고 1967년 7월부터는 서울 중구 명동 2가에 소재한 국제복장학원의 미술 강사로 강의를 했다. 그러나 몇 년간 가르치다 그만두는 일이라 정기적인 수입으로 삼기에는 부족했다.

그나마 원고료나 강의료로 들어온 수입도 대부분 해외 서적을 사는데 쓰곤 했다. 계속 부산에 있는 어머니의 지원을 받을 수밖에 없었다. 그러나 집의 사정은 예전만 못했다. 30대 중반의 그로서는 장남으로서의 의무를 할 수 없는 현실에 좌절했으나 주변에 크게 티내는 성격도 아니었다. 사회적으로 미술계에서 수익을 창출하는 길이 제한적인 상황에서 그는 자신이 처한 현실을 서서히 깨닫기 시작했다.

그가 글을 발표할 수 있는 지면도 좁아지고 있었다. 1966년부터 그가 글을 발표하는 신문은 『일요신문』이 주를 이룬다. 그럴 수밖에 없던 상황이기도 했다. 당시 각 신문사에는 선호하는 평론가가 등장하고 있었다. 1965년 임영방이 유학을 마치고 귀국, 1966년에는 이일이 귀국하는 등 서양의 미술이론을 배운 인재들이 늘면서 상대적으로 방근택에게는 지면의 기회가 줄고 있었다.

방근택이 『일요신문』을 선택한 것은 이 신문의 운영진이 방근택의 군대 지인들이었기 때문이다. 일요신문은 5.16 이후 언론사 정책으로 등장한 주간 신문이었다. 정부는 일요일자 신문을 육성하겠다면서 전국 일간지에 일요일 하루를 쉬도록 했고, 그 틈새시장에 군인출신들이 주가 되어 만든 신문이 바로 일요신문이다. 1962년 주간지로 만들어졌으나 상업적으로 성공하지는 못했던 것 같다. 방근택은 이 신문에 1966년 5월 22일부터 1976년까지 10여 년 동안 거의 매주 미술평을 발표하는데, 그러한 장기간의 관계가 가능했던 것은 광주 군대시절 상관이었던 김동립이 이 신문에 있었고 이후 1970년대에 사장을 지내며 방근택에게 편의를 줄 수 있었기 때문이다. 군대 친구 송기동도 일요신문의 자매지 『현대경제신문』의 편집국장을 지내고 있어서 그의 도움을 받기도 했다.

일요신문 외에는 『현대문학』, 『세대』등의 문학잡지와 『신동아』와 같은 종합잡

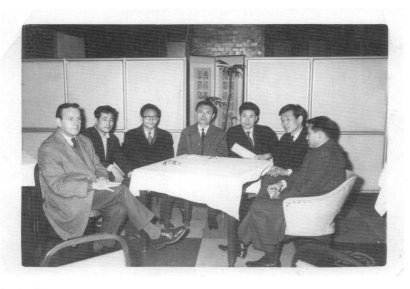

[도판 40]
1967년 3월 조선호텔. 좌로부터 Frank Sherman, 박종호, 김상유, 방근택, 김종학, 윤명노, 전성우.
셔면은 미국 화가이자 컬렉터로 중앙공보관에서 열린 〈불란서고대포스터 실물전〉을 위해 내한했다.

지에 긴 글을 발표했다. 앞서 명동시대에서 살펴보았던 것처럼 그는 문단에 친구
와 지인들이 많고 글을 발표할 지면이 마땅치 않을 때마다 문학이나 종합잡지
를 찾곤 했다. 잡지에 발표한 글들은 현대미술에 대한 논문식의 글로서 서구의 문
헌에 대한 해박한 지식을 담고 있으면서도 한국의 상황에 적용하여 그만의 시각으
로 해석하고 있었다. 전위예술론부터 박정희 정권 하에서 진행된 미술과 관련된
정책 평가, 〈현대작가초대미술전〉 등의 전시평까지 다양했다. 확실히 60년대 후
반기의 그의 글들은 지식과 사고의 폭이 넓고 깊어진 방근택을 보여준다.[도판40]

청년작가연립전(1967)과 새로운 전위예술

　방근택이 폭행 사건으로 힘든 시간을 보낼 즈음인 1967년 포스트-앵포르멜의 조
짐들이 본격적으로 등장한다. 그가 전위예술론을 주장한 지 2년 후이다. 돌이켜보

면 1964년부터 조금씩 나타나던 탈평면의 경향이 일련의 새로운 미술, 즉 해프닝과 퍼포먼스로 확장되었다고 할 수 있다. '무동인' 그룹과 '오리진', '신전동인' 등이 등장했고 이들이 같이 개최한 〈청년작가연립전〉은 〈투명풍선과 누드〉 등의 작업을 선보이며 추상미술 이후의 전위예술의 계보를 만들어갔다.

정찬승과 정강자, 그리고 강국진이 주도한 〈투명풍선과 누드〉(1968)는 시대적 변화를 보여준 대표적인 작업이다. 음악다방 '세시봉'에서 벌어진 퍼포먼스로 정강자의 누드 몸에 다른 작가들이 풍선을 불어서 붙이고 이후 터트리게 되는데, 퍼포먼스가 진행되는 동안 배경에는 존 케이지(John Cage)의 전위적인 음악이 흘렀다고 한다. 1950-60년대 미국 현대미술에서 존 케이지는 무대 위에서 일상적인 사물들과 인간들이 펼치는 해프닝으로 젊은 작가들의 주목을 받고 있었다. 현대음악 작곡가였던 그는 음악과 미술을 아우르며 우연성의 예술을 펼쳤는데, 그 영향이 한국에도 미치고 있었던 것이다. 어쨌든 당시 여성 작가가 옷을 벗는 모습을 거의 볼 수 없었기에 정강자의 퍼포먼스는 화제가 되곤 했다.

1970년에는 '제4집단' 그룹이 등장하여 〈기성문화예술의 장례식〉과 같이 가두 퍼포먼스를 벌이기도 한다. 이 그룹에 참여한 16명의 예술가들은 미술, 공연, 영화, 대중문화 등 다양한 분야에서 활동하던 사람들로 약 2개월에 걸친 짧은 활동기간 동안 '무체로서 일체를 이룬다'는 강령 하에 분리주의적이며 구조주의적인 기존의 문화와 사회의 가치를 거슬러 가서 노자사상에서의 정신과 육체의 일치, 즉 경계와 분리의 사고를 통합의 사고로 대체하자는 주장을 펼친다.

이 그룹을 주도한 김구림은 〈현상에서 흔적으로〉(1970)라는 일련의 시리즈를 통해 설치, 퍼포먼스 등 다양한 작업을 선보인다. 그는 경복궁 미술관 외관을 천으로 두르거나, 한강변의 둔덕에서 잔디를 태우기도 하고, 얼음을 전시장에서 녹도록 하며, 1960년대 서양에서 등장한 네오-아방가르드의 실험과 유사한 맥락의 작업을 계속 만들어냈다. 이외에도 1970년 ST 그룹이 결성되어 이건용, 성능경 등 여러 젊은 작가들이 도발적인 이벤트와 해프닝, 설치 작업을 선보이는데 방근택이 그렇게 바랐던 '전위예술'은 전방위로 확산되기 시작했다.

그러나 평론과 미술계에서 탄력을 받았던 전위예술론은 1970년대 초 '실험미술'이라는 용어로 대체되기 시작한다. 선각자적인, 그리고 구습을 타파하고 새로운 사고를 촉구하는 젊은 작가들의 퍼포먼스를 일컫던 '전위예술'이 퇴폐적이며 선정적인 예술, 사회의 미풍양속을 헤치는 미술이라는 편견을 극복하지 못했기 때문이다.

종종 이런 퍼포먼스와 해프닝 등은 일반 신문보다 『선데이 서울』, 『주간한국』 등의 주말판 대중잡지의 관심을 받았다. 전위예술이 대중의 호기심 앞에서 창의적 노력보다는 자극적인 이미지로 소비된 것이다. 자극적인 기사가 계속 나오자 정권의 주목을 받게 되었고 퇴폐적이라는 이유로 불온한 미술로 취급된다. 이런 상황에서 미술계는 '전위적 예술'이라는 용어에 담긴 치열한 정신보다 그 용어를 쓰다가 얻게 될 불이익을 걱정하게 되었고 그 대체물로 등장한 것이 '실험미술'이다. 1960년대 평론에서 한국미술의 새로운 추동력을 촉구할 때마다 종종 사용되어 왔던 이 용어가 1970년대 한국에서 퇴출되고 있었다.

6장

검열과 감시의 시대

반공의 시대

동아시아에 반공기지를 구축한 미국 주도의 냉전 구도는 박정희 정권 시기에 크게 확대된다. 미국이 주도한 이념의 전쟁 속에서 한국은 반공주의를 맹목적으로 옹호하곤 했다. 반공주의는 단순한 이념이 아니라 체제를 유지하기 위한 기준으로 작용했다. 한쪽에서는 척박한 경제 상황을 타개하려는 경제개발계획이 추진되어 전례 없던 산업화, 도시화를 겪었다. 1960년대 중반 이후 전개된 경제개발계획이 결실을 맺고 시민의 생활수준이 나아지기 시작한 것은 그나마 다행이었다. 그러나 자본주의의 확산 뒤에서는 개인의 이념적 자유가 축소되고 있었다. 혹여 사회적 불만이 있거나 통치에 반대하는 시민이나 단체가 늘어날지도 모른다는 공포 때문에 판옵티콘적 감시 체제가 가동되어 반공 이데올로기는 절대적 선이 되었다.

자유주의와 민주주의를 수호하기 위해 시민을 감시를 강화해야 하는 아이러니한 상황을 설득하기 위해 한국의 특수성이 부각되었다. 자유가 통제되는 시대를 정당화하기 위해 민족주의와 민주주의를 결합하여 '한국적 민주주의'라는 용어를 만들어내기도 했다. 표면적으로는 시민들이 크게 저항하지 않고 이념의 시대에 적응하는 듯 보였으나 이면에서는 제2공화국까지도 허용되던 해외의 지식과 정보가 차단되어 사상의 자유가 불가능한 시기이기도 했다. 대통령의 긴급조치권은 언론과 지식인의 자유를 억압하는 데 활용되곤 했다. 일부 지식인은 반강제로 해외로 떠나 떠돌다 박정희가 사망한 후에야 귀국하기도 했다.

문화계도 국가의 주도하에 놓이곤 했다. 한국적인 것에 대한 관심은 유적발굴과 문화재 보수 등으로 이어졌다. 해외 미술계와의 교류도 정부의 방침에 따라 진행되었다. 불온한 사상의 소유자로 낙인되거나 법규를 위반하면 취직부터 출국까지 불가능해지기도 했다. 예술가들은 여행이나 유학 등 해외 진출의 기회를 얻으려면 정부의 허가가 필요했기 때문에 정책에 순응할 수밖에 없었다. 그래서 예술가가 반정부적 의견을 낸다는 것은 엄청난 용기를 요했다. 일부는 한국을 떠나기

도 했으나 대부분의 작가들은 침묵을 선택했다. 이러한 분위기는 미술계를 보수적으로 만들었다.

반공법 위반으로 기소되다, 1969

반공의 시대는 방근택의 삶에도 큰 영향을 미쳤다. 그는 1970년대로 넘어가기 직전 검찰에 고발되었고 감옥에서 힘든 시간을 보내게 된다. 그동안 자신이 믿었던 가치와 이념이 개발주의와 민족주의로 무장한 시대에 효용력이 떨어진다는 것을 이미 확인한 바 있으나 그런 수준을 넘어서 아예 침묵을 강요당하는 수모를 겪게 된다. 근대 유럽 지성을 통해 배운 개인의 자유와 지식인으로서의 임무는 반공의 기치하에 무의미해 보일 정도였다. 그에게 한국의 현실, 즉 미국과 소련의 대립 속에서 생존을 걱정해야 하는 제3세계의 작은 국가라는 사실과 그런 국가에서 평론가라는 직업을 위해 소신껏 글을 쓰거나 말을 할 수 없다는 현실은 아프게 다가왔다.

방근택은 상계동에서 민봉기와 신접살림을 차리고 귀여운 아들과 한가한 시간을 보내던 1968년 말에 갑자기 구속되었다. 그리고 이듬해 초에 반공법 위반으로 기소되어 104일 동안 서울구치소에 구금되었다가 재판을 받게 된다.

그의 사건의 발단은 구속되기 1년 반 전으로 돌아간다. 1967년 여름경 그는 국제복장학원의 미술 강사로 근무하면서 용산구의 한 하숙집에 기거하고 있었다. 민봉기와 사귀고 있던 중이었다. 당시 같이 살던 하숙생들과 주인 가족은 종종 조총련과 북한에 대해 우호적인 발언을 하고, 박정희 정권을 비판하던 방근택을 부담스럽게 생각했던지 그를 고발한다.

현재 서울형사지방법원에 남아있는 그의 사건은 '사건번호 69고 15151 반공법 위반' 판결문에 자세히 기록되어 있다. 이 판결문에 따르면 방근택의 죄는 다음과 같다.

1) 1967, 8월 말일경 10:00경 당시 하숙하고 있던 서울 용산구 임OO(만O년)이가 큰방에서 임OO에게 우리나라에서는 경제 발전을 위하여 5.16 후 경제 5개년 계획을 세워 실시하고 있으나 민주주의와 자유라는 것이 전제되어 있기 때문에 계획과 실천과는 거리가 생기며 또한 생필품 생산에 많은 부분을 차지하고 있음으로 공업 성장도가 자연 늦어지고 있는 실정인데 이북은 강력한 통제경제를 실시하여 개인보다 국가 성장도에 치중하고 있는 관계로 중공업 및 무기공업의 발전이 이남보다 더 성장 되었다. 그리고 이북에서는 공장들이 많기 때문에 실업자도 없다고 발설하고

2) 1967, 10, 2, 14:00경 동가 큰 방에서 당시 국군의 날 행사로서 공군 에어쑈를 하는 비행기 소리를 듣고 동방에서 같이 있던 임OO과 백OO에게 대한민국은 정치하는 사람들이 딸라를 다 집어쓰고/텅텅 비었는데도 불구하고 저런 행사를 한다고 하며 저런 돈으로 백성을 도와주는 것이 좋을 것이다. 북한은 국가가 조직적으로 정치를 하여 딱짜여져서 있기 때문에 백성이 살기가 안전하고 불안감을 갖지 않고 살기가 좋다고 발설하고,

3) 1967, 10, 말일 일자불상 20:00경 동번지 거주 서OO가 안방에서 "제3지대"라는 텔레비죤 방송국에서 조총련계가 자기 어머니를 구타하는 장면을 보고 있던 전시 서OO과 식모 전OO(만 O년), 딸 이OO(7년), 아들 이OO(13년)등에게 아무리 조총련계라 할지라도 너무 가혹한 행동이라고 하며 저것은 인위적으로 꾸밈이 지나치다. 사실 바른대로 말하자면 일본에는 조총련계가 더 많다. 남한에서도 빨갱이를 잡아다가 저렇게 때리지 않았는가 인민군은 전투만 하였고 양민을 죽이지 않았으나 보안대와 지방 빨갱이들이 죽인 것이다.(대한민국의 군경도 양민을 많이 죽였다고 발설하고)

4) 1967, 11, 초순...[위의 하숙생들이 있는 데서] 전라도 지방에 흉년

이 져서 정부에서는 밀가루 배급을 준다는 신문기사를 보고 이북에서는
5년간 농사를 짓지 않아도 먹고 살 것이 있는데 우리는 몇 달 동안 비가
오지 않는다고 해서 대책을 세우지 못하고 있다고 발설...반국가 단체의
활동에 동조하여 이를 각 이롭게 한 것이다.[203]

　　1960년대 북한의 경제계획이 남한보다 성공적이어서 굶는 사람이 없다거나, 재
일교포 중에 조총련계가 많다는 것, 6.25 중 한국 군경의 양민 학살이 인민군보다
더 많았다는 등의 사실은 일반인에게 잘 알려져 있지 않았다. 아마도 방근택은 일
본에서 온 잡지를 통해서 정보를 알고 있었던 듯하다.
　　어쨌든 그의 구속은 하숙집에서 나누는 일상적인 대화조차도 힘들었던 시대, 즉
치안과 사법의 대상으로 평가받던 시대를 보여준다. 5.16 이후 억압적인 사회적
분위기를 감지 못했던 것은 아니다. 그러나 집에서까지 소신껏 발언하던 그의 습
관을 억누르고 싶지는 않았던 것 같다. 이 일로 방근택은 '반국가 단체의 활동에 동
조'하는 것으로 간주되어 구금되었고 3개월 넘게 교도소에서 복역하게 된다. 이후
재판에서 최종적으로 징역 3년에 집행유예 4년을 선고받았다.
　　1969년 초부터 1970년 여름까지 이어진 구속, 구금, 재판의 과정에서 그는 난
생 처음으로 독방에 혼자 격리되기도 하고, 압수수색과 조사를 받게 되었다. 부인
의 회고에 따르면 당시 남편의 문제를 해결해 보려고 담당 검사를 만나러 갔는데,
정작 담당 검사는 방근택이 자신과 맞짱을 뜨며 틀린 것이 없다고 논쟁을 벌였다
고 한다.[204] 검사는 1심 이후에도 방근택이 반성의 기미를 보이지 않자 항소했다.
검사의 항소에 대해 법원은 최종적으로 1970년 10월 29일, '징역 3년 및 자격정
지 3년/구금일 100일 포함/4년간 집행유예'를 내렸으며, '피고인을 보다 무겁게
다루었어야 할 하등의 자료를 발견할 수 없으니 이는 이유없어 받아들이지 않기로
한다'며 형량을 늘리지 않았다. 이것으로 재판은 끝났다.

203 「판결문: 사건번호 69고 15151 반공법 위반, 피고인 방근택 미술평론가」, 서울형사지방법원,
　　1969.7.31.
204 필자와의 인터뷰, 2019.12.13.

그러나 방근택에게 이 사건은 한국의 정치적 상황 하에서 정신적으로도 신체적으로도 자유롭지 못한 자신의 처지를 확인시켜주었으며 특히 자신의 신념을 말할 수 없다는 자유의 억압은 무겁게 다가왔다. 이전에도 반공의 확산을 조롱하기도 했으나 정작 법 위반으로 정신적 공포를 겪으면서 검열의 시대를 몸소 체험한 것이다. 같이 밥을 먹고 삶을 공유하는 주변 사람들까지 정권을 위해 감시자의 역할을 하고 있다는 것은 충격으로 다가왔다. 표현의 자유를 누릴 수 없는 상황, 자신이 사회로부터 격리될 정도로 범법자로 취급받는 사회에 대한 분노, 그리고 그러한 분노에도 불구하고 풀려날 때까지 아무것도 할 수 없는 무기력한 상황 때문에 그는 깊은 좌절에 빠진다. 그 분노와 좌절은 1970년대 그를 무기력하게 만들기도 했으나 동시에 그의 사색의 원동력이 된다.

무엇보다도 가장 큰 변화는 이 사건 때문에 그는 4년 가까이 글을 쓰거나 강의를 할 수 없다는 것이었다. 판결문에 나온 그의 직업은 미술평론가였기에 자격정지 기간 동안 평론 활동도 할 수 없게 된다. 그로서는 미술평론가로 데뷔한 지 11년 만에 하고 싶은 말을 할 수 없고 쓰고 싶은 글을 쓸 수 없는 위기에 봉착한다. 이후 한동안 그의 활동은 크게 위축되었고 미술계에서도 멀어지기 시작했다.

막걸리 반공법, 막걸리 국가보안법

박정희 시대에는 방근택처럼 지인들이 모인 자리에서, 혹은 술자리에서 정권을 비판하고 북한의 실상에 대해 의견을 피력하다가 체포되는 경우가 종종 있었다. 그래서 조롱하듯이 '막걸리 반공법'과 '막걸리 국가보안법'이라는 용어가 나왔다. 막걸리를 마시며 속마음을 토로하다 반공법에 걸리곤 했던 웃지 못할 사실을 풍자한 것이다.

반공법은 1961년 7월 시행되기 시작하여 1980년 12월 폐지된 법으로 말 그대로 공산주의에 반대하며 체제를 위협하는 활동을 처벌하려는 목적에서 등장했다.

이미 이승만 정권하에서 국가보안법이 만들어졌으나 박정희 정권은 5.16 직후인 1961년 7월 국가보안법 내의 특별법으로 반공법을 공포했고 적을 이롭게 하는 거의 모든 것을 대상으로 적용했다. 이후 국가보안법과 반공법은 중앙정보부법과 함께 박정희 정권 내내 국내 정치 사찰의 토대가 되었고 냉전 시대 한국의 절대적 법이 된다.

특히 반공법 제4조는 포괄적으로 적용할 수 있는 여지가 다분해서 종종 남용되곤 했다. 내용을 보면 다음과 같다.

> 제4조 1항: 반국가단체나 그 구성원 또는 국외 공산계열의 활동을 찬양, 고무 또는 이에 동조하거나 기타의 방법으로 반국가단체를 이롭게 하는 행위를 한 자는 7년 이하의 징역에 처한다.
> 제4조 2항: 전항의 행위를 할 목적으로 문서, 도서 기타의 표현물을 제작, 수입, 복사, 보관, 배포, 판매 또는 취득한 자도 전항의 형과 같다.

1항의 찬양, 고무, 동조는 그 근거가 애매할 수도 있었기에 요즘의 기준으로 보면 황당할 정도의 사건에 적용되곤 했다. 마치 1950년대 미국에서 불렸던 '매카시즘'에 견줄 만큼 일상에서의 자유로운 표현과 의견을 억압하게 되자 이를 조롱하듯 '막걸리 반공법'이라는 말이 나온 것이다.

그중 가장 유명한 사례는 '피카소'라는 단어를 쓰지 못하게 만든 사건이다. 프랑스 모더니즘 예술의 정수라고 할 수 있는 입체파의 대표적인 예술가 파블로 피카소(Pablo Picasso)는 유럽뿐만 아니라 일본, 한국에도 유명한 작가였다. 그런 그가 한때 프랑스 공산당의 회원이었다는 이유로 분단된 한국에서 배척되고 있었다. 월남한 작가 김병기가 6.25 동란 중 '피카소와의 결별'을 외친 사건은 서막이었다. 1960년대 말 이후에는 피카소를 찬양하거나 그 이름을 사용하면 반공법으로 입건되었다. 피카소라는 별명을 사용한 드라마가 수사를 받을 정도였다.[205]

205 김형민, 「피카소도 벌벌 떤 대한민국 검사님」, 『시사인』 (2019.11.30), https://www.sisain.co.kr/news/articleView.html?idxno=40709

1969년 크레용을 만들어 파는 제조업자인 삼중화학 대표가 반공법 위반 혐의로 입건하는 일이 있었다. 이 회사는 1968년 10월부터 크레파스, 포스터컬러 물감 등에 '피카소'라는 상표를 붙여 팔았다. 피카소가 20세기 가장 유명한 예술가였고, 김환기 등 한국의 작가들이 존경하던 인물이라는 것을 고려하면 크게 이상한 일도 아니었다. 그런데 경찰은 피카소가 공산주의자라는 이유로 그 이름을 사용할 수 없다고 했고 결국 이 회사는 상표를 피카소에서 '피닉스'로 바꿔야만 했다.[206]

방근택이 반공법 위반으로 구속되던 1969년경은 유독 관련 사건 수가 늘던 시기였다. 1965년경 반공법 위반 사건은 100건 미만이었다. 이후 104건(1966년), 110건(1967년), 168건(1968년), 323건(1969년), 369건(1970년)으로 상승했다.[207] 국가보안법 위반 사건도 1965년 50건 미만이었으나 1969년에는 70건 이상으로 늘었다. 반공법과 국가보안법을 위반한 사례는 1961년 박정희가 정권을 잡은 이후 1980년까지 20년 동안 각각 총 4,167건(반공법 위반)과 1,968건(국가보안법 위반)이나 되었다고 한다.

1968년과 1969년 사이 반공법 관련 사건이 늘기 시작한 것은 김신조 사건의 영향이기도 했다. 1968년 1월 21일 북한의 군인 31명이 휴전선을 넘어 서울에 들어와 청와대를 기습하여 박정희를 암살하려다 미수에 그친 사건이 바로 김신조 사건이다. 당시 세검정에서 경찰의 불심검문으로 암살대가 노출되자 군경합동 작전이 벌어졌고 북한군 29명이 사살되었다. 한 명은 북으로 도주했고 유일하게 체포된 김신조의 이름을 따서 명명된 것이다. 이 사건은 서울 한복판에서 북한군이 돌아다녔다는 사실만으로도 큰 충격이었다. 동시에 반공 이념을 강화시킬 좋은 기회이기도 했다. 박정희 정권은 이후 반공 이데올로기를 강화하며 국가 체제에 위협이 되는 거의 모든 활동을 탄압하기 시작했다.

그러나 이 법은 정권에 대한 시민의 불만이 고조될 때마다 남용되어 시민들의 여론과 저항을 통제하는데 종종 사용되곤 했다. 그래서 위반 사례 기록을 보면 언론

206 「반공법 위반」, 『경향신문』 1969.6.9.
207 박원순, 『국가보안법연구 2: 국가보안법 적용사』, 역사비평사, 1992, 31.

인이나 지식인이 심각하게 제기한 비판도 있었으나 지인들과 술을 마시며 나눈 시대 타령에 가까운 경우도 있었다. 술집에서 지인들과 술을 마시며 힘든 상황을 한탄하며 김일성 장군의 노래를 부르고 '북한은 살기 좋으니 지금이라도 월북하자'고 했다가 징역 1년 자격정지 2년 집행유예 2년을 선고받았던 인물도 있고 '대한민국은 부패할 대로 부패했다. 인민을 위해 한 일이 뭐냐. 통일은 김일성이가 하지 박00는 못한다'고 말했다가 징역 3년 자격정지 3년 집행유예 4년을 선고받은 사람도 있다.[208]

정부의 정책에 불만을 품은 사람들이 일상 속에서 발설한 말들을 반공법과 국가보안법을 동원해야 할 정도로 정부의 위상이 취약했다는 방증이기도 하다.

통제와 검열의 시대의 방근택

반공 시대의 정권은 체제에 위협이 될 만한 것들을 사전에 검열했고 위협이 되면 가차 없이 통제했다. 출판, 언론, 영화와 음악 등 그 대상은 광범위했으며 출판할 수 없는 '금서' 목록도 만들어지고 있었다. 대학생의 가방 속부터 TV의 프로그램 편성까지 불온한 내용을 찾아 저지하고 체제에 순응하는 '정신문화'를 강조하며 모든 제도를 동원하고 있었다.

냉전과 반공 이데올로기의 시대는 지식인들을 갈라 놓고 있었다. 지식인들의 침묵을 강요하는 분위기가 확산되기 시작하자 지식인들의 선택도 방향이 나뉘고 있었다. 정권의 정당성을 확고하게 할 만한 논리를 제공해주고 '근대화' 정책에 적극적으로 동조하며 국가의 발전에 봉사하는 지식인들이 등장하는가 하면, 반대로 민주주의 가치, 즉 자유정신을 지키기 위해 독재의 부당함을 알리고 그에 저항하는 지식인들도 있었다. 전자에 속한 이들은 20세기 들어 이식된 서구식 근대화가 불가피하다고 보고 선진 문명에 대한 동경과 서구 중심의 인식론을 토대로 한국에도

208 박원순, 『국가보안법연구 2: 국가보안법 적용사』, 101-105.

빈곤을 극복하고 풍요로운 문명을 건설해야 한다는 책임감을 느끼곤 했다. 유럽과 미국에 비해 현저하게 낮은 경제 상황, 즉 후진국을 탈피해야 한다는 논리 하에 박정희 정권의 경제개발계획을 옹호하게 된다. 그러나 후자와 전자 사이에서 조용히 그 시대가 지나가기를 기다리며 침묵을 지키는 이들이 더 많았다.

방근택은 침묵을 지키는 쪽을 선택했다. 그러나 그에게 가장 힘든 것은 그가 좋아하는 독서, 특히 해외에서 출판된 신간이나 잡지를 자유롭게 볼 수 없다는 것이었다. 한때 장교로서 국가를 지키던 군인이었으나 미술평론가로 활동하면서 다양한 외국 서적을 읽던 그에게도 책의 제한은 사상의 탄압이나 마찬가지였고 해외의 변화를 파악할 수 없어 지적 성장을 할 수 없다는 사실에 속으로만 분노하고 있었다.

그는 후에 회고록에서 통제로 인해 자신이 '정신적으로 백치상태'에 머물렀고 '미묘하고도 심각한 사상사적 변천과정에 관한 연구'에 필요한 자료의 부족과 그로 인해 생각을 넓힐 수 없는 시간을 보내야 했다고 적는다. 유신 시대에 그가 입은 '막대한 피해'를 가늠할 수 없다며 다음과 같이 썼다.

> 아, 이 세상에서 가장 가공할 것은 독재정권의 문화통제이며, 지식인의 사상을 강제로 묶어 놓는 일이다. 세상의 모든 무질서와 가치있는 전통과 문화 질서에 대한 무자비한 파괴와 '인간의 붕괴'는 바로 그러한 강압적인 통제에 있는 것이라는 것을 우리는 날이 갈수록 더 실감하게 된다.[209]

문화 통제가 한 시대에 국한되는 것이 아니라 그로 인해 비판적 능력을 상실하고 통제된 사회에 순응하는 시민들로 인해 사회를 바꾸는 데에 오랜 시간이 걸리며 그런 사회가 만들어내는 문화 역시 획일적이며 보수적일 수밖에 없는 한계를 지적하고 있다.

평론가로서 자유를 누렸던 그로서는 비판을 할 수 없는 현실을 수용하기 어려

209 방근택, 「군사정권의 문화통제와 1961년 전후의 현대미술계」, 『미술세계』 (1991.6), 68.

웠다. 비판을 할 수 없는 인간이 과연 인간인가라고 외치고 싶었으나 그저 일기에 담을 뿐이었다. 1980년 11월 12일 일기에는 수천 명의 해외 교포들이 한국의 정보기관의 감시를 받았다는 뉴스를 접하고 비판적, 반정부적 언사를 허용하지 않았던 유신정권을 규탄한다. 비판을 안하는 것이야말로 인간다운 행위가 아니며 자식을 가진 아버지로서 자신도 아들에게 침묵하고 복종하라고 할 수 없다고 적는다.

집행유예 기간 전후의 방근택과 미술계의 변화

그가 구속되기 전 마지막 쓴 글은 조선일보에 발표한 「어른들이 잃어버린 순진한 세계-이동욱 미술전을 보고」(1968년 12월 19일)였다. 갓 태어난 아들 방진형에게 흠뻑 빠져 있었던 듯 6세의 어린이 작가 이동욱의 전시에 관심을 표한다. 이동욱은 어린 나이에도 불구하고 여러 아동미술공모전에서 좋은 상을 받으며 유명했다. 그런 어린 작가가 크레파스화, 수채화, 묵화, 종이 오려붙이기 등 다양한 재료와 매체를 다루는 성숙함을 높이 평가하고 '자기의 조숙한 경험을 합리적으로 표현해낸 그림들 앞에서 우리 어른들은 벌써 잃어버린 자기의 천진난만한 세계를 다시 되찾아 대하는 듯 마냥 재미있고 즐겁고 그리고 신통할 따름이다'고 적는다. 그러면서도 '어린이를 그렇게 어린이답게 천사(天使)로만 묶어 두지는 못하게 하고 있는' 현실을 지적하며 아쉬워한다.

재혼과 부인의 임신과 출산은 가장의 본능을 발동시키며 그를 보수적으로 만들었는지 모른다. 1968년경 방근택의 글은 어린이 작가 이동욱에 대한 글 이외에도 마지막으로 열린 〈현대작가초대미술전〉 리뷰, 박항섭, 김현대, 전상수, 유영국 등 기존의 작가들의 개인전을 리뷰하는 정도에 그치고 있었다.

그러나 앞서 언급했듯이 1968년 미술계는 〈한강변의 타살〉 퍼포먼스(10월), 〈비닐 우산과 촛불이 있는 해프닝〉(12월) 등 탈매체적 해프닝과 퍼포먼스가 등장

한 변화의 시기였다. 그러나 그는 이런 행사에 대해 크게 언급하지 않았다. 그나마 〈현대작가초대미술전〉에 등장한 팝 아트와 옵 아트와 유사한 작업들을 보면서 이전과 달리 큰 변화를 보이고있다면서 새로이 등장한 20대 작가들이 '당돌한 돌연이변'이며 '한국현대 미술의 주류를 형성케한 신미술의 주인공들'이라고 평가했을 뿐이다.[210]

돌이켜보면 1967년부터 1971년까지 그는 개인적으로 결혼과 득남이라는 기쁜 일도 있었으나 미술계에서 서서히 멀어질 수밖에 없는 불운의 연속이었다. 작가들에게 폭행을 당하기도 하고 반공법 위반으로 구속, 감옥, 집행유예를 받는 4년여 동안 그는 미술의 최전선에서 멀어지고 있었다. 과거에 그가 누리던 자리는 새로 등장한 평론가들이 차지하고 있었다.

미술계도 빠르게 변하고 있었다. 한일수교 이후 늘어난 일본과의 교류, 국립현대미술관 설립, 퍼포먼스와 개념미술과 같은 새로운 조짐도 나타나고 있었다. 도쿄에서 열린 〈한국현대회화전〉(1968, 도쿄국립근대미술관)에 참가할 작가 선정에 최순우, 이경성, 임영방, 이일, 유준상이 참여하며 평론가의 역할이 커지고 있었다.

미술계의 소망이던 국립현대미술관이 1969년 8월 만들어졌고 이때부터 경복궁 현대미술관이라는 명칭이 사용된다. 1973년에는 국립현대미술관이 덕수궁 석조전으로 이전하여 첫 전시 〈한국근대미술 60년전〉이 열렸다. 다양한 그룹이 등장하며 미술의 태도도 여러 갈래로 나뉘고 있었다. '제4집단' 그룹, 'AG'(한국아방가르드협회, 1970-74) 등은 그 일부이다. AG는 작가와 평론가 12인으로 구성된 협회를 통해 잡지를 만들고 전시를 개최하며 집단적 현대미술의 실험이 이어지고 있었다. AG 잡지에는 이경성, 김인환, 이우환, 김복영 등이 글을 발표하며 새로운 모색에 힘을 더하고 있었다.

일본과의 미술 교류도 확대되고 있었다. 일본에서 활동하는 이우환의 존재가 알려지면서 그의 평론과 작업이 여러 작가에게 영향을 미치기 시작했다. 덩달아 한국 작가들의 일본 전시도 늘기 시작했다. 1972년에는 하종현, 심문섭이 일본에서

210 방근택, 「변질 거듭하는 미술계-〈현대작가초대미술전〉을 중심으로」, 『일요신문』, 1968.5.5.

전시를 열었고, 1973년에는 박서보, 김구림이 일본에서 전시를 열었다.

특히 〈한국현대회화전〉(1968)이후 한국작가들과의 교류가 부쩍 늘어난 이우환은 그동안 보여준 일본과의 가교 역할을 넘어서 한국미술계의 주요 인사가 되고 있었다. 1972년 이우환은 파리비엔날레에 한국 측 커미셔너로 선정되었고, 잠시 귀국한 김에 명동화랑에서 개인전을 열기도 했다. 평론으로 저력을 보여주며 '모노하'를 이론화했던 그는 창작으로 확장한 후 일본, 한국, 프랑스 등으로 빠르게 활동 영역을 넓히고 있었다. 어떤 면에서 1970년대 한국 화단에 영향력을 가장 많이 미친 인물이자 '강력한 기류로 결집시키는 결정적인 촉매제' 역할을 했다고 평가받는다.[211]

이렇게 빠르게 변하는 미술계의 외곽에서 방근택은 점점 좁아진 자신의 입지를 지켜볼 뿐이었다. 김창열의 소식을 한 외국잡지에서 보고 반가운 마음에 주위에 전하고자 해도 예전과 같지 않았다. 이전에 같이 활동했던 작가들은 뿔뿔이 흩어져 있었고, 간혹 만나게 되더라도 관계는 소원했다. 대화를 나눌 수 있는 동료들은 하인두 등 소수의 작가뿐이었다.

그나마 부산이 고향인 하인두와는 '현대미협' 시기부터 가근하게 지냈고 종종 그와 왕래하며 술잔을 기울이곤 했다. 하인두 역시 국가보안법 위반으로 교직을 박탈당하고 활동이 위축된 적이 있었다. 1967년 류민자와 결혼했으나 동료 작가들이 미술계의 주축이 되고 해외로 진출할 때 정작 그는 해외 비엔날레 참가 기회도 얻을 수 없었다. 그런 하인두의 사정을 잘 알고 있던 방근택으로서는 동병상련을 느꼈는지 모른다. 류민자가 필자와의 대담에서 회고한 바에 따르면 방근택이 자신의 집에 와서 남편과 술을 마신 적이 여러번 있었으며 1970년대에는 남편과 같이 경주 여행을 가기도 하는 등 종종 어울렸다고 한다.[212]

방근택은 후에 힘들었던 당시에 대해 이렇게 적는다.

211 권영진, 「1970년대 한국 단색조 회화: 무한 반복적 신체 행위의 회화 방법론」, 『현대미술사연구』 36(2014.12), 52–53.
212 필자와의 대담. 2019.7.4.

...이미 전위화단이 분산된 지도 수년이 지난 이곳에서는, 그 누구도 이야기를 나눌 터전이 없었던 것이다. 설사 지난날 그래도 같이 전위를 했던 창열 세대의 화가를 그 후에 우연히 만나 이 소식을 전했어도 이미 그와는 말이 안 통하는 것이었다. 모두들 어떻게 돼버린 것인가?[213]

다시 평론으로

그가 다시 일을 시작한 것은 자격정지 기간이 지난 1972년 하반기에 들어서이다. 서라벌예대와 한성여대 등에서 강의를 시작하면서 활동을 재개했다. 그리고 1972년 9월 10일자 『일요신문』에 「반예술에서 무예술로-세계미술」을 발표하면서 평론을 재개했다.

이 글은 새롭게 출발하는 평론가답게 새로운 주제를 다루겠다는 결심을 드러낸다. 1960년대 국제미술의 변화를 설명하며 그가 이전부터 알고 있던 팝 아트부터 미니멀 아트, 해프닝, 대지미술, 개념미술 등을 소개하며 세 가지 미술 유형을 분류한다. 첫 번째는 팝 아트, 옵아트, 미니멀 아트로 '반예술적'이며 '현대도시의 메마른 풍정을 냉혹하게 그대로 반영'하고 있는 것이다. 두 번째는 키네틱 아트, 라이트 아트, 사이버네틱 등 '전자공학적, 광학적인 컴퓨터, TV, 전기 등과 인간 신경과의 정보 및 제어'를 다룬 미술을 포함시키며 백남준을 언급한다. 마지막으로 세 번째 범주는 '무예술'을 표방하는 예술, 즉 '그림을 그리거나 조각을 하거나 무슨 소재를 꾸미거나 할 필요가 없[는]' 예술로 '예술적인 감흥을 일으키게 할 그 어떤 것이든' 예술이 되는 것들, '하늘에 들판에 외광에 평야에 사막에 그리고 작품이 아닌 제작과정의 계획과 그 개념만 가지고서도 예술이 될 수 있[는]' 예술로서 해프닝, 대지미술, 개념미술 등을 포함시킨다.[214]

이 글은 그가 비자발적 휴지기 동안에도 계속 미술의 변화에 대해 공부하며 때

213 방근택, 「오늘의 미술풍토: 김창열 귀국전을 계기로 해서 본」, 『시문학』 61 (1976.8), 71.
214 방근택, 「반예술에서 무예술로-세계미술」, 『일요신문』, 1972.9.10.

를 기다리고 있었다는 것을 짐작케 한다. 그는 미국을 중심으로 전개된 현대미술의 변화를 수용하고 '오늘의 예술', 즉 동시대 미술이라는 현대미술의 개념도 받아들이고 있었다. 그러면서 예술이라는 것이 예술 속의 아방가르드가 아니라 사회의 변화와 함께 나아가는 첨단으로서 '모든 혁명 중에서도 그 최전위에 있는 예술은 일반적인 사회현상의 조류를 앞질러서 역사에 대한 반역사, 기성에 대한 비실용, 미래에 대한 실용의 연속선상에 언제나 전형적으로 존재하고 있을 것'이라고 결론을 내린다.

동시에 이 글은 과거처럼 어떤 작가나 작품을 비판하기보다 현대미술의 현상을 정리하는데 주력하고 있다. 비자발적으로 격리된 시간 때문에 다소 주눅이 들었기 때문일까 아니면 덜 공격적인 글을 만들기 위해 글의 내용과 표현을 스스로 검열하고 있었을까. 어느 쪽이던 그는 해외 미술의 동향에 뒤처지지 않으려고 부단히 노력하고 있었던 것 같다.

사실 오늘날의 시각에서 보면 그가 분류한 3개의 범주, 그리고 '반예술'이나 '무예술'과 같은 개념은 당시 현대미술의 탈매체적, 탈형식주의적인 측면을 소화하기에는 어색한 측면이 있다. 보통 '반예술'은 다다를 언급할 때 쓰는 개념이며 '무예술'은 기존의 예술의 개념을 탈피한다는 것을 의미하는데, 그는 자신의 분류 편의를 위해 자의적으로 혼용하고 있었다. 그가 급변하는 서양의 현대미술을 이해하고자 했으나 정작 외국 현지에서도 용어들이 명확히 구분되지 못하고 있었기에 분석의 시각에 한계가 있을 수밖에 없었다.

그럼에도 불구하고 3년 9개월 만에 돌아온 그는 여전히 서양의 미술을 큰 패러다임으로 놓고 그에 비교하여 한국미술을 진단하고 있었다. 그는 이후에도 『일요신문』에 국전 리뷰, AG와 같은 그룹 및 개인전에 대한 리뷰를 한 달에 2-4회씩 발표하기 시작한다. 1970년대 방근택이 글을 발표한 장은 『일요신문』과 문학잡지가 주를 이룬다. 간혹 『공간』지에 「作家와 그問題⑤: 허구와 무의미-우리 전위미술의 비평과 실제」(1974년 9월)와 같은 글을 쓰기도 했으나 그의 주 발표장은 문학잡지였다. 1970년대 내내 『시문학』, 『문학사상』, 『동서문화』 등에 글을 발표했

다. 1977년에는 『현대예술』이 창간되자 잠시 이 잡지의 주간을 지내며 글을 쓰기도 했다.

여백, 1972

방근택이 다시 펜을 들면서 발표한 글이 『일요신문』에 실렸다는 점은 그가 군대 동료들과 얼마나 가까이 지냈는지 가늠케 한다. 반공을 내건 시대에 탄압을 받았던 그를 받아준 이들은 정작 전우들이었던 것이다. 앞서 설명했듯이 광주에서 장교로 근무할 때 만났던 김동립, 송기동 등은 평생 그의 친구였고 두 사람 모두 『일요신문』의 요직을 맡고 있었다.

방근택을 위해 송기동은 『전우신문』에도 기회를 마련했다. 자신은 「여백」이라는 제목의 단편소설을 쓰고 방근택은 그 소설에 삽화를 그리게 한 것이다. 『전우신문』에 1972년 12월 1일부터 27일까지 연재된 이 소설은 6.25 전쟁중 일어났던 군대의 이야기를 풀어간 것으로 방근택은 주인공 군인, 트럭으로 이동하는 모습, 사격 훈련하는 모습 등 13컷의 삽화를 그려서 신문에 연재했다.[도판41] 방근택의 삽화는 전문가라기보다는 아마추어가 그린 것처럼 정직하고 소박한 선으로 그려졌는데 솜씨가 없다는 것을 모를리 없는데도 그린 것을 보면 군대 동기와 같이 작업한다는 것에 더 방점을 두었던 것 같다. 어쨌든 이 그림은 위에서 언급한 풍경화와 더불어 그가 1970년대에도 간헐적으로 그림을 그리곤 했다는 것을 보여준다.

『전우신문』은 5.16이후 국군을 위한 신문을 만들라는 명에 따라 1964년 창간되었다. 군대 내의 인력 중에서 주간, 월간 잡지를 만들었던 경험이 있는 엘리트 군인을 모아 국방홍보원에서 발간했다. 처음에 『전우』라는 제목하에 '승공통일'을 지향하며 '민주주의를 구가하고 있는 조국 대한민국의 발전되어 가는 모습과 세계 민주 진영의 강대성'과 같은 소식을 전하기 위해 만든 '공동이념의 광장'을 표방했

[도판 41] 1972년 12월 전우신문에 실린 송기동의 글과 방근택의 그림

다.[215] 이 신문은 초창기부터 전우들의 재능을 뽐내는 '연재소설' 코너를 운영했다. 글쓴이와 삽화가 각 1명씩 짝을 지어 우정 어린 창작을 선보이곤 한 것이다. 두 사람이 만든 「여백」은 그런 전통을 잇고 있었다.

215 「승공통일의 이념을 싣고–전우신문 창간사」, 1964.11.16.1면; 『전우신문 25년사』, 1989, 54–55.

이 신문은 1967년 『전우신문』으로 개칭된 후 한글로 제작되어 발간되다가 1990년 『국방일보』로 명칭을 바꾸었다. 현재도 매일 24면으로 발행되고 있는 신문이다. 1966년까지는 서울신문사의 도움을 받아 인쇄했으나 1966-69년, 1970-77년은 일요신문사의 도움으로 인쇄했으며 사무실도 같은 사옥에 있었다. 이 시기에 김동립과 송기동이 일요신문사에 근무하고 있었다는 점을 고려하면 그리 놀라운 일도 아니다. 1972년 송기동이 방근택과 함께 단편소설을 발표한 것도 편집과 출판이 바로 그들의 손을 거치고 있었기에 용이했던 것 같다.

위기의 결혼

다시 강의를 하고 글을 쓰기 시작했으나 여전히 생활은 어려웠고 어두운 미래와 참담한 현실 사이의 고민은 계속 커져만 갔다. 반공법 위반 사실을 주변에 말할 수도 없었고 경제적으로 새로운 길을 찾은 것도 아니었기 때문이다. 어떻게 보면 6.25 전쟁 중 생사를 넘나들던 시기 이후 그에게 다가온 가장 큰 시련의 시기였다. 미술계에서 소외되었고 정치적으로 억압받는 시간 속에서 침묵을 해야 살아남을 수 있다는 압박감이 상당했던 것 같다. 그나마 그가 절대적 자유를 누릴 수 있는 시간은 독서뿐이었으나 독서의 기회조차도 책 수입 제한으로 여의치 못한 상황이었다.

여러모로 힘든 상황에서 그의 성격도 변하고 있었다. 과거에는 지적 호기심과 자부심이 넘쳤다면 이즈음의 그는 자신의 힘든 상황을 알아달라는 듯이 가족에게 화를 내고 있었다. 자신의 어두운 내면을 내보일 수 있는 공간은 가족뿐이었다. 그러나 그의 자기중심적인 성격 때문에 결혼 생활도 삐걱거릴 수밖에 없었다. 더이상 그의 성격을 받아줄 수 없었던 부인이 별거를 요구하자 그의 외로움도 커져 갔다.

그는 1973년부터 1975년 사이 1년 반 정도 별거하게 되는데 월계동 43-212번지에 혼자 거주했다. 40대 중반의 나이에 다시 예전처럼 혼자 살기 시작한 것이다.

외로움을 달래듯 그 시기에 그는 그림을 그리곤 했다. 당시 그린 그림 1점이 지금도 남아있다. 〈겨울의 들〉(1974년 2월)[도판21]이라는 제목의 이 풍경화는 앙상한 나뭇가지만 남은 겨울의 들판에 눈이 쌓여 있고 인적이 전혀 없는 풍경이다. 어두운 시대에 그가 느끼던 쓸쓸함을 그대로 반영한 듯 황량함이 가득하다. 그는 이 그림을 방영자에게 선물로 주었다. 여동생이 영등포 신길동에 거주할 때 '그동안 해준 밥값'이라고 하면서 어느 날 들고 왔다고 한다.[216] 여동생은 오빠를 생각하며 지금도 이 그림을 간직하고 있다.

그러나 시간이 흐를수록 가정의 소중함을 느꼈는지 아니면 자신이 변하지 않으면 아들을 볼 수 없다는 두려움에서인지 그는 부인에게 사과하면서 장문의 편지를 보냈고, 부인은 그 편지에 감동을 받고 홀로 고집스럽게 자신의 길을 가는 남편이 '가여워 보여서' 재결합하기로 결심한다. 현재 이 편지는 민봉기 여사가 간직하고 있다. 이 편지에는 그동안 자기중심적이었던 자신의 처사에 대해 사과하고 다시 결합하고 싶다는 의사를 절절하게 표현했다고 한다. 이후 부부는 재결합하여 장위동에서 생활하기 시작했으나 여전히 생계를 꾸려나간 것은 민봉기의 몫이었다.

'조무래기들'

이즈음 방근택의 일상과 면모를 알 수 있는 글이 있다. 그의 이종사촌 여동생의 남편인 김문호가 쓴 수필 「뱃놈」(2005)에는 방근택의 모습을 상상할 수 있는 이야기가 담겨있다. 김문호는 대한해운공사에 근무하며 해외를 오가는 운반선의 항해사로 일하다가 한일상선을 운영하고 있다. 그는 수필가로도 활동하고 있는데 얼마 전에 발표한 수필집 『내 인생의 자이로 콤파스』(2009)에 이 글이 실려 있다.

방근택은 친척 결혼식에서 처음 자신에게 인사한 김문호를 '뱃놈'이라고 부르며 친근감을 표시했다고 한다. 나이가 한참 어린 사촌 매제이기도 하고 소시민적

216 필자와의 대담, 2019.12.7.

삶과 거리를 두고자 했던 그의 허영심의 발로였을 것이다. 그런 방근택이 궁금해진 김문호는 주변에서 평을 들어보았더니 프랑스의 한 평론지에서 극찬을 받았다는 검증하기 힘든 이야기부터 평론이 '관념적인데다 논조마저 신랄해서 국내의 작가들이 진저리를 친다'는 소문까지 들었던 것 같다. 집안 대소사에서 만난 방근택은 '알 듯 모를 듯한 눈웃음'을 보이곤 했고 '달관의 눈빛 같기도 하고 냉소 같기도 하면서 장난기가 가득한 웃음'을 보여주며 술을 마시다가 조용히 자리를 떠나곤 했다고 한다.

그러던 어느 날 김문호는 방근택에게 술자리를 제안했다. 자신을 '뱃놈'이라고 부르는 그의 허점을 발견해서 한 방을 날리고 싶다는 작은 소망을 품고 있었다. 그러나 일단 배와 바다에 대한 이야기가 시작되자 시인 박인환이 남해호 사무장으로 승선했던 이야기부터 상업주의에 빠진 물류산업의 척박한 현실까지 '내가 항복을 해도 좋을 만큼' 많이 알고 있는 그의 달변에 고개를 숙인다. 이날 방근택은 그리스 시대부터 있었던 지구가 둥글다는 이론, '조악한 나침반과 고도 측정기, 모래시계'를 들고 떠난 뱃사람들부터 '신대륙은 인간이 범접할 수 없는 신의 절대장벽'이라는 사람들을 우습게 만들어버린 마젤란의 이야기, 대서양을 여덟 번이나 횡단했던 콜럼부스, 그리고 사우스 조지아 섬을 횡단한 새클런, 르네상스와 산업혁명의 바탕을 마련한 뱃사람들의 업적 등 쉼 없이 이어갔다. 그러면서 '인간 정신의 위대한 가능성과 지식에의 탐구'로 불탔던 '항해와 모험의 시대'에 대해 이야기했다고 한다. 그리고 마지막에는 이런 이론과 가설을 확인하기 위해 나선 뱃사람들과 자신이 잘 아는 화가들에 대해 이렇게 말했다고 한다.

그것을 생각하고, 말하고, 행동한 것은 바로 그들 빛나는 뱃놈들이었어. 그러나 지금은 그런 뱃놈들도 없거니와 그때의 그들을 닮은 환쟁이들의 모습도 보이지 않아. 다만 생산원가에서 판로까지 빤한 기업을 도모하면서 벤처라는 이름만으로 그들을 흉내 내려는 조무래기들만 넘

칠 뿐이야.[217]

오랫동안 책을 통해 자신만의 세계를 만들어온 방근택은 책에 담긴 위대한 인물들과 위대한 사고와 거리가 먼 현실의 부조리를 보고 '조무래기들'이 넘치는 세상을 조용히 관조하고 있었다.

지나친 확신

그러나 혼자만의 세계에 갇혀 자신이 옳다고 믿는 확신은 그를 점점 자기중심적으로 만들었다. 특히 1980년대 중반 이후 그런 경향이 더 두드러진다. 예를 들면 그의 회고록이나 회고하는 글을 보면 자신이 한 일이 '거의 혼자 독점하다 싶이' 했다거나 '최초로 한 일'이라고 강조하곤 했다.

「50년대를 살아남은「격정의 대결」장 : 체험으로 본 한국현대미술사①」(1984)에는 1950년대 말과 60년대 초에 쓴 자신의 평들이 '앵포르멜에 관한 원전'에 가까운 것이라고 자부하기도 하고, 자신이 1955년 광주미공보원에서 열었던 전시를 '한국에서 있었던 최초의 액션 페인팅이자 앵포르멜 회화의 효시'라고 확신하기도 한다. 그로부터 몇 년 후에 발표한 「단발로 끝난 한국전위미술운동」(1987)에서는 1950년대 말 등장한 한국의 추상미술은 '한국현대미술의 시작'이라며 그때 활동했던 작가들이 선택한 작품 발상과 제작 방식이 지금도 밑바닥에 유지되고 있다고 할 정도로 자신이 연루되었던 앵포르멜 운동을 부정할 수 없는 원천으로 못박기도 한다. 같은 글에서 당시의 자신의 활동이 '처음으로 직업적인 평론가로서 그 존재를 굳혔다'고 확신하는가 하면 1970년대의 AG조차도 50년대 말에 나타났던 '신선한 1차적 충격'은 보여주지 못하고 '잡다하다'고 평할 정도였다.

이런 확신을 뒷받침해준 것은 물론 다독을 통해 서양 미술사의 흐름과 서양 문명

217 김문호, 「뱃놈」, 『내 인생의 자이로 콤파스』, 엠아이지, 2009, 134.

의 발전을 보며 한국의 현상을 바라볼 수 있는 판단력과 예지였다. 시간이 지나면서 그의 지식에 쌓인 수많은 사례를 통해 분석력도 높아졌기 때문이다. 그러나 지나친 확신은 그의 판단을 흐리는 경우도 있었다.

어쨌든 1980년대로 접어들면서 그는 자신의 시각에서 본 한국현대미술사에 관한 글을 발표하곤 했는데 1950년대 말을 한국현대미술의 원류이자 가장 '전위다운 전위'로 부르면서 그 이후의 미술에서 '이렇다 할 두드러진 전위운동이 없다'며 평가절하 하고 있다. 저마다의 방식으로 한국미술에 기여했다고 자부하는 다른 작가들과 평론가들을 불편하게 만들 정도였다. 그러나 그는 아랑곳하지 않고 그들이 '전위의 대중화 현상'을 만들었고 '화상주의가 상업적으로 조종하고 있는 허식적인 겉치레'에 불과한 경력주의 등이 난무하며 진정한 전위주의와는 거리가 멀다고 비판한다.

일기에 담은 공포와 냉소

감옥의 경험은 방근택의 사고의 범위를 확장시키고 있었다. 어느 때보다도 정치적 변화와 세계정세를 세밀히 보고 있었고, 아울러 예술의 변화도 정리하고 있었다. 다만 그의 개인 메모와 일기장에 조금씩 써낼 뿐이었다.

두툼한 공책 한 권으로 남아있는 그의 일기장은 1980년 8월 2일부터 시작해서 1984년 7월 8일로 끝난다.[도판42, 43] 그의 나이 만 51세부터 55세까지 삶과 사색의 흔적을 담고 있다. 약 4년에 걸친 기간 동안 그는 매일, 또는 간헐적으로 자신이 읽은 책의 내용, 책을 읽으며 생각한 내용, 정치적 상황과 그에 대한 소감, 강의나 집안일, 아들에 대한 걱정, 아내에 대한 미안함 등 등에 대해 쓴다. 때로는 담담하게, 때로는 신랄하게 자신의 생각과 고민을 적곤 했다. 무엇보다도 그가 책을 쓰려고 구상하던 생각의 편린들이 담겨 있어서 그의 지적 노정의 한 시기를 보여준다. 그러나 아쉽게도 펜으로 바르게 적은데다가 그가 한자를 즐겨 사용

8 1980年 　　　　　　　　　　　1

週間記録

8月 2日 土曜日 バートランド・ラッセル〈西洋哲学史 1. 古代哲学〉之內容…
〈Bertrand Russell〈History of Western philosophy〉George
Allen & Unwin, London 1946〉을 읽음.
2月기一흐 업념하고, 〈목 그림까지 作現〉을 도산 초에 모양 통일하
여 平易하면서도 通暢성있 것으로 ○讀을 도상하고 있는 것쎈 의 記述에
글 못 였었다.
世界思想, 그 史의 보다 具体的인 把握되고, 그 信念도 確信 哲学史를 基本으
다. 지난 동안 각方面의 그것에 가장 많은 影響과 籍가지 을수 있는데 그에
說了한 것은 Windelband〈一般哲学史〉中 古代·中世篇 a Schwegler
〈西洋哲学史〉上下. 또 A 낀레 〈世界의 思想 の기기〉1.2.3 篇.

日 曜日 世界思想史 와 에드라 作業이 이 해체 무니 시작 되어
2月기 거을 中世紀에 다 中日·明清古代에까지 진출하는 중
作今末에 說了 했었던 Lewis A. Coser〈Men of Idea: A Socia-
logist's view〉1965, Free Press, N.Y. 〈日訳〈知識人と社会〉〉을
〈哲〉을 藉助 하면서 이 번역 하려고 提要해 그 承諾을 두어 달동안
번역 作業〈곁으로 거기 (約 1700 余枚)만 하다. 思想史 승무가 그때에
그다.
況日의〈思想史 エ다〈Russel's〉와 앞서 어니들哩 끌 그간
오래동안 어키 었던 하승 충동放 의 책 몇을 說〉(까7니).
Arthur Rausenberg〈近代政治史〉(日訳. 20世紀)
〈단대의 革命家〉朱山神三郎
日 曜日 Bontour〈革命史〉4ㄱ3 之篇. C. Wright Mills〈the
Cause of 3rd War〉〈日訳〉 기다가. Robert McIver〈the
Transformed of the Power〉(日訳)等.
오을 此狀으로써서 Coser 번역 本이 4금.
〈오〈知識人〉이란 무엇인가 ─ 社会学上으로 본 知識人〉〈3篇은 省略.
30ㅋ에(지).
하고 넘어 났느나 此際에 留意는 此 내용한 图書 2000 枚결드린
完稿해인〈西洋哲学史〉,假名으로 번역 稿書ㄴ. 代書ㄴ等位에
이러나 내 이음으로 된 最初의 飜訳本이나 뗏뗏치 못하게도
번역 本이 내 첫 책이 되었음을 부끄러운 일이다.

[도판 42] 방근택 일기장 표지. 1980-84년
[도판 43] 방근택 일기장 첫페이지. 1980년 8월 2일

하고 때로 축약된 형식의 한자를 필기체로 썼기 때문에 읽기

힘든 부분이 많다.

263 ..

현재 남아있는 일기가 그가 처음으로 쓴 일기는 아닌 것 같다. 과거에 쓴 일기를 없애버렸던 것을 암시하는 대목들이 등장하기 때문이다. 추측하건대 반공법 위반으로 조사를 받을 때 가택 수색을 당하면서 이미 기록했던 일기를 빼앗겼을 수도 있다. 간혹 미행을 당하기도 하고 언제든지 들이닥쳐 수색을 당할 수도 있는 불안한 상황이 지속되자 아들과 부인을 위해 가장으로서 침묵을 선택하고 한동안 일기를 쓰지 않았던 것 같다. 소신을 담은 발언 때문에 갔던 감옥의 그림자는 그의 내면에 그대로 남아있었다. 1968년까지도 하고 싶은 말과 글을 써온 그와는 달리 감옥의 경험과 지성인에 대한 탄압은 1970년대와 1980년대 내내 그를 위축시켰던 것 같다.

그래서인지 이 일기에는 자신의 일기장이 혹시 압수당할 수 있다는 공포의 그림자가 어른거린다. 박정희 사망 후에 군부의 집권으로 공안정국이 이어졌기 때문에 그로서는 조심하지 않을 수 없었다. 그는 평소에 글을 쓸 때 주요 단어는 한자로 쓰곤 했는데, 일기에서는 민감한 내용을 쓰게 되면 흘림체로 한글로만 쓰기도 하고, 갑자기 내용을 바꾸는 등 자신만의 안전장치를 일기에 넣기도 했다. 1981년 1월 22일 일기에는 그런 고민을 적는다. 이날 그는 언젠가 일기를 다시 뺏길 수도 있다는 두려움에서 일기장을 서가 깊숙한 곳에 숨겨두곤 했고 글을 쓰면서 누가 보더라도 글의 문맥을 파악하지 못하게 내용을 바꾸기도 하고 흘림체로 쓰기도 한다고 밝힌다. 다행히도 그는 큰 사건 없이 1980년대를 살아남았고 이 일기장 역시 살아남았다.

그가 두려움 속에서도 일기를 계속 쓴 이유는 아마도 자신의 삶이 끝났을 때 일기 한 권 정도는 남아있어야 한다고 생각했던 것 같다. 사소한 것까지 보고 기록하고 평가하며 역사적 맥락 속에서 바라보던 그가 자신의 흔적을 담아 둔 일종의 장치이자 미래를 위해 남긴 기록이었다. 그래서 이 일기에는 그의 일상부터 죽기 전에 꼭 쓰고 싶은 책의 주제까지 다양하게 담겨있어서 그동안 어디에서도 보지 못한 '인간 방근택'의 모습을 보여준다.

냉전 시대와 군사정권의 '몽골리즘'

　방근택이 일기를 쓰기 시작한 1980년 여름은 1979년 10월 26일 박정희 대통령이 암살당한 후 1980년 10월까지 약 1년에 이르는 정치적 혼란의 후반기였다. 전두환은 12.12 군사 반란으로 계엄사령관을 체포하고 권력을 장악했으며, 1980년 4월 최규하 대통령하에서 보안사령관 겸 중앙정보부장 서리를 맡게 된다. 원래 1981년 봄에 새로운 대통령 선거를 계획하고 있었으나 전국의 대학에서 가두시위가 벌어지자 사회 혼란을 이유로 1980년 5월 17일 비상계엄령이 선포되었고, 이에 대학은 휴교에 들어가게 된다. 광주에서 5.18 민주항쟁이 발발하자 계엄군이 진입하며 수많은 사상자를 낳았다.

　급기야 최규하 대통령이 하야하고 통일주체국민회의 대의원이 전두환 국가보위비상대책위원회 상임위원장을 11대 대통령으로 추대했으며 전두환이 대통령이 되었다. 이후 9월 11일 김대중에게 사형이 구형되었고, 10월에는 '유신헌법과 그 헌법 아래서 있었던 갈등과 모순을 역사 속으로 흘려 보내겠다'면서 새로운 헌법을 발표하고 국민투표에 붙인다. 이에 투표율 95.5%, 찬성 91.6%로 통과되었으며 이 헌법에 따라 국회와 기존의 공화당 등 4개 정당이 해산되었고 대통령 임기 7년이라는 단임제를 실시하게 된다. 국회의 기능은 국가보위입법회의가 대행하게 되는데, 입법회의위원 81명은 대통령이 임명하게 된다. 실로 속전속결로 진행된 대통령 중심의 비상 체제였다.

　당시 방근택은 성신여대에서 강의를 하고 있었기에 그의 일상과 일에도 계엄령과 휴교 등의 사건은 영향을 미칠 수밖에 없었던 것 같다. 그의 일기에는 침묵 뒤에서 삭힐 수밖에 없던 불합리한 시대의 억압에 대한 분노가 곳곳에 남아있다.

　그는 전두환의 등장을 '느닷없이 나타난 실력자'로 부르며 당시 권력이 자행하는 지극히 억압적인 태도를 '현대판 몽골리즘'이라고 부른다. 1980년의 폭력적 상황은 과거부터 이어진 죽음과 살인의 역사와 연속적이라고 본 것이다. 1980년 9월 19일의 일기에서는 군사정권의 모습을 다음과 같이 분석한다.

오로지 총칼로 대결하는 앤티컴뮤니즘에 두어, 그 외의 일절의 것
은 '다 죽여버리는' 현대판 몽골리즘의 돌풍이 날이 갈수록 더 광폭한
이 30년사—지성은 '나날의 자살'을 강요당하고 있는 이 현대의 암흑!

'몽골리즘'이라는 용어는 박정희 시대의 산물이다. 1970년대 박정희에 대한 예
찬과 경제발전의 공을 높이 사는 '박정희 신드롬'이 대두되며 꺾을 수 없는 의지
와 노력, 독한 정신을 일컫는 용어로 사용되기 시작했다. 과거 무자비하게 제국을
세웠던 몽골의 역사에서 영감을 받은 용어라고 할 수 있다. 박정희의 우상화를 비
판했던 조선일보의 조갑제 기자는 당시 박정희를 부각시키는 전기와 기사가 다량
생산되던 가운데, 그러한 우상화 과정에서 "박정희 신드롬을 기괴한 몽골리즘, 즉
황색인종주의 및 아류 제국주의론으로까지 발전"시켰다고 분석하기도 했다.[218]

방근택은 조갑제의 우상화 개념보다는 폭력적이었던 당시의 상황에 더 주안점
을 두고 사용했던 것으로 보인다. 잔인할 정도로 피아를 구별하는 반공주의와 반
공법의 적용을 '몽골리즘'의 한 현상으로 간주한 것이다. 그러면서 그는 이런 현상
이 '앤티커뮤니즘(anti-communism)' 즉 '반공산주의'라는 서양의 태도를 표피
적으로 수용한 결과이며 '전지구 규모의 대전쟁'을 언급하는 현대 저널리즘의 편
승해서 소련을 무조건 적으로만 보는 '웃지 못할 넌센스'에 도달했다고 탄식한 것
이다. 그러면서 역사에서 교훈을 얻기보다 오히려 문교부가 심사하는 검정교과서
를 통해 반공주의를 강요하면서 '무서운 이성의 마비시대'에 들어왔다고 보았다.

정신적 폭력을 야기한 '몽골리즘'에 대한 이야기는 이후의 일기에도 나타난다.
1980년 10월 4일의 일기에는 일기를 쓰는 것조차 두려운 시대를 언급하며 갖은
혐의를 들이대며 범죄자로 몰아가는 현실에 대한 언급인 듯, '몽골리스트의 뻑뻑
한 강법 어거지 뒤집어 씌우기의 기계적인 법 적용 앞에서는 일기장은 한낱 웃음
거리 밥밖엔 될 수 없다'고 쓴다. 합리적인 심판보다 극단적으로 비난하는 태도와

218 진중권, 「죽은 독재자의 사회: 박정희 신드롬의 정신분석학」, 『개발독재와 박정희 시대: 우리 시
대의 정치경제적 기원』, 창작과 비평, 2003, 344.

현상에 대해 탄식하고 있었다.

1980년 12월 12일 일기에는 새 헌법을 들고나온 전두환 정권이 사실은 자신의 권력을 유지하려고 개정한 것이며, 체제선전에 국민을 '꼭두각시'로 쓰고 있는 군사정권의 '몽고식 무자비'에 대해 다음과 같이 언급한다.

'몽고식 무자비'하에서는 그 무자비한 잔인성의 흔적마저도 표면상 지워버리는 것이 상례이다. 지상에서 인간세계에서 역사에서 기록에서 모든 행패와 정복과 00의 흔적마저도 남기지 않고 깡그리 지워버리는 동양사의 상규가 오늘엔 더욱 악랄하고 교활하게도 저 서양식 합리(과학적)방법을 도용하면서 자행하고 있으니, 오늘도 그런데 후일에 그런 독재와 전횡의 흔적을 찾으며 그것을 역사로 기술하기란 퍽 어려운 일이 될 것이다.

그러면서 김지하 등 반공법으로 탄압을 받은 사례들을 언급하고 독재에 맞서서 '그동안의 횡포를 토로하였다고 하는 소박한 죄값'으로는 지나친 '몽고식 발상의 법'이라고 일갈한다. 즉 몽골제국에서 나타났던 무자비함이 근대 서구의 법 제도를 도입한 한국에서 여전히 법의 이름으로 이어지고 있는 현실을 지적한 것이다. 또한 반공주의를 표방하는 한국에서 수많은 학생과 교수 등이 반공법으로 복역하고, 김대중에게 사형이 내려지는 것은 단순히 한국만의 문제가 아니라 냉전 시대의 대립 구도와 그러한 대립에 기대어 세계 곳곳에 등장한 군사정권들의 탓이라며 군인 독재가 반복되는 가운데 '희생물'이 된 것이라고 적는다.

오랫동안 억압과 감시, 그리고 실형을 살면서 체험한 한국의 현대사는 그에게 정신적 암흑기였다. 그래서 일기에서라도 '반공주의 하에 광폭한 나날들'이며 한국인의 '몽고식 무자비'를 드러낸 시간에 대한 분노를 글로 승화시키고 있었다. 이런 정치적 상황에서 그는 정신적, 지적 자유를 누릴 수 없는 현실에 대해 다음과 같이 쓴다.

정신적 지적 해방이 없는데 어찌 사회적 정치적 발전이 있겠는가? 대다수 국민들의 정신적, 지적 예속이 그들 스스로의 노예 상태와 굴욕적인 사회 분위기를 자초하고 있는 것이렸다.(1980년 10월 25일 일기)

독재정권 비판: '구걸 민주주의'부터 '아부 민주주의'까지

일기에 담긴 그의 울분은 그의 미술 비평문에서 보이는 신랄함에 비교할 수 없을 정도이다. 그동안 한국현대미술 태동기의 미술평론가로서만 알려진 그의 모습을 생각한다면 상상할 수 없을 정도의 정치적 비판을 쏟고 있다.

무엇보다도 그의 글에는 해방 후 미국의 우산속으로 들어간 한국의 위상에 대한 자조와 냉전 이데올로기 속에서 이념을 정치적 수단으로 사용하는 독재자들에 대한 냉소가 넘친다. 박정희가 사망했으나 독재정권은 지속되었고, 미국의 인정을 받아야 하는 약소국의 위상도 변하지 않은 상황에서 한국에서 벌어지는 현상을 비판하곤 했다.

1981년 1월 28일부터 11일간 전두환 대통령은 미국초청으로 공식 방문에 나섰다. 레이건 대통령과 정상회담, 미국 상하원 지도자와 면담 등 일련의 행사를 치르고 돌아온다. 그러자 언론은 방미 성과에 대해 크게 보도하는데, 거의 모든 방송의 프로그램이 전두환과 방미성과 홍보에 매달리자 이를 본 방근택은 2월 9일 일기에 이렇게 쓴다.

전[전두환]이 미국에 불리어가 새 대통령(레이건)한테 두둑한 약속의 선물을 받고 어제 돌아왔다는데 그동안의 열흘간을 아침부터 심야까지 텔레비의 전 프로시간의 거의 삼분의 일-내지 반-을 그의 개인 찬양에 전보다 더해서 일인통치자의 예찬에 목매여 감투하고 있는 언론의 토론은 그야말로 나 개인 스스로가 제 몫을 찾는 것을 포기하고 모든 것

을 일인 통치자에게 모두 바쳐서 오직 그 자비에나 바라다보는 구걸 민주주의를 자초하고 있다. 또 그렇게 미국의 자비에 기대고 있는 이 나라의 불쌍한 구걸 민주주의 판도에도 그런 자기권리 포기의 보도태도는 그 궤를 일치시키고 있다.

전두환에 대한 언론의 맹목적인 찬양이 가리고 있는 현실, 즉 미국의 인정을 받아야 하는 현실을 '구걸 민주주의'라고 부르며 마치 주권을 포기한 듯한 태도에 일침을 놓고 있다. 그는 이어서 이런 저자세가 박정희 이래로 이어진 미국에 대한 '아부 민주주의'의 연속이며 미국식 대통령 선거를 모방하여 전두환을 대통령으로 만들려는 한국의 현실을 지적한다. 새로운 정치적 변화를 창출하지 못하고 독재정권을 반복시키는 역사적 후퇴를 애도한다.

박정희 이래의 아부 민주주의의 풍토는 더해져서 이제 모래 있을 그 웃지 못할 간접선거방식-미국식 대통령 선거의 역설적인 모방—에 의한 대통령 선거인 투표에 입후보한 어중이 떠중이들이 입을 모아 '전두환 각하를 대통령으로'하고 있으니 정말 인류탄생 이래의 역사의 진전이며 그 교훈, 그리고 그 인간정신의 개명의 역사가 이제 이 땅에서 다 어딜가고 고대사회에나 있을 절대군주, 제왕을 떠받드는 연극을 벌이고 있는 것인지?

그의 비판은 레이건 대통령을 등장시킨 미국으로 향하기도 한다. 1981년 2월 13일 일기에서 그는 미국의 대통령 간접 선거와 반공 이데올로기에 기대서 권력을 잡은 레이건이 민주주의 의식이 부족하며 제3세계의 독재자들과 유사한 선전을 하고 있다고 지적한다.

무식한 허풍장이나 권력자, 정치장이들이 곧잘 끄내는 가장 쉽고 흔한 전제에는 반공이 있다. 국민의 50퍼센트가 겨우 투표를 하고 그중

에서 겨우 과반수—전체 유권자의 4분의 1정도—의 무식한 대중의 지지를 받아 미국의 대통령에 올라선 레이건. 그의 등장으로 말미아마[말미암아] 미국의—민족주의의 이념이 다시 수 세대는 후퇴하였음 즉한데, 이 배우 양반의 정치철학이라는 것이 겨우 뻔한 반공주의라니, 그것은 후진국이나 중남미의 독재자들의 그 억압적인 공갈말투와 조금도 다를 바 없다.

민주주의를 외치면서도 정작 냉전 구도에 갇혀있는 미국 사회에 대한 비판, 그리고 그러한 미국에 가서 정권의 정당성을 인정받으려는 한국 대통령의 태도에 대한 실망을 표한 것이다. 박정희 사망 이후 일말의 변화를 바라던 그에게는 한심하게만 보였던 듯하다.

통제의 시대, 학생의 고발

방근택의 울분은 강의 중에도 터지곤 했었던 것 같다. 그러다가 학생이 그를 고발하는 사건이 벌어진다. 그는 1978년부터 성신여대에서 강의를 하고 있었다. 학교에서 미학을 가르치던 그는 미학적인 것이 정치적인 것과 거리가 먼 것이 아니라는 점을 강조하게 된다. 공예과 야간부 수업이었던 미학개론을 가르치던 중에 '시대의식의 미학'이란 주제로 현실 비판적인 내용을 언급했고, 그중에 '부르주아지' 등의 단어를 사용한 것이다.

그의 1981년 1월 22일 일기에는 당시의 정황을 이렇게 설명한다. 그는 '지루한 시대감각에 신경질적인 발작에 가까운 반발의식'에서 부산, 마산에서 일어난 시민봉기, 즉 부마민주항쟁(1979년 10월 16-20일)이 일어났는데 그동안 억눌렸던 현실의 위기감이 해방되듯이 감정에 복받치지 않을 수 없었고, 그래서 수업 시간에 '미학이란 미 예술의 실천적인 현실감각의 이론화'라는 말을 하게 되었다는 것이다. 그러면서 현실 상황을 언급하게 되는데 당시 그의 수업을 듣던 학생이 익명

으로 그를 고발한 것이다.

이 사건은 중앙정보부로 이첩되었고 1년 반 정도 지나서 정보부 직원이 사실 확인차 그의 집을 찾아온다. 갑자기 찾아온 조사관을 보고 놀란 방근택은 진술서를 작성하여 주고 나서 일기(1981년 1월 22일자)에 자신의 기억과 해명을 담는다. 먼저 그가 사용한 '부르주아지'라는 단

[도판 44] 방근택 일기, 1981년 1월 22일

어는 근대미술사에서는 '예술을 이해 못하는 속물'을 가르키는 말이며 '인민, 동무'라는 말은 개인적인 자유 창작이 금지되는 전체주의 사회에서 사용되기에 그런 전체주의 사회의 슬로건 예술을 비꼬는 식으로 말한 것인데 학생이 오해했다는 것이다.

그러나 조사관이 찾아와 고발 내용을 하나씩 점검하고 그에 대한 진술서를 쓰면서 그는 1968-69년의 공포를 떠올렸다. 그리고 그날 일기에 이렇게 적었다.[도판 44]

대한민국 하늘 아래서 정말 그 이름만 들어도 울던 아이가 울음을 딱
그친다고 하는 중앙정보부(새 이름은 '국가안전기획부'라나)에서 한 사

271 ..

나이가 나를 찾아왔으니 나는 몹시 놀라지 않을 수가 없었다. 다시 십삼
년 전(1968년)의 저 반공법 위반죄로 홀로 독방에서 꼬박 백사 일을 지
내던 악몽이 다시 눈앞에 다가선 양 상상적 공포가 현실의 그것보다 몇
배나 더 하여 다가선 양 몹시 질렸다.

과거에는 하숙집 사람들이 고발했다면 이번에는 학생이 고발한 경우였다. 10년
이상의 시간이 흘렀어도 반공의 그림자는 그를 에워싸고 있었던 것이다. 그는 일
기에 '어느 철부지 무지한 불쌍한 학생'이 고발했을 것이라며 반공주의가 '허무맹
랑'한 것이라는 것을 몰라서 벌어진 일이라며 스스로를 위안한다.

지식인 탄압과 '나날의 자살'

오랫동안 쌓인 울분과 냉소는 고스란히 그의 허무주의로 귀결되고 있었다. 일기
는 그나마 유일한 분출구였다. 냉전 시대의 반공주의에 매몰된 사회에서 살기 힘
든 점을 종종 언급하는가 하면 독서를 할 수 없는 일상과 아들을 키우는 아버지로
서의 고민과 한탄을 담고 있다. 동시에 지식인으로서의 자신의 무기력함을 일기
에 담곤 했다.

특히 정보부 직원이 찾아왔던 1981년 1월 22일은 주목할 만하다. 이날 일기에는
박정희 시대의 반공 이데올로기가 작동하는 방식을 지적한다. 그는 반공주의를 표
방한 서구사회를 '모방'하는 한국이 그 반공주의를 '아주 혹독하게, 그것도 기계적
으로 맹목적으로 극부화'함으로서 지성인이 수난을 받고 있다고 썼다. 이미 서구
에서는 사회당이 정당으로 인정되고 있는 시대이며 지식인이라면 '자기의 논리와
논조를 진보적으로 계발'하는 것이 임무인데 그런 여건을 허용하지 못하는 한국의
현실을 지적한다. 그런 현실은 1970년대 '박정희의 일인 독재와 그 부패한 성장의
과실이 이 사회를 사뭇 썩어 빠진 자본주의 도덕에 병들게 하던 때'부터 이어진 것

이며 그 결과 '성장과 부흥의 댓가가 이런 모양의 물질주의와 극도한 이기적인 개인주의의 판도였나?'라며 한탄하기도 했다.

그래서인지 언론에 진보적 학자와 문인, 언론인들이 구속되는 사건이 나올 때마다 그 부조리한 상황에 반감을 표하고 구속된 이들에게 공감을 표시하곤 했다. 그런 사건이 남의 일처럼 보이지 않았던 것이다.

1984년경 남북한 대화를 놓고 2자회담, 3자 회담, 4자 회담 등 여러 가지 방안이 모색되고 있었다. 그러던 1월 10일 치안본부는 기독교사회문제연구원장 조승혁목사, 리영희 전 한양대 교수, 강만길 전 고려대 교수 3명을 국가보안법 위반으로 구속했다.[219] 이들이 1983년 4월 초중고교 교사들을 모은 자리에서 정부의 통일정책이 영구분단을 고착시키고 있다고 비판하고 북한의 고려연방제가 합리적이라고 주장하여 북한을 찬양 고무했다는 혐의였다. 특히 리영희는 고려연방제가 남한이 제시하는 최고 당국자 회담보다 현실적이며 반공은 통일의 저해 요인이라고 강의를 하였다는 것이다. 이들은 끌려가 고문을 받다가 1월 10일수사 결과가 발표된다.

방근택의 1월 13일 일기에는 이 사건에 대한 언급과 더불어 그들에게 입혀진 죄에 대한 변호가 실려 있다. 그는 진보적인 퇴직 교수 등이 모진 심문을 받고 '권력(폭력)적 시나리오'가 만들어졌으나 사실은 그들이 지식인으로서 응당 해야 할 일을 한 것이며 국가가 사상범으로 모는 것은 야만적이라고 적는다.

> 한 지식인으로서 그가 자라왔고 살아온 경험과 비판을 통해 그것은 의당히 형성될 수 있는 그 자신의 '역사관, 사회관, 사상'이라는 것을 이해하거니와 이것은 그들(세 사람)을 그 의당한 신념의 탓만으로 해서 무슨 큰 국가사범(사상범)으로 혹독하게 다루는 것은 그야말로 야만적인 일이다.

219 「치안본부 리영희 강만길 전교수 조승혁 목사 등 셋 구속」, 『동아일보』1984.1.11.

그러면서 정작 죄를 저지른 것은 그들이 아니라 한반도의 분단을 일으킨 강대국에 있다며 다음과 같이 이어간다.

> 죄는 한국을 양분해서 분리, 적대시키는 강대국에 있지, 이 분단 상태에서 그것을 공분해서 규명하는 정당한 객관적인 논리성에 있는 것은 결코 아닐 것이다. 그리고 그보다 더한 비열한 민족반역죄는 이러한 분단상태를 이용해서 자기네의 힘의 독재권력에로 어거지 언론과 논리를 폭력적으로 집중시키고 있는 무지한 무리들에게 있는 것이며, 다음으로는 이러한 분단권력에 아부하는 자, 협력 동조하는 자, 침묵하는 자(나 같은), 자기의 이성과 양심을 일부러 마비시키고 있는 자들에 있는 것이다. 오늘날 사람들이 이러한 양심의 규제에 관한 그 악법이 하도 어마어마해서 무서워서 침묵하고 있는 것이지 정말로 진실을 모르고서 침묵적 협조를 하고 있는 것은 아니잖는가.

그의 표현 '침묵하는 자(나 같은)'는 그가 일기에서라도 침묵을 깨고 솔직하게 의견을 개진하고 싶었던 그 자신을 보여주는 동시에 자신이 침묵할 수밖에 없는 상황에 대한 변명이었다.

암흑의 30년

방근택의 일기 곳곳에는 독재정권과 냉전 이데올로기 등에 대한 비판이 이어진다. 그중에서도 1980년-81년 사이에 유독 그에 대한 언급이 많았던 것은 이 당시가 정치적 격변기였기 때문이었을 것이다. 1981년 초부터 그는 『세계미술대사전』 집필을 의뢰받고 그에 착수하였기에 이후의 일기에서 정치적인 언급은 서서히 줄어든다. 주로 집필과 관련된 고민과 새 책을 읽은 독후감 등이 등장하며 간혹 가족에 대한 이야기도 나온다.

어쨌든 당시 남긴 일기는 그동안 잘 알려지지 않았던 방근택의 인식을 확인할 수 있다. 그는 기본적으로 지성을 키우지 못하는 환경, 단순한 흑백 논리에 매몰된 사회 등에 대해 비판적이었다. 특히 4.19를 언급하는 듯 '어린 학생들의 피로 쟁취된' 자유에도 불구하고 '악랄하고 교활하게도 서양식 합리적 방법을 도용'한 반공법이 펼쳐지는 세상을 견디다 못해 직접 '민주주의 무식자들에게 정상적인 성인의 두뇌와 사고법을 알려주고 싶다'고 토로하기도 한다.

그는 전두환 정권이 개혁을 내걸면서도 정작 결과물을 그 이전 시대와 유사하다고 지적하며 '형식적인 개혁만 거듭'하는 것은 '국가사회주의적 나치즘'을 따르는 것과 같다고 적는다. 기업의 자유를 보장하겠다는 발표와 달리 정작 통합과 재통합, 폐업이 이어지면서 나빠진 경기와 실업사태의 초래를 지적하기도 한다. 무엇보다도 시대가 바뀌어도 대통령을 '절대군주'처럼 '떠받드는 연극'이 계속되고 있다는 데에 좌절했고 해방 이후 계속되는 '역행의 역사'가 어쩌면 민족성에서 비롯된 것은 아닌지 역사적 주체성을 실현하지 못한 현실에 대한 허탈함을 표현하기도 한다.

자본주의가 몰려온 세상을 비판하기도 했다. 그는 독재 정권의 지배구조처럼 도시도 고층건물로 인본성을 억누르고 있으며 시민들도 '없는 자에 대한 지배와 착취의 관계' 속에서 얽혀서 '대도시의 번잡함과 속모양의 추악함'을 느끼고 살고 있다고 보았다. 그런 '금력과 경쟁의 사회', '야비한 이기주의가 기조를 이룬 살벌한 사회'에서 자식을 키워야 하는 자신의 처지와 고민을 토로하기도 했다.

그가 공식적으로 발표한 글에서 반공주의와 독재 시대를 평가한 것은 1989년 이후이다. 1987년 6월 민주항쟁이 대통령 직선제로 이어진 후이자 서울올림픽을 치르며 사회가 변화한 후라고 할 수 있다. 그는 「예술과 정치의 관계」(1989)에서 '건국 이후 수십년 간 독재정치 밑에서 혹독한 부조리의 질곡'을 견디고 살아온 한국의 현실을 언급한 바 있다. 그가 겪은 1950-80년대를 '독재정치'라고 일컬은 것이다.

1991년 쓴 회고록에서는 보다 구체적으로 자신이 겪은 1960년대부터 1980년

대까지를 정리하고 있다.

　이 군사정권의 '암흑의 30년'(1960,70,80년)은 우리를 다 정신적으로 백치상태로 묶어 놓았고, 그래서 이 한 세대 동안의 '지적공백' 상태는 드디어 80년대말 90년대초의 청년들을 지적으로 텅 빈 광란상태로 몰아가고 있는 것이다.[220]

　1960년대부터 해외출판물 수입이 금지된 이후 서구의 새로운 사상이나 지식을 원하는 대로 접할 수 없었고 그로 인해 구조주의와 후기구조주의, 미셸 푸코와 자크 라캉 등의 이론을 제대로 파악할 수 없었던 것이 못내 안타까워 적은 글이었다. 또한 사상의 통제는 새로운 사유를 불가능하게 했고 결과적으로 독재정권의 사상 탄압과 문화통제로 인해 '인간의 붕괴'를 가져왔기에 소비문화에 매몰되어 가는 변화를 한탄하는 글이기도 했다. 과거의 역사는 예술에 반영된다고도 주장한다. 특히 '모든 지난 것을 거부, 부정'하는 허무주의가 미술에 나타났다고 주장했는데 이 태도는 그동안 자신의 안에서 자라고 있던 태도이기도 했다.

민중미술

　방근택이 말한 부정의 미술, 허무주의의 미술은 바로 민중미술이었다. 그는 1980년대 민중미술이 미술계의 주류 언어였던 추상미술과 서구식 현대미술의 맥락을 거부하고 맹렬하게 재현을 통해 전통과 현대를 한국적 맥락에서 결합하려던 움직임을 옹호하고 있었다. 그가 겪었던 독재정치의 억압이 얼마나 심각했는지 알고 있었기에 민중미술의 전복적 태도가 당연하다고 본 것이다.

　그가 쓴 「예술과 정치의 관계」(1989)는 단순히 양자의 관계를 다루기 보다는 한국적 상황에서 예술이 정치적 주제를 피할 수 없다는 점을 설명하고 있다. 그

220 「군사정권의 문화통제와 1961년 전후의 현대미술계」, 『미술세계』(1991.6), 68.

는 1948년 건국 이후의 한국 사회에 확산된 '정치 제일주의' 앞에서 예술이 예속되었던 과거를 언급하며 결국 민중미술이 등장할 수밖에 없었다며 이렇게 설명한다.

> 우리의 현실은 그동안 수십 년에 걸친 건국 이후의 독재정치 밑에서 혹독한 부조리의 질곡에 살아왔고, 그것은 자발적으로 비판하며, 기타 계층(노동자, 농민, 빈민, 학생)과의 일상성을 통한 연대(alternative)를 안할 수 없게 우리 예술가들은 그동안 억압상태에 있었다고 하는 자각이 절로 복받쳐서 오늘날 여러 민중운동의 그 현장사령부의 단상의 배경화에, 붉은 깃발에, 붉은 머리띠 등에 가시효과로 작용하는 그 이상으로 이것은 멕시코 독립직후의 벽화운동(Alfonso Sigueriros, Diego Rivera 등)의 그 기색과도 상통하는 대중적 리얼리즘(People's Realism)으로 나타나고...

그는 이 글에서 정치와 예술 사이의 거리를 인정하면서도 한국에서는 체제에 대한 저항이나 예술적 동력을 찾기 위한 노력이나 모두 '결사적'으로 이루어질 수밖에 없다고 보았다. 한국의 역사에서 싸움에서 이긴 자는 진 자의 흔적을 지우려고 했고 그런 태도가 반복되기에 정치나 미술에서 더욱 '결사적'으로 도전하게 된다는 의미였다. 힘과 권력을 가져야 새로운 변화를 도모할 기회를 얻을 수 있었던 과거에 대한 평가이자 전시장이 아니라 길거리와 광장으로 확산된 민중미술의 격렬함을 지적하고 있었다.

그리고 '지난 것을 모두 부정'하는 허무주의는 새로운 저항을 강화할 뿐이라는 논리로 나아간다. 즉 민중미술 역시 언젠가는 저항을 맞게 될 것이라는 예측이었으며 결국 '모든 것은 끝이 있다'는 종말론적 허무주의의 연속선을 피할 수 없다는 시각이었다. 민중미술이 억압된 민중을 위해 싸우기 위해 '군중의 소용돌이' 속으로 들어갈 수밖에 없더라도 결국 남는 것은 찢긴 깃발과 피와 붉은색이 뒤범벅된 머리띠뿐이라는 그의 표현은 결기와 전복의 역사가 가르쳐 준 교훈이기도 했다. 저항

정신은 정치와 미술에도 등장할 수 있으나 그 역시 허무한 결말에 이른다는 관점을 감추지 못한다. 그의 허무주의는 이렇게 깊어져 있었다.

7장

미술평론을 넘어서

방근택의 문예비평

1970년대 이후 방근택의 관심은 1960년대처럼 철학, 문학뿐만 아니라 사회학, 역사학, 음악 등 인문학 전체로 향하고 있었다.

휴지기 이후에 1972년 그가 발표한 「과학문명과 예술혁명」은 그의 예술론의 근저를 보여주는 글이다. 출판된 지면으로 14페이지에 달하는 논문 형식의 이 글은 모더니즘 시기의 과학과 예술의 관계를 설명하면서 과학문명에 대한 불신에서 등장한 예술혁명을 다루고 있다. 근대 과학이 출범한 이후 과학이 모든 것을 해결할 것이라는 신봉에도 불구하고 과학이 모두 다룰 수 없는 영역, 즉 인간의 감정에서 한계에 봉착할 수밖에 없는데, 바로 그 한계에서 예술혁명이 태동된다는 것이다.

그는 예술과 반과학주의가 결합되어 20세기 현대미술의 토대가 되었다고 보았다. 합리주의와 비합리주의의 역학은 계속 상호 작용하며 '인간의 척도에 알맞게 과학문명을 재편성하는' 시대에 도달해 있다고 평가했다. 또한 허버트 리드(Herbert Read)를 인용하면서 예술혁명 중에서도 입체파가 '문명사 중에서도 가장 놀랄 만한' 혁명이라고 주장하기도 한다.[221]

모더니즘 예술과 과학문명에 대한 관점은 허버트 리드와 루이스 멈포드(Lewis Mumford)의 것을 융합하고 있다. 먼저 리드의 「What is Revolutionary Art?(혁명적인 예술이란 무엇인가?)」(1935)의 혁명과 예술 개념을 연결시키면서도 그가 주장한 추상미술, 즉 모더니즘 미술에 대한 시각을 따르고 있다. 방근택의 글에는 '레위스 만호드'라는 이름이 나오는데 아마도 루이스 멈포드의 일본식 발음으로 보이며, 그가 언급하는 『기술과 문명』은 1934년 발간된 멈포드의 『Technics and Civilization』을 말하는 것 같다. 이 책은 기술의 역사를 통해 자본주의와 산업화로 구축된 경제의 역사를 살펴본다. 그러면서 자본주의-산업화를 만들어 낸 것은 기계 때문이 아니라 인간이 그 기계를 도덕적, 경제적, 정치적 이유에 의해 선택했기 때문이며 그 결과 다수의 인간에게 불합리한 문명이 형성되었다는 관점

221 방근택, 「과학문명과 예술혁명」, 『현대사상과 논문 7: 현대의 문예』, 청화출판사, 1993, 41-42.

을 견지한다. 결국 기술이란 것은 인간의 선택에 따라 다른 결과를 초래할 수 있기에 인간의 생존을 확보할 수 있는 방향으로 나아가야 한다는 것이다. 방근택의 논문은 서양 모더니즘의 두 분야, 즉 과학과 예술의 관계를 논리적이고도 명쾌하게 설명하고 있다.

이 논문은 문학평론가 백철(1908-1985)이 편집한 『현대의 문예』(1972)에 처음 실렸다. 이 책은 외국의 이론을 적극적으로 활용하여 쓴 문학과 예술에 관련된 논문들을 엮은 것으로 일종의 대학용 교재였다. 미술평론가협회에서 변변한 책 하나 만들지 못하던 시절, 문학계에서는 여러 분야의 평론가들을 모아 논문집을 만들고 있었던 것이다. 방근택이 저자로 초대받은 것은 그동안 문학계와 가까이 지내며 만든 인맥 덕분이었다.

기획자이자 편집자인 백철은 당시 중앙대 교수로 이 책이 발간될 즈음 한국 펜클럽 회장을 역임하고 있었다. 종종 자신을 '문예평론가'로 소개하곤 했기 때문에 이 책의 제목을 왜 '현대의 문예'로 선정했는지 짐작할 수 있다. 그는 책 서문에서 한국의 문예 운동은 '구미의 현대 문예의 새로운 지식이 우리의 현대 문예에 들어와 닿는 영향성의 문제'라고 설명하며 '지난날의 전철을 되풀이하지 않기 위해서는 외국의 것을 받아들이되 그것을 세계적인 시야에서 받아들여야' 한다고 주장하는데 방근택의 시각과 유사했다.

책의 구성은 '현대 문예의 출발점', '현대 예술의 이론과 배경', '실험예술의 현대적 형태', '현대 예술의 성좌' 등 총 4개의 장으로 되어 있고, 대부분 문학, 영화, 연극, 음악 등 다양한 분야를 소개하고 있다. 미술평론가로는 방근택과 김병기가 참여하고 있는데, 김병기의 글은 「추상파의 개가와 그 뒤의 화제」로 추상미술에 대한 글이다. 대부분의 글들은 상당히 밀도있게 작성되어 서구 모더니즘을 파악하기에 부족함이 없을 정도이다. 그러한 우수성을 인정받아서인지 1972년 첫 출판 이후 계속 출판되었고 1993년까지 출판사를 바꿔가면서 6회 이상 발간되었다.

'문학과 미술의 랑데부' 시리즈

1970년대 방근택이 발표한 글 중에서 연재물 〈문학과 미술의 랑데부〉는 문학잡지에 글을 발표하면서 자연스럽게 찾은 접점이었다. 이 시리즈는 1976년 1월부터 1986년 2월까지 『문학사상』에 10년간 발표한 것으로 미술사의 주요 작가와 문학가 또는 이론가를 연결하여 풀어간 글이다. 처음에는 미술을 소개하는 코너 정도로 짧은 글로 시작되었다. 시간이 흐르면서 미술과 문학을 접목한 칼럼 형식의 글로 진화했다. 아마도 양쪽 분야의 지식이 풍부했던 그에게 그러한 글쓰기가 만족스러웠던 것 같다. 이 시리즈는 80년대 들어 제목이 '미술 속의 문학'으로 바뀌었다가 마지막에는 '현대사상과 미술'이라는 시리즈로 이어지기도 했다.

『문학사상』은 1972년 10월 창간된 잡지로 1985년 12월 체제가 완전히 바뀔 때까지 이어령이 주간을 맡아 모든 경영과 편집을 맡았다. 이 잡지는 문단의 파벌주의를 배격하고 실력 있는 작가를 발굴하는데 힘을 쓰곤 했다고 알려져 있다. 그리고 문학뿐만 아니라 타 분야 전문가의 글을 싣곤 했다. 또한 해외 문학 소개에도 적극적이어서 20여 명의 해외특파원을 두고 외국에서 나온 주목할 만한 논문이나 번역 작품을 소개하며 문학계의 주요 잡지로 자리를 잡았다.

방근택이 이 잡지에 글을 쓰기 시작한 것은 순전히 이어령과의 친분 때문이다. 앞에서 언급했듯이 방근택과 이어령은 1950년대부터 서로의 개성을 존중하며 교류하고 있었고, 종종 서로의 집으로 전화를 해서 안부를 주고받기도 했다. 민봉기에 따르면 이어령과 방근택이 전화로 일상을 묻곤 했으며 집안의 불화나 새로운 생각을 공유할 정도였다고 한다.[222] 미술계에서 지면을 얻지 못한 방근택은 자연스럽게 이어령에게 연락을 했던 것이다. 그로서는 문학잡지에 미술과 관련된 내용을 제공할 수 있었고, 잡지사로서는 그를 통해 문학의 외연을 넓힐 수 있는 주제를 제공할 수 있다는 점에서 장기 프로젝트로 진행된 듯하다.

방근택은 이 시리즈에서 '릴케와 피카소', '빅토르 위고와 로댕', '헤밍웨이와 미

222 필자와의 인터뷰, 2021.7.26.

로', '상드라르스와 레제', '폴리치아노와 보티첼리', '리이드와 칸딘스키', '프로이트와 레오나르도 다빈치', '베르아랑과 앙소오르', '플로베르와 보시', '스트린드베리와 뭉크', '부르크하르트와 뵐플린' 등 다양한 주제를 다룬다. 서양 문명사에 박학다식한 방근택의 면모를 보여주는 주제들이다.

그중에 '폴리치아노와 보티첼리'를 다룬 글을 보면, 르네상스 시대의 피렌체를 배경으로 메디치가의 후원을 받은 작가 보티첼리와 같은 가문의 후원을 받은 시인 폴리치아노에 대해 설명한다. 폴리치아노의 시 〈스탄자〉와 보티첼리의 회화 〈봄〉을 예로 들어 설명하면서 메디치가가 이끈 문학 서클이 추종한 그리스 로마 고전문학과 신플라톤주의 속에서 성장한 보티첼리를 부각하고 있다. 메디치 가문의 후원을 받은 문인과 화가의 이야기, 그리고 르네상스 시대의 문화에 대한 이야기는 지금 읽어도 흥미롭다.

이 시리즈는 미술사와 문화사에 대한 해박한 지식을 요하는 작업이었다. 어떤 면에서 다독으로 다져진 그의 역량이 가져다준 결실이라고 할 수 있다. 시각적 재현에 의존하는 미술을 설명할 때 문학과의 관계, 그리고 당대의 역사적 배경과 사상을 끌어다 설명하는 것이 그의 지적 체질에 잘 맞아떨어진 것이다.

1986년에 '현대사상과 미술'이라는 시리즈로 재편한 이후에는「모성의 외재-〈조반니 벨리니의 성모자상〉론」과 「사상의 쾌락과 미술의 신체성」등을 발표하는데, 줄리아 크리스테바 등 프랑스 이론가들의 이론을 미술에 적용한 사례를 소개하기도 했다.

『시문학』에 쓴 미술비평

방근택은 또 다른 문학잡지 『시문학』에 1976년 8월부터 12월까지 수개월 동안 글을 발표했다. 『시문학』은 현대문학사가 1971년 8월 발간하기 시작한 월간잡지이다. 1973년 현대문학사와 독립하여 운영되었고, 방근택이 글을 쓰기 시작

할 무렵 창간 5주년을 맞고 있었다. 당시에 시인이자 문학평론가인 문덕수(1928-
2020)가 실질적인 운영을 하고 있었다.

방근택이 발표한 글들은 잡지라는 특성상 몇 페이지에 걸쳐 길게 쓴 글들로 김
창열 귀국전, 이항성 전시 등에 대해 평도 있고 〈낙우회전〉이나 박서보 등에 관해
신랄하게 쓴 글도 있다. 주로 전시 몇 개를 묶어서 월간 비평처럼 썼으며 관점은
1960년대의 그의 입장과 크게 다르지 않았다. 여전히 자신을 극복하고 새로움을
추구하는 작가를 높이 평가했으며 익숙함과 편안함에 안주하는 작가들을 질타했
다. 특히 미술계가 점점 시장에 종속되는 현상을 지적하며 그에 순응하는 작가들
이 창작열보다 미술협회의 간부 자리를 탐하는 현실을 개탄하기도 했다. 그런 시
대를 이렇게 표현했다.

> 미술의 사리와 역사에 무지한 저널리스트, 화랑주, 수집가들은 눈에
> 안 보이는 공동전선을 펴서 오늘의 미술양상을 '예술부재'로 만들어 놨
> 다. 예술은 지난 과거의 고미술에만 있는 양, 전통주의자가 사회의 각
> 분야에서 대표자로 군림케 됐다. 모든 것은 점잖기만 하다. 모든 개인은
> 다 어떤 단체이건 간에 그 구성원의 일원으로서 밖엔 행동 못하게 됐다.
> 오늘 현대미술이 설 땅은 없어졌다. 지난 날의 전위 화가들도 견디다 못
> 해 대부분 전통 화가로 전향해 버렸고, 그나마 남은 열명 남짓한 창열
> 세대의 화가들도 볼 것 없는 추상화가 (화가로서 보다는 미협의 간부)노
> 릇이나 하고 있는 실정이다. 평론가는 지면을 못얻어 글을 쓸 수 없고,
> 그저 화단에서 만들어준 위원 감투나 쓰고 전람회 목록에 주례사 닮은
> 서문이나 쓸 따름이다. 저널리스트들은 고의로 가치체계를 허틀어 놓
> 는 데에 그들의 무정견한 소개란을 남용하고 있는—이 15년간의 아나
> 키가 이젠 우리의 새 질서가 되어 버렸다니![223]

그런 현실에서도 작은 가능성을 찾은 듯, 이강소를 흥미로운 작가로 평가하며 형

223 방근택, 「오늘의 미술풍토: 김창열 귀국전을 계기로 해서 본」, 『시문학』61 (1976.8), 73-74.

식에 구애받지 않고 회화와 퍼포먼스를 오가는 점을 높이 사기도 했다.

그러나 「박서보의 묘법이란!」이란 글을 마지막으로 『시문학』에서 평문 발표를 중단하게 된다. 이 글은 박서보의 모순을 신랄하게 지적한 글이다. 뒤에서 더 살펴볼 것이다.

미술계 비판, 1974

1970년대에 들어서면서 미술계는 어느 정도 틀을 잡기 시작했다. 특히 현대화랑, 미도파화랑 등이 등장한 이후 화랑의 수가 늘기 시작했다. 그러나 몇 년 지나서 문을 닫는 경우도 허다할 정도로 대부분 적자 운영에 허덕였고 미술작품을 살 만한 사람들을 발굴해야 하는 어려운 상황이었다. 고서화를 다루거나, 대관에 주력하기도 하고 장식미술이나 표구점 등 미술에 관련된 일을 하는 곳들이 화랑을 표방하며 미술시장을 개척하곤 했다.

작품이 팔리는 경우도 있었다. 서울에 대형 건물이 증가하면서 실내를 장식하기 위한 미술이 필요해졌고 그에 따라 약간의 수요가 생겨났다. 또한 소수의 재력가들이 작고한 작가나 원로작가의 작업을 구매하는 경우도 있었고, 일부에서는 외국인에게 선물로 주기 위해 그림을 사는 경우도 있었다고 한다. 특히 근대 작가에 대한 관심이 높았다. 더불어 일본과의 교류 기회가 열리자 일본인 화상들이 국내에 들어와 재능이 있는 작가들의 작업을 사가는 경우도 있었다. 2차 세계대전 이후 경제 복구에 성공하고 한일수교가 이루어지자 일본이 한국에 주목하기 시작한 것이다.

1970년 문을 연 현대화랑은 반도화랑에 근무하던 박명자 대표가 설립한 것이다. 개관 후 〈박수근유작소품전〉, 〈운보 김기창화전〉, 〈도상봉유화전〉 등을 통해 대부분의 작품을 판매하는 데 성공하며 미술시장의 전망을 밝게 했다.[224] 이 화랑은 동양화, 서양화 가리지 않고 시장의 수요에 맞추며 중진 작가 이상의 인정을 받은 작

224 「틀잡혀가는 미술시장」, 『경향신문』 1971.4.8.

가의 전시를 선보이며 상업 화랑으로서 안착한다. 그러나 젊은 작가를 발굴하거나 전시 기회를 주는 일이 거의 없어서 그에 대한 불만도 늘고 있었다.

1970년대 방근택의 미술평론은 자연스럽게 화랑과 미술시장이 미술계에 미치는 영향에 주목하곤 했다. 미술시장에 온기가 돌며 거래가 이루어지고 근대미술을 구입하려는 움직임이 이어지자 생존한 작가들의 작업이 미술시장이 원하는 취향을 작업에 반영하려는 태도가 늘어났다. 방근택은 이렇게 팔리는 작품의 영향을 받고 작가들이 보수적으로 변하자 그 현상을 비판하기 시작했다. 그는 그런 작업들이 '곱게 멋있게 그리고 상식적 심미감에 맞추어서' 나온 결과물이라고 평가했고, '예술의 속화 내지는 그 퇴조적인 권태감을 미술계에 만연시키고 있는 것'이라며 시장이 원하는 세속적 미술에 대해 경고하기도 했다.[225]

그의 평론 대부분은 이전과 마찬가지로 주로 국전 비판, 개인전 및 그룹전의 전시 리뷰 등이 주를 이기는 했으나 이전보다 그 빈도가 줄었으며, 특정 그룹이나 작가들을 옹호하지 않았다. 그의 글의 기저에는 1960년대의 관점을 이어가고 있었다. 혁신과 변화를 통한 새로움을 옹호했던 그의 시각도 그대로 유지되곤 했다.

국전에 대한 평가도 여전했다. 1972년 국전에 대해서 그는 '해마다 실망을' 주는 전시라며 심사위원 구성에 있어서 구조적인 모순을 벗어나지 못하고 있으며, 수상을 위해 '기회주의적 모방'이 만연하고 있다고 평가했다.[226] '기개있는 예술의 본도'를 보여주지 못하는 미술이 판을 치면서 중견작가들도 외면하는 미술 제도의 현실을 지적한다. 1973년 국전에 대해서는 마치 '12년 전의 국전 개혁 이전의 상태'를 보여주듯 사실적인 회화가 주를 이루고 있다며, 과거로 회귀한 국전을 비판한다.[227]

미술계의 변화된 모습과 그 속의 부조리를 캐는 시각도 여전했다. 1974년 열린 미협의 회원전과 문예진흥원의 개관기념전을 보며 수백 명씩 참여하고 있으나 참신함이 보이지 않는 상황을 이렇게 적었다.

225 방근택, 「속화된 예술-봄의 화단을 돌아본다」, 『일요신문』 1974.4.14.
226 방근택, 「우울한 국전」, 『일요신문』 1972.10.15.
227 방근택, 「제22회 국전평: 60년대 복고조로 환원」, 『일요신문』 1973.10.14.

어쩌며는 그렇게도 모두 골고루 곱게 다듬어진 소시민의 '에티켓'에

영합하여 규격화되어있는 것인지 신기할 정도로 고루하다.[228]

그는 여전히 예술은 인간 존재의 근원에서 나오는 표현이기에 순수함이 기본이

어야 한다고 믿고 있었다. 그러니 예술은 물질적인 세계나 상업주의가 성황을 이

루더라도 그에 흔들리거나 종속되서는 안된다고 외치고 있었다.

미술평론가의 역할

방근택은 이즈음 평론가의 역할을 어떻게 보고 있었을까? 그가 쓴「허구와 무의

미-우리 전위미술의 비평과 실제」(1974)에 실마리가 보인다. 이 글은 1960년대

중반 이후 10여 년간 추상미술에서 팝 아트, 해프닝, 그리고 그가 '백파'라고 부르

는 단색화 등으로 전개된 과정을 살펴보고 주목할 만한 작가들에 대한 자신의 관

점을 기호학적 시각으로 분석한 것이다.[229]

그런데 이글의 전반부는 '작가와 평론가의 관계'에 상당한 부분을 할애하고 있

다. 70년대 들어서 그가 처음으로 미술 잡지에 발표한 긴 평론이라는 점을 고려

해서 자신의 역할을 분명히 밝히려는 의도에서 나온 것일 수도 있다. 그러나 바

로 3개월 전『공간』에 발표된 한 평론 때문에 일었던 논란이 계기가 되었기 때문

으로 보인다.

문명대는 이 잡지 6월호에「한국회화의 진로문제」라는 글을 통해 서세옥 등 서울

대 미대 출신의 동양화가들의 작업에 대해 비판적인 글을 발표했었다. 그는 1940

년대 미술평론을 하던 윤희순의 글을 인용하며 해방 이후의 동양화가 방황하고 있

228 방근택, 「속화된 예술-봄의 화단을 돌아본다」, 『일요신문』 1974.4.14.
229 방근택, 「작가와 그 문제⑤: 허구와 무의미-우리 전위미술의 비평과 실제」, 『공간』 9/9(1974.9), 23-31.

으며 특히 서세옥은 일본적인 기법을 모방하고 있어서 새로운 모습이 나오지 않고 있다고 지적한다. 그러자 서울대 미대 동문들은 잡지사를 찾아가 항의했고 그의 글이 평론이라기보다는 '인신공격'이라며 학교의 권위와 화단을 우롱했다고 비판했다.[230] 결과적으로 잡지사가 문명대의 글 분량만큼 서세옥 또는 서울대 미대 동문에게 반론을 발표할 수 있는 지면을 주는 선에서 마무리되었다.

방근택이 작가들에게 폭행을 당했던 1960년대와 마찬가지로 미술평론가의 역할과 기대가 작가들마다 달랐던 당시의 불안한 면모를 보여준 사건이었다. 그러니 방근택으로서는 다시금 평론가와 작가의 역학에 대해 강조하지 않을 수 없었던 것 같다.

그는 이 글에서 작가란 '전위적 첨단의 촉지를 항상 세계와 사물과의 예술적 조작의 새로운 방향'을 모색하는 존재이며, 평론가란 눈에 보이는 작품을 눈으로 볼 수 없는 '사념(idée)의 지평선적인 언어체계(langue)의 세계에로 환원'시키는 존재라고 설명한다. 따라서 이 두 존재는 결국 미술을 매개로 해서 공존하는 '한 세계 안의 이인(異人)들'이라는 것이다. 그러면서 양자의 관계를 다음과 같이 정리한다.

> 작가의 묘법(Ecriture)과 평론가의 서술법(Discourse)은 그 애초의 제작의 단계를 넘어선 작품 세계의 레벨에서 이 양자는 언제나 서로를 필요로 하면서도 서로를 갈라 놓는 딴 길을 걷게 마련이다. (작품세계와 미술사용어에 너무 소원한 생소한 평론의 독자적인 고답한 이론을 가르켜 작가들은 '핀트가 안 맞는다'라는 말로 대항하며, 또 반대로 작품 세계에 너무나 밀착한 글은 글로서의 독자성이 희박할뿐더러 작가들은 그런 대상에서 제외된 작가의 시기와도 같은 부정을 내어 건다). 그러나 원래가 글의 논리에는 양의성이 있는 법이고 작품의 작풍에는 다양성이 있다. 사리의 한 면을 언급할 때 딴 배면은 멀리해지는 것이고 작품에서도 오로지 그 작품 한 가지만을 표현할 수밖에 없다.[231]

230 「스케치: 미술논평에 작가반발」, 『동아일보』 1974.7.19.
231 방근택, 「작가와 그 문제⑤: 허구와 무의미—우리 전위미술의 비평과 실제」, 23

그는 이어서 기호학의 개념들, 그리고 미셸 푸코의 '에피스테메(episteme)'와 폴 발레리의 '작품의 무상성', 즉 '작품은 완성되는 것이 아니라 버려지는 것이다(A poem is never finished, only abandoned.)'라는 개념을 엮으며 '작품은 현존의 부재'이자 '허구'를 고착시키며 동시에 '평론에서는 의미가 배제된 무의미로 부상'한다며 평론가가 작가의 작품을 새롭게 대할 수밖에 없는 맥락을 설명한다. 해석자로서의 평론가를 강조한 것이다.

박서보 비판

「허구와 무의미-우리 전위미술의 비평과 실제」(1974)에는 박서보의 〈묘법〉 시리즈에 대한 비판이 상당 부분 들어있다. 앞서 언급했듯이 박서보의 제목 '묘법'의 외국어 표기 '에크리튀르(ecriture)'를 추천한 것은 방근택이었다. 그런데 방근택은 그 명칭을 지어준 지 수년이 지난 후 그 부적합함을 지적한다. 그는 롤랑 바르트의 에크리튀르와 스타일 개념을 응용하며 '묘법(ecriture)'이라는 것은 '어떤 집단에서 특징적으로 사용되는 표현법'이지 한 작가의 '개별적인 형식'을 말하는 '스타일'과는 다른 것이라며, 박서보가 '묘법'을 제목으로 사용하는 것이 불합리하다는 뉘앙스를 준다. 즉 박서보의 개인적 스타일은 현대회화의 한 집단에서 보편적으로 나타나는 '묘법'과는 다른 것이라는 점을 지적한 것이다.

그가 개인 작가의 표현과 집단적 표현 사이의 차이를 지적한 것에 주목할 필요가 있다. 박서보에 대한 그의 평가는 개인적 독창성보다 집단화에 의지해온 작가라는 점에 초점을 두고 있다. 박서보의 〈묘법〉에서 연필로 그은 것은 '시니피앙(signifiant)'이며 백색의 화포 위에 펼쳐진 선들이 의미하는 '시니피에(signifie)'와 합쳐져서 하나의 기호작용이 이루어지는 동안 작품의 함축된 의미를 만든다고 설명한다. 그리고 박서보가 그은 연필 자국들은 '그의 앵포르멜적 무의식의 자동수법의 연장'인 동시에 추상미술을 지향하며 '표현의 0도'를 추구해 온 과정의 일

부로 본다. 모든 것을 원점으로 돌리는 '0도'의 개념은 결국 앵포르멜의 추상 언어의 출발점이라 본 것이다. 방근택은 박서보의 작품 제목이기도 한 '묘법'이 바로 그러한 원점에서의 출발과 관련이 있기는 하나 축소지향적인 '마이너스의 정신'은 박서보의 개인적인 주제 의식이라기보다는 과거부터 동료들과 함께 현대회화를 추구하면서 선택한 '집단적인 관찰(세계관)'의 발로라고 설명한다. 즉 집단에 빚을 진 박서보를 지적한 것이다. 그러면서 박서보의 묘법을 지탱하는 기호의미는 '너무나 허술'하여 '작품으로서의 확장된 기호 작용부와 기호 의미부와의 사이의 정묘한 적응관계'가 부족하다고 진단한다.

방근택의 이러한 시각은 관계가 멀어진 박서보에 대한 애증이 포함되어 있다고 해야 할 것이다. 백색 화면에 연필로 선을 반복적으로 그은 '묘법' 시리즈가 작가 개인의 업적이라기보다는 그의 주변의 '현대미협' 작가들을 비롯한 동료와 후배들과 오래전부터 집단적으로 시도했던 추상 실험과 분리될 수 없다며 그의 개인적 성취를 인정하지 않고 있다. 그러면서 1950년대 말 그의 추상적 표현을 정당화했던 것과 달리 이번에는 추상 언어 그 자체로 머물면서 어떤 특별한 의미를 확보하지 못하고 있다고 평가절하한 것이다.

박서보에 대한 평가는 1976년 「박서보의 묘법이란!」(『시문학』, 1976년 12월)으로 이어진다. 이 글은 여러 면에서 그동안 방근택이 표명했던 논지를 확대하면서도 그의 작품에서 '동양적 미'를 찾으려는 평론가들에 대한 반박이기도 하다. 방근택은 도쿄에서 내한한 조셉 러브(Joseph Love, 1929-1992)가 1975년 말에 박서보가 추진한 〈앙데팡당전〉 등을 보고 박서보에 대해 긍정적인 글을 쓰자 그에 반박한다. 러브는 카톨릭 신부로서 일본에서 신학과 서양미술사를 가르치며 『Art International』 등의 해외 미술 잡지에 평론을 기고하고 있었다.

방근택은 러브가 박서보의 작업을 '고전적인 동양화가 풍경 속을 걸어가는 한 사람의 발행지도' 이자 '민족적 스타일'이라며 평가한 것에 대해서 러브가 외국인답게 동양화에 대한 관습적인 시각에 의지한다면서 서울에서 박서보의 환대 속에 들은 논리에 설득당했다고 보았다. 그가 지적한 '단순하고 꾸밈없는 소탈한 태도'와

달리 박서보는 오히려 '작당하며 유행이나 모방하고 화단 정치나 하는 (귀찮은) 짓'
을 해왔다는 것이다.

또한 이우환이 1974년 박서보에 대해 쓴 글에서 '밑도 끝도 없고, 완성도 미완성
도 없이...있으면서도 없는 반복...반투명의 희뿌연 그레이의 톤으로 풍기는 분위
기는 모든 것이 있고 없음을 다 하는 여백과 같은 바탕이라는 관념의 산물...'을 보
여준다고 평가한 것을 두고 방근택은 오히려 이우환 자신이 박서보에게 일본에서
발견한 '무의 미학'을 주입시키고 있다고 보았다.

방근택은 노장사상에 기대어 참선하며 무를 그린다고 주장하는 박서보의 작품과
현실에서 보이는 박서보 사이의 괴리를 지적한다. 그동안 그가 본 박서보는 '현실
생활에서는 '모든 기회를 자기 앞에 잡아당기며, 어느 하나도 놓치지 않는 유(有)
만을 위한 유유자(唯有者)'에 불과하다고 평가했다. 그리고 그동안 부유층을 위한
『계간미술』을 창간한 중앙일보사의 미술상을 수상한 것, 그리고 동인 가구점에서
전시회를 가진 박서보를 지적하며 이런 모습은 국전의 '일요화가'와 다를 바 없다
고 평가한다. 즉 그의 그림은 골동품 수집가들과 작품을 사려는 부유층의 취향에
봉사하는 한낱 '전위의 상품'으로 전락했으며, 러브나 이우환이 그러한 상품화를
부채질하고 있다는 것이다.

방근택은 왜 이렇게 1970년대 중반 박서보에 대한 비판을 이어갔을까? 위에서
언급했듯이 두 사람은 1960년대 중반 이후 멀어지기 시작했다. 방근택이 반공법
위반으로 활동이 뜸했을 때 박서보는 맹렬하게 한국현대미술계를 주도하고 있었
다. 그는 미협의 부이사장과 후에 이사장을 역임하며 '현대미술운동'을 추진한다.
국제교류를 촉진하기 위해 1972년 미협 주최로 〈앙데팡당전〉을 출범시키고 이 전
시를 통해 파리비엔날레 등 해외 비엔날레 참가작가 후보를 선정하며 세력을 집
중시켰다. 1970년대 내내 단색화 작가들을 위해 국제전을 기획하기도 했고 〈에
콜 드 서울〉(1975) 등 미협이 주최하는 전시를 제도화하며 청년 작가들을 발굴하
기도 했다. 전국에 현대미술제 설립 바람이 불자 대구 등 현지에 가서 현대미술의
당위성을 설파하기도 했다. 그는 자신이 추진한 '현대미술운동'의 핵심을 '발굴,

확산, 집약'이라고 설명하며 '전국의 현대미술을 연방화'하는 것이 소원이라고 말한 바 있다.[232] 1970년대 한국 미술계에서의 그의 권위와 권력은 지금도 회자 될 정도로 대단했다.

방근택으로서는 박서보가 작가들을 세력화하고 이일, 이우환, 조셉 러브 등 국내외 평론가들을 동원해서 자신의 작업을 이론화하는 것이 못마땅했던 것이다. 예술가가 창작으로 자신의 예술세계를 정교히 하기보다 세속적 욕망에 사로잡혀 있다는 점을 부각하며 무위사상을 언급하는 것과는 다른 그의 모습을 계속 지적하곤 했다.

그러나 이런 비판에도 불구하고 그의 글에는 그래도 박서보만한 작가가 없다는 어조가 깔려있었다. 그리고 그와의 애증의 관계를 은연중에 비친다. 한때 자신과 같이 전위예술로서의 추상을 추구했던 박서보는 '전위는 작가의 인격자체가 전위'여야 한다는 신념을 가지고 있었다며 그의 변화를 슬퍼했다.

단색화 비판, 1974

특이한 것은 방근택이 「허구와 무의미-우리 전위미술의 비평과 실제」에서 오늘날 단색화라고 불리는 작가들을 '백파'라고 부르고 있다는 점이다. 흰색 계열의 추상회화를 묶어서 만든 명칭으로 보인다. 그러면서 '백파'에 속하는 작가들을 분석한다. 이승조의 백은 '하다가 만 것', 서승원의 백은 아직 불분명하며, 정창섭의 백조는 단지 서정적 추상표현을 위한 종속적인 기법에 불과하며, 정영열의 백의 분위기는 암시 정도에 머무르고 있다고 보았다. 특히 하종현은 위에서 언급한 '0도의 정신'과 거리가 멀다고 평가했는데 그의 작업이 축소 지향적 태도가 아니라 오히려 더 첨가하는 가산적 합계라는 것이다. 박서보의 백의 톤과 묘법은 '의미작용의 허술함'을 보이며 세련된 기법에도 불구하고 개념은 설정적이며 함의가 부족

232 박서보, 「현대미술과 나」, 『미술세계』 (1989.11), 106-107.

하다고 혹평한다. 그러면서 '수사학의 기호의미가 불명확한 집합체'가 '백파'의 현재라고 결론을 내린다.

이 글은 단색화에 대한 비평과 담론의 역사에서 의미 있는 지점을 차지한다. 왜냐하면 단색화의 전개는 1973년 6월 박서보의 일본 개인전이 시발점으로 이후 일본 동경화랑의 전시 〈한국 5인의 작가 다섯 가지의 흰색〉(1975)에 박서보, 권영우, 서승원, 이동엽, 허황이 참가하고 이일이 이 전시의 도록 서문에 '백색'을 언급한 후 한국성을 담은 회화로 해석되기 시작했기 때문이다.

박서보는 1973년 일본에서 신작 〈묘법〉시리즈 20점을 선보였고 같은 해 10월 서울의 명동화랑에서 전시를 열었다. 이때부터 자신의 작업을 전통과 정신문화의 측면에서 설명하기 시작했다. 그는 대형 캔버스에 흰색을 배경으로 연필로 무수히 반복적인 선을 긋는 행위를 통해 자신을 극복하고 정신적인 고양에 이르는 수행을 하고 있다는 논리를 펼친다. 자신의 작품은 조형성과 관계가 없으며 '표현이 아니고 무위의 순수한 행동이다'라고 주장하곤 했다.[233]

이 전시를 본 평론가 오광수도 유사한 맥락에서 '행위의 무상성은 흙을 빚어 만든 질그릇 표면'과 유사하다고 평가하며 전통적 사물과 연계한 해석을 내놓았다.[234] 도쿄와 서울 전시가 성황을 이루고 일본의 미술잡지 『미술수첩』에 그의 작업이 소개되기도 한다.

그러나 방근택은 단색화가 주목을 받자 검증을 거쳐야 한다고 생각했었던 것 같다. 그래서 강박적이라 할 정도로 박서보를 중심으로 진행되어 온 집단화, 권력화 현상을 계속 지적하며 동양사상에 기대어 평가되는 작가들의 다른 모습을 부각하곤 했다. 이런 행보는 방근택을 더욱 소외시킬 수밖에 없었다. 그러나 그는 피할 수 없는 자신의 과제라고 생각했다.

최근에 나온 단색화에 대한 연구들은 당시보다 훨씬 더 다양한 시각을 내놓고 있다. 먼저 흰색은 박서보나 그 주위의 '백파'의 고유한 창의물이 아니라 당시 시대

233 「내 작품은 표현 아닌 행동」, 『조선일보』 1973.10.7.
234 오광수, 「계평」, 『현대미술』 (1974.6), 91.

적 분위기 속에서 나온 결과물이라는 것이다. 민족주의를 강조한 박정희 정권은 '백의민족' 등의 논리로 전통문화를 강조하곤 했다. 그에 따라 미술에서도 서승원 작가가 흰색 창호지를 활용한 추상화를 1960년대 말부터 제작하고 있었으며, '백색동인회' 등이 등장하며 '흰색'이 가진 민족적 성격을 부각하려는 시도도 나온다. 특히 백색동인회는 홍익대를 졸업한 여성 작가들로 1972년 9월 명동화랑에서 제1회 〈백색전〉을 개최하였다. 박서보가 일본에서 돌아와 전시를 연 1973년 10월에 백색동인회도 2회 〈백색전〉을 개최하며 '무위와 잃어버린 의식 속에서 순백을 향해 한발을 내디딘다'라고 밝힌 바 있다. 이들이 동양적 사고와 백색의 관계를 언급한 것은 주목할 지점이다.[235] 뿐만 아니라 국전에서도 '백의민족'에 영감을 받은 백색조의 그림이 나오곤 했기 때문에 당시는 시대적으로 백색이 한국적 색이라는 인식이 어느 정도 공유되었다고 할 수 있다.

단색화 작가들의 대다수가 남성이었다는 점도 연구되고 있다. 특히 일본에서 단색화의 의미와 가치를 인정받은 〈한국5인의 작가 다섯 가지의 흰색〉(1975)에는 박서보를 위시한 남성 작가만 참여한 바 있다. 1960년대 이후 주류 미술계에서 여성작가의 활동은 드문 일이었다. 앵포르멜과 단색화로 분류되는 작가들 모임에서도 마찬가지였다. 특별히 여성작가를 포함하려고 시도하지 않아도 될 정도로 남성작가들만의 전시 추진은 자연스러운 현상이었던 것이다. 이런 현상을 두고 단색화의 '남성적 정치학'을 지적한 연구도 나오고 있다. 작가는 곧 남성작가였고 여성이 등장하면 '규수화가' 또는 '여류화가'로 불리던 시대에 대한 재평가 작업이라고 할 수 있다.[236]

이일과 방근택

방근택과 이일은 1960년대 중반 한국미술평론가협회가 출범할 때부터 교류하

235 「제2회 백색전」, 『조선일보』 1973.10.28.
236 구진경, 「1970년대 한국 단색화 담론과 백색 미학 형성의 주체 고찰」, 『서양미술사학회논문집』 45(2016), 51-52.

기 시작했다. 이일이 프랑스 유학을 마치고 귀국한 직후였다. 그러나 이일은 홍익대에서 강의를 시작하며 박서보 등 동료 교수들과 가까이 지냈고, 공교롭게도 방근택과 박서보가 멀어지기 시작한 시점이었다.

이일은 귀국 후 빠르게 미술 평론계의 주목을 받으며 승승장구했다. 특히 방근택의 활동이 뜸하기 시작한 1960년대 말에 임영방, 유준상과 더불어 평론가로서의 권위를 확고히 한다. 일본 도쿄에서 열린 〈한국현대회화전〉(1968)의 출품작가 선정을 맡거나, 미술협회가 주최하는 세미나에서 발표를 하기도 했고, AG 그룹이 태동되는 데 기여 하기도 했다. 1971년에는 상파울로 비엔날레 한국 측 커미셔너가 되어 명실공히 미술평론가로서의 권위를 확보하기도 했다. 이후에도 한국 미술평론계의 권위자로서 국내외 전시에 참여할 작가선정에 종종 참여하게 되었다. 명동화랑에서 열린 〈추상=상황/조형과 반조형/한국현대미술 1957-1972〉(1973), 일본 동경화랑에서 열린 〈한국5인의 작가 다섯 가지의 흰색〉(1975), 일본에서 열린 〈한국현대미술전〉(1982) 등에서 작가를 선정하는 역할을 맡으며 영향력이 커져만 갔다. 또한 홍익대 교수로 오랫동안 재직하면서 수많은 제자를 길러냈는데, 〈무〉, 〈신전〉, 〈오리진〉 그룹의 작가들부터 시작해서 1990년대까지 많은 학생들이 그의 강의를 들으며 현대미술을 배웠다.

이일의 위상이 높아지면서 한국미술계에 대해 신랄한 비판도 나오곤 했다. 주목할 것은 그의 시각이 방근택이 1960년대부터 주장한 것과 유사하다는 점이다. 그는 「한국미술, 그 오늘의 얼굴」(『현대미술』, 1974년 6월)이라는 글을 통해 한국현대미술이 외국의 '사고의 모방'에 급급하며 그동안 외국의 미술 언어를 차용하며 성장한 한국미술의 관습이 악화되고 있다고 비판한다. 사실 이런 시각은 1950년대부터 평론가들 사이에서 계속 이어진 관점이었고 방근택도 수긍한 것이었으나 이일은 그 정도가 심하다고 판단했는지 서구를 맹목적으로 추종하고 예술이 가진 저항의식을 결여하고 있는 미술계는 일종의 '전위 콤플렉스'에 걸린 채 '전위현상'만을 보이고있다고 일갈한다. 전위현상은 전위가 아니라 일종의 표면적으로만 전위처럼 보이는 것으로 실상은 새로운 예술이념을 제시하는 것과는 거리가 멀

다고 주장했다.[237]

　이런 소신 있는 글들이 얼마나 방근택의 관심을 끌었는지 모른다. 그러나 두 사람의 관계를 추정할 수 있는 일이 하나 있다. 이일이 평론집 『현대미술의 궤적』(1974)을 출판하자 방근택은 이에 대한 서평을 『공간』(1974년 10월호)에 발표한 것이다.

　『현대미술의 궤적』은 그동안 발표했던 다다, 바우하우스, 누보 레알리즘 등 해외의 미술을 소개하는 글들, 한국에서 쓴 미술평론들을 엮어서 만든 책이었다. 특히 한국미술에 대한 분석은 예리했다. 이일은 「한국에 있어서의 추상미술 전후」(원래 1967년 발표)에서 한국미술의 상황을 '방향감각을 상실한 지리분열의 허우적거림의 연속'이라고 진단했으며, 추상미술은 '느닷없는 추상미술가들이 속출하는 뇌화부동식의 현상'이라고 보았다. 그러면서도 한국의 앵포르멜은 '한 시대를 절실하게 체험하고 살아나가려는 한 세대의 집단의식'의 발로이며 '부르짖음의, 폭발의 예술이요, 인간을 豫(영)의 지점으로 돌려보내는 인간 존재의 예술'이라고 상찬한다.

　방근택은 이일의 평론집 서평에서 '근본을 찌르지 못하고 그 가장자리를 맴돌고 있는 감'이 있기는 하지만 이 책은 '전문적인 미술평론집이 아직도 한권도 출판되어 본 적이 없는 우리의 출판계'에서 '의의있는 일'이라고 인정한다. 그러면서 평론의 대상으로 삼은 작가 선정이 적합하며 무엇보다도 '60년대의 우리의 현대미술의 전위적 주류와 그 분위기를 파악하는 데에는 이 책 이상으로 마땅한 자료책이 아직 나온 것이 없다'고 평가했다.

　방근택이 자발적으로 이 글을 썼는지, 아니면 이일의 요청에 의해 썼는지는 알려져 있지 않다. 그러나 이 서평은 두 사람이 어느 정도의 관계를 유지했으며, 서로 존중하고 있었다는 것을 보여준다. 두 사람의 관계는 또 이어진다. 방근택이 1984년 케네드 클라크의 『예술과 문명』을 번역하여 출판하자 이일은 그에 대한 서평을 발표하기도 했다. 이 서평에서 이일은 클라크의 세 번째 저서가 우리나라에 소개

237 「사상적 원천까지 헐값에 밀려와' 이일교수 한국현대미술에 호된 비판」, 『경향신문』 1974.6.15

된다면서 다음과 같이 썼다.

> 월터 페이터, 존 러스킨의 혈통을 이어받은 뛰어난 미의 향유자...그
> 심미안은 버너드 베렌슨, 로저 프라이를 사사함으로써 얻어진 해박한
> 전문적 지식...방대한 이 저서가 우리나라에 소개되었다는 사실은 같은
> 분야에 종사하는 한 사람으로서 크게 고무적인 일...그것이 가능했던 것
> 도 역자 방근택씨의 해박한 미술사에 대한 지식과 뛰어난 비평적 안목
> 에 힘입은 바 크다.[238]

김창열과 김봉태의 귀국, 1976-77

김창열과 김봉태는 이봉상미술연구소 시절부터 어울린 작가들이다. 두 사람은
1960년대 중반 한국을 떠나 프랑스와 미국에 살다가 각각 1976년과 1977년 귀
국하여 개인전을 갖는다. 오래전 이들과 어울렸던 방근택으로서는 그들을 만나는
것이 당연했을 것이다.

김창열은 박서보와 함께 '현대미협'을 주도했으며 반국전 운동이 전개되는 와중
에 복잡한 미술계의 정치구도에서 탈피하기 위해 해외로 진출하려고 기회를 타진
하곤 했다. 1961년 파리비엔날레에 한국 작가들이 참여하게 된 것은 공무원의
책상 서랍에 잠자고 있던 초대장을 발견한 그의 발품 덕분이었다. 그는 1963년 뉴
욕에 정착한 김환기의 추천을 받아 1965년 한국을 떠나 런던에서 열린 세계청년
화가대회에 참가한 후 뉴욕으로 가게 된다. 물론 국제미술행사에 참여한다는 목
적이기는 했으나 탈한국을 통해 자신의 예술세계를 넓히고자 했던 개인적 야망도
컸다. 그는 뉴욕에서 김환기와 재회한 후 현지에 있는 실기 중심의 미술학교 '아트
스튜던트 리그(Art Students League)'를 다니기도 했고, 1969년 하반기 '뉴욕 아
방가르드 페스티발(Annual Avant Garde Festival of New York)'(1963-1980)

238 이일, 「경향 서평: 케네드클라크 저/방근택역 『예술과 문명』」, 『경향신문』 1984.1.11.

에 참여하기도 했다. 이 축제는 샬로트 무어만(Charlotte Moorman)이 만든 뉴욕의 실험적인 예술축제로 주로 백남준을 비롯한 플럭서스 작가들이 참여하곤 했다. 그러다가 1969년 말 파리의 한 예술 축제에 참가하고자 뉴욕을 떠났고 이후 프랑스에 정착했다. 그 이후 그가 걸어간 행보는 잘 알려져 있다. 가난한 예술가의 삶을 살다가 1972년경 어느 날 물방울 그림에 착안하게 되었고 이후 성공 가도를 달리게 된다.

그런 그가 한국을 떠난 지 11년 만인 1976년 봄, 귀국하여 현대화랑과 명동화랑에서 연이어 전시를 갖는다. 방근택은 물방울 작가로 유명해진 김창열의 전시를 보고 치열하게 한국현대회화의 방향에 대해 씨름했던 15년 전을 상기하며 오랜만에 재회한 그를 위해 2개의 글을 쓴다.

한 신문에 쓴 평에서는 45세의 나이로 한국을 떠나기 전 김창열이 주로 했던 작업과 새로운 물방울 작업을 연결시켜 설명한다. 그가 기억하는 김창열의 초기 작업은 네오다다적으로 캔버스에 물감뿐만 아니라 알루미늄이나 거울 조각도 붙였던 것 같다.

> 초기의 표현적 추상의 뜨거운 우연성과 순간적인 몸부림을, 그는 하나씩 청산하기를-. 화면의 어느 1점에 집중적인 결정화를 두기 위하여, 그때는 거기에다 반들반들한 '알루미늄'판 쪼가리를 발랐던 것이고, 그러다가 그것은 거울쪼가리로 바뀌었고, 그래서 화포전체가 매끈하면서도 매우 긴장된 밀도를 갖는 것으로 되었다. 이것이 그를 마지막으로 보았던 단계였다.[239]

그러면서 물방울을 담은 김창열의 작업을 '순수에로 자기를 닦은 끝에 어쩔 수 없이 나온 '캔버스'의 실목 사이로 새어 나와 맺혀진 '눈물'이요 '땀'이요 '피'의 이슬(결정)'이라고 평가했다.

239 방근택, 「피땀맺힌 이슬의 결정: 김창열 작품 전시회」, 『일요신문』 1976.5.30.

또 다른 글 「오늘의 미술풍토: 김창열 귀국전을 계기로 해서 본」(『시문학』, 1976.8월)에서도 그는 한국에서 '피신'해서 '예술 양심이 그대로 담긴' 그림을 그린 김창열을 높이 평가하고 그의 노력과 고난 속에서 흘린 땀과 눈물이 바로 그의 물방울로 승화되었다고 적는다. 아울러 한국을 떠난 김창열과 한국에 남은 동년배 작가들 사이의 거리와 예술적 상황의 차이에 놀란다며, 김창열과 같이 활동하던 과거를 살펴보고 한때 치열한 전위예술이 방황기에 접어들 때쯤 외국으로 간 그의 현명함을 높이 샀다.

김봉태(1937-)는 부산 출신으로 역사적인 1960년의 〈60년 미협전〉에 참가하여 덕수궁 담벼락에서 국전 개혁을 요구했던 작가이다. 1961년 열린 〈현대연립전〉에 5백호가 넘는 대작을 발표하여 방근택으로부터 '자연의 혼돈을 담아 우렁찬 교향적 효과'를 자아낸다는 평을 들었다. 1963년 파리비엔날레에 참가하게 되었고 이를 계기로 한국을 떠나 미국으로 건너갔다. 도미한 후 그는 로스앤젤레스에 거주하며 캘리포니아 대학에서 강의를 하는 한편 작업실을 만들어 판화 제작에 몰두했다. 그는 미국에 있으면서도 현대판화가협회 회원전에 작품을 보내기도 했고, 1972년에는 상파울로 비엔날레에 한국 대표 작가들 명단에 이름을 올리기도 했다. 그러다가 1977년 7월 오랫만에 귀국하여 진화랑에서 판화 작업을 선보였다.

방근택은 이 전시를 계기로 「이 작가를 말한다: 김봉태가 미국생활 17년 만에 판화작품전 하러 왔다」(1977)를 쓰게 된다. 그는 김봉태를 비롯해 윤명노, 김종학 등을 '안국동파 제2세대'라고 부르며 1950년대 말과 1960년대 초반을 회고하는 한편, 조용하고 수줍어하던 청년 김봉태를 기억하고 그들을 귀여워하던 자신의 과거와 안국동 시절을 반추한다. 그러면서 김봉태에 대해 판화가로 변신한 그의 작품이 적절하게 자신의 길을 갔다고 말하며, 기하학적인 단위들을 담은 그의 작업들이 음악적인 구조가 반복되며 연속적인 시리즈로 나온 '구조의 문법'을 보여주고 있다고 평가했다.

잡지 『현대예술』의 주간을 맡다, 1977

『현대예술』은 현대예술사가 1977년 1월호를 시작으로 발행한 종합예술잡지이다. 문학, 미술, 음악, 무용, 민속, 건축, 연극, 영화 등 예술 전반을 다루는 예술교양지를 표방했다. 방근택은 이 잡지가 발간되던 첫해 1977년 7월호부터 10월호까지 주간으로 참여했다.[도판45] 그로서는 예술 전문 잡지에 고정적인 지면을 확보하게 된 것이다. 그는 그 기쁨을 이렇게 표현한 바 있다.

> 나 역시 명색이 미술평론가로서, 한동안의 떳떳했던 이들 아방가르드들 앞에서의 행세를 제대로 못해 온지도 오래거니와, 이제 다시 이들 앞에서의 '명예회복'을 위해 그나마 이러한 글을 쓸 수 있는 지면이나마 확보를 하게 되어, 한편 무거우면서도 책무적인 짐을 지고 회장[전시장]을 거닐었다.[240]

인고의 시간을 보내고 있던 그에게 찾아온 기회를 소중히 여기며 전시를 둘러보며 느낀 감흥을 보여주는 동시에, 펜을 드는 일을 업이자 숙명으로 받아들인 그의 모습을 보여준다.

그러나 그는 몇 개월 지나지 않아 주간직을 내려놓고 일반 필자로 돌아갔는데, 아마도 잡지사의 운영난 때문에 월급을 줄 수 없는 상황이었던 것으로 보인다. 그가 주간을 그만둔 지 몇 개월 후에 잡지가 폐간되었다. 출범한 지 1년 조금 넘은 1978년 초의 일이다.

이 잡지사는 1978년 11월 『소년예술』을 발간하며 청소년을 위한 교양지로 재출발했으나 1980년 7월 폐간된다. 이번에는 운영난이 아니라 정치 변화 때문이었다. 박정희 대통령의 사망 후 사회의 혼란이 이어지자, '부패요인, 음란, 사회불안 조성'을 이유로 주간지, 월간지 172개를 등록 취소했고, 청소년의 건전한 정서에 해로운 내용을 실었다는 이유로 『소년예술』도 문을 닫게 된다.

240 방근택, 「현대미술의 현장」, 『현대예술』(1977.7), 35. []는 필자의 해석.

방근택은 이 잡지의 주간을 맡고 있던 동안 현
대예술에 많은 공을 들였다. 그는 주로 미술 관
련 기사를 썼고 다른 분야는 외부의 필자에 의
존하곤 했다. 외국의 예술 동향, 새로운 미술 사
조, 백남준 등을 소개하고, 오랜만에 귀국한 김
봉태와 같은 작가들의 전시 리뷰를 쓰며 그만의
발표 공간을 확보한다. 주간을 그만둔 이후에도
폐간될 때까지 이 잡지에 글을 발표하곤 했다.

[도판 45] 방근택이 주간으로 있던
잡지 『현대예술』 1977년 7월호 표지

악의 꽃

이즈음 방근택은 과거의 논조 그대로 1970년대 미술계 전반에 대해 비판하곤 했
다. 경제 성장에 힘입어 화랑이 늘어나고 가짜 그림이 나오던 시기였다. 당시 미술
품 거래를 알고 있던 전문가들은 인사동에 유통되는 청전 이상범의 동양화 '70%
는 가짜'라고 말할 정도였다.[241] 미술시장이 떠오른 시대에 평론가의 위치는 전시
서문을 쓰는 보조자의 역할로 축소되고 있었다. 작가의 개인전 서문은 그 작가의
작업과 예술관을 설명하는 글이 대부분으로 방근택이 기대하는 날카로운 비평은
불가능한 구조였다. 이런 환경에서 작가 역시 자신의 작품에 우호적인 평론가에게
글을 맡기고 비판적인 평론가에게는 작품을 이해하지 못한다며 거리를 두곤 했다.
이에 대해 방근택은 다음과 같이 썼다.

> 이들은 발표할 적마다 그 작용이 달라짐은 물론이려니와 그보다도 더
> 무서운 것은 인간관계에 있어서의 배리를 예사로 하고 있다는 점이다.
> 자기 작품을 두둔하거나 미화해 주지 않으면, 모두 '몰라서 그러는 구닥
> 다리들'로 몰아붙이는 것이고, 누군가가 자기 처신에 이익된다고 여겨

241 이승구, 「화랑가에 가짜그림 부쩍, 불신풍조 불러 미술붐에 찬물」, 『경향신문』, 1976.4.1.

지면는 무조건 그 사람에게 비열한 아부를 하는 것만큼이나 자기 동료
들이나 선후배(그리고 이용가치가 없는 비평가)에 대해서 무자비한 배
리를 서슴없이 하고 있다.[242]

미술계의 구조를 불안하게 하는 것은 시장주의뿐만이 아니었다. 그는 현대미술
작가들이 미협을 중심으로 권력화, 집단화되자 이미 전에 보아왔던 행태라며 '떼
거리'로 모여 다니며 조직을 만들고 그 안에서 선배와 후배라는 위계를 매기는 행
위를 지적한다. 또한 미협 총회에서 득표하기 위해 여러 단체에 '공작'을 하는 행
위, 그리고 '공공연하고도 뻔뻔스런 한미협의 감투 다툼'은 예술가들 스스로 '마비
된 예술 양식의 반관료인들'이자 '겉치레에 비상한 재주꾼'이 되어서 예술환경을
타락시키고 있다고 보았다. 또한 그렇게 얻은 권력으로 교수가 되어 대학에서 '순
진한 학생들 앞에 군림하고 있는 무능하고 불성실한' 교수가 되어 어린 학생들이
오염되고 있다고 비판했다.

이런 행태가 가능한 것은 미술계의 구조적 문제 때문이며 시간이 흐를수록 '공
식적인 생리'로 자리를 잡아서 심각한 문제를 초래하고 있다면서 다음과 같이 일
갈했다.

이러한 '악의 꽃'이...제멋대로 자라게 내버려둔 '씨를 뿌린 사람'은
누구냐?[243]

그의 비평의 주제는 이렇게 시의적절했고 날카로운 지적이기는 했으나 미술계
에 큰 반향을 일으키지는 못했던 것 같다. 잡지는 곧 폐간되었고 그는 계속 미술계
의 주변에서 활동했다.

1970년대 미술 평론계를 이끈 평론가들을 거론할 때 프랑스 등 유럽에서 미학

242 방근택, 「대중영합적 양산: 무관심 속의 70년대 문학과 전위미술」, 『현대예술』(1977.12), 38.
243 방근택, 「오염된 예술환경」, 『현대예술』(1977.5.), 141.

이나 미술사를 전공하고 돌아온 소위 유학파인 이일, 유준상, 임영방, 정병관, 박래경, 유근준 등을 꼽으며, 그리고 이와 대조적으로 국내에서 미술, 미학, 미술사, 문학, 철학 등 인문학을 전공한 국내파 평론가로 이구열, 오광수, 김인환, 김복영, 김윤수, 원동석, 박용숙, 김해성 등을 꼽는다.[244] 방근택은 이 명단에서 빠질 정도로 중심에서 멀리 있었다.

그러나 그는 평론가라는 자신의 역할을 간과하거나 포기하지 않았다. 누가 그에게 그런 역할을 주문하지 않았음에도 기회가 될 때마다 자신의 신념을 언어로 표현했다. 예술가는 '절대적인 자유' 속에서 고독하게 작업을 하는 존재이어야 하며, 평론가는 작가에게 이용당하는 존재가 아니라 독자적으로 예술에 대해 자신의 소견을 말할 수 있는 주체라는 신념을 지키고 있었다.[도판46]

[도판 46] 1979년 11월 장윤우개인전. 천경자 등과 함께

244 윤진섭, 「이념과 현실: 70년대 한국 미술평단의 풍경」, 2018; http://www.daljin.com/?WS=33&BC=cv&CNO=352&DNO=15869

백남준에 대해 쓰다

오늘날 백남준은 한국을 대표하는 작가로 자리매김하고 있다. 그러나 그는 1980 년대 이전까지 한국미술계와 거리를 두고 있었다. 한국에서 태어났으나 삶의 대부 분을 일본과 독일에서 보냈고, 1965년경 미국에 정착한 후에는 퍼포먼스, 비디오 아트 등 자신만의 영역을 구축하고 있었다.

그의 존재는 1961년경부터 한국에 알려져 있었다. 1961년 그가 쾰른에서 밀가 루를 뿌리고 물통에 들어가는 해프닝을 벌이자 국내의 한 일간지에는 '독일 전위 음악계'에서 활발하게 활동하며 '전위음악 세계 제1인자' 스톡하우젠의 '애제자' 이자 존 케이지 등 전위적인 예술인들과 같이 활동하는 한국인으로 소개되기도 했 다. 그러면서 서울 종로구 창신동에서 태어났고 태창방직 백남일의 동생이라는 개 인적인 정보와 더불어 그의 삶을 소개한 바 있다. 이후 플럭서스 축제에서 선보인 백남준의 퍼포먼스, 샬로트 무어만과 벌인 논란의 퍼포먼스, 비디오 아트, 전자예 술 등 그의 활약이 종종 외신을 통해 국내에 보도되었다.

백남준은 1967년 10월 『신동아』에 「전자와 예술과 비빔밥」이라는 글을 발표한 다. 뉴욕에서 활동하던 때이자 김창열과 교류하던 시기이기도 하다. 당시 그는 동 아일보 재미특파원을 통해 글을 기고하며 자신의 존재를 알린다. 그는 이 글에서 뉴욕에 있는 한국식당에서 먹는 비빔밥을 예찬하여 한국문화가 '비빔밥의 정신' 으로 세계무대에 나가야 한다고 주장했다. 전자 시대의 문화 혼합을 설명하고 마 샬 맥루한, 존 케이지 등의 업적을 나열하며 자신의 활동과 샬로트 무어만과의 협 업을 소개하기도 했다.

방근택 역시 백남준의 존재에 대해 알고 있었다. 그러던 중 1969년 뉴욕에 서 '뉴욕 전위작가 축제'가 열리는데 당시 뉴욕에 있던 윤명로는 이 축제에 참가 한 백남준과 김창열, 한용진 등에 대한 기사를 써서 『동아일보』(10월 7일)에 싣는 다. 방근택은 이 기사와 더불어 일본에서 발간된 한 잡지에서 같은 소식을 접하기 도 했다. 그로서는 갈 수 없는 도시 뉴욕이었으나 현지에서 과거 알던 한국 작가

들이 백남준과 함께 미국의 전위적 예술가들과 벌이는 축제는 그의 뇌리에 강하게 남았던 것 같다.

이후 백남준과 한국미술계가 연결될 뻔한 일이 있었다. 1972년 박서보가 임원으로 활동하던 한국미협은 1973년 상파울로 비엔날레의 한국 대표로 20명의 작가를 선정하는데, 그중 한 명으로 백남준을 포함시켰다. 그러나 정작 백남준은 비엔날레에 출품할 작품 제작비가 많이 든다며 돈이 없다는 이유로 고사했다. 그런데 백남준은 1975년 상파울로 비엔날레에 미국 대표로 〈TV 정원〉을 들고 참가한다.

뉴욕에서 한국 작가들과 어울리면서도 정작 한국미술계가 부를 때 적당한 거리를 두었던 백남준을 보며 방근택은 그의 처신에 주목했다. 더불어 1970년대 내내 외국 유수의 미술관과 도큐멘타 등 여러 전시에 소개되는 그의 활동을 접하며 예술의 새로운 경지를 개척하는 그에 대해 글을 쓰게 된다. 그 글이 바로「작가론: 인터미디어작가 TV 아아트의 개척자 백남준」(『현대예술』 1977년 10월)이다. 당시로서는 백남준에 대해 본격적으로 소개한 글이라 할 수 있다. 이 글에서 그는 백남준이 외국에서 '남준 파이크'로 불린다는 사실을 소개하고 독일과 미국의 미술 현장에서 전자음악과 해프닝, 플럭서스 그리고 비디오 아트 작업을 통해 파격적이며 테크놀로지의 변화를 포착하고 있다는 점을 높이 샀다. 그러면서 백남준의 '처신', 즉 상파울로 비엔날레의 미국 대표로 참가했다는 사실을 지적하며 그가 한국과 거리를 두려는 의도가 아닌지 의구심을 표한다.

백남준은 1984년 1월 1일 뉴욕, 파리 등 여러 도시에서 벌어진 공연을 인공위성을 통해 생중계하는 〈굿모닝 미스터 오웰〉을 선보였는데, 이 방송은 '우주예술제'라는 명칭으로 널리 홍보되며 한국의 KBS를 통해서도 중계되었다.

방근택은 방송에 나온 백남준의 인공위성 중계 작업을 직접 지켜보고 시청 소감을 1984년 1월 11일 일기에 적었다. 그는 빠르게 변하는 장면 속에서 머스 커닝햄 등 일부 인물들을 발견하기도 했으나 전반적으로 '여러 아방가르디스트들의 모습이 줄줄이 순식간에 한 커트씩 나오며 자막(흐릿하고 실체가 중간중간 잘리운 체의) 이 그들의 이름을 계속 흘러 보내고 있는데 시청자로서는 자기가 이미 알고 있

는 사람의 이름 외에는 시야에 안들어 올 정도'라고 평가했다.

　그는 88올림픽을 계기로 백남준이 귀국할지도 모른다는 기대감을 그날 일기에 이렇게 적고 있다.

　　…동경에는 1년에도 정기적으로 꼭꼭 들리면서도 파이크는 1953년의 일본에의 탈출(밀항)이후 한번도 '대한민국'에는 들리지 않는다. 70년대에 몇 번씩이나 우리 미술단체에서 그를 한국대표로 국제전에 보낸다 해도 그는 유연하게 거부만 해왔다. 그런 그가 과연 '88 올림픽'(하도 떠들어서 그 말 자체가 이젠 *싸구려 俗衆化(속중화)됐다*)에 문공부 발표대로 '백남준 비데오 아트 제작, 방영'하러 한국에 올 것인가가 나로서는 의식면에서 매우 흥미있는 일로 보여진다.

　방근택은 일본에서 발간되는 미술 잡지들을 통해 백남준이 종종 일본의 본가에는 들린다는 것을 알고 있었다. 또한 인접한 조국에 오지도 않고 조국이 불러도 시큰둥한 반응을 보였던 백남준의 행보가 어떤 의미를 내포하고 있는지 짐작하고 있었다. 그런데 〈굿모닝 미스터 오웰〉을 방송하기 직전에 백남준이 한 기자와 나눈 대화가 답이 되었다. 당시 백남준은 이렇게 말했다고 한다.

　　'텔레비는 오늘날 독재정권의 한 수단으로 거의 이용되어 왔지마는 나의 작품은 (그런 것이 아니라) TV는 얼마던지 자유스런 표현을 할 수 있다.'

　방근택은 유신정권 하의 한국을 피하고 싶었던 그의 솔직함을 본 것이다. 그래서 일기에 그가 한국에 오지 않았던 것은 국제미술계의 변방이자 반공 이데올로기 하의 한국에 왔다가 뜻하지 않게 어려운 상황에 처할지도 모른다는 두려움이 작용했을 것이라고 분석한다. 그래서 해외에서 활동할 수밖에 없던 그에 대해 이렇게 적었다.

...백남준은 당시 이 땅에 정복공작(비열한 속임수)에 의해 끌려와 '죽
엄의 재판'에 걸린 윤이상이나 이응로 등과 같은 전철을 밟지 않으려는
심산...그가 그렇게도 필사적으로 국제적인 아방가르드를 찾아 나서서
그들 속에서 살며 그들의 후광을 이용, 자기도 빛내는 제작생활을 하고
있는 그 분야의 첨단예술가가 설마 그 정기를 흐릴랴?

백남준의 이름은 1984년 내내 국내 언론에 오르내리고, 미술계 역시 그의 작업
의 스케일과 형식에 충격을 받고 있었다. 그는 한국에서 새로운 작업을 선보일 기
회를 찾아 6월 22일 귀국하게 된다. 1950년 한국을 떠난 지 34년만이었다.

세계현대예술연표 작업

방근택은 『현대예술』주간으로 활동하는 동안 의욕적으로 잡지 내용을 챙기곤 했
다. 그중에서도 '세계현대예술연표'는 단순한 잡지 부록이 아니라 그가 1950년대
부터 개인적으로 정리해 온 소중한 자료였다. 그는 1977년 7월호를 시작으로 이
후 8월, 10월, 12월까지 자신이 만든 연표를 이 잡지의 부록으로 실었다. 연표 뒤
에는 방근택이 직접 작성했다고 밝히고 있다.

그동안 방근택은 여러 자리에서 연대표를 정리한 공책을 주변에 보여주곤 했다.
지인들은 그가 '백과사전 같은 방대한 지식'을 가지고 있었다고 평가하곤 했는데
그 지식의 원천이 바로 그가 오랫동안 혼자 공부하며 새로운 정보를 알 때마다 덧
붙이며 기록한 연표였던 것이다.

이 연표는 그가 군대에서 근무하던 1955년경 정리되기 시작했다. 그가 처음이자
마지막 개인전을 미국공보원에서 열고 난 직후였다. 그러나 연표의 내용은 1940
년부터 시작하여 매년 역사, 과학, 경제, 문학, 철학, 미술, 음악, 영화, 공연 등 여
러 분야의 사건, 국제전 및 행사, 양식의 변화, 주요 작업의 등장 등을 정리하고 있

다. 예를 들어 1950년의 항목을 보면 '일반, 사회, 역사' 코너에 '미국 맥카시의원 주도의 적색분자 색출안 한창. 3월'이나 '인도네시아 공화국 성립, 대통령에 수카르노. 8월 (1949년엔 라오스, 베트남, 캄보디아 등이 독립했다)', '한국전쟁, 6.25 개전, 28일 서울 점령, 30일 미군이 부산을 통해 상륙, 7월 7일 맥아더 장군이 유엔군 최고사령관에.' 등이 실려 있다. 같은 해의 '미술' 코너에는 '베니스 비엔날레 제25회전에 미국 추상파가 대거 출품(Gorky, De Kooning, Pollock, Guston 등)'을 적는가 하면 조르주 마티유(Georges Mathieu)의 첫 개인전이 열린 사실과 볼스(Wols)의 개인전 등의 사건을 수록하고 있다.

그는 현대사와 현대 사회의 변화, 각국의 주요 사건들과 더불어 문화예술에서 주목할 사건들을 기록하여 그 맥락을 읽고 있었던 것으로 보인다. 미술을 하나의 고립된 현상으로 평가하지 않고 인문학의 거의 모든 분야와 문화예술을 한 지평 위에 놓고 역사적, 시대적 결과물로서 접근하려고 했던 방근택의 연구 방법을 보여준다. 따라서 이 연표는 세계 동향과 문학, 영화, 미술 등 여러 분야의 지식을 섭렵하고 배운 지식을 일목요연하게 시대순으로 정리하며 공부했던 증거이자 이후 그의 인식의 근거이기도 했다. 세계를 파악하기 위해 새로운 사실을 찾아서 정리하고 스스로 체계를 만들어 숙지하는 그의 모습은 서구 근대인의 모습과 너무나 닮아 있었다.

그는 연표 작업 외에도 미술평론가로 활동하면서 미술잡지와 미술 관련 책에서 잘라낸 도판을 따로 시대별로 엮기도 했다. 원래 추상미술에 관련된 자료를 구하며 일본 잡지 『미즈에』에서 오려내기 시작한 도판이 해를 거듭하며 계속 늘어간 것이다. 나중에는 고대부터 현대까지 미술사를 파악할 정도로 자료를 만들어 학교 강의에 활용하기도 했다. 슬라이드 필름을 프로젝터에 투사하는 방식이 등장했으나 이미 책에서 도판을 자르던 습관에 익숙해서인지 그는 말년에 강의를 그만둘 때까지 도판을 보여주는 방식을 고수했다. 이렇게 정리한 도판은 그의 사망 직전인 1991년경 20만 개에 이를 정도였다.

그의 연표와 도판은 강의 자료 외에도 미술사 관련 책을 저술할 때 사용되기도

했다. 특히 1980년대 그가 공을 들여 준비한 『세계미술대사전』시리즈는 그 자신이 밝히듯, 그동안 모아두었던 도판과 자료가 없었다면 불가능했을 프로젝트였다. 독학으로 미학, 미술사를 배우며 연대기적으로 지식을 정리하고 서양의 근현대문명사를 혼자 체득해 간 그의 흔적이자 그만의 지적 체계를 보여주는 이 자료 덕분에 『세계미술대사전』시리즈가 나올 수 있었다. 이에 대해서는 뒤에서 자세히 다룰 것이다.

1970년대 미술 잡지들

방근택이 근무했던 『현대예술』은 1970년대 중반 미술시장의 활황과 더불어 교양있는 중산층 문화의 확산에 힘입어 등장한 잡지 중의 하나였다. 그러나 문화예술 잡지를 소화할 수 있는 시장은 크지 않았다. 이런 현상은 해방 이후 계속된 현상이었다. 미술 분야에서도 잡지를 만들려는 노력은 있었으나 일부 엘리트 지식인들의 간헐적 시도로 끝나곤 했다. 국민소득이 높지 않았고 대부분 생계와 주거 문제로 허덕이던 시대에 잡지를 구독할 만한 계층이 크게 늘지 않았기 때문이다. 1950년대의 『신미술』, 1960년대의 『미술』 등 그나마 등장했던 잡지들도 대부분 단기간 지탱하다 사라지곤 했다. 일부 작품 구매력이 있는 계층이 등장하여 미술시장이 형성되던 1970년대에도 여전히 문화예술 잡지는 수익구조를 맞추기 어려운 산업이었다.

그러나 잡지를 만들려는 열망은 사라지지 않았다. 미술대학 입학생이 늘면서 교육 차원에서라도 제대로 된 미술 잡지가 필요하다는 인식이 이어진 것이다. 1972년 12월 발간된 『홍익미술』은 홍익대학교 미술대학 교지를 표방하며 등장했다. 이경성, 이우환, 오광수 등 다수의 평론가와 작가들의 글로 1호를 시작한 후 1년에 한 번 정도씩 발간되었으나 1976-82년 사이에는 발간되지 못하기도 했다.

1973년 9월에는 현대화랑이 주도한 계간 『화랑』이 창간되었으나 2호는 나오

지 못했고 후에 『현대미술』이 새로 발간된다. 중앙일보사가 발행한 『계간미술』
(1976/겨울-1986)은 작가부터 화랑과 컬렉터까지 다양한 미술인들에게 유용
한 종합미술지를 표방하며 그나마 안정적으로 발간되었다. 이외에도 『전시계』
(1977-1978), 『미술과 생활』(1977-?), 『선미술』(1979-1992) 등이 발간되었다.
방근택이 근무했던 『현대예술』은 그 가운데서 단명한 잡지 중 하나였다.

동서문화 비교연구, 1977-78

방근택은 1977년 1월부터 1978년 1월까지 『동서문화』라는 월간지에 '동서문화
비교연구'라는 글을 4회에 걸쳐 연재한다. 민봉기에 따르면 당시 이 잡지에 근무하
던 홍사안 기자는 방근택을 취재차 왔다가 방근택의 탁월한 지식과 독특한 성격을
좋아했다고 한다. 이후 민봉기와도 친하게 되는 데 1980-90년대 민봉기가 미용협
회 홍보국을 이끌 때 편집장을 맡아 협회의 잡지를 같이 만들기도 했다.

『동서문화』는 1970년 10월 월간지로 출발한 종합예술잡지로 문학, 연극, 무용,
미술, 현대 사상 등 다양한 분야를 다루었다. 때로 미국, 프랑스 등 외국 저자의 글
을 번역해서 소개하며 말 그대로 동양과 서양의 문화의 거리를 좁히는 데 목적을
두었다. 운영난으로 1985년 계간 『동서문학』으로 전환되었으며, 이후 2005년 겨
울 종간되었다.

이 잡지는 수필가 전숙희(1919-2010)가 창간한 잡지로 사업가인 남동생 전낙
원(1927-2004)의 후원으로 오랫동안 운영될 수 있었다. 전숙희는 1950년대 미
국 컬럼비아 대학교에서 비교문화를 공부했으며, 귀국한 후 국내에서 활동하면서
도 한국 바깥의 세계 변화에 관심이 많았다. 그래서 국제펜클럽에 들어가 일본, 독
일, 프랑스 등 외국의 문인들과 교류하며 활동했다. 해외여행을 많이 다닐 정도의
경제력을 가지고 있었고, 외국 유학으로 서양의 문명에 익숙했기 때문에 낙후한
한국에 동양 문명과 서양 문명 간의 접점을 찾아 교류의 역사를 소개할 필요가 있

다고 보았던 것 같다.

　동생 전낙원은 1960년대 인천의 '오림포스 관광호텔'을 시작으로 관광산업과 카지노 경영에 몰두했으며 후에 파라다이스 그룹의 회장을 지냈다. 해외에도 호텔과 카지노 사업을 벌였고 문화예술을 좋아했으며 계원예술고, 계원조형예술대학을 세우기도 했다. 일찍부터 세계 여러 나라를 드나들며 폭넓은 세계관을 가졌던 누나와 마찬가지로 개방적인 가치관을 가졌었다고 알려져 있다. 두 남매가 만든 『동서문화』는 늘 적자였으나 전낙원은 전폭적으로 지원했다. 그러나 계간 『동서문학』으로 전환된 후에 20여 년간 발행되다 2004년 전낙원이 사망한 후 종간되었다.

　방근택은 1977-1978년 사이뿐만 아니라 1981년에도 이 잡지에 글을 썼다. 그가 1977-1978년 사이 4회에 걸쳐 발표한 '동서문화 비교연구' 시리즈는 석굴암 불상을 중심으로 접근한 글들이다. 그는 석굴암 불상의 조형적 특성, 석굴암 불상과 제우스 신전의 비교, 헬레니즘 미술의 전파와 석굴암 불상과의 관계 등을 다루며 문화의 전파와 연결에 대해 논문 형식으로 정리했다. 1981년에는 아들과 시간을 보내는 자신의 일상을 적은 수필 「시각은 사색을 먹는다」(『동서문화』 1981년 3월호)를 발표하기도 했다.

　그의 '동서문화 비교연구' 시리즈는 기존의 한국 미술사 관련 서적들이 지나치게 고고학적 기술에 치중되어 있으며, 작품을 이해할 수 있는 해설이 부족하다고 본 그의 시각이 반영된 글이었다. 그리고 '세계미술 속의 한국미술'이라는 틀 속에서 '동서양의 문명사 속에서 한국미술을 읽는 '재미있는' 설명을 더한 글이기도 했다. 그는 이글에서 한국의 고대 불상이 한국 고유의 것이 아니라 알렉산더 대왕의 동쪽 행진을 따라 헬레니즘이 확산하였고 그 과정에서 인도의 석가 상에 영향을 주었으며 그러한 석가상의 도상이 수백 년 후에 경주의 석굴암에 도달했다고 설명한다.

　이런 그의 변화는 주목할 만하다. 그동안 서양의 미술을 전형으로 두고 현대미술에 대해 글을 썼던 것과 달리 세계 문명사를 큰 틀로 두고 그 안에서 한국의 고대 미술과 서양 문명의 관계에 주목한 것이다. 그가 그동안 문명론, 도시론, 문학과 미술의 접목 등 다양한 주제로 관심을 넓혀왔다는 것을 고려하면 1970년대 들어 동

양과 서양의 문명 접촉으로 관심이 넓혀진 것으로 보인다. 물론 이러한 그의 관점은 해외의 연구 동향에 빚을 지고 있다. 1970년대 서구에서는 헬레니즘이 인도의 간다라 양식에 미친 영향을 다룬 서적들이 나오고 있었기 때문이다.

그렇다 하더라도 방근택이 동양, 특히 한국 전통미술에 관심을 돌리게 된 계기는 무엇일까? 민족주의를 강조하던 당시의 분위기가 작용했던 것으로 보인다. 1970년대는 유독 반공 이데올로기 하의 국가 정체성을 강조했고 '한국적인 것'과 '민족주의'에 대한 관심을 촉구하곤 했다. 전후 탈식민주의와 반공주의가 확산하는 가운데 한국적인 것을 강조한 시대의 반영이기도 했다. 그러나 방근택을 비롯한 일부 지식인들은 이미 서구와의 교류라는 맥락에서 한국문화를 바라보곤 했고 그가 글을 발표한『동서문화』역시 그러한 시각을 확산하고 있었다. 방근택도 자연스럽게 한국 전통문화의 의미에 대해 숙고하면서도 서양과의 연접지점을 살펴본 것으로 보인다.

그래서 석굴암을 신라 시대의 고유한 성과가 아니라 서양에서 온 도상 문화가 한반도에서 토착화된 것으로 '동서 고대문화의 맺음'을 보여준다고 설명한다. 그래서인지 석굴암을 이렇게 예찬한다.

> 수백 나라와 민족의 흥쇄와 험난했던 지세를 머금고, 이제 담담히 모든 것을 망망한 동해에 흘려보내면서 다시 그 기다란 그림자를 아침 햇빛을 맞이하면서 저 서녘의 '지나온 곳'으로 돌려보내고 있다.

도시 미학, 1979, 1986

1960년대 중반 도시 문명에 관심을 두고 글을 쓴 이후 15년 만인 1979년 그는 또다시 도시에 관한 논문「현대도시의 향방: 팽창이냐 조정이냐?-도시디자인을 위한 한 소고」를 발표한다. 성신여대의 한 연구소가 발간하는 학술지에 실린 것으로

보아 성신여대에 출강하던 인연으로 발표한 것으로 보인다.

이 논문은 1960년대 발표한 글과 유사한 맥락에서 출발한다. 1960년대 서울과 경기도 지역이 인구팽창에 따라 빠르게 도시화 되는 과정을 지켜보며 사회적 문제에 대해 분석했듯이 새 논문에서도 사회적 변화와 더불어 도래한 근대 도시의 성장에 대해 다룬다. 그는 서울로 몰려드는 인구이동과 그에 따른 도시개발을 '역사적인 팽창'이라고 부르며 전례가 없던 속도로 진행된 도시 때문에 빚어진 사회적 문제를 지적한다.

이 글도 이전의 글과 유사하게 벤야민식의 관찰을 활용한다. 그리고 도시와 문명이라는 주제를 이어가면서 서구의 도시 역사와 근대화에 토대를 두고 접근한다. 먼저 자신이 직접 목도한 경기도 고흥군 장위골이 성북구 장위동으로 변하는 모습을 묘사하고 인구 2백만 명에서 천만 명으로 늘어난 서울의 변화를 설명한다. 도시의 팽창이 '역사상 우리 세대가 처음 겪는 일'로 짧은 시간에 빠른 속도로 전개되는 현실을 지적하고 서울과 한국에 불어닥친 개발지상주의를 비판한다.

그의 시각은 근본적으로 문명과 물질주의의 과도함에 대한 경각심을 일깨우려는 서구의 철학자들과 유사하다. 그래서인지 멈포드가 자본주의로 인해 도시가 희생되는 맥락을 설명한 글을 요약하며 서울의 상황을 설명한다.

> 인간의 수요를 초과해서 생산하는 과잉된 상품 공급은 결국 지구의 지하자원을 낭비하게 되며, 자본주의적 지배와 약탈이란 죄악을 더하게 될 뿐이며, 결국은 현대의 도시를 그 외견상의 화려함과 거대함에 반하여 아스팔트란 사막 위에 세워진 '바벨의 탑'으로 바꾸고 말 것이다.[245]

그의 이런 시각은 1980년대 들어서도 지속되었다. 1986년에 발표한 「도시의 경험과 도시디자인적 논구; Passage와 Feedback」은 벤야민의 방법론에 기초를 두면서도 1979년의 논문과 유사하게 자본주의와 개발지상주의를 거쳐 소비사회로

245 방근택, 「현대도시의 향방: 팽창이냐 조정이냐?—도시디자인을 위한 한 고찰」, 『산업미술연구』 2, 성신여대 산업미술연구소, 1979, 12.

접어든 서울의 욕망을 다룬다. 무엇보다 벤야민의 '파사지(passage)' 개념을 내세우고 상품이 환상을 자극하는 시대의 신비주의를 분석한다. 1980년대 서울 시내에 확산된 슈퍼마켓에 주목하고, 그 안에 진열된 상품들은 자본주의 사회의 얼굴로 사람들에게 소비를 요구하는데, '길을 가다 목이 말라서 한잔의 청량음료수를 마실 경우에도...필연적으로 이 산업사회란 생산-판매-구매-소비란 사이클'로 들어갈 수밖에 없다는 점을 애석해한다.[246] 이런 구조 속에서 산비탈을 헐고 아파트 단지를 만들며 '무미건조한 콘크리트조의 신식 다층 건물군, 법석대는 거리의 상점가' 등이 늘어나 그 안에 사는 사람들을 압도하게 되는데, 그러한 '거대도시의 단말적 포위'에 묻혀가는 현대인을 애도하기도 한다.

또한 근대 도시 서울이 변화하는 과정에서 급작스럽게 확산된 소비문화와 자본주의의 페티시즘(fetishism)을 지적한다. 그는 도시의 삶을 점령한 TV에 등장하는 상품광고가 상품 자체의 사용가치보다 미적 가치를 내세우는 현상, 자본주의적인 산업사회를 입은 도시의 디자인 분석 등을 다룬다. 전반적으로 이 논문의 시각은 1960년대부터 서구에 나타난 물질주의와 스펙터클 비판과 유사하며 동시에 장 보드리야르의 '시뮬라크르(simulacre)' 개념에 영향을 받은 것으로 보인다.

그의 도시론의 기저에는 오랜 전통과 역사를 담은 도시 서울의 급격한 변화에 대한 실망과 애도가 크게 깔려있다. 일제 강점기 직후의 서울의 '오붓하고 인정미 넘치는 전원적인 도시 분위기'를 그리워하고 6.25 직후 다시 본 서울의 폐허 속에서 정치적으로 갈등하던 시기를 '깡패와 폭력'의 시대로 부르기도 한다. 그가 직접 살았던 시대이고 봉건적이었던 한국 사회가 자본주의로 이행하면서 생존을 위해 인간의 욕망이 노골적으로 드러났던 시기였다. 그는 '산업도시화의 향방이 힘(부와 권력)의 횡단에 의한 배제와 차이화'를 야기하며 사람들로 하여금 자본주의 속에서 인간성을 상실할 수밖에 없도록 만들었다고 진단한다.

근대문화를 추종하고 현대적 예술과 창의성을 옹호하는 그로서도 자신의 삶의

246 방근택, 「도시의 경험과 도시디자인적 논구; Passage와 Feedback」, 『산업미술연구』 3, 성신여대 산업미술연구소, 1986; 『현대미술의 전개와 비평 / 한국미술평론가협회 앤솔로지 제3집』 한국미술평론가협회, 1988, 301.

질에 영향을 미치는 과도한 개발주의는 불편했던 것 같다. 청계고가 등 수많은 도로와 지하도와 육교, 그리고 여의도 개발, 곳곳에 들어선 시민아파트 등이 획일적으로 변하자 근본적으로 변화하는 도시인의 생활패턴과 소외감을 지적하기도 했다. 양복을 입고 현대미술을 옹호하던 미술평론가도 근대이전의 가족적 감성과 인간 중심의 시대를 그리워할 정도로 당시 서울은 파괴와 개발로 급작스럽게 변모하고 있었다. 또한 미술평론가로서 제대로 된 경제적 지위를 누리지 못한 채 그는 종종 저렴한 하숙집을 찾아 헤매야 했고, 이후에는 가족과 함께 살만한 집을 구하기 위해 고군분투했기 때문에 그의 도시 비판은 이론적 접근이라기보다는 첨예한 현실 문제에서 비롯된 것이었다.

번역서 『지식인이란 무엇인가』, 1980

방근택은 1980년 루이스 A. 코저 (Lewis A. Coser, 1913-2003)의 저서 『Men of Ideas: A Sociologist's View』(1965)를 번역하여 '지식인이란 무엇인가'라는 제목으로 태창문화사에서 출판하게 된다.[도판47]

이 출판사는 1950-60년대 영화계에서 성공한 영화제작사인 태창흥업이 1977년경 설립한 출판사로 문학, 대중서 등 다양한 책을 발간하고 있었다. 태창문화사가 내놓은 책 중에서 미국 흑인 노예들의 삶을 담은 『만딩고』(1979)는 크게 인기를 끌었던 소설이다. 영화

[도판 47] 방근택이 번역한 『지식인이란 무엇인가』, 태창문화사, 1980

사가 운영하는 출판사답게 광고에 공을 많이 들였으며 문학 강연회를 개최하여 주제발표와 창작발표를 하고 더불어 영화까지 상영하며 문학과 영화의 긴밀한 관계를 부각하곤 했다.

1979년 들어 '제3세계 문화총서' 시리즈를 시작하며 『제3세계 출현의 국제적 배경』(C. 로버트슨), 『멕시코의 독립운동』(장서영), 『인도의 독립운동』(네루외 다수) 등 10여 권의 책을 발간하기 시작했다. 국내에 '민족문학론'이 대두되면서 식민지 시대 이후의 민족문학에 대한 관심이 고조되었고 더불어 한국의 민족문학에 대한 각성을 촉발시키며 한국과 유사한 배경을 가진 '제3세계'에 주목한 것이다. 당시 신문에 낸 이 시리즈 광고를 보면 '생각하는 지성을 위한 제3세계문화총서'라고 소개하며 '범세계적으로 다극화, 다원화 시대'에 접어들면서 아프리카, 중동, 아시아에 대한 지식이 요구되고 있다고 강조하고 있다.[247]

갑자기 대두된 제3세계에 대한 관심을 충족하기 위해서는 번역자들이 필요했다. 그에 따라 식견이 있는 번역자들이 필요했고 방근택이 그 기회를 잡은 것이다.

그가 번역한 책의 원저의 제목을 그대로 번역하면 '사고하는 인간: 한 사회학자의 관점'이나 이 제목을 사용하지 않고 '지식인이란 무엇인가'라는 새로운 제목을 취했다. 내용도 원저의 일부만 번역하는데 2부의 마지막 장과 3부는 생략되어 있다. 그는 그 이유에 대해 '역자의 글'에서 '현대적인 감각'에 어울리게 제목을 고쳤으며 지면의 한계로 인해 일부를 생략했다고 밝혔다. 이 말은 한국의 상황에 맞게 장황한 부분은 생략했다는 것을 말인 듯싶다. 특히 그는 코저가 인간의 지적 활동에 주목하고 자유로이 자신의 견해나 비판을 할 수 있는 '현대와 현실을 통찰하는 '지식인''을 제시하고 있다고 설명하는데, 그가 왜 제목을 바꾸었는지 유추할 수 있는 지점이다. 그에게는 '사고하는 인간'보다 '지식인'이라는 개념이 더 다가왔던 것이다. 또한 이 책이 제시하는 비판하는 지식인의 역할이 바로 한국 사회에서 필요한 지식인의 역할이라고 보았던 것 같다.

코저는 독일계 유대인으로 나치 하의 유럽을 떠나 1940년대부터 미국에서 활동

247 『동아일보』 1979.6.23. 1면 하단 광고.

한 사회학자이다. 이 책은 프랑스에서 유행했던 지식인과 예술가들이 모인 살롱, 아프리카에서 수입한 커피를 파는 커피하우스에서 모여서 토론을 나누었던 런던의 지식인들과 유럽에서 등장한 평론지 등 근대 유럽 지식인들의 변화를 분석한 책으로 발간된 후 미국에서 주목을 받았다. 막시즘의 영향을 받은 저자는 지식인이 경제와 권력의 변화에 어떻게 반응하고 상호작용하는지 분석하며 그들이 필연적으로 반대쪽에 서는 사람이기는 하나 20세기의 현실에서는 정부와 기업이 그러한 지식인을 흡수하여 관료와 직원으로 만들고 있다면서 '지식인의 종말'을 언급한다.

방근택은 역자의 말에서 이 책의 가치가 '거리를 둔 관심(detached concern)'을 가지고 '맹목적인 연좌(blind involvement)'를 뛰어넘음으로써 '있어야 할 지식인'을 제시하고 있다고 전한다. 코저가 형식 사회학의 창시자 게오르그 짐멜이나 지식 사회학의 칼 만하임의 이론적 틀을 이어가는 학자이며 그가 현대 지식인의 본성이 어떻게 왜곡되고 있는지 규명하고 있다고도 소개한다. 지식과 학문이라는 전문분야에만 천착하는 지식인을 넘어서 인간이 처한 현실을 통찰할 수 있어야한다는 저자의 의견에 공감했던 것 같다. 동시에 코저가 말하는 자유롭고 현실을 통찰하고 해야 할 일을 마땅히 하는 지식인의 모델은 바로 방근택이 지향하던 모습이기도 했다. 다만 그런 통찰을 자유롭게 표현할 수 없는 시대의 억압 속에서 인내와 분노 사이를 오가고 있었을 뿐이다.

이 번역서가 1980년 여름 발간되자 방근택은 자신의 이름을 담은 책의 출판을 기뻐하면서도 그동안 여러 번 책이 나왔으나 자신이 이름을 올리지 못했던 기억을 떠올린다. 그러면서 1980년 8월 2일 일기에 이렇게 소감을 적는다.

> 오늘 출판사에서 Coser 번역본이 나옴...원고는 넘어갔으나...사장된 도판 2000매 곁드린 창의적인 〈서양미술사〉, 가명으로 번역서...대필인 등외에 이것이 내 이름으로 된 최초의 단행본이나 떳떳치 못하게도 번역본이 내 첫 책이 되었음은 부끄러운 일이다.

자신의 이름이 인쇄된 책을 앞에 두고 그동안 책상에서 글을 쓰고 번역했던 과거를 되돌아보며 만감이 교차했던 것 같다. 여기서 '가명'으로 번역서를 냈다는 것은 앞에서 언급했던 『현대조각의 전개: 그 전통과 개혁』(낙원출판사, 1977)으로 보이며, '대필'을 언급한 것으로 보아 그가 썼음에도 불구하고 부득이한 이유로 다른 사람의 이름으로 발간된 책들이 더 있는 것으로 보인다. 현재로서는 그 책들이나 글들이 무엇인지 알 수 없다. 다만 1970년대 중반 준비했던 『서양미술사』는 출판사가 망하면서 발간되지 못했고 대신에 1981년 원고와 도판을 찾아와서 후에 발간된 『세계미술대사전: 서양미술사 1』(1985) 에 요긴하게 쓰일 수 있었다.[248]

이후에도 번역에 착수했으나 출판되지 못한 책이 있다. 문예출판사에서 1982년 콜링우드(R. G. Collingwood)의 『The Principle of Art(예술의 원리)』의 번역을 의뢰받았으나 출판되지 못했다. 사실 이 책은 이미 1980년에 형설출판사에서 문정복의 번역으로 출판되어 있었다. 정보 전달이 원활하지 않았던 아날로그 시대의 모습이었다.

근대주의자 방근택

방근택의 지적 관심은 근대성이 한반도에 수용된 과정에서 한 지식인이 겪어야 했던 성찰과 반성, 세계문화와 문명 속에서 자신의 입지를 바라보는 상상력의 폭을 고스란히 보여준다. 사실 방근택은 식민지 시대 이후 도입된 근대 지식을 빠르게 습득하고 자신의 연구와 평론에 적용하곤 했다. 그 과정에서 자신이 파악한 근대의 원형과 한국의 현실과의 괴리에 대해 고민하면서도 항상 서양과 동양에 구애받지 않는 지식의 보편성에 주목하곤 했다.

그러나 한국이라는 특수한 환경에서 자신이 취해야 할 입장이 혹여 문화적 정체

248 1981년 7월 22일 일기

성이 부족한 것인지 스스로 질문을 던지기도 했던 것 같다. 1976년의 한 글을 보면 그런 자신에 대해 반성하는 모습이 비친다.

> 1930년대 출생의 나로서는 그런 문화적 자의식 상태의 소년기를 보내진 못했다. 이것은 우리 또래의 세대가 당한 가장 심각한 역사적 비극--자기 민족의 문화적 망각—이다.[249]

자신보다 10년 선배인 작가 이항성이 일제 강점기 민족 말살을 경험하며 저항의 시간 속에서 민족적 자산에 토대를 둔 추상에 도달했다는 설명 끝에 나온 표현이었다. 이 글에서 그는 이항성이 서예에서 영감을 받은 표현적인 추상미술을 독학으로 이룬 것은 자신과 달리 늘 서양의 것에 종속되지 않으려던 저항의 결과였다며 그러한 자각에 도달한 이항성을 높이 평가하는 한편 어느 정도는 부러웠던 것 같다.

방근택의 일기에도 그의 의식은 자연/문명, 일본어/한국어, 도시/시골 등 여러 이분법 구도 속에서 형성되었다며 자신을 반성하는 모습이 나온다. 1983년 12월 24일 일기에서 그는 아픈 몸을 이끌고 숲을 산책하며 건강함을 느끼던 중 그동안 살아온 자신의 '반자연적' 삶을 돌아보며 이렇게 적는다.

> '문명과 자연'의 갈등이 나의 신체 속에서 '순리와 역리'라는 작용을 극단적으로 대립케 한 것인지, 나는 저 인공어(학교시절부터 배워온 일본어)의 독서와 사고의식을 일상생활에서의 자연어(우리말) 사이에서도 문명=일본어, 자연=우리말, 따라서 우리말=흙=혐오의 등식을 따르고 있었으니 '반자연'적인 순리의 세계속에서 나를 영위해 오고 있었던 것이다.
>
> 그러면서도 한편에서는 또한 우리나라의 문명화 현상에 대해서도 전자 못지 않게 격렬한 비판(반대)를 하며 있는 것이어서 이 현실적인 문명화 현상이 유독 반자연이라는 등식도 또한 배태하고 있는 것이다. 그

249 방근택, 「자기 것을 가지고 파리로 나아간 이항성 기타」, 『시문학』(1976.10), 105.

러니 이 자연과 문명이 둘 다 반자연이고 이 반자연의 굴레와 순리를 극복하기 위한 행동동인을 나는 이제야 하나하나 '자연원래의 행동원리'에서 체험하며 깨닫고 있는 중이다. 새벽의 산보길, 등산, 지하수의 음용 등에 깨닫는다.

일본어로 배운 지식을 우선시하며 우리말과 자연을 등한시하던 자신의 과거를 돌아보고 자연의 혜택 속에서 회복한 건강에 감사하는 모습이기도 하다. 이렇게 그는 자신에 대한 반성과 자각을 피하지 않곤 했다.

8장

종말로서의 예술

죽음이라는 주제

1970년대 후반-80년대 초 방근택은 미술관 전시 오프닝에 외국 대사들과 함께 초대를 받아 전시장을 둘러볼 정도로 원로 대접을 받고 있었다.[도판48] 그의 외모도 변하고 있었다. 1981년 한 사진작가가 찍어준 초상사진[표지]을 보고 저물어가는 인생을 깨닫기도 한다. 그래서인지 1981년 11월 4일자 일기에 '나의 얼굴의 황폐함과 그 냉혹한 인상'과 더불어 '찌푸린 미간의 험상궂은 허무감을 꾹 씹은 모습'을 발견하고 씁쓸한 마음을 표한다. 그러면서도 주름진 얼굴 이면에 있는 자신의 모습을 담담히 바라보고 있었던 것 같다. 같은 일기에 자신의 '내심에서 훤히 빛나고 있는 내면세계의 자기정착의 반영이 밝은 것'이 보인다며 '의지와 에스프리가 그러한 모든 외형상의 궂은 인상을 씻고도 남는다'며 스스로를 위안하기도 한다.

나이가 든다는 것은 죽음과 가까워지는 것이다. 그의 일기에는 글을 써야 한다는 강박적인 모습, 가족에 대한 걱정, 건강에 대한 걱정, 차가운 사회에서 느끼는 삭막함과 죽음이라는 주제에 대한 사색이 종종 나타난다. 사실 그가 살아온 시대와 그의 여정을 고려하면 놀라운 일이 아니다. 6.25를 거치며 생과 사를 넘나들었고, 실존주의가 팽배하던 명동의 다방시대를 거쳤으며, 냉전 이데올로기가 우선시 되던 시대에 사상의 자유를 누리지 못했다. 표현의 자유가 허용되지 않는 암울한 시대를 살며 홀로 고립되었기에 어떻게 보면 당연한 주제였을 수도 있다.

또한 그에게 대도시 서울에서 산다는 것은 '나 자신의 존재를 한탄'하는 '이방인'과 같은 것이었고, '힘과 돈이 있는 자가 그런 것이 없는 자에 대한 지배와 착취'를 일삼는 곳에서 살아남아야 하는 것이었다. 그럼에도 불구하고 '대도시의 겉모양의 번잡함과 속모양의 추악함'을 피하지 못한 채 살고 있었다.

젊은 날 니체를 통해 철학에 입문한 그에게 죽음은 그리 먼 개념이 아니었다. 그의 삶에 드리운 죽음에 대한 사고는 단순히 육체의 종말이 아니었다. 사상의 죽음, 표현의 자유가 사라진 암흑이었고 그래서 종종 일기에 '나날의 죽음'이라는 표현을 적곤 했었다.

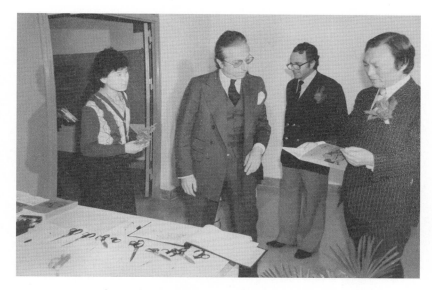
[도판 48] 1981년 피카소 전시의 오프닝에서 스페인 대사와 함께 있는 방근택.

그러나 단순히 생각의 죽음에만 머물지 않았다. 그의 건강도 서서히 나빠지고 있었다. 1978년경 태릉 수영장에서 사고로 마신 물 때문에 갑자기 황달에 걸린 후 그의 간은 나빠지고 있었다. 단순히 자신이 '생래적인 신경질'과 연약한 체질 때문이라고 생각하고 산책과 운동으로 유지하려고 노력했다. 1980년 9월 27일 일기에는 책을 쓰겠다는 의지를 밝히면서 '체력유지와 생물학적으로 필요하다는 것을 신체 조건적으로 느낀 것은 수개월 전'이라면서 '전신의 내장기관이 꽉 막혀서 전신이 속으로부터 쓴 맛을 비져[빛어] 내며 요가 탁하게 나오고 있다'면서 20년간 피우던 담배를 끊었다고 밝힌다. 1982년에는 중이염에 걸려 청량리의 성바울병원에서 치료를 받기도 했고, 1983년에는 매일 『세계미술대사전』을 집필하면서 체력이 약해지자 장호원으로 이주하여 시골의 자연을 누비고 새벽운동을 하며 건강을 회복하기도 했다. 그러나 알레르기 비염이 악화되기 시작했고, 시력도 점점 나빠지고 있었다. 그의 일기장의 마지막 날인 1984년 7월 8일도 자신의 나빠진 건강에 대해 적고 있다.

연약 체질 때문에 30도 정도의 더위에서도 입술이 부르트고 입안이
고열 때문 트는 체질...이런 상태에서 저 원고 글을 계속 쓰다가는 신체
의 소모가 건강 수준을 넘어서 과다하게 될까 바 원고 쓰기를 그만 중
단 상태에 두고 있다.

오래전에 걸린 간염 때문에 체력이 약해지고 있었으나 원인을 알지 못하고 정작
사망하기 8개월 전에야 자신의 간이 회복 불능이라는 사실을 알게 된다.

사랑과 결혼, 그리고 아이들, 1978-1983

방근택은 문학계 인사들과 어울리던 1970년대 후반 방근택은 수필 두 편을 발
표한다. 「전쟁 속의 환상의 여인」(1978)과 「화사한 5월의 탄식」(1979)으로 그의
젊은 날과 사랑 그리고 결혼에 관련된 글이었다. 50세를 앞둔 그로서는 중년을 맞
은 자신의 삶을 돌아보면서 낭만과 현실 사이에서 고군분투한 과거를 돌아보고 싶
었던 것 같다.

「전쟁 속의 환상의 여인」은 잡지사에서 제시한 '자전적 청춘 에세이'라는 주제에
충실하게 20대에 겪은 6.25와 전쟁 속에서 자신의 정체성을 지키려고 애쓰던 모
습을 담담히 쓴 글이다. 장교 후보생으로 훈련을 받으며 '처량한 인간 소모품'처
럼 지내던 시기부터, 전쟁터로 가는 기차에서 동료들과 사랑에 관한 유행가를 수
백 번 부르던 기억, 밤이 오면 술집여성들과 어울리던 부대원들, 술, 담배, 여성에
반감을 가졌던 자신의 결벽증, 그리고 마침내 눈이 내린 산맥을 하염없이 바라보
다가 한 여인이 '하얀 베일에 얼굴을 약간 가리고 나에게 뜨겁게 눈길을 주고 있는
환상'에 다다르게 되었다는 이야기를 풀어간다.

이 글은 그가 이상과 현실 사이에서 고민하던 청년기를 보여준다. 맹목적인 어머
니의 사랑을 받던 자신의 어린 시절과 흰 눈이 쌓인 산세에서 마치 사랑의 환상을

느끼며 생존 의지를 확인하던 순간, 순진했던 한 장교의 주변에서 호색을 밝히던 하사관들과 미국인 병사들, 그리고 굶주린 젊은 여성들이 만드는 '난장판'을 매일 밤 보며 괴로워하던 시간 등이 담겨 있다. 해방, 전쟁, 휴

[도판 49] 군포 자택의 서재에서, 1982

전을 겪으며 정신없이 시간이 흐르며 사랑이 무엇인지 제대로 알지 못한 채 '진짜 사랑의 체험을 하는 것은 휴전이 되고 나서도 한참 후의 일'이었다고 고백한다.

「화사한 5월의 탄식」은 한 출판사에서 '아내'를 주제로 요청한 글로 수필집 『처음 만난 그대로-아내를 테에마로 한 37인의 수상』(1979)에 실린 글이다. 부인 민봉기에 대한 그의 생각을 보여주는 글로 문학소녀였던 부인의 좌절과 고행을 자신과의 결혼 때문이라고 인정하면서 당시 일상을 소개하고 있다.

명동시대에 만난 민봉기는 1960년대 초반 수도여자사범대학(현 세종대학교) 국문과를 졸업하고 소설가가 되려는 꿈을 꾸고 있었다. 「귀결」이라는 소설을 발표하기도 했으나 첫 결혼에 실패하고 출판사에서 근무하던 중에 방근택을 만났다. '싱글 마더'였던 민봉기는 당당한 현대 여성이었다. 여흥 민씨 집안의 막내딸이어서 친정에서 도움을 받곤 했으나 출판사에서 근무하며 교재, 여성잡지 등을 만들며 남편의 경제력에 기대지 않고 가정을 꾸려 나갔다. 그러나 '천재성'이 번뜩일 정도로 매력적이면서도 가부장적이며 '독불장군' 같은 성격의 방근택과의 삶은 힘들었다. 1980년대 중반까지 군포의 단독주택에 살다가 친정의 도움으로 방배동에 집을 마련한 것은 1980년대 후반이다.[도판49] 방근택은 미안한 감정보다 자신의 서재를 크게 꾸미고 책에 몰두할 수 있는 독립된 공간을 가졌다는 사실에 기뻐하는 소년 같은 모습을 보인다. 민봉기는 방근택이 사망하고 나서 한참 지난 후,

2000년 단편 「시간의 배반」을 발표하여 소설가로 데뷔하였고, 이 소설로 한국문인 신인상을 받았으며 이어서 「칼리마 나비」(2014)로 한국소설문학상을 수상하며 오래전 꿈을 이루었다.

방근택은 가정을 위해 바깥에서 일하는 부인에 대해 늘 미안한 마음을 가지고 있었으나 말로 표현하지는 못했던 것 같다. 1979년 수필에서 그는 부인이 '아이구 내 팔자두, 내가 하필이면 가난뱅이 당신 같은 사람을 만나서 작품도 못 써 보고...'라고 한탄할 때마다 자신을 대신해서 생계를 꾸리는 부인에 대해 '정말로 씩씩한 여성'이라고 표현한다. 간간이 들어오는 원고료나 강사료로는 생활을 유지할 수 없었던 시절이었기에 그를 대신해서 일하는 부인이 '여간 고생되는 일'을 하고 있다며 자신을 한탄한다. 그는 집에 수천 권의 책을 쌓아 두고 독서, 도판 정리를 하다가 때로 전축을 크게 틀어서 클래식 음악을 듣곤 했는데, 이런 유유자적한 태도로 인해 부부 사이에 갈등이 일곤 했다. 부인이 잔소리할 때마다 이를 묵살하고 볼륨을 높이는 '고약한 성질의 남편'이 되었다고 미안해하기도 했다.

이 글에는 평생 책을 사서 모으고 학문을 닦아온 자신의 삶에 대한 자부심이 담겨있으면서도 그런 학문의 길이 정작 가족을 위해 도움이 되지 못한 결과에 대한 자괴감도 들어있다. 그리고 다음과 같이 쓴다.

> 지난 이십여 년의 세월 동안 여기에 쏟은 정력과 금액은 능히 한 재산을 헤아리고도 남는다...그 책들의 한 권 한 권 마다에 그 도판 자료의 한장 한장 마다에 아내와 자식(둘)들에 돌아갈 몫이 희생되었다고 생각하면, 내가 가장으로서 '이렇게 남달리 공부에 노력하는 데도 그 사회적 보람은 남달리 안돌아 온다'고 생각할 때, 내 운명이 저주스러울 때가 몇 번이던고?[250]

1981년 첫 번째 부인 이영숙이 사망했다. 사실 첫 결혼에 실패한 방근택은 재혼

250 방근택, 「화사한 5월의 탄식」, 『처음만난 그대로-아내를 테에마로 한 37인의 수상』, 태창문화사, 1979, 195.

후 전처나 세명의 딸을
제대로 보살피지 못했
다. 모친이 사망하자 장
녀 방영일은 아버지를
챙겼던 것으로 보인다.
결혼한 방영일은 1983
년 연초에 아이들을 데
리고 새해 인사를 오는
데 그날 방근택은 일기
에 이렇게 썼다.

[도판 50] 방배동 자택에서 가족 친지들과, 1980년대 말

 그동안 몇 번인가 영일을 보았지마는 이렇게 못난 애비에 대해 화해
 하는 마음에서 정식으로 온 가족을 데리고 집에 찾아오기는 내 인생에
 처음의 일이다. 이제 나의 인생에 얼었던 그 동안의 차디찬 어름이 한
 꺼번에 다 녹아나는 기분이다. 둘째, 셋째 딸들도 그렇게 될 것을 나는
 믿고 있다.[251]

방근택의 서재, 방배동

 군포의 단독 주택에서 살던 방근택 가족은 1988년경 서울 방배동의 한 빌라로
이사를 온다.[도판50] 그가 1989년 '벽 공간에 무수한 수천 권의 원서, 번역서, 노
트, 논문철 등이 입추의 여지없이' 들어서 있다고 묘사했던 서재는 사실 방배동의
서재를 가리킨다.
 당시 음악과 독서에 빠져 있는 방근택의 말년을 보여주는 기사가 하나 있다.
1991년 2월 『Mizism』이라는 잡지는 '창조를 위한 공간/서재'라는 주제로 3명의

251 방근택 일기, 1983.1.23.

[도판 51] 방근택의 방배동 서재, 1991

인물(소설가 안정효, 교수 한무희, 그리고 방근택)을 탐방하는데 그 기사에 방근택의 서재가 소개된다.[도판51] 그가 사망하기 꼭 1년 전이었다. 기자는 마스카니의 '카발레디나 루스티카나'가 흐르는 가운데 방근택의 2층 서재에 가득찬 책과 카세트 테이프를 보고 나서 이렇게 묘사한다.

> 한쪽 어귀에는 큰 목재책상이 놓여있고 그 주위로 온통 책세상이다. 약간은 어지러진 서재가 그런대로 운치있어 뵈는데도 그의 소망은 1백 평 정도의 넓은 아파트로 이사하는 것. 1만여권의 책을 한곳에 정리할 수 있는 넓은 서재가 필요하기 때문이라고. 첩첩이 쌓여있는 책들은 예술 및 인문사회과학에 관한 모든 장르를 다 커버하고 있다.[252]

이 탐방 기사는 서재 사진과 더불어 서재에 앉아있는 방근택, 그리고 그와의 인터뷰도 포함하고 있다. 어릴 적부터 책을 좋아했고, 젊은 날에는 절망감에 보유한 책을 트럭에 싣고 팔아버렸던 이야기, 음악과 책을 '하나님'으로 삼고 사는 일상을

252 「창조를 위한 공간/서재: 정효, 방근택, 한무희」, 『Mizism』15(1991.2.), 158

전하며 그는 책에 대한 자신의
견해를 이렇게 전한다.

> 책을 모으려해서 모아지
> 는 게 아닙니다. 읽다보니
> 모아지게 되더군요. 책이
> 책을 부르는 이치같은 거
> 지요.

[도판 52] 방배동 서재에 앉아있는 방근택 1991

　이 기사에 실린 그의 서재 사진에는 책상에 앉아서 사색에 잠긴 방근택의 모습
도 보인다.[도판52] 팔짱을 끼고 회상하는 그의 뒤로는 도판을 모은 파일인 듯한
폴더들이 수평으로 쌓여 있고, 그의 책상 위에도 도판을 정리하고 있었던 듯 책갈
피에 종이로 표시된 책들이 한쪽을 차지하고 있다. 그의 서재 벽은 책장으로 가득
차 있고, 심지어 벽에 기댄 책장들 앞에는 그보다 낮은 5단짜리 책꽂이들이 놓여
있어서 그가 많은 책을 관리하기 위해 고군분투했다는 것을 알 수 있다. 다른 사진
에는 그가 라디오를 들으며 녹음한 카세트테이프들이 가득한 방도 보인다. 테이프
역시 벽면뿐만 아니라 방바닥까지 가득 쌓여 있어서 그의 일상이 음악 감상과 독
서였다는 것을 증명해 준다.

말년의 화두, '종말로서의 예술'

　방근택이 '종말'이라는 개념을 떠 올린 것은 1980년대 초였다. 당시 『지식인이란
무엇인가』를 번역하면서 '지식인의 종말'을 접한 바 있고, 억압과 통제의 시대에
사고를 확장할 수 없는 자신의 삶을 돌아보고 있었다. 또한 지식에 헌신한 삶의 대
가를 기대할 수 없는 허무함, 정치가 모든 것을 압도한 시대에 생존을 위해 침묵하
는 자로서의 허무함 속에서 '일상의 죽음'을 종종 일기에 적고 있었다.

그러던 어느 날, 그는 '종말로서의 예술'이라는 화두를 떠올린다. 매일 책을 읽으며 오랫동안 글을 써왔지만 정작 저서를 발표하지 못했다는 자괴감에 젖었던 그에게 이 주제는 그에게 더없이 매력적으로 다가왔던 것 같다. 그래서 그날 일기에 이렇게 적는다.

> ...간밤에 잠을 못 이뤄 00하던 중—그것은 이미 내 나이 50대가 됐는데도...그렇게도 책을 매일같이 많이 읽고 왔는데도 여태까지 뻐젓한 저술하나 없고 자기가 잡은 연구주제 하나 없는데서 오는 인생의 불안— 벌써 수년 전부터 나 혼자 속에서부터 애타게 갈구하던 그 주제가 언듯 떠올랐다. 그것은 '종말로서의 예술'이다.(1980년 9월 20일)

그러면서 책의 방향은 세계사와 문명의 발생, 성장, 침략 등을 다루며 각 문명 간의 동시적 흐름과 시대정신 등에 두고 그동안 20년 가까이 정리해 둔 공책과 연표를 참고하여 시작하겠다고 다짐한다. 이후 9월 27일 일기에는 이 책이 '종말로서의 현대의 심성'과 인간이 살아온 역사의 과정에서 자신의 성격과 심리로 인해 현재에 다다를 수밖에 없었던 사실을 다룰 것이며, 바로 그 과정을 필연적으로 보여주는 마지막 '상(Visage)'이 바로 '종말로서의 예술'이라고 적는다.

이 주제는 이후 그의 일기에 종종 나타난다. 1980년 10월 4일의 일기도 죽음과 종말에 대한 일종의 각성과 구상을 담고 있다. 그는 당시 한스 제들마이어(Hans Sedlmayr, 1896-1984)와 발터 벤야민의 책을 읽고 있었다. 제들마이어의 『빛의 죽음(Der Tod des Lichtes)』(1964)과 벤야민의 「기계복제 시대의 예술」(1935)을 읽고 일종의 '종말 현상'이 지식인들의 사고에 나타나는 것 같다고 적는다. 그들의 역사의식은 '현재를 잡아 그 속에 자기의 것을 만든다'며 그들처럼 자신이 살고 있는 한국의 현실, 즉 자신의 현실과 비교한다.

그는 '종말 현상'을 언급하며 제들마이어의 사상과 벤야민의 자살을 언급한다. 그동안 방근택은 다양한 서양의 책을 소화하면서도 유독 관념론 철학자들의 논리,

즉 진리를 추구하는 예술과 예술가의 존재를 숭배하다시피 했다. 정신적 미술사를 지향했던 학자 제들마이어는 그에게 그러한 시각을 요약해주는 적절한 인물이라고 할 수 있다. 그의 『빛의 죽음』은 달이 태양을 가리는 일식이라는 자연현상에서 빛이 사라졌다가 되살아나듯이 정신세계의 표상으로서의 예술의 과제를 설명한다. 그에 따르면 근대적 인간이 자연과 문화를 넘어서 인간 자신의 정신을 파괴하고 있는 시대에 접어들었으며 예술은 그러한 위험을 극복할 수 있는 정신을 회복해야 한다고 주장한다. 그러나 그의 예술은 과거 유럽의 예술에 토대를 두고 있어서 근대미술은 인류의 위기라고 보았다. 그의 책 『Art in Crisis(위기의 예술)』(1948)와 『Die Revolution der modernen Kunst(현대예술의 혁명)』(1955)는 근대미술이 전통적 가치를 부정하고 새로운 우상을 수용했으나 그 역시 전통이 되면서 예술의 혁명성이 감퇴한다고 보고 기술을 수용한 시대의 위험과 희망을 해결해야 한다고 피력하고 있다.

현대문화와 역사에 대해 통찰력 넘치는 글로 유명한 벤야민은 매체의 변화 속에서 예술의 가치가 달라지는 현상을 포착하고 기계복제 시대의 예술의 사회적 기능을 밝히며 과거와 다른 미학을 제시한 바 있다. 그의 예술론에는 기술로 인해 아우라가 사라진 예술의 종말이 상정되었다가 새로운 예술형식의 도래를 통해 대중의 지각을 바꾸는 사회적 변화가 포함된다. 그런 면에서 벤야민은 현대성과 혁신을 옹호했던 방근택의 예술관에 적합하다.

그러나 제들마이어는 기본적으로 전통의 가치를 계승해야 한다는 보수적인 입장이었고 벤야민은 자본주의를 세속화된 종교로 보고 기계가 만든 영화가 대중의 억압된 무의식을 깨우고 자본주의 경제의 비합리성을 극복하게 해줄지도 모른다는 희망을 가지고 있었기에 서로 연결되지 못하는 지점이 있다. 전자는 미술사의 시각에서 관념론을, 후자는 역사철학의 시각에서 유물론을 취하고 있었기 때문이다. 방근택이 혼자 독서를 통해 소화하고 구상한 책은 토대부터 혼란스런 출발점에 있었던 것이다.

그 혼란은 그가 일기에 종종 쓰던 '일상의 죽음' 때문에 쉽게 해결되지 못한다. 방

근택은 1945년 이후 한국은 35년간 권력의 통제하에 일상이 강제로 지배 이념에 흡수당해 버리는 '나날의 연속인 죽엄[죽음]'을 겪고 있다고 적는다. 매일 죽음을 강요당하는 현실은 육체적인 죽음이 아니라 억압이 일상인 사회에서 '사상이 숨 쉴 수 있는 발육을 못하고 매일 오지도 않을 그날'에 미룰 때 '그 사색은 없는 것과 같고, 죽은 것이 되버리는 것'을 일컫는다. 지적 사색이 쌓이지 못하고 정신적 암흑 속에서 오히려 기존의 생각을 죽이는 현실을 말하고 있던 것이다.

방근택은 기계문명의 낙관주의와 냉전 시대의 잔혹한 억압 사이에서 정신성 또는 순수성을 잃은 미술이 종말에 다가왔다는 관점을 유지하면서 그 종말의 해결을 순수성의 회복에서 찾아야 한다는 관념론적 주장을 펼치려던 것으로 보인다. 제들마이어와 유사하게 역사적 사례와 맥락을 고찰하며 설득력을 높이고자 했으며, 특히 서양과 동양의 교류를 통해 새로이 등장하고 사라진 예술의 흔적들을 언급하고자 했던 것 같다.

그러나 '나날의 죽음'을 겪으면서 동서양 문명의 흥망성쇠와 미술사까지 다루려는 프로젝트는 불가능했다. 기대만큼 진전되지 못할 때마다 초조함을 일기에 적곤 했다. 한 달 후인 1980년 10월 20일에는 그의 '종말로서의 예술'을 빨리 진행하지 못하자 '이 일기장의 하얀 페이지를 대면하는 일이 내심 두려워지면서부터 저절로 일기쓰기가 두려워졌다.'라고 적기도 했다. 주제를 정해 두고도 나아가지 못하는 그는 점점 자책에 시달린다. 1982년 2월 12일 일기에는 다음과 같이 적는다.

> ...나의 본격적인 저술 〈종말로서의 예술〉의 집필에 매일 무거운 마음,
> 정신의 빚에 눌리우고 있는 것이다. 그러나 나는 아직도 그 저서의 대강
> 의 노트도 안 해 놓고 있다. 아니 그 대강의 목차의 제목도 아직 이렇다
> 하게 써놓고 있질 못하고 있는 것이 아닌가...

방근택의 집필 시간은 대부분 『세계미술대사전』의 원고 쓰기에 할애해야 했다.

이 사전 역시 그가 의욕적으로 완성하려던 것이었고 출판사에서 기다리고 있었기에 늦출 수 없는 일이었다. 그래서 그의 일기는 '종말로서의 예술'을 전개하지 못하는 자책과 『세계미술대사전』을 완성해야 하는 조바심으로 점철된다. 1983년 11월 2일 일기는 이렇게 쓰고 있다.

> 빨리 이 『세계미술대사전』의 원고쓰기를 끝마치고 '나의 일'을 해야 할 텐데 하는 심리적인 압박감은 날이 갈수록 더하다...이제 인생의 후반기에 들어서 날이 갈수록 더 초조해지는 빠듯한 시간 안에 언제 나의 생각을 그때 그때 쓰면서 그것이 곧 책으로 만들어져 나올 수 있는 (사회적) 여건이 올 것인지 이것 또한 지극히 막연한 일이 아닐 수 없겠다. 『Tel Quel』지는 자기가 내고 있는 필자들(가령 필립 솔레르스, 크리스테바, 플레이네 등)이나 쓰는 쪽쪽 책으로 되어 나오는 프랑스나 일본의 필자와 같은 사회적 여건이 언제 마음놓고 나에게도 마련될 수 있을 것인가. 마음껏 최신, 최선, 최고, 최심(最深)의 문장들이 일상의 생활, 예술, 문학, 사상에서 그대로 쓸 수 있고 그것들이 그대로 책으로 나올 수 있는 나의 '천국'은 언제 올 것인가. 주제는 따로 있는 것이 아니라 일상의 사고와 그 문장에 있으며, 그런 문장을 쓸 수 있게 해줄 수 있는 자유사회의 문화(언론)여건 속에 있는 것인 즉—그런 여건이 없어서 글을 못 쓰고 있다고 하는 이 엄연한 현실조차도—이제는 너무나 진부한 자기 회피의 구실이 아닐 수 있겠느냐 하는 이 답답, 초조한 심리가 나를 새벽녘(오전 4시부터)에 꼭 잠을 깨게 하는 압박감인가.

그러나 '종말로서의 예술'은 그가 사망할 때까지도 결국 책으로 나오지 못했다. 대신에 『세계미술대사전』은 1987년경 발간되었다. 이후 그는 포스트모더니즘, 과학과 예술 등의 주제에 몰두하며 다른 종류의 '종말'을 다루게 된다.

한국미술연감사와 인연, 1980

1980년은 정치적으로 여전히 암울한 시기였으나 방근택 개인에게는 모처럼 활기를 가져다준 해였다. 번역서이기는 하나 그의 이름을 내건 책이 발간되었고 8월에 '한국미술연감사'라는 회사와 연을 맺게 된다. 발단은 이 회사의 대표가 『한국미술연감』에 싣겠다며 그에게 1979년 미술계를 개관하는 원고청탁이 오면서이다.

한국미술연감사를 설립한 이재운(1940-) 대표는 일찍이 안동사범학교를 졸업하고 교편을 잡다가 출판업에 뜻을 두고 일을 시작했다.[253] 그는 '기록은 역사다'라는 소명감을 가지고 일본에서 발간된 '미술연감'처럼 해마다 벌어졌던 일들이 일목요연하게 정리된 한국의 미술연감을 발간해야겠다는 포부를 갖게 된다. 1977년부터 『한국미술연감』을 발행하고 있었다.

당시 분야별로 연감을 제작하는 일이 유행하고 있었다. 1년간의 기록을 남기는 연감은 일제 강점기부터 나오기 시작해서 1970년대 초가 되면 잡지 형태로 발행되는 연감이 40종에 달할 정도로 보편화되어 있었다. 보도사진, 교육, 도시 등 분야별로 연감이 제작되고 있었으며 UN 등 외국에서 발간된 각종 연감이 수입되어 국내에 소개되고 있었다. 한국문화예술위원회에서는 1976년부터 『문예연감』을 발행하기 시작했는데, 공연예술, 미술, 문학 등 분야별로 1년 동안의 활동과 주요 자료를 싣기 시작했다.

그러나 연감은 수많은 자료를 찾아 정리하는 과정을 요하기 때문에 시간과 자본이 필요했다. 1978년도 『문예연감』을 발행하기 위해 전문가 47명과 10명의 조사요원이 동원되었으며 8백여 페이지에 비매품으로 발간되었다고 하니 얼마나 공이 많이 드는 일인지 짐작할 수 있다.[254] 미술을 특화해서 발간한 『한국미술연감』도 재정적으로 힘들 수밖에 없었다.

이대표가 방근택에게 원고를 부탁한 것은 『한국미술연감』4호 때이다. 이를 위

253 필자와의 전화 인터뷰, 2019.7.4.
254 「문예진흥원 78년 문예연감 출간」, 『경향신문』 1979.8.24.

해 방근택은 「'79미술계 개관」이라는 글을 썼다. 그는 완성된 원고에서 서울의 인구 증가와 중산층의 등장, 그에 따른 미술 수요의 증가를 언급하고 미술시장이 상업주의를 부추기며 작가들도 그에 동화되고 있다고 진단한다. 이러한 분위기에 고무된 화랑들은 잡지를 발간하여 노골적인 '상업적 선전지'를 표방하고 있고 미술 비평가들은 그에 적응하여 '무난한 문맥'을 쓰면서 '고운 무지개 빛 안개 속에 자기를 얼버무리는 것이 이 시기의 비평 스타일'이 되었다며 미술비평의 상업주의에 굴복한 현상을 비판한다.

『한국미술연감』은 경력이 누락된 작가가 많아 '수록 기준이 무엇이냐'라는 항의를 받은 바 있어서 자료를 보강하지 않을 수 없었고, 동양화, 서양화, 서예 등 분야별 작가의 목록을 수록하다 보니 책의 부피는 커졌다. 1980년 12월 발간된 미술연감에는 방근택 뿐만 아니라 이일, 김창희 등도 회화, 조각 등 분야별로 개괄하는 글을 썼다. 미술계의 한 해를 기록한다는 점에서 의미있는 출판이었으나 재정적인 안정을 가져다주지는 못했다. 그래서 매년 출판하지 못하고 간헐적으로 1990년대까지 이어가곤 했다.

『세계미술대사전』 시리즈 집필, 1981-1987

원고를 전달하러 간 방근택에게 이재운 대표는 미술대사전을 발간하고 싶다며 전체 저술을 의뢰한다. 그는 일본에서 발간된 『서양미술사』 책처럼 체계적으로 서양의 미술을 정리한 사전이 한국에도 필요하다고 생각하고 있던 차였다. 방근택과 대화를 나누며 그의 박식함을 눈여겨보고 의기투합하게 된 것 같다. 그렇게 『세계미술대사전』이 기획되었다.

방근택은 예상치 않게 이 책 저술 제안을 받은 날을 일기(1980년 12월 22일)에 이렇게 적는다.

[도판 53] 방근택이 쓴 세계미술대사전 시리즈

　　하기야 그로서는 가장 적합한 필자를 만난 셈이란 것이, 그동안 근 25
년간을 오로지 전세계미술과 사상사의 연구와 그 자료(도판)모집과 관
계서적의 섭렵에 주력해왔다고 할 수 있는 나를 그가 발견하였으니 실
로 몇분 내에 이야기가 서로 척척 맞아 떨어져서 구두계약이 합의되었
고 그래서 그날은 오후부터 밤늦게까지 2차의 주석을 함께하면서 자축
하였다.

『세계미술대사전』[도판53]은 이후 1980년대 방근택이 가장 공을 들인 프로젝
트가 되었다. 출판사로부터 제안을 받은 후 1987년 3권의 두툼한 책으로 발간될
때까지 7년 동안 가장 많은 시간을 들였고 그의 뇌리에서 떠난 적이 없었다. 다른
책을 번역하거나 저술하면서도 늘 이 책을 완성하려고 애썼다. 수만 매에 달하는
원고 작성과 더불어 도판 준비도 그의 일이었다. 도판을 구하고자 해외서적을 많
이 구입했으며 출판사로부터 받은 돈은 거의 모두 책 구입에 투여할 정도로 정성
을 들였다.

그가 이 사전 집필에 몰두한 이유는 이 책이 자신이 남길 중요한 흔적이 될 것이라고 확신했기 때문이다. 그의 마음가짐은 일기에 종종 나타난다. 1981년 3월 24일 일기에는 이 책이 '내가 미술평론가로 데뷔한 이래 20여년 간의 미술지식의 훈축과 입수한 자료며 도서의 총망라적인 체계적인 것'이라며, 책의 구성을 서양편, 동양편, 기타편으로 나누고 각 책마다 시대별로 구분하여 인명, 작품해설, 시대해설, 기법과 도식과 더불어 작품의 도판을 많이 넣겠다는 계획을 세운다. 그리고 '나는 매일 일하듯이 앞으로 올해 말과 내년 초까지 줄곧 계속 열의있게...토인비(Toynbee)의 끈기처럼' 일해야 한다고 적고 있다.

1981년 초 계약 당시만 하더라도 1년 정도면 집필이 끝날 것이라고 믿었으나 생각보다 오랜 시간이 소요되었다. 첫 권 『서양미술사』가 나온 것은 1985년 8월이었고, 1987년에야 『세계미술대사전』이 3권으로 발간되었다. 그나마 그가 언급했던 동양편은 담지도 못했다. 출판이 늦어진 이유는 원고 집필에 많은 시간이 소요되었기 때문이기도 하고, 이재운 대표 역시 출판사를 운영하면서 수익을 내기보다는 집안에서 물려받은 재산을 처분하면서 운영하고 있었기 때문에 방근택에게 약속했던 원고료를 주지 못할 때도 있었다. 그러면 방근택은 의욕을 잃곤 했다. 처음에 의기투합했던 두 사람 사이도 삐걱거릴 수밖에 없었다.

그가 1984년 일기를 중단한 것도 이 책 준비와 더불어 여러 가지 평문을 의뢰받으며 체력이나 여력이 없었기 때문이다. 그만큼 그에게 이 사전 작업은 중요한 과제였다. 그동안 가난한 평론가로 살면서 학문의 길을 선택한 자신이 아니면 쓸 수 없는 책이라고 확신했다.

> 어느 공공연구소나 공공의 도서관의 힘도 빌리지 않고 오로지 그동안 내가 독력으로 그 가난한 호주머니를 털며 한숨과 더불어 눈물겹게 구입해 온 관계 도서들이며 도판 등이 없었던들 이런 대작업-전 세계미술을 커버하는 수십의 시대와 지역과 민족예술의-은 염두에도 못 낼 것이며...(1981년 3월 24일 일기)

서양의 책을 정리 요약해서 옮기는 수준이 아니라 자신만의 문장으로 집필해야 겠다는 의욕을 표현한 듯하다. 자신이 그동안 연구해온 세계미술사를 정리할 수 있다는 기쁨에 그동안 '수집하고 연구해 둔 방대한 지식을 체계화해서 후배에게 남겨두어야 할 텐데'라고 일기(1981년 1월 22일)에 쓰거나, 매일 집중해야 하는 상황이 체력적으로 힘들었던 듯 '어려운 환경 아래서 마음을 비상히 잡고 집필할 려니 정신이 날카로워지고 기가 예민하여진다'(1981년 4월 9일)고 쓰기도 했다.

계약 체결 후 4년이 지나서야 나온 『서양미술사』편은 원고지 1만2천 매에 도판 3천여 점이 들어있었다. 방근택은 머리말에서 1권을 완성한 성취감을 이렇게 표현한다.

> 이 방면(미술사, 미학, 문예이론 등)에 30여년 동안 전공종사하면서 꾸준히 열정적으로 구입 수집해 온 관계서적, 잡지 등이며, 원색, 흑백의 독립된 대형도판 등의 기본자료가 실로 방대한 양의 것에 이르러 있는 본인의 연구서재에 진작부터 이것들이 산적되어 있으므로 해서, 또 그동안 심심치 않게 관계자료집을 따로따로 정리, 철책해 두고 있었던 덕분에 대사전의 집필과 거기에 첨부된 관계도판 등의 벅찬 작업을 순전히 혼자의 힘으로 이렇게 단시일 내에 마무리 지을 수가 있었던 것이다.'

그러나 『세계미술대사전』시리즈는 그의 건강을 해친 주범이기도 했다. 시간이 날 때마다 책상에 앉아 집필을 해야 하는 상황이 오래 이어지면서 심리적으로도 시간에 쫓기게 되었고 건강도 나빠져 갔다. 그의 1984년 3월 18일 일기는 그런 상황을 이렇게 적는다.

> ...무엇엔가 쫓기는 마음으로 마구 쓰고 있으나 글의 구성상의 전체적인 밸런싱을 항상 유의하면서 고루 쓸려니 나엔 무엇보다도 많은 자료들이 우선 필요하다.....의사도 나의 눈을 펴서 후래시로 비쳐보고선 '몹

시 피로한 상태'라고. 글을 쓴다고 하는 것이 이러한 사전체의 글에서도 얼마나 자료에 충실성을 두며 그것들을 안팍으로 적절히 편집, 기술한 다고 하는 이 학자적 정신작업이 나를 그렇게도 피로하게 그리고 글의 완성까지 몹시 초조하게 만들고 있다...앞으로도 수년간을 동양미술사 관계의 무척이나 힘이 든 일이 남아 있다. 이젠 눈이 몹시 나빠져서 이 글을 쓰는 데에도 안경을 안썼더니 펜 끝이 아물거린다.

1984년 7월 8일자 일기에는 그동안 일기를 쓰지 못한 이유가 바로 이 사전 작업 때문이라며 현대예술편을 새로이 자신만의 글로 쓰느라 여력이 없었고 건강도 힘들어졌다고 적는다. 이날을 마지막으로 그의 일기는 중단되었다.

1987년 완성된 사전은 그의 원래 계획과는 달리 서양미술만을 다루고 있다. 1권은 '원시시대-19세기 근대 인상주의 미술', 2권은 '20세기 미술의 특성'으로 야수파부터 20세기 건축까지를 다루었으며, 3권은 '현대미술'이라는 제목하에 영국과 미국의 팝 아트부터 전자기술을 활용한 예술까지를 포함하고 있다. 3권에는 미술용어를 사전식으로 담고 있으며 연표 등 그가 그동안 정리했던 자료들도 모두 들어가 있어서 3권에 많은 공을 들였다는 것을 알 수 있다. 방근택이 사망한 후 『세계미술대사전』은 5권으로 재출판되었다.

독서와 음악

방근택의 아들 방진형은 아버지에 대한 기억이라면 음악을 틀어놓고 누워서 책을 읽던 모습이 대부분이라고 한다.[255] 그만큼 독서와 글쓰기가 그의 일상이었다. 방근택은 일기를 쓴 거의 모든 날마다 자신이 읽은 책과 그 내용을 담았다. 사르트르, 니체, 알로아스 리글, 허버트 리드, 막스 베버, 아놀드 토인비, 루이스 멈포드, 한스 제들마이어, 발터 벤야민, 메를로 퐁티, 알베르 카뮈, 버트란드 러셀, 미셸 라

255 필자와의 인터뷰, 2021.1.22.

[도판 54] 책 내지에 찍힌 방근택의 낙관
[도판 55] 책에 표시한 방근택 장서
[도판 56] 프랭클린전기의 뒤에 메모한 방근택의 글, 1978

공, 칼 포퍼, 케네스 볼딩, 피에르 프랑카스텔, 미셀 푸코, 줄리아 크리스테바, 자크 데리다 등 과거와 현재의 철학자, 문인, 경제학자 등 분야를 종횡하며 중독자처럼 다양한 책을 읽었다.

특이한 것은 책을 구입할 때 책 내지에 자신의 낙관을 찍어 보관하곤 했다. 수천 권이 넘는 책이 모인 서가에 새로이 책이 추가될 때마다 하던 일종의 의례였던 것 같다. 책이 귀하던 시절 독서와 삶을 일치시켰던 그가 자신을 위해 만든 습관이기도 했다. 그의 낙관은 2가지로 '방근택'을 한글과 한자로 각각 만들어 사용했다.[도판54, 55]

그의 독서 습관을 보여주는 자료가 하나 있다. 1978년 그는『프랭클린 전기』(松本愼一(송본신일)번역, 岩波(암파)서점, 쇼와 12년 6월 25일(1938년) 출판)를 구입해서 읽은 후 책의 뒷면 여백에 다음과 같이 짤막하게 독후감을 쓴다.[도판56]

> 문예이론서에서 역사, 철학 그리고 최근에는 사회학 관계의 책들을 매일같이 열심히 읽고 있는 나로서는--평소의 습성에 따라 '그저 문학관계의 전집이라면 가능한 한 모집하고' 시간과 정신0의 어떤 계기가 생기면 본류적으로 집중해서 읽는--몇일전서부터 읽고 있는 Max Weber의 걸작『Die Protestantische Ethik und der Geist der Kapitalismus, 프로테스탄티즘의 윤리와 자본주의정』에서 베버가 Soue Gaist의 잘못된 이용에 대해 비판하는 대목에서 이 Benjamin Franklin의 『자서전』에 기술되어 있는 economistische한 어느 내용에 관해 저 Firenze의 Leon Battista Alberti와 비교하여 긴 00로도 언급하고 있음을 발견하고서는, 바로 엊그제 구입한 이 볼품없는 헌 문고본도 제 나름의 관련이 있음을 알았다. 1978년 6월 17일. 방.
> 이것을 읽게 될 무던한 여유가 있기를__.

낡은 프랭클린 전기를 읽으면서 막스 베버 등 다른 독서에서 얻은 내용과 연결하여 자신만의 깨달음을 얻고 있는 그를 보여주는 대목이다. 방근택이 남긴 도서에는 종종 이와 같은 메모들이 발견된다.

그는 일기에도 독서 후 소감을 짤막하게 정리하곤 했다. 새로운 분야에 대한 지식을 발견할 때 자신의 무지를 반성하기도 하고, 간혹 읽은 책에서 특별히 요긴한 관점이 보이지 않으면 허탈해하기도 했다. 1981년 3월 10일 일기에는 피에르 프랑카스텔(Pierre Francastel)의 『Art et Technique』(1956)의 일어판을 읽고서 얻은 실망에 대해서 이렇게 쓴다.

> 그의 예술사회학적 시점이라는 것이 결국은 '예술상의 한 가지 사상(事象)은 그 뒤의 여러 가지 구조적 구물의 한 눈목으로 볼 것'이란 교훈을 얻기 위해 나는 기지의 1910-30년대의 저 cubism을 중심으로 한 근대미술사의 하찮은 기술+건축이란 것이 Francastel의 저 거추장스런 논제의 내용이었다는 것을 수일을 요하며, 다른 보다 요긴한 일들을 제쳐 놓고 겨우 얻어내었다니...

1984년 1월 13일 일기에는 칼 포퍼의 책을 읽고 그동안 자신의 독서 방향에 대해서 반성하며 과학 이론에 관심을 보이기도 한다.

> Karl Popper의 『추측과 반박』(Conjectures and Refutations, 1963)을 다 읽은지도 수일이 지났다. 근 750페이지에 달하는 두툼한 비싼 책을 정독하는 데에 그나마 나에게 수월함을 주었던 것은 이 책이 구성이 그간의 그의 강연, 발표 논문 등을 수록해있는 비교적 길지 않은 고찰의 수집이었다는 점 말고는 나에게는 무척이나 낯설은 세계의 글이었다. 그동안 이 방면의 과학분야의 독서에 대해 전혀 무관심해 있었다는 나 자신의 극단히 편협적인 자가당착에 새삼 후회를 통감하였다...그러나 이 책을 통하여 나는 Wittgenstein이나 Bertrand Russell의 실증이론주의 철학의 위치라던가 Wien 학파의 존재, 거기에서의 Neurath, Carnap 기타의 과학이론 사상을 통해서 드디어 양자역학에서 소립자이론(이런 것마저 Einstein의 전문학 이론과의 관계), 원자, 전자론의

과학이론의 세계에서의 기운을 조금이나마 느낄 수 있었다는 것은—전 에서부터의 나에게의 소박한 생물학적 현론이 얼마나 Bergson 철학에 바탕을 두고 있으며, 또 인류학이론이 어떻게 구조주의 형성에 관계되 고 있나 하는 상식수준. 그리고 건축에서 도시현론으로, 여기에서 더 나아가 문예비평에로의 기초이론으로서의 과학사론을 전개한 Lewis Mumford의 가령 『인간의 조건』, 『기술과 문명』 등과 더불어—저 『20 세기의 의미』를 쓴 Boulding이 최근에 지구문명전체를 그 넓은 종합과 학론적 시점에서 다룬...등과 더불어 나 자신에 있어서의 관심 분야이 변천의 역사에 퍽 흥미있는 고찰을 주고 잇다.

그는 특별히 스승을 둔 것이 아니라 그 스스로 고백하듯이 '거의 닥치는 대로' 서 점에서 수입된 책들을 발견하면 그때마다 읽으며 자신만의 지식 체계를 만들어갔 다. 그의 일기는 그가 어떻게 독서를 통해 호기심이 가는 분야를 찾아 새로운 탐구 로 이어갔는지 보여준다.

그의 하루는 고전음악 감상과 라디오에서 나오는 고전음악을 녹음하는 일부터 지식 습득과 정리, 그리고 글쓰기와 강의로 채워지곤 했다. 그래서인지 소득에 비해 과도하게 지출할 수밖에 없는 자신의 삶에 대해 자조적인 글을 일기에 쓰 곤 했다.

저 방만한 예술자료(도판, Monographies, 미술사, 문학작품 등)의 섭 렵 등등. 날이 갈수록 더욱 방대해 가기만 하는 책 구입—거의 나의 수 입의 액수를 언제나 넘고 있다--. 도판자료수집, 명곡녹음테이프 구입 등등으로 생활비에는 거의 댈 겨를도 없이 항상 쪼들리고 있다.(1984 년 1월 13일)

방근택에게 음악은 미술과 더불어 서양의 '예술사'를 이해하는 중요한 통로였다. 고전음악을 들으며 사색하거나 작곡가의 생각과 그 시대의 철학을 음미하곤 했다.

그가 음악에 관심을 가지게 된 것은 미술에 관심을 가지게 된 때와 비슷한 시기로 1951년경 군대에서 복무할 때이다. 당시 SP 음반으로 제작된 브람스(Brahms)의 피아노 곡(Piano Concerto No.2)을 구입한 후 축음기로 들었던 감동을 종종 일기에 언급한 것으로 보아 20대 초반 예민한 감수성을 가졌던 청년 방근택에게 큰 계기가 되었던 것 같다. 말년의 한 인터뷰에서는 음악을 '하느님'이라고 부를 정도였다. 음악에서 얻는 즐거움은 일기에도 잘 나타난다. 1981년 8월 15일 일기에는 말러(Mahler)의 음악을 듣는 자신에 대해 적고 있다.

> 지금 Stokowsky 지휘로 된 London Sym. Orch의 Mahler의 그 향의 흐늘어지고 기다란 여음 투성이의 만년의 스토코우스키에 특유한 어딘가 전계적인 조화에 힘이 있어 보이는 연주의 FM을 들으며―사뭇 착잡한 감정의 용출을 어찌할 수가 없다.

때로 라디오에서 나오는 음악을 녹음테이프로 녹음하며 음악을 연구하듯이 듣기도 했던 것 같다. 그는 음악을 녹음하는 기쁨을 1982년 3월 13일자 일기에 이렇게 적는다.

> 그냥 듣고 함 흘러 보내버렸던 그 무수한 명곡들을 이제는―150여장의 음반 외에―대개는 그 소리를 녹음해 둘 수 있는 지경에 이르렀으니 새삼 감개무량하다...『음악사전 인명편』이나...『명곡감상해설사전』의 해당 여백 란에 연주자를 메모하면서 테이프 녹음하면서 들으며, 다시 그곳을 몇 번인가 들으면서 마음속에 삭이면서 듣고 챙겨두면 되는 것이다. 여간 흐뭇하지가 않다.

『예술과 문명』번역, 1983

『지식인이란 무엇인가』 이후 방근택에게 또 다른 번역 기회가 찾아왔다. 그동안

글을 투고하던 『문학사상』지에서 알게 된 지인이 일하는 문예출판사에서 그에게 케네드 클라크의 『예술과 문명(Civilization)』의 번역을 의뢰한 것이다.

문예출판사는 1966년 설립되어 지금까지도 인문학, 사회과학, 예술분야의 책을 내고 있다. 1977년 버트란드 러셀(Bertrand Russell)의 『철학이란 무엇인가(The Problems of Phisosophy)』를 시작으로 '철학사상총서'를 내기 시작했고, 1978 년 프리츠 파펜하임(Firtz Pappenheim)의 『현대인의 소외(The Alienation of Modern Man)』를 시작으로 '인문사회과학총서'를 발간하기 시작했다. 클라크의 책은 인문사회과학총서 시리즈의 하나로 선정되었던 것으로 보인다.

방근택의 번역서가 나오기 전에 이미 클라크의 책 『누드의 미술사(The Nude: A Study in Ideal Form)』(1982)가 국내에 번역되어 인기를 누리고 있었다. 그리고 같은 해 그가 해설을 맡은 다큐멘터리 〈문명〉이 TV에 방송되어 국내에서 인지도가 높은 상태였다.

〈문명〉은 1969년 BBC에서 13부로 제작된 방송프로그램으로 영국, 미국 그리고 세계 전역에 수출되어 방송된 인기 교양 프로그램이었다. 비잔틴 시대부터 20세기까지 서양의 문명을 다룬 이 시리즈는 영국뿐만 아니라 여러 나라에서 수백만 명이 시청할 정도로 성공을 거둔 바 있다. 클라크는 방송이 인기를 끌자 동명의 영어책을 발간하였으며, 이 책은 아직도 발간되고 있다. 텔레비전 시대에 적합한 콘텐츠를 만든 미술사가이자 예리한 눈과 달변으로 대중의 사랑을 받은 평론가였다.

한국에서는 〈문명〉이라는 제목의 다큐멘터리로 1977년 KBS에서 처음 방영되었다가 1982년 초 KBS 3TV를 통해 또다시 방송되었다. 방근택에게 그 책의 한국어 번역의뢰가 들어온 것은 바로 KBS의 두 번째 방송 즈음이었다. 그는 클라크의 영어책과 일본어 번역본을 참조하여 한달 반 만에 완성된 번역, 원고지 1663매를 출판사에 넘긴다. 그의 일기에는 의뢰를 받으면서 번역비에 대한 만족과 번역의 기쁨이 고스란히 담겨 있는데, '힘들이 일해서 번 원고료라 받은 6십만원을 다 예금하였다'(1982년 5월 21일)고 적는다.

그의 번역서 『예술과 문명』(1983)은 그의 이름이 들어간 두 번째 책이었다. 이 책

은 1983년 문화공보부 추천 도서로 선정될 정도로 주목을 받았다. 앞서 언급했듯이 출판 후 미술평론가 이일은 이 책에 대한 서평을 경향신문(1984년 1월 11일)에 발표하는데, 아마도 방근택의 부탁에 따라 쓴 것으로 보인다. 그는 '방대한 이 저서가 우리나라에 소개되었다는 사실은 같은 분야에 종사하는 한 사람으로서 크게 고무적인 일'이며 이런 작업이 가능한 것은 '역자 방근택씨의 해박한 미술사에 대한 지식과 뛰어난 비평적 안목에 힘입은 바 크다.'고 적었다.

문예출판사는 1989년 동명의 책을 최석태의 번역으로 다시 출판하였다.

1984, 일기 중단과 회고 준비

『세계미술대사전』 완성을 위해 시간에 쫓기던 1984년 여름 그는 7월 8일 일기를 마지막으로 더이상 일기를 쓰지 않는다. 1982년 9월 7일 일기에서만 하더라도 '사람은 역시 몹시 고독하고 가난하고 절박하고 게다가 시간과 마음의 여유가 남아도는 때에 일기를 자주 쓰며 그것이 마음의 거울이 되고 또한 삶의 벗이 되기도 하는가 보다'라고 썼던 그였다. 점점 나빠진 건강과 저술을 위해 시간이 부족했기 때문이었다. 그는 정작 해야 할 일을 다 못하는 것을 안타까워하며 이렇게 적었다.

> 이제야 시간에 쫓기는 인생을 살다니, 그래서 산더미로 쌓놓은 비싼
> 신간책을 못 읽는 것이 가장 아깝다.(1982년 12월 17일 일기)

1984년 이후 그의 평론과 저술 작업이 점점 많아지기 시작했다. 1984년부터 『공간』, 『문학사상』지, 『미술세계』 등 문학과 미술 잡지에 긴 글을 쓰기 시작했으며, 1986년에는 『미술가가 되려면』이라는 저서를 내기도 했다.

일기 대신에 그가 시작한 것은 과거의 회고였다. 잡지용 원고로 시작했으나 어느 시점에는 책으로 묶을 준비도 했던 것 같다. 첫 번째 글은 1984년 6월호 『공간』에

실린 「50년대를 살아남은 '격정의 대결'장 : 체험으로 본 한국현대미술사①」이다. 이 글은 제목 그대로 6.25 전쟁 중 죽음에 몰린 긴박한 상황을 겪으며 실존주의를 수용하고 서울에서 미술평론가로서 살아가게 된 과정을 다룬다. 자신의 군대 생활, 박서보와의 만남, 이어령과의 토론, 현대미협 작가들과의 만남과 토론했던 내용, 그리고 대형 추상회화를 선보인 1958년 12월의 4회 협회전과 이 전시를 통해 '앵포르멜의 집단적 출현'을 서로 확인하던 기쁨 등을 적고 있다.

이글은 박서보와 현대미협 작가들과의 첫 만남이 가져온 삶의 변화를 세세하게 담아서 자신의 경력이 어떻게 시작되었는지 정리하는데 주력하고 있다. 방근택은 그들과 보낸 격동의 시간이 한국미술사에 중요하다는 것을 깨닫고 자신의 역할을 기록해야겠다고 생각했던 것 같다. 그래서 이 글에는 박서보와의 만남과 활동이 미시적으로 기록되어 있고 1950년대 말 추상미술의 태동기에 박서보와의 '운명적인 우연의 만남'을 언급하고 있다. 원고와 함께 1960년 12월 3일에 찍힌 사진이 한 장 수록되었는데, 이 사진이 바로 지금은 잘 알려진 제6회 현대미협전 설치를 마치고 김봉태, 박서보 등의 작가와 전시 현장을 찾아온 이구열 등과 함께 찍은 것이다.[도판33] 그가 당시 미술 현장의 한 가운데에 있었다는 증거이기도 하다.

원고의 제목에서 보이듯이 1회 이후 연재물로 만들려고 했으나 2회의 글은 나오지 않았다. 글의 말미에 '앞으로 수회에 걸쳐 연재될 체험으로 본 한국현대미술사 연재의 첫 회분'이며 '우리나라 현대미술 발전에의 그 개화와 운동의 발전사를 살펴보는 것'을 목표로 하겠다고 밝혔지만 공허한 약속이 되었다. 그도 그럴 것이 1984년 여름 방근택은 더위와 씨름하면서 『세계미술대사전』을 쓰고 있었고, 글을 쓰다가 '예술과 테크놀로지'라는 주제에 빠지기도 하고, 우연히 자크 데리다의 저서를 읽게 되자 다시 프랑스 철학의 사상적 연결고리를 뒤적이며 독서에 몰두하게 된다. 그래서 회고록은 후일을 기약할 수밖에 없었다.

1950년대 말 자신의 활동과 추상미술 운동을 돌아본 「단발로 끝난 한국전위미술운동」(『미술세계』 1987년 7월)이 나온 것은 『세계미술대사전』이 완성된 후이다. 그리고 본격적인 회고록을 쓰기 시작한 것은 1991년 3월로 『미술세계』에 총

6회에 걸쳐 '한국현대미술의 출발-그 비판적 회고'라는 제목하에 일련의 글들을 발표한다.

『미술가가 되려면』, 1986

1986년 방근택은 실용적인 책 한 권을 발표한다. 『미술가가 되려면』이라는 제목의 이 책은 그동안 방근택이 썼던 대부분의 글과 다르게 미술계로 입문하려는 사람, 또는 미술지망생을 위한 일종의 지침서였다.[도판57] 이 책을 발간한 태광문화사는 '000가 되려면'이라는 시리즈를 내놓고 있었고, 방근택의 책 이외에 『신문기자가 되려면』, 『공인회계사가 되려면』, 『가수가 되려면』 등을 출판하고 있었다. 『세계미술대사전』이 마무리되고 있던 시점이라 바쁜 시기였음에도 출판사에서 요청한 책이라 빠르게 쓴 것으로 보인다. 그동안 미술계의 척박한 상황을 한탄하던 그로서는 예상치 못한 주제였을 것이다. 그만큼 1980년대는 1970년대의 산업화, 고도의 경제 성장에 힘입어 다양한 직군이 등장하고 있었으며, 미술대학 입학 정원이 늘고, 미학과 미술사 전공의 학생들도 늘어나고 있었다. 그가 쓴 책은 미술 분야에 입문하는 학생들을 위한 일종의 소개서라고 할 수 있다.

3부로 구성된 이 책은 1부에서 '미의 창조자'라는 제목하에 미술이 가진 매력, 미술가가 되기 위한 마음가짐에 대해 다루고 있는데 사실상 저자의 의도를 설명하는 서문과도 같다. 2부 '미술가의 세계'에서는 과거의 미술가, 미술의 개념, 기법, 동양화와 서양화 등 장르별 특징, 미술계의 구성, 미술시장, 미술가의 일상, 미술대학, 독학의 길 등을 다루고 있다. 3부 '미술가가 되려면'은 미술가의 자질과 태도에 대한 설명이다. 이 분야에 들어오려는 학생뿐만 아니라 독학으로 작가가 되려는 사람들까지 두루 유용한 정보를 담고 있다.

방근택은 미술지망생이 화실에서 얻는 느낌, 화구를 사용하며 느끼는 심정 등을 세밀하게 묘사하며 자신의 글쓰기 방법이 '무슨 원리적 정리를 나열하는 입장을

일체 버리고...누구든 한 권의 재미
있는 소설책이나 탐방기, 더러는 기
술입문서와도 같은 재미'를 느끼도
록 의도된 것이라고 설명한다. 실제
로 인도의 석굴을 견학가거나, 딸의
사진을 찍는 모습 등을 이야기로 풀
어가면서 이해도를 높이고자 했다.

본문에서는 작가들의 이야기를 많
이 담고 있다. 실명 대신에 영어 이
니셜로 표기된 작가들이 그에게 한
이야기 또는 그와 나눈 이야기가 종
종 등장한다. 무엇보다 미술계에 대
한 다양한 이야기를 생생하게 전하
고 있다.

[도판 57] 방근택이 쓴
『미술가가 되려면』, 태광문화사, 1986

'미술가의 일상생활'을 다룬 장에 담긴 한 이야기를 보면 다음과 같다. 그는 날씨
가 좋은 어느 가을날 아는 화가 6명에게 전화를 걸어 오후 시간대에 무엇을 하고
있는지 직접 확인한 경험을 적는다. 한 미술 단체에 속한 중견작가는 인물화를 주
로 그리는데 풍경화로 영역을 넓히면서 스케치 여행차 출타 중이었고, 또 다른 작
가는 부인과 같이 파리에 가 있었다며, 종종 해외에 나가서 집으로 그림엽서를 보
낸다는 그의 이야기를 전한다. 이외에도 미술대학에서 연구 조수로 일하는 젊은
화가, 20년 경력의 '여류 동양화가', 친구 전시회를 보려고 나갈 준비를 하던 조각
가, 공모전 심사로 출타한 미술대학 교수 등의 이야기를 적고 있다. 이외에도 40대
중반의 한 미술평론가, 미술을 떠나 광고계로 들어간 L씨 등 다양한 사람들의 이야
기를 들려주며 미술계의 현실을 들려준다. 이러한 이야기가 사실을 그대로 전하고
있는지 아니면 그에 의해 어느 정도 각색이 되었는지 모르나 이 책의 설득력과 접
근성을 높이고 있는 것만은 사실이다.

책의 후반부에는 미술가의 길을 가려고 하는 청년들에게 그가 권하는 말을 담고 있다. 그는 왜 이 길을 가고 싶은지 생각해 보라면서 이렇게 적는다.

> 자신은 20세기에서 21세기로 옮겨 가고 있는 시대에 살고 있는 한 인간이라는 것, 먼저 이렇게 자기 자신을 새삼 응시하는 것부터 시작하도록 하자.
> 미술가에의 꿈과 동경을 마음껏 펄렁거려 보는 것도 좋다. 그러나 비현실적인 달콤한 꿈에만 취해 있어서는 아무런 보탬도 되질 않는다. 언젠가 여러분도 한 사람의 사회인이 될 것이다. 미술가도 결국 사회와 그 시대 속에서 살아가는 인간이다. 한 인간으로서 사회와 대면해 볼 일이다. 시대의 현실 속에 자기를 두어 볼 일이다.[256]

스스로 허무주의에 빠져들 수밖에 없던 그의 과거를 고려하면 희망찬 격려였다.

평론활동의 증가

『세계미술대사전』이 끝나자 방근택에게 글을 발표한 기회가 늘기 시작했다. 무엇보다도 평론가 김인환이 주간을 맡은 『미술세계』에 1987년 2월부터 종종 글을 발표하게 된다. 이 잡지는 ㈜경인미술관이 1984년 10월부터 발간한 잡지로 미술계에 인지도가 높았다. 35년간 발간되다가 아쉽게도 2019년 폐간되었다.

『미술세계』는 그가 1980년대 후반 가장 많은 글을 발표한 지면이다. 1989년에는 판화, 테크놀로지 등 일련의 원고들을 거의 매달 발표하기 시작했고, 특히 '예술과 과학'이라는 제목의 시리즈는 1990년 3월까지도 이어졌다. 그리고 그의 회고록 시리즈 6회가 실린 지면도 바로 이 잡지이며, 심지어 그가 사망한 후에도 그의 글을 실을 정도로 돈독한 관계를 유지했다. 주간 김인환은 그동안 미술계 주변

256 방근택, 『미술가가 되려면』, 태광문화사, 1986, 177-78.

에 있던 그에게 글을 쓸 기회를 주었으며 후에 방근택의 영결식에서 추모사를 읽을 정도로 가까이 지냈던 인물이다.

이외에도 방근택은 한국미술평론가협회의 앤솔로지 시리즈 2집과 3집에 참여하였으며 이후 이 협회가 발간하는 『미술평단』에 글을 발표하기 시작했다. 이 잡지는 한국미술평론가협회가 1986년 계간으로 출범시킨 잡지이다. 그는 잡지가 발간된 지 3년이 지난 후인 1989년 4월, 12호를 시작으로 글쓰기 시작했다. 첫 글은 「예술과 정치의 관계」로 민중미술의 확산으로 제기된 이슈에 대한 그만의 해석이었다. 1990년 3월에는 이 잡지에 「격정과 대결의 미학: 표현추상화」를 발표하며 회고 준비를 시작했고 10월에는 「검증과 확인: 예술지의 새로운 전환」을 발표하며 포스트모던 사회의 도래와 예술 개념의 변화가 불가피해졌다는 관점을 피력하기도 했다. 이외에도 「제도로서의 예술: 부재의 권위주의」(1991년 3월)를 통해 미술시장에 종속된 미술 제도의 현재를 분석하기도 했다.

그로서는 1960년대 말 미술평론가협회를 자의 반 타의 반 떠난 후 실로 20여년 만에 평론가 공동체에 합류하게 된 것이다. 오랜 인고의 시간 속에서 새로운 지식을 습득하며 자신의 지적 세계를 만들어온 그가 말년에야 미술평론가들과 어울리게 된 것이다. 아마도 『세계미술대사전』이 끝난 후 미술평론계가 그에게 주목하게 된 것도 한 이유일 것이고, 미술 잡지가 늘면서 평론가에 대한 수요가 늘어난 시대적 상황도 한몫했을 것이라 추측된다.

한국미술평론가협회 앤솔로지 참여, 1985, 1988

한국미술평론가협회는 1967년 방근택이 작가들에게 폭행을 당했을 때 성명서를 발표해 준 단체이기도 하다. 그러나 방근택은 이후 이 협회와 거리를 두었고 1970년대 내내 적극적으로 평론가들과 어울리지도 않았다. 그러던 차에 미술평론가협회는 평론가들의 글을 모든 앤솔로지를 발간하면서 그에게도 원고요청을 했

고, 그렇게 방근택은 2집 『한국현대미술의 형성과 비평』(1985)에 참여하게 된다.

이 앤솔로지에는 이경성, 이구열, 원동석, 김인환, 정병관, 윤범모, 이일 등 생존한 미술평론가들 대부분이 참여했다고 할 정도로 원로부터 젊은 평론가까지 다양하게 참여했다. 방근택은 여기에 「비평에 있어서의 '이상형'과 '직업형'」이라는 글을 발표하는데, 그동안 미술시장에 순응하는 평론가를 질타하던 어조를 그대로 이어서 전시 서문이나 쓰는 '직업형' 평론가에 대한 비판과 더불어 미술평론가의 이상형에 대해 설명한다. 그로서는 한국에서 미술평론을 한다는 것에 대해 진지한 자세를 촉구하는 글이었다.

그는 『현대미술의 전개와 비평: 한국미술평론가협회 앤솔로지 제3집』(1988)에도 참여했는데, 새로운 글을 발표하지 않고 1986년 성신여대에서 발간된 논문집에 이미 발표했던 논문 「도시의 경험과 도시디자인적 논구: Passage와 Feed-back」을 실었다. 이 논문은 이미 앞에서 설명했듯이 방근택이 1960년대부터 계속 관심을 두었던 도시와 문명이라는 주제를 확장시킨 것이다. 이 앤솔로지 역시 이전 호와 마찬가지로 이일, 김인환, 오광수, 이구열, 김복영, 이경성, 박용숙 등 22명이 참여할 정도로 평론가 대부분을 동원하고 있었다.

한국미술평론가협회가 이 앤솔로지 시리즈를 발간하기 시작한 것은 1980년이다. 문학 분야에서는 1970년대 초부터 평론가들의 글을 모은 책이 발간되었기 때문에 그에 비하면 10년 이상 늦은 셈이다. 그도 그럴 것이 1970년대는 이일과 이경성 등 소수를 제외하고는 미술평론가의 저서도 나오기 힘든 시대였다. 따라서 이 시리즈는 한국미술평론가협회가 자신들의 역량을 응집하여 결과물을 보여주어야 한다는 내부의 요구와 경제적 수준이 높아지면서 미술계가 확대되자 그에 고무된 결과라고 할 수 있다.

이 시리즈는 1집 『한국현대미술의 형성과 비평』(1980), 2집 『한국현대미술의 형성과 비평』(1985), 3집 『현대미술의 전개와 비평』(1988), 4집 『모더니즘, 그 이후』(1989)을 발간했고, 5집 『한국현대미술의 새로운 이해』(1994)은 1990년대 들어서 발간되었다. 드디어 평론가들의 집단적 공동체가 인적 교류 차원을 넘어 지적 결과

물을 내놓고 후배들을 양성하는 시대로 접어들기 시작한 것이다.

이상적 평론가의 상이란?, 1985

방근택이 한국미술평론가협회의 앤솔로지 시리즈 2집 『한국현대미술의 형성과 비평』(1985)에 발표한 논문 「비평에 있어서의 '이상형'과 '직업형'」은 그가 본 시대 상황을 분석하면서 비평의 의미, 평론가의 자세, 새로운 비평 방법의 탐구를 제시한 글이다. 그동안 방근택은 「미술비평의 확립」(1961), 「미술비평의 상황」(1961)을 통해 미술비평의 의미의 의의를 쓴 바 있고, 1970년대에도 간헐적으로 작가론이나 전시평을 쓰며 화랑이 발간하는 잡지에 글을 기고하며 시장을 정당화하는 평론계의 부진함을 질타하곤 했다.

이 글도 그러한 관점을 잇고 있다. 그로서는 오랜만에 평론계에 대한 쓴소리를 넘어서 논리적으로 '이상적 평론가' 역할에 대해 말하고 싶었던 것 같다. 그는 비평의 개념, 직업형 평론가, 프랑스의 비평역사 등을 언급하며 정신세계의 표현으로서의 예술을 파악하는 평론가의 역할을 강조한다. 자신의 논지를 뒷받침하기 위해 영국, 프랑스, 독일 등의 철학자, 문인, 문예비평의 주요 인물들과 그들의 업적을 언급하곤 하는데, 그 과정에서 백과사전적 지식의 나열로 다소 논지가 흐려지기도 한다.

그는 T.S. 엘리엇을 인용하며 평론이라는 것은 '어떤 문제나 작품에 대한 근본적인 검토'이며 그 과정에서 긍정적인 설명보다는 부정적으로 흐를 수밖에 없는 한계를 가지고 있다고 주장한다. 그러나 현실에서는 작품과 관중 사이에서 일종의 '중개인'으로서 평론가가 존재하며 그들이 '카탈로그의 서문장이' 역할에 안주할 때 '직업형'의 평론가가 되는 것이라며, 그 결과 진부하면서도 책임을 지지 않는 문장이 나온다고 비판한다. 작가들도 형식주의에 매몰되어 권위주의에 오염된 현실에서 그러한 현실을 비판해야 할 평론가들이 눈치만 보고 있다고 지적한다.

이러한 개탄스러운 현실을 그 누구보다도 이 세계에서 전문적으로 문필(크리틱)의 이념을 통하여 비판, 정리하여야 할 의무를 지닌 평론가들이 작가와 화랑주에의 눈치, 미술 저널리즘에의 눈치, 그리고 미술계 속의 이해관계 속에서 영리한 밸런스 취하기를 유지하고 있는 한 그는 한낱 평범한 세속인과 다름없는 사회적(직업적) 상식인에 머물고 말 것이며, 그의 평문 또한 그러한 현실적, 직업적 작품 레벨에 머물고만 있을 것이다.[257]

이상적인 평론가를 기대하기 어려운 시대에 살고 있다는 점을 인정하면서도 마르크스가 기대했던 프롤레타리아 계급은 '의식적인 주체세력'이 되지 못하고 미디어 사회에서 '허약한 사회층'으로 전락하고 현대예술은 고도산업사회에서 '소수파에 속하는 현대파에만 통용되는 사상적인 특수한 기호놀이'가 되었다고 비판한다.

그러면서 새로운 이론을 소개한다. 바로 영미권에 등장한 신비평(New Criticism)과 프랑스의 후기구조주의이다. 신비평은 20세기 중반부터 영미권의 문인들을 중심으로 전개된 것으로 작가에 대한 분석보다 작품 분석에 중점을 두어야 한다는 관점을 취한다. T.S. 엘리오트는 이 신비평의 대표적인 인물이었으며 존 크로우 랜섬(John Crowe Ransom)의 『The New Criticism』(1941) 이후 확산되었고 1970년대 영미권에서 중요한 문학이론으로 자리를 잡았었다. 작가에 대한 분석보다 작품 분석을 시도한다는 점에서 신비평은 작품과 작품을 보는 독자/관객을 중심에 놓고 작가를 후퇴시키는 방식, 즉 롤랑 바르트(Roland Barthes)의 '저자의 죽음'을 연상시킨다.

그래서인지 방근택은 새로 등장한 프랑스의 비판이론, 특히 모리스 블랑쇼(Maurice Blanchot) 등의 글을 인용하는 한편, 당시로서는 국내에 잘 소개되어 있지 않던 롤랑 바르트, 줄리아 크리스테바, 질 들뢰즈, 자크 데리다, 자크 낭시 등

257 방근택,「비평에 있어서의 '이상형'과 '직업형'」,『한국현대미술의 형성과 비평』, 1985, 226.

을 거론하며 과거와 현재의 비평의 변화를 포착하려고 시도한다. 당시 그가 연구하던 이론가들이었던 것으로 보이나 지면 관계로 간략한 소개와 이름의 나열에 그치고 말았다. 이들 중에서 바르트, 크리스테바, 데리다 등은 포스트모더니즘 이론의 전개에서 중요한 인물들이었는데, 방근택이 새로운 이론의 등장을 예민하게 관찰하고 있었다는 것을 보여준다.

'예술과 과학' 시리즈 연재, 1989-1990

'예술과 과학'은 1970년대 초반부터 방근택에게 늘 따라다니던 주제였다. 1972년 그가 발표한 「과학문명과 예술혁명」은 앞서 살펴본 것처럼 모더니즘 시대의 과학과 예술의 관계를 설명하면서 과학 문명에 대한 불신과 그것을 극복하려는 예술혁명을 설명한 논문이었다. 그는 반과학주의를 바탕으로 나온 예술에 우위를 부여하면서 이것이 20세기 현대미술의 토대가 되었다는 주장을 펼친 바 있다.

그가 '예술과 테크놀로지'라는 주제에 몰두하게 된 것은 1984년경이다. 당시 『세계미술대사전』을 쓰던 중인데도 불구하고 틈틈이 양자역학, 전자론 등 여러 과학이론을 읽으며 자신의 편협한 독서를 반성하기도 했다. 이후 심기일전하여 발표한 것이 바로 '예술과 과학' 시리즈로 1989년부터 1990년까지 『미술세계』에 12회에 걸쳐 연재되었다. 처음에는 '예술과 과학의 접목'으로 시작했으나 후에 '예술과 과학'으로 통칭된다. 이 시리즈에서는 빛, 움직임, 백남준, 컴퓨터 아트, 영상혁명 등 다양한 주제를 다루고 있다.

첫 연재물 「예술과 과학의 접목1 : 테크놀로지에 의한 예술서론」(『미술세계』1989년 3월)은 제목그대로 일종의 서론적인 성격의 글로 전기스탠드부터 화장실 스위치까지 일상 속에서 복잡하게 작용하는 테크놀로지의 영향을 설명하며 과학기술이 가정제품 생산에 응용된 이후, 모든 것이 과학기술체제 속에 조직화되어 인간은 '그 말단의 한 이름없는 사용자 위치'에 놓여있다고 진단한다. 그리고 인

간이 필요한 수준 이상으로 기술적 수단이 발달하면서 인간이 통제할 수 없는 전자시대로 들어간 것은 '비극'이라고 부른다.

이 글은 멈포드의 시각, 아리스토텔레스 등 고대의 기술개념, 산업시대의 기계 등장, 도시계획과 건축의 발달 등을 고찰한 후 1960년대 이후의 새로운 예술들, 즉 전자기술을 활용한 예술을 설명하며 현대의 예술가는 테크놀로지를 피해갈 수 없다며 다음과 같이 쓰고 있다.

> 음악에서의 전자음악 연주와 작곡에는 고도한 전자기기의 조작기술이 요구되는 것처럼 이제부터는 이 방면의 예술가는 최소한 컴퓨터의 소프트웨어 조작, 전기회로로의 설계와 제작, TV 브라운관의 조작, 전기와 공학에 관한 원리 등을 마스터 해둬야 할 시대에 살고 있으며, 그와 동시에 기술과 문명사에 관한 탁월한 사관을 통한 문명비평의 시각이 필수적으로 전제되어야 할 시기에 우리는 오늘 서 있는 것인가?

두 번째 연재물 「예술과 과학의 접목2 : 정보기술의 전 파수꾼」(『미술세계』1989년 4월)은 키네틱 아트, EAT(Experiments in Art and Technology), 존 케이지 등의 작업들과 전시 〈예술과 테크놀로지〉(1971)등을 설명한다. 타키스, 크세나키스 등 여러 작가와 빛을 다루는 작가들의 작업을 설명하고 있는데, 실로 방대한 백과사전적 지식을 나열하고 있어서 그가 관심이 있는 주제를 얼마나 집요하게 다루는지 알 수 있다.

이 연재물의 4회는 백남준에 대해 쓰고 있다. 방근택은 이미 그의 활동을 소개한 글 「작가론: 인터미디어작가 TV 아아트의 개척자 백남준」(1977)을 쓴 바 있으며 그가 독일과 미국의 미술 현장에서 전자음악과 해프닝, 플럭서스 그리고 비디오 아트 작업을 선보이며 파격적이며 테크놀로지의 변화를 포착하고 있다는 점을 높이 샀다.

새로운 글 「예술과 과학 4: 백남준과 비디오 아트」(『선미술』 1989년 7월호)은 과

천 국립현대미술관의 로비에 있는 그의 〈다다익선〉으로 시작한다. 빠르게 이미지가 바뀌며 그래픽디자인을 입힌 사진들이 중간에 등장하는 '어안이 벙벙한 최신식 예술'이라며, 그의 예술적 원천은 '플럭서스 활동에서 얻은 네오 다다적인 음악의 시각적인 가능성의 확대'와 존 케이지의 '파괴적인 다다의 우연성'이라고 지적한다. 그러나 그의 시선은 삼성전자의 후원을 받은 1003개의 모니터와 무수한 기술자를 동원하여 제작한 이 작업의 물질적 여건에 맞춰진다. 그리고 '다다익선'을 미술사조 '다다'로 해석할 때는 그의 허무주의가 다시금 투영되는데 이렇게 마무리된다.

> 현재 시세로 해서 기자재값만 약 6억 5천만원이 든 이 거대한 모뉴망은 그래서 이제 60세에 가까운 백남준의 비판없는 시각적 자극중심의 그 다다(多多, Dada?)의 해피엔딩(익선)은 소리없이 그냥 번쩍거리고만 있는 것인가?

포스트모더니즘과 후기구조주의의 수용

국내에 포스트모더니즘이 거론되기 시작한 것은 1980년대 초이다. 1983년 서울에서 열린 〈일본건축가 드로잉전〉에서 건축을 기능적으로 보는 것보다 미적 측면에서 볼 때 건축가의 사고를 보여주는 드로잉이 중요하다면서 개념적 작업, 콜라지 기법, 미니멀 아트, 서정추상, 컴퓨터드로잉과 더불어 포스트모더니즘을 언급한 바 있는데 초창기의 한 사례이다.[258]

이후 미국 문학을 연구하는 학자들이 학술발표를 통해 국내에 소개하기 시작했고 『문학사상』은 1986년 2월호에서 '20세기 후반의 문예사조를 조감한다'는 특집으로 좌담회를 개최하여 구조주의, 포스트모더니즘, 기호학 등을 다루었다.

미술에서는 1985년 열린 〈프런티어 제전〉의 부대행사로 열린 한 강연에서 김복

258 「일 저명 건축가 19명 서울서 드로잉전, 17일까지 공간미술관」, 『동아일보』1983.7.13.

영이 '후기 모더니즘에 있어서 미술의 과제: 위대한 초극을 위하여'라는 전시를 계기로 포스트모더니즘이 언급되기 시작했다. 이후 빠르게 미술계에 이 용어가 확산되면서 갑론을박이 이어진다. 서성록의 글「근대주의에 뿌리박은 현대미술의 두 국면」(1986), 이일의「다시 확산과 환원에 대하여」(1987)이 발표되어 모더니즘과 포스트모더니즘의 관계를 설명하기 시작했으며 빠르게 미술평론가들에게 이 용어가 확산되기 시작했다.

당시는 모더니즘의 연장선에서 일종의 양식적 변화로 파악하려던 태도가 지배적이었다. 1987년『동아일보』3월 14일자에는 미국 중심의 미술계에 유럽미술계가 '과거의 영광'을 찾으려 새로운 미술을 부각시키고 있다면서 이탈리아, 독일 등의 여러 포스트모더니즘 화가들을 소개하는 기사가 나온다. 그러면서 '모더니즘의 시대가 미국의 우월성으로 정의될 수 있다면 포스트모더니즘 시대야 말로「유럽」이 우위를 되찾는 시기'라며 문화간 경쟁구도로 정리하기도 한다.

그러나 1988년부터 1990년대 초반까지 위의 미술평론가들은 미술비평연구회 소속의 소위 '민중미술계열'과 가까운 평론가들과 포스트모더니즘을 두고 논쟁을 벌이게 된다. 후자는 민중미술의 사실주의를 옹호하는 한편 미술이라는 독립된 분야보다는 문화라는 폭넓은 분야, 즉 후기산업사회가 도출하는 시각문화의 측면에서 접근하였다. 자본주의와 후기산업사회 속에서 미술은 부르주아의 취향을 반영하고 있으며 미술에 국한되기보다는 현대사회가 양산하는 이미지와 경험이 어떻게 현실에 영향을 주는가에 초점을 둔다. 그래서 서구미술의 새로운 이론으로 수용하려던 기존의 평론가들과 달리 포스트모더니즘의 수용에 비판적이거나 또는 프레데릭 제임슨(Frederic Jameson)과 같은 후기자본주의 사회의 미적 경험을 비판하는 시각을 선호하게 된다.

방근택은 이런 과정에서 독자적인 행보를 보였다. 문학평론가들과 가까이 지냈던 그는 문예이론을 수용하며 1970년대부터 롤랑 바르트, 줄리아 크리스테바 등 후기구조주의 이론가들을 인용하며 글을 쓰기 시작했다.「허구와 무의미-우리 전위미술의 비평과 실제」(1974)에서는 바르트의 '묘법(ecriture)'를 언급하며 기호

학적 시각을 소개했고, 그리고 위에서 설명한 「비평에 있어서의 '이상형'과 '직업형'」(1985)에서는 바르트와 더불어 크리스테바, 들뢰즈, 데리다, 낭시 등의 이름을 거론하며 프랑스 현대 사상가들의 변화를 주목하고 있다.

방근택은 1980년대 초반 일본에서 수입한 잡지를 통해 포스트모더니즘의 주요 철학자들에 대한 정보를 얻고 있었다. 그의 1982년 6월 18일 일기에는 일본에서 발간된 잡지들 『현대사상』, 『이상』 그리고 『언어』지 등에서 프랑스 철학의 담론적 성격을 접하고 새로운 사고의 신선함에 대해 이렇게 적는다.

> 그 치밀하고도 깊은 내면성의 Discours의 탐구에 신선한 놀라움과 나 자신에게 오는 이러한 신 pensee의 섭렵에서 오는 자부같은 것을 느껴서 흡족하다.

1983년 11월 2일 일기에는 미셸 푸코의 『말과 사물』일어판을 읽으며 그의 철학적 탐구에서 '나의 본령 세계 중의 하나'를 발견한 기쁨과 더불어 그동안 서가에서 잠자고 있는 푸코의 『지식의 고고학』을 읽어야겠다고 다짐하는 모습도 보인다.

그는 「모성의 외재」에서 프랑스 사상가들을 언급하며 '기호학'과 '구조주의 이후'라는 표현을 쓰고 있다.[259] 기호학적 접근은 보통 이미지에서 보이는 시각적 특이함에 주목하고 그 특이함을 설명하기 위해 정신분석, 젠더 등 여러 방법을 통해 이미지를 해석하곤 한다. 문학비평에서 주로 시도되었으나 미술비평에서도 기존의 형식주의 비평의 획일적 접근을 넘어서 다각적인 해석의 여지를 제공할 수 있었기 때문에 후기구조주의적 기호학은 1980년대 미술이론에 상당한 영향을 미친 바 있다.

방근택은 이 글에서 라캉을 프랑스 정신분석학계의 거물이라고 소개하고 크리스테바와 남편 솔레르스 등이 가담한 잡지 『텔켈(Tel Quel)』의 면모, 그리고 이 잡지의 동인들이 사회주의 중국을 방문한 이후 받았던 공격, 새로운 잡지 『랭피니

259 방근택, 「모성의 외재: 조반니 벨리니의 〈성모자상〉론」, 『문학사상』 159 (1986.2)

(Linfini)』로 개편할 수밖에 없던 상황들을 설명한다. 또한 바르트, 데리다, 들뢰즈, 가타리 등을 언급하며 이들이 이전 세대인 푸코나 사르트르 등과 다른 시각을 보여준다며 프랑스 현대사상의 전개 양상을 소개하는 한편 영미권에서 프랑스 이론을 해석한 책들이 '해체비평'이라는 명칭으로 나오고 있다며 이런 이론의 등장이 '우리들 가난한 비평가의 호주머니를 도서구입비에 마구 털어놓지 않을 수 없게 하고 있다'고 한탄하기도 한다.

한 달 후에 발표한 방근택의 「사상의 쾌락과 미술의 자연성: 롤랑 바르트와 레키쇼」(1986)도 바르트의 시각으로 본 예술가 레키쇼(Bernard Requichot)의 작업에 대한 글을 소개한 것으로 크리스테바의 벨리니 해석과 유사한 맥락에서 쓴 글이다. 그러나 후자보다 훨씬 더 이론가에 대한 소개에 치중하고 있다. 이 글은 전반적으로 바르트의 삶과 더불어 그의 문학비평의 진화를 쫓아가며 설명하고 있다. 그의 유명한 글 「영도의 글쓰기(Le degre zero de l'ecriture)」(1953)에서부터 현대 신화를 읽어낸 기호학적 글들 『에펠탑(La Tour Eiffel)』(1964), 『기호학의 원리(Elements de semiologie)』(1964)를 설명하는가 하면, 일본문화를 분석한 『기호의 제국(L'Empire des signes)』(1970), 그의 자서전 『그 자신에 의한 바르트(Roland barthes)』(1975) 등을 통해 바르트의 사고의 진화를 다루고 있다.

그러나 사색을 담은 글쓰기, 즉 에크리튀르를 강조한 바르트의 난해함을 인정한 듯, 프랑스 철학자의 글을 소개하는 자신의 처지를 이해해 달라는 듯이 이렇게 쓴다.

> 이와 같이 레키쇼의 읽을 수 없는 그림을...읽기 어려운 글을...쓰고 있는 바르트...미술의 문회환[문외한]이 레키쇼의 그림을 보는 것이나 바르트의 에크리튀르에 소원한 일반 독자가 그 글을 읽은 것이나 '피장파장'이라고 생각하지 말고, 미술을 보는 것만큼 바르트를 자주 읽음으로써 최근의 서술법을 어느 만큼 터득하는 수준에 있어야 하겠다.[260]

260 방근택, 「사상의 쾌락과 미술의 자연성: 롤랑 바르트와 레키쇼」, 『문학사상』 (1986.2), 383.

후기구조주의 미술비평을 향하여

방근택이 본격적으로 '구조주의 이후', 즉 탈구조주의 또는 후기구조주의에 대해 글을 쓴 것은 1989년이다. 이해 3월에 발표한 「탈구조의 사상사와 그 미술비평」(『공간』, 1989년 3월)은 푸코를 비롯한 탈구조주의 철학자를 몇 년간 연구한 그의 노력이 요약된 글이라 할 수 있다. 특이한 것은 그가 단순히 후기구조주의를 설명하는 수준에 머무르지 않고 직접 탈구조주의적 글쓰기를 취하며 문체의 변화를 모색하고 있다는 것이다.

그는 이글에서 '재래적인 객관적 기술법에 따라 습관적으로' 쓰던 버릇을 버리고 구조주의 이후의 서술법을 나름대로 구사하겠다고 밝힌 후 문단 1개가 하나의 문장으로 구성될 정도로 긴 문장들을 취한다. 동시에 서술 방법도 과거처럼 단선적이지 않고 계속 내용을 이어간다. 예를 들면 푸코에 대한 설명은 다음과 같이 전개된다.

주로 문예비평이나 신철학(Nouvelle Philosophies 이 또한 70년대 초 이래 지식인 사회의 일반적인 정치관을 탈커뮤니즘화 하는데에 결정적인 역할을 하였다)등의 논의의 본바탕이 언어학이나 기호론 등에 치우쳐 어프로치가 내향적으로 편향해서 철학이론이나 사회이론등이 주로 문예비평론적인 바탕위에서 전개되어 왔던 것에 반해서 푸코는 그 논의의 대상을 시각적인 것에--가령 권력비판론에서는 그 시각적인 상징물을 파노프티콘(Panopticon)이라고 하는 일망감시탑의 원형과 감옥 건축물에서 상징되는 그 시각사고적 기능면에서 논의하고 있으며, 지식의 역사적 어프로치에서는 각 시대가 갖는 〈지의 고고학〉을 에피스테메하는 것에서, 그리고 인간신체를 감금하는 그 권력의 상징도를 『감옥의 탄생』등으로 그의 저서의 제목자체가 갖는 매력말고도 푸코는 지(Savoir)에의 추구 고고학적 방법으로 도록편찬적인 방법으로 일망적으로 눈으로 질서있게 볼 수 있는 방법으로 시각화하는 데에 탁월한

사상가여서 그를 〈지식의 고고학자〉(archeologiste du Savoir), 〈권력비판의 일망감시자〉(Panopticoneur de Pouvoir-critique)라고 하는 소위이다.[261]

만연체와 그의 고답적 언어 표현이 결합된 이런 글쓰기가 독자들에게 어떤 반응을 일으켰는지 알 수는 없다. 그러나 오늘날의 시각으로 읽을 때 가독성이 떨어지는 것은 사실이다.

그렇다면 만 60세의 원로 평론가 방근택은 왜 이렇게 문체와 서술하는 방식을 바꾸려고 했을까? 아마도 그는 푸코와 데리다를 비롯한 탈구조주의 서적을 읽으면서 인식과 언어가 중요하다는 결론에 이르지 않았나라는 추측을 할 수 있다. 이 글에서 그는 서술법이 담고 있는 '내면적인 문체(Style for interior dimension)가 자생적으로 구성'하는 것이 바로 문장이라고 설명하고 있다. 또한 60년대 프랑스 철학의 문체가 '문장이나 주제의 구성을 반중심=반론설적'으로 변해왔다면서 이런 문체는 어떤 면에서 미술에 이미 등장했던 콜라지 기법과도 유사하다고 지적하기도 했다. 마치 새로운 미술 기법을 시도하듯이 새로운 문체를 시도하며 인식의 변화를 꾀하고 있었다.

깃발에 대한 포스트모던적 사색

「탈구조의 사상사와 그 미술비평」의 마지막 부분은 '포스트모던적 에크리튀르의 몇가지 경우'라는 부제 하에 깃발에 대해 쓰고 있다. 수많은 사물 중에서도 왜 깃발을 선택했는지 밝히고 있지 않으나 글을 읽다 보면 재스퍼 존스의 〈미국기(Flag)〉(1955) 작업에서 영감을 얻었던 것으로 보인다.

이 글에서 방근택은 깃발이 가진 여러 의미와 맥락을 연결하며 쓰고 있는데, 그동

261 방근택, 「탈구조의 사상사와 그 미술비평」, 『공간』(1989.3), 49.

안 그의 미술평론에서 잘 보이지 않았던 국가주의와 제국주의에 대한 생각과 시,
미술, 영화 등의 사례들을 언급하며 그만의 독특한 에세이를 풀어간다.

　글은 이렇게 시작한다.

　　「깃발」에 대하여
　　旗는 그 집단의 상징, 국가의 기호로서 신성하고 외경스러운 대상물,
　「국기앞에 차렷, 경례!」라는 구령과 의식은 전체 국민을 국가의례라고
　하는 것을, 거대한 권력구조에의 순응, 복종(강요)을 일상적으로 습관화
　하는 데에 보다 더 기능하게 하는 현대(근대)의 국가토템, 권력적인 체
　제일수록 이런 의식의 강요가 성하다.[262]

　이어지는 부분에서는 일장기를 흔들다 죽은 일본병사, 한국징집병, 미군 폭격기
의 폭격을 맞으며 인공기를 흔들던 인민군, 일본해군 깃발 등을 언급하며 이런 '근
대의 상징물'이 '제국주의의 몰락'과 같이 사라졌다고 쓴다. 그리고 이후 등장한
'미국의 대중사회'를 배경으로 나온 재스퍼 존스의 미국 국기를 통해 '근대 이전
과 이후의 사고법'의 차이를 언급하며, 국군묘지의 기념탑에 나오는 깃발, 마야콥
스키의 시에 나오는 '붉은 깃발', 임화의 시에 나온 깃발과 김춘삼의 시에 나온 거
제도 포구의 깃발 등을 거론한다. 현대 도시에 넘쳐나는 상품과 시뮬라크르의 세
계로의 이행 속에서 과거의 제국주의 깃발은 '자연스럽지 못한 속악한 것'으로 보
이고 존스의 깃발은 자연스럽고 당연한 것으로 보인다며 다음과 같이 이어간다.

　　원작은 어디에 있는가? 깃발이라는 국가주의의 감상적 애국주의에 있
　는가? 하는 것을 벌써 벗어나서 그것은 존스의 콜라지에 있다기보다는
　이제는 그러하다고 하는 생각의 모작(시뮐라크르)에 있는 것이다. 기는
　모든 국가주의적 애국심의 중심에 있는 것이라기보다는 그러한 것의 不
　在의 바깥에서 하나의 딱지그림 모형으로서 있다고 하는 것이 아닌 우

262　방근택, 「탈구조의 사상사와 그 미술비평」, 52.

리들 시각의 *鏡象*(image speculaire)에 비친 모형에 있는 것이다.[263]

푸코로 시작한 「탈구조의 사상사와 그 미술비평」은 이렇게 마지막에 보들리야르의 시뮬라크르 개념에 기대어 마무리되고 있다. 실재와 현실보다 그것의 거울 이미지, 미디어에 나타난 이미지들만 범람하는 세계가 바로 포스트모던한 세계라고 지적하며, 미술사와 비평용어는 어떤 면에서 '유희당하고 있다'며 글을 마무리한다.

깃발에 대한 글은 한 페이지 정도로 표면상 깃발에 대한 사색으로 보이나, 행간에는 그가 살아온 세계와 역사의 순간들을 반추하며 중요한 순간들을 담고 있다. 일제 강점기에 경험한 일본군과 6.25에서 본 인민군 등 그의 삶의 노정에서 순간 순간 등장했던 군국주의와 깃발들을 언급하는 한편 치열하게 살며 믿었던 그 시대의 가치가 어떤 면에서 속절없이 의미를 잃어버리는 과정을 은연중에 설명하는 듯하다. 결국 다가가려고 했던 진실과 존재의 중심을 깃발에 비유하면서도 보들리야르의 시뮬라크르처럼 허상에 불과했던 것은 아닌가라는 그 스스로의 의구심도 담고 있다. 그러면서도 그 허상을 언급할 때 마지막에 '유희당한다'라는 표현을 사용한 것은 탈구조주의 시각에 접근했으나 정작 보편적 가치보다 일상적이며 '시시한' 것들에 주목하는 포스트모던적 맥락을 수용하기에는 어딘가 허무한 심정을 떨쳐버릴 수 없었기 때문일 것이다.

김구림에 대한 포스트모던적 글쓰기, 1989

김구림은 AG에서 활동할 때부터 눈여겨보고 있던 작가였다. 1972-73년경 일요신문에 쓴 여러 평론에서 그를 김차섭, 이건용, 이강소 등과 함께 언급하며 개념미술의 측면에서 설명하곤 했다. 이들이 추상미술을 넘어 '자기 혁명'을 통해 새로운

263 방근택, 「탈구조의 사상사와 그 미술비평」, 53.

개념미술에 도달했다고 평가했었다. 1973년 상파울로 비엔날레에 참가하기 직전 국내에서 연 전시에 나온 천을 이용한 김구림의 작업도 보았고, 이후 일본에서 전시를 열었다는 소식도 주목하고 있었다. 일본에 진출한 박서보, 김종학, 정찬승 등과 더불어 '우리 미술의 첨예'를 보인다고 평가하기도 했다.[264]

김구림에 대해 본격적인 평론을 쓴 것은 1989년이었다. 『선미술』 여름호에 발표한 「김구림은 '~은 아니다'를 소거한다」는 김구림을 과정으로서의 작업을 보여주는 작가로 설명하며 포스트모던한 사례로 든다. 그리고 그가 가난했던 1950-60년대를 지나고 '후기산업사회'에 접어든 한국에서 '예술의 방랑자'처럼 허허벌판에서 작업하고 있다면서 다음과 같이 설명한다.

> 80년대 후반 이래 김구림 역시 영원한 방랑자의 세계를 나무의 그림자와 실상으로 그것은 날카로운 연필과 나무의 허상, 진짜 나뭇가지와 그 세계(바닥)에 그려진 겨울숲과 그리고 그 배경의 숲세계가 허상으로 첨가된 캔버스란 물질로 액자위에 덮여지거나 하는 관념의 작업화로 작업하고 있다.

그리고 김구림의 '음양' 시리즈는 '생각의 과정'을 보여주는 표면과 '이면의 이중구조'가 작용하고 있다면서 '나무'와 '나무가 아니다'와 '풍경'과 '풍경이 아니다'라는 대립구조로 이루어진 도식을 만들고 그 도식에서 만들어지는 화살표를 통해 복합적이면서도 중성적인 그의 작업의 특성을 설명한다. 이러한 도식화는 롤랑 바르트의 기호학에 기대어 나온 것으로 일상적인 사물을 회화로 포착하는 김구림의 작업을 구조주의적으로 접근하고 있었다.

방근택은 '쓸만한 현대작가'이자 포스트모던한 작가 김구림의 작업이 이미지화를 위해 선풍기, 전기스탠드 등을 선택하고 있으며 결국 그의 회화는 '청소해 버려야하는 기성관념(허식적, 단일적, 권위적인 모더니즘의 장식적 작화법)에 대한 청

264 방근택, 「속화된 예술-봄의 화단을 돌아본다」, 『일요신문』 1974.4.14.

소도구 〈걸레질〉'이라고 평가한다. 한국미술계에서 특정 학연에 얽매어 있지 않고, 자유로이 일본, 미국, 유럽을 돌아다니며 활동한 그에게서 모더니즘의 권위보다는 현대미술의 문맥을 파악하며 포스트모더니즘을 수용한 예리함을 읽은 것이다.

특이하게도 이 글의 마지막에 다음과 같이 쓰고 있다.

> 부기: 이 글의 전체적인 기술법과 관찰의 구도법은 최신의 포스트 모던적 입장에서 쓴 것이므로 보다 새로운 이런 것에 관한 논의는 『공간』지 1989년 3월호에 실린 포스트모던 특집 〈포스트 모던의 사상사〉의 필자의 글을 읽어 참조하기 바란다.

당시에 방근택이 얼마나 포스트모더니즘에 몰두해 있었는지 보여주는 지점이다. 오래전부터 읽어오던 프랑스 철학이 미술이론에 유용하게 쓰일 수 있다는 기쁨과 더불어 그러한 이론을 직접 자신의 글의 내용과 문체에 적용하고 있었다.

포스트모더니즘과 예술 인식의 변화

새로운 이론을 자신의 글과 문체에 반영하려는 노력은 이후에도 이어진다. 그가 발표한 「검증과 확인: 표류하는 생각(글)의 부상」(1989)도 데리다 식으로 문장을 엮어가며 미디어를 통한 정보 유통이 과거와 다른 현대사회의 변화 양상, 자신의 이야기와 비평가의 임무 등에 대해 쓴다. 제목에 들어있는 '표류'처럼 그의 생각과 표현은 정교함과 정확함을 비켜나가며 불명료하고 부정확해 보이는 데리다식 글쓰기, 즉 '에크리튀르'를 지향하고 있다. 예를 들면 이렇다.

> 자기(남)도 가름할 수 없는 그 게임의 우연(임의)성은 그래서 이것을 글(말)로 정착하기에 복합적인 에크리츄르(ecriture)를 동시에 지난 것

과 이제의 것과 그 중복된 동의어(반의어)의 동시서술의 꼴로 이것 또한 안 부칠 수가 없지 않겠는가 하는 생각=글쓰는 일의 듀엣(Duet)이 부쳐지는 것이 그 캐탈로그상에 직업적으로 작문되어 붙여진 수식어의 토톨로지(tautologie, 동의어)를 저 쪽으로 밀어내는 부정의 흐름이 비평의 재(중)비평(Double criticism, recritic)에로 형성되는 simulacre(모의)의 모방(simulation)인가, 모방주의(Simulationism)인가.[265]

이 글에서도 바르트, 말라르메, 블랑쇼, 데리다 등 프랑스 이론가들을 언급하며 현대비평의 계보를 설명하는 한편, 1980년대의 미술의 변화를 지적하면서 포스트모던의 작업이 곧 기존 이념의 해체라고 결론을 내린다.

방근택이 1990년 발표한「검증과 확인: 예술지의 새로운 전환」도 포스트모던적 글쓰기, 즉 데리다의 해체적 글쓰기를 시도한 글이다. 과거에 자주 쓰던 단정적 어조가 사라지고 불확실성과 개인적 감성을 담은 표현이 종종 나타난다. 예를 들면 모더니즘 미술비평에서 포스트모더니즘 미술비평으로의 전환이 현대미술의 변화와 밀접하게 전개되었다는 설명을 할 때 다음과 같이 쓴다.

> ...이제는 현대평론의 고전처럼 되어버린 Harold Rosenberg나 Clement Greenberg의 팝 아트론을 넘어서, 그런 것과 비슷한 언사 수준에 있었던 저 60년대 말의 Students Power의 이론적 우상 Herbert von Marcuse의 『일차적 인간』과 사회학적, 비평적 언사(écriture)의 공통수준은 그러나 Warhol의 본질을 꿰뚫어 보는 데에는 그것이 고전적 언사에서 부족함이 있었다—고 하는 것은 다음에 우리가 겨우 80년대초에 접하게 된 Jean Baudrillard(장 보드리야르)와의 접촉에서 그 écrit의 차이에 대해 확연히 눈이 뜨이게 되었다고나 할까.[266]

그러나 오래전부터 허무주의를 키워온 방근택은 1980년대 말 포스트모더니즘

265 방근택, 「검증과 확인 : 표류하는 생각(글)의 부상」, 『미술평단』(1989.12), 4.
266 방근택, 「검증과 확인: 예술지의 새로운 전환」, 『미술평단』(1990.10), 2.

속으로 들어가면서 허무감을 더하고 있었다. 특히 1980년대 내내 이 주제에 관련된 책을 읽으면서 서양 현대철학의 변화를 실천해야 하는 자신의 처지가 허탈한지 이렇게 적는다.

> 우리는 그것들을 정독—읽기가 무척 힘들게 의미(sens)와 의미가 꼬이고 또 꼬이고 하는—하지 않고서는 도저히 현대예술, 사상, 사회비평을 운운할 수가 없게 되어 우리 후진국 문사들을 대조(상대)적으로 '촌놈'으로 만들기에 안성마춤이다.[267]

포스트모던 텍스트들이 그의 사고에 자극이 되었던 것은 분명하다. 데리다의 글을 읽다가 사고가 표류하며 '기호의 단편들'이 모였다가 흩어지기도 하지만 그 발견과 해석의 기쁨은 마치 탐정 셜록 홈즈가 유추와 판단을 통해 범인을 파악하는 것, 그리고 움베르트 에코의 소설을 영화화한 『장미의 이름』(1980)에서 윌리엄 수도사가 독해와 해석으로 범인을 찾는 것과 유사하다며 지적 활동의 즐거움과 어려움을 한탄하기도 한다. 동시에 텍스트의 숲에서 벗어날 수 없는 자신의 처지를 한탄하며 마무리한다.

> 우리 비평가의 서재는 지금 바야흐로 기존에 수집된 무한량의 방대한 동서고금의 관계도판, 문헌, 문건...그보다 더 넓은 벽 공간에 무수한 수천권의 원서, 번역서, 노트, 논문철 등이 입추의 여지없이 20-30평의 공간에 차라리 위안감이 되어주고 있다. 이런 것은 이 순수한 시간에 차라리 잡동산이로 화석화시켜 버리는 현재진행형의 명곡감상이 오디오에서 테이프 레코드에서 그 순간순간을 음악(작곡)의 절대절명의 순간순간의 절대화 중에서 우리의 의식(영혼)이 멈칫하게 순간 고양되는 것은 미술하고 어떤 상관관계에 있을까 하는 현재형의 시간, 시간 속에서

267 방근택, 「검증과 확인 : 표류하는 생각(글)의 부상」, 5.

이글은 이렇게 흘러서 정착되었나 보다.[268]

혼돈과 질서 사이에서

1980년대 후반 방근택은 포스트모더니즘과 과학 이론에 몰두해 있었다. 포스트모더니즘이 이론의 지평을 넓히는 정도를 넘어서 평론가로서의 태도와 관점을 재고하게 만들었다면, 과학 이론은 시선의 범위를 크게 확대해주었다. 그가 1990년 10월에 발표한 「예술지의 새로운 전환」은 쏟아져 들어오던 다양한 과학 이론들과 대지미술, 미디어 아트 등 새로운 미술의 등장을 종횡으로 살펴보면서 혼돈 속에서 자신의 시각을 찾고 있다. 이 글에서 그는 '카오스 이론'과 '나비효과' 이론의 영향을 받은 것처럼 보이는데 전 세계가 서로 영향을 주고 받고 있으며 무질서하면서도 질서를 유지하고 있다는 시각을 유지한다.

일례로 그는 더운 여름과 태풍의 북상으로 '비와 바람의 방향과 흐름'이 변하자 새로운 인식론의 시대와 우주의 변화가 유사하다고 보았다. 근대를 재해석한 이론을 자연과 우주의 변화와 연결한 것이다. 더 나아가 물리학의 '산일이론'을 빌려 우주의 불안정하며 혼란스러운 시스템이 언젠가 질서를 확보할 수 있다는 시각을 취한다.

> ...우리는 오늘날 전지구적인 규모와 전체적인 홀론(Holon, 전체적) 현상을 마치 하늘에서 지구를 내려 보면서 생각하는 포지션에서 이제 양자물리학적으로 마르(Ernst Mach)의 프리고진(Ilya Prigogine)의 산일이론(散逸理論) 등을 세르(Michel Serre)의 희안한 hermes학(박물학?)적인 일대종합적 시야에서 보는 입장에 있다고 할 것이다. 땅바닥에 평면적인 한 장의 지도를 펴놓고 일기를 생각하는 것이 아니라 둥근 지구전체를 그것이 쌓여 있는 기류를 지구의 자전과 천체의 운행과

268 같은 곳.

크게는 태양계면 운하계의 시야에서 전체적(Holon)으로 생각하는 하
나님과 같은 곳에서 내려다 보면서 전체적으로 생각하는 시점에 이르
는 것은 아닌지.[269]

그러나 그는 단순히 '카오스 이론'에만 머무는 것이 아니라 예술의 혼돈을 설명
하는 장치로 쓰고 있다. 그래서 이 글의 도입부에서 앤디 워홀의 작품을 읽어내기
위해 보들리야르의 글이 유용하다는 설명을 하고 '시뮬레이션 아트(Simulation
Art)'의 등장, 설치와 퍼포먼스 그리고 사상가로서의 예술가의 복합적 역할, 생태
예술과 공상과학 영화 등 다양한 예술의 출현 등을 거론하며 '새로운 과학과 예술
의 첫 세기'가 다가오고 있다고 진단한다. 또한 대지미술 등 새로운 예술의 등장,
인공지능과 컴퓨터의 발달과 같은 과학의 변화 등은 인간에 대해 새롭게 보기를
요청하고 있다면서 '인간이란 이 영묘한 창조물과 그 능력의 확대, 이 존재의 근원
과 그 생성의 원초구명'을 새로이 해석하는 작업이 요구되고 있으며 '우주스케일'
로 거의 모든 분야에서 '일대변혁'을 할 시점에 도달했다고 주장한다.

그만큼 1980년대 이후의 현대미술과 여러 이론의 대두는 그에게 이전과 다른 세
계를 상상하도록 요구했고 그는 이 시대를 '놀랍도록 신선하고도 기이하게 다가
온다'고 묘사할 정도였다. 그래서 예술도 과거와 다른 패러다임을 향해 가고 있다
고 보았다.

그러나 새로운 패러다임을 포용할수록 그 패러다임은 종말을 맞을 수밖에 없고
또 다른 패러다임을 찾아야 한다는 것을 잘 알고 있는 그로서는 마치 벗어날 수 없
는 길에 접어든 여행자처럼 계속 앞으로 나가고 있었다. 이런 상황에서 결국 그가 '
종말로서의 예술'을 주제로 책을 쓰겠다고 했던 결심도 무의미해졌을 것이라 보인
다. 현대문명과 예술에 대한 그의 생각이 계속 달라지고 있었기 때문이다.

대신에 그는 오랫동안 자신의 시각을 지배했던 모더니즘의 시대에서 탈피해야
한다는 자각과 더불어 새로운 시대는 우주적 상상력과 자유가 허용될 수도 있다는

269 방근택, 「검증과 확인: 예술지의 새로운 전환」, 2-3.

희망을 보기도 한 것 같다. 그래서 자신의 소망을 이렇게 적는다.

> ...이제 우리는 이 지구가 '살아있는 생태계의 한 별'(J.E.러브록의 〈가
> 이아 가설-Gaia hypothesis〉)이며, 그 위에서 그 생명능(生命能)을 누
> 구보다도 직감적으로 듬뿍 느끼면서 그렇게 살고 있는 예술가만큼이나
> 직감적인 우주 영감에 찬 생활을 하였으면 싶다.[270]

나빠진 건강

방근택이 체력이 나빠지고 있다는 것을 깨달은 것은 1983년경이다. 그는 1980
년대 내내 체력의 한계를 느끼기 시작했고, 그런 자신에 대해 반성하는 글을 일기
에 남기곤 했다. 그동안 시골을 싫어했고, 채소와 과일을 즐겨하지 않았던 그는 인
간이 자연과 가까이 살아야 하는데도 오히려 그에 역행하며 살아왔다고 자책하기
도 했다.

> 왜 지금까지 나는 그토록 철저하게 반자연적이었나...가령 흙냄새에
> 역겨워하고 햇빛을 싫어하고...흙 자체와 숲을 두려워하고, 그것들의 분
> 위기에서 풍겨오는 물씬한 냄세는 시골의 빈한한 초가집 마을의 빗물냄
> 세, 헛간냄세, 거름냄세, 찌든 부엌의 연기냄세, 쇠똥냄세, 마구간 냄세,
> 변소냄세 등이 섞여서 한꺼번에 풍겨오는 저 시골냄세가 나는 몹시 싫
> 었고, 그래서인지 이런 것에 연상되는 모이, 가지, 토마토, 더러는 수박
> 등도 먹기 싫어하여 온 어릴 적 이래의 생리를 이제야 후회스럽게 생각
> 하여진다.(1983년 12월 24일 일기)

건강이 나빠지고 나서야 새벽 등산을 나가서 자연의 냄새와 녹음에서 치유를 받

270 방근택, 「검증과 확인: 예술지의 새로운 전환」, 3.

고 생수를 떠나 마시기도 했다. 그러면서 도시와 자연 모두에 비판적이며 예민하게 굴었던 그동안의 삶과 더불어 일본어 책을 보며 살던 삶을 반성하기도 한다.

그러나 그의 간염은 서서히 악화되었고 마지막에는 간암으로 발전하고 있었다. 계속 소화불량으로 고생하면서 위가 예민해진 것이라고만 생각하고 위장약 이외에는 특별한 치료를 받지 않았다. 방근택의 건강은 1991년 여름을 지나면서 빠르게 악화되었다.

당시 간암은 한국인의 3대 암에서 사망률이 가장 높은 암으로 주로 B형 간염 바이러스에 의해 발발하곤 했다. 간염의 특성상 큰 증상 없이 피곤함과 더부룩함이 지속되었으나 그는 단순히 소화불량 처방만 받곤 했다. 부인의 도움으로 일본에서 위장약을 구해서 먹어보기도 했으나 차도가 없자, 병원에서 정밀검사를 했고, 간암으로 밝혀진 것이다.

회고록, 1991

방근택은 1990년이 지나면서 자신의 건강이 점점 나빠지고 있다는 것을 깨닫고 본격적으로 회고록을 남겨야겠다고 결심하게 된다. 종종 자신이 겪었던 미술계의 사건과 과거를 글로 남기려고 시도한 바 있다. 앞에서 언급했듯이 여러 번 원고를 발표하며 연재를 약속했으나 이어지진 못했다. 그동안 다수의 원고를 발표하며 좋은 관계를 유지했던 잡지 『미술세계』에 발표하기 시작한 것은 1991년 3월이었다. 이때부터 그가 사망하기 직전인 1992년 1월까지 6회에 걸쳐 발표한 「한국현대미술의 출발-그 비판적 화단 회고」는 사실상 그의 미술계 활동을 정리한 회고록이자 마지막 글이다. 내용 면에서는 1984년의 글을 확장한 것으로 1950년대 말부터 1970년대까지의 자신의 경험을 일련의 시리즈로 정리하고 있다.

1회 「1958년 12월의 거사」는 앞에서 다루었던 6.25 전후의 경험, 실존주의에의 경도, 군대에서 가진 첫 개인전, 박서보와 '현대미협' 작가들과의 만남, 현대미

협의 4회전에서 보여준 추상미술의 향연을 풀어간 글이다. 특히 그 4회전에서의 추상미술의 대거 출현을 자신과 현대미협 작가들이 벌인 '거사'로 설명하고 있다.

2회 「1959년도의 상황」은 자신이 보는 한국 현대미술의 '현대'가 1950년대 후반이라고 강조하고 현대미협 회원들의 활동을 소개한다. 박서보의 결혼, 홍대와 서울대의 보이지 않은 경쟁심, 자신의 예술론을 말하기 두려워하는 작가들에 대한 실망, 제5회 현대미협전의 선언문 작성 등을 기술하고 있다.

3회 「1960년의 격동속에서」는 4.19 혁명과 추상미술의 혁신성, 1960년 덕수궁 담에서 열린 야외전 〈벽전〉, 4.19 이후 변화를 추구한 미술계가 만든 '현대미술가 연합'의 배경 등 국전의 폐해를 극복하고자 활발하게 활동한 청년작가들의 활동을 기록하고 있다.

4회 「무애한 예술: 민주혁명(1960년)과 군사정권출현(1961년-)의 사이에서」는 추상미술이 혁신성을 상실하고 매너리즘에 빠진 과정, 제6회 현대미협전, 1961년 파리 비엔날레에 참가한 한국작가들 이야기, 그리고 변화하려던 노력이 '수포'가 되도록 만든 5.16의 발발, 그리고 청년예술가 차근호의 자살 등 크고 작은 이야기를 담고 있다.

5회 「군사정권의 문화통제와 1961년 전후의 현대미술계」는 제목 그대로 군사정권이 지나치게 문화를 통제하면서 70년대까지 해외의 지식을 습득할 수 없었던 암흑기, 그리고 추상미술이 모방되기 시작하면서 참신함을 잃고 구태의연한 미술이 되어간 과정을 다룬다. 사실상 공식적 글에서 박정희 정권의 문화적 암흑기를 비판한 유일한 글이라고 할 수 있다.

6회 「반추상계의 대두(60년대)와 70년대의 미술시장」은 1961년 그가 겪은 국전 심사장, 국전의 지방순회전, 반추상의 대두와 미술시장의 확대, 그리고 마지막으로 박서보에 대한 이야기로 글을 맺는다. 이글의 말미에 '이번 11월 달'이라고 쓰고 있는 것으로 보아 마지막 회고문은 1991년 11월 말에서 12월 초에 쓰여진 것으로 보인다.

당시 편집자는 '우리 현대미술에 대하여 남달리 관심을 표명해오고 그 뒤안길을

직접 체험한 미술평론가 방근택씨를 통해 그가 평소 느껴온 시각을 집대성'한다고 밝혔으나 6회(1992년 1월호)의 글을 마지막으로 중단되었다. 간암을 앓던 방근택의 건강이 악화되어 2월 1일 사망했기 때문이다. 유족에 따르면 방근택은 6회를 마무리한 12월 중순부터 이듬해 2월 1일 사망시까지 체력이 약화되어 기력이 거의 없었다고 한다. 의식을 찾지 못하는 날도 많았다고 한다.

방근택의 회고는 한때 가까이 지냈으면서도 멀어진 예술가들에 대한 섭섭함, 그리고 미술시장이 활성화되면서 일부 작가들이 혜택을 보면서 느낀 소외감을 딛고 자신이 평론가로서 역사를 목도하고 기록하는 역할을 해왔다는 증거로서 남기려던 것으로 보인다. 무엇보다도 자신과 가까웠던 예술가들이 성공하는 과정을 지켜보면서 그런 욕망의 과도함에 화가 났으며 그 길을 같이 갈 수 없는 자신을 다독이며 그들과 스스로 거리를 두려고 했던 자신에 대해 회한이 남았을 수도 있다. 오래전에 그는 자신의 그러한 삶을 이렇게 묘사한 바 있다.

> 나의 성벽이 원래부터 '무에 돌아가는 허무성'에 있어, 학창 시절의 형광이 공탑이며, 군대 경력에서의 남들과 같은 사회적 지위의 덕이며, 하물며 거의 독자적으로 제창, 실현시킨 추상미술의 현대화의 덕을 보지 않았다.[271]

그 역시 명예를 싫어하지는 않았으나 일찍이 니체와 사르트르를 통해 결국 무로 돌아갈 삶의 고난을 수긍하며 명예의 허무함을 미리 재단하곤 했다. 그래서 그의 주변 인물들이 국내외에서 성공하는 동안 그는 오히려 고독과 소외를 운명처럼 여기며 살았던 것이다. 그러나 마지막까지도 자신이 해야 할 일, 즉 시대의 목격자로서 글을 쓰는 일을 포기할 수 없었던 것 같다.

271 방근택, 「50년대를 살아남은 「격정의 대결」장 : 체험으로 본 한국현대미술사①」, 43.

마지막 글과 박서보

『미술세계』에 기고한 「한국현대미술의 출발-그 비판적 회고」의 마지막 6회 글 「반추상계의 대두 60년대와 70년대의 미술시장」의 말미에는 박서보에 대한 이야기가 나온다. 사망 직전에 쓴 마지막 에세이의 마지막 부분에서 박서보에 대해 언급한 것을 보면 방근택이 박서보에 대해 가졌던 감정은 복잡한 것이었던 것 같다. 1955년 처음 만난 이후 가까이 지낸 시간, 서로 멀어진 기간과 그의 작업에 대한 비판에도 불구하고 죽음을 앞둔 1991년 초겨울 병상에서 그는 박서보에 대한 애정을 글에 담는다.

1970년대 미술시장에 대한 이야기와 예술가에 대한 화단의 평가와 수요가 일치하지 않는다는 점을 설명하면서 박서보가 그런 대표적인 작가라고 생각한 듯, 그가 몇 년 전 안성의 작업실에서 작품을 도난당한 이야기를 전한다. 방근택은 몇 년 전 1960년대 초에 제작된 박서보의 추상화 몇 점이 사라졌다는 소식을 듣고 '그 것은 희소식이다. 얼마 안있어 그런 추상화도 미술시장에서 버젓이 거래가 된다는 징조'라고 생각했다는 것이다. 그러나 도둑은 그 그림들을 팔 수 없었는지 결국 그림들은 작가에게 돌아왔다고 한다.

특히 6회 글의 마지막 문장은 1991년 11월 박서보가 대규모 회고전을 개최한다는 소식을 거론하면서 그에게 행운을 보내며 마무리된다.

> 나는 현재 와병중이라 못 가본 것이 몹시 아쉬웠지만-그토록 초창기의 정통적인 순수추상회화의 창작에 그만치 모든 열의를 바친 화가는 드물 것이기에 조만간 그에게도 행운의 여신은 제값에 그림을 팔 수 있는 기회를 그에게도 줄 것을 믿어 의심치 않는 바이다.[272]

병마와 싸우면서 쓴 마지막 문장에서 수많은 작가 중에서도 특별히 박서보를 언급하고 그에게 행운을 빌어준 것은 예사롭지 않았던 두 사람의 관계를 보여준다.

272 방근택, 「반 추상계의 대두 60년대와 70년대의 미술시장」, 『미술세계』 86 (1992.1), 147.

그러나 박서보는 그의 장례식이 끝나고 나서야 사망 소식을 들었다고 한다. 필자가 2021년 초 그에게 방근택이 쓴 마지막 문장을 알려주었더니 '고마운 일이구먼'이라고 답했다. 방근택의 예언대로 박서보의 그림은 시간이 지날수록 가치가 올라갔고 2000년대 들어 단색화라는 고유명사를 획득하며 글로벌 미술시장에서 고가로 거래되기 시작했다.

방근택 서고, 인천대학교

방근택은 병원에서 마지막을 준비하던 중 자신이 가지고 있던 책 중에서 9천여권을 추려서 인천대학교 도서관에 기증하기로 결정한다. 인천대학교의 주수일 교수가 인연이 되어 이루어진 일이었다. 주수일은 성신여대에 출강할 때 어느 날 학교에서 방근택을 보게 되었고, 점심으로 라면을 먹는 모습을 보고 인천대학교에 강의를 나올 수 있도록 주선했다고 한다. 이후 방근택은 사망 전까지 인천대학교에서 강의를 하게 되었다.[도판58] 그 인연으로 투병 중이던 1992년 초 자신의 책들을 미리 인천대학교에 기증하겠다는 의사를 밝힌 것이다.

그의 책들은 인천대학교 도서관에서 한동안 '방근택 서고'로 따로 운영되다 지금은 모든 책이 수장고에 소장되어 있어서 이 책들을 보려면 예약을 해야 가능하다.[도판59] 대부분이 일본어로 되어 있고 오래전 책들이어서 학생들의 수요가 많지 않기 때문이다. 그의 전부였던 책들이 도서관 수장고에 머무를 수밖에 없을 정도로 세상은 많이 바뀌었다.

그러나 원고료를 받을 때마다 책을 구입하고 시간이 날 때마다 음악을 틀어놓고 책을 읽던 그에게는 자식처럼 귀한 것들이었다. 사들이는 속도에 비해 독서 할 시간이 부족하게 되면 책을 읽을 수 없는 아쉬움에 시간을 원망하기도 했었다. 책을 살지 고민하다 꿈에서도 그 책을 찾아보던 방근택이었다.

[도판 58] 1990년 인천대 출강시 대학원생들과 찍은 기념 사진. 뒷줄 오른쪽에서 3번째가 방근택이다.

이젠 꿈에도 나는 미쳐 못읽은 책더미를 애태우며 펴보고, 다시 내게 있는 책인지 없는 책인지 그것을 분간을 못하여 서점에서 살까말까 애태우고 있는 장경의 꿈을 거의 매일 밤 꾸게도—이 방에서 책꽂이를 쳐다보면 작년 이래 무더기로 사드린 새책이 아직 읽지도 못한 채 그냥 꽂아있는 것을 여러 군데에서 보게 되니 정말 애처롭다. 그러나 이러면서도 소년시절부터의 나의 애서벽, 장서벽은 더 하여져 그토록 아직 읽지 못한 새책들이 산적하여 있으면서도 지금도 호주머니 사정이 허락하고 책이 발견되는 한 사상, 예술, 역사에 관한 문헌이라면 미치다싶

이 사들고 오고 있으니.(1982년 4월 28일 일기)

오늘날은 오래된 일본어 서적보다 영어 등 다른 외국어 책들이 손쉽게 들어오고 새로운 책들이 더

[도판 59] 인천대학교 도서관에 문을 연 방근택 서고에 선 민봉기, 1992년 11월

많이 발간되는 시대이다. 그의 손때가 묻은 책들은 박물관의 것이 되고 말았다.

1992년 2월 1일 사망

1991년 12월이 지나면서 방근택의 병세가 매우 악화되었다. 미술평론가 서성록은 강남성모병원에 입원했던 그의 병실을 찾아 병문안을 하는데 당시 대화를 나눌 정도의 의식은 있었다고 한다. 그러면서 신앙의 힘에 대해 언급했더니 자신은 무신론자라고 답했다고 한다.[273] 그러다 며칠 후인 1992년 2월 1일 오후 2시경 사망했다.

방근택의 사위가 KBS에 근무하고 있어서인지 그의 사망 소식이 사망일 저녁 9시 KBS 뉴스에 나오기도 했다. 장례식은 3일장으로 한국미술평론가협회장으로 치르게 된다. 당시 협회장은 이일이었고 서성록은 총무를 맡고 있었다. 서성록은 미술계에 그의 부음을 알리고 빈소에서 화장장까지 동행했다고 한다.

그의 영결식이 열린 2월 3일은 종일 함박눈이 내렸다. 이날 강남성모병원 영안실에서 10시에 시작된 영결식에서 평론가인 이일과 김인환이 추모사를 읽었으며, 평론가들 일부가 가족과 함께 벽제화장터로 시신을 운구했다. 화장한 후 유골은 화장터 인근의 절 뒤쪽 야산에 뿌려졌고 이후 49재도 이 절에서 진행되었다고 한다. 당시 서성록이 영결식에 참석한 일부 평론가들을 찍은 사진이 남아 있다.[도판60] 그의 장례식은 한국미술평론가협회 이름으로 치른 첫 사례였다.

장례식에서 읽었던 추모의 글은 이후 『미술평단』(1992년 4월호)에 수록된다. 이일은 이 글에서 방근택을 평론의 불모지였던 시기에 선구적으로 '새로운 혁신의 열풍'을 일으켰으며 '우리나라 현대미술의 최초의 봉문인 앵포르멜 운동에 평론가로서 그 이론적 정립에 결정적 역할'을 했다며 '미술평론계에 있어서의 투사'로 '고달프고 험난한 평론가의 길'을 '굽힐 줄 모르고 타협을 모르는 투지와 의지

273 필자와의 전화 인터뷰, 2021.2.18.

[도판 60] 고 방근택선생 영결식장에서(1992년, 강남성모병원)
좌로부터(앞줄)_김인환, 유준상, 이구열, 이일, 김복영.
이구열선생 뒤는 조각가 이승택

로 고집스럽게' 걸어갔다고 평가했다.

김인환은 추모의 글에서 방근택에 대해 이렇게 기억했다.

> ...고인은 1950년대 후반에 우리 화단에 혜성같이 나타나셔서 당시 정
> 체되었던 우리 미술에 활력을 불어넣는 평필활동을 담당하셨습니다...
> 미술평론 부재의 불모지나 다름없는 상황에서 처음으로 논리적 입지를
> 강화하여 상황을 전도시키고 점화시키는데 큰 몫을 하셨습니다... 전쟁
> 후의 어수선한 명동에서, 시청광장을 누비며, 혹은 무교동의 주막에서
> 어깨를 맞닿으며 정담을 나누고 미술을 논하던 기억이 엊그제 같은데
> 벌써 영면하시다니 웬 말입니까. 그 카랑카랑한 목소리와 좀처럼 세속
> 적인 타협을 허락지 않던 고집스런 기개랑 모두를 함께 추억 속으로 묻
> 어버리고 영영 떠나시는 것입니까....[274]

274 김인환, 「추모사」, 『미술평단』(1992.4), 36.

김인환은 또 다른 글 「앵포르멜 운동의 견인차, 평론가 방근택」(『미술세계』1992년 3월호)에서 방근택과의 인연과 기억을 풀어갔다. 그는 1960년대 초 화가 김상유의 개인전에서 방근택을 처음 만났고 이후 종종 그와 가까이 지냈다고 한다. 그리고 방근택이 1950년대 후반 미술평론이 취약한 한국에서 신문에 '단평'의 글을 발표하던 시절에도 불구하고 본격적인 미술평론가로 '서구의 선험논리를 접목시키는 중개자, 계몽역'을 스스로 맡았다고 평가했다. 특히 작가들이 '자기보호'에 급급한 가운데 평론의 단어에 민감하게 반응했고 때로 평론을 불신하면서 작가와 평론가의 감정싸움과 '적대관계'가 빈번했으나 '쉽게 타협할 줄 모르는 아집'을 가지고 고집스럽게 글을 쓰며 버티어낸 평론가로 기억했다.

그러면서 기록자로서의 방근택의 부지런함과 꼼꼼함을 높이 샀다.

> 방근택은 꾀나 치밀하고 꼼꼼한 사람이었던 것 같다. 그가 생전에 지니고 다니며 다소 자랑스럽게 내보이던 노트를 보면 그 점이 명약관화하게 드러난다. 깨알같은 작은 글씨로 빽빽하게 채워진 그 노트에는 현대미술의 연보가 시대별, 연별로 기술되어져 있었다. 그는 손에 닿는 모든 자료들을 섭렵하여 일기를 쓰듯 하나하나 기록으로 메꿔왔던 것이다. 그는 남모르게 역사적 사실을 기술하는 충실한 기록자였다.

방근택에 대한 추모는 더 이어졌다. 『월간미술』(1992년 3월)은 간략하게 그의 생애와 활동을 정리한 기사와 사진을 실었으며, 한국미술평론가협회는 1993년 4월 방근택을 추모하며 그의 원고 중 일부를 추려서 협회지인 『미술평단』에 특집으로 싣는다. 서성록의 기억에 따르면 당시 미술평론가 오광수가 주간으로 있으면서 이 특집을 지휘했다고 한다.[275] 그가 본격적으로 평론가로 데뷔하며 발표한 「회화의 현대화 문제」(1958)부터 「반예술에서 무예술로」(1972)까지 약 26편의 글을 모아서 실었다. 그가 남긴 3백여 편의 글 중 일부였다.

275 필자와의 전화 인터뷰, 2021.2.18.

방근택이 남긴 일기와 기사를 스크랩한 모음집, 사진 등의 자료는 유족에 의해
1997-98년경 삼성문화재단의 자료실에 기증되었다. 당시 미술사가 김철효가 근
무할 때였다. 김철효는 한국현대미술 기록을 모을 필요성을 느끼고 있던 차 유족
을 방문하여 중요하다고 판단되는 자료들을 중심으로 수집했다고 한다.[276] 현재 이
자료들은 삼성미술관 리움 자료실에 소장되어 있다.

276 필자와의 전화 인터뷰, 2021.2.18.

부록

도판목록·참고문헌·방근택 약력·탈고하며

도판목록

표지. 방근택, 1981년경. 출처: 미술평단 1992년 3월호. 유족이 잡지사에 제공한 사진.

1. 방근택 원고지 작업. 삼성미술관 리움 자료실 소장. 사진: 양은희
2. 제주 산지항의 여객들, 1934. 사진: 마쯔다 이치지. 출처: 〈일제시대 제주도 사진자료집 발 간에 따른 자료수집 보고서〉(2012)
3. 산지항과 인근 소주공장, 1939. 사진: 다카하시 노보루. 출처: 〈일제시대 제주도 사진자료 집 발간에 따른 자료수집 보고서〉(2012)
4. 제주 산지항 인근의 흑산호 가게, 1920년대. 출처: 〈일제시대 제주도 사진자료집 발간에 따른 자료수집 보고서〉(2012)
5. 일제 강점기 제주시의 일본인 상점, 1929. 출처: 〈일제시대 제주도 사진자료집 발간에 따 른 자료수집 보고서〉(2012)
6. 한림읍 옹포리의 다케나가 신타로 통조림 공장 전경, 1935년경. 출처: 〈일제시대 제주도 사진자료집 발간에 따른 자료수집 보고서〉(2012)
7. 방근택 학적부 1면. 유족 제공.
8. 방근택 학적부 2면. 유족 제공
9. 제주북소학교 졸업식, 1944. 출처: 〈제주북초등학교 100년사 II〉(2007), 408.
10. 제주북소학교 졸업식, 1944. 방근택은 위에서 두 번째 줄 왼쪽에서 세 번째이다. 출처: 〈 제주북초등학교 100년사 II〉(2007), 408.
11. 방근택 부산 본가의 정원에 선 여동생 방영자. 1950년대 후반. 사진: 유족 제공.
12. 한국은행에서 본 중앙우체국(왼쪽), 1953. 사진: 로버트 리 월워스.
13. 1950년 육군종합학교 사관후보생 7기 졸업사진. 유족 제공.
14. 1950년 육군종합학교 사관후보생 7기 졸업사진. 앞에서 3번째 줄 왼쪽 첫 인물이 방근 택이다. 유족 제공.
15. 장교로 근무중인 방근택, 1951년경. 유족 제공.
16. 방근택과 민봉기, 아들 방진형, 1970년경. 유족 제공.
17. 그로스의 책 앞에 기입된 방근택의 메모, 1952년 6월 16일자. 사진: 양은희
18. 1950년대 광주 미국공보원. 휴전에 반대하는 데모가 벌어지고 있다. 사진: 이경모.
19. 방근택 유화 개인전(1955년 10월 18-24일, 광주 미국공보원) 리플렛 후면. 사진: 삼성미 술관 리움 자료실
20. 방근택 유화 개인전(1955년 10월 18-24일, 광주 미국공보원) 리플렛 전면. 사진: 삼성미 술관 리움 자료실
21. 방근택, 〈겨울의 들〉, 1974, 유화, 앞면. 사진: 조기수
22. 방근택, 〈겨울의 들〉, 1974, 유화, 뒷면. 사진: 조기수
23. 영화 〈추억의 이스탄불〉 광고, 1957년 12월 16일 경향신문.
24. 1958년 2월 연합신문에 실린 방근택의 글 「죠르쥬 루오의 생애와 예술」. 사진: 양은희

25. 1958.3.12. 연합신문에 실린 방근택의 「회화의 현대화문제」(하). 사진: 양은희
26. 〈한국국보전〉에서 설명하는 김재원 관장. 워싱턴 내셔널 갤러리, 1957. 사진: 국립중앙박물관 아카이브/장상훈
27. 안국동 거리를 걷는 방근택, 1961년 4월. 사진: 김봉태. 출처: 김인환의 방근택 추모의 글(1992)에 유족이 제공한 사진.
28. 현대미술가협회 제5회 현대전(1959년 11월 1-17일, 중앙공보원) 브로셔, 전면. 사진: 삼성미술관 리움 자료실.
29. 현대미술가협회 제5회 현대전(1959년 11월 1-17일, 중앙공보원) 브로셔, 내면. 사진: 삼성미술관 리움 자료실.
30. 〈신미술〉 표지. 1958년 11월호. 사진: 양은희
31. 1960년 10월 5일 덕수궁 담벼락에서 열린 60년 미협전에서. 왼쪽부터 김봉태, 윤명로, 박재곤, 방근택, 이구열, 최관도, 박서보, 손찬성, 유영열, 김기동, 김대우. 사진: 삼성미술관 리움 자료실.
32. 1960년 10월 10일 서울신문에 쓴 방근택의 〈벽전〉리뷰. 사진: 양은희
33. 1960년 12월 3일 현대미협 6회전 전시를 진열한 날. 오른쪽에서 4번째가 박서보, 5번째가 방근택이다. 사진: 삼성미술관 리움 자료실.
34. 명동의 다방에서 글쓰는 방근택. 1960년 12월 14일. 사진: 삼성미술관 리움 자료실.
35. 〈연립전〉 브로셔 앞면, 1961년 10월 1-7일. 현대미술가협회, 60년미술가협회 공동 개최. 사진: 삼성미술관 리움 자료실.
36. 〈연립전〉 브로셔 뒷면, 1961년 10월 1-7일. 현대미술가협회, 60년미술가협회 공동 개최. 사진: 삼성미술관 리움 자료실.
37. 1964.8.28. 전남일보. 방근택의 글과 그림 〈가을의 미각〉. 사진: 양은희
38. 『현대조각의 전개』(1977), 속표지. 사진: 양은희
39. 서울시 토지구획정리 기공식, 1966. 출처: 서울사진아카이브
40. 1967년 3월 조선호텔. 좌로부터 Frank Sherman, 박종호, 김상유, 방근택, 김종학, 윤명노, 전성우. 셔먼은 미국 화가이자 컬렉터로 중앙공보관에서 열린 〈불란서고대포스터 실물전〉을 위해 내한했다. 사진: 삼성미술관 리움 자료실.
41. 1972년 12월 전우신문에 실린 송기동의 글과 방근택의 그림. 사진: 양은희
42. 방근택 일기장 표지, 1980-84년. 사진: 양은희
43. 방근택 일기장 첫페이지. 1980년 8월 2일. 사진: 양은희
44. 방근택 일기. 1981년 1월 22일. 사진: 양은희
45. 방근택이 주간으로 있던 잡지 『현대예술』 1977년 7월호 표지. 사진: 양은희
46. 1979년 11월 장윤우개인전. 천경자 등과 함께. 사진: 삼성미술관 리움 자료실.
47. 방근택이 번역한 『지식인이란 무엇인가』, 태창문화사, 1980. 사진: 양은희
48. 1981년 피카소 전시의 오프닝에서 스페인 대사와 함께 있는 방근택. 사진: 유족제공
49. 군포 자택의 서재에서 책을 읽는 방근택. 1982. 사진: 유족제공

50. 방배동 자택에서 가족 친지들과, 1980년대 말. 사진: 유족제공
51. 방배동의 방근택 서재. 출처: 『Mizism』 1991년 2월호.
52. 방배동 서재에 앉아있는 방근택, 1991. 출처: 『Mizism』 1991년 2월호.
53. 방근택이 쓴 『세계미술대사전』 시리즈, 1987. 사진: 양은희
54. 책 내지에 찍힌 방근택의 낙관. 사진: 양은희
55. 책에 표시한 낙관 방근택 장서. 사진: 양은희
56. 『프랭클린 전기』의 뒤에 메모한 방근택의 글, 1978. 사진: 양은희
57. 방근택이 쓴 『미술가가 되려면』, 태광문화사, 1986. 사진: 양은희
58. 1990년 인천대 출강시 대학원생들과 찍은 기념사진. 뒤줄 오른쪽에서 3번째가 방근택이다. 사진: 삼성미술관 리움 자료실.
59. 인천대학교 도서관 방근택 서고에 선 민봉기 여사, 1992년 11월. 사진: 유족 제공
60. 방근택 영결식. 1992년 강남성모병원. 좌로부터 (앞줄) 김인환, 유준상, 이구열, 이일, 김복영. 이구열 선생 뒤는 조각가 이승택. 사진: 서성록

저자는 최대한 사진의 출처를 밝히고 사용허가를 받고자 했으나
혹여 누락된 것이 있다면 추후 반영하고자 합니다.

참고문헌

1. 방근택의 글과 저술

「'죠르쥬 루오'의 생애와 예술」, 『연합신문』, 1958.2.(?).

「회화의 현대화문제 (상)」, 『연합신문』, 1958.3.11.

「회화의 현대화문제 (하)」, 『연합신문』, 1958.3.12.

「신세대는 뭣을 묻는가: 현대미협 3회전」, 『연합신문』, 1958.5.23.

「한국최초의 개인조각전에서: 김영학조각개인전평」, 『한국일보』, 1958.9.5.

「수정적 아카데미즘의 세계: 창작미협전평」, 『한국일보』, 1958.9.19-20.

「향그러운 겸손의 미: 나희균 개인전평」, 『서울신문』, 1958.10.10(?).

「아카데미즘의 진로-제7회 국전을 평한다」, 『한국일보』, 1958.10.29.

「제7회 국전-아카데미상의 착각을 통한 현대화」, 『신미술』, 1958.11.

「국전과 화가의 문제: '아카데미즘'에 대하는 화가의 '모랄'」, 『민족문화』 3/11 (1958.11.)

「형태냐 분위기냐: 윤중식개인전평」, 『연합신문』, 1958.11.25.

「화단 과도기적 해체본의:「모던 아아트」전평」, 『동아일보』, 1958.11.25.

「화단의 새로운 세력: 〈현대전〉의 작가, 작품, 단평」, 『서울신문』, 1958.12.11.

「시대성따라 전환필지: 사회수요에 응해질 상업미술」, 『평론시보』, 1959.1.7.

「새해 미술계의 과제: 예술 전형의 창조에로」, 『한국일보』, 1959.1.17.

「법열의 세계-이항성미술전평」, 『조선일보』, 1959.1.29.

「'샐러리맨'의 일요화-윤재우개인전평」, 『한국일보』, 1959.2.22.

「실의한 소박성: 변시지유화근작전」, 『연합신문』, 1959.3.12.

「천병근회화전평」, 『한국일보』, 1959.3.22.

「정형이냐 해체냐-한봉덕개인전을 보고」, 『조선일보』, 1959.4.2.

「정문규유화전을 보고」, 『서울신문』, 1959.4.10.

「새세대의 모임-심우회 제1회전을 보고」, 『조선일보』, 1959.4.10.

「새로운 미가치의 발견-한국현대작가초대전이 뜻하는 것」, 『조선일보』, 1959.4.18.

「한국화단의 현황: 제삼회현대작가전을 보고」, 『동아일보』, 1959.4.28.

「사상적인 추상에의 세계-함대정 도불작품전평」, 『연합신문』, 1959.5.10.

「관념적 타협에서 해방하라: 문철수유화전평」, 『한국일보』, 1959.5.15.

「수면하는 미의 향토-창작미협 3회전평」, 『서울신문』, 1959.6.8.

「다양한 시도-백양회 3회전」, 『조선일보』, 1959.6.22.

「중고교미술교육의 당면과제」, 『연합신문』, 1959.7.10.

「부상군경과 전쟁미망인의 작품전에서 (상)」, 『연합신문』, 1959.7.27.

「부상군경과 전쟁미망인의 작품전에서 (하)」, 『연합신문』, 1959.7.28.

「이경희수채화전」, 『조선일보』, 1959.8.11.

「부산화단의 단면-광복절경축미협전에서」, 『부산일보』, 1959.8.17.

「나희균개인전평」,『연합신문』, 1959.9.21.

「현대예술은 어디로」,『한국일보』, 1959.09.21.

「진출하는 모더니즘-제8회 국전평」,『한국일보』, 1959.10.3.

「의식세계의 포착-김훈개인전평」,『한국일보』, 1959.10.10.

「감흥의 스켓취-이수재개인전」,『조선일보』, 1959.11.14.

「취재의 다양성-소송 김정현 개인전평」,『서울신문』, 1959.11.29.

「세모의 화단에서 상-변종하도불전」,『연합신문』, 1959.12.11.

「세모의 화단에서 하-결산을 앞두고, 심우회전/제작동인전」,『연합신문』, 1959.12.18(?).

「개성의 자각-성동고교미술전을 보고」,『세계일보』, 1959.12.13.

「존재를 그리려는 현대미술: 앙포르메의 무형식에 도달」, 출처미상, 1959(?),

「전희성양 미술전을 보고」,『서울신문』, 1960.3.3.

「젊은 미의 제전-현대미연 제일회전평」,『조선일보』, 1960.3.6.

「의욕과 노력의 성과-서라벌예대미술전을 보고」,『조선일보』, 1960.3.22.

「환락의 풀로리야 제전-보티첼리작 '봄의 알레고리'」,『서울신문』, 1960.4.6.

「제4회 현대작가 미술전평-국제적 발언에의 민족적 토대」,『조선일보』, 1960.4.15.

「기대되는 한국전위미술-파리 비엔날레를 계기로」,『서울일일신문』, 1960.5.(?)

「다양한 소박미-금동원동양화개인전평」,『한국일보』, 1960.6.1.

「빠리비엔날전 출품작 결정-뜨거운 추상계열」,『한국일보』, 1960.6.11.

「추상화된 심상풍경-「모던·아트」육회전」,『조선일보』, 1960.7.19.

「현실참여의 성공-한봉덕개인전을 보고」,『조선일보』, 1960.9.7.

「국전은 권위를 회복할 것인가-문교부의 개최공고와 화단의 반향」,『민국일보』, 1960.9.15(?).

「현대예술은 어디로-앵포르멜에서 네오다다, 쉬르로」,『한국일보』, 1960.9.21.

「국전은 개혁되어야 한다-제9회 국전심사발표를 보고」,『조선일보』, 1960.9.24.

「목가부르는 동심의 세계: 양달석 유화전」,『경향신문』, 1960.9.27.

「아카데미즘의 기준을 세우라-제9회 국전을 보고」,『한국일보』, 1960.10.(?).

「'벽전' 창립을 보고-새로운 감각의 시위」,『서울신문』, 1960.10.10.

「역동의 대결-김상대 개인전을 보고」,『조선일보』, 1960.10.22.

「하나로 통합된 전위예술가들-현대미련 탄생이 뜻하는 것」,『조선일보』, 1960.10.24.

「형상의 해체로 통한 '쉬르'-권옥연 귀국전」,『한국일보』, 1960.11.1.

「광고정책의 기업적 기능」,『새 광고』, 1960.11.

「현대미술의 이해-시각을 통한 의식세계의 포착」,『서라벌학보』, 1960.11.19.

「홍익대학미술전-서양화부」,『서울신문』, 1960.11.20.

「우리미술: 국제전참의 문열리다-〈베니스 비엔날레〉 한국관건립기금전」,『조선일보』,
 1960.12.5.

「생기있는 분위기 수도여사대 미술전」,『경향신문』, 1960.12.5.

「전위예술의 제패; 6회 〈현대전〉 평」,『한국일보』, 1960.12.9.

「현대미술과 엥포르멜회화」, 『현대예술에의 초대』 현대사상강좌 시리즈 4, 동양출판사, 1961

「디자인 아트의 위치」, 『새 광고』, 1961.1.

「미술비평의 확립: 적극적 미술비평을 위한 미술운동」, 『현대문학』, 1961.1.

「우아한 멋-방혜자개인전평」, 『경향신문』, 1961.2.10.

「미술비평의 현황」, 『자유문학』, 1961.3.

「현저한 향상: 서라벌예술대학미술전」, 『경향신문』, 1961.3.14.

「기대되는 한국 전위예술-'빠리 비엔나레'를 계기로」, 『서울일일신문』, 1961.음력 3.7
 [양력 4.21].

「질적 비약 꾀한 현대미술-제5회현대미전을 결산하는 좌담회」, 『조선일보』, 1961.4.25.

「문화지수」, 『수필』 1/6 (1961.6).

「순진한 회장인상-계성여중고 미전」, 『경향신문』, 1961.9.21.

「현대의 전형표현, 연립전평」, 『조선일보』, 1961.10.10.

「낭만에의 밀어: 김흥수 유화전」, 『한국일보』, 1961.10.26.

「첫 지방전시와 금후의 과제-국전계획에 나타난 현상과 관련하여」, 『민국일보』, 1961.11.27.

「국전과 현대미전의 분리기대」, 『민국일보』, 1961.11.27.

「정리된 전위화단의 축도: 정상화 개인미술전」, 『한국일보』, 1962.2.14.

「모방의 홍수기-추상회화의 문제점」, 『민국일보』, 1962.5.28.

「추상회화는 어디로: 미술계의 전망」, 『자유문학』 7/4 (1962.6.).

「국전을 말한다-현대회화를 중심으로」 (방근택 대담), 『전남일보』, 1962.10.19.

「정리된 전위화단의 축도」, 『한국일보』, 1962.11.14.

「혼미와 후퇴의 계보: 1962년의 화단총평」, 『자유문학』 7/8 (1962.12.).

「62년을 돌아본다(미술): 혼선이룬 전위, 보수—사실이 우세한 국전/수확 거둔 악뛰엘전」,
 『국제신보』, 1962.12.21.

「우리 현대미술의 소리-우리의 것에서 다시 나가자」, 『서라벌학보』, 1963.4.22.

「추상회화의 정착-세계문화자유초대전」, 『한국일보』, 1963.5.9.

「친화의 형성-'신상회' 2회전」, 『동아일보』, 1963.5.30.

「국제진출의 시금석-상파울로 출품전평」, 『한국일보』, 1963.6.16.

「첫시도 가작 30점-김상유 동판화전」, 『동아일보』, 1963.7.24.

「해외로 가는 우리 회화」, 『세대』, 1963.8.

「무의 준순: 김종학 개인전평」, 『한국일보』, 1963.8.2.

「미술: 무상한 예술」, 『신세계』, 1963.9.

「추상과 분리되야 한다-제12회 국전 개막을 앞두고」, 『동아일보』, 1963.9.2.

「집단적 테러리즘: 오리진전, 김창열 개인전 등」, 『신세계』, 1963.10.

「국전개혁에 대한 제언」, 『신세계』, 1963.10.

「제12회 국전을 해부한다-낡은 사실로 퇴보」, 『국제신보』, 1963.10.21.

「형태의 근원: 원형의 발견」, 『신사조』, 1963.11.

「정화자개인전」, 『한국일보』, 1963.11.5.

「전통적인 사실-목우회 작품전」, 『동아일보』, 1963.11.29.

「기호의 대결; 김영주 개인전」, 『동아일보』, 1963.12.4.

「모호한 전위성격 '현대미술가회의' 구성을 보고」, 『동아일보』, 1963.12.20.

「예술의식의 상극-1963년의 미술」, 『국제신보』, 1963.12.23.

「바다의 예술」, 『제주도』 11 (1963).

「예술의식의 상극: 추상과 구상의 혼선」, 『신세계』 3/1(1964.1.).

「64년의 과제: 국제전 참가는 전위작가가, 미술계의 '일'은 평론가에게 맡겨라」, 『대한일보』, 1964.1.7.

「선도권의 확립」, 『부산일보』, 1964.1.9.

「실현된 공상미술관-유네스코 세계명화전을 보고」, 『동아일보』, 1964.1.29.

「미술계의 당면과제: 미술질서를 위한 요청」, 『세대』, 1964.2.

「생활의 시각미: 권명광 그라픽디자인전」, 『한국일보』, 1964.2.2.

「한일관계는 이렇게 수결되어야 한다: 먼저 독자적 민족문화의 수호를〈예술계〉」, 『국회평론』 1(1964.3.).

「미묘한 공간성의 표징-한봉덕 개인전을 보고」, 『동아일보』, 1964.3.2.

「건강한 생활관리를 PR: 한홍택문하생 생활미술발표전」, 『한국일보』, 1964.4.11.

「악뛰엘 제2회전-반향없는 독백」, 『한국일보』, 1964.4.25.

「엿보이는 '젊음': 낙우회 2회 조각전평」, 『동아일보』, 1964.6.5.

「사실화의 보루-제2회목우회공모미전」, 『동아일보』, 1964.6.18.

「신상회 공모전-의욕적인 온건한 추상들」, 『한국일보』, 1964.7.7.

「기성탈피에 노력-한국공예연구회작품전」, 『동아일보』, 1964.7.11.

「흐뭇한 친밀감-세 여류화가전-이숙희, 오창순, 숙당가족전」, 『동아일보』, 1964.7.28.

「가을의 미각」, 『전남일보』, 1964.8.28.

「수묵의 대결-동천 이의섭 개인전」, 『동아일보』, 1964.9.17.

「아카데미즘과 전위: 제 13회 국전에 바란다」, 『서울신문』, 1964.9.29.

「국전이 정통을 세우려면: 제 13회 국전개최를 앞두고」, 『국제신보』, 1964.10.8.

「현대문명과 예술가의 역할」, 『세대』, 1964.10.

「장욱진개인전, 허탈한 '프리미티브'」, 『동아일보』, 1964.11.10.

「전위의 개척-제2회 원형회 조각전평」, 『조선일보』, 1964.11.24.

「저문해 보내는 여섯미전: 조경호서화전/최홍원작품전/배용, 윤명노 판화2인전/이명규개인전/서울미대 교내전과 홍익대학 공예전」, 『한국일보』, 1964.12.3.

「추상의 말살-최홍원 개인전」, 『동아일보』, 1964.12.5.

「신구의 공존-제14회 백양회전」, 『동아일보』, 1964.12.17.

「의욕있는 조형논리-홍범순 개인전」, 『동아일보』, 1964.12.22.

「화면의 모색-문미애 개인전」, 『동아일보』, 1964.12.29.

「전위의 형성과 보수의 정비」, 『부산일보』, 1965.1.5.

「기성속의 새것 논꼴-아트전」, 『동아일보』, 1965.2.18.

「건실한 사실 속의 환상-김봉기 유화전」, 『한국일보』, 1965.3.16.

「명암조화이뤄-정건모 개인전」, 『서울신문』, 1965.3.20.

「제2회 상미협전/풍곡 성재휴개인전/정건모작품전」, 『한국일보』, 1965.4.6.

「추상회화의 정착, 《세계문화자유초대전》」, 『한국일보』, 1965.5.9.

「주창없는 동차의 모임-신수회 3회전/이용자 동양화전」, 『한국일보』, 1965.5.18.

「한국인의 정신풍토: 한국현대문명의 제상」, 『세대』, 1965.5..

「도시문명의 용모: 한국현대문명의 제상②」, 『세대』, 1965.6.

「손병희씨 동상 완성에 즈음하여(문정화작)」, 『한국일보』, 1965.6.15.

「문명과 예술 : 한국현대문명의 제상③」, 『세대』, 1965.7.

「한국인의 생활양식 : 한국현대문명의 제상④」, 『세대』, 1965.8.

「돌진적인 젊은 의욕, 손필영조각전을 보고」, 『한국일보』, 1965.8.3.

「문명과 야만 : 한국현대문명의 제상⑤」, 『세대』, 1965.9.

「전위예술론」, 『현대문학』, 1965.9.

「한국인의 현대미술: 한국현대문명의 제상⑥」, 『세대』, 1965.10.

「정신세계의 표현-현대미술의 동향과 그 감상」, 『동대신문』, 1965.10.29.

「개성적인 신형상에 성공: 새 경지 밝힌 조병현6회전」, 출처미상, 1966.4.2(?).

「박노수개인전」, 『일요신문』, 1966.5.22.

「도시미와 조형-"평화의 도시탑"제막에 즈음하여」, 출처미상, 1966.5.31.

「오붓한 단합-제2회 시민의 날 기념미술전평」, 출처미상, 1966.10.15.

「기록화 제작의 문제점」, 『현대경제일보』, 1967.5.7.

「미술행정의 난맥상」, 『신동아』, 1967.6.

「〈국전〉사진부의 문제점-사진예술의 부재 현상」, 『포토그라피』, 1967.7/8.

「아쉬운 위정자의 예술식견-민족기록화전을 보고」, 『동아일보』, 1967.7.20.

「현대미술의 새로운 전환-『한국청년작가연립전』을 보고」, 『일요신문』, 1967.12.17.

「변질 거듭하는 미술계-〈현대작가초대미술전〉을 중심으로」, 『일요신문』, 1968.5.5.

「전위를 단순한 감상물로-현대회화 10인전/박항섭유화소품전」, 『일요신문』, 1968.9.15.

「전위의 시도-한국현대판화협회 창립전을 보고」, 『일요신문』, 1968.10.27.

「긴장어린 화폭, 전상수 작품전」, 『일요신문』, 1968.11.10.

「김형대개인전/유영국개인전/이기원개인전/이종무개인전」, 『일요신문』, 1968.12.1.

「어른들이 잃어버린 순진한 세계-이동욱 미술전을 보고」, 『조선일보』, 1968.12.19.

「유행고」, 『Styler by 주부생활』, 1968.12.

「반예술에서 무예술로-세계미술」, 『일요신문』, 1972.9.10.

「우울한 국전」, 『일요신문』, 1972.10.15.

「이조 명화전을 통해 본 초상예술에의 새관심」, 『일요신문』, 1972.11.19.

「미술-삽문같은...그림속의 글, 읽고 보는 청미회 시판화전」, 『일요신문』, 1972.11.19.
「미술-돋보인 표상의 세계, 장선화 개인전을 보고」, 『일요신문』, 1972.11.26.
「단편 릴레이: 여백」(글 송기동, 그림 방근택-13컷), 『전우신문』, 1972.12.1-30.
「미술-참신한 창조성 시도-제8회 구상전을 보고」, 『일요신문』, 1972.12.10.
「미술-현시점에서의 숙제들-제3회 A.G전을 보고」, 『일요신문』, 1972.12.24.
「과학문명과 예술혁명」, 『현대의 문예』, 백철 엮음, 장문사, 1972.
「미술-학생미전은 교내에서-낭비없는 알찬 행사되야」, 『일요신문』, 1973.1.7.
「미술-아늑한 위안환경 조성-이조목공가구 작품전」, 『일요신문』, 1973.1.14.
「미술-새 시각의 발견 어려워, 15회 '뉴 포토클럽' 사진전」, 『일요신문』, 1973.2.4.
「미술-어려운 현대미술의 정리, 명동화랑의 '추상=상황'전」, 『일요신문』, 1973.2.25.
「미술-다양한 30대의 신진전위들, 명동화랑의 '조형-반조형'전」, 『일요신문』, 1973.3.4.
「미술-부각시키지 못한 개성, 황현옥의 '비오브제전'」, 『일요신문』, 1973.3.11.
「미술-판화작품등 인상적, 국제전 대비한 국내작가전」, 『일요신문』, 1973.3.25.
「미술-한국현대화단의 한 단면, 한국예술화랑 개설식」, 『일요신문』, 1973.4.1.
「미술-소박한 기획전, 한국예술화랑」, 『일요신문』, 1973.4.22.
「미술 2천년 한자리에」, 『일요신문』, 1973.4.22.
「미술-남북화풍의 비약기대, 김형수 동양화전」, 『일요신문』, 1973.4.29.
「미술-한국 현대화의 한단면, 이응노, 이항성, 문신 3인전」, 『일요신문』, 1973.5.6.
「미술-안정감 주는 '기개의 발분', 명동화랑의 윤형근 개인전」, 『일요신문』, 1973.5.20.
「미술-동양화 전통의 현대화, 현대중국회화전에서」, 『일요신문』, 1973.5.27.
「중국화가 각구일각 형성동방전통예술」, 『한중일보』, 1973.5.30.
「미술-동질성 속의 개성, 오리진 제8회전」, 『일요신문』, 1973.6.3.
「미술-다양한 모임속의 세계, 홍익조각회 3회전」, 『일요신문』, 1973.6.24.
「추상적 시화-관애덕성 개인전」, 『한중일보』, 1973.6.28.
「국내 최대량 내놓은 매머드 현대미전-현역화가 100인전」, 『일요신문』, 1973.7.15.
「창미전/공간회조각전/제10회 구상전」, 『일요신문』, 1973.8.26.
「강국진작품전/에스프리 3회전/서재행유화전/이재호동양화전」, 『일요신문』, 1973.9.30.
「제22회 국전평: 60년대 복고조로 환원」, 『일요신문』, 1973.10.14.
「방근택, 속화된 예술-봄의 화단을 돌아본다」, 『일요신문』, 1974.4.14.
「풍성한 가을 미술전-원로작가전/김영환전」, 『일요신문』, 1974.9.15.
「현대동양화지양도」, 『한중일보』, 1974.9.15.
「작가와 그 문제⑤: 허구와 무의미-우리 전위미술의 비평과 실제」, 『공간』, 9/9 (1974.9.)
「(서평)현대미술의 궤적: 이일 저 이일미술평론집」, 『공간』 9/10 (1974.10.)
「이항성근작전에 부쳐」, 『일요신문』, 1974.12.22.
「문학과 미술의 랑데부; 말라르메와 마네」, 『문학사상』, 1975.3.
「조용하고도 알찬 개인전 풍성, 화랑의 미술전람회를 보고」, 『일요신문』, 1975.4.13.

「문학과 미술의 랑데부; 발레리와 드가」, 『문학사상』, 1975.5.

「문학과 미술의 랑데부; 까르꼬와 모딜리아니」, 『문학사상』, 1975.7.

「문학과 미술의 랑데부; 초현실의 두 신」, 『문학사상』, 1975.8.

「문학과 미술의 랑데부」, 『문학사상』, 1975.9.

「문학과 미술의 랑데부; 자유의 추구」, 『문학사상』, 1975.10.

「문학과 미술의 랑데부」, 『문학사상』, 1975.11.

「문학과 미술의 랑데부 19 해설-부르크하르트와 뵈클린」, 『문학사상』, 1976.1.

「피땀맺힌 이슬의 결정, 김창렬 작품 전시회」, 『일요신문』, 1976.5.30.

「문학과 미술의 랑데부; 토마스 만과 프란츠 마르크」, 『문학사상』, 1976.7.

「문학과 미술의 랑데부; 러스킨과 터너」, 『문학사상』, 1976.8.

「전통과 현대를 섞은 반투명, 이항성 작품전 평」, 『일요신문』, 1976.8.15.

「오늘의 미술풍토: 김창열 귀국전을 계기로 해서 본」, 『시문학』, 1976.8.

「이 따분한 여름의 한낮」, 『시문학』, 1976.9.

「차주환 제11회 개인전」, 『일요신문』, 1976.9.19.

「자기 것을 가지고 파리로 나아간 이항성 기타」, 『시문학』, 1976.10.

「문학과 미술의 랑데부 27-스트린드베리와 뭉크」, 『문학사상』, 1976.11.

「옛 것과 새 것, 그리고 새로울 것」, 『시문학』, 1976.11.

「문학과 미술의 랑데부 28-플로베르와 보시」, 『문학사상』, 1976.12.

「박서보의 묘법이란!」, 『시문학』, 1976.12.

『현대조각의 전개: 그 전통과 개혁』 (원저 A.M. Hammacher, The Evolution of Modern Sculpture, 1969), 이승택 역편, 낙원출판사, 1977; 방근택 번역

「문학과 미술의 랑데부 29-베르아랑과 앙소오르-가면과 현실」, 『문학사상』, 1977.1.

「동서문화비교연구: 석굴암불상 무엇이 같고 다른가」, 『동서문화』, 1977.1.

「문학과 미술의 랑데부 30-프로이트와 레오나르도 다빈치」, 『문학사상』, 1977.2.

「언어의 부상, 사리의 정의」, 『의맥』, 1977.2.

「현대예술의 정신병리학: Walter Winkler를 중심으로」, 『의맥』, 1977.2.

「문학과 미술의 랑데부 31-폴리치아노와 보티첼리」, 『문학사상』, 1977.3.

「문학과 미술의 랑데부 32-리이드와 칸딘스키」, 『문학사상』, 1977.4.

「문학과 미술의 랑데부 33-상드라르스와 레제」, 『문학사상』, 1977.5.

「오염된 예술환경」, 『현대예술』, 1977.5.

「문학과 미술의 랑데부 34-헤밍웨이와 미로」, 『문학사상』, 1977.6.

「주례사조의 평문에서 탈피하라」, 『현대예술』, 1977.6.

「불붙는 냉정한 투명과 차가운 열기: 〈앙데빵당〉.〈에꼴 드 서울〉〈서울70〉을 중심으로 이 열기에 찬 미술의 7월을 말한다」, 『현대예술』, 1977.7.

「이달의 초점: 미술」, 『현대예술』, 1977.7.

「세계현대예술연표」, 『현대예술』, 1977.7.

「문학과 미술의 랑데부 35-빅토르 위고와 로댕」, 『문학사상』, 1977.8.

「이 작가를 말한다: 김봉태가 미국생활 17년만에 판화작품전 하러 왔다」, 『현대예술』, 1977.8.

「이달의 논단: 해방세대의 '일상성의 반추, 구조 '77, 환경, 7월의 4인전 등」, 『현대예술』, 1977.8.

「문학과 미술의 랑데부 36-작열하는 여체의 원색」, 『문학사상』, 1977.9.

「동서문화비교연구: 석굴암 불상, 그 조형상의 전제와 제시」, 『동서문화』 7/10 (1977.10.)

「작가론: 인터미디어작가 TV 아아트의 개척자 백남준」, 『현대예술』, 1977.10.

「문학과 미술의 랑데부 38-릴케와 피카소」, 『문학사상』, 1977.11.

「기획연재 ② : 석굴암 불상과 제우스신전」, 『동서문화』, 1977.11.

「대중영합적 양산: 무관심 속의 70년대 문학과 전위미술」, 『현대예술』, 1977.12.

「기획연재: 동서문화비교연구③ : 서아시아에서의 헬레니즘 동점과 석굴암불상(상)」, 『동서문화』, 1977.12.

「기획연재: 동서문화비교연구: 동아시아에서의 불교동진과 석굴암불상」, 『동서문화』, 1978.1.

「현대미술 발생의 20주년-70년대 데뷔 신세대 주도권의 인정」, 『현대예술』, 1978.2.

「자전적 청춘에세이 : 전쟁속의 환상의 여인」, 『수정』, 1978.11.

「화사한 5월의 탄식」, 『처음만난 그대로-아내를 테에마로 한 37인의 수상』, 태창문화사, 1979.

「현대도시의 방향: 팽창이냐 조정이냐?-도시디자인을 위한 한 고찰」, 『산업미술』 2 (1979.10.), 성신여자대학교 산업미술연구소

「'79미술계 개관」, 『1980년 한국미술연감』, 한국미술연감사, 1980.

『지식인이란 무엇인가』(원저 Lewis A. Coser, Men of Ideas: A Sociologist's View, 1965), 방근택 번역, 태창문화사, 1980.

「시각은 사색을 먹는다」, 『동서문화』, 1981.3.

「문학과 미술의 만남-플로베르의 〈성안트완의 유혹〉」, 『덕성여대신문』, 1982.3.8.

『예술과 문명』(원저 Kenneth Clark, Civilizations), 방근택 번역, 문예출판사, 1983.

「미술계 개관」, 『1983년 한국미술연감』, 한국미술연감사, 1983.

「50년대를 살아남은 「격정의 대결」장 : 체험으로 본 한국현대미술사①」, 『공간』 1984.6.

「미술속의 문학-여성의 양면성: 〈매혹당한 처녀〉와 〈오만과 편견〉」, 『문학사상』, 1985.1.

「비평에 있어서 이상형과 직업형」, 『한국현대미술의 형성과 비평: 한국미술평론가협회 앤솔로지 제2집』, 미진사, 1985

「미술 속의 문학 : 관능 속의 적멸」, 『문학사상』, 1985.7.

「절망적인 희망 : 미술 속의 문학⑩」, 『문학사상』, 1985.10.

『세계미술대사전: 서양미술사 1』, 한국미술연감사, 1985.

「현대사상과 미술[1] : 모성의 외재-〈조반니 벨리니의 ,성모자상〉론」, 『문학사상』, 1986.1.

「현대사상과 미술[2]: 사상의 쾌락과 미술의 신체성: 롤랑 바르트와 레키쇼」, 『문학사상』, 1986.2.

『미술가가 되려면』, 태광문화사, 1986.

「도시의 경험과 도시디자인적 논구; Passage와 Feedback」, 『산업미술연구』 3 (1986), 성신여
　　대 산업미술연구소

「새 주제의 설정아래 기획과 초대전 속의 콩쿠르(공모·선정)로」, 『미술세계』, 1987.2.

「단발로 끝난 한국전위미술운동」, 『미술세계』, 1987.7.

『세계미술대사전』 1, 2, 3권, 한국미술연감사, 1987.

「판화의 우리역사와 그 프린트 미디어의 방법상의 과정-Process art」, 『미술세계』, 1989.2.

「예술과 과학의 접목1 : 테크놀로지에 의한 예술서론」, 『미술세계』, 1989.3.

「탈구조의 사상사와 그 미술비평」, 『공간』, 1989.3.

「황주리 론: 작품분석: 앙팡·테리블의 나르시즘」, 『예술평론』, 1989.봄.

「미술과 과학의 접목 2 : 정보기술의 전 파수꾼」, 『미술세계』, 1989.4.

「예술과 정치의 관계」, 『미술평단』, 1989.4.

「문화마당: 이종학의 〈추상정경〉; 김미도; 김용팔」, 『KEPCO』, 1989.5.

「예술과 과학의 접목 3: 빛과 움직임의 예술」, 『미술세계』, 1989.5.

「김구림은 '~은 아니다'를 소거한다」, 『선미술』, 1989.여름.

「예술과 과학 4: 백남준과 비디오 아트」, 『미술세계』, 1989.7.

「예술과 과학 5: 컴퓨터 아트와 컴퓨터 그래픽스」, 『미술세계』, 1989.8.

「판화-같은 작품도 하나하나에 자필 일련번호」, 『세계일보』, 1989.8.31.

「예술과 사이키델릭 아트: 오감이 개방된 교감예술에로」, 『미술세계』, 1989.9.

「예술과 과학 7: 뉴사이언스의 예술」, 『미술세계』, 1989.10.

「예술과 과학 8: 노이즈 아키텍춰와 컴퓨터그래밍」, 『미술세계』, 1989.11.

「예술과 과학9 : 영상혁명」, 『미술세계』, 1989.12.

「검증과 확인: 표류하는 생각(글)의 부상」, 『미술평단』, 1989.12.

「해외작가연구: 프란티셰크·쿠프카(Frantishek Kupka)」, 『선미술』, 1989.겨울.

「예술과 과학 : 우주적 과학원리의 예술을 꿈꾸는 SF의 SFX」, 『미술세계』, 1990.1.

「예술과 과학: 영상혁명」, 『미술세계』, 1990.2.

「예술과 과학: 예술적 영감 ; 공시성과 도의 일자」, 『미술세계』, 1990.3.

「격정과 대결의 미학 : 표현추상화」, 『미술평단』, 1990.3.

「검증과 확인: 예술지의 새로운 전환」, 『미술평단』, 1990.10.

「한국현대미술의 출발-그 비판적 화단회고 1: 1958년 12월의 거사」, 『미술세계』, 1991.3.

「검증과 확인: 제도로서의 예술-부재의 권위주의」, 『미술평단』, 1991.3.

「최붕현-미완성을 열게 하는 인간상의 화가」, 『미술세계』, 1991.4.

「한국현대미술의 출발-그 비판적 화단회고 2: 1959년의 상황」, 『미술세계』, 1991.4.

「한국현대미술의 출발-그 비판적 회고 3: 1960년의 격동 속에서」, 『미술세계』, 1991.6.

「한국현대미술의 출발-그 비판적 회고 4: 무애한 예술 – 민주혁명(1960)과 군사정권(1961-)의
　　사이에서」, 『미술세계』, 1991.7.

「한국현대미술의 출발-그 비판적 화단회고 5: 군사정권의 문화통제와 1961년 전후의 현대미술계」, 『미술세계』, 1991.8.

「한국현대미술의 여명기-반추상계의 대두(60년대)와 70년대의 미술시장」, 『미술세계』, 1992.1.

「도시의 경험과 도시디자인」, 『미술세계』, 1992.6.

2. 기타 문헌

강인호, 「농촌진흥운동기 제주지방의 혁명적 농민조합활동」, 『제주도사연구』 1(1991).

고은, 「나의 산하, 나의 삶 142: 1961년 새벽술상에서 맞은 5.16 쿠데타」, 『경향신문』 1993.8.1.

---, 「나의 산하 나의 삶 125」, 『경향신문』 1993.4.4.

곽아람, 「"전위의 절규"...박수근, 김환기도 응원」, 『조선일보』 2011.5.23.

구진경, 「1970년대 한국 단색화 담론과 백색 미학 형성의 주체 고찰」, 『서양미술사학회논문집』 45(2016).

권영진, 「1970년대 한국 단색조 회화: 무한 반복적 신체 행위의 회화 방법론」, 『현대미술사연구』 36(2014.12).

김균, 「미국의 대외 문화정책을 통해 본 미군정 문화정책」, 『한국언론학보』 44-3(2000, 여름).

김달진, 「내가 만난 미술인 121: 새로움에 대한 갈망과 도전, 이승택」, 『서울아트가이드』 2017.5.1

김달진 외. 『한국미술 전시자료집 1945-1969』, 김달진미술자료박물관, 2014.

김민희, 「이어령의 창조이력서: 처녀작 출생의 비밀」, 『주간조선』 2401(2016.4.4.)

김병기, 「회화의 현대적 설정문제, 한국미술과 세계미술」, 『동아일보』 1959.5.30.

---, 「64년 레뷰-미술」, 『조선일보』 1964.12.15.

김영주, 「현대미술의 방향-신표현주의의 대두와 그 이념 (상)」, 『조선일보』 1956.3.13.

---, 「미술계는 연합해야 한다: 속된 정신의 공장경영자는 누구?(하)」, 『경향신문』 1957.7.4.

---, 「과도기에서 신개척지로, 정유년의 미술계, (하)」, 『조선일보』 1957.12.21.

---, 「1960년도 미술계 세계무대로 진출하는 길」, 『동아일보』 1960.12.29.

김은희 편역, 『일본이 조사한 제주도』, 제주발전연구총서 11, 제주발전연구원, 2010.

김인환, 「추모사」, 『미술평단』(1992.4).

---, 「앵포르멜 운동의 견인차, 평론가 방근택」, 『미술세계』 (1992.3)

김정필, 「'케네디, 박정희에 민정이양 요구' 단독보도」, 『한겨레신문』 2010.12.6.

김종민, 「김종민의 '다시 쓰는 4.3': 4.3사건 전개과정 요약 1-일제강점기의 제주도」, 『프레시안』 2017. 3.21.

김청강, 「국전과 사월정신」, 『조선일보』 1960.10.11.

김태일, 『제주근대건축산책』, 루아크, 2018.

김향안, 『사람은 가고 예술은 남다』, 우석, 1989.

김허경, 「한국 앵포르멜의 '태동 시점'에 관한 비평적 고찰」, 『한국예술연구』 14(2016).

김형국, 「작품속의 공간을 찾아서-서양화가 김병기」, 『한국문화예술』 (2005.11).

김형민, 「피카소도 벌벌 떤 대한민국 검사님」, 『시사인』 2019.11.30.

김형석, 「인간애의 세계: '우리모두 인간가족' 사진전을 보고」, 『조선일보』 1957.4.6.

김환기, 「입체파에서 현대까지」, 『현대예술에의 초대』, 현대사상강좌 시리즈 4권, 동양출판사, 1963.

김흥수, 「미술과 평론」, 『조선일보』 1958.1.13.

대한미술협회, 「제5회 국전 '뽀이콭'에 관한 해명서」, 『동아일보』 1956.10.5.

리하르트 헤르츠, 「현대미술의 특징」, 서울신문 1958.5.11.

마리아 M. 헨더슨, 「서구에의 지향-제이회 현대작가미술전을 보고」, 『조선일보』 1958.7.4.-7.

---, 「현대미술의 대표적 단면-제3회 현대작가전을 보고」, 『조선일보』 1959.5.11.-12.

박고석, 「프셋티여사에게 한마디」, 『조선일보』 1957.8.23.

박남, 「현대회화로의 고독한 여정」, 『강용운』, 전일산업, 1999.

박서보, 「현대미술과 나」, 『미술세계』 (1989.11)

박원순, 『국가보안법연구 2: 국가보안법 적용사』, 역사비평사, 1992.

박파랑, 「1950년대 앵포르멜 운동과 방근택」, 『미술사학보』 35(2010).

---, 「조선일보 주최 〈현대작가초대미술전〉 연구」, 석사학위논문, 서울대학교, 2014.

백남준, 「전자와 예술과 비빔밥」, 『신동아』 (1967.10).

버트 미리폴스키, 「나의 의견으로는...체한외국인 전문가의 한국문화에 대한 조언 ② 미술」, 『조선일보』 1966.1. 13.

서영희, 「방근택, 한국 앵포르멜 미술과 전위주의 비평」, 『한국미술평론 60년』, 참터미디어, 2012.

서울조각회 엮음, 『빌라다르와 예술가들: 광복에서 오늘까지 한국 조각사의 숨은 이야기』, 서울 대학교출판문화원, 2011.

안서현, 「1960년대 이어령 문학에 나타난 세대의식 연구」, 『한국현대문학연구』 56(2018).

양수아, 「중앙화단에 제언: 한 지방화가로서」, 『조선일보』 1957.11.30.

양은희, 「방근택의 미술비평론: 계몽적 평론부터 포스트모더니즘의 수용까지」, 『미술이론과 현장』 31(2021)

---, 「1960-70년대 뉴욕의 한국작가: 이주, 망명, 디아스포라의 미술」, 『미술이론과 현장』 16(2013)

오광수, 「다양한 실험, 원형회 조각전」, 『동아일보』 1964.11.24.

---, 「계평」, 『현대미술』 (1974.6)

오지호, 「순수회화론, 예술아닌 회화를 중심으로 (완)」, 『동아일보』 1938.9.4.

유근준, 「대학미술교육의 문제점」, 『동아일보』 1966.11.26.

---, 「미술비평의 임무」, 『동아일보』 1966.12.10.

윤명로, 「뉴욕전위작가들의 축제」, 『동아일보』 1969.10.7.

윤진섭, 「이념과 현실: 70년대 한국 미술평단의 풍경」, 2018; http://www.daljin.

com/?WS=33&BC=cv&CNO=352&DNO=15869

이경성, 「국전 연대기」, 『신세계』 (1962.11).

---, 「한국현대미술의 이정표, 현대작가초대미술전평 (상)」, 『조선일보』 1957.11.27.

---, 「조형이 연금술, 제2회 현대작가미술전평(상)」, 『조선일보』 1958.6.21.

---, 「새로운 기풍의 창조, 현대미술작가초대전의 과제」, 『조선일보』 1959.2.28.

---, 「신세대형성의 의의」, 『논꼴아트』, 1965.

---, 「68년의 미술개관」, 『한국예술지』 4권, 대한민국예술원, 1969.

---, 「나의 젊음, 나의 사랑 미술비평가 이경성 〈8〉 땅에 떨어진 '국전'의 권위」, 『경향신문』, 1999.4.30.

이구열, 「국전여화 (완), 작품철거소동」, 『경향신문』 1962.10.23.

---, 「열의찬 탐구욕-제2회 원형회조각전」, 『경향신문』 1964.11.25.

---, 「측면에서 본 미술계 1년」, 『경향신문』 1966.12.12.

이봉상, 「1957년이 반성, 미술계 전환기의 고민(상)」, 『동아일보』 1957.12.24.

---, 「국전은 의의를 잃었다(상)」, 『동아일보』1960.1.13.

이상윤, 「문화냉전 속 추상미술의 지형도: 추상표현주의의 전략적 확장과 국내 유입 과정에 관하여」, 『통일과 평화』 10/2(2018).

이승구, 「화랑가에 가짜그림 부쩍, 불신풍조 불러 미술붐에 찬물」, 『경향신문』 1976.4.1.

이승택, 『현대조각의 전개: 그 전통과 개혁』, 낙원출판사, 1977.

이일, 「현대예술은 항거의 예술 아닌 참여의 예술」, 『홍대학보』 1965.11.15.

---, 「대학미술교육의 새 가능성」, 『동아일보』 1966.12.3.

---, 「미술평론가와 무식」, 『동아일보』 1966.12.15.

---, 『현대미술의 궤적』, 동화출판공사, 1974.

---, 「경향 서평: 케네드클라크 저/방근택역 『예술과 문명』」, 『경향신문』 1984.1.11.

이재호, 「한미정치학자 합동회의 참석 미 하버드대 핸더슨씨 한국 민주화 낙관해요」, 『동아일보』1987.8.6.

임창섭, 「비평으로 본 해방부터 앵포르멜까지」, 『비평으로 본 한국미술』, 대원사, 2001.

정규, 「동양적 환상의 작용: '미국현대미술8인전'을 보고」, 『조선일보』 1957.4.16.

---, 「정유문화계총평 미술계」, 『경향신문』 1957.12.27.

---, 「한국의 현대미술」, 『조선일보』 1958.5.24.

정무정, 「전후 추상미술계의 에스페란토, 앵포르멜 개념의 형성과 전개」, 『미술사학』 17(2003).

---, 「1950년대 미국에 소개된 한국미술」, 『한국근현대미술사학』 14 (2005).

---, 「아시아재단과 1950년대 한국미술계」, 『한국예술연구』 26(2019).

---, 「록펠러 재단의 문화사업과 한국미술 (II): 록펠러 3세 기금(JDR 3rd Fund)」, 『미술사학』 39(2020).

---, 『박서보 구술채록』, 아르코, 2015.

정상모, 「민족생존 직결 핵문제 소홀히 다뤄」, 『한겨레신문』 1988.10.9.

정철수, 「미술평단에 '영파워'...30대 두각」, 『경향신문』, 1983.5.16.

조연현, 「실존주의 해의」(1953), 『1950년대 전후문학비평 자료 2』, 최예열 엮음, 월인, 2005.

진중권, 「죽은 독재자의 사회: 박정희 신드롬의 정신분석학」, 『개발독재와 박정희 시대: 우리 시대의 정치경제적 기원』, 창작과 비평, 2003.

최부, 『표해록 권1』, 김지홍 옮김, 지식을 만드는 지식, 2009.

최열, 『한국현대미술의 역사: 한국미술사사전 1945-1961』, 열화당, 2006.

---, 『한국현대미술비평사』, 청년사, 2012.

최용달, 「제주도종횡관 7-독특한 남녀관」, 『동아일보』 1937.9.3.

최일수, 「우리문학의 현대적 방향」, 『자유문학』 (1956.12.)

하인두, 「애증의 벗, 그와 30년」, 『선미술』 (1985.겨울).

허은, 「1960년대 미국의 한국 근대화 기획과 추진」, 『한국문학연구』 35(2008).

---, 『미국의 헤게모니와 한국 민족주의』, 고려대학교 민족문화연구원, 2008.

홍경희, 『한국도시연구』, 중화당인쇄사, 1979.

P, 「가두전과 국전의 권위」, 『경향신문』 1960.10.10.

「6년만에 부산이어 서울서 판화개인전 '자연에 복귀'...미화단은 전통-실험 공존」, 『조선일보』 1977.7.23.

「30차 〈동양학대회〉의 이모저모」, 『동아일보』 1976.8.16.

고영일의 역사교실, http://www.jejuhistory.co.kr/

「국보 만팔천 여점 해외 반출안 국회에 제출」, 『동아일보』 1953.10.4.

「국제전참가 둘러싸고 백여명의 연판장 소동」, 『경향신문』 1963.5.25.

「내 작품은 표현 아닌 행동」, 『조선일보』 1973.10.7.

「'뉴욕'에 일괄전시」, 『동아일보』 1957.8.21.

「단상단하」, 『동아일보』 1957.8.28.

「대한원조경제중심으로 전환 긴요」, 『경향신문』 1964.6.13.

「독일판화작품 16일부터 전시」, 『동아일보』 1959.7.16.

「동양과 서양의 미술」, 『경향신문』 1961.3.10.

「문예진흥원 78년 문예연감 출간」, 『경향신문』 1979.8.24.

「문화재는 민족공유의 것」, 『경향신문』 1974.6.19.

「미 그레고리 핸더슨씨 NYT사설 반박문 기고」, 『경향신문』 1984.6.18.

「미술작품전도 추진」, 『경향신문』 1957.7.15.

「미하원 외교위 한국관계 청문회 "지원중단 북괴침략 초래"」, 『동아일보』 1974.8.6.

「민족기록화전의 불미론 뒷사건」, 『경향신문』 1967.8.26.

「반공법 위반」, 『경향신문』 1969.6.9.

「반향」, 『동아일보』 1963.5.10.

「사고: 현대작가초대미술전」, 『조선일보』 1957.10.9.

「'사상적 원천까지 헐값에 밀려와' 이일교수 한국현대미술에 호된 비판」, 『경향신문』 1974.6.15.

「사설-국전의 체모를 갖추어 보자」, 『경향신문』 1961.10.26.

「상록의 탐라 2: 잎마다 풍기는 남국서정」, 『동아일보』 1962.3.31.

「숭례문에 심어지다」, 『경향신문』 1959.4.23.

「스케치: 미술논평에 작가반발」, 『동아일보』 1974.7.19.

「아버지 심사위원과 딸의 수상」, 『경향신문』 1964.10.21.

「예술가치는 영원불멸」, 『경향신문』 1957.12.24.

『일도1동 역사문화지』, 제주특별자치도문화원연합회, 2018.

「일서적수입단속」, 『경향신문』 1952.3.16.

「일요대담: '앙훠르멜'은 포화 상태」(박서보와 한일자의 대담), 『경향신문』 1961.12.3.

「일 저명 건축가 19명 서울서 드로잉전, 17일까지 공간미술관」, 『동아일보』 1983.7.13.

「전주한미대사관문정관 핸더슨씨 불법반출한 문화재 143점 되찾기 운동」, 『경향신문』 1974.6.18.

「제2회 백색전」, 『조선일보』 1973.10.28.

「제2회 현대작가초대미술전」, 『조선일보』 1958.5.14.

「제주경찰대활동 남녀육십여명 검거」, 『동아일보』 1934.10.27.

『제주도 개세』, 제주연구원, 2019.

『제주북초등학교 100년사(1907-2007)』, 제주북초등학교 총동창회, 2009.

「창조를 위한 공간/서재: 정효, 방근택, 한무희」, 『Mizism』15 (1991.2)

「치안본부 리영희 강만길 전교수 조승혁 목사 등 셋 구속」, 『동아일보』 1984.1.11.

「판결문: 사건번호 69고 15151 반공법 위반, 피고인 방근택 미술평론가」, 서울형사지방법원, 1969.7.31.; 1970.10.29.

「틀잡혀가는 미술시장」, 『경향신문』 1971.4.8.

「하나로 통합된 전위예술가들-현대미련 탄생이 뜻하는 것」, 『조선일보』 1960.10.24.

「한국미술평론인협회, 신발족」, 『경향신문』 1958.9.4.

「한국미술평론가협회 결성」, 『경향신문』 1960.7.9.

「한세기를 그리다-101살 현역 김병기 화백의 증언 35) 현대미술운동과 비평활동」, 『한겨레신문』 2017.9.28.

「회원폭행에 議 미술평론가협회'」, 『동아일보』 1967.8.26.

3. 인터뷰

김종원과 필자의 인터뷰, 2019.11.22.

김철효와 필자의 인터뷰 2021.2.18.

류민자와 필자의 인터뷰, 2019.7.4.

민봉기와 필자의 인터뷰, 2019.11.22.; 2019.12.13.; 2021.7.26. 전화인터뷰, 2020.3.10.

박서보와 필자의 전화인터뷰, 2021.2.18.

방영자와 여서스님과의 인터뷰, 2019.12.7.; 여서스님과의 인터뷰, 2020.1.10.

서성록과 필자의 전화인터뷰, 2021.2.18.

이재운과 필자의 전화인터뷰, 2019.7.4.

이승택과 권영숙의 인터뷰, 2020.1.14.

정경호와 필자의 인터뷰, 2021.7.17.; 전화인터뷰, 2021.7.22.

4. 해외문헌

Ashton, Dore. *The New York School: A Cultural Reckoning,* Berkeley: University of California Press, 1992.

Henderson, Gregory. *Korea: The Politics of the Vortex,* Cambridge: Harvard Univ. Press, 1968.

Hershberg, James G. *James B. Conant: Havard to Hiroshima and the Making of the Nuclear Age,* Palo Alto: Stanford Univ. Press, 1995.

Jang, Sang-hoon. "Cultural Diplomacy, National Identity and National Museum: South Korea's First Overseas Exhibition in the US, 1957-1959," *Museum & Society* (November 2016)

Negri, Gloria. "FMaria Henderson; sculptor gave Korean collection to museum," *Boston Globe* (January 28, 2008), 출처 http://www.boston.com/bostonglobe/obituaries/articles/2008/01/28/maia_henderson_sculptor_gave_korean_collection_to_museum/

Rushworth, Katherine. "Fascinating Picker exhibit can leave viewer wanting more information," *Syracuse* (2011, June 26), https://www.syracuse.com/cny/2011/06/fascinating_picker_exhibit_can_leave_viewer_wanting_more_information.html (2020, 5,22)

Woo, Susie. *Framed by War: Korean Children and Women at the Crossroads of US Empire,* New York, New York University Press, 2019.

"Official Dispatch: Artist Records His Mission on 40-foot Painted Scroll," *Life* (Feb.14, 1955).

방근택(方根澤 Bang Guen-taek, 1929.5.22-1992.2.1)

1929년 음력 5월 22일(양력 6월 28일) 출생, 제주읍 동문통(현재의 제주시 동문로 35번지) 외할머니 윤여환의 집에서 방길형(1898-1960)과 김영아(1910-1995) 사이에 장남으로 출생. 2남 2녀의 장남으로 방원택(1932-), 방영자(1939-), 방순자, 방기정을 동생으로 둠. 외할머니 윤씨는 김영아, 김보배, 김창아, 김하준 3녀 1남을 낳음.

1933년경 부친의 이직으로 한림으로 이주. 한림리 1327번지 거주

1934년 그의 부친은 조선공산당 제주도위원회의 '적색노동운동'에 참여했다는 이유로 체포되어 1935년 광주지법 목포지청에서 재판을 받고 기소유예로 풀려난 바 있으며 현재 국가기록원 독립운동기록에 판결문이 들어있음.

1938년 한림공립심상소학교(현재의 한림초등학교) 입학, 2학년 1학기까지 수학

1940년 1월 제주읍으로 이주. 삼도리에 주소를 둠. 1월 16일 제주공립심상소학교(현재의 제주북초등학교)로 전학. 2학년부터 6학년 졸업시까지 다님. 학적부에는 3개의 이름이 각각 삭제되며 순차적으로 기재(방근택, 등야근택, 등야성웅(藤野性雄))되어 창씨개명의 핍박을 보여줌.

1944년 3월 25일 제주공립심상소학교 34회 졸업 (당시 졸업생 단체 사진이 『제주북초등학교 100년사 Ⅱ』(2007)에 수록되어 있음. p.408 사진 앞쪽에서 4번째 줄, 왼쪽에서 3번째가 방근택)

1944년 가을. 제주를 떠나 부산으로 이주

1945년 부산시 중구 대창동 1가 1번지 거주 시작

1947년 서울 방문

1949년 부산대학교 인문학부 입학, 철학 공부

1950년 6.25 직후 동생과 길에서 차출되어 전장으로 끌려가다 죽을 것 같은 예감에 기차역에서 탈출하여 집으로 옴.

1950년 9월 육군종합학교 사관후보생 7기로 들어감. 2개월 훈련 후 실전에 투입됨. 경북 영천, 안동, 영주, 단양, 광주 등에서 근무하며 전방통신 보급소 소장, 육군본부 통신감실 통신보급관, 육군보병학교 통신교관으로 복무

1951년 상반기 이영숙(李英淑, ?-1981)과 결혼, 3녀를 둠. 결혼 후 5년간 부산의 친가에서 거주. 혼인신고는 1956년 12월 20일.

1952년 상반기 첫딸 방영일 출생.

1952-56년 광주육군보병학교 통신학 교관 근무

1954-55년 서울 방문, 광화문 한 서점에 책을 매각(대형 트럭 2대 분량)

1955년 2월 광주육군보병학교에서 박서보, 이수헌 만남. 광주의 작가 양수아, 강용운, 오지호 등과 교류.

1955년 여름 서울 방문

1955년 10월 광주 미국공보관에서 유화 개인전. 오지호가 브로셔의 인사말 씀.

1956년 6월 대위로 제대, 이후 부산대에 복학.

1957년	초여름 서울로 이주. 범한영화사에서 대본 번역과 필름수입통관 업무
1957-59년	범한영화사 근무
1957년	가을 명동에서 이어령 만남
1957년말	서울에서 박서보, 이수헌 등과 재회.
1958년	2월 「죠르쥬 루오의 생애와 예술」발표하며 미술평론가로 활동 시작
1958년	3월 「회화의 현대화문제」상, 하편 발표, 이후 현대미술가협회 작가들과 어울리기 시작. 이때부터 일본의 미술 잡지를 구입하여 공부.
1958년	9월 한국미술평론인협회에 간사로 참여.
1958년	12월 박서보가 만든 '어린이 미술연구소'에 강사로 참여
1959년	범한영화사 사직
1959-66년	서라벌예술대학 강사로 활동
1959년	여름 부산 방문; 광복절경축 미술협회전 관람 후 「부산화단의 단면」(부산일보, 1959.8.17. 발표)
1959년	11월 〈현대미협 5회전〉의 선언문 작성. 김창열은 이 선언문을 한 대학교수에게 부탁하여 불어로 번역하여 브로셔에 한글과 불어로 실음.
1960년	6월 부친 방길형 사망
1960년	7월 한국미술평론가협회 결성에 참여
1960년	9월 동아일보 주관 '4.19의거학생위령탑 공모'의 심사위원 역임. 5.16 발발로 위령탑 계획은 무산되어 재공모로 추진됨.
1960년	10월 한국현대미술가연합 결성시 창립선언문 작성
1960년	10월 덕수궁 담벼락에서 열린 〈60년대 미협전〉을 보고 방명록에 '반역과 창조!'라고 적음
1961년	1월 「미술비평의 확립」(『현대문학』 1961년 1월호)에서 김영삼, 박고석 등의 글 비판. 이에 김영삼이 반박하는 글 「미술비평의 확립론의 맹점」을 같은 잡지 3월호에 발표.
1961년	4월 〈현대초대작가전〉(조선일보 주최)을 결산하는 좌담회 참여.「질적비약 꾀한 현대미술, 제5회 현대미전을 결산하는 좌담회」, 조선일보 1961.4.25.)
1961년	4월 제2회 파리비엔날레 (9/29-11/5, 파리 현대미술관) 참여작가 선정 심사위원으로 참여
1961년	가을 국전 심사에 자문위원으로 참여
1963-64년	숙명여대 음대 강사
1963년	5월 한국미술평론인회 출범시 위원으로 참여(최순우, 이경성, 유근준, 석도련, 김환기, 김영주, 김병기 등 참여)
1963년	여름 제주도 방문. 20년 만의 귀향 소감 「바다의 예술」을 『제주도』지 11호에 기고하고 4.3으로 희생된 친구들을 애도.
1963년	12월 「모호한 전위성격: '현대미술가회의' 구성을 보고」(『동아일보』1963.12.20.)

를 시작으로 박서보 등 그동안 가까웠던 작가들의 집단적 움직임을 비판.

1964-67년	숭의보육여전 강사
1964년	11월 〈원형회〉2회전을 계기로 이승택과 만남.
1965년	한국미술평론가협회 출범에 참여(최순우, 이경성, 이구열, 천승복, 석도륜, 임영방, 이일, 유준상, 유근준, 오광수 등과)
1966년경	명동 다방 〈갈채〉에서 민봉기를 만나 이듬해 사실상 재혼함.
1966년	5월 22일부터 『일요신문』에 글쓰기 시작 1976년까지 10여 년 발표
1967년	7월부터 서울 중구 명동 2가 국제복장학원 미술강사 시작
1967년	8월, 『주간한국』 7월 23일자에 〈민족기록화전〉에 전시된 작품을 비판한 인터뷰가 실리자 거론된 작가 2명이 폭행. 이후 한국미술평론가협회는 회원 방근택이 화가들에게 "계획적인 폭행을 당하고 압력에 의해 해명서까지 쓴 사건에 대해 유감스럽게 생각"한다는 성명서 발표
1967년	8월-11월경 용산구 하숙집 거주. 당시 하숙생들과 주인이 반공법으로 방근택을 고발
1968년	8월 아들 방진형 출생
1969년	초 반공법 위반으로 기소됨. 104일 동안 구금된 후 2심에서 징역 3년 및 자격정지 3년에 집행유예 4년으로 풀려남 (사건번호 69고 15151)
1972년	9월 『일요신문』에 「반예술에서 무예술로-세계미술」을 발표하면서 미술평론가로 활동 재개
1973-77년	한성여대 강사
1973년	5월부터 1975년 9월 부인과 별거, 서울시 성북구 월계동 43-212에 혼자 거주
1974년	2월 〈겨울의 들〉이라는 제목의 풍경화 제작
1975-77년	서울시 성북구 장위동 496-58 거주
1975-76년경	〈서양미술사〉를 썼으나 미발간, 이 원고는 『세계미술대사전』으로 흡수됨
1976년	1월부터 이어령이 주간을 맡은 『문학사상』에 글쓰기 시작, 1986년 2월까지 지속
1976년	8월부터 『시문학』에 글쓰기 시작, 9, 10, 11, 12월호까지.
1977년	1월부터 『동서문화』에 글쓰기 시작, 1981년 3월까지
1977-83년	서울시 성북구 장위동 37-60 거주
1977년	잡지 『현대예술』의 주간을 맡으나 7월부터 10월까지 활동. 그나마 9월호는 발간되지 못함. 이때 자신이 정리한 〈세계현대예술연표〉를 잡지에 부록으로 소개하여 12월호까지 개재.
1977년	A.M.Hammacher의 The Evolution of Modern Sculpture (1969)를 번역한 『현대조각의 전개: 그 전통과 개혁』(낙원출판사, 1977) 출판. 이승택의 이름으로 출판되었으나 사실상 방근택이 번역하고 이승택이 디자인을 손보고 출판한 책.
1978년	성신여사대와 인천대 강사로 출강. 인천대는 1991년까지 출강.
1980년	여름, 『지식인이란 무엇인가』 번역, 태창문화사. 독일 출신 미국 사회학자, 루이스 A. 코저(Lewis A. Coser, 1913-2003)의 책 Men of Ideas: A Sociologist's View(1965)로 막시즘의 시각으로 지식인이 현실의 경제, 권력과 어떻게 상호작용하는지 분석한 책.

1980년	8월 2일부터 일기를 쓰기 시작, 1984년 7월 8일까지 4년간 이어짐.
1980년	8월 미술연감사 이재운 대표 만남. 『한국미술연감』에 실을 「79년도미술개관」작성.
1980년	9월 20일 화두 '종말로서의 예술' 착안 후 일기에 적음. 이후 종종 이 주제가 일기에 등장함.
1980년	12월 22일. 미술연감사 이재운 대표에게 『세계미술대사전』저술 의뢰 받음.
1981년	1월 22일 국가안전기획부 직원 방문 옴. 성신여대 학생의 신고 조사를 받고 진술서 작성.
1981년	4월 21일 한국예술평론연합회 결성 모임 참여
1981년	10월 2일 30회 국전 개막식 참여
1981년	성신여대에서 석사논문 지도. 김희정, 「Willem de Kooning의 작품세계」, 미술학과 서양화 전공; 논문 등록은 1982년 8월에 됨.
1981년	12월 24일 첫번째 부인 이영숙 사망
1982년	3월 아들 방진형 중학교 진학
1982년	여름 문예출판사로부터 Collingwood의 The Principle of Art (예술의 원리)의 번역을 의뢰받았으나 이 책은 그의 번역이 끝나도 출판되지 못함.
1983년	케네스 클라크(Kenneth Clark)의 『예술과 문명』 번역, 문예출판사
1983-88	경기도 시흥군 군포읍 당리 385-3 거주
1984년	1월 11일 『경향신문』에 평론가 이일이 방근택의 번역서 『예술과 문명』의 리뷰 발표,
1985년	8월, 방근택, 『서양미술사』, 한국미술연감사; 『세계미술대사전』의 1권으로 나옴
1986년	방근택, 『미술가가 되려면』, 태광문화사
1987년	방근택, 『세계미술대사전』 1, 2, 3권 완본 출판, 한국미술연감사
1987년	2월부터 『미술세계』에 글쓰기 시작
1988년	9월 서울시 서초구 방배동 산 23-2 방배파크빌라 가-305 로 이주, 이후 사망 시까지 거주.
1989년	4월부터 한국미술평론가협회가 발간하는 『미술평단』 12호를 시작으로 글쓰기 시작
1989년	국립현대미술관의 강좌시리즈에서 〈1950년대의 한국현대미술〉 강의.
1991년	3월 자하문 미술관의 교양강좌 '인상파론' 특강
1991년	3월부터 회고록 「한국현대미술의 출발-그 비판적 회고」(1991-92)을 『미술세계』에 연재. 총 6개 원고 발표.
1991년	하반기 간암으로 성모병원 입원
1992년	1월경 자신의 책 9천여 권을 인천대학교 도서관에 기증. 주수일 교수의 소개로 강의하던 마지막 학교임.
1992년	2월 1일 사망, 2월 3일 오전 10시 강남성모병원 영안실에서 한국미술평론가협회장으로 영결식 후 벽제화장터에서 화장. 유골은 벽제 화장터 인근 사찰 야산에 뿌려짐.
1992년	11월 인천대학교 도서관에 방근택 서고 개관
1995년	모친 김영아 사망.

탈고하며

필자가 방근택에 대해 관심을 갖게 된 것은 미술평론가협회가 주최한 2011년 한국미술평론 60주년 기념 심포지엄에서이다. 당시 서영희 교수는 방근택에 대한 논문을 발표했는데, 그 논문에서 그가 전후 한국추상미술과 앵포르멜에 적극적이었을 뿐만 아니라 '전위적 평론가'였다고 묘사한 바 있다. 그 표현이 필자에게 다가왔다. 불안정한 사회에서 낯선 서구의 추상미술을 앞장서서 '전위적으로' 싸우며 소개했다는 인물이 어떤 사람인지 궁금해졌다.

그리고 그의 약력에 나온 '제주 출생'이라는 문구는 필자의 뇌리에 강하게 박혔다. 필자가 나고 자란 곳이었고 20세기 제주가 겪은 혼란의 역사와 한반도의 격랑 속에서 예술가가 된다는 것도 어려웠지만 미술평론가가 된다는 것은 극히 드문 일이었기 때문이다. 그렇게 홍익대학교에서 열린 그날의 심포지움이 이 책의 출발점이 되었다. 그러나 이런저런 일로 인해 본격적으로 자료조사에 나선 것은 2019년이다.

방근택에 대한 정보는 제한적이었다. 주로 1950-60년대 앵포르멜 미술과 추상미술의 전개를 다룬 글에서만 언급될 뿐 그의 유족이나 개인적 배경을 아는 사람은 드물었다. 서영희 교수, 윤진섭 평론가, 김달진 소장 등을 만나서 묻는 것으로 출발했다. 김달진 소장으로부터 방근택이 소장했던 책들이 인천대학교 도서관에 있다는 것을 들었고, 윤진섭 평론가로부터 책 기증의 배경에 방근택과 가까웠던 주수일 교수가 있다는 말을 들었다. 그렇게 리서치가 시작되었다.

방근택의 글과 관련 자료를 찾아 읽으면서 서서히 그의 삶의 윤곽을 잡고 있던 2019년 가을 삼성미술관 리움의 자료실에 유족이 기증한 자료가 있다는 것을 알게 되었다. 리움이 소장한 자료를 통해 결국 소설가로 활동하고 있는 미망인 민봉기 여사와 연결이 되었고 이후 그의 아들 방진형, 그리고 방근택의 여동생 방영자, 이종사촌 정인숙과 정경호, 조카 여서 스님 등 유족을 만나며 그의 글에서 파악하기 어려웠던 빈 공간들이 채워졌고 사진과 그림 등 여러 자료를 얻을 수 있었다.

이 책에는 많은 글들이 인용되고 있다. 특히 방근택의 글은 오래전 문체와 표기법으로 다소 가독성이 떨어질 때도 있으나 현대식으로 바꾸지 않고 그대로 옮겼다. 필자의 한계로 파악할 수 없는 단어는 00으로 표시했고 해석이 필요한 부분은 []를 붙여 표시했다. 글은 한 사람의 정신과 역사를 담고 있기에 그가 산 시대를 생생하게 보여주고 싶었고 혹여 필자에 의해 왜곡될지도 모르는 위험을 피하기 위해 있는 그대로 실었다. 독자들의 이해를 구한다.

여러 분들의 도움이 없었다면 이 책은 나오지 못했을 것이다. 소설가 한림화 선생님은 제주의 오랜 문화와 사회적 변화에 대해 질문이 생길 때마다 답을 해주셨다. 페이스북 친구인 이태호 작가는 메신저로 보낸 질문에 친절하게 답을 해주었다. 그가 어느 날 올린 게시물에서 방근택의 반공법 위반 사실을 알고 문의했더니 고 박원순 시장이 쓴 국가보안법 책을 알려준 것이다. 그 외에도 박서보 작가, 하인두 작가의 미망인 류민자 작가, 김구림 작가, 이승택 작가, 현대화랑의 권영숙 실장, 서성록 미술평론가, 김철효 미술사가, 이재운 전 한국미술연감 대표, 주수일 작가 등 여러 분의 친절한 답변 덕분에 방근택의 삶과 시대를 엮을 수 있었다. 영화평론가 김종원, 1950년대 광주 미국공보원 사진을 제공한 사진작가 이경모의 유족, 〈한국국보전〉에 대한 정보와 사진을 알려준 장상훈 관장에게도 감사드린다.

이 평전을 엮는 동안 필자가 힘을 얻을 수 있었던 것은 시간을 넘은 공간의 공유였다. 우연인지 필연인지 모르나 필자가 수년 전 집을 마련한 제주시 건입동은 바로 방근택이 어린 시절을 보낸 동문통과 산지항이 위치한 곳이다. 필자의 집에서 골목길을 따라 2분 정도 걸어가면 그가 태어난 생가이자 외할머니 댁이 있다는 것을 알고 놀라지 않을 수 없었다. 이 동네에 자리를 틀 때 방근택의 생가가 있던 곳이라는 사실을 몰랐었다. 우연한 선택이 운명적인 만남이 되었고 이 책의 동력이 되었다. 그가 걷고 뛰어다녔을 집, 학교 그리고 산지와 칠성통을 다니며 90년전 근대 제주의 삶을 상상하곤 했다. 산지천변을 거닐며 근대제주의 유적을 보다보면 다시금 이 책을 마무리해야겠다는 열의가 생겼다.

마지막으로 고마움을 전하고 싶은 이들이 있다. 미술평론가 이선영과 미술사가

권행가에게 이 책의 초고를 보내 미리 독자의 반응을 얻고자 했다. 바쁜 가운데도 도움이 되는 조언을 준 두 분에게 감사하다는 말을 꼭 하고 싶다. 특히 권행가는 오래전 미학을 전공하던 필자가 미술사로 전향하도록 영감을 준 동료이다. 대학원 졸업 무렵 스터디 그룹을 하던 사이이고 한국 근현대미술에 정통한 전문가인지라 그에게 피드백을 꼭 받고 싶었는데 필자가 보지 못한 지점을 지적해주었다. 결과물이 얼마나 그의 조언을 반영했는지 모르지만 1개월 가까이 많은 생각을 했다고 전하고 싶다. 끝으로 필자의 거의 모든 것을 이해하고 인내해주는 남편에게 고마움을 전한다.(양은희)